U0105608

福建師範大學文學院百年學術論叢　第六輯

中斷與連續
——電影美學的一對基本範疇

顏純鈞　著

本成果受「開明慈善基金會」資助

本書為二○一○年教育部人文社會科學研究一般項目
《中斷與連續——電影美學的一對基本範疇》（項目批准號：
10YJA760064）的最終成果。

第六輯
總序

　　庚子之歲，正值「露從今夜白」的秋季，福建師範大學文學院又邁出兩岸學術交流的堅執步伐，與臺北萬卷樓圖書公司繼續聯手，刊印了本院「百年學術論叢」第六輯。

　　學科隊伍的內外組合、旁通互聯，是高校學術發展的良好趨勢。我發現，本輯十部專書的十位作者，有八位屬於文學院的外聘博士生導師及特聘教授。他們或聘自本校其他學院，或來自省內外各高教、出版、科研部門，或是海峽彼岸遠孚眾望的學術名家。儘管他們履踐各殊，而齊心協力，切磋商量，共為本學院「百年學術」增光添彩的目標則無不一致。這種大學科團隊建設的新形態，充滿生機，令人欣悅。

　　泛觀本輯十種著作，其讜論之謹嚴，新見之卓犖，蓋與前五輯無異。茲就此十書，依次稱列如下：其一，劉登翰《中華文化與閩臺社會》，採用文化地理學和文化史學交叉的研究方法，提出閩臺文化是從內陸走向海洋的多元交匯的「海口型」文化重要觀點；其二，林玉山《漢語語法教程》，系統性地引證綜論漢語之語法學，以拓展語法研究者的學術窺探視野；其三，林繼中《王維 ── 生命在寂靜裡躍動》，勾畫出唐代文藝天才王維的深廣藝術影響，揭示其詩藝風格之奧秘；其四，顏純鈞《中斷與連續 ── 電影美學的一對基本範疇》，研討電影美學的核心理論問題，提出「中斷與連續」這一對新的美學範疇，稽論此新範疇與其他傳統範疇之間的關係；其五，林慶彰《圖書考辨與文獻整理》，辨析臺灣「戒嚴時期」出版大陸「違禁」著述的情實，兼涉經史研究、日本漢學、圖書文獻學之多方評識，用力廣

博周詳；其六，汪毅夫《閩臺區域社會研究》，從社會、文化和文學三個部分，分析閩臺文化的同一性和差異性，並及中華文化由中心向閩臺的瀲動情狀；其七，謝必震《明清中琉交往中的中國傳統涉外制度研究》，結合中琉交往中相關的中國涉外制度作多方梳理，揭明中國封建王朝的對外思想、對外政策的本質特徵，以及對世界格局的影響作用；其八，管寧《文藝創新與文化視域》，把脈世紀之交文學與消費社會及大眾傳播之間的關係，分析獨具視角，識見精審；其九，謝海林《清人宋詩選與清代文化論稿》，全面梳理有清一代宋詩選本，對於深化宋詩研究乃至清代詩學研究有一定的參考價值；其十，周雲龍《別處另有世界在——邁向開放的比較文學形象學》，在不同類型的文本中擷取有關異域形象的素材，以跨文化、跨學科的視角，對其中的話語構型進行解析，探究中西、歐亞在現代性話語中的遭遇。從學科領域觀之，這十種著作已廣泛涉及文學、歷史、語言、區域文化、電影美學等不同學科，其抒論角度、方法、觀點之新穎特出，尤使人於心往神馳的學術享受中獲得諸多啟迪。

晚清黃遵憲詩云：「大千世界共此月，今夕只照人兩三」（《人境廬詩草》卷一），句中透露著無奈的孤獨感。藉此比照今日兩岸學術文化溝通交流的情景，我們無疑已經遠離了孤獨，迎來了眾所共享的光風霽月。我校文學院「百年學術論叢」在臺灣印行到第六輯，持續受到歡迎稱道，兩岸學者相與研磨，便是切實的印證。我感受到，在清朗的月色下，海峽兩岸的學術合作之路，將散發出更加迷人的炫彩。

福建師範大學汪文頂

西元二〇二〇年歲在庚子仲夏序於福州

目次

第六輯總序 ……………………………………………………… 1

目次 …………………………………………………………… 1

序論　從文化轉向美學 ………………………………………… 1

　一　理論的推動力 ……………………………………………… 2

　二　實踐的新探索 ……………………………………………… 7

　三　重返電影美學 ……………………………………………… 17

總論　電影美學再出發 ………………………………………… 21

　第一節　電影美學：思辨的或經驗的？ …………………………… 21

　　一　尷尬的電影美學 ………………………………………… 22

　　二　新的經驗與舊的美學 …………………………………… 27

　　三　電影美學研究：如何可能？ …………………………… 34

　第二節　看電影的「看」 …………………………………………… 37

　　一　看、知覺、認知 ………………………………………… 37

　　二　「看」：視知覺的心理機制 …………………………… 44

　　三　具身認知和情境認知 …………………………………… 50

　第三節　知覺和審美知覺 …………………………………………… 58

　　一　主體的知覺指向客體 …………………………………… 59

　　二　知覺：主客體的統一 …………………………………… 64

　　　　　三　美在知覺…………………………………………69

　　　　　四　給人以享受的知覺……………………………74

　　第四節　從數位技術到數位美學？……………………82

　　　　　一　從技術上升到美學………………………………83

　　　　　二　錯位的關係………………………………………87

　　　　　三　可能性：中斷與連續……………………………92

上篇　中斷與連續

第一章　工藝技術與電影的身體性………………………99

　　第一節　身體投射與身體圖式………………………100

　　　　　一　身體：從哲學、美學到電影……………………100

　　　　　二　技術意義上的「身體三」………………………105

　　　　　三　身體的空間性………………………………………110

　　　　　四　身體空間、影院空間和電影空間……………114

　　第二節　眼睛、鏡頭、畫面……………………………122

　　　　　一　工藝技術的仿生本性……………………………123

　　　　　二　眼睛的模仿與超越………………………………127

　　　　　三　超驗的主體………………………………………131

　　　　　四　從生理心理到工藝技術………………………136

第二章　從藝術到美學……………………………………143

　　第一節　「卡片事故」：電影藝術的起點………………144

　　　　　一　從照相術到電影術………………………………144

　　　　　二　從「卡片」事故到停機再拍……………………150

　　　　　三　從電影術到電影藝術……………………………154

　　第二節　蒙太奇：中斷的藝術…………………………159

一　蒙太奇的由來 ………………………… 159

二　從敘事走向表現 ……………………… 165

三　質疑庫里肖夫實驗 …………………… 171

四　蒙太奇的美學品格 …………………… 177

第三節　長鏡頭：連續的藝術 ………………… 182

一　從蒙太奇到長鏡頭 …………………… 183

二　連續性：時間和空間 ………………… 188

三　鏡頭內部的蒙太奇 …………………… 193

第四節　影像美學：中斷與連續 ……………… 198

一　影像的回歸與超越 …………………… 199

二　造型化、符號化、奇觀化 …………… 203

三　仿真時代的影像 ……………………… 208

四　影像美學：時間與空間 ……………… 211

第三章　藝術的持續建構 ………………………… 215

第一節　從技術、藝術到美學 ………………… 215

一　技術的基礎性地位 …………………… 216

二　技術：作為歷史範疇 ………………… 222

三　非線性、非穩態和非連續 …………… 227

第二節　鏡頭之上：轉換與生成 ……………… 233

一　鏡頭：敘事的基本單位 ……………… 234

二　層次的轉換與生成 …………………… 242

三　敘事的連續性 ………………………… 247

第三節　敘事：從決定性到可能性 …………… 251

一　故事與敘事 …………………………… 251

二　敘事：中斷與連續 …………………… 257

三　新的觀念與形態 ……………………… 261

　　　四　重新定義電影敘事⋯⋯⋯⋯⋯⋯⋯⋯⋯⋯⋯⋯270

第四章　基本範疇：中斷與連續⋯⋯⋯⋯⋯⋯⋯⋯275

　第一節　歷史的和邏輯的⋯⋯⋯⋯⋯⋯⋯⋯⋯⋯⋯276
　　　一　電影：在發展中建構⋯⋯⋯⋯⋯⋯⋯⋯⋯276
　　　二　從藝術理論到美學⋯⋯⋯⋯⋯⋯⋯⋯⋯⋯281
　　　三　歷史的和邏輯的⋯⋯⋯⋯⋯⋯⋯⋯⋯⋯⋯286
　第二節　中斷與連續的統一⋯⋯⋯⋯⋯⋯⋯⋯⋯⋯290
　　　一　術語、概念、範疇⋯⋯⋯⋯⋯⋯⋯⋯⋯⋯290
　　　二　電影的美學範疇⋯⋯⋯⋯⋯⋯⋯⋯⋯⋯⋯296
　　　三　中斷與連續：一對基本範疇⋯⋯⋯⋯⋯⋯300

下篇　關係範疇

第五章　時間和空間⋯⋯⋯⋯⋯⋯⋯⋯⋯⋯⋯⋯⋯311

　第一節　電影的時空觀⋯⋯⋯⋯⋯⋯⋯⋯⋯⋯⋯⋯312
　　　一　敘事的時空⋯⋯⋯⋯⋯⋯⋯⋯⋯⋯⋯⋯⋯312
　　　二　維度：電影時空的測度⋯⋯⋯⋯⋯⋯⋯⋯318
　　　三　聲音的時空⋯⋯⋯⋯⋯⋯⋯⋯⋯⋯⋯⋯⋯323
　第二節　被操縱的電影時空⋯⋯⋯⋯⋯⋯⋯⋯⋯⋯326
　　　一　時空感知：作為主體經驗⋯⋯⋯⋯⋯⋯⋯327
　　　二　心理的時空⋯⋯⋯⋯⋯⋯⋯⋯⋯⋯⋯⋯⋯330
　　　三　符號化的時空⋯⋯⋯⋯⋯⋯⋯⋯⋯⋯⋯⋯337
　第三節　技術更新和超驗時空⋯⋯⋯⋯⋯⋯⋯⋯⋯342
　　　一　從「子彈時間」說起⋯⋯⋯⋯⋯⋯⋯⋯⋯342
　　　二　數位化的電影時空⋯⋯⋯⋯⋯⋯⋯⋯⋯⋯346
　　　三　中斷與連續：超驗的時空⋯⋯⋯⋯⋯⋯⋯351

第六章　靜止和運動 ································· 357

第一節　運動與主體經驗 ····························· 358
一　對運動的感知 ······························· 358
二　主體感知與經驗加工 ······················· 363
三　靜止和運動 ······························· 366

第二節　運動：中斷與連續 ························· 374
一　表現性放大 ······························· 374
二　形態的轉換 ······························· 381
三　重組時空 ······························· 385

第七章　影像和聲音 ································· 391

第一節　影像的知識考古 ························· 392
一　電影影像的雙重屬性 ······················· 393
二　影像：從特徵到功能 ······················· 398
三　錨固影像的意義 ··························· 403
四　作為電影美學問題的影像 ··················· 408

第二節　聲音：造型的美學 ························· 411
一　什麼是電影聲音？ ························· 412
二　聲音的質感 ······························· 416
三　從製作到設計 ····························· 421
四　造型的美學 ······························· 426

第三節　合成：中斷與連續的統一 ················· 429
一　聲畫關係和敘事性 ························· 429
二　聲音與畫面的博弈 ························· 436
三　關係的建構 ······························· 441

第八章　再現與表現 …………………………………… 447

第一節　電影：媒介的本性 …………………………… 447

　　一　技術進步的方向 ………………………………… 448

　　二　想像的能指 ……………………………………… 455

　　三　可交流性 ………………………………………… 462

第二節　漲落與震盪 …………………………………… 467

　　一　數位時代的再現和表現 ………………………… 467

　　二　藝術的真實 ……………………………………… 472

　　三　緊張系統 ………………………………………… 477

第九章　結語 …………………………………………… 483

　　一　數位時代的電影美學 …………………………… 484

　　二　質疑「互動性」………………………………… 487

　　三　電影美學的未來 ………………………………… 490

後記 ……………………………………………………… 495

序論
從文化轉向美學

進入二十一世紀，中國電影開始被一組新的關鍵詞所熱炒和哄抬：票房、檔期、明星、廣告、市場、產業……這組關鍵詞反映了中國電影走出低谷的艱難進程，概括了今天的恢宏面貌，也預示著未來的發展方向。一時間，宣傳與教化的功能有意無意被淡化了，藝術與審美的特徵則被推向邊緣。從金錢出發，圍繞金錢來運作，以金錢的回報作為衡量標準，聖潔的電影處處散發著銅臭的味道。當然，這不能怪中國電影，矯枉必須過正，這是它以一種極端的方式在為自己過去的不健全「補身子」。

在金錢面前，藝術理論早已軟弱無力了，美學理論更顯得百無一用了。那些曾經的理論「熱點」，似乎只是批評家和理論家在玩的一堆概念而已；沒有跡象表明它們確實對電影的觸底反彈起過作用。金錢的問題從來只需要運作而不需要討論，誰也不會弱智到把這個問題交由批評家和理論家去解決。今天的中國電影欠缺的是製片家，這是屬於他們的時代，張偉平、王中軍們因此成了時代的寵兒。

在一個以經濟為中心的社會裡，中國電影的命運就這樣被決定。電影被劃入文化產業的範圍，電影也就順理成章地變成一種商品。當電影和金錢靠得越來越近，它也就和藝術離得越來越遠。在未來的電影史述中，學者們會輕易列舉出八、九十年代的電影經典，比如《黃土地》、《紅高粱》、《菊豆》、《霸王別姬》等，然而說到二十一世紀，令他們一再感到犯難的是，這個時期的中國電影，難道能用《英雄》、《無極》、《十面埋伏》、《滿城盡帶黃金甲》這些武俠大片，或者《建國大業》、《集結號》、《唐山大地震》這些「主旋律」大片來概括其輝

煌嗎？此時中國的「大片」儘管種類繁多，有的還有「主旋律」的美
麗外衣和藝術上的可談之處，但票房的回報卻都是被置於第一位的。
宣傳炒作、明取暗奪，為的都是票房大賣而別無其他，缺少的卻是現
實的反思、人道的關懷、藝術的真誠與激情。於是，問題就提出來
了——二十一世紀的中國電影，果真是「大片」的時代嗎？中國電影
未來的發展，果真要由金錢來推動嗎？如果中國電影只需追求票房而
不必考慮其他，電影的藝術理論與美學理論還有存在的價值嗎？

一　理論的推動力

改革開放以來，中國電影的理論研究曾一再地風生水起。一方
面，是勇敢的實踐探索提出了各種新的理論問題；另一方面，是國門
打開蜂擁而入的西方新思潮、新流派、新觀念所帶來的衝擊。電影的
中國實踐與電影的西方理論不斷交匯和碰撞，舊話重提、新論辯說、
學派林立、代際紛爭。從手段、技巧，到敘事、結構，再到理論、美
學……伴隨著思想的激盪和觀念的更新，是八、九十年代電影藝術創
作高峰的到來。然而世紀之交，電影的理論研究卻逐漸黯然失色。理
論不再對那些關涉藝術的問題感興趣了，紀實美學、造型美學的問題
也鮮有提及了。這些年來，影響理論研究的更多集中在文化的層面。
全球文化、後殖民文化、消費文化、後現代文化、性別文化、視覺文
化、景觀文化等等，這些源自西方的文化理論你方唱罷我登場，輪番
占據理論與批評的中心場域。中國電影似乎只在文化層面上，才是最
突出、也最迫切需要解決的問題——甚至成為電影理論當代發展的一
個個階段性的標誌。

當然，在中國發生的這個現象並不是孤立的。從更廣闊的背景
看，它具有某種全球性的特徵；更準確地說，它也是掌握全球主導
權的歐美文化的一個發展軌跡。美國著名的電影理論家大衛‧鮑德韋

爾[1]就曾把上世紀二十年來（指七十至九十年代）電影研究的兩大潮流概括為「主體─位置理論」和「文化主義」。「主體─位置理論」主要指那些把注意力對準人這個主體的理論，比如「意識形態理論」、「精神分析學說」、「女性主義」等。「文化主義」則包括「法蘭克福學派」、「後現代主義」和「文化研究學派」等。鮑德韋爾把這兩類理論都稱之為「宏大理論」。鮑德韋爾認為「宏大理論」對電影理論研究所做的，是所謂「自上而下的探索」。

> 大多數當代電影學作者都認為理論、批評和歷史研究應當由學理來驅動。在二十世紀七十年代，電影研究者主張，除非依附於高度明晰的社會與主體的理論，否則電影理論就無法找到根據。文化主義的轉向強化了這種要求。其作者不是找出問題、提出困惑，或認真對待一部富有魅力的電影，而常常是引證電影以證明某種理論的地位並將其作為中心任務來完成。作者從理論走向特殊的個案。……從這些例證中我們可以反覆看到，它們主要是把一種理論「應用於」某部特殊的電影或某個歷史時期。[2]

鮑德韋爾正確地看到了「宏大理論」對電影共同的「闡釋性質」，看到了把電影實踐納入「宏大理論」闡釋範圍的做法所潛在的危險。「宏大理論產生了思維的惡習。它鼓勵來自權威的證據、跳躍式聯想（Ricochet Association）、含糊的主張、經驗證據的缺失，還相信對自我陳述的粉飾也是一種論辯模式。」[3]很顯然，鮑德韋爾所批

1　David Bordwell，又譯作鮑德威爾、波德韋爾、波德威爾、戴維・波德維爾。

2　〔美〕大衛・鮑德韋爾：〈當代電影研究與宏大理論的嬗變〉，見大衛・鮑德韋爾、諾埃爾・卡羅爾主編：《後理論：重建電影研究》（北京市：中國社會科學出版社，2000年），頁26。

3　〔美〕大衛・波德韋爾：《電影詩學》〈導論〉（桂林市：廣西師範大學出版社，2010年），頁10。

評的這種「自上而下的探索」，也正是中國的學者運用西方文化理論來開展電影的理論研究、歷史研究和批評實踐的問題之所在。

在學術研究中，把目光投向實踐和重視學理驅動往往成為相互更替與推進的兩種形式。而階段性的專注與投入，從來就出自認識進一步發展的需要。「宏大理論」對電影理論研究的滲透與影響，多少表明了一種存在的合理性。其一，在蒙太奇理論與長鏡頭理論之後，電影在藝術與美學上的發展基本停頓下來，當學理的層面失去了內在的驅動力，從外部去尋找新的學術資源就成為一種必然；其二，電影作為一種藝術，本來就跟社會、文化、主體等方面有著千絲萬縷的聯繫，過分專注於藝術與審美，也容易遮蔽電影作為社會文化形態的其他影響關係，反過來阻礙認識的發展與深入。應該說，「宏大理論」對電影理論研究仍然是既有建樹，也有推動的。它把電影重新放回與社會、文化、主體等方面的複雜關聯之中，借助其他學科的研究成果，從學理的層面為電影研究提供新的認識角度與研究方法。甚至應該說，「宏大理論」所以能占據研究的主導地位，是電影理論研究自身邏輯發展的必然結果，是電影理論試圖通過「外向化」以尋求新的學術資源和理論方向的努力。也因為這樣，鮑德韋爾才不得不承認「宏大理論」在電影研究中的影響還要持續一段時間，而他也才會招致一些學者的批評，認為對「宏大理論」的指責「過於偏激」[4]。

所謂的「宏大理論」並不是指某個理論，而是指來自不同學科領域的諸多理論的集合。它囊括了西方人文社科領域具有重大影響的幾乎所有的理論派別。這些理論派別在各自的學科領域都表現出思想銳利、觀點前衛、闡釋力強，且具有跨學科演繹的特點，彼此之間多有關聯卻構不成一個嚴密的體系。「這種宏大理論遠非是一個統一協調的體系，而是各種觀念拼湊在一起的大雜燴，在我們常說的『新發

4　〔美〕張英進：〈電影理論，學術機制與跨學科研究方法：兼論視覺文化〉，見陳犀禾主編：《當代電影理論新走向》（北京市：文化藝術出版社，2005年），頁77。

展』對它提出問題時，這一理論中的任何因素都可能被改變或消解。」[5]這個龐雜的「理論群」表明當今的時代不是誕生康德、黑格爾和馬克思這樣的思想大師和創建真正「宏大理論」的時代，而是在不同學科領域各自都有所建樹，不斷自我繁殖，進而把影響互相波及的時代。在這樣的時代，「宏大理論」所能提供的，就不可能是一種真正的理論大前提（因為它本身就過分龐雜），而是類似「頭腦風暴」式的思想啟迪。每一種理論都被過分熱情地用之於演繹，但卻沒有一種理論可以走得很遠，長久占據學理的統治地位。這個時期借用後殖民文化理論，那個時期又提出消費文化理論；在這個問題上討論視覺文化理論，在那個問題上又推崇景觀文化理論……電影理論研究不斷在趕時髦，有英語閱讀背景的學者總是衝在最前面。每個新的理論一經推出，短時間都讓人耳目一新，一旦演繹出去又很快抵達邊界。新鮮的瞬間變成老舊，於是更新鮮的就接踵而至。當西方各種「宏大理論」幾乎都被中國的學者搜羅殆盡，各自熱鬧了一番，電影理論研究也就有了明顯的疲態。

「宏大理論」廣泛的適用性和高度的超越性，建立在普遍概括的基礎上。尤其是「文化主義」的一派，其所概括的都是整個世界，尤其是西方國家社會生活的基本面貌。歷來，越是具有普遍概括性的理論，也越是難以深入到不同事物的內在肌理。文化的詮釋在某個具體的學科領域都意味著只會對一般性的特徵感興趣，也只能在一般性的認識上提供分析工具。運用西方的文化理論來研究中國電影，同樣是在用中國電影的具體案例，去證明這個理論無遠弗屆的正確性。不僅大前提無須論證，推理的程序也同樣無法顧及中國電影實踐的具體性和獨特性。「無論其淵源是什麼，學理所驅動的思想給對問題和爭端

5　〔美〕大衛・鮑德韋爾：〈當代電影研究與宏大理論的嬗變〉，見大衛・鮑德韋爾、諾埃爾・卡羅爾主編：《後理論：重建電影研究》（北京市：中國社會科學出版社，2000年），頁30。

進行細緻的分析的做法潑了一瓢冷水。它鼓舞了人們對第二手觀念進行多少有點偶然性的尋繹。」[6]即以盛極一時的後殖民理論為例，「把對中國電影，特別是藝術電影的發展所作的判斷建立在『後殖民語境』的理論上將是相當危險的。因為這意味著用一種最多也只是提供某個方面共性描述的理論來抹殺中國當代電影發展的許多特定的本民族的背景、條件和因素；意味著把中國這個特定的對象偷換成『第三世界』這個類的對象，然後再以類的特徵來規範個體。任何理論的普遍適用性都是以犧牲被描述個體的豐富性和複雜性為代價的。也因此，理論演繹對認識的形成來說才總是充滿風險。」[7]

正是在批評「宏大理論」的基礎上，鮑德韋爾才力主一種「中間層面的研究」。「最近十年的學術發展已經表明，對大理論的一個強大的挑戰就是一種中間範圍（a middle-range）的研討，這種性質的研討能夠便利地從實證性的具體研究轉向更具有普遍性的論證和對內蘊的探討。這種碎片式的重視解決問題的反思和研究，迥異於宏大理論虛無縹緲的思辨，也迥異於資料的堆砌。」[8]在鮑德韋爾看來，所謂「中間層面的研究」不像「宏大理論」那樣是純學理的，而是經驗的；它的功能也不是停留於對電影的「闡釋」，而是著力於解決電影存在的實際問題。很明顯，「中間層面的研究」要克服的，正是「宏大理論」從主體或文化的層面「自上而下」地闡釋電影的那些弊端。它重視從電影實踐本身來提出問題，以對經驗重新歸納的態度研究電

6　〔美〕大衛・鮑德韋爾：〈當代電影研究與宏大理論的嬗變〉，見大衛・鮑德韋爾、諾埃爾・卡羅爾主編：《後理論：重建電影研究》（北京市：中國社會科學出版社，2000年），頁29。

7　顏純鈞：〈經驗複合與多元取向──兼論「後殖民語境」問題〉，《當代電影》1995年第5期，頁45。

8　〔美〕大衛・鮑德韋爾：〈當代電影研究與宏大理論的嬗變〉，見大衛・鮑德韋爾、諾埃爾・卡羅爾主編：《後理論：重建電影研究》〈前言〉（北京市：中國社會科學出版社，2000年），頁6。

影內部的各種問題，以期把一個個「碎片式的理論」（諾埃爾·卡羅爾語）再進一步抽象與概括，最終完成對電影理論的重新建構。在另一篇文章中，鮑德韋爾把「中間層面的研究」更具體地表述為「實證研究」。他甚至認為電影研究差不多完全屬於一門實證性科學：

> 我所說的實證研究是指構想某一能在例證佐助下加以探尋的問題，也指對這一問題的理論假設的分析。要將問題轉化成難點（正如韋恩·布斯〔Wayne Booth〕所言），並思考如何才能將其迎刃而解。甚至被某些人視為在很大程度上屬於觀念分析的電影理論也必須與電影之間建立某種實證關係。從電影初創到今天，電影理論家們向來重視與作品實踐的聯繫，因而養成了使用例證的習慣。[9]

不難發現，鮑德韋爾與卡羅爾所致力的，是讓電影的理論研究不再停留於電影之外，去證明與電影無關的理論，而是重新回到電影之中，通過電影的實踐切實地研究屬於電影本身的問題，使之真正成為電影理論研究新的推動力。鮑德韋爾把他主張的這個重大轉向稱之為「後理論時代」

二　實踐的新探索

就在電影的理論研究潛心於對西方文化理論的引進，迷醉於同樣的演繹式推理之時，電影理論與電影實踐之間原本具有的張力也越來越鬆弛和缺乏彈性。理論從來就不是實踐唯一的制約因素；就電影而言，對實踐可能產生重大影響的因素還有很多。一旦理論因為忽視實

9　〔美〕大衛·鮑德韋爾：〈以實證研究為基礎的電影理論〉，《當代電影》2004年第5期，頁9。

踐而脫離實踐，因為脫離實踐而無法影響和指導實踐，另一些因素的影響作用反過來甚至會被放大。在電影實踐中，情況恰恰就是這樣。自電影誕生以來，雖然理論一直在影響著電影的藝術實踐，但一百多年的時間裡，電影的工藝與技術從來就沒有停止它發展的步伐。在這個方面，它直接受到不同時代科技進步的推動並欣然接受各種與之有關的發明與創造。從更本質的特徵上看，電影本來就是與科學技術緊密相關的一種藝術。這個天然的聯繫也使它比其他藝術更敏銳、更迅捷地移植來自各個方面的科技新成果。在機械、光學、聲學、化工與電氣等領域，工藝與技術的發展有時代的特定背景，也有自身的發展邏輯。各種重大發明和細微改進，都不會只針對電影的實踐，更不會顧及電影理論研究的興趣何在。反過來，電影實踐卻始終保持著對新的工藝與技術的濃厚興趣與移植熱情。而更為令人警醒的還在於，今天的時代恰恰是電影的工藝技術面臨歷史性突破與根本性創新的時代。

（一）電影技術的進步

如果說，從固定到運動、從黑白到彩色、從無聲到有聲是電影技術發展的三個里程碑，那麼在今天，數位技術在電影實踐中的運用毫不誇張地說就是第四個里程碑。然而，這樣說仍不夠準確，因為前面的三次技術進步都是建立在膠片電影的基礎上的，數位技術的進步卻正在超越膠片電影。於是，膠片電影的技術進步與超越膠片電影的技術進步，構成電影技術史甚至整個電影發展史的兩個時期；而今天的電影，正處於第二個發展時期的開端。

一九六〇年，美國麻省理工學院心理聲學專家立克里德發表了一篇題為《人─計算機共生關係》（Man-Computer Symbiosis）的論文，第一次提出了「人機」（Man-Computer）關係的命題。這篇論文引起美國國防部高級研究計劃署的新任署長傑克・魯伊納的注意，並於一九六二年專門成立了一個信息處理技術處（IP-TO），延攬立克里德擔

任首任處長。一九六二年，立克里德參加一個計算機圖形處理方面的高級研討會。在會議臨近結束的前一天，一位名叫伊凡‧蘇澤蘭的麻省理工學院的博士生提交了論文並發表演說。蘇澤蘭用幻燈向與會者展示了他的一項被稱為「畫板」（Sketchpad）的發明，第一次用一支光筆在電腦屏幕上畫了一幅畫，頓時讓與會者目瞪口呆，意識到這是一個劃時代變革的開始。其後，激動萬分的立克里德立即邀請蘇澤蘭到高級研究計劃署來工作，並在自己離職後讓二十六歲的蘇澤蘭繼續擔任信息處理技術處的處長。

　　蘇澤蘭發明的「畫板」，是一種圖形處理的電腦技術，它使得人和電腦之間以圖形的方式建立起後來被稱為「介面」（Interface）的關聯，從而創建了有史以來第一個交互式的繪圖系統，也標誌著影響至今的計算機生成圖像技術（CGI）的誕生。在尼葛洛龐帝所著的《數字化生存》一書中，蘇澤蘭的這個發明被稱作「電腦製圖的『創世大爆炸』（big bang）」。[10]「畫板」的原理是靠把陰極射線管的電波水平和垂直地進行交叉掃描，進而去跟蹤由五個光點構成的十字形光標，所以當時電腦製圖的基本元素一直都是線條。其後，美國施樂公司的帕洛阿爾托研究中心轉向形態識別。在這種技術中，圖像作為龐大的點的集合而被存儲和顯示。過去作為電腦製圖基本元素的線條，被作為圖像元素（即像素）的點所取代。[11]在這種技術中，圖像被處理成龐大的點的集合。這些點就是被稱為圖形分子的「像素」。饒有趣味的是，「像素」這個詞，就是由「圖像」（picture）和「元素」（element）這兩個詞縮略合成。「像素」技術讓人類可以自如地在電腦上處理任何一個圖形。圖形變成電腦上由許多行和許多列集合而成的「像素」，再分別依照其亮度、色度和飽和度，採用三組數字來加以描

10　〔美〕尼葛洛龐帝：《數字化生存》（海口市：海南出版社，1997年），頁124。

11　參見〔美〕尼葛洛龐蒂：《數字化生存》（海口市：海南出版社，1997年），頁123-125。

述。這就實現了從圖形到數字的轉換，以及由此再逐步實現的對圖形的儲存、修飾、改變和從無到有的創造。一九六八年，虛擬現實技術同樣由伊凡·蘇澤蘭成功推出。它的進步表現在從過去的圖像識別發展到圖形生成。最早，那是一個裝在頭盔中類似護目鏡一般的顯示器。每隻眼睛對應一個顯示器。顯示器中所顯示的，是由製作者依據需要自主生成的各種圖像。兩隻眼睛所對應的兩個顯示器，所顯現的透視影像稍微有些不同，並在觀看者克服視差之後，在聚焦中看到有如身臨其境一般的情景。虛擬現實技術首先被廣泛運用在飛機、汽車、坦克和潛水艇的操作訓練上，並最終被引入電影。

　　一般認為，最早把計算機生成圖像技術運用在電影中的是斯坦利·庫布里克。一九六八年，他在影片《2001：太空漫遊》中首次運用計算機動畫技術製作了飛行甲板上的平臺和一艘太空船在軌道空間停靠的畫面。而真正對電影的數位技術作出傑出貢獻的應該是喬治·盧卡斯。一九七八年盧卡斯專門成立了盧卡斯電影計算機開發公司，在電影中全面開發計算機運用技術，並最終製作出如夢如幻、神奇眩目的《星球大戰》，開創了數位影像創造的新時代。其後，一九八八年的《誰陷害了兔子羅傑》（臺譯：《威探闖通關》）第一次將真實拍攝的人物和手繪動畫的動物處理在同一個畫面中。一九九一年，詹姆斯·卡梅隆的《魔鬼終結者 2：審判日》用數位技術創造了液態機器人；一九九三年，史蒂芬·斯皮爾伯格在《侏羅紀公園》中完全依靠數位技術創造了一個史前世紀和逼真程度極高的恐龍；一九九四年《阿甘正傳》採用數位技術讓資料影片上的已故總統得以和演員湯姆·漢克斯扮演的阿甘親切握手；一九九五年第一部 3D 動畫電影《玩具總動員》製作成功、火爆登場；一九九八年，詹姆斯·卡梅隆的《泰坦尼克號》（臺譯：《鐵達尼號》）動用美國的圖形工作站三百臺計算機，生成了電影中那場世紀性的海上災難……計算機技術在電影中的運用一發而不可收。它有如一把開啟新大門的鑰匙，不斷發現

新的可能性、不斷開闢新的探索天地、不斷創造出前所未有的影像奇觀。生成影像技術、數位合成技術、數位跟蹤技術、動作捕捉技術、虛擬拍攝技術、三維建模技術等，計算機技術在電影中的運用幾乎達到了無所不能、無所不用其極的程度。

　　計算機技術在電影中的運用，絕不僅僅是影像生成這個容易被人看到而又令人咋舌的方面，它對電影的影響完全是革命性的、全方位的，是顛覆了整個電影發展歷史的。比如，虛擬攝影機技術使虛擬場景製作變成了電影實景拍攝，而 Simul Cam 技術則是 3D 攝影機加上虛擬攝影機，它做到實時合成實拍的景物和 CG 的虛擬場景。「這兩項技術還使得我們歸結為後期的『CG』，製作和前期的攝影發生了置換。在《阿凡達》的製作程序上，3DCG 的虛擬場景和角色製作在前，攝影在後，攝影師莫羅·菲奧雷（Mauro Fiore）是當卡梅隆已經在動作捕捉攝影棚工作了十八個月之後才進入攝製組的。」[12]這就完全顛倒了傳統電影的製作程序、藝術觀念和思維方式，開啟了更為廣闊的創作可能性空間。「這樣數碼圖像手段便不僅僅是電影者用以創造華麗畫面和完美特效的工具。它們的用途還在於重組電影創作的程序，如何來做，何時來做以及由誰來做，這些都是電影工業和職業領域的重大變化。」[13]再比如，數位中間製作技術在處理從拍攝素材到最終成片的中間階段，也帶來電影後期製作的全新模式。「……在全部的工藝流程中，電影底片原底信息除去最後的拷貝印製，中間環節始終以數字的方式進行傳輸、複製、處理，自然避免了傳統光學工藝的種種弊端。」[14]剪刀膠布、化學藥水，這些在電影後期製作中使用了一百來年的東西，正隨著數位中間製作的出現而黯然消退，這更是

12 屠明非：〈技術與文化：數字媒體時代的電影藝術〉，嘉賓點評，《當代電影》2010年第7期，頁86。

13 〔美〕史蒂文·普林斯：〈電影加工品的出現──數碼時代的電影和電影術〉，《世界電影》2005年第5期，頁169-170。

14 馬平：〈〈雲水謠〉數字中間片創作〉，《電影藝術》2007年第1期，頁128。

令人匪夷所思的。再比如，在數位製作的時代，電影剪輯也不再依靠剪輯師個人的工作，需要的是一個密切合作的龐大團隊。「而像《阿凡達》這樣以數位技術為主的影片中，各個部分在技術標準上的問題就必須設置技術導演（技術統籌）的角色，從製作前就解決好各種技術問題，統一格式，統籌管理後期各個部門的技術標準。」[15]由此看來，數位技術甚至帶來了電影新的職能部門，整個製作流程也勢必要因為內部構成的變化也發生相應的改變。再比如，因為數位技術，電影的聲音製作也從根本上不同於以往的傳統觀念。電影的聲音再也不能用「錄音」的概念來完全表達。「從根本上講，電影聲音不是錄出來的，而是做出來的，『做』意味著對聲音的設計和加工，意味著它與原先所錄聲音的不同。由此可見，電影製作中的聲音工作人員，也不再是簡單的錄音師，而是對電影聲音的構成和表現進行創作設計的聲音設計師。」[16]聲音設計師可以通過使用電腦的軟硬體對聲音進行加工處理，甚至利用音色合成原理由計算機直接生成特殊的聲音效果——這更是為電影的聲音表達開闢了無限廣闊的空間。

　　風起雲湧、波詭雲譎，這就是數位時代的電影帶給人們的強烈感受。電影因為數位技術的強勢介入，正在經歷一次「華麗的轉身」，正在把各種傳統的觀念、程序和模式從受約束的「身體」上抖落出去，獲得一次鳳凰涅槃的新生。在電影存在的百年中，電影一直是一個光和機械的媒體。如今，「這樣的範式已經發生改變，因為數碼技術的使用已經被融入到電影生產的各個階段：布景設計、拍攝、剪輯、音效、後期製作、發行和放映，就連表演也未能與數碼設計劃清界限。」[17]當然，數位化只是一個電影新時代的特徵概括，電影在技

15 邢北冽：〈數字技術的發展與剪輯師角色的定位變化〉，《當代電影》2010年第11期，頁114。

16 王珏：〈電影聲音設計的概念與方法〉，《當代電影》2010年第3期，頁110。

17 〔美〕史蒂文‧普林斯：〈電影加工品的出現——數碼時代的電影和電影術〉，《世界電影》2005年第5期，頁163。

術上的不斷更新與發展，並不僅僅表現在計算機技術上。在攝影技術、燈光技術、膠片技術、化妝技術、特技技術等方面，各方面的改進和創新同樣一直在進行著。從工藝水平上看，這些改進和創新有的與數位技術有關，有的則吸收了不同學科領域的科技新成果。

　　當電影實踐對數位技術還保持在一個狂喜的和照單全收的階段時，西方的學者已經開始思考它對電影的藝術和美學帶來的衝擊。「的確，很多電影研究學者對於技術的極大興趣就在於它和美學實踐的聯繫上面。」[18]令人遺憾的是，在中國，電影的新技術與電影的美學建設之間的聯繫，卻尚未引起足夠的注意和重視。

（二）外來的藝術影響

　　電影受外來藝術的影響，這個歷史很長，對推動自身藝術發展的作用也很大。在初創時期，如果梅里愛沒有搭建攝影棚，把舞臺戲劇的美學觀念和藝術法則引進來，電影也許會沿著街頭實錄的方向發展，演變成新聞報導的一種形式。法國的先鋒派電影，也完全是一批立體派畫家、音樂家和詩人將自己的藝術主張貫徹到電影中來，才開闢了電影史的一個嶄新時代。熱衷於文學作品的改編，從中吸取藝術營養，更是電影早已形成且延續至今的一貫做法，世界電影史上一大批不朽的經典正是由它們構成的。一百多年來，電影從其他藝術形式那裡不斷地吸取各種藝術的營養，它才有可能發展成把諸多藝術統一於一身的新的藝術形式。世紀之交，這種互動關係不僅仍在持續，而且出現了與過去迥異的發展新動向。電影開始把關注的目光，從傳統的藝術如戲劇、文學、美術、音樂等領域轉移出來，投向動漫、遊戲、電視、廣告、MTV、Video[19]、網路等新媒體和新的藝術形式。

18　〔美〕鄧肯・皮特里：〈電影技術美學的歷史〉，《哈爾濱工業大學學報》2006年第1期，頁1。

19　Video一詞的直接詞義是指電視、錄像、視頻，Video藝術是一種以「電視、錄像、

電影藝術與科技的天然聯繫，促使它對那些與科技進步息息相關的新媒體和新藝術表現出更加濃厚的興趣和日益高漲的熱情。它們借助數位技術的支撐與推動，從製作、存儲、傳播到交互作用等方面，都給電影的藝術創新提供了更為廣闊的可能性空間。那些炫技式的、奇觀化的、以視聽剝奪獲取快感的畫面與聲音，那些快餐式的、扁平化的、滿足世俗欲望的敘事模式，那些拼貼式的、電子化的、卻缺乏情感張力的審美風格，都迥異於傳統的藝術，帶著前衛的、充滿時代氣息的特徵，不斷給電影的藝術探索提供啟示與借鑒。

從動漫、遊戲、電視中尋找電影改編的題材，這種風行一時的做法，正是基於新媒體和新藝術掌握青少年、擁有大量先期受眾的優勢。在歐美和日韓，近年來也在中國，改編的風潮從未止歇，並且已經可以開列一個很長的清單。其中的一批影片，儘管水平有高低，但都因為這樣的改編而一再成為關注和熱議的焦點，比如《古墓麗影》（臺譯：《古墓奇兵》）、《最終幻想》、《生化危機》（臺譯：《惡靈古堡》）、《超人》、《蝙蝠俠》等等。電影的改編不僅讓電影廠商收穫豐厚的利潤，也對電影的藝術表現帶來極大的影響和衝擊。改編的影片除了要在忠實於原作故事的基礎上再創作，因為二者的互文關係，更不得不在人物造型、場景氛圍、敘事節奏、攝影風格等方面盡可能顯示出與原作的親近性。為了忠實於漫畫小說《守望者》（臺譯：《守護者》），電影改編者放棄了在洛杉磯或紐約的市區或華納兄弟的紐約街外景場地進行拍攝的打算，而在溫哥華郊外重新搭建三個街區，「這樣就可以完全忠實於漫畫的風格化城市風景。」[20]漫畫在風格上更強烈的造型性，已經演變成一種創作和欣賞的慣有模式，基於對原作的

視頻」為核心媒介載體的多種影像處理、裝置環境和視覺形態結合運用的藝術。參見朱其：《VIDEO：二十世紀後期的新媒介藝術》〈導論〉，（北京市：中國人民大學出版社，2005年），頁1、5。

20 喬恩・D・維特莫：〈守望製造者〉，《電影藝術》2009年第5期，頁148。

忠實再現，電影的影像造型也由此開始探索新的風格。在由電子遊戲改編的電影《玩具總動員續集》中，一反過去好萊塢電影古典時期的敘事法則，有意識地借助電子遊戲的類型化段落與遞歸式敘事。[21]電子遊戲給予玩家在敘事上更多、更大的選擇權利，敘事規則也隨之由決定性變成可能性，由單向傳輸變成互動傳輸。

　　新媒體和新藝術給電影帶來的衝擊，遠遠不只是影像風格和敘事法則的改變。在數位技術的支持下，與藝術表現有關的各種新形式、新手段、新技巧在新媒體平臺上不斷得到開發，繼而通過電影的改編、製作者的模仿和體制的力量被引入電影。它一方面給沉寂多年的電影藝術與美學吹進了一股強勁的春風，另一方面也讓電影藝術家看到衝擊之下電影藝術內部湧動著的新變潛流。「越來越多的影片運用電子遊戲的敘事手法和表現方式，在賣座的好萊塢電影以及相當數量的美國獨立製作影片中，我們都不難發現這樣的經典範例。例如在由格斯‧范‧桑特（Gux Van Sant）執導的《大象》（Elephant）中，故事的結構設計和表現方式都直接借鑒於探險類和角色類電子遊戲：攝像機一直以四分之三背對鏡頭，前行跟拍劇中人物，例如縱橫交錯的走廊中無休止的漫步的背打鏡頭就運用了電子遊戲的視覺模式。[22]邁克‧費吉斯的《時間密碼》中的四分銀幕，明顯模仿了電腦上選擇打開多個不同視窗的形式；奧利佛‧斯通的《天生殺人狂》採用閃切、跳切為主的狂亂剪輯，被認為是「這個世界上年齡最大的 MTV 錄像導演新兵」；[23]保羅‧施拉德的影片《美國舞男》開場出現演職員名單的一段蒙太奇，則被看作非常像一段為奢侈品和一種理想化的生活方

21 彭驕雪、王進：〈電子遊戲與美國當代動畫電影的崛起〉，《電影藝術》2007年第1期，頁152。

22 〔法〕讓-米歇爾‧弗羅東：〈電影的不純性──電影和電子遊戲〉，《世界電影》2005年第6期，頁172。

23 〔美〕馬科‧卡拉維塔：〈電影中的「MTV」美學：質問一種電影批評謬見〉，《世界電影》2008年第6期，頁133。

式拍攝的商業廣告。[24]……

　　當然，更值得關注的還不是這些局限於技巧與手段的藝術新變，而是伴隨著新媒體和新藝術日益顯現的效應，電影實踐所出現的新動向、根本性改變以及給予藝術觀念與美學觀念帶來的衝擊。近年來，作為通訊工具的手機在網路影片技術的支持下，開始探索一種新的「手機電影」。「手機電影在播放終端、觀看環境、觀看心態等方面都迴異於傳統電影。」[25]「手機電影」如何保持電影的基本特性？這種滿足於打發無聊時光、局限於十分鐘之內的「電影」，又如何與一般的手機視頻與手機廣告劃清界限？——這種質疑與爭論正在逐漸展開。此外，英國著名先鋒電影導演彼得·格林納威與霍凱也在探索一種「多媒體拼貼電影」，他們拍攝的《塔瑟·盧珀》以「保茲尼奧的黃金」為題材，講述了二戰期間納粹屠殺猶太人的九十二個故事。「該片以非常規的敘事結構的震撼影像、置換含義與情感張力重新探索了電影媒介的邊界」[26]可見，多媒體技術也在對電影虎視眈眈，試圖以自己酷炫的表達與呈現從根本上改造電影。電子遊戲與電影的結合，則催生了一種新的電影形態「引擎電影」（Machinima）。它利用遊戲引擎創作純粹用於觀賞的影片，用 3D 軟體進行角色建模，然後將人物模型導入遊戲引擎中，再通過撰寫劇本，把單純的遊戲場面變成有情節內容的影像敘事。[27]如果電影觀眾真的變成了遊戲玩家，如果電影的故事完全可以由觀眾來操縱，那麼電影的藝術仍然會是藝術家的個人表達嗎？——這又是電影理論不得不去思考的重大問題。DVD

24 〔美〕馬科·卡拉維塔：〈電影中的「MTV」美學：質問一種電影批評謬見〉，《世界電影》2008年第6期，頁140。

25 和群坡：〈為手機創作——電影形態的又一次嬗變〉，《當代電影》2009年第12期，頁79。

26 李四達：〈實驗電影與新媒體藝術溯源〉，《電影藝術》2008年第2期，頁134。

27 參見汪代明：〈引擎電影，電子遊戲與電影的融合〉，《電影藝術》2007年第3期，頁124。

產品和網路媒介的出現，更使電影的互動性發生了翻天覆地的變化，出現了「互動電影」這樣的新形態。它指的是「互動的『片中短片』，是在 DVD 的電影正片內採用無縫分枝連接技術，製作和收錄了各種各樣的特別收錄內容。」[28]而 DVD 利用鏈接提供與電影正片相關的資訊的方式，在網路這種互動性更強的媒體平臺上，又讓所謂的「無限電影」（infinifilm）初現端倪。從這裡，學者開始提出重新思考電影文本角色的問題。[29]也就是說，電影文本不僅是影片本身，還有圍繞著它的其他資料與影片組成的鏈接，這個鏈接從理論上講可以擴展到無限。如此一來，電影也就跨出了作為一種藝術的門檻，而演變成資訊的集合──這又是否會導致最終否定電影作為藝術本身呢？除此之外，近年來特別流行的還有和數字媒介相結合的「微電影」。這種興起於草根階層，建立在 Web3.0 技術基礎上的新形態，正在被商業廣告大肆植入，這又會把電影的藝術帶向何方呢？介入、裂解、混合、重組，新媒介新藝術和電影之間複雜的建構關係，令人遐想又令人眼花繚亂。而問題最終將被歸結為：究竟是新媒介與新藝術在與電影的結合中生成新的電影形態，還是舊的電影正在這種結合中演變成新的媒介形式？──在這些問題面前，電影的理論研究該從沉睡中被喚醒了！

三　重返電影美學

　　百餘年的電影發展史，伴隨著電影技術的持續進步，樹立起電影發展的一個個里程碑。今天的科學技術，正處在更新換代的時代。以數位技術為代表的新科技，把諸多的成果傳遞到了電影這裡。電影在

28 黃鳴奮：《西方數碼藝術理論史》第5冊《數碼現實的藝術淵源》，（上海市：學林出版社，2011年），頁1386。

29 參見〔美〕金伯利・奧夫恰斯基：〈網絡與當代娛樂：重新思考電影文本角色〉，《世界電影》2008年第4期，頁189註釋（2）。

技術領域所遭遇的衝擊，以及日益全面和深刻的變革與更新，幾乎可以用「觸目驚心」來加以表達。如果說，電影技術是電影不斷發展的原動力，是基礎與前提的話，那麼，電影史一再告訴我們的就是，對電影技術的迷戀在一開始總是帶來一個技術炫耀的時期。進一步，電影實踐才在新技術所提供的更廣闊空間中進行新的藝術探索，通過審美判斷與創造性選擇，逐漸形成新的法則、模式與慣例。這之後，才有批評家與理論家對這些實踐的新探索加以歸納與總結，給予概括和命名，進而提升到理論的高度來展開討論，並最終導致電影理論與電影美學的重建。更嚴峻的挑戰還進一步體現在，由於新技術與新媒介對電影的不斷滲透、侵蝕、改造和重組，「而現在，電影變成了一個極度不確定的概念，對不同的人群有著不同的涵義。對於觀眾來說，電影寬泛地指影視產品：寬銀幕影片（不論製作技術如何）、電視電影及完全電視化的產品，譬如連續劇。理論家們則越來越理不清頭緒，如何把握『電影』這個概念。再加上又出了一個要命的 High Definition——高清視頻，它令當代影視文化的無序領域更加混沌⋯⋯」[30]事實上，電影這種藝術遠遠不止於被電視和高清視頻所困擾。當製作人越來越重視為一部即將放映和正在放映的影片開通專門網站，以便提供更豐富的資訊和更炫目的互動方式時，電影正在被網路這種新媒介所吞噬，變成影片專門網站中的一個超鏈結文本。這更是對電影作為一種藝術，其所蘊涵的美學特徵與規律提出了全新的研究觀點。

　　從技術的進步走向藝術的探索，再走向理論與美學的重建，這正是當代電影所處的一個新的發展階段。時至今日，一些初步的、零散的、試探性的理論總結正悄然展開，日漸顯得頻密和趨於集中。從對

30 〔俄〕維多利亞·奇斯佳科娃：〈電影的死亡——數字電影與電影形式的問題〉，《世界電影》2008年第5期，頁180。

網路視窗技術的模仿中,有學者提出了「電影陣列美學」的觀點,[31]
另一個學者則把它稱之為「網絡瀏覽美學」[32];借鑒於電子遊戲,有學
者把電影中的互動敘事看作是「空間游牧(nomadic space)形式」[33],
另一個學者則概括為「花園路徑式」的敘事策略[34];拼貼蒙太奇、鏈
接蒙太奇、空間類蒙太奇,有關電影鏡頭剪接的新方式和新形態,也
被不同的命名一再地描述和討論⋯⋯種種跡象都在表明,電影的理論
研究正在從學理演繹的思維習慣上掉過頭來,重新回到實踐歸納的道
路。更多的學者開始關注電影由於技術更新所呈現的新現象、新問
題、新動向,力圖理清線索、建立關聯、提出假設、給予命名。多年
前,賈磊磊曾不無擔憂地指出:「因為其他學科、學派的介入,電影
藝術的審美本質經常地被取代、被割裂、被覆蓋。甚至電影藝術的研
究不斷地被性別研究、政治研究、經濟研究、媒介研究、文化研究所
取代。」[35]時至今日,儘管仰仗學理推動的原初激情正在消褪,但電
影回歸藝術與美學的道路依然顯得艱鉅而漫長。這是因為:其一,數
位技術的開發在電影中還遠沒有止步,技術更新所帶來的炫耀式呈現
還會持續相當一段時間。過度地把新技術當作一種花招來賣弄,用奇
觀式的影像與聲音誘惑觀眾,電影對這一套路數至今仍熱情不減。當
技術展示直接上升為一種美學追求,難免會忽視和削弱電影在情感上
的訴求和藝術上的創新。「數位技術的大量運用、視覺奇觀的轟炸使
人們的文化想像日趨萎縮,審美能力日益鈍化。技術製作和文化想像

31 〔美〕黛博拉・圖多爾:〈蛙眼:數碼處理工藝帶來的電影空間問題〉,《世界電
　　影》2010年第2期,頁22。
32 范倍:〈數字技術與電影風格:追尋電影製作的新路徑〉,《當代電影》2010年第7
　　期,頁98。
33 王貞子、劉志強:〈技術演進中的媒體敘事發展〉,《電影藝術》2005年第3期,頁11。
34 彭驕雪、王進:〈電子遊戲與美國當代動畫電影的崛起〉,《電影藝術》2007年第1
　　期,頁152。
35 賈磊磊:〈鐫刻電影的精神:關於電影學的範式及命題〉,《當代電影》2004年第6期。

在遊戲與電影中的關係極不平衡。」[36]其二,電影身處大眾傳媒的新語境,不可避免地落入商業資本預設的陷阱。商業資本謀利的本性,正在把藝術的低端化推給電影去運作。誘發觀眾的窺視欲望,滿足觀眾的本能快感,商業電影在藝術上的要求停留在低端實現的水平,這更是對電影藝術理論和美學理論的重建造成很大的障礙與危害。今天的電影技術,明顯看出一種與商業合謀的發展趨勢,好萊塢的「大片」策略正在產生世界性的影響。在這種情況下,「我們更應該致力於抑制全球化傳媒,因為它們擁有著對一切藝術作品進行商業化運作的能力,它們必然要拒斥審美。歸根結柢,因為藝術的傳統目的——『美』,現在變成了唯利是圖的商人們的掌上玩物,對於藝術品的新的要求成為對藝術家們提出的新的挑戰」。[37]

從技術到藝術,再從藝術到美學,這是任何一種藝術成長與發展所經歷的一般過程。技術提供了所有這一切的基礎與前提,技術的不斷更新催生了藝術實踐的新探索。然而,藝術的實踐從來都是個別的甚至是個體的,進一步的經驗總結與理論提升往往需要借助批評家和理論家的工作。全球時代、商業社會、數位技術、媒介環境,今天的電影正在遭遇前所未有的新形勢和新機遇。這時候,理論需要一種超越性的高度,以便更清晰和更準確地審視現狀和提出對策。然而,從藝術走向美學的道路,不是自然呈現的,也不是筆直通暢的——首先需要一種重返的意識,然後才是艱難的探索前行。

36 袁聯波:〈電子遊戲與電影產業在融合中的衝突〉,《電影藝術》2007年第2期,頁116。

37 〔美〕讓-皮埃爾‧格昂:〈論二十一世紀初期電影藝術的命運〉,《世界電影》2004年第1期,頁16。

總論
電影美學再出發

　　即便是從一七三五年亞歷山大‧高特里‧鮑姆加通在他的博士論文《關於詩的哲學默想錄》中第一次為「美學」命名算起，這個概念和這門學科也已存在兩百七十餘年了。其間，美學研究時而眾聲喧嘩，時而孤寂落寞，卻始終沒有中斷過。當然，人類開始關注、討論美和審美，又要比它作為概念和學科的歷史更為久遠。歷代的學者都在辯駁別人的觀點，聲稱自己掌握了美和審美的最終奧祕。天長日久、魚龍混雜，美學的歷史找不到最終的裁判者，一個新的人文學科卻照樣被建構起來。儘管理論的大廈接二連三地矗立和崩塌，有關美學的幾乎所有問題，又似乎沒有一個獲得真正的解決。時至今日，浩如煙海的歷史文獻其實更多的是在製造障礙而不是在提供幫助。這足以讓人懷疑：從美學出發去探討電影美學，是不是一條正確和穩當的道路？

第一節　電影美學：思辨的或經驗的？

　　「重返電影美學」這個口號，可以輕易就喊出來，喊得極其響亮，但重返的路到底該如何去走，又不禁令人駐足沉思。由於歷史的原因，傳統的電影美學猶如一個虛胖的巨人，表面上儀態威嚴，內裡卻十分空虛；許多重要的問題不僅沒有得到解決，甚至連恰當的位置都沒有找到。於是，在行動之前，必要的反思就不可缺少了。重返究竟返回到哪裡？重返之後又將如何？傳統的電影美學已經做了些什麼？它又會給今天的電影美學研究提供怎樣的基礎和啟示？──這當

是重返電影美學開始起步的地方。

一　尷尬的電影美學

　　從某種意義上說，電影美學是一個頗為尷尬的學科。它生成於電影學和美學的交叉領域。就研究範圍而言，它屬於電影學的一個組成部分；就學科系列而言，它又明顯是美學的一個分支。

　　一般美學從一開始就具有自己的學術淵源和學術傳統。它來自於哲學，秉承了哲學大量的概念與範疇，沿襲了哲學的方法與理論框架。首先，為「美學」命名的鮑姆加通本身就是德國的哲學教授，就像朱光潛在《西方美學史》中評述的：「他（指鮑姆加通）的美學是建立在萊布尼茨和伍爾夫的哲學系統上的。要明瞭他的美學觀點，就須約略介紹這個理性主義的哲學系統，特別是其中的認識論。」[1]這就意味著，鮑姆加通的美學觀點，和他理性主義的哲學系統有很大關係；他的哲學決定了他的美學。隨便翻開一本西方或中國的美學史，不難發現其中被提及和討論的美學家，相當多本身就是哲學家；而且正是從他們各自不同的哲學體系或觀念中，才引申出各自不同的美學思想或觀點。以西方美學史上地位最為顯赫的德國古典美學為例，像康德和黑格爾，他們的美學思想就是從其龐大的哲學體系中推演出來的。康德的美學思想集中體現在《判斷力批判》一書中，它和第一部的《純粹理性批判》（主要討論哲學或形而上學）、第二部的《實踐理性批判》（主要討論倫理學）構成了康德思想的完整體系。另一個舉足輕重的美學家黑格爾，則乾脆對美下了斬釘截鐵的定義：「美是理念的感性顯現」。這也分明是直接把代表他客觀唯心主義的「絕對精神」演繹到美學中來，於是美便成了作為絕對精神的理念的感性顯

1　朱光潛：《西方美學史》上卷（北京市：人民文學出版社，1979年），頁293-294。

現。在中國，情況也基本是這樣：像孔子提出的「里仁為美」、莊子提出的「大美不言」，一直到朱光潛的「美是客觀和主觀的統一」、李澤厚的「美來自於實踐」，也都和他們各自秉持的哲學觀念有直接和內在的聯繫。在法國美學家杜夫海納的《美學與哲學》中，二者的關係甚至有了反向的探討：一方面是美學對哲學的貢獻；另一方面是美學中的哲學問題——杜夫海納把「美」、「審美價值」、「自然的審美經驗」等都視為哲學問題。[2]

　　這就無怪乎美學在學術界始終被看作「一門公認的、通行的、哲學學術實踐範圍內的學科」[3]；在現代教育體系中，美學也始終被列為哲學學科之下的二級學科。美學從屬於哲學，不僅因為哲學中大量使用的概念與範疇——如客觀與主觀、現象與本質、形式與內容、相對與絕對等，也同樣在美學中被反覆討論；更重要的是，美學研究所採用的方法，也沿襲了哲學中理性的抽象思辨，運用概念來展開思維，通過建立大前提來進行演繹和推理。自上而下的理論演繹，而不是自下而上的經驗歸納，這正是美學依附於哲學的明證，更是它所帶來的結果。康德就認為：「鮑姆加通和美學中理性主義的德國傳統在有一個觀點上是對的：「如果美學要成為一門哲學學科，它必須從經驗中擺脫出來。」[4]康德似乎是在為美學研究確立一個立場，也制定一個標準：如果美學不能從經驗中擺脫出來，仍然處於經驗的層次，那就不可能成為哲學學科範圍內的學科。在美學研究中，哲學式的抽象思辨已經形成相當穩固的傳統。幾乎所有的美學家都野心勃勃地試圖去做同一件事情：提出屬於自己的不同凡響的核心概念，通過演繹

2　見〔法〕米蓋爾·杜夫海納：《美學與哲學》〈目錄〉（北京市：中國社會科學出版社，1985年）。

3　〔美〕保羅·蓋耶：〈現代美學的緣起：1711-1735〉，見彼得·基維主編：《美學指南》（南京市：南京大學出版社，2008年），頁13。

4　參見〔美〕彼得·基維：〈導言：今日之美學〉，見彼得·基維主編：《美學指南》（南京市：南京大學出版社，2008年），頁1。

不斷拓展其「勢力範圍」，最終建立起一個具有嚴密邏輯性的龐大理論體系。

　　電影美學作為美學的一個分支，自然也脫不了這個強大傳統的影響和桎梏。比如雅克・奧蒙等人主編的《現代電影美學》就聲稱「電影美學依附於一般美學，這是涉及藝術整體的哲學學科的。」[5]在李幼蒸所著的《當代西方電影美學思想》一書中，也曾提到西方的一些哲學家如帕諾夫斯基、茵格爾登、迪弗蘭納等人的電影研究，就是一種哲學類的美學。[6]也有學者甚至越過電影美學，直接把電影和哲學聯繫在一起，使它成為「電影學的一個層面」。[7]電影美學依附於一般美學，一般美學又依附於哲學，哲學的學科體系大體就是這樣以科層的形式建構起來的。作為一個演繹體系，理論的大前提起一種決定性的作用。電影美學的最終解決，只有求助於一般美學，而一般美學又只有求助於哲學。哲學作為一門關於世界觀的學問，是人類全部知識的概括和總結。人類的知識在不斷豐富、持續發展，人類對世界的看法自然也不可能固定不變。如此看來，依附於哲學體系和美學體系的電影美學，難道也必須從經驗中擺脫出來，按照一種純粹思辨的方式來建構嗎？

　　然而，現實的情況又似乎不是這樣的。

　　從電影美學自身的發展歷史來看，有一點是可以肯定的：電影美學幾乎所有重要的思潮和流派、理論和觀點，幾乎都不是從哲學的大前提那裡推演出來，而是建立在電影的技術進步和藝術探索之上的。電影美學從一開始就具有非常明顯的經驗性特點。比如蒙太奇美學，

5　〔法〕雅克・奧蒙、米歇爾・瑪利、馬克・維爾內、阿蘭・貝爾卡拉：《現代電影美學》（北京市：中國電影出版社，2010年），頁6。

6　參見李幼蒸：《當代西方電影美學思想》（北京市：中國社會科學出版社，1986年），頁29。

7　〔蘇〕葉・魏茨曼：《電影哲學概說》（北京市：中國電影出版社，2000年），頁3。

它首先是由鏡頭剪輯的技術為電影的蒙太奇藝術奠定基礎，此後才上升為一種形式主義的美學理論而被深入討論和廣泛傳播；比如紀實美學，也首先是有了景深鏡頭的發明，才拓展了電影的縱深空間，豐富了場面調度的藝術，由此進一步催生另一種強調紀實精神的電影美學。還有另一些電影美學的理論建構則主要不是由新的技術所引發，而是從相關的文化和藝術領域把新的觀念帶進電影，導致電影的藝術探索發生轉向，進而成為電影美學發展和進步的內在動力。比如德國的表現主義電影美學，就是深受繪畫藝術表現主義思潮的影響；法國的先鋒派電影也是把文學和美術上的達達主義引入電影，才創立了新的電影美學學派。除此之外，意識流小說對法國的新浪潮運動、存在主義哲學思潮對西方現代電影美學等，也都在不同程度上產生影響，進而豐富和拓展了電影的美學觀念。與此相關，在各種經典的電影美學著作中，被頻繁討論的問題幾乎都不是哲學和美學的概念與範疇，所採用的研究方法也不是純粹的抽象思辨，而是緊密結合電影的藝術實踐，是從實踐的經驗中去歸納和概括的。匈牙利的貝拉・巴拉茲所著的《電影美學》，討論的問題從攝影機、特寫、剪輯、鏡頭到聲音、對白、音樂、風格等，基本沒有離開電影的藝術實踐。前蘇聯的B・日丹所著的《影片的美學》，討論的問題也集中在蒙太奇、特寫、攝影機、影像、運動、動作、對話、劇本等，同樣也是和電影的藝術實踐緊密結合在一起。即便到了當代，法國的雅克・奧蒙等主編的《現代電影美學》，除了對電影理論和電影美學作了一番學理性的辨析之外，也主要討論景深、鏡頭、空間、時間、蒙太奇、敘事、語言等，和上述的兩本著作所討論的問題也是大同小異。

　　這幾本有代表性的電影美學著作都顯示出極為相似的特徵：其一，所討論的問題都比較零碎，還談不上揭示不同概念和問題之間彼此的邏輯關係，這表明電影美學的理論建設還處在比較低級的水平；其二，大量使用電影藝術的概念，這些概念大都從電影的經驗層次去

歸納和概括，缺少具有美學層次的更抽象的範疇（偶爾也討論時間、空間、運動等），也表明電影美學至今仍不太成熟。從其展開討論的問題中可知，這些標榜為電影美學的著作，其實在很大程度上還停留於電影藝術理論的水平，而未能真正從經驗中擺脫出來，未能達到電影美學那樣的抽象性。比如貝拉・巴拉茲的《電影美學》（中文譯名）在英文中就是「電影理論」（Theory of Film）。[8]而雅克・奧蒙等主編的《現代電影美學》曾試圖對電影理論和電影美學作出區分，認為：「美學包含著對於被視為藝術現象的表意現象的思考。因此，電影美學是研究作為藝術的電影，是研究作為藝術訊息的影片。」[9]這樣的表述，仍然做不到把電影美學和電影藝術理論作出嚴格的區分，這也恰恰反映出電影美學在今天所呈現的狀態和所停留的水平。

事實的情況是，在美學史上，可以看到眾多的美學家把自己的哲學觀念直接演繹到美學中來，卻看不到進一步的「自上而下」，把美學觀念繼續直接演繹到電影美學中來。這無異於表明，演繹的道路也並非一片坦途，而是需要克服各種困難和障礙。儘管電影美學依附於哲學和一般美學，但學科體系的層次降低不能僅靠理論大前提的順暢演繹，更重要的是要把研究對象自身更多的豐富性和複雜性結合進去。在美學史上，幾乎所有重要的美學家都擁有自己的哲學立場，有一部分還擁有自己的藝術審美經驗。因為電影是一門形成於更晚近時代的藝術，相比較而言，其經典性也大大不如歷史更為悠久的文學、繪畫和音樂。也因此，歷代的美學家要麼基本不可能擁有自己的電影藝術經驗，要麼在作經驗總結時，也難得把電影獨特的藝術經驗考慮進去。這大概就是電影美學未能直接從美學系統中演繹出來的原因。

8　陳犀禾、劉宇清：〈電影本體與電影美學——多元化語境下的電影研究〉，《電影藝術》2007年第1期，頁78。

9　〔法〕雅克・奧蒙、米歇爾・瑪利、馬克・維爾內、阿蘭・貝爾卡拉：《現代電影美學》（北京市：中國電影出版社，2010年），頁6。

在美學史上，康德作為一個極其重要的美學家，本身的思想也充滿了矛盾。他在強調美學「必須從經驗中擺脫出來」的同時，也一再堅持審美的經驗性特徵。正是在這個意義上，享譽世界的波蘭著名美學家瓦迪斯瓦夫‧塔塔爾凱維奇才充分肯定康德的另一個觀點，認為：「在十八世紀美學中的一件大事，便是康德主張一切關於美的判斷都是單稱的判斷。某物是否為美分別地取決於判斷者跟每一個對象之間的關係。而不是從普遍性的命題中推論出來的。」[10]審美中的單稱判斷無疑是經驗性的判斷，這和所謂的「從普遍性命題中推論出來」恰恰是相反的方向。把康德上述兩個看似矛盾，其實具有統一性的觀點綜合起來，那就是：審美判斷作為一種經驗性的判斷應該成為電影美學建立的基礎，但電影美學的建立還需要從審美的經驗中擺脫出來，把它進一步抽象到真正體現出美學特徵的理論層次上去。

二　新的經驗與舊的美學

很明顯，在上述幾部有代表性的電影美學著作中，所討論的諸如特寫、景深、對話、動作等，仍然屬於貼近電影藝術實踐的概念和問題，還遠未達到真正的電影美學本該進一步抽象的程度。進入二十一世紀，主導電影研究的是被視為「宏大理論」的兩大潮流──即「主體─位置」理論和「文化主義」理論，而哲學與一般美學作為電影美學學科體系的上端，卻極少發揮重大的影響，甚至從未真正被聯繫在一起。另一方面，數位技術在電影中的大量運用，以及媒體藝術在電影中的廣泛影響，導致電影的藝術實踐不斷湧現諸多的新問題、新現象、新趨勢；它們觸發了電影美學的各種新思考，引發了頻繁和深入

10 〔波〕瓦迪斯瓦夫‧塔塔爾凱維奇：《西方六大美學觀念史》（上海市：上海譯文出版社，2006年），頁148。

的討論。這些思考和討論按照思維的邏輯持續地被加以抽象概括，部分甚至被提升到了美學的層次來加以觀照。在這種情況下，與電影美學研究有關的兩個問題就自然突顯了出來：其一，許多電影的新問題、新現象和新趨勢，已經無法由傳統的電影美學來加以解釋；其二，更重要的是，它們已經對傳統的電影美學提出了嚴峻的挑戰，甚至預示著一種全新的電影美學即將誕生。

數位技術在電影中日益廣泛的運用，集中體現在好萊塢大量科幻和魔幻的影片中。奇觀影像的製造完全超越了把攝影影像視為本體的傳統美學；對巴贊紀實美學的質疑之聲，也最先此起彼伏地傳揚開來。

有關巴贊的紀實美學，最著名的兩段論述如下：

> 攝影影像具有獨特的形似範疇（catégories），這也就決定了它有別於繪畫，而遵循自己的美學原則。攝影的美學特性在於揭示真實。在外部世界的背景中分辨出濕漉漉人行道上的倒影或一個孩子的手勢，這無需我的指點；攝影機鏡頭擺脫了我們對客體的習慣看法和偏見，清除了我的感覺蒙在客體上的精神鏽斑，唯有這種冷眼旁觀的鏡頭能夠還世界以純真的原貌，吸引我的注意，從而激起我的眷戀。[11]
>
> 因此，支配電影發明的神話就是實現了隱隱約約地左右著從照相術到留聲機的發明、左右著出現於十九世紀的一種機械復現現實技術的神話。這是完整的寫實主義的神話，這是再現世界原貌的神話；影像上不再出現藝術家隨意處理的痕跡，影像也不再受時間不可逆性的影響。如果說，電影在自己的搖籃時期還沒有未來「完整電影」的一切特徵，這也是出於無奈，只因

11 〔法〕André Bazin：《電影是什麼？》（臺北市：遠流出版事業公司，1995年），頁20-21。

　　為它的守護女神在技術上還力不從心。[12]

　　巴贊的紀實美學，基於他對整個人類文明史的認識。他正確地看到了技術發明是循著一種機械復現現實、再現世界原貌的「神話」向前發展的。這是一個基本方向，也是一種內在邏輯。在此基礎上，攝影影像同樣是被置於這個還在進一步完整實現的「神話」序列之中。紀實美學超越蒙太奇美學的地方，就在於巴贊比愛森斯坦更具有歷史的眼光。他不僅看到了電影攝影影像的本性來自於揭示真實，更看到了它和從照相術到留聲機的發明之間的內在聯繫和發展趨勢。這無疑是巴贊的紀實美學比愛森斯坦的蒙太奇美學更深刻和更有力的地方。

　　然而，伴隨著數位技術在電影中日益廣泛的運用，巴贊的紀實美學越來越受到嚴峻的挑戰。數位化的影像合成技術、虛擬拍攝技術、生成影像技術等都不再需要一個鏡頭前的客觀物質實體來作為拍攝對象，因此也不再僅僅滿足於和停留在復現現實的水平。現在的電影影像，既包括膠片攝影機（或數碼攝像機）拍攝的基於物質實體的影像，也包括由基於物質實體的影像經過數位化處理或合成的影像，更包括完全用數位技術生成的虛擬影像。[13]巴贊的紀實美學建立在膠片電影的基礎之上。膠片電影有三個基本的要素：被拍攝對象、攝影機、膠片。沒有外部世界真實存在的物質實體，膠片電影也就沒有被拍攝對象；攝影機鏡頭也就不可能接受到特定對象的光線，膠片也就不可能感光而導致攝影影像的生成。在巴贊看來，客觀世界的物質實體，是膠片電影最為基礎性的存在，這也是他提出紀實美學的哲學根基。然而，計算機的生成圖像技術徹底推翻了膠片電影的技術基礎。

12 〔法〕André Bazin：《電影是什麼？》（臺北市：遠流出版事業公司，1995年），頁28。

13 參見王乃華：〈當下技術革新對電影美學特性的開拓〉，《當代電影》2007年第2期，頁144。

電影的影像不再僅僅依靠外部世界的物質實體，而可以完全由設計人員在電腦上生成。巴贊紀實美學的兩大根基——長鏡頭和景深鏡頭，均來自於膠片電影的藝術實踐。如今，對現場空間的複雜調度和運動物體的連續拍攝，都可以在計算機上通過數位化來加工、合成甚至虛擬。紀實美學所賴以建立的基礎，也就隨之在神奇的計算機面前瓦解了。對巴贊紀實美學的質疑之聲，在國內外早已響成一片，認為數位技術顛覆了攝影的本質、甚至有可能消解電影本身。[14]這些源自數位技術的理論推論都有合理的成分。然而，數位技術所挑戰的，只是巴贊的美學思想中涉及紀實性的部分，他關於「完整電影」的神話，以及其他一些觀點，仍然具有豐富和深刻的內涵，這是必須指出的。

在新的數位技術和媒體藝術的雙重夾擊之下，蒙太奇美學的命運也好不到哪裡去。一般的電影理論和電影批評，是在三個不同層面上使用蒙太奇概念的。其一，作為一種剪輯術；其二，作為一種藝術手段和方式；其三，作為一種美學觀念。在作為美學觀念這個層面上，最有代表性的是前蘇聯以愛森斯坦、普多夫金為代表的蒙太奇學派。在電影美學上，蒙太奇一直被視為一種形式主義的美學理論。這一方面在於它多少受到當時強調語言、修辭、節奏等俄國的文學形式主義理論的影響，另一方面更在於它強調了鏡頭及其組接關係作為電影語言在整個藝術系統中的重要地位。蒙太奇美學得以建立的基礎，是被稱為「形式的革命家」[15]的庫里肖夫所進行的一系列電影實驗。它們導致了蘇聯蒙太奇學派的一個基本結論，也正是蒙太奇的一個經典定義，即兩個或兩個以上不相連貫的鏡頭的重新連接，可以產生新的含義。這種更強調鏡頭連接的形式而忽視甚至否定鏡頭本身內容的觀點，正是蒙太奇被視為一種形式主義美學的原因。形式主義的蒙太奇

14　參見陳犀禾、余紀等人的觀點，《當代電影》2001年第2期。

15　〔義〕基多・阿里斯泰戈：《電影理論史》（北京市：中國電影出版社，1992年12月），頁115。

美學，不管是從其電影實驗出發，還是從其作為概念的定義出發，都可以推演出兩個相關聯的美學觀點：其一，在蒙太奇的構成中，鏡頭不可能再被作出有意義的細分，因此，它也成為電影敘事的基本單位；其二，在蒙太奇的構成中，鏡頭與鏡頭之間必須在確定的先後順序中被連接，因此，時間比空間在蒙太奇鏡頭中更具有美學上的意義。

　　也許是受蒙太奇美學的影響，一般所理解的鏡頭，就是蒙太奇的基本單位。所以「從純粹上講，一個鏡頭不能有任何被剪切或編輯的成分。如果有，它就變成了兩個鏡頭，或者說一個鏡頭被另一個連接進來的鏡頭破壞了。」[16]從攝影的角度看，鏡頭是指連續拍攝的一段膠片；從放映的角度看，鏡頭則是指連續放映的一段活動畫面。然而，還必須注意到，「普遍流行的鏡頭概念涵蓋這些參數的集合：幅度、景框、視點，還有運動、延續時間、節奏、與其他影像的關係等。」[17]鏡頭不僅可以下定義，而且可以通過各種參數描述各方面的特徵和屬性，其中幅度、景框就涉及到鏡頭比例和邊界的規定。一般而言，一個鏡頭體現在銀幕畫面上是充盈的；鏡頭的景框有多大，鏡頭的邊界就在哪裡。攝影機拍攝一個鏡頭，放映時就表現為充盈在整個銀幕上的一個連續畫面。實際上，蒙太奇把兩個或兩個以上鏡頭加以重新連接以表達新的含義，也是建立在單個鏡頭的銀幕畫面必須充盈這個基礎上的。時至今日，有意識地分割畫面在最近十幾年裡卻開始變成一種潮流。《枕邊書》、《時間密碼》、《綠巨人》、《殺死比爾》、《羅拉快跑》（臺譯：《枕邊禁書》、《真相四面體》、《綠巨人浩克》、《追殺比爾》、《蘿拉快跑》）等影片，都在嘗試運用各種形式的分割畫面，以之形成一種新的鏡頭觀念。儘管在法國學者亞歷山大・圖爾斯基看來，電影中的分割畫面技術有著很久遠的文化淵源。它「其實

16　〔美〕羅伯特・考克爾：《電影的形式與文化》（北京市：北京大學出版社，2004年1月），頁43。
17　〔法〕雅克・奧蒙、米歇爾・瑪利、馬克・維爾內、阿蘭・貝爾卡拉：《現代電影美學》（北京市：中國電影出版社，2010年4月），頁26。

都是下面這些東西的延伸：拼布、馬賽克、多折畫屏、彩繪玻璃、宗
教書籍（猶太教法典注釋）、棋盤、拼圖、剪貼畫、張貼廣告、漫
畫、電視中的鑲嵌或雙層畫面、書本或者網頁的頁面、小廣告、錄像
短片、電子遊戲和錄像監視器。[18]然而，當代電影的分割畫面，卻是
伴隨著數位技術的大量運用產生的。兩分畫面、三分畫面、四分畫
面；有框格區分、無框格區分；主觀視點、客觀視點；有關聯性、無
關聯性……電影的分割畫面正在體現出日益豐富和複雜的形式。如
今，一個銀幕畫面，可能是由兩個、三個或四個分別拍攝的鏡頭，通
過數位技術在空間上重新並列組合而成的。由此，一個鏡頭相當於一
個充盈的銀幕畫面的傳統觀念開始被顛覆。通過分割畫面技術，電影
的銀幕畫面現在可以由兩個以上的鏡頭充盈和並列分布而成。而作為
蒙太奇美學的基礎，蒙太奇的經典定義一直把鏡頭與鏡頭之間的關係
建立在時間的鏈條上，似乎從未受到質疑。而現在，鏡頭與鏡頭之間
的關係，已經不再是傳統蒙太奇美學所說的那種順時間的前後連接，
而表現為銀幕畫面空間上的並列分布。

　　孫紹誼在《新媒體與早期電影》一文中，探討了另一種空間蒙太
奇的形式：「在新媒體影像作品中，『層』（layer）的概念是空間類蒙
太奇得以突顯的關鍵。所謂『層』，就是把兩個或兩個以上的畫面
（包括『文本』）重疊在一起，使單層畫面轉變成雙層或多層或無限
多層畫面；層與層之間肉眼可見的分別（包括色彩、色調、景物、人
物等）可以用特殊手段加以消泯，以給人以單層畫面的感覺，也可以
故意保留這種因畫面與畫面疊加而出現的多重影像感，達到某種特殊
的效果。但無論採取何種形式，隨新媒體而誕生的『畫層』概念大大
強化了空間蒙太奇的實驗精神。」[19]所謂「層」的概念，其實是利用

18 亞歷山大・圖爾斯基：〈分割畫面——一種畫面形式的時代性〉，《世界電影》2009
　　年第4期，頁185。

19 孫紹誼：〈新媒體與早期電影〉，見陳犀禾主編：《當代電影理論新走向》（北京市：
　　文化藝術出版社，2005年3月），頁109。

了銀幕畫面的縱深空間，把兩個或兩個以上的鏡頭在縱深的空間上加以分層重疊。在這種情況下，每個鏡頭在銀幕的畫面空間上都是充盈分布的，它們的並列方式只是利用了縱深的不同層次，這與分割畫面技術把兩個或兩個以上的鏡頭在平面空間上共同完成對銀幕畫面的充盈分布相比，在形式上有很大區別，但仍然符合蒙太奇原有的構成、組合的含義。

　　然而，對蒙太奇的美學觀念造成最大衝擊的，還有來自電視、電腦、遊戲、廣告、MTV 等新媒體和新的藝術形式對電影的滲透和影響。美國的馬科・卡拉維塔就指出：「有線電視和 VCR 的興起，以及遙控裝置的普及是近幾十年好萊塢美學演進過程中另外的關鍵性因素，而且相互糾纏。」[20]而在電腦上彈出多個窗口的觀看模式，電子遊戲中不斷進入又退出新介面的參與形式，反映在電影中便產生了幾個大小不同的銀幕畫框同時並存的鏡頭組接方式，或者通過類似「點擊」的手法來引出新的敘事元素和敘事內容的剪輯技巧。「在二〇〇一年出版的一本學術評論文章選集中，惠勒・溫斯頓・狄克遜慨嘆MTV『鏡頭碎片』式的過度剪輯方式如何成為劇情片和動作片的規則。全新一代的觀眾對 MTV 快速切換的視覺衝擊力著了迷……」[21]這種鏡頭碎片式的過度剪輯，更是完全不理會蒙太奇美學強調鏡頭重新連接可以產生新的含義這一經典的表述，它只著眼表面的視覺效果，以令人眼花繚亂的感知經驗為要旨。儘管新媒體和新的藝術形式對電影的影響，學術界和批評界有各種不同的聲音、反思和批評，但有一點卻是可以肯定的：蒙太奇美學所主張的那種鏡頭組接的功能、形式和技巧，已經不再能全面和深刻地解釋今天的電影藝術實踐。

20 〔美〕馬科・卡拉維塔：〈電影中的「MTV」美學：質問一種電影批評謬見〉，《世界電影》2008年第6期，頁140。

21 〔美〕馬科・卡拉維塔：〈電影中的「MTV」美學：質問一種電影批評謬見〉，《世界電影》2008年第6期，頁134。

　　紀實美學和蒙太奇美學，這是電影美學中兩個影響最為強大的流派；甚至直到今天，電影實踐還是無法繞開它們。另一方面，電影實踐的各種新探索和新嘗試，在新技術和新媒介的強勢介入和大力推動下，仍在如火如荼地展開。儘管目不暇接又褒貶不一，但新的經驗卻仍在不斷地總結出來，有的甚至被上升到美學的層面來審視和思考。在新的經驗面前，舊的電影美學不僅已經失去了原本具有的詮釋和論證的能力，而且更多的反思、質疑、批評和重建的呼聲正撲面而來——這就是今天電影美學的尷尬處境。

三　電影美學研究：如何可能？

　　到目前為止，數位時代的電影所反映出來的各種新問題、新現象以及新趨勢，都還處於「眾聲喧嘩」的階段。技術上和藝術上的探索實踐正在打開更廣闊的可能性空間，各種思考、討論和理論總結都針對實踐，從實踐的個別性和具體性出發是當今電影研究的現狀。在這種情況下，理論還很難做到整體協同與普遍概括，進一步的美學抽象顯然更有待時日。

　　嚴格意義上的電影美學，是不能用描述電影藝術的一組概念來建構的。原因就在於這些概念太緊密結合電影藝術的某一方面、某一現象或某一問題，缺乏更高的抽象程度，難以真正從經驗中擺脫出來。正因為這樣，當大衛・鮑德韋爾提出對電影展開一種「中間範圍（a middle-range）的研討」時，才力主「這種性質的研討能夠便利地從實證性的具體研究轉向更具有普遍性的論證和對內蘊的探討。」[22] 既要從實證性的具體研究出發，又要最終轉向更具有普遍性的論證和對

22 〔美〕大衛・鮑德韋爾：〈當代電影研究與宏大理論的嬗變〉，見大衛・鮑德韋爾、諾埃爾・卡羅爾主編：《後理論：重建電影研究》〈前言〉（北京市：中國社會科學出版社，2000年），頁6。

內蘊的探討，這就是大衛‧鮑德韋爾為電影研究所開出的藥方。然而，大衛‧鮑德韋爾所說的「中間範圍」的研討從理論上看其實是並不清晰的一種說法。它屬於怎樣的理論層次，又具有怎樣的研究特徵，又為何是「轉向更具有普遍性的論證和對內蘊的探討」所必須的，都明顯的語焉不詳。如果換一個角度，從研究所採用的方法上看，也許可以把對問題的認識進一步引向深入。

　　所謂實證性的具體研究，無疑地是在採用歸納推理的方法。歸納推理的一般程序正是從特殊的、個別的、具體的事實出發，通過分析與歸納去推導出一般性的結論，以獲得一種普遍性的知識。在強調客觀、強調實踐、強調哲學唯物主義的思想傳統中，大衛‧鮑德韋爾的觀點在中國似乎更容易為人所接受。然而，在邏輯學上，作為一種思想方法的歸納推理是和演繹推理相對而言的，二者又是相互聯繫和相互補充的。這裡並不存在何者更優越而何者更低劣的問題。恩格斯就曾指出：「我們用世界上的一切歸納法都永遠不能把歸納過程講清楚。只有對這個過程的分析才能做到這一點。──歸納和演繹，正如分析和綜合一樣，是必然相互聯繫著的。不應當犧牲一個而把另一個捧到天上去，應當把每一個都用到該用的地方，而要做到這一點，就只有注意它們的相互聯繫、它們的相互補充。」[23]從特殊的、個別的、具體的事實出發，常常具有簡單枚舉的特徵，導致歸納推理所產生的結論往往具有或然性（不完全歸納）。在這種情況下，要從特殊、個別和具體的事實推導出靠得住的一般性結論，就需要運用已掌握的知識、理論或公理，通過演繹的方法來提供分析工具和理論論證，用相應的理論前提來作為如此歸納的根據。就像運用演繹來推理時，必須把事物的豐富性和複雜性重新結合進去一樣，運用歸納來推

23　〔德〕恩格斯：《自然辯證法》，見《馬克思恩格斯選集》第3卷（北京市：人民出版　　社，1975年），頁548。

理時，也必須把更具有一般性的知識、理論或公理等重新結合進去。從這個意義上看，大衛・鮑德韋爾所主張的「中間範圍的研討」，其實是試圖搭起實踐和理論之間的一座橋樑，試圖找到一個把歸納推理和演繹推理得以結合在一起的方式。於是，所謂的「轉向更具有普遍性的論證和對內蘊的探討」，其實就意味著採用演繹推理的方式，來對實證性的具體研究作進一步的辨析與論證，揭示其內部蘊涵的規律，並最終將之提升到更加抽象、概括和更具有普遍性的理論水平。鑒於目前的電影理論依然緊密地結合著電影的藝術實踐，這個更高的理論水平就是電影美學的水平。

　　正因為任何一種歸納都需要思維工具、需要分析方法、需要理論前提，所以具體性的實證研究都不可能無限提升到更高的理論水平。在一定的理論層次上，它都將不得不止步；甚至反過來新的實證研究變成了舊理論的反例，由此導致舊理論的進一步修正或根本性重建。在當代，電影的發展恰恰日益顯著地體現出這樣的特徵：由於新技術和新媒介藝術全面、深刻的影響，各種新問題、新現象和新趨勢都成了舊的電影美學無法容納的反例，它們極大地動搖了舊的電影美學的理論體系，隨之把電影研究帶進了一個反思的時代。這種反思是從電影的藝術經驗出發的，是從實證研究中所出現的反例出發的，也因此它理所當然地不可能借助舊的電影美學理論，也不可能借助所謂的「宏大理論」[24]，而必須從其他途徑去尋找新的思維工具、分析方法和理論前提。在一般美學的研究上，也許一個歷史發展的現象能提供啟示：自黑格爾主張美是理念的顯現之後，那種完全依靠個人的苦思冥想，依靠理性思辨來建立龐大理論體系的做法已經走到絕路上去。「到了這個時候，整個情勢的發展，便顯得相當簡單，大家對於美的

24 這裡是指「主體—位置」理論和「文化主義」理論，它們關注的只是主體和文化而不是藝術實踐。

概念興趣逐漸衰退，對於美學的興趣則逐漸增加。現在，大家的注意力不是趨向美，而是趨向於藝術以及審美經驗。此時出現的美學理念，比以前任何時期都要來得多，只是它們都不再關係到美的本質，而全部集中到審美經驗上。」[25]今天的電影美學研究，要從具體的實證研究出發，也就是從電影新的審美經驗出發。

第二節　看電影的「看」

　　從電影的審美經驗出發，也就是從看電影的經驗出發。這是無數人曾經擁有的經驗，也是一直以來電影理論試圖去描述的經驗。最早，看電影只是用眼睛去看，有聲電影出現之後，還要用耳朵去聽。一部影片只有通過視聽感官才可望被人所接受——這是個無須論證的常識，也成了討論無庸置疑的出發點。

　　然而，看電影的「看」，又不像一般所理解的「看」（或「聽」）那麼簡單。看一個行人、看一棵樹、看天上的雲朵、看海邊的落日……在現代的生理心理學那裡，即便是這樣單純的「看」，其發生在人腦中的過程就已經夠複雜了；更何況是端坐在黑暗的電影院裡，歷經一個半小時去接受一部影片傳遞的所有信息。

　　那麼，看電影的「看」究竟是怎麼一回事呢？

一　看、知覺、認知

　　在電影誕生的早期，一部由單鏡頭構成的街頭實錄片《火車到站》[26]是把攝影機放在火車軌道旁拍攝的。「在放映時，前進的火車頭

25 〔波〕瓦迪斯瓦夫‧塔塔爾凱維奇：《西方六大美學觀念史》（上海市：上海譯文出版社，2006年），頁148。

26 Arrival of Train，又譯作《火車進站》。

變得越來越大，好像瞬間即將衝出銀幕，在場的觀眾莫不大驚失色，有的低頭閃避，有的拔腿就跑，宛如搭上雲宵飛車，尖聲怪叫不絕於耳。」[27]這種看電影的經驗在今天已經變成一個笑談，然而它又是當時觀眾「看」電影時的真實情景。這種「看」揭示了兩個很重要的事實：其一，觀眾的反應來自於辨認出銀幕上迎面而來的是一輛火車而不是別的運動物體；其二，觀眾的反應還包括了他們意識到迎面而來的火車有危及生命的隱憂，於是才進一步選擇逃避。可見，即便是最早的看電影的經驗，也已經不僅僅是「看」這麼簡單了。這裡還包括了辨別、確認、記憶、情緒和作出身體反應等一系列複雜的生理心理過程。

匈牙利的貝拉·巴拉茲也曾講過自己在柏林第一次看英國影片《相見恨晚》的經驗。影片的結尾是主人公趕到車站去和他的情人告別。「我們看見他站在月臺上。我們看不見火車，但是他那雙正在到處搜索的眼睛卻告訴我們他的情人已經坐在車廂裡了。我們只看見這個男人的臉部特寫，臉上的肌肉好像受了驚似地抽搐著，接著便有一道道光影以越來越快的節奏掠過他的面部。然後，他的眼睛裡湧出淚水，以此結束了場面。」貝拉·巴拉茲並不是一下子就「看」懂這個結尾的，但後來他知道了：「原來火車已經開動，所以車廂裡的燈光便越來越快地閃過他的面部。」[28]同樣是用眼睛在「看」，但貝拉·巴拉茲第一次的「看」和後來看懂了之時的「看」還是有根本的不同。他所以能「看」懂，就在於把主人公面部閃過燈光的鏡頭和前面的鏡頭中出現的火車，以及前面的情節中交代過的情人即將離去的情境等聯繫在了一起。這裡同樣不只是眼睛的問題，還包括了識別、認知、聯想、記憶等對銀幕信息的進一步加工。

此後，對電影更複雜的「看」的經驗還在持續地發展和豐富著：這其中包括了愛森斯坦在《十月》中，為了表現俄國臨時政府總理克

27 〔英〕馬克·卡曾斯：《電影的故事》（北京市：新星出版社，2009年），頁21。

28 〔匈〕貝拉·巴拉茲：《電影美學》（北京市：中國電影出版社，1982年），頁21。

倫斯基的愛炫耀和愛虛榮，而在後面接入了孔雀開屏的鏡頭；包括了先鋒派電影中「在某種意義上說如同器樂一樣只有極簡的抽象藝術的表現內容」，卻更「需要理性的理解力之外的某種東西」[29]；還包括了馬其頓導演曼徹夫斯基在《暴雨將至》中所展現的那種碎片式的敘事和圓圈式的組合段結構……時至今日，電影中「看」的經驗已經豐富到數不勝數的程度，複雜到無以復加的程度。一部電影發展史，其實就是觀眾不斷在積累和拓展自己「看」電影的經驗的歷史，也是觀眾不斷在訓練和提高自己「看」電影的能力的歷史。當所有這一切在電影接受過程中發生的複雜情況都被以「看」這樣簡單的行為描述概括其中時，這就不難明白，「看」是只能用眼睛去看的，但又不僅僅是眼睛的事情。

　　「看」只能用眼睛去看，要了解「看」，自然就必須了解眼睛。

　　眼睛是人的感覺器官，是人接受外部刺激的通道。有史以來，人類曾經從哲學、宗教、道德、歷史、文學、藝術等不同的領域關注過人的感覺器官；也曾經從觀察、想像、記憶、情感、思維和知識建構等不同的心理角度討論過人的感覺器官。近代心理學更傾向於把人類對感覺器官的研究一直追溯到古希臘的亞里斯多德那裡，認為：

　　　感覺心理學的概念和方法從亞里斯多德以來就和我們在一起了。當感覺、知覺、判斷和記憶受到早期希臘心理學特別是原子論者們大加強調的時候，是亞里斯多德在感覺機能和運動機能之間做出明確區分，提出感覺器官的問題，說明感覺機能和知覺機能的不同，並進一步指出，為我們提供周圍環境信息的

29 〔美〕詹姆斯・彼得森：〈先鋒派電影的認知方法是反常的嗎？〉，大衛・波德韋爾、諾埃爾・卡羅爾主編：《後理論：重建電影研究》（北京市：中國社會科學出版社，2000年），頁166。

感覺道被知覺和思維所超越。[30]

　　此後，關於人的感知的研究和討論日益擴展和深化。感覺心理學、知覺心理學、生理心理學、神經心理學……與研究人的感官活動相關的心理學學科，一個接一個地創建起來。對感覺和知覺的心理機制和神經生理機制，科學家們的發現和理論模型的提出，至今仍未見止歇。然而，不管是作為人的感官活動的一般的「看」，還是作為看電影的特定的「看」，越來越多的心理學研究正趨向於一個統一的認識：只局限於對感覺器官的研究，是不可能完全和深入地揭示「看」的特徵和規律的。在這種情況下，從二十世紀五十年代中期開始，一門從更廣闊的範圍，並吸收更多相關學科的研究成果，用以研究人的感知活動和行為基礎的新學科──認知心理學在西方興起。

　　在西方，一般認為一九五六年是認知心理學誕生的一年，因為那一年發生了幾個重要的事件。首先是那一年夏末，在美國的麻省理工學院召開了一個信息理論研討會。與會者普遍感覺到某種新的因素正在誕生，並且將改變關於心理過程的概念。其次，也是在那一年，「Noam Chomsky 發表了他關於語言起源的理論，George A. Miller 發表了短時記憶容量有限的研究結果，Jerome Bruner 等利用人工概念研究了概念形成問題，Allen Newell 和 Herbert Simon（二人因對人工智能和人類認知心理學的貢獻共獲一九七五年圖靈獎，Simon 還因對決策過程的開創性研究獲一九七八年諾貝爾經濟學獎）開發了『用問題解決者程序』以及 Jean Piaget 也在這個前後提出了其兒童認知發展的理論。」[31]認知心理學被看作是西方理學發展史上的第二次革命

30 〔美〕G・墨菲、J・柯瓦奇：《近代心理學歷史導引》下冊（北京市：商務印書館，1982年），頁456。

31 見〔英〕M・W・艾森克、M・T・基恩：《認知心理學》，高定國：〈譯者序言〉（上海市：華東師範大學出版社，2009年），頁5。

（第一次是馮特等人為代表的行為主義心理學）。認知心理學不是一個專門領域的心理學（如感覺心理學、情緒心理學等），也不是一種流派或思潮，而是一種範式、一種態度，一種哲學。它賦予心理學一種認知的觀點，認為人的行為有其心理基礎，是人對外部信息接受、存儲、轉換、提取、加工、重組和作出反應的過程。如此一來，人的注意、知覺、記憶、想像、思維等心理現象就被看作是交織在一起的。它們彼此之間互相依存、互相影響又互相促進。認知心理學企圖把全部認知過程統一起來，在此基礎上，才可望更深入和更準確地認識人類包括「看」在內的所有認知活動的心理機制。

由此，知識整合的步伐自然也無法就此停止。到了七十年代，由於認知心理學的研究涉及越來越多的相關學科，出現了一個對相關學科進一步加以整合的趨勢。這就像一個參加一九五六年夏末的那次信息理論研討會的學者在數年後說的那樣：

> 從研討會歸來時，我產生了一個強烈的信念，這個信念與其說是理智的，不如說是直覺的。我想，人類實驗心理學、理論語言學和對認知過程的計算機模擬，都是一個更大的整體的組成部分；未來我們將可以看到這些學科所共同關心之處的逐漸完善和相互協調……二十年來，我一直在為建立一門認知科學而工作，而且這種努力在我知道這門學科的名稱之前就開始了。[32]

一九七三年，一位叫希金斯（R. L. Higgins）的西方學者第一次使用「認知科學」一詞，開始逐漸得到流行。一九七五年，紐約市的一個私人科研資助機構「斯隆基金會」（Alfred P. Sloan Foundation）

32 轉引自〔美〕羅伯特・索爾所、M・金伯利・麥克林、奧托・H・麥克林著：《認知心理學》（上海市：上海人民出版社，2008年），頁11。

開始考慮對認知科學的跨學科研究計劃給予支持，該基金會通過組織第一次認知科學會議並確立研究方案，在推動認知科學方面起了決定性作用。一九七八年十月一日，「認知科學現狀委員會」遞交給斯隆基金會的報告把認知科學定義為「關於智能實體與它們的環境相互作用的原理的研究。」然後，該報告沿著兩個方向展開這一定義。第一個是外延的：列舉了認知科學的分支領域以及它們之間的交叉聯繫。列舉的分支領域有計算機科學、心理學、哲學、語言學、人類學和神經科學。第二種展開是內涵的，指出共同的研究目標是「發現心智的表徵和計算能力以及它們在人腦中的結構和功能表示」。一九七九年「認知科學」正式被確立為一門新學科。「認知科學是對認知及其在智能代理中的地位的多學科的科學研究。它檢查認知是什麼以及認知過程是怎麼樣的。」[33]到了二十一世紀初，美國國家科學基金會和美國商務部共同資助了一個雄心勃勃的計劃——「提高人類素質的聚合技術」。在這個計劃中，把納米技術、生物技術、信息技術和認知科學看作二十一世紀四大前沿技術，並將認知科學作為最優先發展的領域。」[34]認知科學的確立反映出一種研究的新觀念：要想揭示認知活動的特徵與規律，不能局限於自然科學，也不能局限於人文科學，只有把自然科學的定量研究和人文科學的定性研究結合起來，把人的認知活動置於不同層次、不同角度和不同方法之中，讓不同學科的研究成果形成知識的整合，才可望把認識引向深入。

　　時至今日，所謂看電影的「看」，顯然已經不是常識所認為的那樣了。認知心理學，更進一步還有認知科學，其不同的理論背景和知

33 轉引自徐獻軍：《具身認知論——現象學在認知科學研究範式轉型中的作用》（杭州市：浙江大學人文學院博士論文，2007年3月），頁11。

34 根據史忠植：《認知科學》〈前言〉（合肥市：中國科學技術大學出版社）、羅伯特‧L‧索爾所、M‧金伯利‧麥克林、奧托‧H‧麥克林：《認知心理學》和《百度百科》「認知科學」條目相關內容整理。

識體系為進一步的研究提供了新的觀念與工具。在電影學領域，由於
「宏大理論」在近三十年來始終占據著研究的主導地位，所以認識到
這一點的學者為數並不是太多。這其中，最值得一提的當數大衛・波
德維爾。在《電影詩學》一書的「導論」中，他就開宗明義地強調了
電影研究中認知問題的重要性和認知心理學的重要作用。在提到該書
出版的十年前曾有一個規模小得多的媒介學者研究群體組成了電影認
知研究中心（Center For Cognitive Studies of the Moving Image）之
後，大衛・波德維爾又說：「可是我不得不贊同，任何一個院系在尋
找人才的時候都需要一個認知主義者來平衡其眾多的後現代主義者、
後殖民主義者以及文化研究的信徒。」這是因為：

> 由於電影研究贊同大理論反科學的姿態，它便存在著走向褊狹
> 的危險。只要你閱讀的是二十世紀七十至八十年代的大理論精
> 選傑作，你就不會知道是喬姆斯基（Noam Chomsky）而不是
> 索緒爾（Ferdinand de Saussure）的語言學在推動語言研究的
> 革命，也不會知道認知心理學與神經心理學教給我們關於思維
> 的知識遠比拉康（Jacques Lacan）所能想像的還要多（而這個
> 拉康居然還擁有極其豐富的想像力）。
> 太多的電影學者鼓吹有限的跨學科概念，僅僅從那些從屬於歐
> 洲大陸的解釋學（hermeneutic）傳統的思潮中去將思想借過來
> （如文學闡釋理論、拉康心理分析、後現代人類學，以及諸如
> 此類）。通過從更廣的範圍來提出問題，我們就打開了眼界，
> 面對的思想包括比較敘事學（Comparative Narratology）、認知
> 心理學、達爾文的理論架構、網絡理論，以及其他諸人類科學
> 的進步主義思潮。[35]

35 〔美〕大衛・波德韋爾：《電影詩學》〈導論〉（桂林市：廣西師範大學出版社，
　　2010年），頁14-15。

　　大衛・波德維爾堅定地主張，電影研究不應該局限於借助各種「宏大理論」，而更應該從包括認知心理學在內的一些與電影更具相關性的學科那裡去尋找理論資源。在《電影詩學》討論到對電影的理解問題時，大衛・波德維爾又進一步闡發了如下的觀點：

> 從這一角度來看，對敘事電影的理解很大程度上可以看做是一件「認知」（cognizing）的事情。……這一視角也暗示了我們如何看待電影，我們不應當去搜尋一種電影的「語言」，而是要尋找為了引出能導致理解的各種認知活動（以及其他效果）而對電影進行組織的方法。[36]

　　在電影中，銀幕上的一個人、一棵樹、一個房間和一種活動，都涉及到最基本的辨認和判斷；而一個場面、一次衝突、一種背景、一組人物關係，則需要涉及更複雜的常識、經驗和知識，在進一步加工之後才可望得到讀解；而一種技巧、一種結構手段、一種節奏處理、一種風格顯現，更需要了解電影本身的形式規範，需要更專門化的認知訓練，並結合到內容的表達之中來作出評判。

　　把看電影的「看」不只看作一種知覺活動，更看作一種需要調動更大範圍和更其複雜的大腦神經活動和身體活動參與其中的認知活動──這種新的觀念將有助於開拓更廣闊的視野和選擇更合適的思維工具。

二　「看」：視知覺的心理機制

　　時至今日，大量的生理心理研究已經基本可以揭示視知覺的神經

36　〔美〕大衛・波德韋爾：《電影詩學》（桂林市：廣西師範大學出版社，2010年），頁156-157。

機制。認知心理學傾向於認為，視知覺的神經活動是一個對外部信息
（刺激）的逐步和持續的加工過程。

> 研究發現這裡主要有三個加工過程（參見 Kalat，2001）。第一
> 是接收（reception），涉及感受體（receptor）對物理能量的吸
> 收過程。第二是轉換（transduction），涉及把物理能量在神經
> 元中轉換為電化學能。第三就是編碼（coding），意味著物理
> 刺激的各特徵與相應的神經系統活動的各特徵之間存在一一對
> 應關係。[37]

很明顯，眼睛的功能主要體現在第一個加工過程，即感受體對物
理能量的吸收過程。

即便如此，在視神經中發生的對外部信息（物理能量）的吸收過
程也是相當複雜的。首先，外界物體的光波經眼睛前部的角膜抵達虹
膜，並通過其上的一個開口即瞳孔進入，再由後面的晶狀體把光線聚
焦於眼睛後部的視網膜。視網膜上包含兩類感受體細胞：一類稱為視
錐細胞，它專門對顏色和更精細的特徵起反應；一類稱為視桿細胞，
它專門對昏暗光線和運動檢測起反應。不難發現，從光線進入眼睛的
那一刻開始，外界物體就不再是以整體的形式，而是根據不同的性質
與特徵，在視網膜上被視錐細胞和視桿細胞所吸收。顯然，視網膜的
功能表現出一種對外界物體光線的分解（即分析）過程。此後，被激
活的兩類不同的感受體細胞再把所接收的刺激，經由兩隻眼睛各自不
同的視神經通道在視交叉處匯合。在這裡，視神經的刺激被進一步作
出處理：它不是表現為一隻眼睛各自有一條神經通道，而是兩隻眼睛
傳遞的刺激經由視交叉神經的重新整合，之後再繼續傳向大腦皮層。

37 〔英〕M・W・艾森克、M・T・基恩：《認知心理學》（上海市：華東師範大學出版
　社，2009年），頁39。

在這裡，來自兩隻眼睛視網膜外側半的神經投射到同側大腦半球，而來自兩隻眼睛視網膜內側半的神經則交叉投射到對側大腦半球。神經衝動首先抵達的大腦皮質，是位於枕葉的初級視覺皮質。在這裡，腦神經科學家發現了包括簡單細胞、複雜細胞和超複雜細胞的不同層級的處理機制，它們分別對不同複雜程度的視覺模式做出最大反應。其後，刺激會再經過兩條視覺通路投射到更遠處的大腦皮質。這兩條通路分別是頂葉通路和顳葉通路。頂葉通路主要參與運動的信息加工，而顳葉通路則主要參與顏色和形狀的信息加工。[38]

　　目前，對於外界信息（刺激）在大腦皮質上的加工過程，認知心理學家已經提出了兩個不同的研究取向和相應的兩個不同的認知模型。一個是序列性的信息加工模型，一個是平行分布加工的聯接主義模型。序列性的信息加工模型屬於一種功能特化的理論。它把大腦皮質看作是由不同的功能區所構成的，不同的功能區分別負責對不同的視覺刺激起反應。只有當不同的視覺刺激被分別加工之後，才被整合在一起形成對外界刺激的統一反應。平行分布加工的聯接主義模型則屬於一種網路系統理論。它把大腦皮質看作一個分布廣泛的、由不同層級的神經元構成的複雜神經網路。外界的刺激被平行分布在不同區域，通過不同層級的複雜加工，才被整合在一起形成一次認知的活動。這兩個不同的認知模型至今仍各自在向前發展，從其不同的觀念與傾向來看，明顯具有一種互補性，也似乎顯示出一種走向知識重組的方向。然而，不管是哪一種模型，實際上都建立在一個核心的觀念之上：人類的認知活動都不是把外界的刺激直接「印入」大腦，而是存在著一個對外界刺激的複雜加工過程。它幾乎要調動整個大腦皮質的神經元來參與其中，涉及注意、識別、記憶、語言、情緒一直到知識表徵等各方面的心理活動。毫無疑問，人的知覺建立在感知器官和

38 參見〔英〕M・W・艾森克、M・T・基恩：《認知心理學》（上海市：華東師範大學出版社，2009年），頁39-43。

大腦神經組織的特異性功能之上，它經歷了一個通過感知器官和神經
網絡來對外界刺激進行分解和逐步加工的過程以實現重新的整合，最
終才產生了對外界事物的認知。當然，對外部信息越來越複雜的加工
並非永遠按部就班地進行。「……這種活動在個體發育中最初具有擴
展的性質，而只是到後來才變成壓縮的了，因此很自然的是，它應當
依賴於整個大腦皮質區系統的協同工作。」[39]正是從這裡，引出了關
於視覺模式識別的研究與討論。在這個方面，建立起多種不同的識別
模式，例如格式塔理論、模板匹配、特徵分析、原型理論等。一方
面，認知必須基於外界的刺激傳入，其後才在大腦中被「自下而上」
的加工；另一方面，大腦又根據先前建立的識別模式來「自上而下」
地加快處理外界的刺激。目前，有一些心理學家認為，「在多數情況
下，對部分和整體的解釋在自上而下與自下而上兩個方向上同時發
生。」[40]

　　由此，認知心理學家提出了區分「看見」和「看成」這兩個概念
在認知活動上的重要性。「當看一個物體時，你所看到的東西取決於
你看的是什麼東西。但是，你把物體看成什麼卻是由你對所看物體的
知識而決定的。」[41]這句話的意思就是：「看到」（即看見）指的是你
看的那個對象，而「看成」則是指你對那個對象的認知。心理學家用
一個例子來說明這個問題。一個在大海裡迷失方向的人看見了北極
星。這時，他是把這顆星星看成北極星還是只看成是一個普通的星
星，對他的生存來說就至關重要。如果是前者，這顆星星就可以起到
導航的作用；如果是後者，那麼他還是會像從前一樣迷失在大海中。

39 〔俄〕A・P・魯利亞：《神經心理學原理》（北京市：科學出版社，1983年），頁
　　101。

40 羅伯特・L・索爾所、M・金伯利・麥克林、奧托・H・麥克林著：《認知心理學》
　　（上海市：上海人民出版社，2008年），頁105。

41 〔英〕M・W・艾森克、M・T・基恩：《認知心理學》（上海市：華東師範大學出版
　　社，2009年），頁135。

這就是說，把它看成是北極星，就是認識到北極星具有指示方向的作用，其實就是加入了很多具身經驗的一種認知，而不只是一般的感知。「看見」和「看成」的區別在心理學上和日常生活中還有很多例證。在心理學上，很早就有一種所謂的「可逆圖形」（或稱「雙關圖形」、「我的妻子還是我的岳母」等）來說明這個區別。

　　在這張既可看成是老婦，也可看成是少婦的雙關圖形中，知識所起的決定性作用是顯而易見的。在這個圖形中間左側，可以看見一條突出而彎曲的線條，當把它看成是一個「鼻子」時，意味著用「鼻子」這個詞賦予了它一種意義。根據經驗可知，「鼻子」屬於人臉的一個部分，於是圖形中的其他線條也隨即根據完形的原理，被賦予人頭部其他部分相應的語言表徵的意義而成了「眼睛」、「嘴巴」、「頭巾」等，此時，圖形就被看成是一個「老婦」；而同樣的中間左側的這一條突出而彎曲的線條，當把它看成是一個「臉頰」時，又意味著用「臉頰」這個詞賦予了它另一種意義，而其他線條的意義也隨即發生改變，同樣又根據完形的原理，被賦予人頭部其他部分相應的語言表徵的意義而成了「眼睛」、「嘴巴」、「頭巾」等，而此時，圖形又被

看成是一個「少婦」。[42]雙關圖形有力地證明了，在知覺活動中人對外界刺激的語言加工決定了會如何來感知對象。在日常生活中，天上的雲朵、海上的海市蜃樓、山洞裡的石鐘乳、山頂上的石頭、夜空的焰火等，之所以會形成各種如夢如幻的景象，其實都不是真的「看見」了什麼，而是由人把它「看成」什麼才形成的──其實所「看見」的仍只是雲朵、霧氣、石鐘乳、石頭和焰火，但人同樣因為主觀賦予了圖形以意義，就可以把它「看成」所想像的那個景象。只有充分理解了「看成」，才可以更深刻地理解「看見」。「看成」中明顯表現出來的知覺的組織功能，也同樣發生在「看見」之中。在日常生活中，人可以輕易地根據背影或某種特徵把自己的親人從一堆人中辨認出來，也會發生把雙胞胎的哥哥誤認為是弟弟的情況，在一瞬間從雜亂的遺失物品中找到屬於自己的東西（或者找錯了），甚至從很遠的距離就判斷出迎面跑來的正是自己家的寵物狗……諸如此類的「看見」，其實都不只涉及「看」的視覺感官，還涉及對知覺對象的模式識別，包含著對於知覺對象信息的組織與加工。

　　看電影的「看」，其實更不是「看見」什麼，而是「看成」什麼。明顯的一點表現在：銀幕上出現的只是放映機裡投射的一束光（色彩也是不同的光波）而已，而不是現實世界中「看見」的真實的人物、場景和細節。它被「看成」什麼，同樣取決於人對這一束光的認知、加工與組織。認識到這一點所以重要，就在於它表明一瞬間完成的「看」，其實包含著人的知覺對這一束光的大腦加工過程。在這個過程中，大腦對光影和色彩的加工是持續的、疊加的和不斷建構的。即便是一個風景畫面，觀眾也須辨認出這是一棵樹或一叢花，那是一片雲或一泓水，才可能對整個鏡頭畫面產生美的感受。更何況銀

42 該圖引自葉奕乾等主編：《圖解心理學》（南昌市：江西人民出版社，1982年），頁172。

幕上的那一束光還經常會被「看成」人與人之間的對話、動作和感情交流，甚至還有飛車追逐、貼身肉搏、槍林彈雨、刀光劍影等快速切換的場面。在這裡，需要大腦作出處理和加工的信息簡直可以達到海量！於是，問題又來了——如果每一個鏡頭的光影和色彩的加工都如此複雜，那麼如何能順利完成對一個鏡頭的認知、對一個場面的把握、如何跟上一部影片敘事的快節奏呢？心理學家早意識到，在大腦中，由外部信息所激發的大腦加工過程必然具有某種基於實踐活動需要（亦即把身體納入環境形成互動）和不斷進化著的節約機制。

三　具身認知和情境認知

作為第一代的認知心理學，從一開始就包含著一個致命的局限，這就是把人的神經系統和計算機直接進行類比，把人的智能等同於人工的智能，把人的認知活動完全看作一種表徵和計算。這種觀念勢必在認知心理和心智的研究中遭遇各種難以逾越的障礙，也遮蔽了更多有價值問題的提出和有效解決。五十多年前，被稱為計算機之父、人工智能之父的艾蘭・圖靈就曾列出過一系列他認為機器（電腦）永遠做不了的事，諸如仁慈心、幽默感、是非觀、友好態度、犯錯內疚心理以及戀愛心情等，甚至「享受草莓和奶油的美味」的主觀感覺體驗也在此列。[43]

在這種情況下，知識的整合又持續地展開，各個相關學科領域的研究成果給認知科學的進展帶來了更多的動力。這裡主要包括：喬姆斯基的「轉換生成語法」、吉布森的「直接知覺論」、梅洛-龐蒂的「知覺現象學」等。

43 李其維：〈「認知革命」與「第二代認知科學」芻議〉，《心理學報》2008年第12期，頁1313。

　　諾姆‧喬姆斯基是享譽世界的美國語言學家。他在一九五七年發表了轟動一時的《句法結構》，第一次闡述了他的「轉換生成語法」理論。在喬姆斯基看來，人類語言具有相似性，這種相似性和語義無關，而是由大腦的結構來決定的，人類天生就有處理語言能力的「語言獲得裝置」，正是這個裝置決定了語言的通性，亦即「普遍語法」。也因此，他進一步指出，不管是哪一種語言，必定是由幾個簡單的規則與一套轉換生成的程序來構成。而句法結構也被分成深層結構和表層結構來加以討論，其中深層結構說明了意義，而表層結構則是由語音來表徵。連結這兩個不同層次的結構的，則是一系列轉換規則。[44]一九五九年，喬姆斯基又出版了對伯爾赫斯‧弗雷德里克‧斯金納的《口頭行為》一書所秉承的行為主義的長篇批評，並被認為就此引發了心理學從五十年代開始的「認知革命」。喬姆斯基對認知心理學的突出貢獻，表現在他認為人不僅在兒童特定的年齡段就有「天生」的語言學習能力，而且成年人的智力活動大部分也都具有「先天的」性質。這對認知心理學改變過去那種人腦被動處理外部信息的看法產生了重大影響。

　　詹姆斯‧吉布森是美國的心理學家。他在理論上的創新之處表現在提出「直接知覺論」。一九五〇年吉布森出版了後來影響廣泛的《視覺世界的知覺》一書。他認為人的知覺是長期進化的產物，在知覺的過程中，人並不是隨時都需要經過思維的中介才作出反應的。因適應環境需要，人類和其他動物一樣逐漸形成了一種根據刺激本身特徵即可直接獲得知覺經驗的能力。在這種情況下，知覺具有先天遺傳的特徵。這就是所謂的「直接知覺論」，區別於傳統的認為外界刺激經由感覺才整合成知覺的「間接知覺論」。在其後出版的《視知覺生

44 〔美〕諾姆‧喬姆斯基：《句法結構》（北京市：中國社會科學出版社，1979年），頁108。

態論》一書中，吉布森繼續發展了他把知覺和環境聯繫在一起考察的思想。從進化論的觀點出發，他提出人類的兩腳著地在長期適應生態環境的實踐中，使知覺系統得到訓練和不斷進化。在這種情況下，人類的空間知覺、運動知覺等，都體現出對環境的適應能力。這種能力同樣可以在大腦中得到解釋，而並不是後天學習的結果。

　　梅洛-龐蒂是法國著名的現象學哲學家，他的思想所以能深刻地影響認知心理學，主要有兩個原因：其一，在梅洛-龐蒂的現象學研究中，大量借鑒了當時知覺研究的理論成果，本身就是對知覺心理學進行的哲學反思；其二，從現象學出發，他試圖調和主客觀二元論而提出「身體—主體」觀念，把人的知覺和人的身體聯繫在一起，更是給認知科學提供了哲學的基礎。在他所著的《知覺現象學》一書中，第一部分所討論的就是「身體」，第二部分才討論「被感知的世界」，而且一開始就指出：

> 身體圖式的理論不言明地是一種知覺理論。我們重新學會了感知我們的身體，我們在客觀的和與身體相去甚遠的知識中重新發現了另一種我們關於身體的知識，因為身體始終和我們在一起，因為我們就是身體。應該用同樣的方式喚起向我們呈現的世界的體驗，因為我們通過我們的身體在世界上存在，因為我們用我們的身體感知世界。但是當我們在以這種方式重新與身體和世界建立聯繫時，我們將重新發現我們自己，因為如果我們用我們的身體感知，那麼身體就是一個自然的我和知覺的主體。[45]

45 〔法〕莫里斯·梅洛-龐蒂：《知覺現象學》（北京市：商務印書館，2005年），頁265。

　　梅洛-龐蒂強調了人不是用感知器官感知世界的，而是用身體感知世界的，是通過身體和世界建立聯繫的。

　　語言學、心理學、哲學等不同學科，把新的思想成果和實驗成果源源不斷地送到認知科學的研究中來，為進一步的反思和認識深化提供了可能。一九九九年，兩個認知語言學家拉考夫和約翰森在他們的名著《肉身的哲學：具身心智及其對西方思想的挑戰》中第一次使用了「第二代認知科學」的提法。[46]根據他們的看法，第二代認知科學約起源於七十年代，隨後與盛行於八十年代的具身主義運動同步發展。其基本的思考路線是轉而強調研究認知（心智）及語言與身體經驗的關係。認知科學中的各個學科都開始了向身體（包括腦）及其經驗的回歸。「其間，認知研究經歷了一次深刻的範式轉變，即從基於計算隱喻和功能主義觀念的『第一代認知科學』向基於具身心智（embodied cognition）觀念的『第二代認知科學』的轉變。觀念的轉變導致認知研究的方法和主題的變化。『第二代認知科學』將認知主體視為自然的、生物的、活動於日常環境中的適應性的主體，認知就發生於這樣的狀況中。」並且指出：「概括起來，『第二代認知科學』倡導的認知觀念是：認知是具身的（embodied）、情境的（situated）、發展的（developmental）和動力學的（dynamic）。」[47]

　　第二代認知科學的核心概念是「具身認知」（也譯為「涉身認知」、「緣身認知」）。

　　　　其中心含義是指身體在認知過程中發揮著關鍵作用，認知是通過身體的體驗及其活動方式而形成的，『從發生和起源的觀點

46 李其維：〈「認知革命」與「第二代認知科學」芻議〉，《心理學報》2008年第12期，頁1306-1307。
47 唐孝威：〈語言與認知文庫總序〉，轉引自李其維：〈「認知革命」與「第二代認知科學」芻議〉，《心理學報》2008年第12期，頁1314。

看，心智和認知必然以一個在環境中的具體的身體結構和身體
活動為基礎，因此，最初的心智和認知是基於身體和涉及身體
的，心智始終是具（體）身（體）的心智，而最初的認知則始
終與具（體）身（體）結構和活動圖式內在關聯』（李恆威、
盛曉明，2006，頁184）。[48]

　　關於視知覺，無論是信息加工理論還是平行分布加工理論，都是
以計算機的隱喻作為前提的，都把視知覺只看作是大腦的神經加工，
都屬於第一代認知科學的產物。第二代認知科學超越第一代認知科學
的地方，就在於它把人的認知活動置於和身體、環境的複雜聯繫之中
來加以考察，把身體和環境納入認知活動的研究範圍，強調人的身體
（包括人腦）的特殊構造對認知活動的影響，強調認知不僅有內部的
神經過程，而且有外部的表徵方式，進而把認知看作是一個交互式的
動力系統。

　　不難看出，從認知心理學的誕生，經歷第一代認知科學，再到第
二代認知科學，有關認知活動的研究一再被納入一個更廣泛、更複雜
的、更具整體性的（包括身體、環境和進化）聯繫之中和系統之中來
把握。在這種情況下，「看」不再只是眼睛的問題，也不再只是感知
的問題，更不再只是一個計算的問題，而是被身體及其活動方式塑造
出來的。

　　　　對這裡的身體可以有兩種理解，第一種是由神經和肌肉組成、
　　　　可以通過解剖來研究的身體，而第二種是我們體驗中的身體。
　　　　後一種意義上的身體讓我們可以在世界中走動並處置世界之中

48 葉浩生：〈具身認知：認知心理學的新取向〉，《心理科學進展》2010年第5期，頁
　 705。

的物體。這兩種意義上的身體的能力，都不是計算機可以複製
的。人之所以能勝任計算機所不能完成的任務，原因是我們是
身體化了的。[49]

　　在第一種理解中，神經是布滿整個身體的，大腦的神經活動同樣
會傳導到身體的相關神經組織，引起肌肉、血液、內分泌等方面的反
應。在第二種理解中，身體處於一定的環境中，身體的體驗也直接參
與了認知活動。人特定的身體構造，人目視前方、直立行走的存在方
式決定了人的感知，其空間、運動和語言的形式。比如上下、前後、
左右的空間知覺，正是以人的身體來定義的；比如行走、奔跑、跳
躍、乘坐交通工具的運動知覺，同樣也和身體的體驗直接相關。因為
身體處於一定的環境，所以認知必然具有某種情境性。情境認知的觀
點反對第一代認知科學把認知活動局限於人腦內部的信息加工，認為
外部環境也具有表徵信息的作用。在籃球場上，運動員在對方多人的
圍追堵截之中左衝右突，顯然來不及，也不需要大腦對處境及應對策
略加以思考才有所選擇，而是直接作出反應。

　　外部表徵不僅僅起記憶的功能，且能直接被人接受，不需要過
　　去經驗的介入。這是一種直接知覺，無須再在內部進行一番符
　　號加工。因此在這個意義上，環境也起到了表徵信息的作用並
　　直接指導人的行為。大自然似乎為人腦承擔了本來只是在
　　indoor（人腦內部──引者注）進行的一部分工作，環境彷彿
　　可以自然地為我們操作某些信息，從而為人腦節約了能量，減
　　輕了記憶的負擔。我們只是在需要知道這些信息的時候才讓它

[49] 徐獻軍：《具身認知論──現象學在認知科學研究範式轉型中的作用》（杭州市：浙
　　江大學人文學院博士論文，2007年3月），頁45。

們上升為意識（進行符號操作），平時則讓它們留存於現實世
界中。[50]

　　大衛・波德維爾把人的這種能力稱為「進化遺產」。[51]這裡所謂的
「進化遺產」，一方面表明人基於感官的認知能力是在不斷發展和提
高的，另一方面也表明實踐的一種經濟原則──在不斷進化的過程
中，人並不需要持續注意外部信息如何通過視覺器官在大腦中進行加
工的每一個步驟。這也就是為什麼，基於常識經驗，人們總是把
「看」理解得相當簡單。「視知覺看起來很簡單而且也不需要多少意
志努力，以致我們傾向於認為它是理所當然的。事實上，視知覺非常
複雜，涉及眾多轉換和解釋感覺信息的過程。」[52]

　　站在第二代認知科學的角度，看電影的「看」同樣包含著具身認
知和情境認知的活動。觀眾絕對不是只在使用眼睛去「看」，身體經
驗和情境感知都在不知不覺之中參與到「看」的過程。電影教育家周
傳基曾經放映過一個電影片段：畫面上是天空中的一個跳傘者，因為
降落傘沒能打開而飛速的垂直墜下，此時幾乎所有觀眾都意識到自己
身上的肌肉繃緊了。這不僅是畫面本身所產生的刺激性反應，而是身
體的空間知覺和情境表徵都進入了認知過程。懸念大師希區柯克
（Hitchcock）也舉過一個著名的例子：兩個人在火車上聊天，桌子下
面有枚炸彈，突然「嘣」的一聲爆炸了，觀眾們當然大為震驚。現在
這個場面換成這樣來表現：首先讓觀眾知道桌子下面有枚炸彈，而且
知道剩下一刻鐘即將爆炸。在這種情況下，原本無關緊要的聊天就變

50 李其維：〈「認知革命」與「第二代認知科學」芻議〉，《心理學報》2008年第12期，
　　頁1318。

51 〔美〕大衛・波德韋爾：《電影詩學》（桂林市：廣西師範大學出版社，2010年），
　　頁93。

52 〔英〕M・W・艾森克、M・T・基恩：《認知心理學》（上海市：華東師範大學出版
　　社，2009年），頁37。

得饒有趣味了，因為觀眾參與了這場戲。觀眾甚至會急著想告訴銀幕上的談話者：「別盡顧聊天了，桌下有炸彈，很快就要爆炸。」希區柯克認為，第二種情況給觀眾提供了足足十五分鐘的懸念，表明「觀眾的介入乃是製造懸念的基礎。」[53]常規鏡頭都採用與目光平齊的拍攝高度，因為它便於觀眾從身體這個主體出發去感知畫面；一把瞄準銀幕上某個人物的手槍一般都正對著鏡頭（亦即觀眾），因為手槍瞄準不只限於交代劇情，更需要觀眾通過對情境的認知來參與互動；在空曠的樓房裡，一個從角色背後悄悄前推的鏡頭總是在預示著危險的逼近，這又是身體經驗在支持著情境的表徵；而許多身處懸崖邊上的劇情，都需要一個往下俯拍山下深淵或者亂石堆的鏡頭，它又是利用了人普遍都會恐高的身體經驗……至於認知活動如何受到情境的影響，麥克盧漢曾舉過一個例子來說明問題：

接下來的一點證據是非常非常有趣的。這位衛生檢查官拍了一部電影，拍了很久，用的是慢鏡頭，表現一個非洲原始村落的普通人家如何消滅臭水坑──雨水凼。畫面是撿起空罐頭盒，放到另一個地方等等。我們放電影給他們看，問他們看見了什麼，回答是看見了一隻雞、一隻家禽。我們不知道裡面有一隻雞！於是，我們非常細心地搜尋這隻雞，一格一格搜。果然，有一隻雞，閃了一秒鐘，驚慌而逃，在畫面的右下角，他們看見的就這麼多。製片人想讓他們看的，他們什麼也沒有看見。他們看見的，是我們沒有注意的東西。直到仔細搜尋才看見。為什麼？因為我們掌握了各種理論。因為突然逃走的那隻雞，才引起了他們的注意。其餘的一切都是慢鏡頭──有人慢慢走

53 〔法〕弗朗索瓦・特呂弗：《希區柯克論電影》（上海市：上海文藝出版社，1988年8月），頁72。

　　向前，慢慢撿起罐頭盒，演示一番，如此等等。對他們而言，
　　那隻雞才是唯一真實的東西。他們還有另一種說法，雞有宗教
　　意義，這一點我們卻完全忽視了。[54]

　　對非洲原始村落的人來說，消滅臭水坑、撿起罐頭盒這樣的事都
跟他們生活沒有太大關係，只有雞才是所處的情境的一部分，所以他
們只看到雞而沒有看到其他的東西。這足以表明，認知是受情境影響
甚至決定的。

　　具身認知和情境認知在看電影時發揮著重大作用，這充分表明看
電影的「看」不是簡單的知覺活動，而是複雜的認知過程，這一點是
可以肯定而且必須肯定的。

第三節　知覺和審美知覺

　　說到電影的審美經驗，那就必須指出，第二代認知科學有關具身
認知和情境認知的觀點是極富於啟發性的。這是因為：其一，看電影
之時，觀眾是把自己的身體整個置於電影院裡的，他不只是用知覺去
看和聽，而是用整個身體去體驗；其二，看電影之時，觀眾是把自己
整個置於影片的情境中的，他同樣不只是用知覺去看和聽，而是意識
到這樣的情境彷彿就是自己當下的遭遇。這就像梅洛-龐蒂所說的：
「我通過我的身體進入到那些事物中間去，它們也像肉體化的主體一
樣與我共同存在。」[55]作為具身認知最直接的思想來源之一，[56]梅洛-

54 〔加〕埃里克‧麥克盧漢、弗蘭克‧秦格龍編：《麥克盧漢精粹》（南京市：南京大
　　學出版社，2000年），頁199。

55 轉引自蘇宏斌：《現象學美學導論》（北京市：商務印書館，2005年9月），頁228。

56 參見李其維：〈「認知革命」與「第二代認知科學」芻議〉，《心理學報》2008年第12
　　期，頁1315；葉浩生：〈具身認知：認知心理學的新取向〉，《心理科學進展》2010
　　年第5期，頁15。

龐蒂的「知覺現象學」強調了知覺活動與身體、環境之間的複雜聯繫，主張知覺的主體是身體，而身體嵌入世界之中。他不像一般所理解的那樣，只是指出知覺活動誘發了對身體的認知和環境的認知，而是更進一步指出知覺活動就是在身體和環境的特定條件下展開的，知覺活動本身就包含著身體的因素和環境的因素。

一　主體的知覺指向客體

在現實生活中，當我們看到一個朋友時，就會不由自主迎上去；看到一塊飛來的石頭時，又會下意識地躲閃開；看到天空布滿烏雲時，會想到出門要帶上雨傘；看到十字路口的紅燈亮起，又會知道此時不能穿越馬路……似乎沒有人會懷疑，我們看到的朋友、石頭、烏雲和紅燈，明顯的就是看到這些對象本身；因為如果看到的不是這些對象本身，我們所作出的行為反應必定會給自己帶來麻煩甚至災難。然而，我們所看到的（亦即被知覺的）果真就是這些對象本身嗎？在今天，這個基於常識的經驗已經一再被證明是靠不住的了。

現象學家胡塞爾很早就注意到，感知活動具有側顯性的特點。他曾斷言：「物體必然只能『在一個側面中』被給予。」[57]其所以如此，正是因為物體和感知它的人之間建立起一種特定的空間關係。光線的直線傳播、人站立的位置、物體呈現的方式（非透明性）等決定了感知活動不可能完整地把握被感知的對象。不管人採取怎樣的感知方式，他都只能站在某個視角去感知，而感知的對象也就只能以某個側面顯現在人的面前。人所感知的對象，只是這個對象的某個側面顯現在自己的眼前，還有其他的側面是在感知對象的當時看不到或者永遠看不到的。比如，我們看不到朋友的內臟器官，看不到石頭的質地，

57 胡塞爾：《純粹現象學通論》（北京市：中國人民大學出版社，2004年），頁64。

看不到烏雲的上面，看不到交通燈的電源和線路等等。在這種情況下，我們還能說我們看到的就是這個對象本身嗎？作為繼承了胡塞爾現象學衣缽的哲學家，梅洛-龐蒂也認同胡塞爾的這個觀點。他說：

> 我們的知覺指向物體，物體一旦被構成，就顯現為我已經有的或能有的關於物體的所有體驗的原因。例如，我從某個角度看附近的房屋，人們也能從別的角度，從塞納河的右岸，或從房屋內，或從飛機上看這所房屋；房屋本身不是這些顯現中的任何一個顯現，正如萊布尼茨所說的，它是從這些視覺角度和所有可能的視覺角度看的幾何圖，即沒有人們能從中推斷出所有視覺角度但本身沒有視覺角度的東西，它是不能從某個角度看的房屋。[58]

房屋是同一座房屋，但從不同的角度所看到的同一座房屋卻是不一樣的。這就表明，被知覺把握到的某個客體對象並不就是這個對象本身。它已經和從不同角度去看的不同人的知覺結合在一起，它不是自在地存在於客觀世界中，而是存在於特定的人的知覺中。梅洛-龐蒂還曾這樣解釋：「知覺活動之所以必須以側顯的方式進行，根本上是由身體的存在方式所決定的。我們的身體必須處於某一位置，因此我們就必須從某一方向和角度來觀察對象，對象也就只能將一定的側面顯現給我們。這就是說，身體乃是知覺活動的出發點，而不是對象世界的一部分。我們是通過我們的身體而不是純粹意識來進行知覺活動的。」[59]

事實上，在看電影的過程中，攝影機給觀眾提供的，同樣是一些模仿了知覺側顯性的畫面。攝影機鏡頭大致處於和人的目光平齊的高

58 莫里斯·梅洛-龐蒂：《知覺現象學》（北京市：商務印書館，2005年），頁99。
59 轉引自蘇宏斌：《現象學美學導論》（北京市：商務印書館，2005年），頁76。

度──它誘發了觀眾通過自己的身體來感知電影畫面的經驗，把它想像為成人的身體高度看到的景象；攝影機鏡頭又總是從某個特定角度的機位來拍攝的──它又保證了呈現的畫面會具備和觀眾感知相同構的那種側顯性。正是從這個意義上，電影才被蘇聯的維爾托夫比喻為「眼睛」，而且認為攝影機比人的肉眼更「完美」，因為：「電影眼睛存在和運動於時空中，它以一種與肉眼完全不同的方式收集並記錄各種印象。我們在觀察時的身體的位置，或者我們在某一瞬間對某一視覺現象的許多特徵的感知，並不構成攝影機視野的局限，因為電影眼睛是完美的，它能感受到更多、更好的東西。」[60]在這裡，維爾托夫無意中指出了人的感知所具有的側顯性，而攝影機的完美恰恰表現在，它可以在不同的視角反覆觀察甚至重新組合所拍攝的對象。電影「眼睛」既能模仿，又能超越人感知的那種側顯性。

　　除此之外，知覺的恆常性、知覺的完形律、知覺的模式識別等觀點，也都在支持對知覺的相同看法，即知覺一個對象的過程包含著知覺對對象的加工，知覺中的對象並不能等同於客體的對象本身。眼睛看到某物並不就是某物自身；因為這個某物已然通過光的反射進入人的眼睛。可見，對某物的知覺已經不存在於外部的世界而存在於知覺中，並在知覺中被認知過程複雜加工了。知覺中的某物並不完全等同於客觀世界中的某物，而是被知覺加工過的某物。有意思的是，它又引申出另一個問題：既然知覺中的某物已經存在於知覺中，那麼為什麼知覺一個對象不是被人意識到它存在於自己的知覺中，反倒把它看作似乎就是那個存在於客觀世界中的對象本身呢？在這方面，認知心理學家是以選擇性注意和喚醒水平等觀點來加以解釋的：「世界上的感覺對象的數量遠遠大於人類觀察者的知覺和認知加工的容量。因此，為了應對信息的洪流，人類只能選擇性地注意其中的一部分線

60　〔蘇〕齊加・維爾托夫：〈電影眼睛人：一場革命〉，李恆基、楊遠嬰主編：《外國電影理論文選》（上海市：上海文藝出版社，1995年），頁192。

索，而將其他的忽略掉。」與此同時，「日常經驗告訴我們，我們對某些環境線索的注意優先於其他線索，被注意到的線索通常會受到進一步的加工處理，而未被注意的線索則不會。」[61]也有認知心理學家認為：「絕大多數信息加工均發生於意識性察覺水平之下，而且注意過程在決定哪些信息加工進入意識層面上起到了主要作用。」[62]也就是說，認知的需要和實踐的需要，決定了人不可能去注意知覺的大腦加工過程，這個過程作為節約的一部分被置於意識性察覺的水平之下，於是對對象的知覺才被看作就是對象本身。當然，這個過程速度之快，也往往使人很難來得及意識到它。比如，視覺纖維的末梢器官，每秒鐘修正十七次，聽覺的末梢器官更多至三十二次。如此之快的加工速度，也是人的意識很難跟上和準確把握的。一方面，是人對環境線索的優先注意；另一方面，則是大腦對外界信息加工總是處於意識性察覺水平之下，這才導致人把意識指向外界事物而不是指向人的知覺。

有關這個問題，哲學家同樣感興趣，因為它涉及到主體和客體之間的關係，是哲學本體論所長期關注和熱烈討論的。馬克思早就說過：「……一物在視神經中留下的光的印象，不是表現為視神經本身的主觀興奮，而是表現為眼睛外面的物的客觀形式。但是在視覺活動中，光確實從一物射到另一物，即從外界對象射入眼睛。這是物理的物之間的物理關係。」[63]梅洛-龐蒂對此也通過舉例試圖作出更具體的解釋，他認為：「我感知這張我在它上面寫字的桌子。這種活動意味著我的知覺活動使我十分投入，以致我在實際上感知桌子的時候意識

<hr />

61 〔美〕羅伯特‧L‧索爾所、M‧金伯利‧麥克林、奧托‧H‧麥克林：《認知心理學》（上海市：上海人民出版社，2008年），頁75。

62 〔英〕M‧W‧艾森克、M‧T‧基恩：《認知心理學》（上海市：華東師範大學出版社，2009年），頁648。

63 〔德〕馬克思：《馬克思恩格斯全集》第23卷（北京市：人民出版社，1972年9月），頁89。

不到我在感知桌子。可以說，如果我意識到我在感知桌子，我就不能
通過我的目光關注桌子，我轉向正在感知的我，於是我發現我的知覺
必須穿過某些主觀顯現，解釋我自己的某些『感覺』，最後出現在我
的個人歷史的背景中。」[64]他還說：「我的身體作為我的知覺的導演，
已經將我的知覺與事物本身相一致這樣的幻覺顯現出來。從此在事物
與我之間有了一種隱匿的力量，一種只有在不確定的目光中才使人重
視的不確定的夢幻之物。」[65]

　　毫無疑問，知覺的這種特性既是個體發育的產物，也是人類長期
進化的結果。「……這種活動在個體發育中最初具有擴展的性質，而
只是到後來才變成壓縮的了，因此很自然的是，它應當依賴於整個大
腦皮質區系統的協同工作。」[66]而從人類發展的歷史上看，知覺指向
客體更是實踐活動提出的要求。「知覺是適應過程，其意義在於它有
助於有機體與環境作鬥爭以求得生存，並使動物的子孫後代綿延不
絕。」[67]在現實生活中，如果人時時意識到知覺的心理過程，那就很
難把注意力集中到處理外部事物上，人的生存就成問題了，這是不符
合人類生存的基本原則的。如果籃球運動員在切入、過人和投籃時，
不是專注於場上的情景反倒關注自身的知覺；如果警察在和罪犯搏鬥
時，不是專注於防守和進攻反倒關注自身的知覺；如果司機在駕駛
時，不是專注於道路的複雜情況反倒關注自身的知覺；如果科學家在
實驗時，不是專注於設備、數據和結果反倒關注自身的知覺，那就不

64 〔法〕莫里斯‧梅洛-龐蒂：《知覺現象學》（北京市：商務印書館，2005年），頁
　　304。

65 〔法〕莫里斯‧梅洛-龐蒂：《可見的與不可見的》（北京市：商務印書館，2008
　　年），頁19。

66 〔蘇〕A‧P‧魯利亞：《神經心理學原理》（北京市：科學出版社，1983年），頁
　　101。

67 〔美〕托馬斯‧L‧貝納特：《感覺世界——感覺和知覺導論》（北京市：科學出版
　　社，1983年），頁2。

難想像，人類還有什麼實踐活動是可以順暢和有效地完成的。看電影的過程同樣如此，不管是哪個類型的影片，觀眾同樣不會在專注於人物和劇情之時，反過來意識到自己的知覺過程是如何展開的；恰恰相反，無數的電影審美經驗都在證明，它需要的正是一種忘我的狀態。這也就是為什麼，人在知覺的過程中，意識總是朝向知覺對象而不是朝向知覺主體，這個在心理上體現的偏好明顯是和人的生存和實踐活動的需要密切相關的。

然而，主體對環境的主動適應，卻掩蓋了知覺的基本事實，以至於在常識經驗中，一般不會懷疑看到一個客體就是看到了它本身。我們承認存在著一個客觀世界，承認所想看的也是同一個客觀世界，但卻不能承認看到了同一個客觀世界。因為被某個主體看到的客體，已經不是原來的那個客體，而是在主體知覺中的客體了。這就意味著，存在於主體知覺中的客體，和原來的那個客體，已經不再是同一回事。

二　知覺：主客體的統一

在客體和主體之間，如果確實存在著聯繫，那就意味著確實存在著作為聯繫的東西。一個人說月亮很美，月亮卻遠在地球之外；除非有某種中介，否則聯繫就成了一句空話。首先，必須有來自客體的物理傳遞質（如光波、聲波等），然後便是心理的諸功能：感覺、知覺、表象。沒有來自客體的物理傳遞質，客體也就無法進入主體；沒有主體的心理諸功能，主體也就無法進入客體（大腦的內部加工）。這一系列中介在主客體之間組成一根看不見的鏈條。聯繫在這裡成為間接的聯繫，差異在這裡逐漸融合，對立面在這裡互相過渡，主客體最終在這裡實現統一。當然，這種統一不是哲學思辨意義上的統一，而是實在的統一，這種統一必定實現於這鏈條上的某個地方。

一開始，我們即可把物理傳遞質和心理表象排除在思考的範圍之

外。理由很簡單，它們或者可以離開主體而存在（物理傳遞質），或者可以離開客體而存在（心理表象）。那種實在的統一所提出的要求，對它們來說都是強其所難的。感覺和知覺就不同了。它們不僅同時需要客體和主體，而且只有在主客體即時發生關係的情況下，才可能被激發而成為真正的心理事實。

　　感覺是人體受納器的功能。它負責把來自環境的刺激傳達給大腦。每一種受納器只分析和接受客體一種性質的刺激。不同的受納器把客體分解為不同的刺激，沿著不同的通道傳向神經中樞。「眼睛對對象的感覺不同於耳朵，眼睛的對象不同於耳朵的對象。」[68]在感覺中，是不存在什麼完整的客體的。看見某種顏色和看見某種物體的顏色不一樣，聽見某種聲音也和聽見某種物體發出的聲音不一樣。感覺儘管離不開客體，卻並不把客體當作一個整體，當作完整的物的形象來把握。更進一步，人的感官還存在著感覺的閾限。比如，視覺只能接受波長從四百毫微米到七百六十毫微米的光波；這在整個電磁光譜上只占不到七分之一；聽覺也只能聽取約二十至二萬赫茲頻率範圍內的聲音，最敏感的又只在一千至四千赫茲之間。[69]一般說來，人所能感覺的外界刺激，正是對人的生存最有價值的那些部分。感覺的閾限保證了把那些對人有用的外界刺激輸送到大腦，而排除其他無用的刺激的干擾。所以，感覺作為感覺儘管只能反映外界的刺激，但作為人的感覺已經包含著一種基於生存與實踐的主動選擇。

　　更進一步，被感覺到的那些外界刺激又不是被主體原封不動地綜合成知覺的。過去的心理學曾把刺激的接受理解為完全被動的過程。而具身認知和情境認知的理論則主張，知覺對刺激的組織受到需要、

68　〔德〕馬克思：《1844年經濟學哲學手稿》，《馬克思恩格斯選集》第42卷（北京市：人民出版社，1979年），頁125。

69　主要參見〔美〕托馬斯・L・貝納特：《感覺世界——感覺和知覺導論》（北京市：科學出版社，1983年），頁53、90。

情緒、態度、價值觀念等內在因素的影響。強烈的需要可以提高對那些能滿足需要的物體的知覺能力；因為不同的情緒，對同一種物體的知覺也可以大不相同。總之，知覺決不是外界刺激的簡單相加，它還包含著這些刺激之外的，屬於主體的信息加工。在知覺過程中，主體絕非被動的「受體」，他時時持有某種準備狀態，並以此來加工外界的刺激。一般認為，知覺是感覺的綜合，知覺把來自各受納器的信息重新加工，最終組成一個客體事物的形象。感覺只傳遞信息，知覺卻包含著意義。在知覺中，客體才真正成了客體，成了完整的物的形象。一方面，知覺是屬於主體的知覺；一方面，知覺又是對客體的知覺。作為同一個事件，這種關聯便自然地引出一個重要的結論：客體除了自在地存在於客觀世界之外，當它與主體發生關係時，它的感性形象同時還存在於主體的知覺中。知覺既是主體的知覺，又是對客體的知覺；在知覺中既有作為客體的光的射入，又有作為主體對之進行的複雜加工。知覺的這種雙重性恰恰體現了知覺作為主體和客體之間密切聯繫的基本特徵。即以人的「顏色經驗」為例，兩個認知科學家拉爾夫和約翰遜提出：「以下四個因素的組合產生了我們的顏色經驗：反射光的波長、光照條件和我們身體的兩個方面：一、在我們視網膜上的三類色視錐細胞，它們吸收長、中和短波的光；二、聯結到這些細胞上的複雜神經回路系統。」也就是說，顏色經驗是對象屬性與主體身體的聯合。一方面，顏色經驗與對象屬性有關。對象屬性指對象表面的物理屬性：反射率，即它反射的高、中和低的光的頻率。但要注意的是，光不是有顏色的。可見光像無線電波一樣，是電磁輻射在一定頻率範圍內的波動。另一方面，這種對象屬性要與主體身體相聯合才能產生顏色經驗。只有當這種電磁輻射作用於我們的視網膜時，我們才能夠看見東西：當周圍的光照條件是適當之時，在某個頻率範圍內的電磁輻射作用於我們的視網膜，而且我們的視錐細胞吸收了這種輻射，並產生了可以為我們大腦的神經回路系統加工的電信號

時，我們就看見了特定的顏色。這個在我們身體上產生的質感經驗就是我們所謂的「顏色」。[70]

　　由此看來，在一瞬間完成的對外界事物的知覺，實際上是一個極其複雜的神經動力過程。它不僅需要獲取客體的信息，而且肯定還需要提取相應的內部信息去對之加工，最後達到外部信息和內部信息的重新組合。這個過程顯然分為不同的層次和水平，具有靈活的反饋調節機制，並且只有在整個大腦的協同之下才得以實現。知覺不再被看作僅僅屬於眼睛或耳朵的事，更不能理解為簡單的「印入」。一方面，知覺把握著客體的感性形象，另一方面，把握又完全是主體的把握。在知覺中，客體和主體融合在一起了；形象不再是原來的客體的形象，心靈也不再是原來的主體的心靈。形象和心靈合二為一，客體和主體在知覺中實現了統一。

　　正因為這樣，當梅洛-龐蒂討論到知覺時，才經常喜歡用混雜、模糊、曖昧這樣的詞彙來描述。他認為：「在所有哲學之前，知覺就已經相信它必須同一種混雜的總體性打交道，在這種混雜的總體性中，一切事物、身體和精神，都是在一起的；知覺稱這種混雜的總體性為世界。」[71]在知覺中，外界事物、主體的身體和精神統一在一起，知覺是作為主體和客體之間的中介、過渡、交流和互動的心理機制存在的。法國著名的美學家杜夫海納對梅洛-龐蒂知覺現象學有非常中肯的評價。他認為：

　　　　因為感知這一事實要求我們的反而是衝破主體和客體的對立為一切思考所造成的困境；它使人想到，對象不是構成活動的產

70 以上引文及討論均見徐獻軍：《具身認知論──現象學在認知科學研究範式轉型中的作用》（杭州市：浙江大學人文學院博士論文，2007年3月），頁55。

71 〔法〕莫里斯・梅洛-龐蒂：《可見的與不可見的》（北京市：商務印書館，2008年），頁82。

物，但又只是為能夠辨識和釋讀對象的那個意識而存在；它要求我們設想一種新的主客體關係、即一方只通過另一方面存在，主體與客體有關、客體同樣與主體有關的這種關係。換句話說，只有主體首先處於客體的水平，只有從自身深處為客體做準備，只有客體的全部外在性呈現於主體時，主體才遇見客體。這種主客體的調和一直進行到主體自身。這時，主體軀體和客體軀體便等同起來。這就是梅洛-龐蒂的論點。[72]

　　所謂「主客體的調和一直進行到主體自身」，就是進行到主體的知覺那裡。不難發現，梅洛-龐蒂的知覺現象學其實具有非常深刻的哲學思辨色彩。通過對知覺的研究，他試圖要找到一條突破主客觀二元論的道路。在傳統哲學那裡，存在如果不是客觀的，那就是主觀的；不是主觀的，那就是客觀的——主觀和客觀是不可調和和永遠對立的。然而，正是從知覺這裡，梅洛-龐蒂發現了把客體和主體統一在一起的可能性，並由此進一步領悟到世界的總體性。蘇宏斌評論說：「所謂曖昧性乃是梅洛-龐蒂的核心概念之一，它是指知覺經驗既不是像經驗主義者所說的那樣，是一種機械的刺激—反應行為，也不是像理性主義者所說的那種純粹的構成活動，而是介乎於這兩者之間的一種辯證關係。正是從知覺的這種曖昧性出發，梅洛-龐蒂對以經驗主義和理性主義為代表的形而上學二元論思維方式，進行了有力的批判和解構。[73]

72　〔法〕杜夫海納：《審美經驗現象學》（北京市：文化藝術出版社，1996年），頁255-256。

73　蘇宏斌：《現象學美學導論》（北京市：商務印書館，2005年），頁72-73。

三　美在知覺

　　就人類而言，可以區分出三種基本的活動類型：實踐活動、認識活動和審美活動。不管哪一種活動，都是人在和他所生存的這個外部世界發生關係；都無法擺脫主體和客體這一對關係。這三種活動都在知覺的直接參與下，達到了不同形式的主客觀統一。在實踐活動中，人基於生存的目標去改造自然、創造產品，在作為客體的對象事物中體現主體的創造性和能動性。把一棵大樹修造成一隻木船、建一座攔河大壩用之於發電、發射一艘宇宙飛船探索太空……這些實踐的成果無一不體現著在客體那裡實現的主客觀統一。在認識活動中，人又基於認識的目標去收集、整理、分析、研究外部的信息，並通過歸納和演繹來建立概念、範疇和理論。這些認識的成果也同樣體現著在主體那裡實現的主客觀統一。無論是在實踐活動還是在認識活動中，人的知覺都是必不可少地參與其中，執行著在主客體之間建立聯繫和交流互動的功能。審美活動同樣必須有知覺的參與，閱讀小說、聆聽音樂、欣賞繪畫、觀看電影，哪一樣審美活動都離不開人的感知，離不開知覺這個心理的維度。

　　然而，知覺對審美活動的參與，情況卻稍顯複雜。胡塞爾曾經討論過一個「多重對象性」的問題。在他看來，主體的圖像意識中包含著三種客體。第一種客體稱為「物理客體」，它是指印刷的紙張、色彩、尺寸等，實際上就是指構成圖像的材質和物理性質；第二種客體稱為「展示性客體」（也稱「圖像客體」或「精神客體」），它是指類似凡高的「海灘」、莫奈的「睡蓮」、瑟拉的「模特背影」這樣畫作中的圖像；第三種客體稱為「被展示的客體」，它是指現實世界中存在的海灘、睡蓮和模特等，是被畫家作為繪畫對象的那些現實中的客體。[74]

74 參見倪梁康：〈圖像意識的現象學〉，《南京大學學報》2001年第1期，頁34-35。

人的圖像意識，其實就是人對圖像的知覺意識。這種「多重對象性」，揭示了審美中知覺活動的複雜情況。這種知覺活動要借助物質材料（即「物理客體」），又要借助藝術家創作的形象（即「展示性客體」），最後又要借助現實的各種知覺經驗（即「被展示的客體」）。「物理客體」是純客觀的，「被展示的客體」是純主觀的（經驗的形式），只在「展示性客體」即形象中才既包含客觀又包含主觀。

　　康德在《判斷力批判》中，曾引述一個叫沙法理（Savary）的報告。報告中說：「人們要想從金字塔的全面的大受到感動，不可走得太近，也不要走得太遠。」[75]無獨有偶，宗白華先生在《美學散步》中，也引述了南唐董源的一段話：「寫江南山，用筆甚草草，近視之幾不類物象，遠視之則景物燦然……」[76]梅洛-龐蒂同樣也討論過這個問題，他認為「對於每一個物體和畫廊裡的每一幅畫，有一個觀看它的最佳距離，有一個能突出它的方向；在這個距離和方向之內和之外，由於過度或不足，我們只能得含糊的知覺，我們追求最清晰的視見度，就像我們把顯微鏡的焦距調整到最佳位置。」[77]主客體之間的距離，竟然影響甚至決定了人的審美活動，這是一個尚未引起注意，卻很值得研究的問題。在欣賞印象派，特別是後期印象派的作品時，也常碰到類似的情況。如果走得太近，往往只能看見顏料的堆積和色塊的雜亂排列；一旦退到某個距離之外，它們在眼睛的注視下才被整合成某個（或某些）物體的形象，審美活動也才有可能真正展開。這個有關審美距離的奧祕，如今已經可以在視覺的內部機制中得到較好的解釋。外界的光刺激，是通過視網膜上的光受納器——視錐細胞和視桿細胞而被接受的。其中視錐細胞形成明視覺系統，它負責辨認顏

75　〔德〕康德：《判斷力批判》（北京市：商務印書館，1964年），頁91。

76　宗白華：《美學散步》（上海市：上海人民出版社，1981年），頁62。

77　〔法〕莫里斯·梅洛-龐蒂：《知覺現象學》（北京市：商務印書館，2005年），頁383。

色和環境中的精密細節；視桿細胞則形成暗視覺系統，它只是在照明
度水平較低的情況下才起作用。視錐細胞有比視桿細胞更高的視敏
度。它集中在視網膜上稱為視斑的中心區域，而視斑中心的中央凹，
則全部由視錐細胞所組成。要看清一個東西，眼球就必須通過運動來
調整，使物體的光刺激落在眼球中心點和中央凹的連線──視軸上。
偏離了中央凹，視敏度就會大幅度下降。如果觀賞繪畫的距離太近，
來自畫作上的光刺激就只能有一小部分落在中央凹，而大部分落在中
央凹之外。這就產生了兩個相聯繫的後果：一方面，落在中央凹部分
的刺激，由於距離太近而提高了刺激強度，視錐細胞的視敏度也隨之
提高了──這就是看到顏料堆積和色塊雜亂排列的原因；另一方面，
落在中央凹以外的刺激又被分布於視網膜周邊的、視敏度較低的視桿
細胞所接受，某些應該仔細辨認的東西反倒看得不清楚。在這樣的距
離中，那些原本應該視而不見的東西（如顏料的厚度、刮劃留下的痕
跡等）反倒獲得了精細的辨認，於是在圖像意識中的第一種客體──
「物理客體」在此時就被強烈地知覺到；反過來，由於畫作的其他部
分落在「中央凹」之外，畫作中形象的光刺激（亦即「展示性客
體」）有一部分又被阻斷而無法作為完整的形象被主體的知覺所組
織。一旦退到某個距離之外，外界的對象看起來變小了。於是不該看
清的東西看不清了，該看清的東西看清了。知覺就有可能賦予圖像完
整和特定的意義，進而完成對整個畫作的審美知覺。

　　顯然，從零亂的感覺過渡到形象的知覺，這是審美活動得以進行
的最為關鍵的一步。美只能是某種形象的美，而意識到對象是某種形
象，這純粹屬於知覺行為。這樣看來，美不僅取決於客體和主體，而
且直接取決於知覺。說一朵花美，這朵花首先就必須被人看到是一朵
花，這時花已不再是原來的花，而是在知覺中的花了，花的美也是在
知覺中的美。說「情人眼裡出西施」，也並非原本就是西施，她僅僅
是在情人的眼裡，才看起來像西施；離開了情人的眼睛，而到了別人

的眼裡，也許她就成了東施了。眼睛一看一視知覺，對於美的產生和存在，顯然成為一個決定性的因素。在美學史上，有關移情作用的觀點、自由顯現的觀點、人的本質力量對象化的觀點、主客觀統一於客觀的觀點等，都堅持美存在於客觀；之所以客觀世界中的客體、形象、對象等等會變成美的對象，是因為主體把主觀的心靈投射到客體之上了。然而，審美（而非美的創造）活動往往採取的是靜觀的方式，主體並沒有在客體上施加點什麼，改變點什麼，那麼主體又是怎樣和客體統一於客體的呢？顯然，這裡的主觀投射，要麼只是純粹哲學的思辨，要麼只是一種想像。「但是這種『投射』不是一個存在上的過程；我們在我們周圍的世界中幻想出來的特性，並不是現時實在地在那裡，除非它們在知覺發生以前就已經是在那裡。而就第二和第三性質以及屬於純粹感覺的大多數第一性質來說，它們從來就沒有在那裡。」[78]

　　如今，當知覺活動的內在機理被認知科學揭示出來之後，已經不難明白，其實在審美的靜觀中，客體是在主體的知覺中被把握的。所謂的「主觀投射」，並不是主體把心靈的東西投射於客觀世界中的客體、形象或對象，它只能以持續的大腦加工的形式，投射到知覺中的客體那裡，實在地發生在知覺的過程中。只有當外部的客體在知覺中被把握了，主體才有可能把自身的意識投身於其上。說白了，所謂的「主觀投射」，只不過是主體提取相應的內部信息去對知覺中的客體進一步加工的表現。問題只在於，這種「主觀投射」往往是在主體缺乏自主意識的情況下發生的。西方的認知科學家以「認知無意識」的概念來描述這種心理現象：

　　……認知無意識這個概念是用來解釋不能根據自身直接被理解

78 〔美〕D・德雷克：〈通向批判的實在論的途徑〉，《批判的實在論論文集》（北京市：商務印書館，1979年8月），頁7。

的意識經驗和行為。也就是說，認知無意識是這樣的東西，它必須被假設存在，以便解釋對意識行為以及廣泛的無意識行為的控制。這些無意識結構和過程的細節是通過匯聚經驗證據得到的。根據這些研究已經得出的結論是，存在高度結構化水平的心理組織和加工。這些加工不但是在無意識地發揮作用，而且是有意識的覺知不可通達的。[79]

　　也只有在知覺中被把握的客體形象，主觀投射才成為實際存在的過程。如果我們說：一種實有的美只能是被知覺到的美，這並沒有解決什麼新的問題，因為在美的客觀論和美的主觀論看來，知覺原本就是審美的器官。在它們那裡，美被知覺所把握，首先是假設在知覺之前已經先有美存在著──不管是存在於客體形象亦或是主體的心靈。這個看法的荒謬之處至此已顯而易見。於是緊跟著必須補充一句：美不是在知覺之前就已現成地存在著的，只是隨著知覺行為的發生，由於外部信息和內部信息的重組，美才產生了，而且就產生在知覺中。在這種情況下，美的知覺和知覺的美便成了同一回事。知覺不僅僅具有審美的功能，而且美直接取決於知覺；知覺直接地孕育了美，直接地成為美產生和存在的處所。

　　在美學史上，一些人主張美在客觀，一些人主張美在主觀，當然也有一些人意識到美既離不開客觀也離不開主觀，美應該在客觀和主觀建立的關係之上。波蘭美學史家瓦迪斯瓦夫‧塔塔爾凱維奇就提到：

　　　　大巴塞爾在四世紀時，倡議美所包含的關係，非如偉大理論所言，存在於對象的各部分之間，而是存在於對象與人的視覺之間。事實上，這種見解並未形成美之相對主義的概念，卻產生

────────────

79 轉引自徐獻軍：《具身認知論──現象學在認知科學研究範式轉型中的作用》（杭州市：浙江大學人文學院博士論文，2007年3月），頁53。

出關係性的一種。像這樣，美變成了存在於對象和主體之間的一種關係。這一種對於美的想法，在十三世紀被經院哲學派的學者們所採取，托馬斯‧阿奎那所提出的著名的界說美乃是令人見而生快的事物（pulchra suae visa placent），合併加入了主觀的因素：視覺與快感。[80]

　　這說明，把美當作主客觀的一種關係的說法由來已久。然而，關係從來都是抽象的議論而不是實在的存在。而美卻是一種實在的存在，那麼如何來解決這個矛盾呢？喬治‧桑塔耶那說得好：「我們知道，美是一種價值；不能想像它是作用於我們感官後我們才感知它的獨立存在，它只存在於知覺中，不能存在於其他地方。」[81]杜夫海納也指出：「一方面，有一種審美對象存在，它禁止我們把它歸結為再現的存在；另一方面，這種存在與知覺掛鈎並在知覺中完成，因為這種存在是一種呈現。」[82]兩位美學家的意思都很清楚：美不是事先獨立存在於某處（客觀的存在或再現的存在）然後才被知覺所把握的，美直接就形成於知覺並存在於知覺中。

四　給人以享受的知覺

　　強調知覺在審美活動中的重要作用，是以梅洛-龐蒂和杜夫海納為代表的現象學美學最大的功績。與過去美的客觀論者和主觀論者不同，現象學美學所強調的審美知覺，不是對某個已然是美的對象的知

80　〔波〕瓦迪斯瓦夫‧塔塔爾凱維奇：《西方六大美學觀念史》（上海市：上海譯文出版社，2006年），頁139。

81　〔美〕喬治‧桑塔耶那：《美感》（北京市：中國社會科學出版社，1982年），頁30。

82　〔法〕杜夫海納：《審美經驗現象學》（北京市：文化藝術出版社，1996年），頁260。

覺，這個對象只有在知覺中經過主體的加工才變成是美的，而且就存
在於知覺中。在主體的知覺之外，不可能存在現成的美的對象（不管
是在客觀世界還是在主觀世界），因為只有在知覺中，客體才和主體
相遇，主體也才和客體相遇。然而，這樣說仍然沒有完全解決知覺美
的問題；在實踐活動和認識活動中，知覺同樣在起作用，主體和客體
同樣會相遇。問題就在於，在審美活動中，知覺所起的作用，是和它
在實踐活動和認識活動中所起的作用完全不同的。杜夫海納就認為：

> 現在我們明白探討審美知覺的利益了，因為是知覺把作品變成
> 審美對象，從而作品得以自我完成並顯示自己的真正意義。這
> 項探討還勢必重複從描述審美對象中得出的那些主題。我們還
> 將以此為代價來證實審美對象需要一種獨特的知覺。這種知覺
> 即使通過思考，也不在思考中結束，而是以感覺形式返回自
> 身，因為審美對象在自己的真實性方面，而不僅在自己的呈現
> 方面，永遠只能付諸知覺。[83]

在這裡，杜夫海納強調指出：其一，審美對象並不是把自己呈現
給知覺的，而是只有在知覺中，對象才在主體的加工中變成審美的，
審美對象只有在知覺中才是真實的存在；其二，作為一種獨特的知
覺，審美活動的知覺不像認識活動那樣在思考中結束（當然也同樣不
像實踐活動那樣在客體上結束），而是「以感覺形式返回自身」。在審
美活動中，知覺不像在實踐活動和認識活動中那樣，只是起到中介、
過渡、交流和互動的作用，知覺本身成了活動的目的──這就像兩百
多年前康德曾充滿熱情地說過的：「美只是對於人的眼睛才是合目的

83 〔法〕杜夫海納：《審美經驗現象學》（北京市：文化藝術出版社，1996年），頁
　268。

性的呀！」[84]

　　只有在知覺中，客體對象才因為主體的加工而成為審美對象；也只有在知覺中，人才把符合條件的客體對象在加工中感知為審美對象。活動作為人的活動，當然是從人的生存需要出發的，所以只能是人作為完整的主體所展開的活動——審美活動也當作如是觀。這也就是為什麼，現象學美學不是孤立地討論知覺，而是強調知覺與肉身的身體－主體之間的緊密聯繫，它們是共同存在又共同起作用的。梅洛-龐蒂曾舉過一個例子來說明這個問題：

> 當我透過水的厚度看游泳池的瓷磚時，我並不是撇開水和那些倒影看到了它，正是透過水和倒影，正是通過它們，我才看到了它。如果沒有這些失真，這些光斑，如果我看到的是瓷磚的幾何圖形而沒有看到其肉，那麼我就不再把它看作為它之所是，不再在它所在的地方（即更加遠離任何同一的地方）看到它。[85]

　　游泳池裡的瓷磚當然不是瓷磚店裡擺放售賣的瓷磚。要知覺游泳池裡的瓷磚，怎麼能離開水、離開陽光照射形成的獨特倒影去把握呢？梅洛-龐蒂正是這樣把知覺放到身體和環境中，把它當作是二者的統一體來看待的——這正是後來在第二代認知科學中被肯定的具身認知和情境認知的基本思想。要真正認識審美知覺，顯然必須把它放置到人實際展開的活動中去考察，並從中揭示它與身體－主體的密切聯繫。梅洛-龐蒂就明白指出：

84　〔德〕康德：《判斷力批判》（北京市：商務印書館，1964年），頁122。

85　〔法〕莫里斯‧梅洛-龐蒂：《眼與心》（北京市：商務印書館，2007年），頁75-76。

我們就是這樣達至認為對知覺進行反思，就是在被知覺的事物和知覺保持其過去之所是的時候，揭示真正的主體，而這種主體是駐於被知覺的事物和知覺中，並且總是駐於其中。

他的意思就是說，主體和主體的知覺是永遠不可能分開的，真正的主體只有從知覺中才得以真正揭示。審美對象雖然存在於知覺，但它的作用卻不僅施加於知覺，而是通過知覺作用於主體（包括身體）。審美活動雖然離不開知覺，但絕對不是知覺自身的要求，也不是知覺自身就能完成的，它是人這個主體的一種需要，是為了滿足主體的需要才展開的一種活動。梅洛-龐蒂正是用身體主體來取代胡塞爾的意識主體，用身體的意向性來取代胡塞爾的意識意向性。他強調的是一種身體的還原，即把知覺當作身體的一部分來看待，把身體當作一個整體，又把身體當作世界的一部分。受梅洛-龐蒂的知覺現象學很大影響的杜夫海納進一步發揮道：

但無論怎麼說，知覺都是從呈現開始的。而這正是審美經驗所能向我們保證的。審美對象首先是感性的高度發展，它的全部意義是在感性中給定的。感性當然必須由肉體來接受。所以審美對象首先呈現於肉體，非常迫切地要求肉體立刻同它結合在一起。為了認識審美對象，肉體無須勉強去適應它，而是審美對象預先感到肉體的要求以便滿足這些要求。[86]

杜夫海納在這裡區分了審美活動的兩個不同層次：其一，審美對象形成於並存在於感性的知覺中，它在知覺中的表現形式又是一種感性的呈現；其二，感性的審美對象正是在知覺中並通過知覺呈現給肉

86 〔法〕杜夫海納：《審美經驗現象學》（北京市：文化藝術出版社，1996年），頁376。

體（亦即肉身的身體－主體）的，因為不能設想，存在於知覺的審美
對象又呈現給知覺本身，審美活動只能是人作為身體主體的活動，而
不可能是純粹孤立的知覺活動。

關於身體和電影的關係，很多電影理論家、心理學家、文化學家
都曾產生過持久和強烈的興趣，深入探討了電影中的知覺、身體、認
同和情緒反應之間的複雜聯繫。克里斯蒂安・麥茨就曾對電影狀態和
夢狀態之間的相似又區別的關係展開討論。他認為電影狀態「為了在
睡眠和做夢之間的方向上邁出一步，一般是以較低的清醒度為標誌
的」。於是，「在觀眾開始打盹（儘管日常語言在這個階段並不說『睡
覺』），或者在夢者開始醒來時，電影狀態和睡眠狀態傾向於結合在一
起。但占優勢的情況是，電影和夢在其中不被混淆，這是因為，觀眾
是一個醒著的人，而夢者卻是一個睡著的人。」[87]在麥茨看來，電影
狀態和夢狀態很相似，一個方面是都擁有較低的清醒度，另一個方面
都是人作為肉體的身體－主體的活動。在夢中，做夢者是以人的身
體－主體去產生幻覺的，是把自己置身於其中的（而不僅僅是對夢境
的知覺）；在電影中，情況也同樣如此，清醒程度的減弱並不只是指
向知覺，而是人的整個精神狀態。另一位西方學者琳達・威廉姆斯的
論文《電影身軀——性別、類型和暴行》也同樣經常被人提及。威廉
姆斯研究了三種重要的身體類型片：情節劇（melodrama）、恐怖片和
色情片。「當銀幕上出現女性的身體的時候，觀眾的身體幾乎是不自
覺地開始對片中身體的情感或感覺進行摹擬，觀眾的這種知覺尤其能
表明身體類型片的低俗。」用威廉姆斯的話說，（如果影片成功的
話）那些哭哭啼啼的情節劇會讓觀眾掉眼淚，色情片讓觀眾性欲激
昂，恐怖片讓觀眾驚呼、尖叫、甚至讓他們的身體真的瑟瑟發抖。

87　〔法〕克里斯蒂安・麥茨：《想像的能指》（北京市：中國廣播電視出版社，2006
　　年），頁88-89。

「威廉姆斯的文章最顯著的成就是關於身體反饋產生過程的理論。當觀眾為受害者發出驚呼、被色情明星挑起性欲、和情節劇裡無私的母親一同落淚時，明顯有一個『摹擬』的過程在起作用。」[88]這種摹擬發生在肉體的身體─主體那裡，而不只是發生在知覺活動中。然而，這並不意味著知覺在審美活動中只是起到了傳遞信息的作用，不是知覺把一個早已存在的審美對象傳遞給了肉體的身體─主體，而是肉體的身體─主體被包含在了創建審美對象的知覺之中。正是在這個意義上，麥茨才在電影與夢之間提出第二個關於知覺的區別：「電影知覺『是』一種真正的知覺（真正是一種知覺）；它們不可還原為內在心理過程。觀眾得到的是作為某些東西的描寫而不是它們本身呈現的敘事世界的形象和聲音……」[89]這句話的意思就是說，因為在電影中觀眾得到的是對具體的人物與事件的描寫，而不只是它們本身呈現的零碎的形象和聲音，所以電影知覺才是真正的知覺，而內在心理過程是包含在知覺中的，而不是被知覺傳遞到身體─主體之中才引發的反應。許多時候，主體的內在心理過程甚至會發生在電影的審美知覺之前：比如，一個危險處境的逼近、一個性愛場面的將臨、一次久別重逢的等待、一場即將展開的肉搏，都能反過來強化對其後情節發展的期待和感知。在這裡，電影知覺所起的作用，正是把內在的心理過程組織在電影的知覺之中，是一種對知覺展開內在心理加工的方式。這種方式導致知覺不再是一般的知覺，不再是作為傳遞信息的知覺，而建構為真正的審美知覺。

　　從根本的意義上說，知覺正是主體和客體之間的聯繫方式。主體為生存而展開的任何一種活動（實踐活動、認識活動和審美活動）都

88 參見〔美〕詹米·Ｍ·珀斯特：〈電腦遊戲中的觀看與行動──影像的「玩耍」與新媒體互動〉，《世界電影》2009年第4期，頁9-10。

89 〔法〕克里斯蒂安·麥茨：《想像的能指》（北京市：中國廣播電視出版社，2006年），頁89-90。

有知覺參與其中並起不盡相同的作用。這種不同表現在，人的審美活動既不是在客體對象，也不是在主體心靈，而只有在知覺中才得以真正實現，知覺把客體和主體統一於自身。

這時候，知覺「通過自己的對象性關係，即通過自己同對象的關係而占有對象。對人的現實性的占有，它同對象的關係，是人的現實性的實現，是人的能動和人的受動，因為按人的含義來理解的受動，是人的一種自我享受。」[90]

人通過知覺在對象中肯定了自己，知覺活動便在這種肯定中成了人的一種自我享受。知覺成了人的享受的知覺；它直接地就是享受美的知覺，而不再僅是傳遞信息的知覺。由此可知，審美知覺和一般知覺所不同的，是它不僅為主體提供信息和對客體作出加工，更重要的是還提供了一種肉身的身體一主體的享受。這種享受既要通過知覺，而且直接就在知覺中獲得，知覺不再只是感知的器官，而且成了享受的器官。從傳遞信息到通過知覺獲得享受，這是人的知覺意義重大的一次分化和進化。自此，知覺不僅具有認知的功能，同時形成了審美的功能。

> 所以社會的人的感覺不同於非社會的人的感覺。只是由於人的本質客觀地展開的豐富性，主體的、人的感性的豐富性，如有音樂感的耳朵，能感受形式美的眼睛，總之，那些能成為人的享受的感覺，即確證自己是人的本質力量的感覺，才一部分發展起來，一部分產生出來。[91]

90 〔德〕馬克思：《1844年經濟學哲學手稿》，《馬克思恩格斯全集》第42卷（北京市：人民出版社，1979年），頁124。

91 〔德〕馬克思：《1844年經濟學哲學手稿》，《馬克思恩格斯全集》第42卷（北京市：人民出版社，1979年），頁126。

　　在勞拉・穆爾維那篇影響廣泛的論文《視覺快感與敘事電影》中，作者提出了觀看快感結構中存在著兩個相互矛盾的方面。「第一個方面，觀看癖，是來自通過視覺使另外一個人成為性刺激的對象所獲得的快感。第二個方面，是通過自戀和自我的構成發展起來的，它來自對所看到的影像的認同。」[92]觀看當然是用眼睛去觀看，是知覺的問題，但觀看快感卻不僅是知覺本身的事情。第一個方面，是性刺激獲得的快感，這在人這個身體─主體那裡當然不可能僅僅和知覺有關，而是整個肉身的身體問題。當代的情緒心理學已經對情緒發生的生理機制進行了大量的實驗研究。一種情緒的發生通常體現為呼吸、心跳、血流量、肌肉緊張度等身體外周機制的變化，甚至還和自主神經系統、內臟、本體感受性和內分泌的活動有關。

> 我們能夠確信，腦幹、丘腦、下丘腦、邊緣系統，某種程度上還有新皮質均捲入情緒之中。我們還能夠說內分泌變化是重要的，外周起著一份作用，並且存在著潛在的神經化學變化。[93]

　　毫無疑問，這些變化和活動都大大超越了知覺，這是肉體的問題，是整個身體─主體的問題。第二個方面，是影像認同獲得的快感，這更不可能僅僅局限於知覺，而是主體的一種心理傾向。認同的心理是在認知中採取一種贊同的、可親近或可歸屬的態度或行動。認知心理學在研究是哪些因素決定了人的情緒體驗時，有心理學家提出了四個獨立因素，它們分別是：一、對外部刺激或情境的評價；二、身體反應（如喚起水平）；三、面部表情；四、行動傾向。「更具體來說，對情境的認知評價會影響身體反應、面部表情和行動傾向，並且

92 〔美〕勞拉・穆爾維：〈視覺快感與敘事電影〉，見吳瓊主編：《凝視的快感──電影文本的精神分析》（北京市：中國人民大學出版社，2005年），頁7。

93 〔美〕K・T・斯托曼：《情緒心理學》（瀋陽市：遼寧人民出版社，1986年），頁127。

還能直接影響情緒體驗。」[94]毫無疑問，對情境的認知評價必然要涉及記憶、語言、思維和知識表徵等心理過程，是整個身體—主體都參與其中的。由於對情境的認知評價而帶來的心理認同，直接影響著人的情緒體驗。在看電影的過程中，不管是性刺激獲得的快感，還是心理認同獲得的快感，它都不能僅僅理解為是知覺傳遞了客體對象的相關信息所激起的主體反應，這些快感都以肉體的身體—主體的享受返回到感覺之中，參與到審美的知覺之中。審美知覺不同於一般知覺之處，就在於它是一種給予肉體的身體—主體帶來享受的知覺，這種享受不是後發的反應，而是真正參與到對客體的知覺之中，正是這種享受把知覺中的客體對象建構為審美的對象。

只是到了認知科學這裡，美作為一種關係，形成於並存在於知覺的說法才得到了包括心理學、語言學、信息科學等學科的有力論證和廣泛支持，而不再僅僅是抽象思辨的成果。當然，美的知覺反過來也擴展了知覺本身的功能，知覺不再是一種手段，而成了一種目的。快感是從知覺中獲得的，美也就成了一種給人以享受的知覺。

第四節　從數位技術到數位美學？

「數位美學」一詞正在走向流行。這裡所說的「數位美學」，是指數位技術引入電影之後一種新的審美趨勢。毋庸置疑，無論作為話語，還是作為概念，它都投射在電影奇觀影像當道的背景之上。鄧肯・皮特里曾認為：「電影是以機械為根本的。在媒體處於初起時期，吸引觀眾的便是新技術而不是它所展示的內容。」[95]時至今日，

94 〔英〕M・W・艾森克、M・T・基恩：《認知心理學》（上海市：華東師範大學出版社，2009年），頁663

95 〔美〕鄧肯・皮特里：〈電影技術美學的歷史〉，《哈爾濱工業大學學報》2006年第1期，頁1。

電影是否仍以機械為根本已經大可懷疑；但數位技術的出現，又確實使電影處於另一個初起時期。鄧肯・皮特里所指的其實是個規律性的現象：在電影史上，一種新技術誕生伊始，總是在給電影提供嘗試的新可能，因此常常領先於內容而處於更醒目和更受重用的地位。數位技術帶給電影的，正是以往電影想做而又做不到的；尤其是在製造奇觀影像這方面，它已經讓電影走得足夠的遠，而且尚不知道還能走多遠。這就使數位技術有了上升到美學層面來討論和總結的潛質，甚至有可能昭示電影美學的一次重大進步。然而在今天，「數位美學」與其說是一個新的美學概念，倒不如說只是口號而已；它被提早喊了出來，只是反映了對技術本身的過度亢奮和膨脹預期。那些源自數位技術的電影經驗，其實仍停留在初步概括的水平；而要真正確認它在電影美學發展中的作用和在電影美學體系中的地位，則還需要更大膽的質疑、更充分的辨析和更富於學理性的論證。

一　從技術上升到美學

　　法國的貝爾納・米耶曾強調指出，有必要驅除一種觀點，「即認為整個電影創作中所使用的最基本的物質材料，也就是膠片本身的物理─化學性質，在美學上和觀念形態上是中性的。」[96]也就是說，電影的物質材料絕對不是和電影的美學觀念完全無關的、中性的存在物。諸如膠片這樣的物質材料，它的物理─化學性質決定了所能製造的銀幕效果，從而對電影創作帶來特定的可能性與限制，並由此形成相應的美學觀念。比如，最早的黑白膠片只能記錄光譜中的極端值而排除中間色值，在此基礎上，便形成了一種追求明─暗對比的攝影美學；其後，全色膠片得以記錄下光譜中的全部中間色，「於是，繼畫

96 〔法〕貝爾納・米耶：〈技術與美學〉，《當代電影》1987年第2期，頁62。

面的明暗對比強烈、線條分明的美學之後，接踵而來的是灰色層次豐富、比以前的膠片更利於表現細微的心理變化的新美學。」[97]電影「以光作畫」的本性，決定了它的工具和物質材料離不開光學、電學、化學和機械學等方面工藝技術的進步。這其中，那些基礎性和關鍵性的方面，往往直接影響甚至改變了電影的表現形式。從固定到運動、從黑白到彩色、從無聲到有聲，技術的進步一再成為電影發展的里程碑。各種輔助器械的創新與改進，不斷豐富著電影的運動影像；膠片剪輯的技術催生了蒙太奇觀念；景深鏡頭的發明為長鏡頭理論提供了技術基礎……電影技術與電影的表現形式之間這種密切而直接的聯繫，使得它有可能通過豐富甚至改變銀幕視聽形象來製造新的審美效果。一方面，新技術的實踐者往往醉心於探索它在製造銀幕效果上的種種新可能，並激發創作的衝動，享受其樂趣；另一方面，新的銀幕效果在觀眾那裡引起強烈好奇和熱情追逐，也是看重盈利的電影持續作出正反饋回應的動力之所在。

　　把炫耀新技術直接上升為一種美學追求，這不僅是可能的，而且在電影發展中並不鮮見。從電影史上看，一種新技術的誕生都伴隨著一個技術炫耀的時期，而自戀式的技術炫耀又通過票房的檢驗獲得更多的支持。正如約翰·貝爾騰觀察到的：「觀眾的注意力變得只注重技術本身。由新技術所帶來的『更逼真的現實主義』，實際上是一種過度膨脹，膨脹的最終結果就是大量的奇觀。」[98]一開始，技術的進步會讓電影對不同以往的銀幕效果傾注過多的熱情，形成一種製造奇觀影像的審美偏好，一種過分注重表面效果卻忽視內容表達的美學追求。這種類似於李澤厚所稱的「客觀的工藝美」，從根本上說其實是對電影之美的降格以求，它和體現人類精神文化的藝術之美顯然還有

97　〔法〕貝爾納·米耶：〈技術與美學〉，《當代電影》1987年第2期，頁64。

98　轉引自〔澳〕理查德·麥特白：《好萊塢電影——1891年以來的美國電影工業發展史》（北京市：華夏出版社，2005年），頁216。

相當的距離。也因此，電影新技術與電影的藝術表現形式之間的關係從未僅僅止步於此。一方面，是觀眾對新技術製造的視聽奇觀遲早會產生審美疲勞；另一方面，是創造的本能也使藝術家不滿足於製造表面的效果，而逐漸把興趣轉移到如何以新技術去作藝術的探索這方面來。從單純的運動還原到利用運動來表現劇情、創造節奏；從單純的色彩還原到利用色彩來刻劃性格、表達感情；從單純的聲音還原到利用聲音來塑造空間、擴展影像內涵──電影的新技術從未僅僅停留於奇觀的炫耀，而是在炫耀奇觀的階段過去之後，把興趣轉換到藝術的表現上來。技術炫耀的一時狂熱過後，需要的是一種冷靜的、沉潛的藝術態度。只有當電影的新技術不僅僅用來製造表面效果，而是與劇情內容、與表情達意緊密結合在一起，進而為之更好服務，技術之美才真正發展為藝術之美。

　　當數位技術在電影中加以運用並獲得極好的奇觀效果之後，電影又一次處在技術過度膨脹的時期。誠如西方學者所批評的：

> 對於近幾年來從電影學院畢業的學生來說，拼命向電影工業體制炫耀他們的技能已經成了一場完美的比賽。隨之出現的是一種極力追求令人眼花繚亂的視覺奇觀的「新美學」傾向。[99]

　　直接把運用數位技術上升為一種美學追求，這正是今天在電影理論與批評中「數位美學」一詞得以流行的原因之所在。美國學者黛博拉・圖多爾就把《時間密碼》等幾部影片運用的數位技術，直接上升為一種美學上的總結。她把這種可以重組時間、空間和敘事的體系稱為「陣列美學」（array aesthetics）。

99 〔美〕讓-皮埃爾・格昂：〈論二十一世紀初期電影藝術的命運〉，《世界電影》2004年第1期，頁10。

陣列美學基本上可以看作是在模仿電腦中多窗口排列的效果，從而改變了觀眾和銀幕空間的關係。這種美學攪亂或者模糊了鏡頭的轉切點，促使我們重新思考電影基本元——鏡頭——的含義。[100]

黛博拉・圖多爾把《時間密碼》分割銀幕的敘事方式看作是模仿電腦的多視窗，然而二者之間究竟是出於表面的聯想，還是確實存在著影響關係，卻缺乏進一步的論證。更重要的是，把分割銀幕的表現方式直接稱為「陣列美學」，意味著它可以作為一種普遍適用的審美追求，然而數位技術重組時間、空間和敘事的這個體系，究竟可以為電影的藝術創造提供怎樣的新可能，黛博拉・圖多爾就沒有進一步細究了。很顯然，「陣列美學」只是數位技術運用中諸多的可能性之一，因此它也難以做到對電影作全面和深入的抽象概括。這種美學仍是直接基於數位技術的技術美學，仍是停留於技術運用的慣例而非藝術運用的規律。這種技術如何才能結合到藝術之中，建構起電影真正的藝術美學，這個問題的解決恐怕還有待時日。

歸根結柢，新技術的採用並不在於炫耀它可以做到怎樣的奇觀，而在於它最終如何被融入電影的藝術系統，並實質上改變其他藝術元素和藝術手段原有面貌，共同去豐富和拓展電影的藝術空間。也因此，鄧肯・皮特里才告誡道：

這樣，他們（電影學者）的任務，就不僅是簡單地描述和識別特殊的技術發明、技術方法與技術理論，而是在一個原動力學的透視下去展望它們（電影技術）的發展和變化。[101]

100 〔美〕黛博拉・圖多爾：〈蛙眼：數碼處理工藝帶來的電影空間問題〉，《世界電影》2010年第2期，頁12。

101 〔美〕鄧肯・皮特里：〈電影技術美學的歷史〉，《哈爾濱工業大學學報》2006年第1期，頁1。

　　對電影來說，數位技術提供的同樣只是一種原初的動力，真正需要去探索的，是它融入整個藝術系統的那個複雜過程和提升過程。顯然，黛博拉·圖多爾也意識到這一點，所以她才說：

> 然而，那些最終被接受下來的手段都是在已認可的成規和不被認可的超常之間找到了一個舒適的地帶。眼下的陣列美學要想精確地定位到這個舒適地帶還很困難。在當前已有的案例中，既有對主流敘事的迎合，也有在敘事、記錄以及非敘事影片中進行的更激進的實驗性的應用。[102]

　　既要清醒地認識到數位技術的革命性和可能帶來的影響，與此同時，更要認識到數位技術運用所處的發展階段——這有助於認清「數位美學」這個概念的真正含義，以恰當的態度去看待它的價值，以及去預測它在未來的發展。

二　錯位的關係

　　把新技術直接上升為美學追求，和用新技術來探索藝術表現的新可能，再進一步從美學上加以總結，這是兩條不同的發展路線。這兩條路線既是不同的，在電影發展史上卻又是交叉呈現的。

　　當然，把新技術直接上升為一種美學追求，還不僅是讓一個新的擾動進入原有的藝術系統，更因為被提高到美學的層面而把手段變成目的，進一步使新技術的運用惡性膨脹，實際上是在把擾動進一步放大了。在這種情況下，新的技術不僅會和舊的技術產生結構性的矛

102 〔美〕黛博拉·圖多爾：〈蛙眼：數碼處理工藝帶來的電影空間問題〉，《世界電影》2010年第2期，頁23。

盾，而且會給原有的藝術系統帶來破壞、造成裂痕、導致混亂。原有的藝術系統內部出現各種新的矛盾力量，需要通過複雜的調整和重新的建構來加以解決。這裡，既包含技術層面的，也必然包含藝術層面的。

> 這正如當新的媒體和創作過程被介紹進來後，畫家就需要改變他的藝術；而當新的樂器出現之後，交響音樂就需要發展新的形式一樣。當更為複雜的新型器械被引進之後，電影風格就需要緊跟並加以精心調理與完善。[103]

針對技術與藝術之間發生的錯位，聰明的藝術家不是只醉心於技術的炫耀，而不顧及可能拉大彼此之間的矛盾。在這種情況下，電影往往不得不在某些方面退而求其次，以便為新技術的運用創造條件，讓出更大的發揮空間。技術的進步帶來藝術上暫時的倒退，這是符合藝術辯證法的。只是在技術的不斷改進和藝術的不斷調整之後，電影的藝術系統才最終把新技術完全納入自身，在藝術系統內部獲得新的自洽，進而使系統的水平獲得更大的提升。也因此，當新的技術誕生之後，在欣喜之餘，電影不僅要警惕技術的炫耀可能造成一種惡性的膨脹，更要警惕它的介入對原有的技術與藝術系統產生的擾動——在誕生之初，這是新技術必然帶來的局限。一方面，技術的過度炫耀是技術發展史的一個必然；另一方面，這種炫耀從根本上說又是違背藝術規律的，所以勢必不可持久。有思想的藝術家一旦發現新技術的這個弊端，他的態度便會趨於冷靜，在權衡利弊的同時，選擇的理智也開始形成。在運用新技術之時，節制的觀念遲早要取代炫耀的觀念；

103　〔美〕鄧肯・皮特里：〈電影技術美學的歷史〉，《哈爾濱工業大學學報》2006年第1期，頁2。

而一旦新技術得到節制，它和舊的藝術之間的緊張關係會鬆弛下來，協調的難度會降低，造成的問題也會減少。

　　儘管立體電影創造了具有三維深度幻覺的影像，增強了觀眾對電影逼真性的感知，但立體空間的營造卻不只是一個空間問題。在空間連續性得到明顯增強的情況下，在這個空間中展現的敘事，包括鏡頭的運用、連接、演員的調度等等，都不再能保有原先的優勢和採用原先的表現形式。比如超廣角鏡頭所造成的線性畸變，畫外想像空間的拓展，閃回、跳切等這一類鏡頭剪輯技巧的運用，都會因為空間的立體化而帶來不真實、不協調和不舒適的感覺。有想法的藝術家會更為謹慎地對待新技術帶來的問題，盡可能規避它和處理好與原有的藝術系統之間的衝突。屠明非就曾指出：

> 《地心歷險記》小心地避免了再現立體視覺上的技術缺陷，比如不讓處在畫框邊緣的人物向前突出，最典型的例子是過肩鏡頭中前景背對攝影機的人物一半在畫框外，因為這樣會產生視覺上的矛盾，向前突出的景物遇到畫框又被拉回到屏幕平面。這一點《阿凡達》也做到了，《阿凡達》中極少過肩鏡頭，人物會通過場面調度盡快離開畫框的邊緣，而且當人物位於畫框邊緣的位置時，往往在縱深安排上處於屏幕平面，並不向前突出。[104]

　　在提及《阿凡達》對數位技術的運用時，屠明非的分析同樣令人信服。她指出如下的兩個方面對電影運用數位技術是極富於啟發性的。第一，正確地處理技術與藝術之間的關係，技術只有實現了為藝

104 屠明非：〈技術與文化：數字媒體時代的電影藝術〉嘉賓點評，《當代電影》2010
　　年第7期，頁87。

術服務的目標，才稱得上是好的技術。

> 可以肯定地說，《阿凡達》對技術的使用是隱蔽的、弱化的、
> 向傳統電影攝影靠攏的，這正是《阿凡達》在技術和藝術關係
> 上的思辨之處。……卡梅隆的目的是通過把技術隱藏在敘事背
> 後而達到的。他用敘事巧妙地包裝了技術，讓觀眾沉浸在故事
> 之中從而感受技術的震撼。卡梅隆的的高明之處在於，他深知
> 只有講好故事，他的技術才能被記住。從炫耀到收斂，這也是
> 電影史上每一次技術成熟的特徵。有聲取代無聲、彩色取代黑
> 白、寬銀幕取代普通銀幕、立體聲取代單聲道等，都是因為這
> 些技術對講好故事有利。[105]

第二，新技術的運用也不是越膨脹越好，恰恰相反必須有所節
制，適度是所有藝術之美的基本標準。

> 儘管《阿凡達》屬於技術應用的大手筆，但它不會在任何技術
> 方面都領先。它的虛擬角色是藍皮膚、不會出汗的外星人，在
> 難度上遠遠不如《本傑明‧巴頓》〔臺譯：《班傑明的奇幻旅
> 程》〕虛擬真人，而且是大家所熟悉的電影明星。……《阿凡
> 達》的面部捕捉技術也比較傳統，不如《綠巨人 2》和《本傑
> 明‧巴頓》的精確細膩，或者說《阿凡達》不是在虛擬真人，
> 不需要那麼細膩的表情。[106]

105 屠明非：〈技術與文化：數字媒體時代的電影藝術〉嘉賓點評，《當代電影》2010
　　年第7期，頁87。

106 屠明非：〈技術與文化：數字媒體時代的電影藝術〉嘉賓點評，《當代電影》2010
　　年第7期，頁85。

　　數位技術對電影的影響是巨大的。它把電影從膠片時代帶入了數位時代。然而，數位技術並沒能從根本上改變作為一種藝術的電影，沒能改變它「用光作畫」的媒介本質。《阿凡達》的成功同樣印證了這個事實：數位技術的衝擊固然放射到整個藝術系統，但它仍然從整體上服從電影的視聽特性、敘事特性和鏡頭組接的特性。數位技術不可能超越電影的這些基本的形式規範，否則的話，它就是在創造一種新媒介，而不是在改變一種舊媒介。這就像西方學者史蒂文・普林斯指出的：

　　　　數碼技術的出現所帶來的深刻影響不僅在於吸引大量媒體關注的華麗特效和奇妙生物，而是在於光線信息本身包含的可感知的記錄，首先是圖像被捕捉到，接著再由觀眾來讀解這些先被攝影器材讀解的信息。我們習慣於從攝影機的內容和它的形式來想像它，並把這些看作是構成它根本結構特徵的要素。從這個觀點來說，電影將繼續通過剪接、攝影機移動、燈光和音響等手段來講故事，無論是用膠片或數碼攝影機。但是光本身的質量和屬性，以及它所引發的觀眾的感官體驗，也許提供了該媒體的最為完整的概念，並且在此處──在由光引發的感官體驗特性中──媒體受到了最為徹底的轉變。[107]

　　數位技術並不是創造出一種新的媒體，而是使一種舊的媒體發生最為徹底的轉變。當然必須記住的一點是：它仍然是電影的技術而不是其他，數位技術最終將被融入電影的藝術系統之中──這應該被視為討論「數位美學」的一個起點。

107 〔美〕史蒂文・普林斯：〈電影加工品的出現──數字時代的電影和電影術〉，《世界電影》2005年第5期，頁173。

三　可能性：中斷與連續

　　整部電影技術史，一直循著同一個發展方向，這就是不斷提升電影的擬真水平——這其中，也包括了對夢境、幻覺、史前時期和未來世界的再現能力。從固定到運動、從黑白到彩色、從無聲到有聲，電影的技術進步所採取的是一種逐步展開的形式。在有了運動鏡頭之後並不排斥固定鏡頭，在有了彩色鏡頭之後並不排斥黑白鏡頭，在有了有聲鏡頭之後也並不排斥無聲鏡頭。電影不斷湧現的新技術，從來就沒有完全取代舊技術，而是充實進來，使電影技術一如既往地得到豐富和發展。其所以如此，恰恰是因為新技術與舊技術並非勢不兩立、有我無它，而是各逞其能、相得益彰。它們在藝術上分別扮演不同的角色，以自己獨特的功能等待藝術家聰明的選擇。

　　數位技術給電影帶來的衝擊比任何時候都遠為巨大，其發展的潛能及前景至今仍無法全面評估，然而有一點卻是可以肯定的：數位技術不可能整個推翻原有的電影美學體系；「數位美學」一詞描述的只是一種新的美學趨勢、一種新的審美時尚，一種在學理上尚未得到充分辨析的審美現象。諸如影像、運動、時間、空間這些電影基本的美學範疇，並沒有因為數位技術的出現而降低甚至取消其在電影美學中的原有地位；被改變的並不是這些概念的核心價值，而是它們在電影中的存在形式。黛博拉·圖多爾把所謂「陣列美學」稱為「重組時間、空間和敘事的體系」，也同樣是承認原有電影美學體系中這幾個核心概念的存在，而數位技術所能做的，只不過是對它們加以「重組」而已。在論文中，黛博拉·圖多爾討論《時間密碼》採用了四幅同時顯示的畫面，每一幅都跟進了一個不同的故事線索——這意味著數位技術使敘事有了更多的可能‧‧，整個銀幕空間被分割成四個畫面空間，表面上看，四個空間彼此之間是不連續的，然而黛博拉·圖多

爾仍然堅持「這種美學並沒有完全拋棄連續性」[108]，因為影片又提供
了幾種不同的提示點，「某一句對白或者某一個地點的變化也許會提
示觀眾去看另一幅畫面，以便把這兩幅、三幅或者所有畫幅關聯起
來。」[109]實際上，《時間密碼》展示不同空間之間的連續性的方式並
不僅限於此──例如，身處不同空間中的兩個人物在互通電話或被竊
聽、人物從一個空間走進另一個空間、不同空間中出現相同的場景
（如門口的警衛、前臺接待等）、兩個不同的畫面空間所表現的其實
是同一個場景的不同角度、一個女人從一個空間中把手伸出空間之
外，與此同時手卻出現在另一個空間中，把一塊口香糖塞進男人的嘴
裡……在《時間密碼》中，由於存在著這些隨處可見的明示或暗示，
遭到分割和彼此中斷的空間，仍然會在觀眾的想像中被重新組合成一
個具有連續性的空間。很明顯，數位技術在這裡並不是絕對在分割空
間，而只是給電影空間處理中斷與連續的統一性提供了更多的靈活性
和更豐富的表現力。這不免讓人聯想到貝拉・巴拉茲在《電影美學》
中提到的一個西伯利亞姑娘在莫斯科看電影的故事：那個姑娘被銀幕
上的景象嚇破了膽，因為她把蒙太奇鏡頭先分割、後重組的電影空間
看成是「把人的身體大切八塊，把頭扔在這邊，身子扔在那邊，手又
扔在另一個地方」[110]數位技術在《時間密碼》中所做的，其實也是同
一件事情：空間在更大的敘事範圍內（不同的線索）被分割，同時又
借助觀眾的想像來重組連續性。

　　然而，這仍然不是《時間密碼》探索中斷和連續之間關係的全
部。除了銀幕空間的分割之外，影片對時間的處理卻是同步而且具有

108 〔美〕黛博拉・圖多爾：〈蛙眼：數碼處理工藝帶來的電影空間問題〉，《世界電
影》2010年第2期，頁13。

109 〔美〕黛博拉・圖多爾：〈蛙眼：數碼處理工藝帶來的電影空間問題〉，《世界電
影》2010年第2期，頁18。

110 〔匈〕貝拉・巴拉茲：《電影美學》（北京市：中國電影出版社，1982年），頁20。

連續性的。四個空間所採用的都是自始至終的連續攝影，這保證了時間不會被鏡頭的連接所中斷，也不會被分割的銀幕畫面所打亂。而四個被分割的空間同時遭遇數次地震，以及不同空間中實際存在的連續動作（如行走中轉人另一空間）或關聯情節（如不同空間中的接聽電話或竊聽）都提示著時間的同一性和連續性。在影片中，聲音的處理同樣別出心裁：四個畫面空間各自的同步聲是被高度選擇的。通過不同畫面空間中聲音的出現或消失，音量的增強和減弱，形成了聲音的中斷與連續之間的複雜關係。它積極地引導觀眾注意力的不斷轉移，從而有可能對被中斷的空間和敘事在想像中加以重組。

　　空間的分割、時間的連續、敘事的多線索和相交叉、聲音的出現與消失（或增強與減弱）構成了《時間密碼》重組時間、空間和敘事的複雜形式。所謂的「重組」，說穿了正是對時間、空間和敘事處理中斷與連續之間的關係帶來了更多的可能。分割銀幕空間這種新的技術，只是在保證有可能在觀眾那裡實現重組、完成敘事的前提下，它才是具有美學意義的。僅憑《時間密碼》把四分銀幕的表現形式運用於整部電影這一點，就不難明白創作者仍然只是把它作為一種實驗，仍然只是感興趣新技術對電影的表現形式可以改變到何種程度。更重要的是，自始至終的四分銀幕，也表明它成了唯一的選擇，其實也就是無從選擇。無從選擇當然也就無從了解，它為什麼要採用這樣的形式，以及這種「重組時間、空間和敘事的體系」會實現怎樣的藝術效果，這種藝術效果又為何是這部影片的表情達意所必須的。尤其值得一提的是，由於自始至終保持著四分銀幕的形式，有些並不太值得始終呈現的敘事線索，也不得不讓它一直占據其中的一個畫面空間——比如那個坐在豪車中竊聽的女性就是這樣——其結果卻導致觀眾注意力的分散甚至干擾。而影片同樣沒有解決好，由於時間始終保持著連續性，明顯使敘事的速度放慢了，敘事的容量也被大打折扣。相反的，在觀眾那裡，由於每個人的興趣和關注點並不相同，也難以完全

按照導演的明示或暗示去轉移注意力，有時候就會因為特別被某個畫面空間吸引而疏忽了另一畫面空間中一些更為關鍵的信息。這就意味著，採用數位技術來分割銀幕的表現方式，目前還處在實驗的階段，還有很多不足和需要解決很多問題。而導演似乎也只是用它來顯示：用分割銀幕來完整地講一個故事是很難的，但我做到了──其炫耀的衝動在這裡也就昭然若揭。這種基於新技術的炫耀而有意走向極端的例子還有《俄羅斯方舟》（臺譯：《創世紀》）等影片。

　　自梅里愛那次偶然的「卡片」事故開始，電影在初創時期於時間、空間和敘事上保持的連續性開始被中斷。其後，電影技術一再地更新和進步，電影表現時間、空間和敘事的形式，也因為中斷與連續的關係出現了更多的可能性而不斷被創新和被豐富。時至今日，數位技術同樣在探索和拓展這方面的新可能。而電影美學的進步，並不是表現在數位技術所能炫耀的那些奇觀，而是它對電影原有的藝術表現形式帶來怎樣的衝擊，在此基礎上，電影的美學範疇和美學體系又發生了怎樣的變化，以及最終將如何被重建。

上篇

中斷與連續

第一章
工藝技術與電影的身體性

　　工藝，顧名思義可稱為「做工的藝術」；它通常指生產製成品的方法與過程。工藝中既包含著知識的成分，也包含技術的成分──當然技術本身也是一種知識，只不過這種知識更具有實踐性，它反映在技術的設計與操作中。對於各種藝術形式而言，工藝技術從來就是最基礎的層面；有什麼樣的工藝技術，才有什麼樣的藝術形式。就繪畫面言，油畫的畫布和國畫的宣紙不同，油畫的刮刀也和國畫的毛筆不同，這種不同決定了兩種繪畫具有顯著區別的美感和藝術表現。小提琴的製作工藝決定了小提琴的演奏方式和音色，中國古代戲曲中戲服的長袖才發展出「水袖」的動作。更有甚者，像芭蕾舞的舞鞋，鞋尖用生產緊身胸衣的面料如緞子縫製而成。鞋尖的最大奧祕在於有一個硬套可以套住腳趾和一部分腳面。它不用木頭、塑料、軟木等材料，而是由六層最普通的麻袋布或其他紡織品黏合而成，讓鞋尖既不太硬，又不太軟，也不易折斷。[1]正是芭蕾舞鞋這樣獨特的製作工藝，才保證了芭蕾舞女演員用腳尖跳舞的可行與安全，也才衍生出各種優雅和輕盈的芭蕾舞程式、造型與動作。

　　電影和美術、音樂、戲劇、舞蹈等藝術形式相比較，從工藝技術的角度看無疑是最複雜和最具現代性的。「確實，電影藝術不能脫離技術。電影是與高度發展的技術水平密切相關的第一個藝術門類，電影同時也是生產。電影綜合性的一個方面（但非主要方面）就是藝術與技術的結合。因此，在技術時代，電影自然而然地成為時代的藝

1　參見百度百科「芭蕾舞」條目。

術。」[2]電影從誕生到不斷發展，每一步都和工藝技術的革新與進步緊密相關。從製作到放映，電影涉及膠片、攝影、錄音、特技、模型、剪輯等製作的工藝與技術，也涉及銀幕、放映機、音響、燈光等影院的設備與工藝技術。膠片的運動速度產生了升格與降格的不同影像效果，銀幕的高寬比影響了畫面的構圖原則，立體電影又對場面調度提出了新的要求……如此等等，電影的工藝技術決定了電影的藝術表達和美學實現，這樣的例子舉不勝舉。

第一節　身體投射與身體圖式

電影從誕生到不斷發展，每一步都和工藝技術的革新與進步緊密相關。電影的工藝技術所以能造就電影的藝術，不僅表現在器材與設備方面，它也必然有對欣賞電影的人特別相適應的地方。這其中，最早受到注意的，就是最直接作用到的人的視聽感知方面。歷代的電影理論家都反覆強調視聽感知在電影欣賞中的重要作用，卻忽視了人的肉身化身體才是最強大和最基本的影響力量。每種工藝技術都以對身體的適應、限制和利用為基礎，都從身體出發並借助於身體的經驗。在電影美學中，這是一個長期被忽視，卻需要充分討論的問題

一　身體：從哲學、美學到電影

以法國哲學家笛卡爾提出的「我思故我在」為標誌，西方哲學認識論開始發生根本性的轉向。主體的問題被從所觀察的客體世界中分離出來，成為與客體相對的關係項與對立物。此後，主客二元論長期主宰和困擾著西方哲學界；一直到德國古典哲學時期，以康德、黑格

2　〔蘇〕葉・魏茨曼：《電影哲學概說》（北京市：中國電影出版社，1992年），頁40。

爾為代表的哲學家，才開始考慮和探索主客體統一的問題。在馬克思那裡，進一步的認識拓展表現在把實踐的觀點引入主客二元論。現當代以來，影響同樣深遠的還有現象學和存在主義。雖然這兩個哲學流派彼此之間有著明顯和多重的區別，但它們都傾向於用「存在」這樣的概念來化解主客體二元對立的問題。現象學從胡塞爾到梅洛-龐蒂，存在主義從海德格爾到薩特，存在的抽象概念開始被更具體的身體（肉身）概念所取代。

> 對於這兩位現象學家來說，在世的存在都意味著一種先驗探究與一種世俗探究之間的聯繫，而且在這兩種探究中，在世存在的一個重要推論都是人的肉身化，或者說都是人對世界的具體涉入。如果說在薩特這裡，肉體是起著一種基本工具或依附性功能的話──這種依附和主體性一樣，從屬於注視的矛盾；那麼梅洛-龐蒂（在他的一些闡述中）卻是把肉身化作為人嵌入存在或向存在開放的證據來加以解釋的。[3]

也就是說，存在並不是虛幻的或純意識的，存在就是以身體（肉身）的形式存在的，人是以身體（肉身）對世界作具體涉入的。這樣，身體（肉身）就成了嵌入主體意識和客體世界之間的「在世存在」，它是二者之間的關聯物和統一的表徵。因為肉身的身體是物質構成的，所以身體具有客體性；又因為肉身的身體具有大腦的意識，所以身體又具有主體性。

> 「存在」一詞有兩種意義，也只有兩種意義：人作為物體存在，或者作為意識存在。相反，身體本身的體驗向我們顯現了

3　〔美〕佛萊德・R・多爾邁：《主體性的黃昏》（上海市：上海人民出版社，1992年），頁134-135。

一種模稜兩可的存在方式。……因此，身體不是一個物體。出
於同樣的原因，我對身體的意識也不是一種思想，也就是說，
我不能分解和重組身體，以便對身體形成一個清晰的觀念。[4]

身體作為主體和客體之間一個含混的領域，反過來正是身體形成
一個清晰觀念的標誌。梅洛-龐蒂的這個看法，是他提出用身體這個
概念來化解主客二元論的核心思想，也是他用身體主體來取代胡塞爾
的意識主體的出發點。關於身體作為含混領域的思想，梅洛-龐蒂有
一個更具體的闡述：

神祕之處在於：我的身體同時是能看的和可見的。身體注視一
切事物，它也能夠注視它自己，並因此在它所看到的東西當中
認出它的能看能力的「另一面」。它能夠看到自己在看，能夠
摸到自己在摸。它是對於它自身而言的可見者和可感者。這是
一種自我，但不是像思維那樣的透明般的自我（對於無論什麼
東西，思維只是通過同化它，構造它，把它轉變成思維，才能
夠思考它），而是從看者到它之所看，從觸者到它之所觸，從
感覺者到被感覺者的相混、自戀、內在意義上的自我──因此
是一個被容納到萬物之中的，有一個正面和一個背面、一個過
去和一個將來的自我……[5]

通過「能看」，身體與客體相關聯；通過「可見」，身體又與主體
相關聯。因為身體嵌入主體意識和客體世界之間，身體也就成了人這
個主體擁有客體世界的一般方式。

4　〔法〕莫里斯‧梅洛-龐蒂：《知覺現象學》（北京市：商務印書館，2005年），頁
　　257。

5　〔法〕莫里斯‧梅洛-龐蒂：《眼與心》（北京市：商務印書館，2007年），頁36-37。

　　主體以身體嵌入客體世界，這正是第二代認知科學提出具身認知的哲學基礎。

> 　　用西倫（E. Thelen）的話說，即「認知是具身的，就是說認知源於身體與世界的相互作用。依此觀點，認知依賴於主體的各種經驗，這些經驗出自具有特殊的知覺和運動能力的身體（這句話暗含著「身體具有各種能力」之意——引者注），而這些能力不可分離地相連在一起，共同形成一個記憶、情緒、語言和生命的其它方面在其中編織在一起的機體（ma-trix）」。[6]

　　把主體的各種經驗理解為出自身體，這是指人的經驗不僅和意識、思維有關係，更和身體有直接關係。主體在實踐過程中，是由身體來具體執行的。在這種情況下，認識的產生不可能只和意識、思維有關係，而絲毫不受到身體的影響和促進。至少有一點是可以肯定的；身體決定了主體實踐活動的形式：農民在田裡鋤地必須彎腰、工人在機床上工作只能低頭、老師上課通常面對學生、醫生看病不能和病人離得太遠、油畫家作畫往往取站立的姿勢、書法家寫字又不得不俯身於桌面、芭蕾舞演員用腳尖跳舞、京劇演員甩水袖需要借助手的動作……沒有一種主體的實踐是不需要身體參與和以身體為中心的：身體在哪裡、和什麼客體發生關係、身體在做什麼和如何做、身體產生怎樣的反應……都成了經驗的來源，也都成了知識的基礎。

　　這個客體世界是通過身體的存在而被主體所擁有的，身體也就決定了主體和客體如何來建立彼此的關係。身體處於怎樣的時間節點和空間原點，客體世界也才在主體的意識中展現出怎樣的模樣。誠如胡

6　李其維：〈「認知革命」與「第二代認知科學」芻議〉，《心理學報》2008年第12期，頁1315。

塞爾所說的：「只是由於與機體的經驗關係，意識才成為實在人的和動物的意識，而且只因為如此它才在自然空間和自然時間（即物理測度的時間）中獲得位置。」[7]無疑的，位置的問題可以說是身體作為一種「在世存在」相當重要的問題。意識的指向、知覺的內容、對客體的經驗及至身體作出的諸多反應（如表情、姿態、運動等），都脫不了從一個特定位置出發產生的影響和制約。身體的位置也就是主體和客體建立關係的一般形式。站在廣場上仰望毛澤東塑像和站在其背後看，主體的感知和意識是絕不相同的；坐在大排檔與朋友吃喝和赴一次正裝出席的嘉賓宴會，也是一個心態放鬆一個正襟危坐；處在被許多人目光聚焦的位置和混雜在人群中四處觀望，表情與姿態也會顯示出明顯的區別；站在巨幅油畫的近前和後退到更為適當的位置，審美知覺更會產生不同的水平……正是從這裡，具身認知和情境認知揭示出內在的關聯。身體所處的位置，是主體和客體之間建立特定關係的前提。在這裡，主客體的統一是通過身體所處的位置來實現的，是從特定的位置出發才實現的統一。這個位置無疑的是以身體為中心的，身體的中心被當作空間位置的零點，它形成一種現象學家所認定的意向性功能，通過知覺、手足動作和各種環境的支點，向四周輻射出去一個意識中的空間形式。通過它，主體才建立起一個以身體為中心的客體世界。

　　我們應該認識到：身體是我們身分認同的重要而根本的維度。身體形成了我們感知這個世界的最初視角，或者說，它形成了我們與這個世界融合的模式。它經常以無意識的方式，塑造著我們的各種需要、種種習慣、種種興趣、種種愉悅，還塑造著那些目標和手段賴以實現的各種能力。所有這些，又決定了我

7　〔德〕胡塞爾：《純粹現象學通論》（北京市：商務印書館，1992年），頁145。

們選擇不同目標和不同方式。當然，這也包括塑造我們的精神生活。[8]

二　技術意義上的「身體三」

當主體以身體的形式嵌入世界之時，主客二元對立的問題就被身體的存在、身體的中介化解了。與此同時，身體既然顯現於世界，它也反過來被它所關聯著的世界所侵蝕、所融合、所改造，進而擴展了自身的內涵。正是從這裡，美國技術哲學家唐・伊德繼承了現象學一派關於身體的觀點，提出他富有啟發性的「三個身體」的理論。他認為，世界是以三種形式表現出來的，分別是物質、文化和技術。而這三個世界形式所呈現給我們的就是不同的身體，它們又分別是：肉身建構的身體、文化建構的身體和技術建構的身體。

簡單說來，他所理解的三個身體可以概括如下：

身體一，肉身意義上的身體，我們把自身經歷為具有運動感、知覺性、情緒性的在世存在物。

身體二，社會文化意義上的身體，我們自身是在社會性、文化性的內部建構起的，如文化、性別、政治等等身體。

身體三，技術意義上的身體，穿越身體一、身體二，在與技術的關係中通過技術或者技術化人工物為中介建立起的。[9]

8　〔美〕理查德・舒斯特曼：《身體意識與身體美學》（北京市：商務印書館，2011年），頁13。

9　楊慶峰：〈物質身體、文化身體與技術身體——唐・伊德的「三個身體」理論之簡析〉，《上海大學學報》2007年第1期，頁14。加拿大學者約翰・奧尼爾的《身體五態：重塑關係形貌》（北京市：北京大學出版社，2010年）一書，提出一套身體社會學的研究框架，把身體看作是一種「擬人化制度」，分為世界態、社會態、政治態、消費態和醫療態五種來討論，似乎未把技術對身體的影響概括在內。

　　身體具有肉身的物質性、社會的文化性，這似乎都不難理解，但身體同樣具有日常的技術性，這就需要一番思辨與論證了。當代科學技術的飛速發展，使人益發處在科技的包圍之中，身體也在這種包圍中不斷被影響、被改變、被塑造。天色暗了就開電燈；要煮飯了就用煤氣；排泄則有抽水馬桶；健身可以買跑步機；喝水要保險也有淨水器；出門有騎自行車、坐汽車火車或飛機可以選擇；看東西可以透過眼鏡、放大鏡、望遠鏡；人的工作借助於技術（或工具）的情況就更多了，比如鋤頭、車床、手術臺、電腦……隨著科技的迅猛發展，人也越來越密集地、難以逃脫地陷入科技的包圍之中，身體也在這種包圍中不斷改變著原先的存在。梅洛-龐蒂曾經舉手杖為例來說明這個問題：

　　　　當手杖成了一件習慣工具，觸覺物體的世界就後退了，不再從手的皮膚開始，而是從手杖的尖端開始。人們想說，通過手杖對手的壓力產生的感覺，盲人構造了手杖及其各種位置，這些位置接著又使第二能力的物體，外部物體處在中間。……對手和手杖的壓力不再產生，手杖不再是盲人能感知到的一個物體，而是盲人用它來進行感知的工具。手杖成了身體的一個附件，身體綜合的一種延伸。[10]

　　技術是身體的附件、身體的延伸，這樣的象徵性表達包含著身體被技術所改變的深刻含義。

　　那麼，電影的技術是否也對身體產生影響，是否也讓身體在觀影中被改變呢？在這方面，本雅明的一段論述多少揭示了其中的奧祕：

10 〔法〕莫里斯・梅洛-龐蒂：《知覺現象學》（北京市：商務印書館，2005年），頁201。

電影通過根據其腳本的特寫拍攝，通過對我們所熟悉的道具中隱匿細節的突出，通過巧妙運用鏡頭，挖掘平凡的環境，一方面使我們更深地認識到主宰我們生存的強制性機制，另一方面給我們保證了一個巨大的、料想不到的活動空間！……電影特寫鏡頭延伸了空間，而慢鏡頭動作則延伸了運動。放大與其說是單純地對我們「原本」看不清的事物的說明，毋寧說是使材料的新構造完滿地達到了預先顯現（Vorschein）。慢鏡頭動作也不僅只是使熟悉的運動得到顯現，而且還在這熟悉的運動中揭示了完全未知的運動，「這種運動好像一種奇特地滑行的、飄忽不定的、超凡的運動，而不是放慢了的快速運動。」[11]

　　身體的空間是以身體的圖式來界定的。身體的空間性達不到類似特寫鏡頭那樣可以如此逼近觀察對象的空間距離，所以特寫鏡頭是對知覺的延伸，同一個道理，慢鏡頭動作也是對運動的延伸。在電影中，身體的機能似乎被攝影機重新開發出來，身體受技術的影響也就昭然若揭。

　　人不僅借助技術不斷擴展著身體的能力，反過來，身體也在技術的包圍中和影響下發生各種與技術相關的適應與改變。使用工具使手和腳發生功能的分化，火所帶來的熟食影響了身體的消化器官。格羅塞曾經認為：「形象藝術最原始的形式，恐怕不是獨立的雕刻而是裝飾，而裝飾的最初應用，卻是在人體上。」[12]「原始裝飾，一半是固定的，一半是活動的。我們將一切永久的化裝變形，例如：劗痕（scarification）、刺紋（tattooing）、穿鼻、穿唇、穿耳等等，都包括

11　〔德〕瓦爾特・本雅明：〈機械複製時代的藝術作品〉第二稿，見《攝影小史、機械複製時代的藝術作品》（南京市：江蘇人民出版社，2006年），頁139。

12　〔德〕格羅塞：《藝術的起源》（北京市：商務印書館，1984年），頁40。

在固定的這一類裝飾裡。」[13]這些被裝飾所化裝變形的身體同樣明顯具有技術意義的「身體三」特徵。「身體三」把人的身體看作是技術的存在物，它處在技術之中，被技術所建構，同時也形成了不同於「身體」和「身體二」的自身體驗。即以身體的空間穿越為例，現在的人已不再能體驗到長途徒步跋涉所帶來的呼吸急促、肌肉痠疼、骨節僵直的身體感覺了，而只有舒適地躺靠在航空座椅上在空中飛翔的身體感覺。身體離物質的世界越來越遠，離技術的世界越來越近，甚至被完全包圍──尤其是在網路的虛擬世界之中。身體的延伸為身體的存在提供了越來越多的方便，但也因此，身體越來越依賴於「身體三」，遠離於「身體一」，最終走向否定自身──這是一個深刻的關於身體的哲學問題。

　　任何一種藝術都存在著工具和物質材料之間的相互作用，都有它工藝技術的規定性，顯然也都必定有它對身體的利用和產生身體的獨特體驗。在藝術活動中，「身體三」不僅同樣存在，而且因為藝術和工藝技術的緊密聯繫而更具有顯著性。在藝術的起源問題上，曾出現「模仿說」、「交流說」、「勞動說」、「遊戲說」、「巫術說」、「符號說」[14]等不同的解釋，其中大部分都涉及到身體，都和身體的直接利用有關。在中國古代，「美」最早的含義是「羊大為美」。《說文解字》（許慎）：「美，甘也。從羊從大，羊在六畜，主給膳也。」羊的肥大健碩會給人美味的感覺。這種美味的感覺就是給予身體的，並在身體中被體驗的。近年來又有人提出「羊人為美」的觀點，它不是從飲食的角度，而是從祭祀活動的角度來解釋「美」這個詞的由來。「美」意指人戴著作為圖騰的羊頭跳舞，娛人娛神，達到人神相通。[15]戴羊頭跳舞，不管是真的羊頭還是裝飾物，它都可歸入格羅塞所說的身體的化

13　〔德〕格羅塞：《藝術的起源》（北京市：商務印書館，1984年），頁40。

14　參見朱狄：《藝術的起源》（北京市：中國社會科學出版社，1982年），頁95-173。

15　參見彭富春：〈身體與身體美學〉，《哲學研究》2004年第4期。

裝變形之中。裝飾是作用於身體的，跳舞又全然是利用身體，並被身體所直接體驗。寫詩、作畫、雕塑、唱歌、跳舞、演戲、拍電影，沒有哪一種藝術的創作活動不需要身體的參與，也不包含身體的體驗。

有學者提出：

> 事實上，完整的身體美學框架不僅包括傳統美學內身體表意（作為符號的身體）和身體表象（作為純形式的身體）的內涵，更側重於從身體出發來看待審美活動，這種區別於前者「關於身體的美學」的「從身體出發的美學」，更為關注的是審美活動自身身體性存在的本質，這種本質一方面將傳統的、菁英式的審美靜觀活動還原到一種身體慣習的基礎上來，另一方面肯定一切需要調動身體高度參與性的其他審美活動，諸如聲樂、舞蹈、表演、美食、武術乃至包括氣功、瑜伽在內的其他身體訓練活動，而這些需要身體高度參與的審美活動（當今時代語境下逐漸演變為大眾化的審美活動）往往消弭了文化菁英借助於審美靜觀的話語霸權建築起來的趣味區隔、人際區隔和利益區隔……[16]

在這裡，審美活動被分為靜觀和身體高度參與兩種情況，而且把靜觀式的審美歸入文化菁英的霸權範圍，這多少有點過於極端。所謂身體的高度參與，並不像其所說的，只限於物質性的「身體一」，更包含著技術性的「身體三」。即以所謂靜觀式的審美，比如繪畫、雕塑來看，欣賞繪畫和雕塑都涉及到身體與藝術品之間的距離，太近的距離會把繪畫中色塊的堆積和塗抹放大，或者把雕塑中材料的質地和

16　馮學勤：〈身體美學視野下的動畫藝術——以〈機器人總動員〉為例〉，《電影藝術》
　　2009年第2期，頁129。

粗糙表面放大，從而影響對形象的感知。這種「身體一」的存在方式，其實是和藝術中身體的技術性存在即「身體三」緊密相關的。一般而言，電影這種藝術形式，應該也屬於靜觀式的審美活動，那麼，電影的審美究竟需要不需要身體的高度參與呢？

三　身體的空間性

　　一些學者把二十世紀西方哲學的身體轉向視為繼語言學轉向之後的又一次重大轉向。身體的概念也隨之成為哲學和文化研究中頻繁被討論的概念。從過去的崇尚意識貶抑身體，到現在的把身體推舉到主導的地位，研究身體和主體、客體、世界等之間的關係，這當然是一個進步。然而，作為肉身來看待的身體，卻往往只注重其內在的性質與特徵（如欲望、情緒等），卻忽視了外在的形式，即身體在空間、環境裡的存在。在梅洛-龐蒂那裡，身體的空間性真正成了一個問題。一般情況下，主體是以身體的形式和客體建立關係的。以身體位置為中心，又從身體位置的中心零點出發，主體的意識才指向客體，如此建立的空間必定具有明顯的方向性。因為身體是直立的、眼睛是前視的、五官和手腳是對稱的，這種生理結構的特點造就了主體感知客體和結構外部空間的特點。主體根據身體的結構和形態劃分了前面和後面、左面和右面、上面和下面、頂上和底下等，並把這種對自身的空間意識以想像的方式投射到對客體和空間的感知上。對此，胡塞爾曾以舉例的方式來加以說明：

> 我幻想這樣的一個場景：其中有森林、激戰中的人、半人馬和虛構的動物。我自己就屬於這個幻想的世界，作為戰友參與到其中。但是我也可以不參與其中、不被計算在內。不過，準確地來看，我自己確實並且必須被一同幻想在內。如果我沒有以

確實的定向（Orieniierung）來設想這些片段，那麼我又怎麼能
肯定地設想這些源自幻想世界的片段呢？在幻想的森林中，一
棵樹在前景中，另一棵在背景中；一棵樹在右，另一棵在左。
一頭半人馬疾馳而來，一條龍從空中俯衝到它身上，等等。所
有這些詞：右、左、前、後，從上到下等等，雖然是偶然的表
達，但它們與在觀察和知覺的我（Ich）有著本質的聯繫，因為
我就是被定向的空間和所有的定向維度的零點（NuuPunkt），
而在被定向的空間中，每個層次的世界都只能以被定向的方式
顯現。[17]

　　當我們說「桌子上面放著煙灰缸，桌子下面有一隻貓」時，所謂
的「上面」和「下面」，是站立著的人把身體對空間的感知經驗投射
到同樣有腳支撐、同樣高出地面的桌子，同時對其空間形式加以想像
性的結構；當我們說「一輛汽車迎面衝向一個孩子」時，所謂的「迎
面」，是指汽車對著孩子的前面，這又是人把自己身體的空間經驗投
射到孩子身上，是從孩子的角度來感知那輛迎面開來的汽車的。顯
然，主體不僅運用身體的空間性來想像自身，也運用身體的特定位置
來定向客體的空間，結構客體與客體之間的空間關係。
　　值得強調的是，說主體通過身體與客體建立關係，這裡的身體不
僅是作為一種中介，更是作為一種把握方式來結構客體及客體空間
的。身體把自身的位置、方向、距離、高低等意識都投射到對客體及
客體的空間上了。

　　拉考夫認為，身體投射（bodily projections）這一現象可以說
明身體是如何塑造概念結構的。所有空間關係結構最初都是以

──────────────

17 轉引自徐獻軍：《具身認知論──現象學在認知科學研究範式轉型中的作用》（杭州
　市：浙江大學人文學院博士論文，2007年3月），頁117-118。

身體為參照的或與身體有關的。然後，我們又把這種關係（如身體的前、後方位）投射於對象之上，使對象有了類似於身體的參照性（如指出一物在另一物的前、後方位），是身體規定了一套基本的空間定向。這就是說，空間概念（如前、後）是基於身體的，且這種基於身體的空間定向還可推廣而及於身體以外的一物和另一物之間的空間關係。空間關係的建構並非一蹴可就，因為它不同於知覺場中的實體，它的獲得更要求一種基於具身本性的想像投射。[18]

在這個問題上，現象學哲學家梅洛-龐蒂的見解要比認知科學家更加深刻得多。他曾強調指出：

> 事實上，身體的空間性不是如同外部物體的空間性或「空間感覺」的空間性那樣的一種位置的空間性，而是一種處境的空間性。……
> 是因為我的身體被它的任務吸引，是因為我的身體朝向它的任務存在，是因為我的身體縮成一團以便達到它的目的，總之，「身體圖式」是一種表示我的身體在世界上存在的方式。[19]

梅洛-龐蒂顯然不是把身體投射當作一個從身體的位置中心出發、基於靜觀的單純的投射；身體是在與客體建立及發展關係，進而完成任務的過程中才完成的投射。在這種情況下，被投射的就不僅是基於無所作為的身體的位置、方向、距離、高低等，更有身體在完成

18 李其維：〈「認知革命」與「第二代認知科學」芻議〉，《心理學報》2008年第12期，頁1316。

19 〔法〕莫里斯·梅洛-龐蒂：《知覺現象學》（北京市：商務印書館，2005年），頁137-138。

任務時的姿態、動作和運動──這正是他借助「身體圖式」來代替
「身體投射」（儘管也頻繁討論）用以說明問題的原因。

　　有資料顯示，「身體圖式」這個概念源自神經科學。海德在他一
九二〇年出版的《神經病學》第二卷中，把能動地調控著身體姿態和
運動的無意識姿態模式，稱作身體圖式。他把身體圖式定義為身體的
姿態模式，而它能修正「外來感官刺激所產生的印象，而其方式是身
體將它對當前位置或地點的感覺與它對過去某種東西的感覺相聯
繫。」換言之，身體圖式作為由各種生理過程產生的潛意識系統，可
以有效地影響意識經驗。[20]梅洛-龐蒂在《知覺心理學》中花了不少篇
幅討論身體圖式及其相關的問題。他認為：「心理學家經常說，身體
圖式是動力的。在確切的意義上，這個術語表示我的身體為了某個實
際的或可能的任務而向我呈現的姿態。」[21]身體的空間性是一種處境
的空間性，它是由任務來決定的、包含著目的的空間性。「身體圖
式」的概念超越於「身體投射」的概念，就在於它強調了身體感知的
動態性，身體本身不是靜觀式的完成投射的，而是在完成任務的過程
中，以身體的姿態、動作和運動來實現投射的。身體的知識不僅是用
來體驗向我們呈現的世界，更是通過身體的知識來與客體建立關係，
完成主體的實踐任務。

　　顯然，梅洛-龐蒂強調了身體的空間性在主體在世存在中的重要
性和作用。主體的感知、意識、活動、完成任務等，總之所有這一
切，都是先有了身體的存在才緊隨其後而來的。身體「處境的空間
性」決定了「身體圖式」不僅僅和身體有關，更和處境有關。這是因
為，身體已經把過去的所有經驗都投射回客體的世界之中，於是在完
成當下任務之時，主體才有可能依照一種「圖式」來作出恰當的反

20 徐獻軍：《具身認知論──現象學在認知科學研究範式轉型中的作用》（杭州市：浙
　　江大學人文學院博士論文，2007年3月），頁90。
21 〔法〕莫里斯·梅洛-龐蒂：《知覺現象學》（北京市：商務印書館，2005年），頁137。

應。從這裡，不難發現主體並不是在客體的刺激之後才作出反應的，而是在一個特定的處境中，為了完成特定的任務而主動向客體提出需求的。在這個基礎上，梅洛-龐蒂提出了「意向弧」的概念。他指出：

> 如果我們從其它研究借用這個術語，我們寧願說，意識的生活——認知生活、願望生活或知覺生活——是由「意向弧」支撐的，意向弧在我們周圍投射出我們的過去、我們的將來、我們的人文環境、我們的物質情境、我們的意識形態情境、我們的精神情境，更確切地說，它使我們置身於所有這些關係中。正是這個意向弧造成了感官的統一性、感官和智力的統一性、感受性和運動機能的統一性。[22]

意向弧的概念基於身體同時又超越身體。它指向包括了身體在內的整個主體，是主體通過身體去聯繫客體的一種形式。它把身體的投射進一步擴展到意識的投射，身體處境的空間性，不僅和客體空間有關，更和所要完成的任務有關。這個任務當然是和主體在這種空間性的處境結合在一起的，與此同時，它也和主體過去的經驗、未來的需求等結合在一起。這二者都通過身體來結合，也通過身體來實現。意向弧的概念明顯的和現象學中意向性的概念有關。梅洛-龐蒂不同於胡塞爾的地方，就在於他用身體的意向性來代替胡塞爾意識的意向性，這正是他解決主客二元論所提出的獨特方案。

四　身體空間、影院空間和電影空間

看電影當然是要用眼睛去看的，但並不是只有眼睛出現在電影院裡，而是人的整個身體坐在電影院裡——這是看電影最基本的一個事

22　〔法〕莫里斯・梅洛-龐蒂：《知覺現象學》（北京市：商務印書館，2005年），頁181。

實。身體坐在電影院裡，是坐在電影院的一個特定座位上。這個特定座位決定了身體的位置（前後和左右）、方向（朝向銀幕、背對放映間）、距離（座位與銀幕之間）和水平角度（大部分影院座位前低後高、分樓上樓下）。它體現出身體的空間性，建構起它和電影院空間——由銀幕、大廳和放映間所構成——之間的關係，當然也最終決定了電影的欣賞方式。從根本上說，銀幕、大廳和放映間的空間結構體現出電影工藝技術的設計與安排。從走進電影院開始，觀眾就處在電影院的空間中。他作為物質性存在的身體處於某個具體的座位上，他作為社會性存在的身體體現在這種集體性的娛樂活動中，他作為技術性存在的身體又陷入電影工藝技術的包圍。

正規的影院空間是一個封閉性的空間：上方是高挑的封閉式的穹頂；左右兩邊的牆上開有數個門可供出入（放映時關閉）；正前方是舞臺式的銀幕，放映前通常由一道黑色布幕遮蔽；中間是大廳，依次擺放分列多排的座位；後面是一個隱藏在隔牆後的放映間，牆上開有幾個小窗口，放映時有光線射向銀幕。走進電影院，可見上方或兩邊有隱形的燈（或懸掛牆上）射出略顯暗淡的光，輕音樂低分貝在大廳裡迴盪，舞臺上只見一片黑幕。臨開映時，燈光漸暗、樂聲更低，遮住銀幕的那道黑幕徐徐拉開，現出黑框白底的銀幕。此時往往會有一個「靜」字投射於銀幕上。觀眾隨即停止交談、面容整肅、端正坐姿、集中注意地望向銀幕，此時影院裡燈光漸熄，大廳陷入一片黑暗——誰都知道，一部影片的放映即將開始。

封閉與黑暗是電影放映的一個基本條件，是影院空間設計工藝的一個基礎。在這樣的空間裡，觀眾被限制在一個空間有限的座位中不得隨便動彈，而感覺四周全封閉、全黑暗，唯有銀幕上的光影和聲音在吸引注意。有學者曾把電影院的空間比作一種「柏拉圖洞穴」[23]，

23 〔法〕讓-路易‧博德里：〈基本電影機器的意識形態效果〉，李恆基、楊遠嬰主編：《外國電影理論文選》（上海市：上海文藝出版社，1995年），頁494。

這是柏拉圖在《理想國》中提到的一則寓言：在一個地下洞穴中有一群囚徒，他們身後有一堆火把，在囚徒與火把之間是被操縱的木偶。因為囚徒們的身體被捆綁著（不能轉身），所以他們只能看見木偶被火光投射在前面牆上的影子。因此，洞穴中的囚徒們確信這些影子就是一切，此外什麼也沒有。當把囚徒們解放出來，並讓他們看清背後的火把和木偶，他們中大多數反而不知所措而寧願繼續待在原來的狀態，有些甚至會將自己的迷惑遷怒於那些向他們揭露真相的人。不過還是有少數人能夠接受真相，這些人認識到先前所見的一切不過是木偶的影子，毅然走出洞穴，奔向自由。[24]用「柏拉圖洞穴」來比喻影院空間，確實有其啟發性。當身體陷入其中，身體對外部世界的感知隨之發生了變化。影院空間的封閉與黑暗造就了一種洞穴的體驗，這樣的空間強化了對身體的約束、壓迫和感知剝奪，把它引導到對銀幕上電影空間的注意。就像人在柏拉圖洞穴中的體驗那樣，觀眾在影院空間裡也產生那種把木偶影子的投射當作可以確信的世界來感知的效果。

　　在電影院裡，一個觀眾有一個特定的座位；觀眾把身體陷入座位中，不知不覺和影院空間建立起特定的關係。從這個座位出發，觀眾確定了身體在影院空間裡的位置、方向、距離和水平角度，身體也就以這樣的空間性去和銀幕上的電影空間進一步建立關係。在觀影的過程中，身體這種特定的空間性對效果而言並不是毫無關係的，甚至可以說是天差地別的。距離不同，會產生視野範圍、銀幕顆粒、照明效果等方面的不同變化。前蘇聯的電影技術專家戈爾陀夫斯基甚至計算出了：「若要獲得最自然的畫面感受，觀眾必須離銀幕一定的距離，這距離等於銀幕寬度的2.5倍。」[25]尤其是當所觀看的是寬銀幕電影，

24 參見「百度知道」中「柏拉圖的洞穴理論」。

25 〔蘇〕戈爾陀夫斯基：《電影技術導論》（北京市：中國電影出版社，1959年），頁213。

座位越是靠前，越是靠邊，銀幕效果也越是低劣。不僅脖子會感覺痠痛，影像往往會變形，畫面關係也往往會被扭曲。

> ……只有當我們坐在銀幕前某一特定距離的地方才具備正確透視景象的理想條件。我們在看畫面中的物體時所處的角度應該和攝影機拍攝原物時的角度相同。如果坐得太近、太遠或太偏，那麼我們就是從一個完全不同於攝影機所確定的透視關係的視點來感知這個立體的場景。這在靜態的面中沒有多少干擾作用，但是在活動畫面中，每個新的朝向或離開背景的運動都會提醒我們注意到這種外觀的變形。[26]

　　設想一個坐在前排左側的觀眾，仰望銀幕而不是平視銀幕、側視銀幕而不是正視銀幕，這種身體與銀幕建立的空間關係，也成了他觀看的特定方式。如果恰好看到銀幕上是一個從右側拍攝的鏡頭，因為攝影機是從右側拍攝產生的影像，這就構成一個從右側觀看的視點和透視關係，而坐在前排左側的觀眾顯然難以從身體的特定位置、方向和距離來感知。他需要有一個重新辨認和建構銀幕空間的過程，自然會或多或少影響到身心體驗和觀賞效果，這也就是為什麼坐在類似這樣的座位上看電影容易感到不舒服的原因。反過來，坐在離銀幕太遠的後排座位，銀幕自然就變小了，除了銀幕之外，影院空間裡的其他因素也進入了視野，比如銀幕兩邊的牆面、電燈，前排觀眾的後腦勺等等，這也自然成了觀影時的視線干擾和心理干擾。有關空間距離的另一種類似情況，愛因海姆[27]也曾討論到：

26　〔德〕于果・明斯特伯格：〈電影心理學〉，李恆基、楊遠嬰主編：《外國電影理論文選》（上海市：上海文藝出版社，1995年），頁6。

27　Rudolf Arnheim，又譯作愛因漢姆、阿恩海因、阿恩漢姆、阿恩海姆等。

例如大電影院裡放映的畫面要比小電影院的大。結果前排觀眾所看到的畫面自然就比後排觀眾所看到的大得多。觀眾眼裡的畫面有多大，這可不是一件無關緊要的事情啊。供放映用的照相是按特定的比例規定尺寸的。因此，當放映出來的畫面過大，或觀眾的座位離畫面很近的時候，由於觀眾所看到的面積較大，畫面上的運動就顯得比一個小畫面上的運動速度更大一些。在大的畫面上顯得匆忙混亂的活動，可能在小的畫面上就變得完全正常和恰到好處。[28]

也因此——

我們可以看出，電影觀眾首先是避免離銀幕太近或太遠，其次盡可能坐在離銀幕垂直中線最近的地方。[29]

在影院空間裡，銀幕是除了座位之外的另一個重要的結構因素。銀幕在和放映機相互作用之前，只是一塊黑框白底的布幕。當放映機把光投射於其上時，銀幕就變成了一個獨特的電影空間。身體空間、影院空間和銀幕的電影空間，這是電影中相互聯繫又相互轉換的三個空間形式。銀幕必須置放在大廳觀眾座席的正前方，這是保證身體空間和影院空間能自然順暢地轉換成電影空間的基本條件，因為身體需要和銀幕建立起正向面對的關係，以便視線得以投射到銀幕上。身體空間和銀幕空間的這種關係，就決定了——

28 〔美〕魯道夫・愛因海姆：〈電影（修正稿）〉，見李恆基、楊遠嬰主編：《外國電影理論文選》（上海市：上海文藝出版社，1995年），頁215。

29 〔蘇〕戈爾陀夫斯基：《電影技術導論》（北京市：中國電影出版社，1959年），頁219-220。

觀眾在銀幕上是不在場的。與孩子在鏡子中相反，他不能把自己看作客體，而只能把自身之外的東西看作客體。在這個意義上，銀幕並不是鏡子。這次被感知的都屬於客體一方面，並不存在自我形象的對等物，不存在那個被感知者和主體的獨特混合體（也就是他者和我的獨特混合體）的對等物，而這恰恰是將一個人與他者區分開來所必需的形象。在電影中，總是他者出現在銀幕上；至於我，則在那裡注視著他。我並不參與到被感知的對象中去，相反，我是「全知全覺」的。這裡所說的「全知全覺」，和人們通常所說的「全能」是同一個意義（這就是電影為觀眾製作的獨特的著名禮物）；「全知全覺」也是因為我完全站在感知者的立場上，在銀幕上是不在場的，但是在電影院中我卻依然是在場的，沒有一隻偉大的眼睛和偉大的耳朵，被感知物將無從被感知；換句話說，這一立場恰恰構成了電影的能指（正是「我」製造出了電影）。[30]

身體空間處在銀幕的電影空間之外，而不參與到被感知的對象中去，這才保證了視線可以投射到電影的空間，並通過視線的投射來實現梅洛-龐蒂所說的身體投射，並以身體投射的方式來進入電影的空間。身體處在電影之外，又以投射的方式進入電影之中，這裡揭示的正是電影工藝技術與身體空間性的基本奧祕。

對影院空間另一個方面的辨識，還體現在影院中的觀眾那裡。也就是說，影院空間並不是只為某一個觀眾存在的；對每一個觀眾而言，其他觀眾也構成影院空間的存在形式。影院空間是由作為建築物的電影院空間和端坐於座位上的觀眾共同組成的，座位上的觀眾本身

30 〔法〕克里斯蒂安・麥茨：〈想像的能指〉，吳瓊主編：《凝視的快感》（北京市：中國人民大學出版社，2005年12月），頁38。

就是影院空間的一個重要部分。這個空間不是寂然無聲的，而是不時被絮語、咒罵、抽泣、哄笑等發自觀眾席的聲響所干擾、所充斥的，甚至觀眾或欣然回應、或憤然離席、或漠然處之，也都會轉換成空間的一種特徵，而對其他人產生態度的影響。丹麥的媒介研究專家克勞斯·布魯斯·延森在他的著作中討論了「詮釋社群」的問題，認為意義的存在離不開詮釋單位的介入。他援引一位實用主義哲學家喬西亞·羅伊斯的觀點，提出「從邏輯的角度而言，團體優於個體」。[31]在影院空間裡，每個觀眾實際上都處在同一個詮釋社群之中，這時候，觀影的團體確實優於個體，技術的「身體三」受到了社會文化的「身體二」的極大影響。

　　一般情況下，放映機被置於大廳座席的後面，藏身於牆後的放映間中，只透過幾個小窗口與影院空間的其他要素建立關係。在電影放映中，影院空間是封閉和黑暗的。觀眾對放映機的感知只是小窗口透出的那束光而已，然而它又高高地越過觀眾的頭頂，不仰起頭根本看不到；當這束光接近銀幕時，又很快消失在銀幕反射出來的一片亮光之中。影院設計的這種工藝表明了隱藏身體存在和機器存在的必要性。影院的黑暗隱藏了觀眾身體的存在，放映間又隱藏了放映機的存在。放映機的這種存在方式就是為了讓觀眾意識不到它的存在。不讓觀眾意識到它的存在，原因就在於要讓觀眾更強烈意識到銀幕上電影空間的存在。

　　　　電影的世界是銀幕上的世界，銀幕不是支撐物，不同於畫布，
　　　　沒有需要它支撐的東西。它映出像光一樣輕的投影。銀幕是一
　　　　道屏障。銀幕遮去了什麼？它在它映出的世界面前遮去了我，

31　〔丹麥〕克勞斯·布魯斯·延森：《媒介融合，網絡傳播、大眾傳播和人際傳播的三重維度》（上海市：復旦大學出版社，2012年），頁36、38。

也就是說，它使我成為不可見的。它在我的面前遮住那個世界，也就是說，不讓我看見它的存在。放映出來的世界是（現在）不存在的世界，這是它同現實的唯一區別。[32]

銀幕既遮去作為觀眾的「我」，又遮去作為現實的「那個世界」，那麼剩下的就只有放映出來的世界了。既處在電影的空間之外，又投射於電影的空間之中；既意識不到自己在現實世界中的存在，又時時通過投射意識到自己在電影空間中的存在。這種模糊、曖昧、混沌的感知經驗，正是梅洛-龐蒂在《知覺心理學》中一再討論的問題。

儘管梅洛-龐蒂沒有提出「三個身體」的理論，但他有關感知的模糊、曖昧、混沌，其實同樣揭示了身體統一性中一種「空間的蘊涵結構」。[33]所謂「空間的蘊涵結構」，其實正是指不同空間之間建立的複雜關係。在這裡，與身體的統一性相關的，正是這種空間的統一性。身體的存在本身就是一種空間的存在，與此同時，身體又通過感知系統（即視覺、聽覺、觸覺、嗅覺等）去探索身體存在的那個外部空間。在看電影的過程中，這種「空間的蘊涵結構」又得到進一步的拓展，除了身體空間、影院空間之外，又透過銀幕展現了一個新的空間──電影空間。儘管「三個身體」的統一性並不一一對應著「三種空間」的統一性，但彼此之間卻存在著互動關係和共振關係。「三個身體」和「三種空間」同樣，都既不是有序排列的，也不是逐一轉換生成的，而是充滿了重疊、碰撞、跳轉和持續建構的。看電影會長久地被電影中的故事和人物所吸引，深深沉浸在電影空間裡，暫時忘卻身體空間和影院空間，但實際的情況遠非如此簡單。電影中的故事和人物，隨時會引發身體的各種反應，意識到自己的心跳加速、肌肉繃

32 〔美〕斯坦利·卡維爾：《看見的世界》（北京市：中國電影出版社，1993年），頁29。

33 〔法〕莫里斯·梅洛-龐蒂：《知覺現象學》（北京市：商務印書館，2005年），頁197。

緊、熱淚奔湧、忍俊不禁，也隨時會因為周邊觀眾的響動（如抽泣、小聲議論、掌聲等）而意識到影院空間的集體效應對自己的影響。不管是身體反應還是集體效應，它們又都會通過投射的方式返回到電影的空間裡，進一步加強著身體在電影空間裡的存在與感受。電影中的故事是有連續性的，人物的活動也是有連續性的，但身體進入電影空間卻並不一直連續地存在於其中，它不時會跳出電影空間，重回身體空間或影院空間。這種連續性的中斷可能來自非常不同的原因——比如拿出手帕拭淚，比如坐在旁邊的太太跟你悄聲說話，比如遠處傳來孩子的哭聲，比如突然間斷電，比如發生卡片事故，比如回想起自己的過去，比如思索起電影中某個藝術的問題……這些通常被作為干擾的因素存在的跳出現象，其實應該把它們理解為就是電影審美的一個規律。這是「三個身體」和三種空間」複雜關係的表現。不管是身體的統一性還是空間的統一性，這種統一都不表現為固定不變、凝然不動、連續不斷，而是處在糾纏、變換、重構的過程中，這種統一性是一種中斷與連續的統一性。

第二節　眼睛、鏡頭、畫面

　　人是會製造工具的高級動物。從古至今，人的實踐活動，許多是通過使用工具才得以進行的。沒有一種工具的使用不需要技術，即以表面看上去最沒有技術含量的日常生活而言——刷牙要用牙刷，洗臉要用毛巾，切菜要用菜刀，掃地要用掃帚……不僅工具的製造需要技術，工具的使用也需要技術——衛生專家在今天一再強調要正確的刷牙，其實所說的就是正確使用牙刷的技術。

　　電影的技術含量更加無庸置疑。電影的技術涵蓋了光學、電學、化學、機械學等多個學科領域。電影最核心的技術集中體現在它所使用的工具——攝影機和放映機上。攝影機和膠片的關係如同放映機和

銀幕的關係，共同構成了電影的工具與物質材料之間的相互作用，於是才有了銀幕上影像畫面的生成。這個畫面由攝影機的鏡頭所拍攝，由放映機的鏡頭所投射，最終才被觀眾的眼睛所看到。於是，眼睛、鏡頭、畫面構成了一組相互關聯、轉換生成的關係；電影工藝技術的基礎既建立於其上，又反映於其上。

一　工藝技術的仿生本性

因為放映機的鏡頭把通過膠片的光投射於銀幕，銀幕上的畫面才得以被觀眾的眼睛所看到，這是電影所以成為電影的基本事實。銀幕畫面既然是為了讓觀眾的眼睛看的，它也必然是適合於讓觀眾的眼睛看的。這裡存在著電影美學的一個基本前提：電影的工藝技術與人的生理結構之間必定存在著同構關係或匹配關係。

人的眼睛是人的生理性身體中極為重要的構成部分。它處於人的頭部、橫向排列、正對前方。處於頭部使眼睛高出於地面，於是視線可以投射得更遠；橫向排列使兩隻眼睛呈橫向展開，於是視野變得更寬；朝向前方使眼睛更能和身體的運動、雙手的抓握相配合，對物體距離的判斷也更為精確。魚類、鳥類、爬行類的動物，兩隻眼睛分左右朝向，而更為敏捷、機能也更為強大的哺乳動物通過進化改變了兩隻眼睛的朝向──共同面對前方。

> 當哺乳動物發展了能夠抓握物體、摘取樹枝的前肢時，精確判斷距離的、從向兩旁看逐漸改變成向前看的眼睛，就變得重要起來。對生活在森林裡、在樹枝間來回跳躍的動物來說，迅速而準確地判斷鄰近物體的距離是很重要的。[34]

34 〔蘇〕R・L・格列高里：《視覺心理學》（北京市：北京師範大學出版社，1986年），頁55。

　　對人來說，距離的準確判斷更是直接關係到生存與實踐的目的和效果。距離的問題涉及空間的深度，面對深度的感知有賴於眼睛所提供的各種線索。它既依靠許多客觀條件，如縱深方向的運動、景深標誌、成像大小、清晰度、紋理密度的級差等，也依靠人機體內部的生理條件，這主要指人眼所提供的「雙眼線索」和「動眼線索」，其中包括了視軸輻合、晶狀體曲度調節和立體知覺等幾個方面。[35]阿恩海姆還曾提到：「既然網膜只能反映平面的形象，為什麼我們的眼睛又能使我們得到立體的印象呢？深度感的產生主要是因為兩個眼睛之間有一定的距離，因而能看到兩個略為不同的形象。當這兩者合成一個形象時，就產生了立體的印象。」[36]通過平面的載體反映出立體的印象，這是人眼的視網膜、攝影機（和放映機）的透鏡、膠片直至銀幕畫面所共有的特徵──它反映了電影工藝技術所具有的仿生特性，也保證了藝術的傳達可以讓觀眾所感知和所接受。

　　哺乳動物的兩隻眼睛為什麼不是豎向的而是橫向的橢圓型？又為什麼不是豎向排列而是橫向排列？毫無疑問，這肯定和生存的適應性有關。因為地平面是橫向展開的、物體運動是橫向進行的，眼睛的橫向橢圓型和橫向排列顯然既有助於判斷距離，也有助於跟蹤運動。

　　　　大家知道，人眼的視野是這樣的：當一隻眼觀看物體的時候，
　　　　其視角，也就是限定影像視野範圍的角度，在水平面是30°左
　　　　右，垂直面約22°。在這範圍以內的一切，可以不必移動頭的
　　　　位置就能看見。假如用兩隻眼看，那末視角要增大一些，水平

35　參見〔美〕M・W・艾森克、M・T・基恩：《認知心理學》（上海市：華東師範大學
　　出版社，2009年），頁73。

36　〔德〕魯道夫・阿恩海因：〈電影（修正稿）〉，李恆基、楊遠嬰主編：《外國電影理
　　論文選》（上海市：上海文藝出版社，1995年），頁210。

面約40°，垂直面還是一樣。[37]

　　單隻眼睛的視野中，寬度大大超過高度，兩隻眼睛的視野則更增大了這個比值，這毫無疑問是進化的結果。眼睛的這一生理特性同樣直接決定了銀幕畫面的特性。一九三〇年九月，蘇聯著名電影藝術家愛森斯坦在好萊塢就寬銀幕電影的問題作了題為《動的正方形》的演講。他認為，人的心理經常包含著垂直和水平兩個方向。自從人類成為直立的人以後，意識就在往高處走。最初是仰望天空的神，通過哥特式建築的屋頂、尖塔和窗戶來表達他們對上天的崇敬和嚮往。到了現代，則憑藉工廠的煙囪、摩天大樓和航空燈塔來寄託這種嚮往。但是人類對水平的懷念並沒有消失。遼闊的原野、一望無際的海洋、遙遠的地平線，都會引起人們一些樸素的懷念。為了解決垂直與水平的矛盾，愛森斯坦提議把正方形作為銀幕應有的形狀。因為正方形可以把橫寬和豎高這兩個方向包括進去，獲得生動有力而近乎理想的畫面。時至今日，「動的正方形」並沒有成為電影的現實，銀幕畫面一直沒有改變偏向於水平的矩形這樣的寬高比，面且在寬銀幕和遮幅式銀幕中表現出更傾向於擴大這個比率。這正是因為眼睛的橫向橢圓型和橫向排列決定了整個視野的最適宜形狀。戈爾陀夫斯基認為：

　　　　首先我們必須肯定，畫幅的寬度應該大於高度。這一點是可以
　　　　這樣來解釋的，那便是：電影畫幅通常總是一種動作的攝影，
　　　　一種動作常常合理地在地平方向中進行的。而且，人的眼睛看
　　　　事物的時候，總是朝地平方向移動的情形較多，而不慣於朝垂
　　　　直方向移動。再則，長方形的畫幅總比旁的形狀的畫幅更適宜

37 〔蘇〕戈爾陀夫斯基：《電影技術導論》（北京市：中國電影出版社，1959年），頁205。

些，因為長方形畫幅中的影像在大多數場合下，要比旁的形狀例如橢圓形的畫幅容易觀看，而且，可以使照片產生更接近真實的印象。[38]

　　這裡的真實，所指的正是人的視覺感受的真實。外界物體的水平排列、水平方向的運動、頭部的水平轉動、眼球的水平移動，水平方向要比豎直方向給人的眼睛帶來更為舒適的感覺。正是基於眼睛的形狀、結構與特性，光學專家把人眼的觀察範圍分為三個區域：最大視野範圍、舒適感視覺範圍和直接興趣範圍。「光學專家認為：舒適感視覺範圍具有1.85：1的寬高比，而中央直接興趣區域的寬高比在1.33：1左右。」[39]電影經歷一百餘年的歷史，銀幕畫面的規格不僅沒有像愛森斯坦提議的那樣發展成「動的正方形」，而是一直在偏向於偏平的矩形之中變動，這和它與眼睛相匹配的仿生特性有直接關係。

　　把眼睛、鏡頭和畫面統一在一起的，就是視點。人的眼睛永遠以身體的某個特定位置作為視覺的原點。它從這個原點出發來確定遠近、左右、上下和前後，建立起空間中各要素之間的結構關係。在梅里愛創建攝影棚，進而把戲劇舞臺的布局引進電影之後，攝影機一開始就被設定於舞臺下一定距離之外的正中位置保持不動，而高出地面的三腳架也大致處在與成人眼睛同高的水平面上。這個被稱為「正廳前排先生的視點」或「樂隊指揮的視點」的位置，保證了把舞臺上表演的戲劇全部納入攝影機的鏡頭；反過來，攝影機的鏡頭也在無形中從自己的視點出發，有效地模仿了觀眾的眼睛。正是在這個意義上，蘇聯電影藝術的先驅者齊加・維爾托夫才「把電影攝影機當成比肉眼

38　〔蘇〕戈爾陀夫斯基：《電影技術導論》（北京市：中國電影出版社，1959年），頁52。

39　屠明非：《電影藝術與技術史》（北京市：中國電影出版社，2009年），頁83。

更完美的電影眼睛來使用」[40]。在一百多年裡，儘管攝影機的鏡頭很快就從攝影棚裡移到更為豐富多樣的室外空間，儘管攝影的藝術與技術發展到更為高超的水平，鏡頭仍始終保持著模仿人類眼睛的視點。鏡頭總是會從某個拍攝的原點出發，以一種由點及面的輻射方式來攝入各種影像，建立起鏡頭內部的空間形態，區分遠近、左右、上下和前後。當放映機透過感光膠片把光投射於銀幕而生成影像畫面之時，銀幕畫面仍然保留著被攝影機鏡頭攝入其中的那個影像空間，仍然存在著觀看的視覺原點，仍然在空間中區分出遠近、左右、上下和前後。這種空間結構的呈現方式，隱藏著攝影機那個看不見的視點。畫面上所有的一切，都保持著從某個視覺的原點出發，以由點及面的輻射方式建立起來的空間結構形態。在電影理論中，「視點」這個概念被區分為客觀視點、主觀視點等，它表現了攝影機的鏡頭模仿不同眼睛的情況。然而不管是哪種情況，這個隱藏視點的存在都和觀眾的眼睛相匹配，令觀眾在觀看時感到無比舒適，是電影激發觀眾想像性介入的基本條件。

二　眼睛的模仿與超越

　　觀眾所以會認同於攝影機鏡頭的隱藏視點，不是因為他們知道銀幕畫面是由攝影機拍攝下來的，而是因為銀幕畫面能夠讓觀眾產生眼睛在現實中同樣會產生的運動知覺、深度知覺甚至視錯覺。在法國導演特呂弗的《四百下》（臺譯：《四百擊》）裡，當畫面上出現少年安托萬最後那個長鏡頭時，他的雙腿在跑動、場景在變幻、身體在穿越空間──這時觀眾知道，安托萬在奔跑；在美國導演奧遜·威爾斯的《公民凱恩》（臺譯：《大國民》）裡，主人公凱恩從畫面縱深處的窗戶

40　〔蘇〕齊加·維爾托夫：〈電影眼睛人：一場革命〉，見李恒基、楊遠嬰主編：《外國電影理論文選》（上海市：上海文藝出版社，1995年），頁192。

邊走向前景的桌子邊，他的腳步在移動、身形在變大、與場景中其他
影像的關係也在變化——這時觀眾同樣知道，銀幕畫面是有縱深
的……銀幕畫面的效果是由攝影機的鏡頭製造的，它呈現出眼睛知覺
活動的基本特徵，於是便不僅是鏡頭模仿了眼睛，眼睛在這裡也模仿
了鏡頭。觀眾把自己的眼睛想像性地置放到鏡頭的隱藏視點；於是鏡
頭代替眼睛的目的，正是為了讓眼睛有可能代替鏡頭。在這個問題
上，法國電影學者鮑德利借助對文藝復興時期繪畫的透視法的討論把
認識引向深入。他指出透視法的空間概念不同於古希臘時代的空間概
念，就在於前者「精心營造著一個有中心的空間」，「這種空間的中心
與觀看時作為中心的眼睛是相呼應的。……參照一個定點，視覺化的
客體被組織起來；基於定點原則，視覺化的客體又反過來指出『主
體』（……）的位置，即那個必須占據的點。」[41]鮑德利通過對透視法
的分析，正確指出了電影存在著一個對於觀看主體的位置重建。透視
法假定的空間中心，反過來成了觀看主體的原點或定點。在這種情況
下，觀看主體一方面一直坐在一個固定的影院座位上，一方面又不時
想像性地把自己移置到那個與透視法相呼應的「主體」的位置上——
於是在電影中，眼睛實現了對自己的超越。

　　然而，當維爾托夫「把電影攝影機當作比肉眼更完美的電影眼睛
來使用」時，他還進一步強調：「電影眼睛存在和運動於時空中，它
以一種與肉眼完全不同的方式收集並記錄各種印象。我們在觀察時的
身體的位置，或者我們在某一瞬間對某一視覺現象的許多特徵的感
知，並不構成攝影機視野的局限，因為電影眼睛是完美的，它能感受
到更多、更好的東西。」[42]反過來即是說，攝影機眼睛比人類眼睛更

41 讓-路易・鮑德利：〈基本電影機器的意識形態效果〉，見吳瓊主編：《凝視的快感——
　　電影文本的精神分析》（北京市：中國人民大學出版社，2005年12月），頁21-22。

42 〔蘇〕齊加・維爾托夫：〈電影眼睛人：一場革命〉，李恆基、楊遠嬰主編：《外國
　　電影理論文選》（上海市：上海文藝出版社，1995年），頁192。

為完美的地方，就在於它不受身體的許多局限；而人身體的許多局限，恰恰決定了眼睛的許多局限。比如，鏡頭可以把特寫在瞬間拉成大遠景，眼睛卻做不到，因為身體在瞬間裡不可能跑出那麼遠；鏡頭可以模仿兔子貼著地面奔跑，眼睛也做不到，因為身體即使貼近地面也很難作如此運動；鏡頭還可以表現吸血鬼從高天峽谷中穿越而過，眼睛同樣做不到，因為身體不可能起伏飛翔；鏡頭甚至為了展現一個美麗女子的臉龐，可以極為貼近地從眉毛、眼睛、鼻子、嘴唇上一一滑過，眼睛也不會這樣做，因為一般而言身體不適宜貼得如此之近……所有這一切，都是人的眼睛所做不到或不會去做的，原因就在於眼睛是長在人的身體上的。當然，攝影機眼睛超越於人類眼睛的地方，還包括了它採用特殊的拍攝方式所得到的特殊畫面效果。比如長焦鏡頭壓縮縱深空間，廣角鏡頭使前景的景物發生線性畸變；變焦鏡頭產生虛假的推拉運動和景深變化；快速攝影生成慢動作的畫面；採用飛機模型的航拍鏡頭可以穿過拱形的城門俯看地面……攝影機眼睛克服了人類眼睛的許多局限，創造出許多人類眼睛從未有過的觀看方式和觀看效果，原因又在於攝影機眼睛沒有身體的限制。攝影機眼睛比人類眼睛更完美的地方，就在於它實現了對人類眼睛的超越；而當人類的眼睛模仿起攝影機的眼睛時，這種超越就讓人類眼睛以一種全新的方式更豐富多樣地看到了外部世界。

　　由此可知，眼睛和鏡頭的關係是離不開身體的。儘管銀幕畫面起到了把眼睛和鏡頭縫合在一起的功能，它預設了一個隱藏的視點來移置觀眾的眼睛，但觀眾的眼睛是長在觀眾的身體上的，觀眾的眼睛無法脫離身體而獨立存在。如此一來，所謂隱藏的視點其實還必須把觀眾的身體考慮進去。當畫面上是一個士兵趴在地上匍匐前進時，在下一個鏡頭中攝影機貼著地面向前運動，這時觀眾就不僅是把眼睛，而且把身體也移置到地面的那個隱藏視點了；當畫面上是一個小孩坐在熱汽球上，在下一個鏡頭中攝影機鏡頭採取俯拍的角度看地面，這時

觀眾同樣不僅是把眼睛，而且把身體也移置到空中的那個隱藏視點了；當畫面上是一個女人從樓梯上滾落，攝影機的鏡頭模仿她一路翻滾而下，這個視點同樣不僅是眼睛的更是身體的；當畫面上是兩個人在徒手搏鬥，攝影機鏡頭推拉搖移、晃動閃接，它對身體與動作的模仿更必須做到維妙維肖……在電影理論與美學中，只有維爾托夫提出過「攝影機眼睛」的問題，卻從未有人提過「攝影機身體」的問題。實際上，應該說當攝影機試圖實現對眼睛的模仿時，它也就跟著必須同時實現對身體的模仿。攝影機對身體的模仿，包括了人體的高度、運動、姿勢和頭部動作，比如搖鏡頭所體現的攝影機眼睛，其實是基於頭部仰起俯下、左右轉動的動作的——從根本上說，這不是對眼睛的模仿，而是對身體的一部分——頭部動作的模仿；比如那些故意晃動的跟鏡頭，其實也不只是對眼睛的模仿，而是在模仿人走路時身體的顛動；比如推拉鏡頭，更不可能設想只是模仿了眼睛，如果沒有把身體運動的想像結合進去，單憑眼睛是做不到推近和拉遠的。攝影機對身體的模仿有著和鏡頭對眼睛的模仿同等重要的美學意義，因為銀幕畫面不只是誘發眼睛的注視，更進一步誘發身體的回應。一個從半空中急墜而下的畫面，一個擺脫追逐的逃亡畫面，一個近體肉搏的畫面，攝影機都不僅是在模仿著眼睛的觀看，更在模仿著身體在空間中的運動和動作，都會導致觀眾的肌肉繃緊、心跳加速、血壓升高。

攝影機既模仿了身體，攝影機鏡頭也模仿了眼睛。然而，銀幕畫面是只提供給眼睛觀看的，卻不提供給身體實際進入。在看電影之時，觀眾的眼睛注視著畫面，觀眾的身體卻始終陷在座位裡。這與現實生活中人在活動時眼睛必須與身體協調配合有著根本的不同。阿恩漢姆就認為：

> 我們的眼睛並不是一個獨立於身體的其他部分而發揮作用的器官。眼睛是經常和其他感覺器官合作進行工作的。因此，如果

　　我們要求眼睛在沒有其他感覺器官幫助的情況下傳達一些觀念，結果會產生令人驚異的現象。例如，大家都知道，飛快的移動攝影鏡頭會使觀眾感到暈眩。這種暈眩的成因，是由於眼睛所參與的那個世界跟處在休息狀態的全身肌肉所發出的反應之間存在著差異。眼睛按照整個身體都在活動時的條件進行活動；可是包括平衡感在內的其他感覺卻報告說，身體正處在靜止狀態。[43]

　　儘管眼睛離不開身體，但眼睛和身體的關係卻因為所處的情境不同而顯示著區別：在現實世界裡，人的實踐活動是整個身體的活動，眼睛是配合身體的；在電影世界裡，人的觀賞活動卻主要是眼睛的活動，身體反過來是配合眼睛的。攝影機鏡頭對眼睛的模仿是直接呈現的，攝影機對身體的模仿卻需要借助意識的投射。當觀眾的身體始終陷於座位裡，要使攝影機鏡頭不僅模仿眼睛，還要能調動觀眾意識的投射，銀幕畫面就不僅要解決對眼睛的直接呈現，還要解決對身體的模仿和意識的投射──這是攝影機超越於眼睛的更重要的地方。

三　超驗的主體

　　在看電影之時，眼睛和身體都處在銀幕之外，意識卻進入畫面之中。意識的進入保證了眼睛和身體都真正實現了對攝影機的模仿。如果觀眾的意識始終處在銀幕之外的座位之中，觀眾只是將身體坐在座位上，用眼睛觀看，這時的身體還是身體，眼睛還是眼睛；只有觀眾的意識進入了畫面，觀眾的眼睛和身體才得以和攝影機相認同。於

43 〔德〕魯道夫・愛因海姆：〈電影（修正稿）〉，見李恆基、楊遠嬰主編：《外國電影理論文選》（上海市：上海文藝出版社，1995年），頁222。

是，僅僅指出觀眾看到了銀幕畫面是遠遠不夠的，因為如果僅僅是看到了畫面本身，那就表明觀眾是站在銀幕畫面之外看到的。關鍵卻在於，觀眾不只是看到一個銀幕畫面，更是從一個銀幕內的隱藏視點看到了這個畫面的；由於意識的投射，觀眾的眼睛和身體都到達了這個隱藏視點，而不只是在銀幕之外看到了畫面。在觀影過程中，那種觀眾在座位上眼睛的視點和畫面的隱藏視點完全重合的情況其實是極其少見的。絕大多數的銀幕畫面，都會因為攝影機特定的高度、角度和視野，包括所呈現的空間透視關係，而和觀眾特定座位的視點不相一致。早期的電影理論家明斯特伯格早就意識到這一點：

> ……只有當我們坐在銀幕前某一特定距離的地方才具備正確透視景象的理想條件。我們在看畫面中的物體時所處的角度應該和攝影機拍攝原物時的角度相同。如果坐得太近、太遠或太偏，那麼我們就是從一個完全不同於攝影機所確定的透視關係的視點來感知這個立體的場景。這在靜態的畫面中沒有多少干擾作用，但是在活動畫面中，每個新的朝向或離開背景的運動都會提醒我們注意到這種外觀的變形。[44]

在這方面，電影與繪畫的觀看有很大區別。繪畫的觀看會讓觀賞者明顯意識到自己站在畫外，因為畫廊的空間是有光亮的，身體是站立的、不斷移動的；而電影卻讓觀眾在黑暗中陷入不動的座位。任何一個銀幕畫面，都是在攝影機的某個隱藏視點上才得以被拍攝，才有可能形成這樣的畫面的；而當觀眾被局限在某個特定的座位時，他卻無法時時根據畫面上攝影機隱藏視點的變化而在瞬間不斷移動身體，

44 〔德〕于果·明斯特伯格：〈電影心理學〉，李恒基、楊遠嬰主編：《外國電影理論文選》（上海市：上海文藝出版社，1995年），頁6。

變化方位，去實現眼睛視點和攝影機隱藏視點的高度重合。於是，觀眾一方面置身於自己的座位，另一方面又必須在想像中跳出這個座位，而把意識投射到畫面中攝影機的隱藏視點，讓眼睛的視點去模仿攝影機的視點。在這個基礎上，觀眾也才有可能同樣通過意識的投射把身體一道移入畫面的空間。由於這種投射，觀眾在座位上看到的，才不僅是由眼睛的視點投向銀幕之後所看到的，更是由眼睛模仿了鏡頭，身體模仿了攝影機，二者相配合而從畫面之內的隱藏視點所看到的──攝影機為這種心理認同奠定了必不可少的工藝基礎。在這種情況下，意識的投射構成了眼睛和身體實現對攝影機模仿的一個必備條件。

有關這個問題，貝拉・巴拉茲也是通過把電影和戲劇加以比較，來分析電影在認同上的獨特性的。他認為：

> 為什麼我像在劇院裡那樣，在一個地方坐兩個小時？然而我並不是從觀眾席上看羅密歐和朱麗葉，而是用羅密歐的眼睛仰視朱麗葉的陽臺，並用朱麗葉的眼睛俯視羅密歐。這樣，我的目光和情感和演員們合二為一了。我看到的正是他們從他們本身的視角中看到的。我本身並沒有自己的視角。我和角色一起在人群中行走、飛行、跳水或降落、騎馬。當影片中一個演員注視另一個演員的眼睛時，他正從銀幕上盯住我的眼睛，因為攝影機將我的眼睛與演員的眼睛合二為一了。他們是用我的眼睛看。[45]

巴拉茲所討論的，正是眼睛適應攝影機方位變化的問題。在巴拉茲的時代，電影中身體的問題還未像眼睛的問題那樣引起更多的注

45 〔匈〕貝拉・巴拉茲：《可見的人──電影精神》（北京市：中國電影出版社，2000年），頁125。

意，也未在理論上作為一個重要概念被概括提出。在這裡，他強調的似乎只是眼睛，但卻不自覺地提到了「我和角色一起在人群中行走、飛行、跳水或降落、騎馬」——所有這一切活動，當然是缺少不了身體參與的。巴拉茲隱約意識到身體是一個問題，是因為他把它和方位的問題聯繫起來考察了。

> 方位變化的技巧造成了電影藝術最獨特的效果——觀眾與人物的合一；攝影機從某一劇中人物的視角來觀看其他人物及其周圍環境，或者隨時改從另一個人物的視角去看這些東西。我們依靠這種方位變化的方法，從內部，也就是從劇中人物的視角來看一場戲，來了解劇中人物當時的感受。影片主人公跌入深淵時，深淵便出現在我們腳下，他在攀登一座高山時，我們面前就出現了一座高聳入雲的大山。影片中的景物發生變化時，我們感到我們自己也好像搬了地方。於是不斷變化的攝影機方位便使觀眾感到自己也在動，正如同我們看到停在鄰近站臺的列車出車站時會以為自己坐的車在動了一樣。製片技術造成了新的心理效果，而電影藝術的真正任務則在於深化這些效果，使之成為藝術效果。[46]

　　這裡所謂的「我們感到我們自己也好像搬了地方」，當然是身體搬了地方，而不是僅僅眼睛搬了地方。當身體搬了地方，那就不是觀眾坐在座位上觀看的方位，而是攝影機在畫面之內的隱藏視點，也同時是主體的身體所處的方位。在《大紅燈籠高高掛》中，影片開頭是頌蓮從畫面縱深處迎面走來，三個相連接的鏡頭依次由人物的遠景、全景變成中景。此時觀眾和銀幕的距離因為身體在座位上的固定不可

46 〔匈〕貝拉‧巴拉茲：《電影美學》（北京市：中國電影出版社，1982年），頁74-75。

能發生什麼變化，發生變化的只是畫面中人物與攝影機鏡頭之間的距離。觀眾並不是意識到自己坐在座位上看著銀幕畫面，而是通過意識把身體投射到了畫面之中，他的眼睛是重合於攝影機的隱藏視點，他的身體也是重合於攝影機的方位的，並在那裡看到了逐漸走近的頌蓮。

美國的藝術史家歐文·潘諾夫斯基在同樣比較了戲劇和電影之後也認為：

> 而電影，情況恰恰相反。觀眾在電影院座位雖然也是固定的，但只是肉體上的固定，作為一種審美體驗的主體，並不固定。在審美上說，觀眾始終在運動，他的眼睛與攝影機鏡頭認同，隨著攝影機鏡頭不斷地改變距離和方向。因此，觀眾同樣在運動，正如觀眾眼前的空間也在運動。不僅物體在空間中運動，空間本身也在推進，後退，旋轉，溶出，溶入，隨著攝影機的運動和焦距調控而改變，隨著不同景別的蒙太奇而轉換──且不說還有顯現、變形、消失、慢動作和快動作，影片逆向放映和種種特技等特殊效果。電影打開了一個舞臺所無法夢想到的可能性的新天地。[47]

從眼睛和身體對攝影機的模仿，到意識的投射，很自然地引出了認同的問題。麥茨曾指出，在電影中，「主體的知識」是雙重的。「我知道我在感知某些想像的東西（這就是為什麼其荒誕甚至極端的荒誕並不會讓我極為不安的原因），而且我也知道是我正在感知它。」一方面，主體知道他所感知的是銀幕畫面上想像的東西；另一方面，主體又知道是他自己在進行這種感知。「換句話說，觀眾與自己取得了

47 〔美〕歐文·潘諾夫斯基：《電影中的風格和媒介》，見李恆基、楊遠嬰主編：《外國電影理論文選》（上海市：上海文藝出版社，1995年），頁335。

認同，把自己看作發揮著真正的知覺活動的自我（同時非常清醒，非常警覺）……」緊接著，麥茨又進一步指出：「當他真正將自己與觀看認同時，他其實也就是在與攝影機認同，攝影機在觀眾之前就注視著他現在所觀看的東西，而它的安置（相當於結構）決定了『滅點』。」麥茨把眼睛與攝影機的認同看作有如精神分析學派所討論的孩子與鏡子中自己影像的認同那樣，屬於「原初的認同」（儘管認為可能不太準確）。而把觀眾與角色的認同，與不同層次的角色的認同（比如局外角色等），都看作是繼發性的電影認同。[48]由此看來，在電影中，觀眾首先是與自己認同，其實也就是與攝影機認同，在這個基礎上，才進一步與影片中的角色（包括不同層次的角色）相認同。正是因為觀眾在看電影的過程中存在著相複合的認同過程，麥茨才進一步把觀眾看作是「一個超驗的主體，而不是一個經驗的主體。」[49]他舉例說，一個因攝影機旋轉而倒立的影像，觀眾不會把它看作是自己倒立才看到的影像，因為自己並沒有倒立。觀眾很容易就明白這是攝影機的旋轉所帶來的效果，他認同於攝影機的旋轉，他把自己的眼睛和身體與攝影機相認同了。而攝影機的能力遠遠超出了觀眾的眼睛和身體的感知能力，觀眾因此也就成了一個超驗的主體。

四　從生理心理到工藝技術

關於觀眾不是經驗主體而是超驗主體的問題，具有電影美學上的深刻意義。它基於眼睛、鏡頭和畫面之間的複雜關係；從眼睛到鏡頭、再到畫面，再現了從生理到工藝、再到藝術的複雜演變過程。轉

48 參見〔法〕克里斯蒂安‧麥茨：〈想像的能指〉，見吳瓊主編：《凝視的快感》（北京市：中國人民大學出版社，2005年），頁38-44。

49 〔法〕克里斯蒂安‧麥茨：〈想像的能指〉，見吳瓊主編：《凝視的快感》（北京市：中國人民大學出版社，2005年12月），頁40。

換、生成、疊加、重構、互涉、互滲、縫合、匹配，不管其間發生了什麼，眼睛、鏡頭和畫面的關係都是電影美學最基礎的層面，也是決定著電影所以成為一種藝術的根本特徵。

眼睛的視覺暫留和膠片的間歇運動，是人的生理特性[50]與電影的工藝技術相互匹配的又一個明證。光線在人眼中所造成的刺激，不會在刺激結束之後馬上跟著結束，而會把刺激所引起的作用保留一個短暫的時間，這就是所謂的視覺暫留原理。這樣，當前面的影像才剛剛消失，而神經的刺激仍然暫時保留著的時候，一旦又有新的影像出現，那麼前面的神經刺激就有可能和後來的神經刺激疊加在一起；而一旦前後出現的影像具有某種動作或姿勢的連續性時，這被疊加的刺激就會被感知為連續運動的影像。這個有趣的現象早在電影誕生之前，就在各種「走馬燈」、彈頁動畫[51]、視盤遊戲[52]等活動影像製作中廣泛存在。此後再經過長期的實踐探索，電影才形成了和眼睛的視覺暫留原理相匹配的工藝技術，這就是膠片的間歇運動。據說，膠片間歇運動是路易·盧米埃爾提出來的。他從紡織工業中「日卡爾紡織機」上廣泛採用的間歇運動機械中獲得靈感，於一八九四年年底完成了他的「活動影片攝影機」的製造。

在一八九五年二月十三日，他和弟弟奧古斯特得到了關於「一件攝取和觀看影像的機件」的第二四五〇三二號專利證明書。在這張專利證明書上敘述道：

50 彈頁動畫也稱翻書動畫，又名手翻書，是指有多張連續動作漫畫圖片的小冊子，因人類的視覺原理而感覺圖像動了起來，也可說是一種動畫手法。（轉引自「360百科」「翻書動畫」條目。）

51 也稱作詭盤、視盤、活動視盤、活動視鏡等，是電影誕生之前呈現活動的視覺圖像的民間娛樂。

52 〔德〕于果·明斯特伯格：〈電影心理學〉，李恆基、楊遠嬰主編：《外國電影理論文選》（上海市：上海文藝出版社，1995年），頁6。

1. 本機件是為攝取及觀看連續影像所用，在機件中用以攝取影像的膠片或已攝得影像的膠片，係採用間歇運動而移動，每一移動之後即隔以一定的靜止時間，這種間歇運動是由抓片爪作用而完成的，抓片爪插入影片邊緣上的整齊齒孔中。同時，影片係經由片門順次展現，片門有次序地借遮光器（附有裂口的圓盤）而開閉，片門開放時，正是影片停止不動的時候。

2. 機構的構造僅為一轉軸，其上裝有間歇遮光圓盤、歪輪以及旋轉柄。旋轉柄的作用是使抓片爪前後移動，歪輪的作用則是當影片靜止時將抓片爪抬上去。[53]

　　膠片所以要採取間歇運動的方式，主要原因在於：只有膠片在經過片門時有一定時間的停留，膠片才有可能被曝光（通過攝影機）或被投射於銀幕（通過放映機），進而讓眼睛所捕捉；而膠片在片門中的運動則是為了相連續的畫面完成前後的交替。按照盧米埃爾的研究，視網膜的存留印象（即視覺暫留[54]）約為八十分之一秒，與之相匹配，膠片上每一格畫面在片門中停留的時間為三分之二乘以十六分之一等於二十四分之一秒，每一格畫面交替時，片門則因為被遮光器所遮蔽而有三分之一乘以十六分之一等於四十八分之一秒的黑暗。[55]這樣，當膠片在片門上停止不動時，放映機穿過膠片投射於銀幕上的光，就形成了靜止不動的影像畫面；當膠片在片門上運動而使畫格交替時，由於遮光器使銀幕上有了四十八分之一秒的黑暗，膠片的運動就不會被眼睛所察覺，並在這之後很快就把下一幅的影像畫面投射於

53 〔蘇〕戈爾陀夫斯基：《電影技術導論》（北京市：中國電影出版社，1982年），頁28。

54 關於視覺暫留原理，黎萌的〈電影感知的心理機制〉一文提出了質疑，參見《電影藝術》2006年第5期。

55 參見〔蘇〕戈爾陀夫斯基：《電影技術導論》所引用盧米埃爾的論文（北京市：中國電影出版社，1982年），頁31。

銀幕。這樣眼睛所看到的，便是間隔四十八分之一秒的具有連續性的兩幅影像畫面，並因為眼睛有八十分之一秒的視覺暫留而得以把兩幅靜止不動的影像畫面感知為活動的影像。

　　間歇運動不同於連續運動之處，就在於它的運動是不斷被中斷的，又不斷延續的。中斷與連續形成間歇運動的獨特形式，它介於靜止與運動之間，既包含著靜止又包含著運動。在攝影機和放映機上，造成膠片中斷與連續相統一的間歇運動的，正是一組機械裝置──包括抓片爪、遮光器、「馬爾蒂裝置」等產生的功能。抓片爪把膠片抓離片門（運動），遮光器又在膠片離開片門時遮住鏡頭射來的光，如此等等。這一組機械裝置的協同，保證了膠片上畫格相繼通過片門時，既讓每個畫格投射於銀幕的畫面能被眼睛所感知，又保證了靜止的畫格的間歇運動能被眼睛感知為運動的影像。在這裡，攝影機和放映機的工藝技術從根本上是和眼睛的功能（包括視覺暫留原理）相匹配、相耦合的。

　　從生理學上可知，眼球是由六條肌肉支撐在眼窩內的。這些肌肉移動眼睛使視線指向某一位置，眼睛的運動便是由這六條肌肉支配的。[56]除了閉上眼睛，否則眼睛都在接受外部光的刺激，也都會對刺激作出反應而處於不同的狀態。眼睛具有眼動與眼停兩種狀態。當眼睛注視某個對象或細部時，眼睛是靜止不動的；當眼睛追蹤或搜尋物體時，眼睛則處於運動狀態。眼睛不可能一直靜止不動，也不可能一直不停運動。這就意味著，眼睛同樣是在眼動與眼停這兩種狀態中交替的，眼睛的運動同樣是在中斷與連續之間形成統一的。更進一步，眼睛的運動同樣存在著不同的方式。「在進行視知覺時，產生眼睛的宏觀和微觀運動。眼睛的宏觀運動可以分為兩種主要類型：追蹤運動和跳動。追蹤運動，顧名思義，是平緩的運動，使眼睛不間斷地察看

56 參見〔蘇〕R・L・格列高里：《視覺心理學》（北京市：北京師範大學出版社，1986年），頁48-49。

移動的物體。跳動是眼睛的快速跳躍，如在閱讀或觀看不動的客體時所觀察到的。」[57]在追蹤運動時，眼睛的運動在方向、速度和方式上都具有連續性；而在跳動時，眼睛的運動卻經常處於中斷、轉換、跳躍的狀態。於是，當眼睛接受銀幕畫面射出的光時，它時而會因注視而靜止不動，時而又會因追蹤運動而處於連續運動的狀態，時而又會因搜尋對象而不住跳動。眼睛的存在狀態和運動狀態都具有相似的以不時的中斷來表現連續性的特徵。這種狀態恰好對應了鏡頭的時間連續和不斷切換，也對應了畫面的活動影像其運動的連續和不時中斷（包括影像運動的中斷和畫面影像的變幻）。

　　在視知覺的生理心理與電影的工藝技術之間，存在多個層次的同構關係、匹配關係或耦合關係，它們互相呼應、互相配合、互相模仿、互相增強。眼睛不再只是生理的眼睛和身體的眼睛，眼睛代替了鏡頭，鏡頭進入了畫面，於是身體也通過意識投射於畫面之中。也因此，關於觀眾不再是經驗主體，而成了超驗主體的問題，才具有電影美學上的深刻意義。經驗主體指的是主體離不開自身的經驗範圍、經驗能力與經驗積累，而超驗主體則是指在電影中，主體完全超越了自身的經驗。他擁有一雙比自己的眼睛更完美的攝影機眼睛，也擁有一個比自己的身體更自由地投射於畫面中的身體。他一方面和自己相認同，也因此和攝影機相認同，更進一步還和銀幕畫面中的不同角色相認同，另一方面又意識到自己是坐在一個特定的座位上看電影的。誠如麥茨所言：

　　　　為了更好地理解虛構的電影，我必須一方面把我「當成」電影中的角色（這是一個想像的程序），以便它能夠通過類似的投射從我本身所具有的認知圖式中獲益，而另一方面我又不把我

57 〔蘇〕彼得羅夫斯基主編：《普通心理學》（北京市：人民教育出版社，1981年），頁280-281。

自己當成那角色（即返回真實），以便虛構能夠這樣建立起來（即通過象徵的方式），這就是「看起來像真實的」。[58]

　　這種一方面把自己當成電影中的角色，另一方面又返回真實，把自己當成觀眾的情況，正是使觀眾超越於經驗主體的審美現實。有學者在此基礎上還進一步指出：「……觀眾存在一種在不同的角色身分之間切換的願望，比如時而當自己是殺手，時而當自己是受害者。這樣就讓這種顯而易見的第一身分認同不再是簡單的摹擬。」[59]這種複雜的認同關係在表面上看來似乎有點匪夷所思，但卻是發生在電影欣賞過程中的真實情況。不管是一方面把自己當成電影中的角色，另一方面又把自己當成觀眾；還是一方面把自己當成角色中的殺手，另一方面又把自己當成角色中的受害者，所有這些複雜的認同關係，都建立在一個超驗的主體之上，都是這個原本作為經驗主體的主體在眼睛、鏡頭和畫面建立關係的基礎上所發生的精神性改變。其根本特徵便是不斷地保持又不斷地轉換──與某種身分的認同必須表現出一定的連續性，否則意識的投射便不可能真正進行；然而，超驗的主體又從不滿足某個單一的身分，而必須不斷轉換，否則藝術的享受也便不可能真正獲得。關鍵的並不是承認眼睛、鏡頭和畫面的關係中存在著複雜的身分認同問題，更要注意到這些複雜的身分認同之間不斷的保持與轉換、中斷與連續，主體的超驗性正是在這裡得以充分地顯示。

58 〔法〕克里斯蒂安・麥茨：〈想像的能指〉，見吳瓊主編：《凝視的快感》，（北京市：中國人民大學出版社，2005年），頁45。

59 〔美〕詹米・M・珀斯特：〈電腦遊戲中的觀看與行動──影像的「玩耍」與新媒體互動〉，《世界電影》2009年第4期，頁9-10。

第二章
從藝術到美學

　　任何事物的發展都是一種展開的形式。這句話的意思是：事物的發展一方面須經歷一個時間過程，另一方面又須經歷從無到有、從簡單到複雜、從單一到豐富的內部展開。在母親腹中，新生兒從一個受精細胞發育成包括頭腦、四肢、內臟器官的整個身體。一棵大樹也是從種子開始，才分化出根莖、枝桿、葉片、果實等構成部分。人類社會，最早只是自給自足的氏族公社，如今演變成包括制度、觀念、法律、軍隊，以及生產生活眾多的領域和形態的現代國家。文學史也在印證同樣的道理，從最早的說唱藝術發展到詩歌、散文、小說、戲劇等形式；詩歌又發展出韻律詩、自由詩、散文詩，散文也發展出抒情散文、雜文、隨筆，小說也發展出現實主義小說、意識流小說、象徵主義小說，戲劇則發展出戲曲、曲藝、話劇、音樂劇、歌舞劇等。這種內部生成的複雜性和呈現樣態的豐富性，是所有事物發展的一般規律。一百餘年來，電影的發展也是這樣展開的：從最早的電影術，到包括了故事片、記錄片、動畫片、戲曲片等不同的樣式，而故事片又進一步分化為愛情片、驚險片、科幻片、武俠片、恐怖片、公路片、災難片等更多的類型。

　　事物的發展採取展開的形式，這是一般規律，也是一般邏輯性。作為電影理論研究最概括、也最抽象的一個層次，電影美學除了關注電影的不同樣式與類型所呈現的美學特徵之外，同樣要把電影在歷史發展中所體現的規律、所包含的內在邏輯當作研究的對象。

第一節　「卡片事故」：電影藝術的起點

　　文化學家和電影史家幾乎一致地把照相術、視覺遊戲和幻燈視為電影發明的三個主要來源。電影甚至被稱之為「活動照相」，更表明了它和照相術之間更為直接的承襲關係，顯示了二者共有的機械複製特點。然而，從照相術到電影術，再從電影術到電影藝術，仍然經歷了耐人尋味的演變過程。

一　從照相術到電影術

　　本雅明曾經就這個問題論述道：「隨著照相攝影的誕生，原來在形象複製中最關鍵的手便首次從所擔當的最重要的藝術職能中解脫出來，而被眼睛所取代。由於眼看比手畫快得多，因而，形象複製過程就大大加快，以至它能跟得上講話的速度。如果說，石印術可能孕育著畫報的誕生，那麼，照相攝影就可能孕育了有聲電影的問世。」[1]從機械複製的角度看，電影術確實是從照相術發展而來的，然而這只是它的源頭之一；除此之外，電影的發明還有賴於視覺遊戲與幻燈提供的觀念啟示和技術借鑒。從美學形態上看，電影和照相仍然是天差地別的。作為藝術之一種，照相（亦即攝影）和繪畫、雕塑顯然更為接近，它們都是在空間上可以延展，而在時間上只能截取，通過把形象在某個瞬間的樣貌凝定下來，以實現表情達意的目的。這就意味著，照相（攝影）、繪畫和雕塑都是在承認和包容自身在表現運動和時間上的局限這個基礎上，才開發其藝術功能的。當然，繪畫史上也曾出現過試圖去克服這個局限的努力，不過都歸於失敗。愛森斯坦在

1　〔德〕瓦爾特・本雅明：《攝影小史・機械複製時代的藝術作品》（南京市：江蘇人民出版社，2006年），頁50。

討論蒙太奇理論時，就曾提到西方未來派中那種「有八條腿的人」的繪畫：「八條腿畫的是腿的運動的八個不同階段」，「但是對這種畫應該說，它並不能產生運動的感覺」。愛森斯坦認為這是一種倒退，它在十三至十四世紀的小型畫中就出現了，甚至猜測印度的千手佛「不知是不是基於『連續性』而畫出那許多手臂的呢」？就此，愛森斯坦得出結論：「『瞬間攝取』運動的階段，使之成為靜止的片段，這決不是有了照相術才有的事。為要在一瞬間抓住運動過程的靜止『斷片』，人類並不需要等到發明了有二十五分之一、一百分之一或一千分之一秒的快門的照相機之後才能做到。」[2]在電影發明之前，基於工藝技術的局限，人類對現實生活的複製再現，一直只能停留在把運動過程分解為靜止「斷片」來呈現的階段，並把它結合到構圖的工作中。愛森斯坦也指出：「成熟階段的構圖本身就承擔著展開動作的職能，無須連續畫出事件的各個階段，而是通過它們的形態和構圖處理去體現過去與未來的交匯點，這也就是萊辛精細定義的那種圖畫。」愛森斯坦把這稱為「對同時性和連續性統一的認識、理解和感覺」，認為是「問題的全部關鍵之所在」。[3]

　　照相（攝影）、繪畫和雕塑在面對運動物體時顯得束手無策，這既是局限也是優勢。也就是說，這幾種藝術都只有在承認自身在時間上的局限之同時，才可望創造出具有空間形態的造型形象。當然，也正是照相本身的這種局限，才為人類新的發明創造指示了明確的方向；而和電影發明有關的早期探索，竟然也是從照相（攝影）那裡開始的。

　　一八七二年，英國人慕布里奇受僱於加利福尼亞州的富翁利蘭

2　〔蘇〕C・M・愛森斯坦：《蒙太奇論》（北京市：中國電影出版社，2001年），頁109-110。

3　〔蘇〕C・M・愛森斯坦：《蒙太奇論》（北京市：中國電影出版社，2001年），頁172。

德‧斯坦福，要他按照法國學者馬萊在一八六八年描寫的那樣，把馬跑的速度和動作姿態拍攝下來。慕布里奇在馬跑的道路上設置了二十四個小暗室，讓馬在跑道上奔馳，利用馬蹄踢斷跑道上的繩子的一刹那工夫，把馬跑的姿態攝入鏡頭。[4]這個史料一直被看作電影發明之前意義重大的一個過渡階段。攝影師慕布里奇採用一排照相機在馬匹奔跑的連續動作中進行瞬間截取，獲得了對這種運動的粗略複製。從所取得的效果來看，這組用來呈現馬匹連續跑動的不連續照片（靜止「斷片」），其實和反映在電影膠片上的，同樣具有動作連續性的不連續照片，從形態上看幾乎是一樣的；不同的是，慕布里奇的照片只能一張張去看，而且始終都是靜止的「斷片」；而電影膠片中的「照片」在通過放映機的「片門」時，因為採取了獨特的運動方式——間歇運動，在銀幕上卻變成一個連續的運動畫面。膠片間歇運動所體現的中斷與連續的統一性，和人眼的「視覺暫留」所體現的中斷與連續的統一性、和對馬匹照相所體現的中斷與連續的統一性，具有在不同層次上耐人尋味的同構關係。

　　在照相術發明之後和電影發明之前，人類嘗試製造能夠映現活動影像的設備，本身就是一段頗長的歷史。它從古老的視覺遊戲那裡得到啟發，其間經過眾多發明家的不懈努力，才最終導致電影的誕生。一八八八年十月，法國的瑪萊教授發明了「連續攝影機」，這個機械的名稱第一次出現了「連續攝影」；一八九三年美國的愛迪生發明了「活動視鏡」，他「使用長十五米的膠片，每卷膠片上可得七百五十張寬二十五毫米、高十八毫米的連續影片」，連續性在這裡也被強調；一八九五年，盧米埃爾發明了「活動影片攝影機」，在編號為第二四五〇三二號的「一件攝取和觀看影像的機件」的專利證明書上，

4　〔法〕喬治‧薩杜爾：《世界電影史》（北京市：中國電影出版社，1982年），頁5。這個史料在斯坦利‧梭羅門的《電影的觀念》和〔蘇〕戈爾陀夫斯基：《電影技術導論》有不盡相同的表述。

一開頭就指出：「1.本機件是為攝取及觀看連續影片所用……」[5]這句話更是開宗明義地表明，此項發明區別於照相術的機械複製之處，就在於「連續」，在於能做到照相術所做不到的連續攝影，並由此獲得活動的影像。連續攝影、活動影像，都是在強調電影術區別於照相術的優勢──從攝影的角度看是連續攝影，從放映的角度看是活動影像。當梅里愛第一次看到電影時，他感到無比驚訝和終生難忘的，也不是看到了具體是什麼東西，而是看到了活動的影像：

> 我們，我與其他受邀者，見到一個類似於用於莫爾泰尼幻燈投影的小銀幕；過了一會兒，里昂麗廷廣場的靜止影像被投射在銀幕上。我略有些吃驚，便對我的鄰座說：「我們被叫來就為看這些圖像投影？我已經看了十幾年了。」剛說完這些話，一匹馬拖著一節車廂向我們馳來，車後還跟著其他馬車及行人；總而言之，是整條街的繁榮景象。見到這幅景象，我們都目瞪口呆，慌張失措，驚愕得無以言表。[6]

在梅里愛為一開始的靜止「斷片」鄙夷不屑之時，一匹馬居然拖著一節車廂迎著畫面馳來；他真正吃驚的，正是原本的靜止影像變成了具有時間連續性的活動影像。

電影術仰仗的機械複製，已經不像它所脫胎的照相術那樣只能獲得靜止「斷片」，而是通過連續攝影獲得了活動影像。對發明者來說，創造的激情在這裡；對觀賞者來說，影像的奇觀性也在這裡。他們的興趣不再是像照相術那樣，讓現實中活動的物體在瞬間靜止下

5　參見〔蘇〕戈爾陀夫斯基：《電影技術導論》（北京市：中國電影出版社，1959年），頁26-28。

6　Emmanuelle Toulet：《電影：世紀的發明》（上海市：上海譯文出版社，2006年），頁14-15。

來，而是讓活動本身得以原封不動地被複製。電影史上最早的一批影片，都是現實生活的真實記錄；銀幕上那些逼真的活動影像，顯現出電影術比之照相術更高超的複製水平和複製能力，在於它對時間和運動的連續性展示。本雅明曾經「把藝術史描述為藝術作品本身中的兩極運動，把它的演變史視為交互地從對藝術品中的這一極的推重轉向對另一極的推重，這兩極就是藝術品的膜拜價值（Kultwert）和展示價值（Ausstellungswert）。」[7]所謂「膜拜價值」，在這裡所指的是藝術品的「神性」，它在一開始可能專指與宗教信仰有關的特徵，本雅明則把它引申到內在的一種「光韻」或「靈韻」。所謂「展示價值」，在這裡指的是藝術品的「物性」，即所展示的對象，所複製的現實生活。由此，本雅明才進一步認為，機械複製使藝術品的「靈韻」消失，而「在照相攝影中，展示價值開始全面抑制了膜拜價值。」[8]因為電影術和照相術之間的淵源關係，早期電影也在觀念上承續了這種展示價值；它最感興趣並最先得到發展的，不是後來充分發展的藝術特性，而是走到室外、走上街頭，去對事件或場面加以複製的記錄特性。記錄特性要比藝術特性在一開始體現得更為顯著，以致人們不得不倉促解答電影是不是一種藝術的問題。本雅明就曾引述一個叫魏菲爾的試圖從宗教方面或者超自然方面去尋找電影意義的做法。在《仲夏夜之夢》拍成電影之後，「魏菲爾就指出，這無疑是對這樣一個外在世界的無創造性複製，這個外在世界有街道、居室、火車站、飯館、汽車和海灘。這樣的複製迄今為止妨礙了電影在藝術王國中的崛起。」[9]

7　〔德〕瓦爾特‧本雅明：《攝影小史‧機械複製時代的藝術作品》（南京市：江蘇人民出版社，2006年），頁61。

8　〔德〕瓦爾特‧本雅明：《攝影小史‧機械複製時代的藝術作品》（南京市：江蘇人民出版社，2006年），頁65。

9　〔德〕瓦爾特‧本雅明：《攝影小史‧機械複製時代的藝術作品》（南京市：江蘇人民出版社，2006年），頁71。

　　在這個問題上，比本雅明看得更為深刻的是布爾迪厄。布爾迪厄不是從技術複製的角度，而是從「社會性使用」的角度來討論攝影的真實。他認為，人類的整個圖像系統，其實背後有著世界的一個約定俗成的秩序存在，是它支配著對世界的整個感知。在這種情況下，攝影不可能顛倒這種秩序，而只會服從於它。

> 　　換句話說，因為攝影的社會性使用是從攝影的各種使用可能的場域中作出的一種選擇，而這些使用可能的結構是按組織世界的日常視界的範疇而建立的，所以攝影影像可被視為對現實的精確的、客觀的再現。[10]

　　布爾迪厄從「社會性使用」的角度解釋了攝影影像之所以具有真實再現功能的特徵。這種真實再現不僅是指攝影影像對所拍攝對象的技術複製，更是指它反映了世界的一個約定俗成的「秩序」。從照相術的靜止「斷片」到電影術的連續攝影，人類技術複製的衝動從根本上說不是為了純粹的玩耍或技術的炫耀，而是為了「社會性使用」，它讓我們看到生活於其中的現實世界。這種「社會性」，指的就是社會生活的某種形態被複製呈現。所謂「活動影像」，並不只是讓觀眾看到影像真的「動」起來了，如果僅止於此，攝影師只要拍出活動的物體就夠了，而不必把他（或它）置於特定的場景，不必管他在做什麼──這就像早期的視覺遊戲中會跑的小狗或手舞足蹈的小人那樣。電影術的機械複製，從一開始就把興趣放在更具社會性的相對完整的生活場景上，以便由此去表現種種具有社會性含義的生活形態，實現對觀眾的經驗喚起和對影片的強烈回應。電影史上最早的一批影片，

10 〔法〕皮埃爾·布爾迪厄：《攝影的社會定義》，見羅崗、顧崢主編：《視覺文化讀本》（桂林市：廣西師範大學出版社，2003年），頁51。

如《工廠的大門》記錄的是工人走過工廠大門的情景、《水澆園丁》[11]
呈現的是澆水中園丁和少年的互相嬉戲、《火車到站》則把火車進入
車站的過程攝入鏡頭……所有這一切，都無不是一個相對完整的社會
生活場景的複製；這才是照相術不可能做到的，這也才是電影術超越
於照相術的真正優勢。「社會性使用」的觀念比機械複製的觀念更深
刻地揭示出，電影術的真實再現功能具有除技術之外更深層的文化意
義和心理基礎，也正是這一點，才使電影從技術複製到現實記錄，再
從現實記錄一步步轉向藝術發展的道路。

二　從「卡片」事故到停機再拍

　　在早期電影那裡，為了保證所複製的社會生活場景的相對完整，
影像的活動一直是通過一次性的連續攝影獲得的。在電影史家看來，
其所以如此似乎還有另一個原因：

> 開創時期攝影師的任務就只要拍出一部影片來，所以熟悉本行
> 業的工具，暫時是他的主要目標。電影攝影機的體積很大，機
> 器經常出毛病，帶它環遊街頭和市郊就是一件很麻煩和花力氣
> 的事情。放下開拍以後，攝影機就很少再更換鏡頭，全部內容
> 只用一個鏡頭拍攝完畢。[12]

　　開拍以後，攝影師就連續不斷地用完所有的膠片，而不會在中途
更換鏡頭，以作暫時的停頓，這興許真的有機械本身的原因。當然，
從照相術沿襲而來的複製現實的傳統思路，也使電影術在一開始不可

11 L'Arroseur Arrosé，又譯作《園丁澆水》。

12 〔美〕劉易斯・雅各布斯：《美國電影的興起》（北京市：中國電影出版社，1991
　年），頁10。

能再作他想。儘管電影術是由盧米埃爾兄弟發明的，並且是由他們第一次放映給梅里愛看的，但在電影藝術史上，梅里愛卻具有比盧米埃爾兄弟更重要、也更突出的地位。如果電影按照盧米埃爾兄弟所做的那樣，一直沿著街頭實錄的道路走下去，它最終會變成新聞報導的一種新形式，這也就是後來記錄電影所開拓的那個方向。然而，電影在後來更為蓬勃發展起來的，卻是它作為嶄新藝術形式的那個方向，故事片的方向，在這個方向上意義重大的一次跨越，就是由梅里愛完成的。

這次跨越帶有人類史上很多發明創造所共有的偶然性特點。梅里愛在一次電影的拍攝活動中意外地發生了「卡片」事故。對這次事故，他自己是這樣描述的：

> 大家想知道我是怎樣想到第一次將特技應用於電影的嗎？說來很簡單。有一天，當我和往常一樣拍攝歌劇院廣場的街景時，我的攝影機突然發生了故障（這種機器很簡陋，裡面的膠片經常撕裂或掛住，停止轉動），結果產生了一種意想不到的效果。我需要一分鐘的時間來把膠片理好，使器械恢復運轉。在這一分鐘過程中，來往行人、公共馬車、車輛等等，都變換了地位。當我把這部在中斷後再拍的影片在布幕上放映時，我忽然看到行駛於馬德蘭和巴斯底之間的公共馬車變成了靈柩車，男人變成了女人。
>
> 我因而發現了替換特技，即所謂變形的特技。兩天以後，我就試拍最初的男人變女人和人物突然不見的影片，結果獲得了巨大的成功。[13]

13 轉引自〔法〕喬治・薩杜爾：《世界通史》第1卷（北京市：中國電影出版社，1983年），頁440。

　　所謂「卡片」，從攝影機的構造上看，可以通過盧米埃爾兄弟在第二四五○三二號專利證書上的一段敘述了解得更清楚一些：

　　　1.本機件是為攝取及觀看連續影像所用，在機件中用以攝取影
　　　像的膠片或已攝得影像的膠片，係採用間歇運動而移動，每一
　　　移動之後即隔以一定的靜止時間，這種間歇運動是由抓片爪作
　　　用而完成的，抓片爪插入影片邊緣上的整齊齒孔中。同時，影
　　　片係經由片門順次展現，片門有次序地借遮光器（附有裂口的
　　　圓盤）而開閉，片門開放時，正是影片停止不動的時候。[14]

　　膠片在攝影機中的間歇運動，是由抓片爪插入影片邊緣上的整齊齒孔中來帶動的；一旦抓片爪未能順利插入，膠片的運動就因為不能被抓片爪所帶動而被迫停止——「卡片」事故就發生了。「卡片」事故讓梅里愛首先領悟到的是一種「替換特技」。他利用這個特技在蒙特路伊拍攝了一個經魔術家柯爾泰革新過的羅培·烏坦劇院最出名的節目：《貴婦人的失蹤》。

　　　拍攝這個節目，方法很簡單。梅里愛穿上魔術家的禮服，絲襪
　　　和綢褲，向一位坐在椅子上的太太做出一個手勢，然後攝影機
　　　停拍幾秒鐘，這時梅里愛仍然固定在原姿勢上，而那位太太則
　　　很快地離開了攝影機拍攝的範圍，於是電影機又繼續運動，在
　　　影片放映時，那位太太失蹤所必需的短暫停頓，完全看不出
　　　來，而產生的幻象卻與人物從地板活門中消失一樣完好。[15]

14　〔蘇〕戈爾陀夫斯基：《電影技術導論》（北京市：中國電影出版社，1959年），頁
　　23。

15　〔法〕喬治·薩杜爾·《電影通史》第1卷（北京市：中國電影出版社，1983年），
　　頁440。

　　電影史家薩杜爾把梅里愛的這個探索稱為「魔術照相」，認為是受到一個叫霍普金斯所著的《魔術》一書的影響。梅里愛在此之後又把「魔術照相」繼續發展出「疊印」、「合成照相」、「二次或多次曝光」、「畫托」或「黑魔術」等電影的多種特技。[16]這些運用「替換特技」來變的魔術，都具有某種情景性，人物的活動被置於特定的情景中來表現。無形之中，戲劇性敘事的那些基本元素如人物、事件、場景等開始一一生成，這和盧米埃爾兄弟借助現實記錄的拍攝觀念已不可同日而語。而沿著「魔術照相」這個方向，電影開始專注於如何表現而不只是一味地追求再現，這就為後來的電影敘事奠定了觀念的基礎。

　　「電影最初是一種機械裝置，用以記錄現實的活動形象，而不是一種敘事的手段。」[17]當電影術作為照相術的一種改進出現時，它的優勢體現在把照相術瞬間截取的靜止「斷片」發展成一種活動影像。基於技術複製的思路，早期電影家的興趣自然放在了利用電影的連續攝影複製現實中的活動場景這個新生事物上面，他們不可能在一開始就想到電影可以像戲劇那樣，成為一種敘事的手段。就在這時候，梅里愛的「卡片」事故發生了。這個機械故障帶來一個至關重要的覺悟：原來電影並不一定要連續不斷地對現實的活動場景加以記錄式的複製，而是可以「停機再拍」的。最初，這種「停機再拍」被梅里愛用作「變魔術」的一種嶄新特技；而當電影可以「變魔術」，它就開始偏離從照相術到電影術的那個機械複製現實的方向。梅里愛思考的已不再是如何把對現實的複製做到盡善盡美，而是可以通過「停機再拍」變出多少新鮮的花樣——就像他後來所痴迷的諸多電影特技那樣。

16　〔法〕喬治‧薩杜爾：《世界電影史》（北京市：中國電影出版社，1982年），頁26。
17　〔美〕斯坦利‧梭羅門：《電影的觀念》（北京市：中國電影出版社，1983年），頁91。

三　從電影術到電影藝術

「停機再拍」為什麼導致電影術最終演變成電影藝術？這可以從美國的斯坦利・梭羅門一段論述中看出來。他認為：

> 如果一部影片描繪每個運動的時間都恰好相當於實際完成這個運動的時間，那麼這部影片看起來將會相當沉悶。所謂的「描繪性攝影術」盯住一個運動的一切方面不放，但這種攝影術卻違反了藝術的一個基本前提：藝術是有所取捨的。各種敘事藝術都必然從原材料中挑選要加以強調的東西（人類的耐心和注意力是有限度的，這是藝術必須有所取捨的原因之一。）而電影則除此之外還有另一個問題，這就是，放映出來的形象本身在一定程度上也是經過選擇的。[18]

不間斷的連續攝影對於現實的複製而言是必須的，但對於藝術的選擇，尤其是戲劇性的表現來說則是一種束縛。不管哪一種藝術，它的前提都是必須存在選擇（取捨）的可能，因為只有存在選擇的可能，才有藝術家介入和施展的空間。創作一首歌曲，要選擇調式、旋律、節奏、風格；創作一幅繪畫，要選擇色彩、線條、透視關係；創作一篇詩歌，要選擇樣式、基調、結構、語言；創作一部電影，更需要藝術家作出無數的艱難選擇，因為它把文學、攝影、美術、音樂等藝術的形態全都包容於其中。當電影術只存在連續攝影這一種可能時，早期電影家在選擇上是極為被動和極為有限的；除了選擇拍什麼之外，他所能做的，就只是連續不斷地往下拍攝而已。這種完全失去

18　〔美〕斯坦利・梭羅門：《電影的觀念》（北京市：中國電影出版社，1983年），頁10-11。

　　主動選擇可能的情況，延續了照相術複製現實的觀念，也自然會走向街頭實錄的發展道路。梅里愛利用停機再拍所製造的「魔術特技」，從根本上改變了電影術作為複製技術的觀念初衷和傳統思路，它讓電影家對現實的主觀介入和主動改造最終成為可能。

　　在電影從一種技術發展為一種藝術這個問題上，法國學者埃德加‧莫蘭旗幟鮮明地把它完全歸功於梅里愛，認為「這場變化都集中體現在一個人身上，即被人稱為『高大而天真的荷馬』的梅里愛。」[19]埃德加‧莫蘭從兩個方面來論證他的判斷：其一，「魔術特技」把表演引入了電影。「我們首先應考察一下梅里愛的各種特技有哪些共性：它們都屬於神奇戲劇和魔力幻燈的手法。儘管這些手法有不少創新，但仍旨在為電影產生之前的表演增添魔幻和神奇效果。然而，這些先於電影的表演也孕育了電影藝術。」魔術既然是一種表演，當然也就不再是現實的複製；電影形成了表演的觀念，這就為後來戲劇藝術的大舉進入開闢了道路。其二，「魔術特技」還帶來了對現實真實的各種變形。「……我們在梅里愛影片中看到了魔術（特技），在其效果中看到了夢境。不僅如此，我們從中還發現，變形是最早的特技，也是啟動電影放映機向電影轉變的首項操作。」[20]變形一方面使電影對現實世界加以改變，另一方面又為主體的介入提供可能，電影作為藝術的兩個基礎性條件得以產生。電影的另一扇大門由此徐徐打開，在一個不斷上升的階梯上，矗立著崇高神聖的藝術殿堂。

　　在這個問題上，本雅明從另一個角度表明了類似的看法。他認為──

19　〔法〕埃德加‧莫蘭：《電影或想像的人──社會人類學評論》（桂林市：廣西師範大學出版社，2012年），頁55。

20　〔法〕埃德加‧莫蘭：《電影或想像的人──社會人類學評論》（桂林市：廣西師範大學出版社，2012年），頁59-60。

　　　在電影製作中，藝術品多半要基於蒙太奇剪輯才能產生，電影
　　　就依賴於這種蒙太奇剪輯，該剪輯中的每一單個片段則是對這
　　　樣一些事件的複製，這些事件不僅自在地來看不是藝術品，而
　　　且在照相攝影中也不是藝術品。[21]

　　按照本雅明的看法，電影並不是在一開始就成長為一種新藝術
的，因為攝影機的工藝技術決定了它對現實的複製特性。每一單個片
段都只是對現實的真實呈現，而只有蒙太奇剪輯才可望對現實作出藝
術的處理。蒙太奇剪輯，其實就是兩個不相連續的鏡頭之間的重新連
接。要實現兩個鏡頭的重新連接，首先就要獲得這樣兩個不相連續的
鏡頭，這當然不是連續攝影所能做到，反倒必須通過「停機再拍」才
能實現的──而「停機再拍」正是來自梅里愛那次意義非凡的「卡
片」事故。安德烈・馬爾羅在《電影心理學簡論》一書中，同樣闡明
了蒙太奇在電影成為藝術這個問題上的重要作用。他曾指出，蒙太奇
標誌著電影作為藝術的誕生；因為，它把電影與簡單的活動照片真正
地區分開來，使其最終成為一種語言。[22]當電影可以「停機再拍」，有
了不僅選擇拍攝對象而且選擇如何進行鏡頭連接之時，它就成了一種
表達的工具、一種新的語言。當然，在一個連續拍攝的鏡頭內部，其
實並不是沒有藝術表現的空間可以探索的，這就像後來的電影家們所
做的那樣──愛森斯坦就曾討論過鏡頭內部蒙太奇的問題[23]，巴贊的
長鏡頭理論更是把它發展為一種美學觀念。問題就在於，早期電影家
踐行的連續攝影，局限於技術複製的傳統思路，只會把興趣集中在街

21 〔德〕爾特・本雅明：《攝影小史・機械複製時代的藝術作品》（南京市：江蘇人民
　　出版社，2006年），頁72。

22 參見〔法〕安德烈・巴贊：〈電影語言的演進〉，李恆基、楊遠嬰主編：《外國電影
　　理念文選》（上海市：上海文藝出版社，1995年），頁254。

23 〔蘇〕C・M・愛森斯坦：《蒙太奇論》（北京市：中國電影出版社，2001年），頁
　　433、460。

頭實錄的方面，它未能在一開始就從連續攝影那裡奠定電影作為藝術的那個基礎，這是觀念發展的水平問題，而不是其他問題。

當然，「停機再拍」也並不是在一開始就天然地變成一種藝術手段的。薩杜爾曾經提到盧米埃爾也在這個領域為他的攝影師開闢了新的道路：

> 他攝製了四本每本能放映一分鐘的描寫消防隊員生活的影片，即《水龍出動》、《水龍救火》、《撲滅火災》和《拯救遭難者》。這四本在一八九五年攝製的影片，由於當時放映機的改善，已經可以連接成為一套影片，由此遂形成了最早的蒙太奇，這種蒙太奇由於從火焰中救出一個遭難者這一「精采演出」而達到了戲劇性的高潮。[24]

這就意味著，盧米坎爾在一開始還是把它當作四部影片來攝製的，只不過四部影片都圍繞著同一個事件，同時放映技術的改善也使它們可以連接在一起，於是四部影片才變成一部影片的四個鏡頭。這不像梅里愛那樣，是從攝影的「停機再拍」發展而來，而是從放映時膠片的片段連接發展而來。盧米埃爾同樣是在不自覺的情況下，從連續攝影走向片段鏡頭的重新連接；只不過他沿襲的仍然是自照相術以來現實複製的觀念和思路，他的攝影師們所拍攝的仍然是「新聞片、記錄片和報導片。」[25]和盧米埃爾不同，在梅里愛那裡，電影被當作了一種「魔術照相」。梅里愛感興趣的不是它能如何來複製現實，而是如何來改變現實。這既激發了他對電影術「還能做什麼」的探索衝動，又滿足了觀眾對影像奇觀的需求。此時梅里愛不得不面對兩個前所未有的新問題：其一，如何選擇停機後的下一個拍攝對象；其二，

24 〔法〕喬治・薩杜爾：《世界電影史》（北京市：中國電影出版社，1982年），頁20。
25 〔法〕喬治・薩杜爾：《世界電影史》（北京市：中國電影出版社，1982年），頁20。

如何建立前後兩個鏡頭之間的關係。在這方面，除了梅里愛的探索，電影史上著名的布賴頓（布列頓）學派的攝影帥喬治・艾伯特・史密斯也是有貢獻的。在拍攝《科西嘉兄弟》時，他「在部分場景上，披上黑色的絨布，拍過一個鏡頭之後，隨即將曝過光的底片倒轉回頭，又拍了一個鏡頭，讓底片重複曝光，結果讓黑色的畫面上浮現出一個鬼影。」「一八九八年，他拍了一組叫『幽靈之旅』（phantom ride）的鏡頭。他將攝影機架設在火車頭前，在火車快速行進中拍攝，攝影機就像是一只『幽靈之旅』將車外的景物盡收眼底。這種拍攝手法，讓觀眾獲取了一種全新的視覺經驗。一八九九年，他又將這種鏡頭與一對夫婦坐在車廂模型中擁吻的鏡頭組合在一起，當兩人擁吻時，火車隨即駛入隧道。這種不只由一個鏡頭組成的影片，是在十九世紀九十年代後期開始出現的，史密斯的『幽靈之旅』，則是首次以組合式的鏡頭，表現兩個『同時』發生的事件。」[26]同一個鏡頭的「停機再拍」（重複曝光）、兩個不同鏡頭的重新組合，都出現了更複雜的選擇問題，而電影敘事更多的藝術手段也在後來被一一開發出來。

　　複製技術的發展歷史，反映了人與現實世界之間關係的演變過程。一開始，人只能利用照相術把具有時空連續和運動連續的現實事物截取為靜止「斷片」；緊接著，電影的發明讓複製具有連續性的活動影像成了可能，但仍然只是複製而已；其後，偶然發生的「卡片」事故讓電影家意識到，複製的連續性其實是可以有意識去中斷的；這種自覺的控制演變成「替換特技」，導致炫技式的電影「魔術」風行一時。更關鍵和更根本的改變表現在，「停機再拍」把比之被動複製現實更複雜的選擇擺在電影家面前。當梅里愛們有了對現實世界作主觀介入和主動改變的可能之後，他們的興趣就逐漸從自發的活動照相轉向進一步去探索鏡頭連接（蒙太奇）的各種藝術技巧，直至把它發

26 〔英〕馬克・卡曾斯：《電影的故事》（北京市：新星出版社，2009年），頁23。

展成一種敘事和表意的手段。沒有「卡片」事故，就不會有「停機再拍」；沒有「停機再拍」，就不會有「替換特技」；沒有「替換特技」，就不會有「魔術照相」；沒有「魔術照相」，就不會有蒙太奇藝術實踐與美學理論的產生。蒙太奇構成了電影史上探索如何把連續性加以中斷的一個很長時期。意味深長的是，其後的長鏡頭理論又掉轉過頭來，去探索連續攝影和場面內部調度的藝術可能了。這種否定之否定，這種中斷與連續的關係演變，構成了電影藝術發展的一條線索；它揭示了歷史與邏輯的統一性，暗含著人類認識世界和創造自身生活的終極奧祕。

第二節　蒙太奇：中斷的藝術

　　格里菲斯曾說過：「我的一切應當歸功於梅里愛。」[27]在電影史上，格里菲斯的貢獻主要在敘事蒙太奇方面；而把電影從一種複製技術發展成一種敘事手段的，正是梅里愛。梅里愛自「卡片事故」、「停機再拍」、「替換特技」直至「魔術照相」，揭示了電影從街頭實錄轉向戲劇表演的發展邏輯和探索方向。格里菲斯沿著梅里愛開闢的道路，開始了他蒙太奇敘事的創造性實踐。然而，正像業已形成的共識那樣，格里菲斯的主要貢獻是在蒙太奇的實踐方面而不是理論方面，蒙太奇在理論上的總結，是由蘇聯的蒙太奇學派完成的。

一　蒙太奇的由來

　　儘管蘇聯的蒙太奇學派受到格里菲斯很大的影響，但「蒙太奇」作為一個基本概念在電影中出現，卻和格里菲斯沒有什麼關係。一方

27 轉引自〔法〕喬治・薩杜爾：《世界電影史》（北京市：中國電影出版社，1982年），頁29。

面，格里菲斯並未對自己的實踐作過蒙太奇的概括；另一方面，他的電影稱為敘事蒙太奇，也是在後來才被命名的。蒙太奇這個概念進入電影領域，經歷過一個較長的語詞遷徙過程，反映出觀念誕生與發展的內在邏輯。

應該說，蒙太奇作為一種觀念的歷史至今仍不十分清晰，但有一點是可以肯定的：它絕不僅限於蘇聯這個國家和僅限於電影這種藝術。發生在二十世紀初的歐洲先鋒文藝運動，不僅構成它宏闊的背景，而且直接提供了觀念的來源。不管是義大利的未來主義、德國的達達主義、西班牙的立體主義還是俄國的構成主義，歐洲的先鋒文藝運動都帶有建基於現代工業社會的觀念與追求。它們反對傳統的藝術秩序和審美風格，講究破壞和混亂的表達方式，把技術、速度、機器、圖樣、拼貼、同時性等駁雜的對象、觀念與方法引入創作，反映出紛亂的世相中尋求內心平衡與安寧的共同經驗。蒙太奇這個詞被引入藝術首先出現在攝影領域。在西方學者看來，「合成攝影」（PHOTOMONTAGE，也譯攝影蒙太奇、照相蒙太奇）「這個詞最初源於德國，柏林的達達主義者們在第一次世界大戰後，用它來指全部或部分地由剪輯過的照片按照黏貼畫的方式，根據一種新的秩序加以組合而形成的作品。」[28]德國的達達主義者、攝影家哈特菲爾德對蒙太奇也曾有過一個解釋：「蒙太奇這個字在德國有特殊意義，這是德國工人用的一個字，原意是『把零件拼成機器』。工人們在上班時就用蒙太奇三個字代表上班的意思。我把東拼西湊的攝影方法稱為『攝影蒙太奇』就是上述雙重意思。這是工人的語言，與英法所謂的『蒙太奇』的意思略有不同。」而他的朋友，同樣是達達主義者的喬治‧格羅斯也說過：「哈特菲爾德和我一九一五年的時候就對照相一黏

28　〔法〕米歇爾‧拉克洛特、讓-皮埃爾‧庫贊主編：《西方美術大辭典》（長春市：吉林美術出版社，2009年），頁773。

貼—蒙太奇試驗感興趣了。」[29]

　　從時間上看，照相蒙太奇在蘇聯出現要稍晚一些。「合成攝影是一九一九至一九二〇年在前蘇聯出現的，而且好像和柏林並無關聯。」[30]當時，深受構成主義藝術家塔特林影響的攝影家羅德欽科等人開始在電影海報、宣傳畫、插圖中進行照相蒙太奇的試驗。羅德欽科甚至還利用照片拼貼方法創作過一幅名為《蒙太奇》的照相蒙太奇作品。國內有學者也認為，蘇聯的前衛攝影家對蒙太奇的命名，似乎和德國沒有什麼必然的聯繫，而羅德欽科「將許多照片集中起來加以創作，並借用法國建築學的術語，稱自己的創作過程為照相蒙太奇（而蒙太奇一詞再一次得到應用是愛森斯坦）。」[31]

　　一般認為，照相蒙太奇有兩個來源，一個在德國，一個在蘇聯。在德國，蒙太奇是指一種「東拼西湊的攝影方法」；在蘇聯，蒙太奇則指類似建築中的裝配、組合——彼此之間在觀念上還是有差別的。不過，「兩者在二十世紀二十年代聯繫廣泛，互有影響。在蘇聯的照相蒙太奇草創之時，德國的照相蒙太奇對蘇聯的平面設計師有影響，起碼通過一些德國雜誌，羅德欽科等人對於德國人在這種技巧上的用心是頗為熟悉的。羅德欽科早期的作品，比如他為馬雅科夫斯基的詩集作的照相蒙太奇插圖，也的確與德國的達達主義者的作品有些相似之處，並不像後來那樣講究構成。」[32]亞歷山大·羅德欽科活躍於蘇聯的先鋒藝術家圈子。他用照相蒙太奇圖解庫勒舍夫的論文《蒙太奇》，為維爾托夫的《電影眼》設計過蒙太奇海報，為馬雅科夫斯基

29　兩段引文均轉引自周博：〈剪輯理想圖景——「照相蒙太奇」的傳播及其中國境遇初探〉，袁熙揚主編：《設計學論壇》第2卷（南京市：南京大學出版社，2010年），頁334-335。

30　同上註。

31　李功達：《數碼影像概論》（北京市：清華大學出版社，2010年），頁192。

32　周博：〈剪輯理想圖景——「照相蒙太奇」的傳播及其中國境遇初探〉，袁熙揚主編：《設計學論壇》第2卷（南京市：南京大學出版社，2010年），頁333。

的詩集《關於這個》作過插畫。主張照相蒙太奇的羅德欽科和主張電
影蒙太奇的愛森斯坦是否有私人的交往不得而知，但他們之間卻有一
些具備先鋒藝術觀念的共同朋友，比如詩人馬雅科夫斯基。羅德欽科
是在一九一四年和馬雅科夫斯基結識的，由此使他成為蘇聯前衛藝術
運動的重要代表。而愛森斯坦第一篇關於蒙太奇的論文〈雜耍蒙太
奇〉，也是在馬雅科夫斯基主編的先鋒派雜志《列夫》上發表的。³³

羅德欽科的「照相蒙太奇」，見邱志杰：《攝影之後的攝影》
（北京市：中國人民大學出版社，2005年），頁108。

發表於一九二三年的〈雜耍蒙太奇〉³⁴，是愛森斯坦為自己導演

33 以上參見〔法〕喬治・薩杜爾《世界電影史》（北京市：中國電影出版社，1982
　　年），頁214；顧錚：《城市表情：20世紀都市影像》（南京市：江蘇人民出版社，
　　2003年），頁68；〔法〕米歇爾・拉克洛特，讓-皮埃爾・庫贊主編：《西方美術大辭
　　典》（長春市：吉林美術出版社，2009年），頁773。

34 在電影史家羅慧生看來。「雜耍」一詞譯得不妥，其實是指「感染力強烈的蒙太奇」。
　　參見羅慧生：《世界電影美學思潮史綱》（太原市：山西人民出版社，1985年），頁
　　119。喬治・薩杜爾的《世界電影史》，其譯者也認為「按『雜耍』（Attracfions）在
　　原文含有吸引力的意義。」（參見該書頁214註釋）。所以，近來更多的學者稱之為
　　「吸引力蒙太奇」。

的戲劇《智者千慮必有一失》（亞·尼·奧斯特洛夫斯基創作）所寫的評論。愛森斯坦在文章中提出：「把隨意挑選的、獨立的（而且是離開既定的結構和情節性場面起作用的）感染手段（雜耍）自由組合起來，但是具有明確的目的性，即達到一定的最終主題效果，這就是雜耍蒙太奇。」[35]為了說明這一點，他把這部戲劇的尾聲分解成二十五個部分作為例子來加以討論。這其中包括了偵探片片段、音樂怪誕劇式的開場、丑角、馬上特技、舞蹈、花劍格鬥、雜技，觀眾座席下面的爆竹聲等不同的形式與要素；它們被拼湊、組合在一起，增強了敘事的吸引力和戲劇的效果。除了一句「學習蒙太奇的學校是電影」之外，這篇論文幾乎全部是針對戲劇來發議論，又完全是為戲劇來提出「雜耍蒙太奇」概念的。它立足於戲劇效果的強化，以及觀眾所受到的感染，而絲毫沒有涉及創作者的主觀表現問題。在這篇論文中，愛森斯坦提到「就形式方面而言，我認為雜耍是構成一場演出的獨立的和原始的因素，是戲劇效果和任何戲劇的分子單位（即組成單位）。完全類同於格羅茨的『造型毛坯』或羅琴科[36]的照相插圖的成分。」[37]就此也可知，愛森斯坦的「雜耍蒙太奇」確實受到羅德欽科「照相蒙太奇」的影響。

　　在愛森斯坦蒙太奇觀念的形成中，還必須提到的另一個人物是他的戲劇導師 B·梅耶荷德。一九二〇年，愛森斯坦到莫斯科第一無產階級文化協會工人劇院工作，擔任美工師和導演，一九二一至一九二二年進入由梅耶荷德指導的高級導演班學習。梅耶荷德是蘇聯著名的構成主義戲劇大師，他重視戲劇的民間傳統，盡可能吸收和糅合中國戲曲、日本能劇、義大利假面喜劇、馬戲、雜技等藝術的表現方式、

35 〔蘇〕C·M·愛森斯坦：〈雜耍蒙太奇〉，《蒙太奇論》（北京市：中國電影出版社，1998年），頁424-425。

36 即下文的「羅德欽科」。

37 〔蘇〕C·M·愛森斯坦：〈雜耍蒙太奇〉，《蒙太奇論》（北京市：中國電影出版社，1998年），頁424。

手段與技巧，同時也重視與觀眾的互動。他在舞臺劇中運用大量的馬戲雜技表演的做法令愛森斯坦深受啟發。耐人尋味的是，梅耶荷德在一九〇六年十二月還曾導演過一齣《雜耍藝人》的戲劇。在這部戲中，梅耶荷德親自扮演丑角佩德羅利，戲中還把作者的闖入、戴假面具的戀人、人物從紙做的景片中跳出去、布景的消失等雜耍式的演出包括在內。梅耶荷德在一九一二年甚至還寫過一篇題為〈雜耍藝人〉的文章，在討論到運用假面具時指出：「怪誕藝術把對立的東西混合在一起有意識地創造出粗糙的首尾不連貫的事物，完全利用其自身的獨創性。」[38]這種戲劇觀念和愛森斯坦後來提出的雜耍蒙太奇明顯具有某種繼承性。在西方學者看來——

> （梅耶荷德的）《雜耍藝人》、《人的一生》和《青春覺醒》這一類演出都無可置疑地呈現出類似電影的特點——這是在電影院本身還只不過是個模模糊糊的電影化的劇院時出現電影化的。當梅耶荷德一九一五年開始製作他第一部影片《多里安格雷的畫像》時，他立即將他的戲劇理論運用到這樣有力的效果上，其結果正如傑伊萊達所稱的「……毫無疑問這是二月革命之前製作的最重要的俄國影片。」[39]

即便僅從時間上看，在電影中第一次運用類似於戲劇式雜耍的，也是梅耶荷德而不是愛森斯坦；愛森斯坦是在一九二四年才轉入電影界，一九二五年才拍出他的第一部電影《罷工》的。愛森斯坦的〈雜耍蒙太奇〉一文，不管從其針對的討論對象，還是從其列舉的表現方式，都是一種戲劇的蒙太奇而不是電影的蒙太奇。它重視觀眾與戲劇效果，既不包含愛森斯坦後來的鏡頭衝突觀念，更不包含理性表現的

38 〔英〕愛德華・布朗：〈梅耶荷德導演藝術〉，《戲劇藝術》1985年第3期，頁91。
39 〔英〕愛德華・布朗：〈梅耶荷德導演藝術〉，《戲劇藝術》1985年第3期，頁93。

觀念。雜耍蒙太奇一方面受到羅德欽科照相蒙太奇觀念的影響，另一方面也受到梅耶荷德戲劇雜耍觀念的影響。把戲劇的雜耍觀念和照相的蒙太奇觀念合而為一，創造出「雜耍蒙太奇」的觀念，這恰好符合了所有創造性活動中知識重組的普遍規律，也是愛森斯坦的功績之所在。梅耶荷德的戲劇雜耍，從觀念上看更像德國照相蒙太奇的那種「東拼西湊」，愛森斯坦的雜耍蒙太奇卻強調了「最終的主題效果」，這和蘇聯的照相蒙太奇在觀念上顯得更加接近。不妨把雜耍蒙太奇看作是愛森斯坦從戲劇雜耍發展到電影蒙太奇的一個過渡階段。這種強調在敘事的某個段落借助雜耍的奇觀來製造效果的觀念，其實一直延續到今天的奇觀大片之中。而愛森斯坦的電影蒙太奇，則一直要到一九二九年連續發表的兩篇論文〈電影中的第四維〉和〈鏡頭以外〉中才真正成型。在這兩篇論文中，愛森斯坦開始從電影的鏡頭而不是戲劇的效果出發來討論蒙太奇，諸如「鏡頭成了蒙太奇的元素」、「蒙太奇是衝突」，以及蒙太奇可以分為「節拍蒙太奇」、「節奏蒙太奇」、「調性蒙太奇」和「泛音蒙太奇」等觀點，注意力基本集中在鏡頭組接規律的探討上。而直到一九三七年發表〈蒙太奇〉和一九三八年發表〈蒙太奇在1938〉，愛森斯坦的蒙太奇觀念才有了進一步的發展，開始從鏡頭組接的層次躍升到電影整體構成的層次來進行理論總結。

二　從敘事走向表現

　　實際上，愛森斯坦曾在不同的角度、層次和方面使用過「蒙太奇」這個概念，比如「蒙太奇語言」、「蒙太奇形象」、「蒙太奇比喻」、「蒙太奇方法」、「蒙太奇鏡頭」、「蒙太奇思維」、「蒙太奇美學」等。如此之多的問題都被冠之以「蒙太奇」，可見愛森斯坦是把蒙太奇當作電影藝術的基本美學特徵來看待的。由此，他認為「我們也就擴大了平行蒙太奇的範圍，而進入新的質，進入新的領域，從情節範圍進

入寓意範圍。」這就導致「對蒙太奇的新理解：認為蒙太奇不僅是造成效果的手段，而首先是一種『說話』的手段，表達思想的手段，即通過獨特的電影語言、獨特的電影語法而表達思想的手段。」[40]從追求戲劇效果的雜耍蒙太奇發展到追求表達思想的表現蒙太奇，這是愛森斯坦蒙太奇觀念的一次飛躍。這裡包含著兩個尚未引起注意的問題：其一，愛森斯坦考慮的主要是蒙太奇一種「新的質」，而不是它的全部；於是在概括這種「新的質」時，他並未同時把平行（敘事）蒙太奇納入思考的範圍，這就意味著表現蒙太奇的理論不可能完整概括蒙太奇美學；其二，既然把蒙太奇看作一種電影語言，它充其量也只描述了鏡頭組接的規律；而基於語言層面的概括是否能上升到電影本體的美學層面，這仍需要更充分的辨識和論證，仍未把更複雜的現象和問題考慮進去。

因為蒙太奇這種「新的質」，電影史上的蒙太奇時期也隨之被區分為敘事和表現兩個完全不同的階段。對這兩個階段，一直以來所津津樂道的，是彼此之間明顯的區別。由於後一個階段更充分、更深入的討論、爭辯和理論總結，蘇聯的蒙太奇學派才被理所當然地視之為蒙太奇美學的集大成者，以至於格里菲斯的敘事蒙太奇從美學層面上看似乎不值一提。嚴格說來，真正的蒙太奇美學是不可能只考慮表現性的藝術功能，而絲毫不顧及敘事性的藝術功能的。即便是專指蒙太奇藝術的美學概括，蘇聯蒙太奇學派的表現主義，無論如何也稱不上是全面的。完整的蒙太奇美學，本來就不應該只是表現蒙太奇的觀念體現，敘事蒙太奇的實踐理應同時包括在研究的範圍之內。可見，蘇聯的蒙太奇美學只是代表著電影美學的一個流派，它構成電影美學研究的一個發展階段，當然也遠不是成熟和完善的階段。

40 〔蘇〕愛森斯坦：〈狄更斯、格里菲斯和我們〉，見尤列涅夫編註：《愛森斯坦論文選集》（北京市：中國電影出版社，1985年），頁270-271。

　　蒙太奇從敘事到表現，其實並不存在不可逾越的鴻溝。《電影理論史》的作者基多・阿里斯泰戈借用卡雷爾・萬桑的說法，稱「格里菲斯是愛森斯坦和普多夫多遠在異地的老師」，而「事實上據這兩位俄羅斯作家自己說，他們是在看過美國導演的作品之後才走上影壇的。」[41]愛森斯坦更是直接把自己的創作和格里菲斯聯繫在一起，寫出了〈狄更斯、格里菲斯和我們〉這篇著名論文。他充分肯定了格里菲斯的電影「已經不僅僅是一種消遣，不僅僅是消磨時光的玩藝兒，而是孕育著電影藝術的初芽」，繼而指出「這個領域，這個方法，這個構成與結構原則，就是蒙太奇。正是這個蒙太奇，美國電影文化給它奠定了初基，而我們的電影則給它帶來了蓬勃的發展、透徹的理解與全世界的承認。」[42]愛森斯坦看到了格里菲斯和「我們」之間的共同之處，這就是作為「構成與結構原則」的蒙太奇。他把表現蒙太奇放在了整個蒙太奇發展的邏輯鏈條上，這體現了他的清醒之處。

　　不過，在基多・阿里斯泰戈看來，研究蒙太奇觀念的發展，其中還有另一個重要人物，這就是匈牙利的巴拉茲。在肯定愛森斯坦和普多夫金在蒙太奇理論中的地位之後，他說──

> 蒙太奇電影的誕生，靠的就是這兩個人，大部分則靠的是巴拉茲。蒙太奇理論探討的最先權該歸於誰，比如以著作出版日期為基準，就該歸於巴拉茲。或者給普多夫金，或者給愛森斯坦，但是按年代順序決定大概是不合適的。因為，即使巴拉茲的著作在先，但三個人的觀點都是在同一風土上產生的。結果非常明顯，巴拉茲的著作確實是普多夫金的參考書之一。普多

41 〔義〕基多・阿里斯泰戈：《電影理論史》（北京市：中國電影出版社，1992年），頁127。

42 〔蘇〕愛森斯坦：〈狄更斯、格里菲斯和我們〉，見尤列涅夫編註：《愛森斯坦論文選集》（北京市：中國電影出版社，1985年），頁219。

　　夫金在他的論文裡從沒忘記引用巴拉茲的文章。[43]

　　巴拉茲在一九二四年出版了《可見的人──電影文化》這部書。作為早期的電影著作，《可見的人──電影文化》對電影的研究是初步的：理論概括還處於貼近實踐的水平，觀點也顯得比較零碎，甚至在討論電影敘事時還只是用「平行敘述」而不是「平行蒙太奇」。巴拉茲在書中一再提及美國的格里菲斯、卓別林等人導演的影片，他的注意力更多地投向電影的敘事方面；當然歐洲如法國、德國、丹麥、波蘭等國家的電影也沒有被排除在外。在討論電影的表現主義時，德國羅伯特・維內的著名影片《卡里加里博士》成了分析的對象；巴拉茲甚至還提出了影像比喻的問題，並從劉別謙的優秀影片《火焰》的房屋裝飾中發現了明顯的象徵意義。這些帶有主觀表現意味的藝術運用，儘管沒有像後來的蘇聯蒙太奇學派那樣集中在鏡頭語言的層面上，但巴拉茲同時面對美國敘事電影和歐洲表現主義的研究，使得《可見的人──電影文化》一書成了從敘事蒙太奇到表現蒙太奇的一個過渡時期的理論總結。七年之後，巴拉茲的新著《電影精神》出版，這本書明顯可見作者追蹤電影實踐以及發展自己理論的思想軌跡。書中不僅出現了蒙太奇這個概念，而且討論的篇幅占據了整整兩章，甚至把愛森斯坦和普多夫金的影片直接用來作個案分析，其中討論到聯想蒙太奇、蒙太奇比喻、思想蒙太奇、主觀蒙太奇等著眼於表現而不是敘事的蒙太奇問題。

　　蒙太奇從敘事走向表現，體現了電影從實踐到理論的持續探索。從先鋒文藝的背景上看，愛森斯坦的雜耍蒙太奇帶有顛覆戲劇傳統觀念的明顯目的，然而它在實踐中卻並不十分成功。在進入電影界之後，愛森斯坦在第一部長片《罷工》中仍然沿用了戲劇中的雜耍蒙太

43　〔義〕基多・阿里斯泰戈：《電影理論史》（北京市：中國電影出版社，1992年），頁127。

奇，比如把一群安插在工人裡的奸細，同貓頭鷹、虎頭狗的鏡頭穿插
起來，又把軍隊屠殺工人的場面同一個屠宰場殺牛的鏡頭拼接在一
起。《戰艦波將金號》（臺譯：《波坦金戰艦》）中俄國軍官的夾鼻眼鏡
和敖德薩階梯上滑落的嬰兒車，甚至《十月》中開屏的機械孔雀，也
都明顯帶有雜耍的風格。然而，它們都不再只是著眼於戲劇效果，而
是進一步把政治立場和批判態度融入其中。很明顯，愛森斯坦在探索
電影的雜耍蒙太奇時，已經顯示出不同於戲劇的雜耍蒙太奇的某些特
徵。這一點其實在〈雜耍蒙太奇〉一文中也已初現端倪：除了給觀眾
情緒震動之外，愛森斯坦還提出「反過來在其總體上又唯一地決定著
使觀眾接受演出的思想方面，即最終的意識形態結論的可能性。」[44]
愛森斯坦不僅處身於先鋒藝術家陣營，更是一個激進的革命者和宣傳
鼓動家。在他所處的那個狂飆突進的年代，革命的宣傳鼓動成了常規
的工作。當時甚至出現過一種電影的新模式──「鼓動片」。

> 鼓動片是一種短片，一種宣傳畫式的影片，一種具有政治尖銳
> 性的反映迫切主題的作品。從一九一八至一九二〇年，攝製了
> 約八十部鼓動片。所有這些影片都是對當前發生的重大的政
> 治、軍事或經濟問題的迅速反應。[45]

　　愛森斯坦明顯受到當時的政治局勢和時代氣氛的影響，他對蒙太
奇的探索以及建立於其上的蒙太奇觀念，始終表現出宣傳革命和維護
官方意識形態的堅定態度。「愛森斯坦一直是在探索完成宣傳鼓動任
務的方法，他一向關心的是把新的革命主題傳達給觀眾的最鮮明和最

44 〔蘇〕C・M・愛森斯坦：〈雜耍蒙太奇〉，《蒙太奇論》（北京市：中國電影出版
　　社，1998年），頁424。

45 蘇聯科學院藝術史研究所編：《蘇聯電影史綱》第1卷（北京市：中國電影出版社，
　　1983年）頁59。

富於感染力的手段，他經常在探求和尋找強有力的才華橫溢的舞臺處理。」[46]愛森斯坦自己也提出：「我們的電影，無論是什麼題材、樣式、情節和風格，其基本主題都只有一個：那就是反映我們國家在奔向共產主義的運動中成長與發展的偉大過程，並竭盡一切力量來促進這一過程。」[47]應該看到，愛森斯坦之所以會從強調戲劇效果的雜耍蒙太奇走向強調主觀表現的理性蒙太奇，和他的政治立場和思想傾向有著密切的關係。理性的灌輸在愛森斯坦那裡開始成為蒙太奇探索的主旨和方向，顯示出他從敘事（雜耍）蒙太奇走向表現（理性）蒙太奇的思想發展邏輯。

從梅里愛的「卡片」事故開始，電影突破了早期的連續攝影，出現了鏡頭可以中斷拍攝，以及與其他鏡頭重新連接的問題。之後，電影史形成了一個探索鏡頭中斷，把注意力主要放在鏡頭與鏡頭之間關係的時期。最早的敘事蒙太奇探索鏡頭之間的組接，秉持的是連貫性剪輯（也稱「連戲剪輯」）的觀念，以保證敘事的邏輯和時間的順序。表現蒙太奇則相反，連貫性剪輯在它那裡不僅不是規則，甚至還是反規則。它需要的是一種對觀眾讀解習慣的破壞，通過打破敘事的連貫性來迫使觀眾重新思考鏡頭對列關係背後的含義。

> 它已不是將盡量利用鏡頭之間的靈活聯接來消除自身的存在作
> 為理想的目的，相反，它是致力於在觀眾思想中不斷產生割裂
> 效果，使觀眾在理性上失去平衡，以使導演通過鏡頭的對稱予
> 以表達的思想在觀眾身上產生更活躍的影響。[48]

46　〔蘇〕尤列涅夫：〈謝爾蓋‧米哈依洛維奇‧愛森斯坦〉，見尤列涅夫編註：《愛森斯坦論文選集》（北京市：中國電影出版社，1985年），頁12。

47　〔蘇〕愛森斯坦：〈作為創造者的觀眾〉，尤列涅夫編註：《愛森斯坦論文選集》（北京市：中國電影出版社，1985年），頁98-99。

48　〔法〕馬賽爾‧馬爾丹：《電影語言》（北京市：中國電影出版社，1992年），頁108。

電影史上的蒙太奇階段，是電影在鏡頭中斷這個技術背景上一個藝術探索的時期，也是把注意力從單鏡頭連續攝影轉向中斷鏡頭的關係探索的時期。在這個階段，敘事蒙太奇的鏡頭中斷要求達到敘事的連續，而表現蒙太奇的鏡頭中斷則不要求敘事的連續，反倒進一步通過敘事的中斷去迫使觀眾產生另一種（思想或情感）連續的可能性，並最終在理性蒙太奇那裡走向了極端──這也就為後來長鏡頭觀念的誕生準備了條件。

三　質疑庫里肖夫實驗[49]

在蒙太奇美學中，庫里肖夫實驗一直具有奠基意義和顯赫地位，甚至認定它是蘇聯蒙太奇學派得以創立的理論前提。按照親自參與過實驗的普多夫金介紹，庫里肖夫從某一部影片中選了俄國著名演員莫茲尤辛幾個靜止的沒有任何表情的特寫鏡頭，把它和其他影片中一盤湯的鏡頭、一口棺材裡女屍的鏡頭和一個小女孩在玩玩具狗熊的鏡頭組合在一起，結果大學生們卻分別看到了莫茲尤辛在沉思、在悲傷和在微笑的表情。[50]這三組鏡頭產生了類似的效果，即兩個互不相關的鏡頭組合在一起，可以產生鏡頭本身沒有的新含義。到目前為止，這個實驗更引起注意的還是其結論，以及對蒙太奇美學的意義，至於實驗的合理性和正確性，則鮮有人表示過關注和思考。

關於這個問題，巴贊是這樣理解的：「正是因為面部表情單獨看

49　對庫里肖夫實驗的質疑，國內外已有一些研究，參見黎萌：〈庫里肖夫的遺產──一個關於電影「知識的個案描述」〉，《電影藝術》2007年第2期，頁66。

50　〔蘇〕B・普多夫金：《論電影的編劇、導演和演員》（北京市：中國電影出版社，1980年），頁118。有關這次實驗，在西方有影響的電影理論和電影史著作中有不盡相同的描述。庫里肖夫本人在晚年接受的一次採訪中回憶稱，普多夫金所說的「死去的女人」，其實是「一個半裸的女人性感地躺在沙發上的鏡頭」。參見黎萌：〈庫里肖夫的遺產──一個關於電影「知識的個案描述」〉，《電影藝術》2007年第2期。

上去含義模糊，才使三種各不相同的解釋得以成立。」[51]。也就是說，因為莫茲尤辛的特寫鏡頭其表情是含義模糊的，它才會在與後續鏡頭的並列中產生新的含義。這就意味著，所謂鏡頭本身沒有的新含義，其實並不是凌駕於兩個並列的鏡頭之上的，而是顯現在前一個鏡頭之中的。實際上是前一個鏡頭中莫茲尤辛沒有表情的臉被後面緊跟的鏡頭所改變，而被看成有表情的了，而後面緊跟的鏡頭其含義卻沒有同時被改變。於是，實驗的完成取決於前一個鏡頭中莫茲尤辛的特寫鏡頭是中性的、沒有表情的——這是一個非常典型的、在實驗室條件下完成的、受控的實驗。受控實驗的特點是盡可能排除複雜的情況而將條件設置成理想的狀態。庫里肖夫給定的正是一個極為特殊的理想條件，即莫茲尤辛沒有任何表情的特寫鏡頭。這種鏡頭在電影中固然有，但並不普遍，甚至可以說極為個別。而「室內實驗的最大弱點在於人為造作，能在實驗室內發生的社會過程，未必能在較自然的社會環境裡發生。」[52]既然沒有表情的臉在電影中極為罕見，由此實驗得出的結論果真能有正確性和普適性嗎？假如庫里肖夫把莫茲尤辛微笑的特寫鏡頭（這在電影中更為常見）和一個棺材中女屍的鏡頭重新連接，那它不僅不會產生悲傷的含義，而且會讓觀眾感到莫名其妙。從嚴格的科學實驗來要求，庫里肖夫實驗的不完備還表現在沒有設計相應的對照組。「消除實驗本身影響的首要方法是採用對照組。實驗室實驗法很少只觀察接受刺激的實驗組，研究者往往也觀察未受實驗刺激的對照組。」[53]在一個特殊條件下接受實驗的刺激，可能產生某個結論；然而當這個特殊條件不再具備，這個結論是否同樣還能得出呢？由此就需要設計一個沒有接受實驗刺激的對照組，以便對實驗的

51　〔法〕安德烈·巴贊：〈電影語言的演進〉，見《電影是什麼？》（北京市：中國電影出版社，1987年），頁78。

52　〔美〕艾爾·巴比：《社會研究方法基礎》（北京市：華夏出版社，2002年），頁212。

53　〔美〕艾爾·巴比：《社會研究方法基礎》（北京市：華夏出版社，2002年），頁199。

結果加以檢驗。比如，如果在對照組中把莫茲尤辛沒有表情的特寫鏡頭換成嬰兒同樣沒有表情的特寫鏡頭，讓它和同樣的三個鏡頭相連接，那麼觀眾是否也會從嬰兒的特寫鏡頭中看出沉思的、悲傷的和微笑的表情呢？──這顯然是不可能的。法國的電影理論家讓・米特里在討論庫里肖夫實驗時，也從觀眾的角度假設過另一種對照：如果把「莫斯尤金與半裸婦女」的鏡頭聯繫在一起，那麼「沒有經歷兩性經驗的兒童是無法抓住這些畫面形象的含義的。成人則把自身的反應投向男子，按正常情況是他假定嚮往那個被觀看的婦女。換句話說，上述關係只是一種存在於已經有愛情意識的所有觀眾身上的思想，而不是其他。」[54]這個虛擬的對照組從另一個角度證明了庫里肖夫實驗的不完備以及結論的片面。兩個或兩個以上鏡頭的重新連接，可以產生新的含義──這通常被視為表現蒙太奇的定義，但它應該是有條件的。在庫里肖夫實驗中，它取決於莫茲尤辛的特寫鏡頭必須是沒有任何表情的，如果有特定的表情，這個結論就很難成立。庫里肖夫只是選取了一個莫茲尤辛沒有表情的特寫鏡頭來和後面的三個鏡頭相連接，卻試圖從中得到蒙太奇表現性的一般結論，這種「通過簡單枚舉而在枚舉中沒有遇到一個矛盾情況的歸納法」[55]，往往會犯以偏概全的錯誤。

　　庫里肖夫實驗一直被看作蘇聯表現蒙太奇的基礎，但實驗所得出的結論卻和導演的主觀表現沒有任何關係。其實這個實驗並不是用來證明導演可以把自己的思想或情感灌輸給觀眾，而只是表現了前一個鏡頭中人物的內心活動而已。嚴格說來，這與其說是表現性的，倒不如說是敘事性的，是在敘事中對人物內心活動的表現而已。這個人物指的是劇中的人物，而不是作為藝術家的導演；這種內心的表現明顯

54 〔法〕讓・米特里：〈蒙太奇與非蒙太奇〉，《電影文學》1988年第8期，頁75。

55 〔匈〕貝拉・弗格拉希：《邏輯學》（北京市：生活・讀書・新知三聯書店，1979年），頁292。

是針對電影的敘事，而不是導演的個人表現。很明顯，愛森斯坦在後來提出的理性蒙太奇，和庫里肖夫實驗得出的結論其實並不是一回事。在《十月》中，當克倫斯基的鏡頭和孔雀的鏡頭並列在一起時，非但克倫斯基的臉不是沒有表情的（而是趾高氣揚的），而且孔雀的鏡頭也沒有對克倫斯基的鏡頭本身產生什麼含義上的改變。愛森斯坦在這裡只是一種比喻的用法，只是「以此物喻彼物」，把導演的想法灌輸給觀眾，而不是通過孔雀去表現克倫斯基自己的內心活動。在蘇聯的蒙太奇學派中，庫里肖夫的實驗出現在敘事蒙太奇向表現蒙太奇發展的中間階段，他的過渡性非常明顯。毋寧說，他在理論上總結的，其實是格里菲斯表現人物思想情感的蒙太奇實踐。在格里菲斯拍攝的《幾年以後》中，埃諾克‧艾登在荒島上的鏡頭通過快速的蒙太奇同正在等待他回來的夫婚妻安妮‧李面部特寫鏡頭交替地出現，以表達一對戀人分隔兩地之苦。馬賽爾。馬爾丹認為：「這也就完成了具有決定意義的第二步，發現了表現蒙太奇，鏡頭的連續不再單純取決於敘述故事的願望，它們的並列是為了在觀眾身上產生一種心理衝擊。是蘇聯人將這種表現蒙太奇導致高潮的。」[56]在馬爾丹看來，格里菲斯的鏡頭交替就是用來表現人物情感的，這和庫里肖夫實驗的探索方向有著明顯的承繼關係。而從表現人物的思想感情進一步發展到表現創作者的思想感情，這才是蘇聯表現蒙太奇的真正貢獻。蘇聯表現蒙太奇的美學觀念，並不是從庫里肖夫的實驗中直接產生的，而是在其啟發之下，由愛森斯坦和普多夫金在自己的電影實踐中摸索出來的。他們的美學觀念來自於實踐而不是來自於實驗。

　　在庫里肖夫實驗中，兩個鏡頭原本就是互不相關的──不管是就其拍攝的時空連續性而言，還是就其內容組接的連續性而言，都是如此。它們的重新連接所以能產生新的含義，其實是觀眾主動介入和主

56　〔法〕馬賽爾‧馬爾丹：《電影語言》（北京市：中國電影出版社，1992年），頁111-112。

觀讀解的結果。觀眾只有改變前一個鏡頭中莫茲尤辛的臉沒有表情的中性特徵，才可能和後一個鏡頭建立起假定性的聯繫。也就是說，觀眾事先假定了鏡頭之間的連續性是讀解鏡頭關係的基礎，這取決於他們的觀影經驗。如果接受實驗的不是學習電影專業的大學生，而是從未看過電影的鄉下農民（在當時的情況下），新含義的產生同樣是不可想像的。「我們已經學會看電影」，[57]長期的觀影實踐，使觀眾逐漸適應了電影特定的鏡頭語言。他們相信，電影是一種敘事藝術，而敘事是有連續性的。在鏡頭的層次，鏡頭與鏡頭之間是中斷（不相連續）的，但對運動的影像、敘事的發展而言，鏡頭之間又一定是有連續性（亦即聯繫）的。梅里愛的「魔術特技」，建立在前一個鏡頭有個女人，後一個鏡頭女人消失這二者的聯繫中；如果沒有把兩個鏡頭看作是有連續性的，自然也無法產生把女人變沒了的魔術效果。布賴頓學派的斯密士拍《祖母的放大鏡》，也是一個孩兒抓住放大鏡的鏡頭，接一個圓圈裡面出現鐘、金絲雀、祖母的眼睛和貓的頭等形象的鏡頭；如果沒有把這兩個完全不同的鏡頭想像成在放大鏡中看和被看的連續過程，敘事的內容也同樣不能被接受。觀眾的感知在觀影的實踐中不斷得到訓練，他們主動介入去讀解影片的能力也不斷得到提高。這才出現了如下的可能：一旦兩個鏡頭的連接沒有影像畫面或外部動作的連續性，觀眾仍然會根據經驗竭力去探尋鏡頭之間存在的連續性，甚至不惜把鏡頭本身所不具備的含義強加於中性的鏡頭之中，以產生假定性的聯繫。正因為這樣，普多夫金才一再把蒙太奇視作一種揭示聯繫的方法，他指出：「蒙太奇是電影藝術所發現並加以發展的一種新方法，它能夠深刻地揭示和鮮明地表現出現實生活中所存在的一切聯繫，從表面的聯繫直到最深刻的聯繫。」[58]電影藝術家通過蒙

57　〔匈〕貝拉・巴拉茲：《電影美學》（北京市：中國電影出版社，1982年），頁20。

58　〔蘇〕普多夫金：〈論蒙太奇〉，見多林斯基編註：《普多夫金論文選集》（北京市：中國電影出版社，1962年），頁141。

太奇去表現現實生活中存在的聯繫，電影觀眾則通過蒙太奇去讀解鏡頭連接中揭示的這些聯繫。從鏡頭連接的角度看，那些著眼於外部動作的聯繫早已不難讀解了（儘管在一開始並不如此）；隨著經驗的積累，那些著眼於人物內心刻劃的聯繫也能夠讀解了；而那些著眼於創作者主觀表現的聯繫，如今還處在繼續探索、積累經驗的階段。

　　愛森斯坦顯然並不滿意庫里肖夫實驗所得出的結論。他曾批評過所謂的「蒙太奇左派」，指出他們陷入了另一個極端，認為「把無論兩個什麼鏡頭對列在一起，它們就必然會聯結成一種從這個對列中作為新的質而產生出來的新的表象。」[59]這種極端從某種意義上講，正是受了庫里肖夫實驗的影響。採用過於理想的實驗條件，又未能設置對照組，歸納的方法也是簡單枚舉，這都是庫里肖夫實驗的局限之所在。顯然，庫里肖夫實驗不是揭示了鏡頭組接的普遍規律，而是發現了鏡頭組接的一種新的可能、新的用法。也許正因為如此，在愛森斯坦討論蒙太奇的經典論文中，幾乎沒有提到庫里肖夫的實驗（他寧肯討論普希金、莫泊桑、狄更斯和高爾基），他的理性蒙太奇觀念也自稱是受到漢字「會意」字的啟發。[60]普多夫金雖然曾進入庫里肖夫的工作室工作，並把他視為老師，但當發現「庫里肖夫所宣揚的那種乾巴巴的形式與我的要求是絕不相容的」[61]之時，又毅然離開了他。

　　起始於「停機再拍」的電影蒙太奇，最初建立在視覺節約的原則上，以便讓動作的高峰瞬間概括動作的連續過程。蒙太奇觀念的本質不是兩個鏡頭的對列，而是它們的聯繫，是它們完成一段完整的敘事或表現的組合方式。愛森斯坦儘管不斷強調蒙太奇是兩個鏡頭之間的

59　〔蘇〕愛森斯坦：〈蒙太奇在1938〉，見尤列涅夫編註：《愛森斯坦論文選集》（北京市：中國電影出版社，1985年），頁348。

60　〔蘇〕Ｃ・Ｍ・愛森斯坦：〈鏡頭以外〉，見富瀾譯：《蒙太奇論》（北京市：中國電影出版社，1998年），頁458。

61　〔蘇〕Ａ・格羅雪夫：〈弗・依・普多夫金──電影藝術理論家和批評家〉，見多林斯基編註：《普多夫金論文選集》（北京市：中國電影出版社，1962年），頁12。

衝突，但他同樣不止一次地談到「蒙太奇與其說是一組鏡頭的連續性，毋寧說是它們的同時性」，是「同時性與連續性的統一」。愛森斯坦的意思是，蒙太奇不僅是一組鏡頭的連續組接，而且這組鏡頭還存在著一種整體的結構關係，它們作為整體的部分是具有同時性的。「即各個元素同時既被看作是各個獨立的單元，又被看作是一個整體的不可分割的各部分（或一個整體內部的各個組合）。」[62]換句話說，同時性是指蒙太奇所反映的內容在結構上的關係（亦即空間的連續性），而連續性是指蒙太奇所反映的內容在鏡頭連接上的關係（亦即時間的連續性）。關於蒙太奇鏡頭之間的關係，愛森斯坦強調整體性、普多夫金強調是一種聯繫，巴贊強調它的邏輯性，米特里則更乾脆稱之為連續性。蒙太奇在空間與時間上的連續性，是通過鏡頭與鏡頭之間的中斷、對立、衝突等方式來體現的。同時性和連續性的統一性，體現在鏡頭之間的關係上，就是中斷與連續的統一性。

四　蒙太奇的美學品格

在討論蘇聯的蒙太奇學派時，一般都集中在愛森斯坦（而不是普多夫金），以及他的理性蒙太奇、蒙太奇是鏡頭之間的衝突等觀點。理性蒙太奇確實最能體現蘇聯蒙太奇學派的思想，它的核心就是兩個鏡頭之間的對列（衝突）可以產生新的（思想）含義。然而，愛森斯坦對自己的這個觀點並不是沒有反省的。在談到《十月》中把克倫斯基的鏡頭和一隻金孔雀的鏡頭連接在一起時，他曾作過如下的檢討──

　　這次是過分追求圖像，把圖像純形式地混同於形象，過分到了

62 〔蘇〕Ｃ・Ｍ・愛森斯坦：〈蒙太奇〉，見《蒙太奇》（北京市：中國電影出版社，2001年），頁79-82。

可笑的地步。大家知道，在這部影片中濫用了蒙太奇聯想，其
中，克倫斯基在冬宮中的鏡頭與一個巨大的金孔雀鏡頭組接在
一起。（金孔雀在一座特大的鐘錶頂端旋轉，那座鐘錶好像是
波將金獻給葉卡捷琳娜二世的。）[63]

　　在後來曾被很多人津津樂道的這段蒙太奇，愛森斯坦自己卻稱之
為「濫用」。由此，他也才把只注意鏡頭內部的內容和更多地思考各
種對列的可能性視為蒙太奇的兩個極端，認為「應該注意的是那基本
的，既能夠同等地決定『鏡頭內部的』內容、也決定這些單獨的內容
在結構上的相互對列的東西，也就是那整體的、總的、統一的內
容。」[64]鏡頭內部的內容和整體的、總的、統一的內容，它們之間是
互相決定的；只注意一方面而忽視另一方面，都是蒙太奇的極端。
《十月》中的那隻金孔雀，可能是理性蒙太奇最典型的例子，但也是
最極端的例子；絕不應該把它看作愛森斯坦蒙太奇思想的核心，當然
更不是全部。

　　在〈電影中的第四維〉一文中，愛森斯坦引用了列寧對辯證法基
本要素的一段論述，其中包括了從現象到本質、從並存到因果性、從
低級到高級等思想。在這個基礎上，愛森斯坦才提出理性蒙太奇的概
念，認為它是蒙太奇的一個類別，並把它「確定為更高範疇的蒙太
奇」。[65]在愛森斯坦涉及蒙太奇的大量言論中，他不僅強調了蒙太奇是
鏡頭之間的衝突、撞擊，更一再強調蒙太奇的整體性、綜合性、統一
性。從愛森斯坦和普金夫金圍繞蒙太奇所展開的爭論中，不難發現他

63　〔蘇〕Ｃ・Ｍ・愛森斯坦：〈蒙太奇〉，見《蒙太奇論》（北京市：中國電影出版社，
　　2001年），頁237。

64　〔蘇〕愛森斯坦：〈蒙太奇在1938〉，《愛森斯坦論文選集》（北京市：中國電影出版
　　社，1985年），頁350-351。

65　〔蘇〕Ｃ・Ｍ・愛森斯坦：〈電影中的第四維〉，見《蒙太奇論》（北京市：中國電影
　　出版社，2001年），頁447。

們的區別主要體現在對鏡頭關係的理解上，但對於蒙太奇的整體性、綜合性、統一性，對於蒙太奇的主觀表現性，其看法則基本趨於一致。蘇聯的表現蒙太奇並不只是提出一種鏡頭連接的技巧而已，鏡頭之間不只是連接的問題，而是通過連接來實現一種整體性、綜合性和統一性。這是對電影藝術整體特徵的一種描述，是電影在藝術上最具根本性的概括，當然也真正成為蒙太奇美學的核心思想。普多夫金認為：「將若干場面構成段落，將若干段落構成一部片子的方法，就叫作蒙太奇。」[66]可見蒙太奇並不只是電影的語言，不只是鏡頭連接的技巧，而是構成影片的方式──從鏡頭的層次到段落層次再到影片整體的層次。關於蒙太奇這種整體性、構成性的問題，愛森斯坦說得更為透徹一些──

> 變換拍攝點的電影時期現在通常被稱為「蒙太奇電影」時期。這個說法形式上是庸俗的，實質上是不正確的，任何電影都是蒙太奇電影。理由很簡單，最基本的電影現象──活動照相──就是一種蒙太奇的現象。電影中照相影像活動起來的現象是怎麼回事呢？
>
> 對同一個運動的不同階段拍攝一連串的靜止照片，這樣就得到一連串所謂的「畫格」。
>
> 當它們以一定速度通過放映機時它們便以蒙太奇的方式彼此連接起來，成為一個統一的過程，這個過程便被我們感知為運動。這似乎可以稱為微觀蒙太奇階段，因為這一現象中的規律還是同一個規律，把蒙太奇片段組合起來以達到更強烈的運動感（加強「速度」蒙太奇）或更高層次的運動感（通過巧妙的鏡頭調度達到內在的動感）不過是這同一現象在更高的發展階段

66 〔蘇〕B·普多夫金：《論電影的編劇、導演和演員》（北京市：中國電影出版社，1980年），頁41。

上的重複。甚至還可以有宏觀蒙太奇，這時就不是把一個片段
組合起來（把細胞組合起來的微觀蒙太奇）或把若干片段組合
起來（把蒙太奇單位組合起來的蒙太奇），而是把整部作品各
個場面、完整的部分組合起來。

由此可見，蒙太奇貫穿於電影作品的一切「層次」，從最基本
的電影現象，經過「本義上的蒙太奇」，直到整部作品的整體
結構。[67]

　　愛森斯坦所說的「宏觀蒙太奇」和普多夫金所說的「構成一部影
片的方法，就叫作蒙太奇」其實是同一個意思。從畫格到鏡頭（微觀
蒙太奇）、從鏡頭到鏡頭組接（蒙太奇語言）、從片段到整體（宏觀蒙
太奇）──在愛森斯坦看來，蒙太奇並不只是一種鏡頭組接的規則，
而是「貫穿於電影作品的一切『層次』」，是對「整部作品的整體結
構」的一種描述。在學術界，愛森斯坦的這一思想，遠遠沒有把蒙太
奇看作是一種鏡頭組接技巧的觀點影響更為深遠，也更受到重視。

　　把蒙太奇看作一種構成法則，體現了電影從最基本的元素到最具
整體性的影片，其構成中存在著同樣的中斷與連續相統一的特徵。對
立統一、有機整體，這正是哲學辯證法最核心的思想。蘇聯電影理論
家葉·魏茨曼就認為，愛森斯坦的蒙太奇理論是有其哲學基礎的，即
「電影實現了關於整體及其各部分不可分割的辯證法原則。愛森斯坦
按照黑格爾、恩格斯和列寧的思想分析了『有機整體』的涵義。」[68]
在國內，較早反對蒙太奇作為「鏡頭組接論」而主張是一種構成整體
的技巧，討論得比較深入的是鄧燭非。他認為：

67　〔蘇〕C·M·愛森斯坦：〈蒙太奇〉，見《蒙太奇論》（北京市：中國電影出版社，
　　2001年），頁108-109。
68　〔蘇〕葉·魏茨曼：《電影哲學概說》（北京市：中國電影出版社，1992年），頁162。

蒙太奇雖然僅限於不同時空的部分與要素的組合，但它所涵蓋的範疇又是寬泛的，它不僅指鏡頭之間的組合，也應該包括總體範疇和鏡頭內部各種局部成分之間的關係，只要是不同時空的部分與要素的組合，不論在什麼範疇之內，都可以歸到蒙太奇的範疇。這種處於不同時空的局部成分的組合──無論是一部影片、一個段落或者一個鏡頭──它都是重新再造了一個新的電影時空。[69]

　　而在另一些電影學者看來，這種強調統一的、綜合的、整體的觀念，同時還受到蘇聯構成主義藝術運動的影響。[70]構成主義是俄國革命勝利後，藝術領域激進思想的反映。它反對沙皇時期藝術的傳統觀念，主張和科學技術密切結合；與此同時，則把藝術家看作設計師、工程師。他們不是憑直覺和感情，而是憑認識和理性從事創作；其目標就是把不同的元素、材料、技術和觀念建構成一個整體。愛森斯坦被看作構成主義者，和他師承構成主義戲劇大師梅耶荷德，以及受到同樣是構成主義者的羅德欽科「照相蒙太奇」的影響有很大關係。作為革命勝利之後藝術領域的一種新觀念，構成主義在當時是帶有進步性的。愛森斯坦把辯證法、構成主義以及電影是宣傳鼓動的思想融合在一起，形成了自己的蒙太奇觀念。這裡反映出來的，當然不僅僅是鏡頭組接的技巧而已，而是政治理想、美學觀念、思想方法以及藝術經驗的集大成。愛森斯坦把蒙太奇看作一種影片構成原則的美學觀念，明顯區別於他所提出的理性蒙太奇的觀念，更不同於庫里肖夫實

69 鄧燭非：〈蒙太奇理論研究中的若干問題〉，張衛、蒲震元、周湧主編：《當代電影美學文選》（北京市：北京廣播學院出版社，2000年），頁93-94。

70 參見楊遠嬰：〈愛森斯坦及其蒙太奇學說的理論模態──經典電影理論學習筆記〉，蒲震元、周湧主編：《當代電影美學文選》（北京市：北京廣播學院出版社，2000年），頁68；黃建業：〈愛森斯坦與構成主義〉，《世界電影》1983年第4期，頁128。

驗所得出的片面結論，這也才是他賦予蒙太奇美學品格的地方。正是從這個意義出發，把蘇聯的蒙太奇學派看作是形式主義美學，也是有欠公允的。準確說來，真正把蒙太奇當作一種形式技巧的，是庫里肖夫的蒙太奇實驗；在愛森斯坦和普多夫金那裡，蒙太奇不僅是形式的技巧，更是內容的充分表達，是電影整體特徵的高度概括。只有在構成蒙太奇的美學觀念統攝之下，敘事蒙太奇和表現蒙太奇才得以被包括，它們交替連接，轉換生成，揭示出電影的敘事邏輯；而蒙太奇鏡頭、蒙太奇場面、蒙太奇段落，所體現的是蒙太奇構成中不同的結構層次，刻劃出電影作為藝術的形態特徵；至於平行蒙太奇、交叉蒙太奇、理性蒙太奇、抒情蒙太奇等等，只不過是蒙太奇作為語言所採取的不同形式罷了。

長期以來，構成蒙太奇在蒙太奇理論的研究中一直被忽視，更不如理性蒙太奇的影響那麼大，原因就在於後者擁有庫里肖夫提供的所謂「科學實驗」的證據，也在於它更帶有表現蒙太奇的標誌性特徵。從吸收照相和戲劇的前衛觀念形成的雜耍蒙太奇，到探索鏡頭組接規律的理性蒙太奇，再到認識電影本體特徵的構成蒙太奇，這是愛森斯坦蒙太奇觀念發展的歷史，也是蒙太奇形成自己美學品格的最終歸縮。不包括構成蒙太奇的蒙太奇美學，不僅是不完整的，而且是不正確的。

第三節　長鏡頭：連續的藝術

從敘事到表現、從實踐到理論，蒙太奇構成了一個相當長的電影史時期。它從梅里愛偶然的「卡片」事故開始，把中斷鏡頭重新連接的問題當作探索的方向，最終提升到影片的構成特徵與創作規律來認識。然而，任何理論的充分演繹，遲早都會達到它的邊界。單個鏡頭內部的信息單一，是鏡頭之間建立關係（亦即蒙太奇）的基礎；這就

導致電影在藝術上長期忽視鏡頭內部表現力的問題。當愛森斯坦的理性蒙太奇把充滿假定性的主觀表意推向極端時，它所帶有的局限便更是無處遁身了。而時勢的演變、藝術的探索、技術的進步，所有這一切，都在為新觀念的誕生創造條件。

一　從蒙太奇到長鏡頭

從技術、藝術到美學，這是電影發展的一條線索。任何一個電影史的階段，都有技術提供的限制性條件和開放性空間，繼而通過藝術實踐的充分探索，最後由理論家在美學上加以總結。一開始，蒙太奇式的短鏡頭並不是故意把可以拍成長鏡頭的片段拍短的，而是當時膠片生產技術的限制。最早的連卷膠片尺數都很短，盧米埃爾早期的影片大約長五十英尺左右，「一次只能放映一分鐘」[71]。也就是說，攝影師把一卷長五十英尺的膠片連續拍完，最多也只能放映一分鐘而已。在這種情況下，要拍攝有如《火車進站》或《園丁澆水》一類的題材大概也就夠了；但要拍攝內容更為複雜豐富的影片，除非採用更多的鏡頭，否則就無法完成。一八九七年，盧米埃爾兄弟第一部表現戲劇的重要影片《基督受難》已經長達二百五十英尺，其中分為十三個部分（鏡頭）。[72]梅里愛的第二部長片《灰姑娘》（1899年）更長達四百一十英尺，總共使用了二十張活動畫面（戲劇場面）來說明這個故事，每個活動畫面都是用一條連續的片子（鏡頭）記錄下來。「把這些戲劇場面放到一起來看，就比單一鏡頭的影片有可能敘述一個複雜得多的故事。」[73]可見，膠片的長度有限，單個鏡頭的畫面容量也隨

71　〔法〕喬治‧薩杜爾：《世界電影史》（北京市：中國電影出版社，1982年），頁22。
72　〔法〕喬治‧薩杜爾：《世界電影史》（北京市：中國電影出版社，1982年），頁23。
73　〔英〕卡雷爾‧賴茲、蓋文‧米勒：《電影剪輯技巧》（北京市：中國電影出版社，1985年），頁5。

之有限；當電影反映現實生活的水平日益提高之後，勢必要超越單鏡頭拍攝的局限，而鏡頭之間連接（亦即蒙太奇）的問題也勢必要隨之出現。一個西方學者克利斯興·馬蓋這樣寫道：「蒙太奇和電影攝影機的各式運動是由於電影暫時不能擴展它的視野範圍而產生的特定形式。」不久，安德烈·巴贊又發表了這樣的意見：「人們錯誤地想在蒙太奇裡看到電影的本質，實際上，蒙太奇是由於傳統畫面的狹小，才迫使導演不得不把現實分成片段的。」[74]既受膠片長度的限制，又受單個鏡頭畫面容量的限制，在那個技術時代，這種既不能把人物推成遠景，又要表現更豐富內容的要求，只好採用鏡頭的分切，亦即蒙太奇的手段才得以實現。當然，電影技術的限制同時也正是它在藝術上的優勢，在限制中探索，借助限制去發展，這本來就體現著藝術的辯證法。蒙太奇語言、蒙太奇觀念、蒙太奇美學，電影史上的蒙太奇時期，正是在當時電影技術的限制下和範圍內才得到發展的。

巴贊曾指出：

> 無論什麼影片，其目的都是為我們營造出猶如目睹真實事件的幻象，似乎事件就在我們眼前展開，與日常現實別無二致。但是這個幻象含有欺騙的本質，因為現實存在於連續的空間，而銀幕實際上為我們展示的是被稱為「鏡頭」的短小片段的接續。這些片段的選擇、排列順序和時間流程恰恰構成影片的所謂「分鏡頭」。假如我們全神貫注，盡力感知攝影機外加於被再現的事件的連續流程的斷裂，並且認真理解這些斷裂自然難以被覺察出來的原因，我們會明白，我們之所以容許這種斷裂的存在，是因為它們畢竟為我們留下連貫和同質的現實印象。[75]

74 參見〔法〕亨·阿傑爾：《電影美學概述》（北京市：中國電影出版社，1994年），頁98。

75 〔法〕安德烈·巴贊：〈奧遜·威爾斯〉，轉引自〔法〕雅克·奧蒙等著：《現代電

　　巴贊正確地看到了蒙太奇通過鏡頭的中斷重新實現連續的規律性。那麼，為什麼蒙太奇鏡頭對「事件的連續流程的斷裂」不僅不會產生斷裂的印象，反倒會「留下連貫和同質的現實印象」呢？這是因為鏡頭的選擇和重新組接，還是理清了動作和事件的順序以及體現了時間的流程。在這種情況下，觀眾的觀影經驗起了很大的作用。黛博拉‧圖多爾正確地指出：「連續體中的時間提示點還讓劇情時間流中出現裂痕和省略的地方全都變得順暢起來。注意力被轉移到了敘事上，因為在那些熟悉的約定下，空間和時間已經讓觀眾覺得習以為常了。」[76]在蒙太奇鏡頭中，連續性遭遇斷裂的通常只是動作，但事件的順序以及時間的流程還是被保留下來了。對觀眾來說，其注意力更多地是在敘事上，而動作的斷裂因為事件的順序和時間的流程還是被觀眾自覺加以填補了。「當然，只有當被省略的是一個短促的動作時，才能使用這種簡約手法。如刪去的部分間隔時間較長，就可能造成剪接不當的感覺。」[77]

　　然而，巴贊對蒙太奇最為不滿的地方還在於「這個幻象含有欺騙的本質」；因為現實的空間是連續的，而鏡頭接續（蒙太奇）中的空間卻是不連續的。這種欺騙性可以從普多夫金拍攝《聖彼得堡的末日》中的一場爆炸看出來。一開始，普多夫金拍了一次真的非常壯觀的爆炸，但在銀幕上看起來這個爆炸卻非常緩慢、毫無力量。後來，先前所拍的那些鏡頭全都沒有用上，普金夫金另外拍攝了一個噴火器噴出漫天濃煙的鏡頭、接上一些鎂光火焰的鏡頭、再插進一條河流的鏡頭來造成一種特殊的明暗色調。「最後，終於在銀幕上看到了炸彈

影美學》（北京市：中國電影出版社，2010年），頁56。

76 〔美〕黛博拉‧圖多爾：〈蛙眼：數碼處理工藝帶來的電影空間問題〉，《世界電影》2010年第2期，頁23。

77 〔法〕讓‧米特里：〈蒙太奇形式概論〉，李恆基、楊遠嬰主編：《外國電影理論文選》（上海市：上海文藝出版社，1995年），頁324-325。

的爆炸，但是造成這種爆炸效果的，實際上卻完全不是由於真的爆炸。」[78]普多夫金「剪輯」的這一場爆炸，充分有力地證明了蒙太奇為了製造效果而不惜以幻象來代替真實的假定性。濃煙的鏡頭、火焰的鏡頭和河流的鏡頭都不是取自爆炸真實的連續空間，而是在不同的空間裡分別拍攝，再一一接續而成的。鏡頭可以取自不同的空間，再把它們剪接在一起，這個幻象本質上自然是帶有欺騙性的。正因為如此，巴贊才一針見血地指出蒙太奇鏡頭的最大問題是不遵守「空間的統一性」。

為了說明這個問題，他曾以《白鬃野馬》為例：

> ……使我深感不快的是，在段落結尾，當那匹馬放慢腳步，最後停下來的時候，攝影機竟沒有無可爭辯地為我表明馬與孩子是相隔不遠的。一個搖鏡頭或拉拍鏡頭就能交代清楚。只要追上這一筆，就會使前面的所有鏡頭顯得真實。而現在，讓小孚爾柯和馬先後出現的兩個鏡頭，雖然回避了困難，卻破壞了動作的完美的空間流暢性，況且，情節發展到這一時刻，這個難題已經容易解決。

與此相反，在一部平庸的英國影片《鷲鷹不飛的時候》中，巴贊卻看到了一個令人難忘的段落：當一對夫婦帶著一個孩子生活在密林中時，不知危險的孩子竟把一隻暫時離開母獅的小獅子帶走。當母獅追趕孩子來到宿營地時，父母驚恐萬狀。此前，影片都是採用平行蒙太奇來敘述抱走小獅子的孩子和追趕的母獅，然而到了宿營地之後，「導演摒棄了分割表現劇中角色的近鏡頭，而把父母、孩了和獅子同

78 〔蘇〕B・普多夫金：《論電影的編劇、導演和演員》（北京市：中國電影出版社，1980年），頁11。

時攝入同一個全景中。在這個鏡頭裡，任何特技都是不可設想的，僅僅這一個鏡頭即刻就使前面十分平庸的蒙太奇成為真實可信的。」[79]
把父母、孩子和獅子處理成在同一個空間的全景鏡頭，好處是讓觀眾真正看到人和獅子之間距離是如此之近，是處在同一個具有連續性的空間裡。如果採用蒙太奇的短鏡頭分別拍攝，則因為沒有遵守「空間的統一性」而會大大降低觀眾對危險處境的強烈感受。

　　在巴贊看來，不遵守「空間的統一性」是和採用蒙太奇的短鏡頭相關的。把敘事的內容以短鏡頭來呈現，最終組合成一個蒙太奇段落，這裡的問題是「只有敘事的價值，而沒有真實性的價值」[80]。真實性的價值之所以被巴贊賦予比敘事的價值更重要的地位，完全是從觀眾接受的角度來評判的。

　　　　正如在盧米埃爾的影院中最初那些觀眾看到火車駛入奧塔車站的鏡頭時，曾經躲閃不迭一樣，蒙太奇以其初始的幼稚形式出現時，人們還不覺得它是一種人工矯飾。但是，看電影的習慣使觀眾逐漸變得敏感。今天，大部分觀眾，只要稍加留意，便能把「真實」的場面和僅由蒙太奇提示的場面區分開來。[81]

　　欣賞水平的提高使觀眾變得更加敏感了。在現實中，觀眾對真實的感受本來就是和空間的統一性聯繫在一起的。蒙太奇不遵守空間的統一性，當然會影響觀眾對真實的感受。

79 參見〔法〕安德烈・巴贊：〈被禁用的蒙太奇〉，《電影是什麼？》（北京市：中國電影出版社，1987年），頁58-59。

80 參見〔法〕安德烈・巴贊：〈被禁用的蒙太奇〉，《電影是什麼？》（北京市：中國電影出版社，1987年），頁59。

81 〔法〕安德烈・巴贊：〈被禁用的蒙太奇〉，《電影是什麼？》（北京市：中國電影出版社，1987年），頁55。

二　連續性：時間和空間

　　一般認為，巴贊是因其紀實美學的理論主張，才極力推崇連續攝影和景深鏡頭的。連續攝影提供的是時間的連續性，景深鏡頭提供的是空間的連續性。相比之下，他對景深鏡頭要比連續攝影更為重視，討論也更為深入和充分。連續攝影由於時間上保持連續的直觀效果，輕易就可獲得現實經驗的認同，並產生真實的感受。景深鏡頭在技術上的專業性，其紀實的獨特功能，以及和電影空間更為隱蔽的聯繫，都使得問題的辨識和理論的論證顯得更複雜一些。

　　景深鏡頭並不是指某一種性能的鏡頭（如長、短焦距鏡頭）或攝影技術。準確的說，它指的是「由遠及近的被攝景物在畫面中表現為全部清晰的影像」的鏡頭。[82]顯然，這是用來描述畫面效果而非某種特定鏡頭的術語。影響鏡頭景深的因素是多方面的，因而不同的技術或拍攝條件都有可能形成具有一定景深的畫面效果，比如短焦距、小光圈、較遠的物距，以及調焦至超焦距點等。即便是在照相術水平相對較低的情況下，要拍攝具有一定景深的鏡頭，也只要縮小鏡頭的光圈往往就可以做到了。在照相術發明的早期，已經可以看到具有景深效果的照片。像塔爾博特拍攝於一八四三年的《巴黎林蔭道的風景》、奧諾雷・杜米埃拍攝於約一八四〇年的《聖米歇爾橋風景和巴黎天主旅店：背景，巴黎聖母院》，其中在縱深向度上呈現的街道景物，就都明顯具有景深的效果。[83]因為有照相術的發明在前，電影從一開始就建立在鏡頭技術堅實的基礎上。從照相的景深鏡頭到電影的景深鏡頭，其間不僅沒有技術上不可跨越的鴻溝，甚至完全可以移

82　許南明主編：《電影藝術詞典》「全景焦點」條目（北京市：中國電影出版社，1986年），頁308。

83　參見〔英〕伊安・傑夫里：《攝影簡史》（北京市：生活・讀書・新知三聯書店，2002年），頁13、15。

用。所以，電影中的景深鏡頭同樣不是什麼後發的新技術，它在早期的街頭拍攝中就出現了。像奧古斯特‧盧米埃爾拍攝的《燒草的婦女們》「很成功地利用濃煙的效果使放映出來的活動形象產生一種縱深感」；在《火車到站》裡，路易‧盧米埃爾也「充分利用了一個具有很大『景深』的鏡頭」。[84]到一九四○年代前後，鏡頭鍍膜技術提高了鏡頭的透光率，一項新的洗印技術又提高了膠片的感光度，這才為景深畫面的拍攝提供了新的技術支持。[85]

從技術上講，景深鏡頭從來就不是一個艱深的問題；只是在巴贊提出紀實美學的觀念之後，圍繞著它的討論才開始熱烈起來。

> 四十年代的電影實踐家有一種發現新大陸的感覺，通過對縱深場面調度的創造擴大了電影的基本潛能。而理論家則發現了一個「新的」範疇。這件事的意義，如像今天已經可以清楚看出的，當然並不是發現了一種新的美學現象（這一現象遠在四十年代以前在電影中就已存在），而是反映了理解上的一次跨躍，即以前處於朦朧狀態中的東西突然成了有意識地變革藝術方法的重要因素。從四十年代末開始，鏡頭景深得到了系統的運用，因而也就開始被當作藝術體系中的重要成分。[86]

作為技術手段的景深鏡頭，它幾乎是在電影發明之後就存在了；而作為一種藝術與美學的趨勢，則遲至一九四○年代才開始流行，進而作為理論上一個「新的」範疇提出來。早期電影街頭實錄的觀念，決定了運用景深鏡頭帶有被動和自發的傾向。它取決於拍攝對象的呈

84 〔法〕喬治‧薩杜爾：《世界電影史》（北京市：中國電影出版社，1982年），頁17。
85 屠明非：《電影技術與藝術互動史》（北京市：中國電影出版社，2009年），頁75-76。
86 〔俄〕Ｍ‧Ｂ‧楊波爾斯基：〈論鏡頭的景深〉，《世界電影》2000年第2期，頁218-219。

現狀態，要麼具有縱深的布局（如《燒草的婦女們》），要麼在縱深方向上運動（如《火車進站》）；只是為了遠近影像均能達到清晰的畫面效果，自然要選擇採用景深鏡頭。而一九四〇年代之後的景深鏡頭，卻是作為一種藝術風格和美學主張而提出的新範疇，是電影實踐自覺選擇和電影理論高度概括的結果。

　　耐人尋味的是，在一九四〇年代之前的大約二十年間，景深鏡頭在實踐中突然被放棄使用了，這個現象曾引起眾多理論家的注意。讓·米特里、讓-路易·科莫里、帕特里克·奧格爾、安德烈·巴贊以及美國的查爾斯·哈波爾等人都圍繞這個問題展開過討論和爭辯。他們的解釋有技術上的，也有意識形態上的，當然也有電影發展的。而恰恰是在景深鏡頭被放棄使用的二十年間，蒙太奇尤其是表現蒙太奇開始大行其道。景深鏡頭放棄使用和蒙太奇鏡頭大行其道，這兩個現象之間顯然存在著某種必然的聯繫。對蒙太奇而言，鏡頭之間分明是不連續的，卻要產生連續的效果，為此鏡頭各自的內容就必須相對單一，以便形成清晰的容易理解的聯繫。在這種情況下，更多的影像會被置於鏡頭的淺平面空間，而縱深空間的有意回避、阻斷和相對壓縮就成了必然的選擇——正是它為鏡頭內容的盡可能單一提供了條件。蒙太奇總是對鏡頭的淺平面空間加以盡量占有和充分利用，誠如巴贊所言：「影像背景的模糊只是隨蒙太奇而出現的。它不僅是因為採用近景而產生的一種技術局限，也是蒙太奇合乎邏輯的結果和造型的等價物。」[87]所謂合乎邏輯，就在於蒙太奇鏡頭建立關係的條件，是前後鏡頭各自的內容要相對單一，彼此之間的關係建立才可望被讀解。在這種情況下，得到利用的往往是鏡頭的淺平面空間，於是景深鏡頭對縱深空間的開掘和利用便顯得不合時宜了。在蒙太奇大行其道

87　〔法〕安德烈·巴贊：〈電影語言的演進〉，《電影是什麼？》（北京市：中國電影出版社，1987年），頁75。

的二十年間，景深鏡頭所以會被放棄使用，原因也正在這裡。俄羅斯的楊波爾斯基認為，可以把電影中的平面與景深看作是辯證的關係，「電影空間的這兩種特性其有結構上互補的關係，並且只有通過它們的對立才能表達意義。」[88]蒙太奇在單個鏡頭內部只利用其淺平面空間；景深鏡頭把平面空間與縱深空間的連續性重新建立起來。當導演在平面空間和縱深空間分別設置了不同的敘事內容和含義，空間的連續性也就重新建立起鏡頭內部的聯繫。這就意味著，電影可以用鏡頭內部的聯繫（景深鏡頭）去取代原本要用兩個鏡頭（平面空間與縱深空間）來建立的聯繫（蒙太奇鏡頭），進而著力於探索單個鏡頭內部的表現力。注意鏡頭之間的關係和注意鏡頭內部的關係，其實並沒有優劣之分；關鍵只在於，探索鏡頭內部的表現力，這正是之前的電影蒙太奇所忽視的。景深鏡頭在一九四〇年代重新成為一種創作趨勢，正是對蒙太奇觀念的反撥，體現出藝術探索的自覺轉向，蘊含著認識發展本身的邏輯，由此才被巴贊視為電影語言演進的一大進步。

　　當景深鏡頭把同樣的清晰度賦予縱深空間時，縱深空間和平面空間重新建立起連續性，蒙太奇得以施展其主觀隨意性和表意強制性的那個基礎就不復存在了。從奧遜・威爾斯、威廉・惠勒、讓・雷諾阿的影片中，巴贊不厭其繁地分析景深鏡頭的運用，敏銳地發現了它對電影的革命性意義。在巴贊看來，景深鏡頭的空間連續性，為鏡頭內部的表現力提供了基礎。但是，如果沒有一定的時間延續來保證觀眾從容地看清楚鏡頭中更豐富的內容，空間的連續性也就失去了意義。巴贊曾指出──

　　　　在雷諾阿的影片中，畫面盡量採用景深結構，等於是部分地取
　　　消了蒙太奇，而用頻繁的搖拍和演員的進入場景取代。這種拍

88 〔俄〕M・B・楊波爾斯基：〈論鏡頭的景深〉，《世界電影》2000年第2期，頁233。

法是以尊重戲劇空間的連續性，自然還有時間的延續性為前提的。[89]

著眼於鏡頭內部的表現力，不僅對鏡頭的空間連續性提出要求，也對時間的連續性提出了要求。巴贊所以竭力主張連續攝影，就在於它克服了蒙太奇鏡頭對時間的阻斷和不規則跳躍，用時間的連續性來配合空間的連續性，目的在於保證鏡頭內部更豐富的表現力。所以，「問題實質不在於膠片上的影像的連續性，而在於事件的時間結構。」[90]不能不承認，巴贊關於連續攝影導致時間觀念、時間結構的根本改變這個看法是相當深刻的。

和愛森斯坦鮮明的政治立場與辯證思想不同，巴贊的電影美學更具有哲學的基礎與背景。巴贊是二戰之後在電影領域逐漸活躍起來的，這個時期也正是法國哲學風起雲湧的年代。薩特的存在主義和柏格森的直覺主義都對巴贊產生過影響。這兩個哲學流派儘管關注的問題和秉持的觀念各不相同，但在認識論上，它們都主張把意識建立在活生生的現實存在和生命存在之上。在現實世界裡，人對自身、環境和生活的體驗，都是以時空的連續為基礎的。現實中的人，就是處在時空的連續和統一之中的人。巴贊電影觀念的邏輯表現在：從哲學上看，存在是直接呈現的，而攝影影像正是把事物直接呈現出來，現實世界也就自然被看作電影世界的唯一參照系。因為事物在客觀世界的存在是時空連續的，影像的直接呈現也勢必會要求時空的連續。巴贊所以主張景深鏡頭和連續攝影，原因就在於看重電影中時間和空間的連續性，以便體現出與現實世界的同構關係。長鏡頭的連續拍攝帶來

89 〔法〕安德烈・巴贊：〈電影語言的演進〉，《電影是什麼？》（北京市：中國電影出版社，1987年），頁76。

90 〔法〕安德烈・巴贊：〈真實美學〉，《電影是什麼？》（北京市：中國電影出版社，1987年），頁347。

了時間的連續性，景深鏡頭充分利用縱深空間又帶來了空間的連續性。正如他指出的：

> 奧遜‧威爾斯的全部革新是以系列地運用久已摒棄的景深鏡頭為出發點的。按照傳統，攝影機的鏡頭要從不同方位依次拍攝一個場景，奧遜‧威爾斯的攝影機則是以同樣的清晰度將同在一個戲劇環境中的整個視野盡量收入畫面。這裡不再用分鏡頭手段替我們選擇可看的內容和先驗地確定內容的含義，而是讓觀眾自己開動腦筋在連續性現實的某種六面透鏡中（銀幕就是這個六面體的橫切面）分辨出場所特有的戲劇性光譜。因此，影片《公民凱恩》由於明智地利用了技術的進步而獲得了真實性。奧遜‧威爾斯借助深鏡頭再現出現實的可見的連續性。[91]

　　現實可見的連續性，也就是現實中時間與空間的連續性，巴贊在這裡把理論的基礎引向所有人的現實經驗。從通過意識去把握現實，到紀實美學；從現實的連續性，到現實的真實性；從電影的時空連續性，到景深鏡頭與連續攝影；巴贊的電影美學，之所以給人一種基礎堅實和邏輯統一的說服力，原因也就在這裡。

三　鏡頭內部的蒙太奇

　　作為電影理論史的一個時期，巴贊的革命性表現在，當蒙太奇以中斷時空的連續性作為藝術的契機，把電影看作主觀的表現而發展到某種極致時，巴贊的理論重新把電影拉回到尊重客觀現實的軌道上

91　〔法〕安德烈‧巴贊：〈真實美學〉，《電影是什麼？》（北京市：中國電影出版社，1987年），頁286-287。

來。從表面上看，巴贊是使電影回到它草創時期的那種連續攝影，實
際上這兩種連續性已存在根本的不同。那種一次連續拍完所有膠片的
早期長鏡頭，通常採用的是固定機位。近代長鏡頭與之最大的不同，
就是引進了鏡頭的運動。推近、拉遠、搖移、跟隨，運動鏡頭讓鏡頭
內部的畫面呈現極大地豐富起來。影像及其關係的變化、注意力的轉
移、畫面構圖的美感與造型效果的強烈，所有這一切，都是早期長鏡
頭無法比擬的。

　　與此同時，運動鏡頭也使景深長鏡頭的場面調度顯得更加複雜和
多變。空間與時間的連續性，造成對人物、場景和攝影機調度上更多
的可能和更大的變化。誠如巴贊所言：「……景深鏡頭不是像攝影師
使用濾色鏡那樣的一種方式，或是某種照明的風格，而是場面調度手
法上至關重要的一項收穫：是電影語言發展上具有辯證意義的一大進
步。」[92]巴贊的意思很清楚，景深長鏡頭對場面調度的意義，就在於
它提供了鏡頭的平面空間與縱深空間的連續性，這就為鏡頭內部的表
現力發掘提供了基礎。在過去，由於鏡頭的固定以及更注意對淺平面
空間的利用，一個鏡頭所能反映的內容極為有限，於是電影的敘事和
表現都不得不借助鏡頭與鏡頭的連接（亦即蒙太奇）來實現。景深鏡
頭提供了平面空間與縱深空間的連續性，長鏡頭提供了時間的連續
性，時空的連續使鏡頭內部的容量得以極大擴展，也使攝影機在鏡頭
內部的運動有了更充分的可能性。每一次和每一種鏡頭運動都帶來了
角度與視點的變化，於是一個景深長鏡頭無形中就變成是多個單視點
鏡頭的連續呈現。正是在這個意義上，讓・米特里才批評過一些人以
所謂的「單鏡頭段落」來反對「蒙太奇」的觀點，認為是一種荒謬的
見解。

92 〔法〕安德烈・巴贊：〈電影語言的演進〉，《電影是什麼？》（北京市：中國電影出
　　版社，1987年），頁77。

除過去的一些老片子（如薩夏・基特里導演的那些低劣的影片）裡整場戲都是從頭到尾用一個視點拍攝，演員在攝影機前就像在舞臺上那樣表演外，在今天影片中並不存在「單鏡頭段落」（也就是沒有蒙太奇或「蒙太奇條件」的段落）。攝影機在這種所謂「單鏡頭段落」裡並不是固定不動，而相反的是在不斷地運動著（參看《安倍遜大族》、《繩索》等影片）。這也就是攝影角度和視點的不斷改變。實際上，人們並不是把分別拍攝下來的個別鏡頭一個個黏接起來，而是在攝影場裡一次拍攝中間就把一系列鏡頭組成一個連續不斷的運動。我們的評論家在這裡是把鏡頭的統一性和拍攝的統一性混淆起來了……

使用這種方法，一場戲就更難拍攝，也更難拍好，但其結果卻常常是場景具有自然、形式統一和劇情連貫等優點。拍攝方法儘管不同，然而蒙太奇的原理（分鏡頭、拍攝角度和不同視野在連續性中的關係——不是各次拍攝間的關係）還是不變的。[93]

　　米特里認為「單鏡頭段落」中的鏡頭運動符合蒙太奇原理，顯然有他的道理。一旦攝影機不是固定不動而在不斷運動，鏡頭在運動中自然要隨時改變視野、視點和拍攝對象，這就和蒙太奇鏡頭一樣表現出很強的選擇性。對「單鏡頭段落」而言，拍攝對象是在運動的連續性中實現鏡頭內部的轉換的，這和蒙太奇在鏡頭之間實現切換如果有什麼不同，那也只是表現在連續性的中斷上。無論是蒙太奇還是長鏡頭，電影同樣無時不在為觀眾選擇可看的對象和引導觀眾的注意力，分散和集中、固定和轉移、遠離和逼近、跳躍和變換，都無不如此。區別只在於：「單鏡頭段落」（即長鏡頭）是在鏡頭的連續拍攝中實現的，而蒙太奇是在鏡頭的中斷與接續中實現的。在《公民凱恩》中，

93　〔法〕讓・米特里著：《愛森斯坦》，頁73，轉引自〔法〕亨・阿傑爾：《電影美學概述》（北京市：中國電影出版社，1994年），頁99-100。

當凱恩母親將凱恩連同財產託付給銀行家賽切爾，要送他去大都市受
教育時，導演奧遜‧威爾斯採用的是一個後拉的長鏡頭。一開始，小
凱恩在雪地裡玩耍，在鏡頭緩緩後拉的同時，畫面出現了在窗口往外
眺望的凱恩母親和銀行家賽切爾。當凱恩母親表示她要簽字時，兩個
人朝著鏡頭走來，鏡頭也跟著往後拉，經過一個木門，框入前景中桌
子的一角，凱恩的父親則嘮叨著跟在後面。在這個後拉的長鏡頭中，
窗口和門框把縱深空間分切為三個層次。靠近鏡頭的是坐在桌前的凱
恩母親和銀行家賽切爾，中間是倚著門框的凱恩父親，遠處則是在窗
外玩耍著的小凱恩。對觀眾來講，這個後拉的長鏡頭不斷引入新的敘
事元素，其實都在引導他們注意力的轉移和重新分配，這和採用蒙太
奇鏡頭來分切與組接在原理上是相符合的。稍有不同的是，這些敘事
元素最後都共存於後拉的長鏡頭那個縱深布局的畫面中，於是人物之
間的關係比人物本身更吸引注意：觀眾不難發現，當前景的凱恩母親
和賽切爾正簽字決定小凱恩未來的命運時，遠在窗外的小凱恩卻完全
被蒙在鼓裡。

　　一個運動長鏡頭，因為不斷變換視野、視點和拍攝對象，其實是
在鏡頭內部實現符合蒙太奇原理的切換和重新組接。愛森斯坦曾經一
再討論過鏡頭內部的蒙太奇問題。他把蒙太奇看作是電影的構成特徵
而不只是鏡頭組接的技巧。蒙太奇是衝突，是撞擊的觀點也就不僅體
現在鏡頭之間，也體現在鏡頭內部。「鏡頭內部的衝突是 —— 潛在的
蒙太奇，隨著力度的加強，它便突破那個四角形的細胞，把自己的衝
突擴展為蒙太奇片段之間的蒙太奇撞擊；……」[94]這就是說，長鏡頭
在保持連續拍攝的基礎上，由於鏡頭的運動導致視野、視點和拍攝對
象的不斷變換，仍然潛在地表現出蒙太奇式的鏡頭內部的中斷和連續
相統一的關係。與此類似，巴贊也曾經討論過景深鏡頭段落與蒙太奇

94 〔蘇〕C‧M‧愛森斯坦：〈鏡頭以外〉，見富瀾譯：《蒙太奇論》（北京市：中國電
　　影出版社，1998年），頁460。

之間的關係：「換句話說，現代導演利用景深拍出的鏡頭段落並不排斥蒙太奇（不然，他可能還要重新開始初步探索），而是把蒙太奇融入他的造型手段中。……否定蒙太奇的使用帶給電影語言的決定性顯然是荒謬的，但是，這些進步也是靠其他同樣專門電影化的表現手法取得的。」[95]

　　表現鏡頭內部的中斷與連續，運動是一個因素，鏡頭技術是另一個因素。據介紹，第一個變焦鏡頭誕生於一九〇二年，在五十年代末六十年代初登上故事片拍攝的大雅之堂。一開始，變焦鏡頭被用於製造「光學推拉」，使視角和影像中物體的尺寸得以改變。一九二七年派拉蒙出口的喜劇《它》，可算是第一部使用變焦鏡頭的故事片。其中一個「光學推拉」鏡頭是從一幢大樓的樓頂拍攝，鏡頭首先後拉，垂直全景，將故事定位在美國北方現代大都會的市中心，接著鏡頭前推，將觀眾的注意力牽引到擁擠在某大商場門口的一群人中，這是情節展開的地方。[96]「光學推拉」以虛擬運動來造成畫面圖像的景別變化，同樣類似於鏡頭內部的蒙太奇效果。此後，變焦鏡頭又進一步形成了利用「虛焦」來製造特定效果的技巧。它可以根據需要把被攝對象處理成虛實不同的影像：如果畫面中某一被攝體處於焦點上，它就成實像；而前後景的其他被攝體處於焦點之外，則會成虛像。一旦變焦鏡頭前後移動焦點，畫面影像就會出現虛實變化來交替突出不同的被攝體。當縱深空間被變焦鏡頭區分為不同的層次，因為焦點的變動，畫面影像出現了虛實不同的變化。從效果上來看，被虛化的縱深層次猶如在連續性的立體空間中被有意加以中斷，這就使變焦鏡頭理所當然地成為「一種控制觀眾視覺注意力的手段」。[97]實際上，這和蒙

95 〔法〕安德烈・巴贊：〈電影語言的演進〉，《電影是什麼？》（北京市：中國電影出版社，1987年），頁77。

96 參見〔法〕普利斯卡・莫里西：〈變焦鏡頭的誕生和最初運用〉，《世界電影》2008年第6期，頁181。

97 許南明主編：《電影藝術詞典》（北京市：中國電影出版社，1986年），頁309-310。

太奇鏡頭對觀眾注意力的引導是不謀而合的。

就像蒙太奇在鏡頭的分切中實現了運動、敘事的連續那樣；連續攝影和景深鏡頭則通過運動、變焦等方式，在鏡頭的連續中潛在地貫徹了蒙太奇的原則。中斷與連續，這是電影藝術形式的一對基本矛盾。蒙太奇並非只講究鏡頭的中斷，長鏡頭也並非只講究鏡頭的連續；毋寧說，這兩種電影觀念存在著明顯的互補性。電影史上的蒙太奇時期強調鏡頭的中斷，卻又通過鏡頭的連接提供連續的幻象；長鏡頭時期則強調鏡頭的連續，卻又通過場面調度和變焦鏡頭來造成空間的隔斷或轉換。它們各自強調矛盾的一個方面，正是電影在藝術上得以持續開掘的原因；從根本上說，這兩個方面又是在矛盾中得到統一的。鏡頭的中斷包含著關係的連續，鏡頭的連續包含著內部的中斷，電影正是從這裡體現了中斷與連續的統一性。

第四節　影像美學：中斷與連續

影像的歷史比電影的歷史要遠為久長。不管是傳說中的「柏拉圖洞穴」，還是中國傳統的「走馬燈」，利用火光來製造光影的形象早在電影發明之前很久就有了。其後，影像一直有著自己獨自的發展路線，幻燈、視盤鏡、皮影戲……一直到十九世紀末，它才和攝影技術融合在一起，並最終促成電影的誕生。[98]電影就是一種利用光電來製造活動影像的藝術；電影的敘事能力，就是建立在活動影像的基礎上的。如果電影沒有影像，影像又不能活動，電影也不可能發展出如此豐富多樣的藝術形態。

然而，電影借助影像和影像成為電影的一種美學觀念，這仍然是很不相同的兩回事。美學觀念指明了一種態度，反映出看待事物的一

98 〔美〕羅伯特‧考克爾：《電影的形式與文化》（北京市：北京大學出版社，2004年），頁19-20。

種方式。影像美學就是把影像置於電影的核心地位的一種美學。它不可能是在電影剛剛誕生，以及剛剛出現電影影像的時候就有的，而是在電影發展到一定階段之後才有的。

一　影像的回歸與超越

「影像在電影藝術中的重要地位和意義是無須辯解的。電影的肇始確實不是話語，而是活動影像。早在聲音出現之前，電影語言就已創造了通過視覺表現思想和感情的極其巧妙的詩學——這是不用話語的詩學。」[99]在電影史上，重視影像效果而忽視敘事內容的傾向，同樣可以追溯到梅里愛。在他那些通過停機再拍來實現的「魔術特技」中，影像的奇觀從來就比敘事的內容來得更重要也更吸引人。或者應該說，在梅里愛那裡，製造影像奇觀本來就是電影敘事的一種選擇。只是到後來，蒙太奇剪輯的技術大大拓展了電影的敘事能力，影像的功能才逐漸被敘事的功能淹沒和取代。這一直要到法國的先鋒派和印象派那裡，影像的問題才被舊事重提，甚至產生以影像來壓制敘事的一種趨勢。當時的一些電影人提出拍攝所謂「純粹電影」（pure cinema）的主張，即拍攝一種沒有敘事性的，只強調影像和時間性形式的抽象電影。

> 在試圖界定電影影像的本質時，印象派常常會提及所謂「影像精靈」（photogénie）的概念。這是一個內涵比「上鏡頭性」（photogenic）更為複雜的術語。對印象派而言，「影像精靈」甚至是電影的基礎。[100]

99　〔蘇〕B・日丹：《影片美學》（北京市：中國電影出版社，1992年），頁208。
100　〔美〕克莉絲汀・湯普森、大衛・波德維爾：《世界電影史》（北京市：北京大學出版社，2004年），頁59。

　　法國的路易・德呂克提出的「上鏡頭性」，嚴格說來並不是直指影像本身，而是涉及影像的一種特性。而愛森斯坦討論蒙太奇之時，也開始就影像和聲音的關係展開探索。[101]愛森斯坦的雜耍蒙太奇，譬如晃動的夾鼻眼鏡、滑落的嬰兒車、崛起的石獅子、開屏的機械孔雀等影像，儘管在影片中只是幾個鏡頭而已，卻把影像的探索從外部形式轉向意義表達。然而，當時電影發展的時代任務，仍然不是影像的問題而是蒙太奇的問題；被上升到美學的高度來思考的，仍然不是影像的觀念而是蒙太奇的觀念。當義大利新現實主義開始登上電影藝術的舞臺，巴贊站在反對蒙太奇美學的立場上，開始倡導以景深鏡頭和連續攝影為標誌的紀實美學。作為紀實美學的實踐基礎，巴贊對景深鏡頭和連續攝影明顯更為重視，討論也更為充分和深入，說服力也更強。相比較而言，作為紀實美學的理論基礎，巴贊試圖以「攝影影像本體論」來加以說明，但明顯只是基於感性和直觀，把影像的客觀性直接等同於真實性。這一方面反映出巴贊作為批評家，理論思辨並非他的長處；另一方面，影像的問題在當時也尚未成為藝術上更受關注的問題。

　　這之後，有兩個重大的歷史事件推動了影像美學的誕生。

　　其一，是彩色技術的運用。在電影史上，一種美學觀念總是在一定的技術背景下誕生的。技術的進步給藝術帶來新的創造可能，其後才由美學從理論上加以總結──這是一般規律。技術在整個電影系統中處於基礎的層次，它有賴於光學、電學、化學、磁學、聲學、機械學等多學科技術成果的不斷轉移，由此形成自己的發展線索。在新舊之間、種類之間、鉅細之間，不同電影技術彼此的進退、消長、銜接與匹配，本身就是一個複雜的過程。當聲音技術在電影還原真實的方向上大大邁出一步時，單調的黑白畫面益發變成了不諧和音。於是，

101　〔蘇〕謝・愛森斯坦：〈垂直蒙太奇〉，參見李恆基、楊遠嬰主編：《外國電影理論文選》（上海市：上海文藝出版社，1995年），頁162-167。

「有聲電影之籲求彩色，正如無聲電影之籲求音響。」[102]而「電影，只有在其變為彩色的時候，才能夠獲得形象與音響的有機統一的徹底勝利。」[103]彩色膠片技術從根本上改變了電影的黑白畫面與聲音的真實感知不相匹配的情況；其畫面的絢麗奪目，也在一開始成為技術炫耀的奇觀性手段。在這種情況下，除了攝影（包括用光）有了更多的用武之地，電影的服裝、道具、化妝、置景、煙火、效果和模型製作，總之涉及造型的各個方面，其藝術表現的可能性也隨之大大得到拓展。「這一時期，美術設計是影像創作的中心，美術師說了算。」[104]電影的探索目光開始從鏡頭之間的關係和鏡頭內部的關係中挪移出來，把重點放在創造畫面影像既真實又富於美感的效果上，電影美學由此又發生了一次重大的轉向。

　　其二，是法國新浪潮的出現。受非理性主義哲學思潮影響的法國新浪潮電影，表意的重心從情節轉向了人物。為了表現人物的精神狀態和內心生活，勢必更加強調畫面而忽視語言、重視視覺性而輕視文學性。人物的夢境、回憶和幻想，大量通過直觀的影像加以呈現。斷裂的剪輯、閃回的鏡頭，運動中的連續拍攝，某種姿態或表情的反覆出現……各種新穎的表現手段都在刻意製造畫面影像的獨特效果，以使觀眾的視聽受到強有力的衝擊。像《四百下》中安托萬在最後的奔跑長鏡頭，《廣島之戀》中不斷閃回的德國戀人，《去年在馬里昂巴德》（臺譯：《去年在馬倫巴》）中那些不動的表情古怪的人物，都極具造型的意味。新浪潮電影開闢了電影表現精神生活的新領域，除了敘事，它更重視畫面影像的藝術功能。

102 〔蘇〕愛森斯坦：〈不是有色的，而是彩色的〉，見尤列涅夫編註：《愛森斯坦論文選集》（北京市：中國電影出版社，1985年），頁425。

103 〔蘇〕愛森斯坦：〈不是有色的，而是彩色的〉，見尤列涅夫編註：《愛森斯坦論文選集》（北京市：中國電影出版社，1985年），頁428。

104 屠明非：《電影技術藝術互動史——影像真實感探索歷程》（北京市：中國電影出版社，2009年），頁123-124。

如《廣島之戀》（*Hiroshima mon amour*, 1959）就帶動了許多電
影工作者都「主觀化」（subjectivize）地運用倒敘手法。此外，
幻想與夢境的場景也更加盛行。所有這些心理的影像，與早期
電影中的表現相比，變得更為斷裂而混亂。電影工作者可能會
以對另一個王國的一瞥打斷電影的敘迷，這個王國也許僅僅是
逐漸能夠確認的記憶、夢境或幻想。[105]

　　於是，在巴拉茲·貝拉那裡，影像的美學地位才真正得到確認。
他指出：「借助於什麼，電影才變成如此獨特的表現形式？這裡，我
指的是賽璐珞膠片，是我們在銀幕上看到的一系列影像。」[106]在他看
來，決定電影獨特形式的，並不是蒙太奇這樣的鏡頭組接規律，也不
是長鏡頭這樣的畫面組接規律，而是活動影像。儘管形象創造是所有
文學藝術的共同特徵，但在電影中，只有活動影像才是它自己的形象
創造方式。電影當然也有形象創造的問題，但形象的概念更偏重於文
學，是人物性格塑造的理論概括。活動影像則更多地涉及電影的畫面
呈現，因而也更決定著它的表現形式和屬性特徵。不管是實踐探索還
是理論思考，影像更積極地參與到藝術的創造之中，它和運動、時
空、聲音等問題之間互相影響和互相決定的關係也逐步得到重視和持
續展開探索。影像不再僅僅是構成單位，也不再僅僅是技巧和手段，
而成為基本的形式規範。只有在這時候，它才真正具備了美學的品
格。和巴贊的「攝影影像本體論」相比，巴拉茲·貝拉並不在意影像
是不是真實的，是不是具有本體的意義，而更在意影像作為電影的構

105 〔美〕克莉絲汀·湯普林、大衛·波德維爾：《世界電影史》（北京市：北京大學
　　出版社，2004年），頁429。

106 〔匈〕巴拉茲·貝拉：《可見的人——電影精神》（北京市：中國電影出版社，2000
　　年），頁124。

成因素，以及它對電影獨特表現形式的決定性作用。如此一來，影像才不是在現實真實的參照中被看作電影的本體，而是在整體的構成上被看作電影的本體，這才終於把影像的美學地位提升到前所未有的理論高度。

這些年來，影像的問題日益頻繁地被提及、被討論、被在美學上加以肯定，表面上看似乎是一種回歸，但影像在電影中的早期存在和它作為一個理論概念和一種美學觀念提出來，是完全不同的兩回事。影像的問題成了電影美學的問題，它既是一種回歸，更是一種超越。它在美學上的學理性和思辨性，甚至超過了蒙太奇美學和長鏡頭美學。如果說，蒙太奇美學是探索鏡頭與鏡頭之間關係的美學，長鏡頭美學是探索鏡頭內部畫面與畫面關係的美學，影像美學則是探索畫面之內影像與影像之間關係的美學。電影美學的發展，反映著電影的藝術探索日益走向深入、精微和複雜化的過程。當電影把更多的用心從鏡頭問題和畫面問題轉移到影像的創造和經營上之時，影像作為電影的構成元素，它的美學地位也從理論上被確認。電影原有的藝術系統，也因為影像地位的提升不可避免地帶來了擾動，進而導致內部的震蕩和秩序的重組。而關係的展開、學理的探究、價值的確認和提升，益發使它站到了電影藝術殿堂的高階之上。從技術的炫耀到藝術的運用，再到美學的觀念，影像在回歸的同時也超越了自己。

二　造型化、符號化、奇觀化

彩色膠片技術為畫面影像的強化效果提供了更有力的手段。隨著藝術探索的逐步展開，色彩不再僅僅停留在還原真實和炫耀奇觀的水平，而且大大超越了新浪潮電影熱衷於表現潛意識領域的局限。電影導演把探索的興趣從鏡頭進一步聚焦於影像，更加重視如何調動各種手段來強化畫面的造型效果，以顯示影像的主要特徵或基本特徵。在

《法國中尉的女人》中，莎拉身上所披的那件黑色斗篷突出了人物陰
鬱、神祕的色彩；如果僅從漂亮出發設計成紅色，這個特徵就未必能
得到強烈體現。在《紅色沙漠》中，綠樹和草叢都被處理成黑色，目
的是表現工業污染給環境帶來的危害；這樣的色彩表現，更是偏離了
客觀還原的軌道，明顯具有了主觀性。在這之前，電影一直注重於經
營鏡頭之間的關係（蒙太奇）和鏡頭內部畫面之間的關係（長鏡
頭），以使它最大限度地實現表情達意。經過歐洲的先鋒派和法國的
新浪潮，電影開始更重視構成畫面的影像，目的是更強烈地顯示特
徵，甚至主觀賦予它特定的意義。這正如波德威爾所說的──

> 強化的鏡頭處理是電影創作歷史上一次重大的變革。最明顯不
> 過的是，這種風格的目標是要製造一種時刻不間斷的密切關
> 注。上一世紀四十年代導演們僅用於強烈衝擊和重大懸疑場合
> 的那些技巧，如今成了普通場景的正常手法。……所以，把它
> 稱作強化的鏡頭處理，在這裡還可找到另一個理由：即便是很
> 普通的場景，也要強化得足以引起注意和激發強烈的情緒反
> 響。由此產生的一個結果是，形成了一種強效應美學，常常顯
> 示出強烈的、令人震撼的強大力量。[107]

　　在電影中，彩色膠片技術直接影響到的，就是畫面內部影像的創
造，是這種創造更具強烈的效果。當影像造型被上升到一種美學觀
念，各種手段與技巧的綜合運用只在於從主觀上去捕捉和強化特徵，
畫面影像從一般的形象呈現發展到一種造型的甚至是表意的手段。其
結果是，電影的主觀性越來越突出，意義的賦予也使影像越來越變成
一種符號。

107 〔美〕戴維・波德威爾：〈強化的鏡頭處理──當代美國電影的視覺風格〉，《世界
電影》2003年第1期，頁25。

　　當影像的觀念開始取代鏡頭的觀念，在電影中得到更充分、更多樣的實踐之後，影像的作用，尤其是它的表意性功能也隨之得到不斷探索。影像自身的特徵被認識、被捕捉、被強化，其實已包含著某種意義的揭示。正如讓・米特里所說的：「我們首先應當指出這個明顯的事實：在一切影片中，一切影像（即便是最一般的影像）在初步組合以便充分表意之前已經包含著一定的意義。」[108]當然，這個意義不過是第一層的意義，即被再現物本身的意義。在這個基礎上，電影才開始探索把再現物本身之外的意義賦予影像，從而把影像處理成可以顯示其他意義的符號。讓・米特里曾深入討論愛森斯坦的《戰艦波將金號》中，被起義水兵扔進海裡的軍醫斯米爾諾夫掛在鋼纜繩頂端晃來晃去的那副夾鼻眼鏡。夾鼻眼鏡在電影中被作為一個影像符號來使用，它首先表示了那個妄自尊大和卑劣怯懦的軍醫的「消失」；其次，又因為他的地位和身分，還進一步象徵了整個資產階級和保皇貴族的失敗。本來，夾鼻眼鏡的影像就只代表夾鼻眼鏡的意義，但在影片中，它卻同時還顯示出反抗舊沙俄統治的意義。這個意義是夾鼻眼鏡本身沒有的，卻因為它和一個沙俄軍醫發生了關聯而得以生成。由此可知，影像作為符號，其能指和所指是可以不同的，它所表示的意義並不等於它所展示的事物。在讓・米特里看來，作為「再現體」的影像並不表示任何附加的東西，它僅僅是展示而已。

　　　　電影的表意則是完全不同的事情。電影的表意從不取決於（或很少取決於）一個孤立的影像，它取決於影像之間的關係，即最廣義的蘊涵。
　　　　譬如，一個菸灰缸的影像僅僅表示這件實物的原態。但是借助蘊涵關係，「堆著菸頭」的這個菸灰缸可以暗示時間的流逝。而

108 〔法〕讓・米特里：〈影像的美學與心理學（三篇）〉，《世界電影》1988年第3期，頁12。

在另一個環境中，它可以表示完全不同的意思：焦慮、期待或無聊。正如維特根斯坦所強調的，「符號就是在象徵中明顯可感的東西」。因此，兩個不同的所指可以共用同樣的符號。[109]

影像符號的意義不是固定不變的；影像符號不像語言符號，語符和語義之間有約定俗成的關係。作為「被再現物」，影像本身除了展示之外，並沒有附加的意義。附加的意義是在某個影像進入特定影片的敘事系統，並與其他影像之間建立關係的基礎上才被引申出來的。如果夾鼻眼鏡離開了軍醫斯米爾諾夫，離開了起義的水兵，其反抗的意義也不可能產生。「因此，表意功能不屬於單個影像，不是單個影像的功能，而是彼此影響或彼此作用的一組影像的功能。」[110]愛森斯坦在《十月》中，曾借助一隻開屏的機械孔雀來諷喻臨時政府總理克倫斯基的愛炫耀，但孔雀的影像卻只被當作單個的影像來使用，它和其他影像之間恰當的蘊涵關係未能同時得到充分揭示，其符號的意義也就難以像夾鼻眼鏡那樣有力和清晰地得到表達。

也因此，電影中作為符號被強化處理的影像都是有限的，被充分突出的；並不是所有的影像都具有同樣的地位，也並不是所有的影像都具有符號的價值。從這裡，不難看到影像的造型化和影像的符號化之間存在著密切的關係；甚至某種特徵被強化，其本身就包含著所要顯示的意義。在張藝謀的《菊豆》中，騍馬背上的鞍具在夜裡被楊金山騎坐在菊豆的身上，第二天早晨菊豆把鞍具帶下樓扔在地上。一個特寫鏡頭明顯引發了觀眾對鞍具的特別注意，隨之讀解出菊豆被當作牲口來凌辱的符號意義。影像的符號化實踐越來越引領著電影的時

109 〔法〕讓・米特里：〈影像的美學與心理學（三篇）〉，《世界電影》1988年第3期，頁14。

110 〔法〕讓・米特里：〈影像的美學與心理學（三篇）〉，《世界電影》1988年第3期，頁18。

尚，符號的運用也越來越花樣翻新。在俄羅斯影片《小偷》中，二戰的結束讓小偷托揚得以假扮成軍人，欺騙在戰爭中失去父親的孩子桑利亞，說斯大林是自己的父親。另一方面，托揚又要桑利亞在別人面前稱自己為父親，以掩護偷盜行為。童年的桑尼亞就此把對斯大林的愛和對父親的想像轉移到托揚身上，並在意識到被欺騙之後開槍打死了他。在這裡，不是托揚這個人物的影像成了符號，而是他和桑尼亞的關係、他的假父親身分成了符號，並最終指向批判斯大林的個人崇拜。基耶斯諾夫斯基的《藍、白、紅》三色系列更向前發展了一步。影片中不是某個影像成了符號，而是藍、白、紅三種顏色的影像分別代表了自由、平等、博愛的三種觀念。除了導演出面解釋，觀眾已經很難從影像本身及其關係中去讀解符號的意義。影像的符號化益發肆無忌憚，當然也就益發顯得主觀隨意，益發偏離紀實主義的軌道。

　　進入數位時代，電影對影像的探索腳步不僅沒有停止，而且借助新技術開拓出一個全新的、包含更豐富可能性的藝術空間。在現階段，數位技術的優勢一直局限在創造虛擬的影像；日常生活題材沒有它的用武之地，反倒是科幻片、災難片、神魔片、戰爭片、武俠片等具有更高幻覺水平的類型才得以大顯身手。在奇觀大片那裡，影像的符號化功能開始退化，奇觀化效果日漸顯現，並逐漸形成一種流行趣味。「對於近幾年來從電影學院畢業的學生來說，拼命向電影工業體制炫耀他們的技能已經成了一場完美的比賽。隨之出現的是一種極力追求令人眼花繚亂的視覺奇觀的『新美學』傾向。」[111]數位技術的優勢固然消退了影像的符號功能，卻依舊在借助影像的強化風格；區別只在於，被強化的不是影像本身的特徵，而是這種特徵顯示出的奇觀效果。

111 〔美〕讓-皮埃爾・格昂：〈論二十一世紀初期電影藝術的命運〉，《世界電影》2004年第1期，頁10。

奇觀化的影像和造型化、符號化的影像都不滿足於對再現物的客觀呈現，而是更注重通過對影像的經營來達至效果的強化，區別只在於是強化特徵、強化意義還是強化視聽效果。在這個時期，影像的問題始終是藝術構思與表現的重心。不管是鏡頭關係的建構（蒙太奇），還是鏡頭內部畫面關係的建構（長鏡頭），都不像影像的創造那樣引起電影的關注和興趣，並在一系列實踐中得到前所未有的潛心探索和苦心經營。原因很簡單，蒙太奇和長鏡頭已經是相當成熟和運用嫻熟的藝術，而影像的藝術則處在初始的、有待進一步開掘的階段。這種注意力的轉移顯示出電影藝術發展上的邏輯，以及美學上的新動向；影像的問題也不再僅是藝術的問題，而更成為美學的問題。

三　仿真時代的影像

到目前為止，數位技術在電影中越來越廣泛的運用，並非表現在藝術的其他方面（如情節敘事、性格塑造、結構技巧等），而仍然集中在影像的創造上。有學者把銀幕上構成的影像分為三部分：「一、作用於攝影機、鏡頭和膠片的影像。二、膠片影像與計算機數位技術合成、處理、製作的影像。三、完全是利用計算機數位技術製作的虛擬影像。」[112]這就表明，數位影像儘管和之前的攝影影像從技術上看有著本質的區別，但從其呈現上看彼此又可以共存與互融。由此可見，數位影像仍然沒有越出電影強調影像（而不是蒙太奇和長鏡頭）的美學階段。只是因為數位技術的進步，數位影像又為影像美學的發展提供了新的動力，也提出了更多新的問題。

因為借助於完全不同的技術手段，數位影像比過去的攝影影像大大提升了影像創造的能力。「……人們廣泛注意到從賽璐璐和錄像到

112 李銘主編：《數字時代的影像製作》（北京市：中國電影出版社，2004年），頁23。

數碼處理的轉變已經帶來後期製作中對獨立幀幅中所有元素的創造性控制，同時也給移動影像帶來一種增長的多元性，通過對從不同資料中截取的實景真人的片段和電腦成像的想像性片段相互融合。」[113]攝影影像是以鏡頭為單位的，攝影機一般不太可能把影像控制到每一個獨立幀幅這麼細小的單位；而數碼影像更不像攝影影像那樣，必須依賴拍攝現場提供的各種被再現物，而可以在電腦上直接生成。其優勢表現在，它能製作出攝影影像通常利用製景、搭景、服裝、道具、化妝、煙火、效果與模型等手段無法生成的更具奇觀化和震撼力的影像。各種以「極端情境」、「極端事件」、「致命人物」和「臨界心理」[114]為題材、為號召力、為噱頭的影片紛紛出籠。它占據了電影藝術創造的中心地位，注意力不再集中在人物性格和內心的刻劃，蒙太奇手段盡是舊路數、長鏡頭的內部調度也不再像過去那麼用，符號化影像的表意功能被表面的奇觀效果所取代，如此等等。這恰好反映出電影發展中，技術的進步有可能帶來藝術的暫時倒退這個辯證的規律；現階段影像美學的一些新特徵和新趨勢，也由此得以顯現。

　　在鮑德里亞[115]看來，文化的進化就是人類為自己創造越來越多的擬像。他不厭其煩地討論地圖（相對於版圖）、聖像（相對於上帝）、木乃伊（相對於活體人）、木偶（相對於人和動物）、海底世界（相對於海洋）、迪斯尼樂園（相對於卡通世界）等各種擬像的形態。一開始，擬像和它的指涉物之間存在著因果性聯繫：往往指涉物是因，各種參照生成的擬像是果。在電子時代和數位時代，情況正發生根本性的變化。一方面，擬像以前所未有的速度和數量源源不斷地進入人類生活，家庭錄像、街頭塗鴉、燈箱廣告、書籍插圖、連環漫畫、電視

113 〔澳〕麗莎・伯德：〈不再是他們自己？──構建數碼製作的遺腹「表演」〉，《電影藝術》2013年第1期，頁119。

114 徐曉東：《鏡中野獸的醒來──論電影「奇觀」》（南京市：浙江大學出版社，2008年），頁134。

115 Jean Baudrillard，又譯作波德里亞。

新聞、奇觀電影、網路影片、電子遊戲、裝置藝術……一旦擬像越來越密集地出現在人類生活中，人類也就被數不清的擬像包圍其中，以至把擬像的世界看作現實的世界。另一方面，因為數位技術的出現，作為影像成因的指涉物如今可以在電腦上自主生成，擬像和其真實指涉的距離也越來越遠，這更是對人類文化的走向帶來深遠的影響。所以──

> 這已經不是模仿或重複的問題，甚至也不是戲仿的問題，而是用關於真實的符號代替真實本身的問題，就是說，用雙重操作延宕所有的真實過程。這是一個超穩定的、程序化的、完美的描述機器，提供關於真實的所有符號，割斷真實的所有變故。在通向一個不再以真實和真理為經緯的空間時，所有的指涉物都被清除了，於是仿真時代開始了。[116]

　　就電影美學而言，過去的蒙太奇美學和長鏡頭美學，都沒有像今天的影像美學這樣，直接和一個時代的文化潮流相同步、相應和。儘管影像美學有著技術和藝術的特定條件和發展邏輯，但從整個世界文化的發展上看，它又確實匯入了圖像轉向的當代潮流。圖形、圖像、形象、影像、擬像……在人類歷史上，視覺從來沒有像今天這樣支配著文化的生成、傳播與交流。從攝影影像到數位影像，電影的影像越來越顯示出仿真的特性，朝著偏離紀實主義的方向發展。所以，讓-鮑德里亞才把這種仿真的擬像稱為「超級現實主義」：「超級現實主義是藝術的頂點和真實的頂點，它在仿像層面上，通過那些使藝術和真實合法化的特權和成見的各自交換而達到這種頂點。超真實之所以超越了再現（參照利奧塔爾：《活的藝術》），這僅僅是因為它完全處在

116　〔法〕讓‧鮑德里亞：〈仿真與擬像〉，汪民安、陳永國、馬海良主編：《後現代性的哲學話語》（杭州市：浙江人民出版社，2000年），頁330。

仿真中。」[117]電影的影像，從根本上說就是一種仿真的擬像。而數位影像因為技術的優勢，更促使它在仿真的道路上繼續闊步前進。

四　影像美學：時間與空間

在一個仿真的時代，影像和現實真實之間的依存關係已經不太具有根本性的意義。當把影像美學表徵為電影美學的一個全新階段，其特徵主要表現在：影像的問題把電影美學研究投向比鏡頭關係和畫面關係還要基本和微小的單位。影像是鏡頭畫面的構成元素，但影像美學卻不是著眼於結構分析，而是涉及到一種觀念、一種態度、一種思維方式。也就是說，當今的電影把影像置於藝術的核心價值和中心地位上。其所以如此，並不是它作為鏡頭畫面的構成元素（這在早期電影那裡就解決了），而是它在藝術表現上被持續開發的那些新功能（造型化、符號化、奇觀化等）。除此之外，它在電影中還往往被作為影片的風格元素來使用。《黃土地》中的黃土地、《紅高粱》中的紅高粱、《飛越瘋人院》（臺譯：《飛越杜鵑窩》）中的瘋人院、《藍·白·紅》中的那三種顏色……這些影像在影片中反覆出現，不僅存在於特定的鏡頭畫面之內，參與鏡頭畫面的構成，而且因為其反覆出現而強化了在觀眾心目中的印象。這就使它得以從鏡頭畫面的層次超越出來，進一步參與了影片敘事和藝術風格的創造。把影像看作美學問題，它就不僅是鏡頭內部構成元素的意義，而更具有先前未被注意的、作為電影整體規範的意義。當影像的研究從結構分析的角度轉向藝術創造的角度，它所著眼的便是影像有怎樣的藝術功能，又如何充分發掘其藝術潛力，如何利用和協調它與其他藝術要素之間的關係，以強化的方式來加以實現。黃土地、紅高粱、瘋人院，甚至包括

117 〔法〕讓·波德里亞：《象徵交換與死亡》（南京市：譯林出版社，2006年），頁107。

E.T. 外星人、史前恐龍、魔法學校、潘多拉星球等影像，其實都不是在某個特定的鏡頭內部產生，而是在影片中不斷重複出現，被各種方式、手段和技巧強化過才留下深刻印象的。

從更抽象的角度來看，畫面影像的相對封閉和電影的時空形式有著密切的關係。電影的影像呈現必須占據一定的空間和體現一定的空間分布，但電影的影像不同於攝影的影像，就在於它始終是一種活動的影像。影像要活動起來，勢必要在一定的時間中展開，經歷時間性的連續變化。在電影中，這種時間性就是由鏡頭的延續和鏡頭的連接來刻劃的。在《現代電影美學》中，當影像按照「空間」（景框的平面、場景的假想性深度）來考察時，它被視為一幅畫或一幀照片，是一個單獨的、固定的與時間無關的影像。然而這不是影片觀眾看到的影像。對觀眾來說：

　　——影像並非單獨存在：膠片上的畫格始終鏈接無數其他畫格；
　　——影像與時間有關：影片是依次映現的畫格的迅疾鏈接，在銀幕上被感知的影像由早已規範化的一定時間流程所確定——與膠片在放映機中的傳動速度有關；
　　——最後，影像是運動的；既有展示場景中的運動（譬如人物動作）的鏡頭內部運動，也有外在於場景的鏡頭的運動，或者說是拍攝過程中攝影機的運動。[118]

　　一方面，影像是在空間中展開自身的；另一方面，活動的影像又只有在時間中才能展開。當把電影的影像視作一種空間形態時，它是鏡頭畫面的構成元素，是被畫框所封閉的；當把電影的影像視作一種時間形態時，它勢必要突破畫框的封閉，由鏡頭的時間延續和鏡頭之

118　〔法〕雅克・奧蒙、米歇爾・瑪利、馬克・維爾內、阿蘭・貝爾卡拉：《現代電影美學》（北京市：中國電影出版社，2010年），頁25。

間的有序連接來刻劃。它既可以利用鏡頭內部的表現力，又可以利用鏡頭關係的表現力。如果說，蒙太奇美學是探索鏡頭之間關係如何中斷的美學，長鏡頭美學是著眼於鏡頭內部如何連續的美學，那麼，影像美學則是把蒙太奇美學和長鏡頭美學的觀念加以有機的結合，從觀念上看，影像美學必然要把中斷與連續統一於一身。

第三章
藝術的持續建構

　　在草創時期，一部影片只能放映一分鐘。當代電影，一部影片一般放映九十分鐘左右；更長的影片可達好幾個小時。片長的增加，一方面和敘事內容的日益擴展有關，另一方面也和結構的日益複雜有關。從結構上看，一部九十分鐘的影片，不只表現為幾百上千個鏡頭的數量關係；在鏡頭之上，新的結構層次在發展中也一再地疊加上去。在電影發展史上，可以看到一個規律：較早時期電影的結構單位，在後來不斷被擠壓到更低的結構層次。從一個鏡頭構成一部影片，到多個鏡頭構成一個影片（其實是一個場景），再到多個場景構成一個影片（其實是一個段落），最後到多個段落構成一部影片，電影的構成日益變得複雜，與層次的不斷疊加密切相關。電影在藝術上，從蒙太奇階段關注鏡頭之間的關係，到長鏡頭階段關注鏡頭內部畫面之間的關係，再到影像階段關注畫面內部影像之間的關係，其持續的探索一直朝著不斷深入的方向發展。而電影在構成上，從單個鏡頭到多個鏡頭、從單個場景到多個場景，從單個段落到多個段落，其發展的規律則經歷了一個不斷疊加的過程。一方面，是藝術的持續開掘越來越走向精微；另一方面，是內部的充分分化越來越具有建構性。從一個鏡頭的電影發展到成百上千個鏡頭的電影，電影在構成上的演變符合事物發展的普遍規律。

第一節　從技術、藝術到美學

　　人類的技術除了極少數（如游泳、跑步、唱歌、跳舞等）之外，

都具有工具的形態，都需要運用一定的工具去對特定的物質材料施加作用，以完成實踐活動。鋤地要用鋤頭，做菜要用菜刀，寫作要用筆把字寫在紙上，繪畫要用刮刀才能把顏料塗抹到畫布，如此等等。電影的工具是攝影機（和放映機）、物質材料是膠片（和銀幕）。和傳統的文學藝術相比，電影無論是工具還是物質材料，都明顯帶有現代工業技術的背景與特徵。從膠片的性能、曝光的控制、色彩的還原、聲音的錄製到鏡頭的剪接，電影可以說是所有藝術中技術性最強、專業化程度最高的。更有甚者，「……在文學（甚至繪畫）中，承載體對於創作過程只產生微不足道的反應性作用，而照相和電影則不折不扣地依賴於一定的感光靈敏度和一定的色彩接收性能。」[1]就所使用的物質材料（承載體）而言，紙（或畫布）是怎樣的，對文學（或繪畫）創作過程的影響是微不足道的，但膠片的性能卻對電影所產生的效果具有非同一般的決定性作用。也就是說，電影技術不僅決定了電影之所以成為電影，而且直接決定了電影之所以成為一種藝術。也正是在這個意義上，電影才和廣播、電視一道，被視為有別於傳統媒介的技術媒介。

一　技術的基礎性地位

技術只能是關於實踐活動的技術。技術是實踐活動的總結，反過來提高實踐活動的質量和效率。有什麼樣的實踐活動，才會產生什麼樣的技術。編織的技術、種植的技術都是農耕社會的產物；機械的技術、光電的技術又只能產生於工業社會；電腦的技術、網路的技術更是和後工業社會緊密相關聯。藝術的技術同樣離不開藝術的實踐活動。書法家如何握筆和研墨、畫家如何調製顏料、雕刻家如何使用刀

1　〔法〕貝爾納‧米耶：〈技術與美學〉，《當代電影》1987年第2期，頁62。

具、歌唱家如何發聲和運氣、這些關於藝術的技術，對藝術實踐活動的展開同樣是基礎性的、決定性的。沒有事先掌握藝術的技術，藝術的實踐活動自然也無法進行。作為技術含量最高的電影，同樣也是如此。「電影──作為藝術形式，作為傳播媒介，作為工業──的歷史基本上是由技術革新及其報償來決定的……」[2]而「技術決定論」者更不僅強調技術對媒介（包括藝術）的決定性作用，而且提醒人們注意被技術所決定的媒介如何影響人類的感知，進而影響文化的模式以及參與對社會的組織。

就電影而言，技術向藝術的轉換生成，一般經由三個階段：其一，操作層面──包括技術的知識、技能及掌控；其二，呈現層面──技術所帶來的視聽效果；其三，表達層面──與特定的藝術動機（如主題、形象、風格等）相匹配的情況。比如不同膠片的感光材料，有其不同的成像方式、洗印工藝，它在呈現上直接影響影像的色彩、質感、顆粒、反差等視覺效果，由此再結合藝術的表達，對技術的運用作出選擇和相應的處理。在美國影片《獵鹿人》（臺譯：《越戰獵鹿人》）拍攝時，所訂購的膠片是5247型的柯達底片，這種底片的成像，在色彩上還原準確，顆粒細膩，卻與影片百分之三十五激戰場面的氣氛不相協調。為此，「攝影師在前期拍攝時故意曝光不足兩檔，在顯影階段增加顯影時間以作為補償，然後再通過兩次正片複製。最終這部分的影像色彩不飽和、清晰度低、有較高的顆粒度、畫面暗部缺少豐富的細節和層次，總體上形成一種粗糙的感覺，達到了該片攝影師齊蒙格理想中的那種『使用同一種底片，但是給觀眾的印象卻是不同的底片記錄的影像』的目的。」[3]

「嚴格地說，電影中沒有純技術的手法。電影攝影機的技術手法

2　轉引自〔美〕羅伯特・艾倫、道格拉斯・戈梅里：《電影史：理論與實踐》（北京市：中國電影出版社，2004年），雷蒙德・菲爾丁的觀點，頁161。

3　董越：〈感光材料與影像表達方式〉，《北京電影學院學報》2007年第1期，頁37。

和表現性能的背後，都潛藏著不僅是新的電影觀察的而且是新的電影思維的因素。」[4]實際上，並不只是攝影機的技術反映出如此的情況，電影所有的技術改進都呈現出一種放大的效應，把衝擊輻射到整個系統，進而帶來各方面的反饋式回應。比如，聲音技術的誕生就讓電影增加了對話，默片時期經常採用的說明性字幕和對白字幕不得不悄然隱退。而故事中的人物可以用語言來表達思想和情感，內心世界得到更細膩、更豐富的展現，電影塑造人物、刻劃性格的水平得以大大提高，同時也有可能講述更加複雜生動的故事。聲音也改變了演員在默片時期有如啞劇般的表演風格，同期錄音更是對演員的標準發音提出了更高的要求。聲音還讓音樂和音響進入電影，進一步拓展了電影藝術的範圍，專門的電影作曲家和電影音響師成了不可或缺的職能部門和藝術創作人員。聲音的出現更導致與畫面之間形成各種不同的關係，聲畫的同步、對位、利用無聲來製造效果、借助聲音刻劃時空等等，也開發出諸多新的藝術表現手段。本來，電影照明採用老式的弧光燈，但它的振動會產生雜音，而白熾燈卻不發出任何聲音；因為有了現場錄音，電影照明只好改用白熾燈。白熾燈取得了更高級的攝影效果，而彩色在燈光下沒有改變，於是化妝就不能太濃或過於造作。聲音的出現甚至影響到布景，由於布景有吸收和反射聲音的作用，布景的色彩不同，這種作用也就不完全一樣……在電影中，新技術的引進以及從技術到藝術的演進過程，包含著內部結構的各個層次、各個方面和各種要素彼此之間的牽扯、碰撞、消長、重組。只有當這個內部震盪和艱難調適的過程逐漸平息下來，新的技術才最終得以被電影真正容納，並以之展開新一輪的藝術探索。

聲音，對電影技術來說，不過是一個暫時的難關。但是聲音在

4　〔蘇〕Б・日丹：《影片美學》（北京市：中國電影出版社，1992年），頁84。

電影製作各方面的效果，卻是極為深遠的：它完全改變了某些技術，修改了另外一些技術，加速了總的進展。它使導演從累贅的字幕裡解放出來，為電影工具帶來了更多的便利，加深了故事的真實性，增進了觀眾對人物和環境的親切感。聲音，不僅讓商人有一種招徠電影觀眾的手段，它也代表電影表現力方面的一個必然的進展。[5]

在技術與藝術的關係中，技術給藝術提供了實踐的條件，而藝術則通過實踐促使技術不斷的改進和完善。舊的電影系統因為新技術所引發的內部調適，當然是一種主動的回應，是其他各個部分、方面和要素為了容納新技術所付出的代價。當它們屈服於新技術而不得不作出相應的改變時，也就意味著過去的自由受到了新的限制。在這裡，「技術決定論」者的一個觀點是對的：「電影史上任何一個階段的技術狀態都給電影生產劃定了某種界限。它標示出那些可能的、適宜的並能據以製作出更有希望的影片種類的東西。它也標示出那些希望較小的甚至不可能成功的影片種類。」[6]反過來，新技術在藝術中的運用，也不可能是一蹴而就的。這不僅有新技術自身的成熟與否和適用與否的問題，更有新技術與舊技術，新技術與舊的藝術之間複雜的關係需要調整和重建。比如，當納格拉錄音機在一九五八年出現之後，當時的三十五毫米攝影機（及其與錄音機的同步化）的技術卻發展遲緩。於是，一直要等到一九七二年，第一批操作方便、能直接錄音、自動消除噪音又不是龐然大物的三十五毫米 Arri BL 攝影機才誕生，[7]

5　〔美〕斯坦利·梭羅門：《電影的觀念》（北京市：中國電影出版社，1991年），頁462。

6　〔美〕羅伯特·C·艾倫、道格拉斯·戈梅里：《電影史：理論與實踐》（北京市：中國電影出版社，2004年），頁162。

7　〔法〕阿蘭·貝爾加拉：〈「新浪潮」的電影技術〉，《當代電影》1999年第6期，頁98-99。

聲音的技術才真正在電影中得以站穩腳跟。

　　一九二六年，柯達膠片公司研製成功了全色膠片，這種膠片記錄下光譜中的全部中間色，彩色電影隨即誕生。和黑白膠片不同，全色膠片主要不是使用黑與白兩種極端色，而是更豐富多樣的中間色。黑與白的極端色產生了明暗的強烈對比，有利於刻劃空間的縱深感和浮雕感，表現戲劇性的對比和對立。而全色膠片卻擁有層次豐富的中間色，它的優勢就不在於對比和對立，而在於細膩和生動。也因此——

　　　　當色彩首次被介紹出來時，它只是被限制在「非現實主義」的電影類型中的使用，包括在動畫片、音樂片、科幻片和喜劇片中使用。同時那些非常接近「現實」的類型片——如罪犯片、戰爭片、記錄片和新聞片等則還是堅持以黑白片形式來製作。於是，色彩的藝術形態作用，一方面是要取悅於觀眾，另外一方面是對技術本身的自我欣賞。[8]

　　為什麼只有在「非現實主義」的電影類型中首先使用色彩的新技術？這是一個饒有興趣的問題。不難明白，新的技術在舊的藝術系統中尚未找到自己的位置，更談不上協調配合；而取悅觀眾和自我欣賞，在「非現實主義」的電影類型中，相對而言就要容易得多。隨著色彩技術在藝術實踐中的廣泛運用，色彩的功能持續不斷地得到開發，當表面的眩目效果不再能吸引觀眾的興趣，色彩的豐富性、層次感和細微變化，都給電影的表情達意帶來更多的可能和更有力的呈現。服裝、道具、化妝、煙火、效果、模型等，因為色彩而前所未有地成了造型的手段；人物的情感、心理及內心衝突，有了借助色彩的

8　〔美〕鄧肯・皮特里：〈電影技術美學的歷史〉，《哈爾濱工業大學學報》2006年第1
　　期，頁3。

關係與變化來細緻表達的可能。由於彩色電影對照明的條件要求較高，攝影就不像黑白電影那麼自由。攝影師受到了更多的限制，必須考慮到被攝物甚至演員的皮膚如何去適應膠片以及整個系統的特殊要求。而藝術被技術所改變的結果，不可能一直停留在純粹技巧的水平，它最終還是會在觀念、思維和審美追求上反映出來，進而上升到美學的層面來認識。「於是，繼畫面的明暗對比強烈、線條分明的美學之後，接踵而來的是灰色層次豐富、比以前的膠片更利於表現細微的心理變化的新美學。」[9]當數位技術被引入電影之後，類似的情況又再次出現。數位技術在製造奇觀影像上的優勢，也體現出對電影發展新的限制。相對容易的取悅觀眾和自我欣賞，同樣使得它首先被運用於那些「非現實主義」的類型，如科幻片、魔幻片、災難片、動畫片等。時至今日，在愛情片、警匪片、喜劇片、倫理片等類型那裡，數位技術還仍是「英雄無用武之地」。與此同時，因為著眼於奇觀影像和奇觀場面，人物的性格塑造不再是藝術表現的重點，細膩、微妙、複雜的心理刻劃被視聽的奇觀所取代，思想衝突和情感衝突更多地讓位於意志衝突，這也正是美國好萊塢「超級英雄」電影非正常繁榮的原因。從某個方面來看的限制，從另一個方面來看就是開放。數位技術限制了追求人物形象塑造（尤其是內心衝突）的藝術電影，與此同時也為製造奇觀的商業電影開闢了新路。藝術的轉向從類型與題材的選擇開始，隨即影響到人物、情節、場面等各方面的表現，繼而在攝影、照明、剪輯等方面帶來新的變化。當所有這一切在實踐中不斷得到發展、充實和固化，新的審美觀念得以形成，最終導致奇觀影像的美學占據了統治地位。

9　〔法〕貝爾納・米耶：〈技術與美學〉，《當代電影》1987年第2期，頁63。

二　技術：作為歷史範疇

在電影技術史上，決定著電影不斷向前發展的重大技術，不少是從其他領域移植過來的。攝影的技術來自於照相、最早的聲音試驗是由美國電話電報公司作出的、彩色膠片是由一家公司即彩色技術公司（Technicolor）所生產、數位影像也不是在電影領域，而是在美國國防部高級研究計劃署那裡首先得到開發……「電影工業並不是技術的生產者，而是吸收其他行業的發明，使得這種發明能在電影產業的系統內實現價值——例如類型電影的形成。」[10]一直以來，電影技術總是在為電影的發展注入新的活力。它始終緊跟著科學技術發展進步的步伐，以靈敏的嗅覺移植各種與已有關的技術發明和技術改進，由此帶來藝術上一個個激情燃燒的歲月。正如鄧肯・皮特里所認為的，電影技術並沒有一個完善的內部線性發展的次序，而是一個社會結構用來「顯示自身、識別自身，並且在再現自己之中來實現自身的自我創造。」[11]對電影而言，不管是什麼樣的技術，從根本上說都是特定社會的產物；反過來它也成為這個社會顯示自身、識別自身和實現自身的標誌。它被移植到電影之中，往往並不是電影主動提出的籲求，而是被新技術所帶動的社會進步激發電影跟上它的步伐。新技術的移植本來就是個演繹的過程。一旦更理想的效用在實踐中得到證明，也就意味著它已經成了無須再行論證的大前提；在不斷拓展自己的運用範圍時，則不可避免地要把對象事物的複雜性重新結合進去。一方面，新的技術勢必要對電影提出自己的要求，導致內部出現各種新情況、新問題和新趨勢；另一方面，新的技術在和電影特殊的藝術形式相結

10　〔澳〕理查德・麥特白：《好萊塢電影——1891年以來的美國電影工業發展史》（北京市：華夏出版社，2005年），頁209。

11　〔美〕鄧肯・皮特里：〈電影技術美學的歷史〉，《哈爾濱工業大學學報》2006年第1期，頁3。

合的過程中，也會一再經歷調適、改進和不斷提升的命運。這是一個雙向的、互動的過程，新的技術在這個過程中扮演著活躍因子的角色。它在系統的內部橫衝直撞，踢走那些不相容的、降伏那些不安分的、激活那些不靈動的、協調那些不配合的。由此電影舊有的結構被極大地擾動，一系列的內部震盪和系統重組就此展開，進而顯示出新的樣貌和發展路向。在這個功能放射的過程中，電影系統的各個部分、各個方面和各個層次都面臨艱難的調適，並在不斷的改變中逐步走向一個新的穩定。

　　最早的電影是把攝影機扛到大街上，架起三腳架固定位置，然後連續不斷地拍完連卷的膠片。那時候，攝影師幾乎就是唯一的主創。「在那個電影歷史的特定階段，攝影師的地位是相當於影片導演的。」[12]換一句話說，草創時期的電影是只有攝影師而沒有導演的；原因很簡單，有攝影師就夠了，而導演則不知還可以幹什麼。那時候，攝影機所對準的也是生活中的實景：馬車駛來、火車進站、教皇加冕……都是有什麼就拍什麼，興趣什麼就拍什麼。即便是《園丁澆水》一類似乎是刻意安排的表演，也仍然不是專職的演員，自然也不需要給他們說戲，指導他們如何走位。據說，最早的鏡頭運動是由盧米埃爾電影公司的操作員歐仁‧普洛米奧創造的。他將攝影機架設在一艘行進的小船上，拍攝了威尼斯的風景。[13]當攝影機的運動導致畫面的不斷變幻，電影開始出現多構圖的鏡頭。如此一來，攝影機該如何運動，演員該如何走位就都成了問題。為了獲得更具有美感和表意功能的多構圖鏡頭，就需要有人對整個場面的調度作出安排。在這種情況下，分工開始細化，必須有人專門負責鏡頭的拍攝，而有人專門

12 〔美〕克莉絲汀‧湯普森、大衛‧波德維爾：《世界電影史》（北京市：北京大學出版社，2004年），頁15。

13 參見屠明非：《電影技術與藝術互動史》（北京市：中國電影出版社，2009年），頁169。

負責場面的調度。由此，電影導演便從原本由攝影師兼顧的工作中分離出來，而場面調度也開始成為一個藝術問題。因為早期的攝影機過於笨重，移動困難，攝影棚就搭建起來了。攝影棚舞臺式的格局，導致戲劇的形式和美學觀念被引進，戲劇式電影開始取代街頭實錄成為電影發展的主流。作為成熟藝術的戲劇，其觀念、規範和思維對電影都產生深遠的影響。劇本的創作逐漸被看重，戲劇劇本所要求的題材、主題、人物、情節、環境、結構等，也成為電影劇本的基本構成要素。文學作為電影藝術的一個方面，也逐漸被容納、被綜合，劇作家應運而生。戲劇被引入電影的結果，更使來自街頭的實錄被舞臺上的表演所取代。演員通過自己的肢體動作和語言來塑造人物，表演又再次拓展了電影藝術的範圍。聲音技術的誕生給電影藝術帶來的更是里程碑式的變化。有聲片取代了默片的主導地位，聲音的藝術功能也逐步被開發。因為技術的進步，音樂開始從電影院裡請人伴奏，演變成膠片上的一道磁跡，音樂得以更緊密地結合到劇情中來。一開始，它只能以連續不斷的時間過程和嚴謹的曲式結構來表達。電影朝著戲劇化的方向發展，音樂也更多地採用古典歌劇的結構形式，以主題性和形象性為其特徵。最終，音樂也理所當然地成了電影藝術的一個構成方面。當彩色膠片代替了黑白膠片，美術緊接著又在電影中有了更多的用武之地，化妝、服裝、道具、煙火、效果、模型等，都必須通過色彩的設計以實現造型構思，電影美術又成為電影藝術不可或缺的一部分。早期電影一般都是單鏡頭組成，自然也用不上剪輯。

　　有時候，電影工作者會對同一個對象拍攝一組鏡頭。然後這些完成的鏡頭也都被看作一組分別獨立的影片。放映商可以選擇購買全組的鏡頭，並把它們連起來放映，這就形成了近似於多重鏡頭的影片。當然，他們也可以選擇購買一組鏡頭中的幾個，並把它們與其他影片或幻燈片連起來形成一個獨立的節

目。在電影的早期時代，放映商對他們所放映節目的樣式，有
著相當大的控制權——這種掌控權一直要到一八九九年，當電
影製作人開始拍製由多重鏡頭組成的影片之後才逐漸喪失。[14]

　　把一組獨立的鏡頭甚至其他影片連起來放映，居然是由放映商來
完成的。這樣的鏡頭連接不是為了擴展內容或探索藝術表達，而只是
為了節省換片的時間和過程。然而，電影的鏡頭可以連接，還是給製
作者提供了新的可能，隨著表現內容的不斷擴充和豐富，對更多的鏡
頭加以剪輯的藝術也就應運而生。

　　在電影中，技術從來就是一個歷史的範疇。技術在歷史中演進，
也在歷史中推動藝術的發展。脫胎於照相術的電影，在成為一種藝術
形式之前，本來就是一種胚胎的形態。一開始，攝影師幾乎掌管了電
影拍攝與製作的一切；時至今日，一個電影攝製組動輒就是幾十人、
上百人。隊伍的壯大是以內部分工的日益精細為前提的。而新的技術
不僅是在舊的技術系統中增加一個要素而已，它們彼此之間的匹配與
組合就是一個複雜的過程，在系統內部呈現一種放大的效應，並不斷
對藝術的發展產生催化和引領的作用。電影的技術史一再表明，電影
的整個藝術系統，正是在各種技術的不斷推動下被持續建構的。今天
的電影，在藝術上已經遠遠超出其草創時期的單一性，除了攝影之
外，還有文學、美術、導演、表演、音樂、剪輯等，形成了其他藝術
形式所沒有的龐大家族。正是技術發明、技術改進和技術創新源源不
斷地湧現，電影的藝術實踐才擁有更充分的可能、更豐富的手段、更
新穎的形式。

　　作為一個歷史範疇，電影技術仍在繼續向前發展；數位技術就是
這種發展另一個重要的里程碑。數位技術的優勢在於奇觀影像的製

14　〔美〕克莉絲汀・湯普森、大衛・波德維爾：《世界電影史》（北京市：北京大學出
　　版社，2004年），頁4。

造，它首先對更多的職能部門和專業人員提出籲求：虛擬攝影、數位中間製作、技術統籌、聲音設計……一種新的技術就需要一個新的職能部門，需要一批掌握新技術的專門人才。其次，奇觀影像又帶來了藝術與審美上新的偏好和趣味。不難發現，動漫與遊戲的一些藝術觀念，正隨著數位技術再一次滲透到電影藝術中來，從攝影、美工、音樂到表演，帶給電影更多藝術的變化。

> 數字電影是在電腦上製作完成的，沒有畫外的概念，也不存在分鏡頭問題，景框即是其自身的全體；因為它是模塊化的，所以模塊可以更改、修整、重建；而蒙太奇剪輯也由膠片的框外接變成框內接，攝影機的局限也不再存在，視點可以作任何方向的轉換；影像所呈現的一切元素都是原創的，子虛烏有的，作為第四人稱單數的「第三隻眼睛」也不再是攝影機之眼，而成為「電腦之眼」。[15]

對電影而言，技術的發展展開在時間的軸線上，但它對藝術的影響卻以整個系統內部的充分分化和持續建構為標誌。從根本上說，建構從來就是整體的建構。這不僅是要素的生成，更有各個要素之間關係的建立、調整及演變。

> 在電影的第一個階段中，當這個行業還是個小買賣時，攝影師被認為是生產中最重要的人物。等到電影的戲劇形式發展了，導演便成了影片製作中的中心人物。隨著這個行業在商業上的擴展，雖然有時受到明星或劇作者的競爭，但導演仍然保持著領先地位。等到電影成了大企業，又一個新人物掌握了生產大

15 黃文達：〈第四人稱單數：論電影影像的自主性〉，《北京電影學院學報》2010年第3期，頁81。

權，那便是製片人。不用多久，他就篡奪了導演的許多的權力。[16]

今天的電影技術，正處在複製技術向虛擬技術轉化的階段，是複製技術與虛擬技術並存，且互相滲透與逐漸融合的階段。複製技術背景下的藝術已然成熟（甚至老化），而虛擬技術背景下的藝術尚處於不斷探索和創新的階段，至於美學上的總結，似乎才剛剛起步。不管怎樣，它依然遵循著同一個規律：從技術、藝術到美學，電影整個藝術系統在技術的發展中持續得到建構。在這裡，技術始終扮演著原初動力的角色。作為一種技術複雜、隊伍龐大、構成多元、觀念多樣的藝術形式，電影中的技術因素一直對經濟、管理、藝術、美學等方面施加強大的影響。當然，「技術決定論」者的偏頗則表現在，片面強調了技術對藝術與美學的決定性作用，沒有把歷史和邏輯看作是統一的形式。一旦電影的技術融入整個系統之中，變成系統的一個構成層次和構成要素，它也從一個歷史的範疇演化成一個邏輯的範疇。在這種情況下，影響就不可能是單向的，而是多向的；不可能是單一的，而是複雜的。

三　非線性、非穩態和非連續

從總體上看，電影一再經歷著從技術到藝術、再到美學的發展進程，但這三者之間關係的建立，卻不是那麼線性的、穩定的和連續的。這是因為，電影除了是一種藝術之外，它還是一種文化、一種產業、一種傳播媒介。電影的這諸多特性，不僅共同顯示其自身，而且

16 〔美〕斯坦利・梭羅門：《電影的觀念》（北京市：中國電影出版社，1991年），頁478。

還互相糾結、互相牽扯和互相博弈。在某些時候，新技術的引進和新
藝術觀念的誕生，其實另有其他的功利性考慮。五、六十年代，法國
「新浪潮」的導演們儘管主張拍攝十六毫米電影（已配置彩色膠片和
同步聲音），因為國家電影中心不承認十六毫米電影，而三十五毫米
電影仍然是進入標準發行渠道的唯一規格，國家無法將用來「資助優
秀影片的資金」發放給「低於標準電影規格」的影片。所以，如戈達
爾、特呂弗、里維特和羅麥爾等人，他們在拍攝給觀眾看的影片時，
還是只能選擇三十五毫米的膠片。「新浪潮」導演探索聲音的藝術，
還要等到三十五毫米攝影機配置了同步聲音的十年之後才有望開始。
「新浪潮」藝術家們的美學追求，同時也受到了經濟條件的制約。他
們拍攝一部影片的成本只有當時平均預算的三分之一或四分之一。於
是為了節省資金，只好離開需要昂貴租金和設備使用費的攝影棚，盡
可能多地到室外拍攝，利用自然光照明、不給明星打主光、放棄使用
攝影機腳架和小聚光燈腳架，與此同時加快拍攝速度、精簡技術人
員，甚至暫時不拍攝彩色片。

　　　這些嚴酷的條件與當時拍攝彩色片的條件極不相稱。六十年
　　　代，三十五毫米彩色膠片的感光度相對來說還很低，只有
　　　50ASA，在室內拍攝時還需要強光照明。因此，用彩色片拍攝
　　　會使影片成本增加兩倍。化學方面的成本（膠片和洗印費用）
　　　明顯要增加，拍攝期間需要更多的照明，意味著需要更多的器
　　　材、更大的拍攝空間和更多的人員費用。相反，黑白膠片在五
　　　十年代末取得了可觀進步，柯達雙 X 膠片已經相當完美，一
　　　九五九年還出現了沒有「顆粒」的、感光度為250ASA 的黑白
　　　膠片。[17]

17 〔法〕阿蘭・貝爾加拉：〈「新浪潮」的電影技術〉，《當代電影》1999年第6期，頁
　　102。

　　實際上,「新浪潮」導演所體現的那些新穎的藝術追求(如自然光照明、手提攝影等),並不完全是基於新的技術,毋寧說,他們考慮更多的是經濟因素,甚至成了制約新技術引進的一股強大力量。

　　電影理論家理查德・麥特白指出:

> 一旦我們對技術發展的內在機制有所了解,那麼我們就會發現技術的發展史並非是按照單一的、由其內在規律所驅動的、穩步地向某個理想的目標發展,而更多是一系列的曲折、猶豫甚至倒退。因此,不是一種力量,而是多種力量在對好萊塢的產品進行規範。任何技術創新──例如聲音的引進──很可能產生矛盾的美學效果。一個領域的創新可能會導致另一領域的退步,以至於我們必須把技術發展史看成是辯證的,在各種矛盾力量中組建。[18]

　　不是一種力量而是多種力量在對電影加以規範,這就是技術、藝術與美學的關係發展不可能線性、穩定和連續的根本原因。

　　從電影史上看,一種新技術的誕生都伴隨著一個技術炫耀的時期,而自戀式的技術炫耀又通過票房的檢驗獲得更多的支持。正如約翰・貝爾騰觀察到的:「觀眾的注意力變得只注重技術本身。由新技術所帶來的『更逼真的現實主義』,實際上是一種過度膨脹,膨脹的最終結果就是大量的奇觀。」[19]於是,有了運動就炫耀運動的可能,有了聲音就炫耀聲音的可能,有了色彩則炫耀色彩的可能。因為滿足了觀眾對「更真實的幻覺」的好奇和期待,技術的炫耀暫時取代藝術

18 〔美〕理查德・麥特白:《好萊塢電影──1891年以來的美國電影工業發展史》(北京市:華夏出版社,2005年),頁235-236。

19 轉引自〔美〕理查德・麥特白:《好萊塢電影──1891年以來的美國電影工業發展史》(北京市:華夏出版社,2005年),頁216。

的探索成了電影藝術家追求的首選目標。然而，技術的每一次進步固然令人歡欣鼓舞，但在已經建立起內部自洽的藝術系統中，卻必然成為一個干擾因素，在系統的內部碰撞中造成各種問題和困難。即以聲音為例，第一批有聲片的問世迷惑了觀眾的感知，人們湧進影院觀看這種比無聲電影更加新奇，更能產生真實幻覺的影片。觀眾的好奇和藝術家的有意炫耀結成強大的聯盟，為了聲音甚至僅僅是為了聲音，電影寧願放棄那些與聲音的炫耀不相容的，卻在藝術上顯示出優勢的方面。由於聲音技術在一開始還處於幼稚與粗糙的水平，它對其他藝術元素的干擾更顯得分外強烈。錄音設備的原始、笨重和缺乏輔助機械，給演員和鏡頭的運動帶來極大的不便，於是只能以固定鏡頭取而代之，畫面因此顯得凝滯、冗長、節奏沉悶。另一方面，聲音的炫耀又使對話和音樂受到推崇，對畫面效果的注意力也隨之大大降低。劉易斯·雅各布斯在《美國電影的興起》中就指出：「第一批有聲影片問世以來所引起的很多批評是正確的：因為有了聲音以後，電影顯著地倒退了。發明所產生的眼前效果便是對白替代了攝影機，電影只是舞臺劇原封不動的複製品罷了。」[20]色彩技術的出現也大抵如此：藝術家在影片中充分炫耀著色彩技術所帶來的新奇視覺效果，為此不得不在另一些藝術的方面放低姿態。貝拉·巴拉茲認為：「彩色片帶來的危險之一就是誘使電影藝術家在結構鏡頭時過分熱衷於靜態的繪畫效果，這樣就破壞了影片的節奏，造成一連串急促的跳躍。」[21]新技術的進入顯然破壞了電影在藝術上原先的自洽，這是符合電影史發展規律的。只是在技術的不斷改進和藝術的不斷調整之後，電影才把新技術完全納入自身，使系統的水平獲得新的提升，在藝術與文化的各個層面上獲得新的自洽，甚至導致電影觀念的更新，推動電影去實現

20 〔美〕劉易斯·雅各布斯：《美國電影的興起》（北京市：中國電影出版社，1991
　　年），頁464。

21 〔匈〕貝拉·巴拉茲：《電影美學》（北京市：中國電影出版社，1982年），頁226。

一次質的飛躍。

技術的進步帶來了藝術的倒退，表面看去似乎匪夷所思，其實正是規律性的體現。這裡可以分成兩種情況來討論：其一，新技術在誕生之初，由於自身的粗糙、幼稚和不完備，它在給電影帶來新的呈現同時，也一併把這種粗糙、幼稚和不完備呈現出來。其二，新技術一時還難以和電影原有的系統相融合，為了新技術的引進，舊的系統只能無奈地作出後退式的調適步驟。比如，聲音技術在一開始就面臨著這兩種情況帶來的問題：

> 麥克風不但不能夠移動和隨心所欲，而且它把一切嘈雜的聲音毫不留情地全部記錄下來，就像攝影機鏡頭要把它所照到的每一件東西全部拍攝下來一樣。這就是說，在影片開拍的時候必須保持肅靜，一定要使這架發出很大聲音（開始的時候，幾乎毫無辦法避免）的攝影機裝在隔音箱中。攝影機這樣裝置以後，就完全喪失了它最近才得到的靈活性，一切活動就只能死死地被限制在攝影範圍以內的表演圈中。同時，麥克風不能移動也要求演員在說話時保持相對的安定，他說的話才能清楚地記錄下來。因此，每一場戲就變得更加死板了。攝影機、麥克風和電動儀器的輪換交替，這種耗費時間的工序幾乎需要每一次加以「安裝起來」，就更進一步限制了有聲電影這個工具。因此，又像舞臺劇限制在有限的幾幕幾場那樣，電影也盡量把一些鏡頭減縮到最低限度。聲畫合一是一個要求高度精確的工作，它束縛了導演的自由，剪輯工作也退回到大戰前的原始水平。[22]

這就意味著，新技術與整個電影系統的調適與匹配是電影藝術發

22 〔美〕斯坦利・梭羅門：《電影的觀念》（北京市：中國電影出版社，1991年），頁464

展中一個帶有普遍性的問題。它決定了電影在技術、藝術與美學的建構中必然是持續的，而且是以非線性、非穩態和非連續的形式展現的。

電影技術的發展史從總體上體現了這樣的規律：技術總是從外部引進的，一旦引進，新技術作為一個新的因子把其功能放射出去，這勢必要誘發原有藝術系統的一次內部擾動，進而帶來系統的重新調適和整體更新。與此同時，新技術也隨之占有自己在系統中的恰當位置，和其他要素和關係處於有機的和融洽的狀態。在這種情況下，電影藝術因為得到內部更為良性的互動而啟動新一輪的發展進步。其後，藝術的系統也由此逐漸走向成熟，藝術的規律經由美學研究在理論上得到概括。當又一個新的技術再次從外部介入進來，新的過程重新開始，技術再次影響藝術，進而影響美學。對電影藝術而言，發展中獲得的來自外部的新技術，都屬於偶然的因素，也都是對原有系統的一種干擾。先前那種循序漸進的發展過程，因為新技術的介入而被迫中斷，電影轉而走向一條新的發展道路，重新開始藝術的探索和美學的總結。從技術到藝術，再從藝術到美學，這個進程是有連續性的，但新技術的一再引進，又總是中斷這種連續性，導致一個新的革命性進程從頭再來。當然，這個開頭並不是原先的那個開頭，而是在一個新的起點上開始新的探索。這種螺旋式上升的發展，揭示了電影藝術與美學發展的規律。

這個從技術、藝術到美學的中斷與連續的進程，似乎並未引起研究者足夠的重視。以至每當一種新的技術出現時，都一無例外地引起狂喜和衝動，而對其可能帶來的問題和產生的震盪失去應有的警惕。一些富於激情的學者也開始圍繞新技術去嘗試展開美學研究。然而，基於技術的美學一般而言總是充滿風險的，這是因為：一方面，新技術在誕生之初難免帶有自身的原始、粗糙和不成熟，在運用上的稚嫩、笨拙和遭遇各種掣肘，草率地把它上升到美學上加以總結，很難做到周全的思考和準確的概括；另一方面，新技術和整個藝術系統的

融合更是一個漫長的過程，新技術給藝術帶來怎樣的推進，又如何導致整個藝術系統的調整和重建，這既須靜觀其變，又須在實踐中不斷探索。從電影美學史上看，並不是一個新技術就會自然而然地形成一種新美學的。運動的技術沒有帶來運動的美學、聲音的技術沒有帶來聲音的美學、色彩的技術也沒有帶來色彩的美學、數位的技術也沒有帶來數位的美學。當技術還只是技術，它對藝術的影響還沒有充分顯示的時候，把它當作一種美學都不過是奢談而已。如此這般的一些稱謂，都只是作為一種美的描述，而不具備真正的理論意義，更多的屬於提出問題的性質，更大程度上是作嘗試性的思考，而不是作為一個成熟的美學概念，很難真正上升為觀念的形態。美學從來就不是對技術的概括，而是對藝術的概括。技術也只有通過影響藝術，才可能進一步去影響美學。新的電影美學只能在新的技術真正融入電影的藝術系統，並帶來電影藝術新的發展之後才可能建立起來——關於這一點，應該有足夠的耐心。

第二節　鏡頭之上：轉換與生成

在很長一段時期裡，電影曾被看作一種綜合藝術；因為文學、戲劇、導演、攝影、美術、表演、音樂等諸多藝術形式，都在電影中被顯示和被運用。這樣來理解的電影變成了一個大雜燴，似乎把這諸多的藝術統統放到電影裡，它就自然變成一種藝術了；而恰恰是所謂的綜合，使電影的本性也迷失其中。任何一種藝術，都是由特定的工具與物質材料之間的相互作用決定的。電影作品是拍出來的，這就像文學作品是寫出來的，美術作品是畫出來的，戲劇作品是演出來的那樣，都是特定的工具和物質材料相互作用的結果。一部影片要拍出來，攝影機就必須開動，膠片就必須感光；感光膠片再被放映機投射於銀幕之上，這才有了電影。不管電影如何包括了文學、戲劇、導

演、攝影、美術、表演和音樂，它都只能體現在被攝影機拍攝於感光膠片，又被放映機投射於銀幕的鏡頭畫面之中──這就是電影之所以成為電影的根本性之所在。

一　鏡頭：敘事的基本單位

在電影中，各種藝術一無例外都必須通過銀幕的鏡頭畫面才得以顯現。沒有一種藝術可以獨立地、不依靠銀幕的鏡頭畫面就能在電影中存在。一旦變成銀幕的顯現，它們就已經不再是原來的樣子，不可避免地、或多或少地要改變自身，以便被電影所容納。文學所仰賴的文字變成了字幕或人聲；戲劇的舞臺消失了，幕場的觀念用不上了，表演被放在日常的場景中進行；導演的任務除了給演員說戲和走位，還須考慮攝影機的調度；美術不再是單純的繪畫，而是造型設計；音樂也不可能是獨立的，它時斷時續，並且和畫面建立起複雜的關係……這些藝術在電影中都不再是以它們的本來面目出現，因為原本所建基於其上的工具和物質材料之間的相互作用，被電影獨特的工具與物質材料的相互作用所取代了。一旦被取代，它們本身就勢必被破壞、被擇取、被改造、被限制，各種程度不同的改變都是為了適應電影的形式規範。電影決定了這些藝術在自身的存在，用自己的形式規範把這些藝術「吞沒」了、消化了，而不是電影將這些藝術和平共處地綜合在一起。

加拿大學者戈德羅在討論早期電影所受的影響時，使用了「互介性」這個概念。他認為：「電影是互媒介的，一方面，電影從文學或戲劇中獲取成分，另一方面，電影經受這些媒體的一些影響，電影在其早期尤其是互媒介的，將來可能更是如此。」[23]所謂「互媒介」，是

23　〔加〕安德烈·戈德羅：《從文學到影片──敘事體系》（北京市：商務印書館，2010年），頁216。

指媒介之間的交互作用。在戈德羅看來，這裡的「互媒介」其實不是交互的，而是單向的、專指電影的，而不是反過來，文學或戲劇受到電影的影響。這是因為，「……問世初期的電影十分互媒介化，以至於早期電影還不是、還沒成為電影本身。」[24]確實的，當電影還處於孕育時期，它本身尚不成熟，也才會被早已成熟的文學或戲劇所滲透與影響。而一旦文學或戲劇得以滲透進來，它們也不可能是以自身完整的形態出現的，而只能是某些「成分」，更準確地說，是那些有可能接受電影形式規範的「成分」。在發展過程中，電影持續地成為「互媒介」，不斷接受其他藝術的影響，吸收它們的「成分」。電影之所以能夠對各種藝術持續地加以吸納，把它們融入自身，反過來其他藝術卻難以「綜合」電影，只能維持原來的面貌，原因就在於電影獨特的工具與物質材料──它們之間的相互作用創造了比之其他藝術要遠為自由和豐富多樣的存在形式。

八十年代初，中國的電影界曾經有過一場關於電影文學性的爭論。為了強調文學對電影的重要作用，有觀點認為「電影就是文學」、是「用電影表現手段完成的文學」。[25]這個觀點所以顯得偏頗，原因就在於沒有注意到電影自身的媒介本性。如果電影就是文學，那麼電影就應該是一種文字的媒介；然而它最終卻只能體現為銀幕上的鏡頭畫面。電影不是文學的原因其實很簡單，因為它是通過攝影機（和放映機）與膠片（和銀幕）的相互作用才得以生成的。除了影片中少量的字幕（甚至只是片名和演職員表）之外，文學這種以語言文字作為存在形式的藝術就難以在電影中直接顯現了。文學在電影中的真正顯現，是在它的一個創作階段，而不是在最後的完成品中；這個

24 〔加〕安德烈・戈德羅：《從文學到影片──敘事體系》（北京市：商務印書館，2010年），頁216。

25 參見張駿祥：〈用電影表現手段完成的文學〉，見羅藝軍主編：《二十世紀中國電影理論文選》（北京市：中國電影出版社、中國電影基金會，2003年），頁36。

階段就是電影文學劇本的階段。只有在這個階段，電影才是以文學的形式——即語言文字的形式存在的，然而它很快就被電影的拍攝與製作所超越。其次，電影文學劇本一般來說也是不可能直接用來拍攝的。為了拍攝，導演還必須把電影文學劇本改寫成分鏡頭劇本（或稱拍攝腳本）。關於二者的區別，有西方學者認為：電影文學劇本的特徵是「場景提綱」（master scene-style）」，而分鏡頭劇本（或稱拍攝腳本）的特徵是「鏡頭提綱（slug lines）」。「場景提綱」「所針對的是該場戲，而非鏡頭，同時也不附號碼」；而「鏡頭提綱」「也就是一行行附有號碼、描述鏡位的文字」。[26]區別就在於：從結構形式來看，電影文學劇本基本上是以場景為綱來寫作的，而分鏡頭劇本則是以鏡頭為綱來寫作的。以場景為綱來寫作主要交代的是一個場景中人物的活動與對話等（有的也會有畫面或音樂的提示）；以鏡頭為綱來寫作，則要把場景中人物的活動與對話改寫成一個個具體的鏡頭，並交代鏡頭的次序、鏡位（景別）、運動、角度、長度，以及音響與音樂的設計。

下面是影片《林則徐》被封為欽差大臣一場中電影文學劇本和電影分鏡頭劇本的比較：

電影文學劇本

一個太監引林則徐登殿。林則徐氣宇軒昂，大步邁前。他通過跪著的朝臣行列，人人側目而視。

林則徐在丹墀行覲見禮：「臣林則徐恭請聖安。」

晏寧端坐寶座：「林則徐，派你為欽差大臣，到廣州去查禁鴉片。事關國家安危，你一定要把這件大事辦好！」

林則徐略感驚異，抬起頭來，目光奕奕地望著晏寧，略一猶豫，立即奏道：「臣領旨謝恩。」伏拜。

26 參見〔美〕Ken Dancyger, Jeff Rush：《電影編劇新論》（臺北市：遠流出版事業公司，1994年），頁166-168。

電影分鏡頭劇本

鏡號	景	尺格	內容	效果	音光
33	全		林則徐踏上白玉臺階，——中等身材，眉目疏朗，像黑珍珠似的眼睛此刻收斂起來，顯得格外端凝莊重。他穿著九蟒五爪蟒袍，外套仙鶴補服，右手緊緊捏著胸前朝珠，生怕走路時碰擊出聲。 　　他穿過伏跪地上的官員的行列，向殿內走去。		
34	全	28.3	侍班官掀起大殿暖簾，一縷陽光射入，反襯出殿內的陰森。林則徐虔敬地進殿，整座空落落的大殿，只剩皇帝和他兩個人。 　　林則徐走到寶座前，行覲見禮，奏道：「臣林則徐恭請聖安！」		
35	全	8.8	晏寧神色和藹，徐徐說：「林則徐，我派你為欽差大臣，到廣州去查禁鴉片——」		
36	近	25.5	林則徐感到意外，目光奕奕地仰視皇上。 　　（畫外音）晏寧勉慰地：「——事關國家安危，你一定要把這件大事辦好！」 　　林則徐起先有一點猶豫，但很快地就毅然決定承擔重任，奏道：「臣領旨謝恩。」他俯拜——（漸隱）		

　　電影文學劇本從形式上看類似小說，呈現的是一個場面中人物的活動與對話，但比小說簡潔，不作過細的描寫。電影分鏡頭劇本則以表格的形式出現，這與文學已經相距甚遠。表格一開頭的「鏡號」，即標明所拍的鏡頭在整個鏡頭序列中的具體位置。「景」則用來提示這個鏡頭的景別（有的還包括鏡頭運動的方式）。「尺格」指的是這個鏡頭的膠片長度。「內容」指所拍鏡頭的劇情內容。「效果」和「音樂」是對這個鏡頭中聲音（包括音響和音樂）等造型元素的設計。很

明顯，分鏡頭劇本中的「鏡號」決定了後面的各項，每一項都是對某個鏡號所標示的特定鏡頭作出更具體的規定。從「鏡號」中，不難理解所謂的「鏡頭提綱」是什麼意思。

電影不能直接以文學劇本的形式來拍攝，而必須把文學劇本改寫成分鏡頭劇本，這裡的原因是：其一，僅僅確定了場景是無法拍攝電影的，因為一個場景一般需要拍攝多個鏡頭才可能呈現這個場景，所以場景並不是電影拍攝的基本構成單位。早期電影確實有過以場景作為構成單位，用一個鏡頭來呈現一個場景的情況。鮑特的《一個美國消防員的生活》和《火車大劫案》兩個劇本，就是以「場」為單位來寫作的。

> 影片《火車大劫案》的觀眾都是些年輕人。每一個場面的情節是用一個鏡頭而不是用幾個鏡頭表現的。而且，每一個鏡頭是一個遠景，它的動作被限制在有限的舞臺前框的範圍內，除了火車外面的旅客排成一行、搶劫火車、攔住火車司機，以及民團和匪徒間的格鬥這幾個場面之外，每個動作在攝影機前只表現側面，前景和中景都同樣被忽視了。還有後景作為表演的領域，攝影機一次也沒有從視力的水平上移動。緊張和刺激是用加速演員的動作而不是用鏡頭長短的變化來獲得的。[27]

戈德羅也認為：「……電影初始階段，一部影片只有一個鏡頭，或者說，一個鏡頭一場景。」[28]當時只用一個鏡頭來拍攝一個場景，因此以「場景為綱」和以「鏡頭為綱」其實是一回事。很快的，由於電影反映社會生活的內容日漸複雜，膠片技術也在進步，場景的容量

27　〔美〕：《美國電影的興起》（北京市：中國電影出版社，1991年），頁50。

28　〔加〕安德烈・戈德羅：《從文學到影片——敘事體系》（北京市：商務印書館，2010年），頁35。

也隨之不斷擴充，一個場景往往要由一系列鏡頭才可望得到充分呈現。在這種情況下，雖然文學劇本中場景的內容已得到確定，但一個場景要分為多少個鏡頭，每個鏡頭又該如何拍攝，卻無法跟著場景的確定而得到確定。在這種情況下，把電影文學劇本改寫成分鏡頭劇本就成為一種必然的選擇。其次，因為文學劇本是以場景為綱的，如果以文學劇本依場次的先後次序，從最初一個場景拍到最後一個場景，這單是搭景就來不及趕上拍攝進度，而且也不經濟。在這種情況下，打亂場景的先後次序，以鏡頭為綱，按照不同鏡頭所歸屬的同一個場景集中拍攝，就能做到既節省時間又節省資金。「因此，導演與演員在實際拍攝過程中是絕沒有連續工作的可能性的，然而連貫性又是非要不可的。失去連貫性，就會損失作品風格上的統一，結果便會破壞作品的效果。因此，就必須預先詳細地把電影劇本分好鏡頭。」[29]

電影從它誕生的那一刻起，就是以不間斷地拍完連卷膠片的形式存在的，這就是所謂的鏡頭。「從純粹形式上講，一個鏡頭不能有任何被剪切或編輯的成分。如果有，它就變成了兩個鏡頭，或者說一個鏡頭被另一個連接進來的鏡頭破壞了。鏡頭的決定因素是它的物理存在形式──一個連續的整體，或者說它的外表是連續不斷的。」[30]電影的拍攝以鏡頭為綱，電影的剪輯也以鏡頭為綱；鏡頭既是拍攝的基本單位，也是製作的基本單位。這就意味著，在拍攝和製作時，鏡頭具有不可再分的特點。德勒茲曾說：「我們將把一個確定的封閉系統，包括影像中一切因素的相對封閉的系統──背景、人物、道具──稱為畫面。畫面就是由許多部分即成分構成的一個布景，這些

29 〔蘇〕B・普多夫金：《論電影的編劇、導演和演員》（北京市：中國電影出版社，1980年），頁15-16。

30 〔美〕羅伯特・考克爾：《電影的形式與文化》（北京市：北京大學出版社，2004年），頁43。

成分本身又構成了次布景。它可以分解。」[31]在對電影作結構分析時，當然鏡頭可以再分為由畫面構成，畫面也可以再分為由影像構成，但這在膠片電影時期只是在理論研究中有用，而在實踐操作上卻難以做到，除了要達到某種特殊的效果，導演只能一個鏡頭一個鏡頭往下拍，而不可能一個畫面（或一個影像）一個畫面（或一個影像）往下拍。從敘事內容的傳達來看，鏡頭必然是電影的基本構成單位；從攝影機的功能來看，也不可能再分為畫面這樣比鏡頭更小的單位來拍攝，否則它就變成照相了。當然，比畫面更小的結構單位──影像，更沒有獨立存在的可能性。不管是畫面還是影像，都只有通過鏡頭才能得以顯現。「普遍流行的鏡頭概念涵蓋這些參數的集合：幅度、景框、視點，還有運動、延續時間、節奏，與其他影像的關係等。」[32]要拍攝一個鏡頭，就必須把這些參數考慮在內，它們也成為一個鏡頭必不可少的既定規範。然而，畫面與影像卻不存在類似的一些參數來作為其規範，毋寧說，它們只能參與到鏡頭中，作為其構成成分來接受鏡頭的規範，以鏡頭的規範來作為自身的規範。

　　鏡頭的參數不僅保證了畫面與影像的存在，而且保證了用鏡頭來敘事的功能，這特別體現在視點、運動、時間、影像關係這幾個方面。戈德羅認為：「任何鏡頭都是一個敘事的陳述（從內在的敘事性說，任何鏡頭都是一個敘事），因為，從定義上說，任何鏡頭都表現一系列運動的畫面（『一系列』包含時序，『運動』蘊涵轉變）。」[33]鏡頭表現為運動的畫面，而運動自然包含著觀看這個運動的視點、包含

31 〔法〕吉爾·德勒茲：〈電影與空間：畫面〉，見《哲學的客體──德勒茲讀本》（北京市：北京大學出版社，2010年），頁175。

32 〔法〕雅克·奧蒙、米歇爾·瑪利、馬克·維爾內、阿蘭·貝爾卡拉：《現代電影美學》（北京市：中國電影出版社，2010年），頁26。

33 〔加〕安德烈·戈德羅：《從文學到影片──敘事體系》（北京市：商務印書館，2010年），頁63。

時間的延續、包含運動中各影像之間的關係。很明顯，如果鏡頭沒有如上這些參數，它也就不可能完成一個敘事的陳述。對電影而言，一個鏡頭就是構成整個敘事的一個陳述。也因此，鏡頭從根本上說是為了敘事而存在的，鏡頭也成為電影敘事的基本構成單位，它在敘事上同樣具有不可再分的特點。

然而，在數位技術充分發展的今天，鏡頭的觀念也面臨著新的挑戰。數位技術已經可以做到把攝影機（或虛擬攝影機）拍攝（或製作）下來的兩個鏡頭整合成一個鏡頭。

> 在相當長一段時間裡，攝影機的一次不間斷的運轉被定義為一個鏡頭。連貫性剪輯在鏡頭之間創造了清晰的轉切點。一個將鏡頭 A 的背景和鏡頭 B 的前景合成在一起的新結構，我們又該如何去定義呢？顯然，它看上去像是一個鏡頭，但是缺乏單一的參照點和統一的視角。一屏畫面上有不止一個鏡頭，鏡頭之前有清晰的間隔，而且觀眾是同時看到它們的，他們在同一時間通過多個角度看到了多條敘事線索，這又該如何看待呢？[34]

另一種情況則是更為齊整的分割畫面技術，它可以把鏡頭畫面分割為三個或四個有明顯邊界的小畫面，每個畫面呈現一條敘事線索，或者從不同視角呈現同一個場景。傳統的鏡頭畫面，是有明顯邊緣性和內部連續性的一度平面空間，數位技術卻從內部加以分割和重新接續，使它或者建構為一個不盡連續的畫面空間，或者分割為數個不連續的空間──這不能不說是對電影鏡頭美學提出的新問題。

34 〔美〕黛博拉·圖多爾：〈蛙眼：數碼處理工藝帶來的電影空間問題〉，《世界電影》2010年第2期，頁17。

二　層次的轉換與生成

在有關鏡頭的討論中，愛森斯坦有一段論述是非常經典的。他指出：

> 鏡頭決不是蒙太奇的元素。
> 鏡頭是蒙太奇的細胞，是「鏡頭─蒙太奇」，這個統一序列中辯證飛躍的一端。[35]

不仔細辨析，一時確實很難理解「元素」和「細胞」究竟有什麼區別。「元素」和「細胞」在這裡都是一種比喻，它們都是指事物組織系統中的單元、單位。一般物質的構成單位就是所謂的「元素」，但只在生物中，它的構成單位才稱為「細胞」。在愛森斯坦看來，「元素」的意思是構成，構成中的各「元素」只有結構的關係；「細胞」的意思卻是生成，生成的過程涉及更為複雜的系統發育，體現出內部的分化、層次的建構和整體的完成。也因為這樣，愛森斯坦才反對庫里肖夫的「砌磚說」，認為不是「這些鏡頭相互黏接在一起就組成蒙太奇」，認為這樣的理解「僅憑這一過程展開的外部特徵」。[36]而「細胞」則是「鏡頭─蒙太奇」這個「統一序列」中從低層次到高層次的概念，是辯證飛躍的概念、是轉換生成的概念。

在電影的草創時期，影片是架設在類似照相機的三腳架之上固定拍攝，並且一次拍完連卷膠片的。也因此，早期電影都是單一視點的鏡頭。這個鏡頭既作為一個鏡頭存在，也作為一個場景存在，甚至作

35 〔蘇〕C・M・愛森斯坦：《蒙太奇論》（北京市：中國電影出版社，1998年），頁459。

36 〔蘇〕C・M・愛森斯坦：《蒙太奇論》（北京市：中國電影出版社，1998年），頁458。

為一部影片存在。這是電影尚未充分建構起成熟藝術形態的早期模樣。正是在這個意義上，戈德羅才同樣把電影看作是一個系統發育的過程。

> 在系統發育的層次上，在未來占據主導地位的影片表現模式的形成過程中，必須區分至少三個基本時期：
> 1. 影片只有一個鏡頭的時期：只有鏡頭的拍攝；
> 2. 影片具有若干非連續鏡頭的時期：拍攝和蒙太奇，但是鏡頭的拍攝尚未真正根據蒙太奇進行組織；
> 3. 影片具有若干連續鏡頭的時期：鏡頭的拍攝根據蒙太奇進行組織。[37]

　　這裡比較不容易理解的是第二個時期，即「具有若干非連續鏡頭的時期」。這個時期指的是尚未把蒙太奇視為組織鏡頭的法則，鏡頭與鏡頭之間的連接比較隨意，甚至與敘事完全無關（比如為了省事，放映時把不同內容的兩個鏡頭，亦即兩部影片連接在一起），或者純粹只是為了從不同視點去觀察同一個場景而已。戈德羅以講述「基督的一生與基督的受難」這樣的故事，以及展現一場現代的拳擊比賽為例，來說明僅僅依靠單一視點的鏡頭來加以表現已經不夠了。由此看來，蒙太奇的最早來源是基於視點變化的。從單鏡頭視點到多鏡頭視點，「正是由於影片題材的拍攝需要，使用攝影機的人逐漸改變『敘事設計』，進而設想影片有可能並列一些單獨的鏡頭。」[38]這些單獨鏡頭的分別拍攝，最初只是用於從不同視點來來觀察同一個對象或場

37 〔加〕安德烈・戈德羅：《從文學到影片——敘事體系》（北京市：商務印書館，2010年），頁35。
38 〔加〕安德烈・戈德羅：《從文學到影片——敘事體系》（北京市：商務印書館，2010年），頁36-37。

面，它們只是並列在一起而已，並沒有揭示後來用於敘事的時間上連續的關係。這就是所謂「非連續鏡頭」的含義。一直要等到鏡頭的敘事功能被進一步開發出來，鏡頭按敘事的連續性來連接，電影的蒙太奇才真正形成。

一九〇二年，鮑特拍攝的《一個美國消防隊員的生活》被視之為邁出了重要一步。《一個美國消防隊員的生活》據說由兩個部分構成：一部分是鮑特從愛迪生公司舊影片的存貨中找到了許多消防隊員的資料，於是便選擇他們作為題材；另一部分，是他虛構了一個令人驚奇的故事：母親和孩子被圍困在著了火的大樓裡，被消防隊救出。鮑特依照故事的順序，創造了戲劇性的分鏡頭劇本[39]，把舊影片的資料和新拍攝的素材重新排列和組合，終於完成了這部影片。從目前保留的分鏡頭劇本看來，鮑特仍然採用「場景為綱」的形式，多數場景都可以明顯看出包含了不止一個的鏡頭。

> 這第一部美國戲劇性影片，依賴它的各種鏡頭組合的場面來表達意義，是有獨無偶。場面具有兩種作用：傳達動作和——更重要的，是使這個動作和下一個動作發生關係，能夠完整表達一個意思。這樣，一個場面和其它場面成為相互依賴、不可分割的整體，才能充分了解。這種剪輯影片的工序，就是重新組合和重新安排影片所有鏡頭單位的過程，就是現在大家都知道的剪輯法。正是運用了這個方法，才使一部影片有表達能力，意味深長。[40]

39 按照劉易斯·雅各布斯在《美國電影的興起》中收錄的《一個美國消防隊員的生活》的「分鏡頭劇本」來看，這裡的「分鏡頭劇本」只是表明劇本中一個場景內部已包含不止一個鏡頭的內容，而不是後來按照「鏡頭提綱」來寫的「分鏡頭劇本」。

40 〔美〕劉易斯·雅各布斯：《美國電影的興起》（北京市：中國電影出版社，1991年），頁42。

　　在鮑特的時代，鏡頭與鏡頭的連接已經具有敘事的功能，電影的拍攝才真正開始根據蒙太奇來加以組織。

　　很明顯的，戈德羅所謂的第二個時期可以視為從第一個時期（鏡頭時期）到第三個時期（蒙太奇時期）的過渡階段。電影史研究似乎從未把第二個時期認定為發展的一個重要階段，原因正在於它的不自覺以及尚未形成敘事的「連續性剪輯」的觀念。「……我們可以說，直到一九〇二年，大多數影片還只有一個鏡頭，一九〇三年開始攝製多個鏡頭的影片，不過數量有限，很少有一部影片包含十個以上的鏡頭，等到一九一〇年以後，電影藝術家才真正劃分場面，根據蒙太奇進行拍攝。」[41]當電影開始劃分場景，根據蒙太奇進行拍攝之時，不僅那種單視點的鏡頭已經演變成蒙太奇的構成單位，蒙太奇也演變成場景的構成單位；而從鏡頭到蒙太奇，再到場景，正體現了愛森斯坦所說的「辯證飛躍」的特徵，電影從鏡頭的單一層次演變成包含著鏡頭、蒙太奇和場景的不同層次。

　　愛森斯坦曾這樣明確表述蒙太奇的基本原理：

1. 蒙太奇片段，（特別是特寫鏡頭）是一個部分（pars）。
2. 按照局部代表整體的規律，這個部分在意識中引起對某種整體的補足。
3. 這一點對每一局部、對每一個別片段都是正確的。
4. 因此，一系列蒙太奇片段的蒙太奇組合在意識中不是被讀解為某一連串順序的細節，而是被讀解為一連串順序的完整場景。而這些場景不是描繪出來的，而是在意識中形象地產生的。因為局部代表整體也是促使在意識中產生現象形象的手段，而不是描繪現象的手段。

41 〔加〕安德烈・戈德羅：《從文學到影片──敘事體系》（北京市：商務印書館，2010年），頁36。

5. 從而，這些蒙太奇片段彼此間精確地再現出每一片段內各個
　 畫格之間的那個過程。在那裡，運動（在現在這個階段上是
　 移動）也是由圖像的對比形成的。由兩個圖像的碰撞，由運
　 動的兩個連續階段的碰撞，而產生出運動的形象。（運動事
　 實上不是由圖像描繪出來，而是由兩個靜止產生出來。）在
　 由畫格的組合轉為鏡頭的組合時，方法和現象仍然是這樣，
　 不過已上升到下一個質的層次。蒙太奇片段中的局部喚起某
　 個整體的形象。因此，在意識中這已經是完整場景的形象。
　 並進而是一系列完整場景──想像中的圖像的形象。每一個
　 這種想像出來的圖像與相鄰的想像圖像的關係就如同一個畫
　 格的實體圖像和相鄰畫格的實體圖像的關係一樣，它們也產
　 生出形象。[42]

　在這裡，所謂的「蒙太奇片段」是指構成蒙太奇的片段，說的正
是鏡頭。愛森斯坦正確地看到了電影不同構成層次轉換生成的共同規
律。在最早的時候，一個鏡頭也就是一個場景，同時也就是一部影
片。在鮑特的時代，已經要由幾個鏡頭才能構成一個場景，而幾個場
景才能構成一部影片。從敘事的角度來看，鏡頭的蒙太奇和場景的蒙
太奇是同樣採用「連續性剪輯」來完成的。鏡頭與鏡頭之間具有連續
性，場景與場景之間也具有連續性。在這個基礎上，愛森斯坦繼續提
出了場景層次之上的「一系列完整場景」的問題。在今天看來，這就
是電影的敘事段落。從影片結構的角度看，段落的層次大於場景的層
次，就在於一個段落通常要由不同的幾個場景來構成。電影史上為影
片分段的任務，是由格里菲斯完成的。

42 〔蘇〕С‧М‧愛森斯坦：《蒙太奇論》（北京市：中國電影出版社，2001年），頁
　 133。

格里菲斯對電影的重大貢獻，是他對影片的分段。在他之前，
其他人已經把自己的影片分成我們所說的段，但是鮑特和梅里
愛兩人的段基本上都由一個鏡頭組成，每個鏡頭在敘事的進程
中都起前進一步的作用。格里菲斯把他的影片（甚至他的頭一
部影片）都分成若干段，每段通常都有幾個鏡頭。[43]

格里菲斯不同於鮑特和梅里愛之處，就在於他所分出的影片段
落，不僅不是由一個鏡頭來組成，而且每段中的幾個鏡頭可能呈現的
是不同的幾個場景。這就意味著，格里菲斯的電影，從鏡頭中轉換生
成的，除了蒙太奇和場景這兩個結構層次之外，又增加了段落這個層
次。正是在格里菲斯那裡，現代電影的敘事系統才真正被建構起來。

電影的草創時期，基本上是一種胚胎的形態。早期電影中的一個
鏡頭就是一個場景，也是一個段落，更是一部影片。隨著技術的進步
和敘事內容的擴充，電影不斷從鏡頭中分化出新的構成層次——包括
蒙太奇、場景、段落直到整部影片。這些層次在鏡頭的層次上一再地
轉換生成，又一再地疊加於其上。電影的整個敘事系統，也隨之逐步
地發育成熟。電影的發展歷史，正是電影的整個敘事系統不斷發育、
充分分化、轉換生成、持續建構的歷史。

三　敘事的連續性

從電影的藝術建構上看，一部影片包含著鏡頭、蒙太奇、場景、
段落等不同的構成層次。然而，從電影的製作和放映上看，一部影片
又是以鏡頭的依序連接來呈現的。觀眾只是一個鏡頭接著一個鏡頭地
往下看，電影包含著鏡頭、蒙太奇、場面、段落這些構成層次，並不

43 〔美〕斯坦利・梭羅門：《電影的觀念》（北京市：中國電影出版社，1983年），頁
114。

是看電影必備的知識，不是沒有它們就看不懂電影了。電影鏡頭在敘
事和時間上的延續，是觀眾必須明白的；而電影鏡頭轉換生成的藝術
建構，則屬於理論的範疇。

> 多年來，一般影評者都將《一個美國消防隊員的生活》視為
> 「連續性剪輯」的開先河之作。影片中的鏡頭，是通過交互剪
> 輯的方式組合而成的，從場外轉到場內，再從場內轉到場外，
> 如此裡裡外外，交互穿插，將觀眾的目光吸引到火災事件
> 中……[44]

「連續性剪輯」，亦被稱為「連戲剪輯」或「連戲剪接」。「連戲
剪接」，簡言之，即盡量在連接兩個鏡頭時，使動作維持連續性。」[45]
為此，鏡頭與鏡頭之間必須維持動作的同一個方向，必須具有因果關
係，必須按照時間的先後順序，必須最終反映一個事件或行動的完整
過程——這正是電影得以讓觀眾看明白的基礎。當然，這樣的規定仍
然不夠全面；在梅里愛那裡，鏡頭與鏡頭之間的連續性和時間順序其
實已經做到了（比如前一個鏡頭中有個女人，後一個鏡頭中女人消
失）。鮑特不同於梅里愛之處，在於不是把每一個事件都用一個鏡頭
固定在單一的背景上，在時間和地點上都在同一個範圍內。「鮑特已
經指出，記錄不完整的行動的單個鏡頭，是構成影片所必需的單元，
因而奠定了剪輯理論的基礎。」[46]真正的「連續性剪輯」，不只是指鏡
頭之間的關係是否具有連續性，更是指一個完整的事件（或行動）被

44　〔英〕馬克·卡曾斯：《電影的故事》（北京市：新星出版社，2009年），頁35。
45　〔美〕Louis Giannetti：《認識電影》（臺北市：遠流出版事業公司，1992年），頁
　　121。
46　〔英〕卡雷爾·賴茲、蓋文·米勒：《電影剪輯技巧》（北京市：中國電影出版社，
　　1985年），頁8。

分解為具有連續性的若干動作鏡頭來呈現。從這裡，鏡頭之間的連接才不只是連接而已，而真正具有電影剪輯的含義。

　　儘管電影可以區分為鏡頭、蒙太奇、場景、段落這些不同的層次，但觀眾看電影時卻是一個鏡頭接一個鏡頭往下看的。觀影經驗的不斷積累和逐步成熟，保證了他們在接受幾百個甚至上千個相連接的鏡頭時，有可能在自己的頭腦中重建整部影片的結構系統。在過去，也許要讓觀眾明白敘事從一個場面轉向另一個場面，從一個段落轉向另一個段落，需要採用一定的技巧，比如字幕、劃出劃入、疊化等，如今卻不再是必備的了。這是因為，觀眾已經明白一部影片的敘事總是按照一定的連續性來組織的。這個經驗甚至使他們在那些從表面上似乎看不出具有連續性的鏡頭中，也習慣性地去尋找連續性。這種連續性在一開始表現為分解的動作鏡頭來組成完整的行動，在後來才進一步發展出更複雜的形式。讓-呂克·戈達爾的《筋疲力盡》中就有一段：

> 在車子中，我們聽到從鏡頭外傳來一個男人的聲音，他說，「我喜歡的女孩都有迷人的脖子。」隨後，鏡頭還是以相同的角度，跳接到同一個女孩子，相同的頭髮，相同的速度。然後，再跳接一次，又一次，一連有九次之多。從鮑特的《一個美國消防隊員的生活》開始，電影中使用剪輯時幾乎都是為了顯現不同的東西，這幾乎已成為電影的固定語法，但是在這裡使用的剪輯卻只在於顯示相同的東西，其間的差別，只是曝光的方向稍微有點不同，背景也以稍微不同的方式在移動。[47]

　　其實，戈達爾所採用的，正是被戈德羅劃為「第二個時期」的所

47 〔英〕馬克·卡曾斯：《電影的故事》（北京市：新星出版社，2009年），頁253。

謂「若干非連續性鏡頭」；這些鏡頭的關係不是連續的，而是並列的。所不同的是，這些非連續的鏡頭已經不是用來構成一部影片，而只是一個場景的局部內容。戈達爾所以這樣做，就像他在《朱爾與吉姆》中利用定格鏡頭將女演員讓娜·莫羅的笑容定格那樣，「只不過是想讓大家對她多看一眼。」[48]並列女孩子的九個鏡頭，目的是為了呼應男人所說的「我喜歡的女孩都有迷人的脖子」這句話，也是為了讓觀眾對女孩子多看幾眼。這九個並列的鏡頭孤立地看在敘事上是不連續的，但它們卻被納入男人表達喜歡的「女孩都有迷人的脖子」這個敘事的進程之中。在這裡，敘事不再是以平均的速率向前發展，而是有了注意的引導、重點的強調和節奏的起伏。女孩子的形象所以要由九個鏡頭的並列，不只是為了讓觀眾看到這個女孩子，更重要的是為了讓觀眾對她留下深刻的印象。這和當代電影中許多爆炸場面採用「分剪插接」的剪輯技巧，顯然有異曲同工之妙。由此看來，戈達爾的「非連續性鏡頭」與戈德羅所說的「第二個時期」的「非連續性鏡頭」雖然從表面上看很相似，其實已經有了根本的不同。這些「非連續鏡頭」仍然在總體上是服從於影片敘事的連續性的。這正是電影在敘事上，也是在連續性剪輯上的進步。等到電影從敘事蒙太奇發展到表現蒙太奇，鏡頭之間的連續性剪輯再次出現質的飛躍。抒情蒙太奇著眼於情感表達，理性蒙太奇著眼於思想表達，表面而言，這些鏡頭從敘事上看並不存在連續性，但放在上下文（即前後的鏡頭關係）中看，還是服從於整部影片敘事的連續性的。不同的仍然是，敘事在這裡暫時停頓下來，以便為更深入、更強烈的主觀表現讓出了位置；與此同時，敘事的那種平均速率被更有節奏感、也更有表現力的鏡頭關係所取代。

如果說，草創時期的電影只是電影藝術的一個胚胎，那麼，今天

48　〔英〕馬克·卡曾斯：《電影的故事》（北京市：新星出版社，2009年），頁256。

的電影在藝術系統的持續建構之後，在敘事上已經有了生命的「呼吸」。鏡頭之間的剪輯時而按照動作來分解，時而為了引起關注而有意並列，時而又讓敘事暫時停頓以便轉向主觀表達。現代意義上的敘事，不再只是簡單的講述一個故事，而是如何讓所講述的故事在觀眾那裡產生更為深刻的體驗和更為強烈的反應。

第三節　敘事：從決定性到可能性

從最早的《火車進站》、《園丁澆水》等開始，電影一直就是敘事的。當電影開始建攝影棚，引進戲劇的表現形式和美學觀念之後，更是像戲劇那樣講起了故事。從單一鏡頭到多鏡頭、從單一場景到多場景、從單一段落到多段落，電影講故事的能力日益增強，電影的敘事也日益變得豐富多樣。時至今日，敘事已經成為電影藝術中發展最快、變化也最大的一個領域，與此同時，它也成為電影美學研究中極為重要的一個問題。

一　故事與敘事

關於故事與情節，英國的小說家愛·摩·福斯特曾給出一個影響廣泛的界定：

> 我們曾給故事下過這樣的定義：它是按時間順序來敘述事件的。情節同樣要敘述事件，只不過特別強調因果關係罷了。如「國王死了，不久王后也死去」便是故事；而「國王死了，不久王后也因傷心而死」則是情節。雖然情節中也有時間順序，但卻被因果關係所掩蓋。又例如：「王后死了，原因不明，後來才發現她是因國王去世而悲傷過度致死的」這也是情節，中

間帶點神祕色彩而已。這種形式還可以再加以發展。這句話不僅沒涉及時間順序，而且盡量不同故事連在一起。對於王后已死這件事，如果我們再問：「以後呢？」便是故事，要是問：「什麼原因？」則是情節。[49]

　　福斯特是把故事與情節加以比較，進而界定各自的含義的。然而，故事和情節之間是否存在如他所言的這個本質區別，至今仍是個問題。在中外的各種民間故事和神話故事中，其實大部分也都是具有因果關係的；在後來的理論用語中，甚至「故事情節」一直被當作一個詞組一起運用。究其所以然，無非故事是敘事性作品中比較傳統的用語，而情節則是在小說理論相對成熟之後才得以通行的。

　　真正有辨析價值的兩個概念是故事與敘事。這兩個概念不像故事與情節之間那樣處於含混的領域，而確實具有明顯的區別。簡言之，故事是一系列事件（不管是真實的或虛構的、有因果關係的或無因果關係的）的循序演進，而敘事則是對故事的講述。故事以事件的先後順序（及至因果聯繫）來呈現，敘事則往往以追求故事講述的效果最大化來對故事加以重新安排。為什麼在構思出一個故事之後，還需要解決敘事的策略，運用敘事的各種方式、手段和技巧呢？這是為了讓故事更吸引入，更能引發觀眾的期待與介入。一個按時間順序安排的故事，不管好看不好看，觀眾都只能被動地按時間順序往下看；而採用某種對故事的講述，效果就完全不同了。比如倒敘把結果放在開頭，有助於製造懸念；閃回在故事展開中回到過去，能揭示故事的因果性或展現人物的內心生活；交叉蒙太奇把故事的兩個部分交叉講述，成了「最後一分鐘營救」的經典表述方式……凡此種種，可見敘事不完全遵循故事本身的先後順序，而根據講述者的想法來重新安

49　〔英〕愛‧摩‧福斯特：《小說面面觀》（廣州市：花城出版社，1984年），頁75-76。

排，目的是使故事更吸引人、更能產生深刻印象、也更誘發觀眾積極、主動地介入其中。故事是存在於創作者（此後也存在於觀眾）頭腦中的，敘事則是體現在作品結構中的。一個故事通過一定的敘事方式來組織，然後才在觀眾那裡通過對敘事的解讀重新還原出故事來。從來，故事都是敘事的基礎和前提；一般而言，總是先有了故事，才進一步考慮如何來講述這個故事。而觀眾看電影的目的，不是了解電影的敘事，而是通過敘事來了解電影的故事。電影的敘事可以打亂事件的先後順序和因果關係，觀眾卻要在自己的頭腦中重新恢復事件的先後順序和因果關係，才算得上真正看懂了影片的故事。任何一種電影的敘事，都必然是以能在觀眾那裡還原出故事為其目的的。

　　敘事既破壞故事的原貌，又最終服務於故事，這是敘事的內在矛盾。敘事的目的，就是要致力於解決這個矛盾。各種敘事的方式、手段和技巧都承擔著為梳理故事的時間順序和因果關係提供線索和標誌的任務。在無聲電影時期，字幕是基本的手段，用字幕指明時間、地點、原因等，有利於在不同場景和段落之間建立聯繫；淡出淡入、劃出劃入、圈出圈入等剪輯技巧，也曾起過類似的作用；在彩色電影時期，黑白畫面與彩色畫面的交替被用來界定不同時間的標誌；獨白、旁白，讓敘述人出面講故事，更是處理敘事內在矛盾的常見方式⋯⋯

　　舊的線索和標誌不斷被觀眾所熟知，觀眾把敘事還原成故事的能力也不斷得到提升。他們直接從畫面上各種具有標誌性的影像和聲音那裡就能作出判斷，而無須再借助敘事中的有意提示。也因為這樣，為還原故事而設計的各種敘事的方式、手段與技巧才漸漸不再需要明白的提示，而被直接的鏡頭切換所代替。

　　一開始，電影敘事基本上等同於電影故事，因為那時的電影故事相對簡單，電影敘事也和電影故事那樣，完全按照先後順序和因果關係來組織。大衛・波德維爾認為這一套表演、拍攝和剪接的綜合技術體系，美國導演在一九一七年之後就確立起來了，並把它稱之為「經

典的連貫性」,「因為它們保證能讓觀眾理解故事如何在空間和時間裡推進」。[50]其後,隨著故事內容的日漸複雜與多元,那種單向、單鏈、時間短暫、空間單一的故事講述不再適應。從「停機再拍」到敘事蒙太奇,再到鏡頭的平行與交叉,事件的倒敘與插敘,電影敘事一直沿著探索更為複雜的方式和更為多元的結構不斷向前發展。一方面,是電影向小說敘事和戲劇敘事的借鑒越來越豐富;另一方面,是電影在敘事上的探索不斷展開,電影敘事才逐漸和電影故事相分離,形成自己獨立的品格和價值。

　　電影敘事與電影故事的分離,導致電影不僅要有一個好的故事,還要有一個好的敘事。加拿大的電影學者安德烈‧戈德羅非常讚賞雅克‧奧蒙等人編著的《影片美學》中的一個觀點:「毫無疑問,敘述者既生產一個敘事,又生產一個故事,同時創造某些敘事的程序或某些情節的構造。」[51]更準確一點說,應該是先生產一個故事,再生產一個敘事。在電影創作中,總是要先構思好一個故事,再進一步構思如何來講述這個故事的。不管敘事能變幻出多少新奇的花招,它都是以故事作為基準,並且最終服務於故事的。儘管如此,電影敘事與電影故事的分離,還是越來越使電影把探索的重點不是放在如何生產一個故事,而是放在如何生產一個敘事之上,反倒淡忘了電影敘事的目的是服務於電影的故事。這在歐美漸成一種流行趨勢,以至於不惜用電影敘事的求新求變來掩飾電影故事的黔驢技窮,甚至反過來模糊了電影故事,破壞了故事的傳達。其結果是,電影敘事越來越受主觀安排的影響,而不是受故事的邏輯推進的影響。大衛‧波德維爾曾以

50 〔美〕大衛‧波德維爾:《好萊塢的敘事方法》(南京市:南京大學出版社,2009年),頁146-147。

51 轉引自〔加〕安德烈‧戈德羅著,劉雲舟譯:《從文學到影片——敘事體系》(北京市:商務印書館,2010年),頁123。此段譯文在〔法〕雅克‧奧蒙等著,崔君衍譯的《影片美學》中文版(北京市:中國電影出版社,2010年),頁88-89中略有不同。

「閃回」在敘事中的運用為例來說明這個變化：

> ……越來越多的閃回並不是由人物的記憶或重現來促成的。這
> 是來自傳統實踐的變化。在傳統實踐中，框定情境可以用來表
> 現人物對於過往的描述和思索。但是，即使是在製片廠時代，
> 人物的記憶也不過是重組時序的藉口。場景被重新安排以製造
> 懸念和激發好奇，幾乎沒人費勁地去用它來表現可靠的或者貌
> 似可靠的記憶（人物經常「召回」那些未曾呈現於目擊者面前
> 的場景）。當今的敘述經常會簡單地將一段時間與另一段並
> 置，儘管也會以標題字幕、對話銜接或是生動的視覺過渡和聲
> 音爆發來對閃回做出標記。現在的情況好像是觀眾對於閃回結
> 構的熟悉已經允許電影製作者不再用記憶作為藉口，而直接地
> 在當下與過往之間移動。[52]

「閃回」原本是用來表現人物的回憶，後來卻直接被拿來作為一
種敘事手段。其實這個變化並不僅僅出現在「閃回」中，敘事時間和
敘事空間的變換等涉及敘事策略的問題，如今也不再需要通過人物來
過渡，而成了電影製作者可以隨意操弄的手段。

當然，敘事與故事的區別並不僅僅表現在安排先後順序和因果聯
繫上，對於故事的內容，電影的敘事同樣擁有重新處理的權力。在這
方面，電影的敘事與文學的敘事有異曲同工之妙。美國的敘事學家韋
恩·布斯區分了文學敘述中的「講述與展示」，[53]意思是文學敘述既可
以採用講述的方式，也可以採用展示的方式。講述通常採用敘述的語
言，故事的內容更多地被抽象概括；而展示通常採用描寫的語言，盡

52　〔美〕大衛·波德維爾：《好萊塢的敘事方法》（南京市：南京大學出版社，2009
　　年），頁106。

53　〔美〕韋恩·布斯：《小說修辭學》第1章（南寧市：廣西人民出版社，1987年）。

可能形象、生動地加以描繪。無獨有偶，澳大利亞的電影學者理查德・麥特白也討論過電影敘事中的「呈現與講述」。在理查德・麥特白看來，這二者的區別是兩種敘事模式的區別：一種是向觀眾講述（tell）發生了什麼，一種是向觀眾呈現（show）發生了什麼。然而，理查德・麥特白更進一步強調了電影中絕大多數的講述又都只能通過呈現來展開，這是它與文學最大的不同。即便是像畫外音、內心獨白之類主要靠文字語言來講述的部分，往往也有畫面的呈現來與畫外的講述建立起某種關聯。「……我們可以認為，在電影中，問題不在於對呈現與講述作出區分，而在於區分不同類型的呈現。」[54]耐人尋味的是，法國的敘事學家熱拉爾・熱奈特反過來也反對文學敘事中有所謂的展示（或呈現）。他說：「與戲劇的表現相反，任何敘事都不能『展示』或『模仿』它講的故事，而只能以詳盡、準確、『生動』的方式講述它，並因此程度不同地造成模仿錯覺，這是唯一的敘述模仿，理由只有一個，而且很充分，口頭或書面敘述是一種言語行為，而言語則意味著不模仿。」[55]

在中國影片《巫山雲雨》中，信號工麥強在縣城偶然遇見旅店職工陳青，此後就跑到陳青那裡和她睡了一覺，並留下身上的四百多塊錢。這件事被糾纏陳青多時的老莫發現，並把麥強告到了派出所，讓警察吳剛把麥強當作強姦犯抓起來審問。在影片中，麥強去找陳青，並和陳青睡覺的場景並沒有被正面呈現，而是通過老莫去向警察吳剛告發的場景呈現來加以講述的。對電影而言，麥強和陳青睡覺的場景，既可以正面呈現，也可以通過老莫向吳剛告發（亦即講述）的場景來呈現。當然，這樣的講述在電影中仍然是一種呈現——一種為了

54 〔澳〕理查德・麥特白：《好萊塢電影——1891年以來的美國電影工業發展史》（北京市：華夏出版社，2005年），頁422。

55 〔法〕熱拉爾・熱奈特：《敘事話語　新敘事話語》（北京市：中國社會科學出版社，1990年），頁109。

講述的呈現。對導演章明來說，麥強和陳青睡覺是在他所生產的那個故事中的；而影片只呈現老莫告發的場景，並通過老莫的告發來講述麥強和陳青睡覺，則是在他所生產的那個敘事中的。與此同時，麥強和陳青睡覺在導演所生產的那個故事中是既定的、不變的一個內容；而在他所生產的那種敘事中，這個既定的內容是採用正面的呈現，還是通過老莫的告發（亦即講述）來呈現，則是他對敘事方式的主觀安排。故事的時間順序和因果關係，表明了故事一旦成熟它就被決定了；而敘事如何把故事加以呈現，卻是一種可能性的選擇，它取決於編劇與導演的構思與處理。

二　敘事：中斷與連續

在早期電影如《火車進站》、《園丁澆水》那裡，一部影片只有一個鏡頭，故事與敘事本來就是同一回事。故事按照時間順序和因果關係來展開，敘事也按照時間順序和因果關係來呈現。因為時間順序和因果關係，故事總是具有連續性的，同樣的，敘事也是具有連續性的。自從梅里愛發明了「停機再拍」，一部影片由不只一個鏡頭構成，故事與敘事就開始分離了。關於鏡頭與鏡頭之間的關係，加拿大的電影學者安德烈・戈德羅在探討電影敘事時，特別強調了托多羅夫「轉變」這一概念的重要性。他認為「『轉變』不是『替代』，否則就可以順理成章地認為，包含兩幅畫面（無論它們是什麼）的任何組合段都是一個敘事的陳述。但是，為了真能獲得這種『身分』，兩幅畫面的組合必須滿足兩個條件：

1. 前後兩幅畫面不可完全相同：如果它們完全相同，敘事性則不存在，因為這裡不發生任何改變。我們已說明這一點。
2. 前後兩幅畫面不可完全不同：改變的主體必須保持某種連續

性，否則敘事性不能顯現。[56]

　　「轉變」的概念確實有助於理解電影敘事在鏡頭與鏡頭之間所建立的關係：前後兩幅畫面不可完全不同，為的是保持敘事的某種連續性；前後兩幅畫面又不可完全相同，則體現了敘事內容的某種改變。一旦一個鏡頭切換成另一個鏡頭，敘事的內容就在保持某種連續性的同時，發生了某種新的改變。而相對於前一幅畫面的新的改變，其實就是另外的一些連續性被新的內容所中斷了。「轉變」這一概念描述的正是電影敘事在鏡頭層次上中斷與連續相統一的特徵。

　　這種連續性是由動作、對話、鏡頭、時空、因果等多種連續性的經驗來保證的。一直以來，許多電影理論家都討論過敘事的連續性問題，比如愛森斯坦、讓·米特里、讓-路易·博德里、大衛·波德維爾等。米特里就指出：「……重要的是通過運動的統一和連貫，使鏡頭和段落互相銜接的連續感。邏輯的或戲劇性的連續性取決於劇作，但是這裡可以探討的是一種動力學連續性。獲得這種連續性是最難辦的事情之一。」[57]讓-路易·博德里則認為：「從物質基礎中獲得敘事的連續性是非常困難的。只能依照一種投射於物質基礎上的、實質上是意識形態性的柵欄陰影來解釋對敘事連續性的追求：問題在於無論如何也要保持線位的綜合統一性。因為含義〔主體〕正是由此產生的。對主體——這個構成性的先驗功能而言，敘事的連續性顯然是它的自然分泌物。」[58]

　　在電影中，當敘事與故事相分離之後，敘事的連續性與故事的連

56　〔加〕安德烈·戈德羅：《從文學到影片——敘事體系》（北京市：商務印書館，2010年），頁63。

57　〔法〕讓·米特里：〈電影的美學和心理學〉，《世界電影》1988年第3期，頁46。

58　〔法〕讓-路易·博德里：〈基本電影機器的意識形態效果〉，李恆基、楊遠嬰主編：《外國電影理論文選》（上海市：上海文藝出版社，1995年），頁193。

續性也同樣相分離，敘事的時間隨之也和故事的時間相分離。法國敘事學家熱拉爾・熱奈特曾引用麥茨的一個觀點：

> 敘事是一組有兩個時間的序列……：被講述的事情的時間和敘事的時間（「所指」時間和「能指」時間）。這種雙重性不僅使一切時間畸變成為可能，挑出敘事中的這些畸變是不足為奇的（主人公三年的生活用小說中的兩句話或電影『反覆』蒙太奇的幾個鏡頭來概括等等）；更為根本的是，它要求我們確認敘事的功能之一是把一種時間兌現為另一種時間。[59]

熱奈特正是從麥茨「時間畸變」（實際上來自托多羅夫）的觀點中，提出了「敘事時距」（後來他認為應該稱為「敘事速度」）的問題。這是他從普魯斯特的小說《追憶似水年華》的敘事分析中引出來的觀點。

> 我認為從這張十分簡要的一覽表中至少可以得出兩個結論。首先，變化的幅度從一九〇頁寫三小時到八行寫十二年，即（十分粗略的計算）從一頁寫一分鐘到一頁寫一個世紀。其次，敘事隨著朝尾聲發展內部發生了演變，簡要地說，一方面可看到敘事逐漸放慢，故事延續時間很短而經歷時間長的場面越來越重要；另一方面可看到省略越來越大，以某種方式來補償速度的放慢；這兩個方面不難概括為敘事越來越大的間斷性。普魯斯特的敘事變得越來越不連續，越來越被切割，龐大的場面用巨大的空白隔開，故越來越偏離敘述等時的假定「規範」。[60]

59　〔法〕克里斯蒂安・麥茨：《電影涵義論文集》，轉引自〔法〕熱拉爾・熱奈特：《敘事話語　新敘事話語》（北京市：中國社會科學出版社，1990年），頁12。

60　〔法〕熱拉爾・熱奈特：《敘事話語　新敘事話語》（北京市：中國社會科學出版

　　在文學中，當敘事的速度逐漸加快，敘事內容就不可能充分表達；相當部分的敘事內容只好采取概括敘述的方式，甚至不得不有所省略。而一旦某些敘事內容被省略，敘事就出現了間斷和跳躍，此時敘事就變得越來越不連續。在電影中，從一個鏡頭切換到另一個鏡頭，從一個場景轉入另一個場景，從一個敘事段落跳到另一個敘事段落，其實正是敘事間斷性的不同形態——熱拉爾・熱奈特把它稱之為「敘事的省略」。[61] 敘事的省略是相對於敘事的連續性而言的。也就是說，在一個具有連續性的敘事中，某些內容因為敘事速度的逐漸加快而達到其極端值，它就被省略了。巴贊對影片《游擊隊》中最後一個故事中的一個段落的分析很能說明這個問題：一、住在波河三角洲沼澤地區的孤零零的農場中的一戶漁民為一隊義大利游擊戰士和盟軍士兵供應食物。戰士們得到了一籃鰻魚，然後出發了。過後，一隊德國巡邏兵發現了這件事，決定自決農場的居民；二、暮色蒼茫，美國軍官和一名游擊隊員在沼澤地裡行進。遠處傳來一陣槍聲。然後是非常簡短的對話，我們明白，德國人槍殺了漁民；三、男人和女人們的屍體橫陳在小屋前，一個幾乎光著身子的嬰兒在黃昏中不停地哭喊。在這裡，德國人槍殺漁民的場面呈現，被電影敘事所省略了。巴贊認為——

　　……無疑，就是在通常的情況下，導演也並不把一切都展示出來，況且這也是無法辦到的，然而，他的取捨畢竟總是力求再

社，1990年），頁58。關於敘事速度這個問題，國內學者傅修延借助「平均密度」的概念來加以解釋，似乎會更容易理解一些。他認為：「每個文本都有自己的『平均密度』，如果一個文本有十二章故事持續的時間是十二個月，那麼它的『平均密度』是每章寫一個月。如果某章多寫了幾個月，我們就會感到敘述速度加快了，反之則感到敘述速度放慢了。讀者通常是模模糊糊感覺到這個『平均密度』，然後用它來衡量敘述速度的快慢。」參見傅修延：《講故事的奧祕——文學敘述論》（南昌市：百花洲文藝出版社，1993年），頁119。

61 參見〔法〕熱拉爾・熱奈特：《敘事話語　新敘事話語》（北京市：中國社會科學出版社，1990年），頁59-60。

現一種符合邏輯的過程，使思路自然而然地從原因轉向結果。
羅西里尼的敘事技巧確實也還可以讓人明白事件的連貫性，但
是它們並不像鏈輪上的鏈條那樣環環相銜，我們思路必須從一
件事跳到另一件事，就彷彿人們為了跨過小河，從一塊礁石跳
至另一塊礁石。[62]

　　敘事的省略、思路的跳躍，其實說的都是電影敘事中斷與連續相
統一的基本規律。

　　電影敘事包括了中斷與連續這兩個步驟，並不僅僅著眼於解決敘
事的省略，在電影實踐中還發展出豐富的藝術技巧。表現「最後一分
鐘營救」的交叉蒙太奇，在兩條敘事線索中交替推進，體現的正是敘
事的中斷與連續的統一；電影史上第一個倒敘鏡頭，是美國影片《猶
太小孩》中，一個正在街頭與人纏鬥的男人，忽然想起一樁發生在二
十五年前的往事，[63]這又是另一種形式的中斷與連續；《巫山雲雨》
中，麥強的故事被陳青的故事所打斷，陳青的故事又被吳剛的故事所
打斷，但最終三個人的故事又建構起同一個故事的連續性；敘事的中
斷與連續還被大量用於提供各種劇情的暗示：比如《英雄兒女》中，
王成躍出戰壕、撲向衝上來的美軍士兵而英勇犧牲的場面，省略在他
抱著爆破筒挺立山頭的鏡頭；比如《菊豆》中菊豆與楊天青做愛的場
面，被飛落的染布所取代……

三　新的觀念與形態

　　大衛・波德維爾認為，在形成「經典的連貫性」之後，有關電影

62 〔法〕安德烈・巴贊：〈真實美學〉，《電影是什麼？》（北京市：中國電影出版社，
　　1987年），頁294-295。

63 〔英〕馬克・卡曾斯：《電影的故事》（北京市：新星出版社，2009年），頁36。

敘事更為複雜多樣的探索就從未間斷過。他充分討論了從一九四〇年代直至一九九〇年代各種敘事實驗的基本情況：

> 當一大批似乎要將經典規範粉碎的新電影在一九九〇年代出現時，也就到了另外一個實驗性的故事講述的時期。這些影片自誇擁有弔詭的時間結構、假定的未來、離題的游移的行動線索、倒敘且呈環狀的故事以及塞滿眾多主人公的情節。電影製作者們看起來好像正在一場砸爛陳規舊矩的狂歡中競相超越。[64]

尤其是在一九九〇年代以來，電影敘事的探索確實有令人眼花繚亂之感。這些探索所體現出來的共同特徵，是致力於打破故事的時間順序和因果關係，也就是傳統的戲劇式電影所秉持的線性秩序。這裡包括統一的時空觀、衝突性的人物關係、不斷推向高潮的情節模式等。

電影敘事對「經典的連貫性」所提出的挑戰，集中體現在時空的觀念上。一直以來，敘事的連續性是由時空的統一性來保證的。不管在敘事上採取怎樣的主觀處理，電影總是要讓觀眾很容易就理順故事在時間和空間上具有連續性的展開，故事的時間從來都是線性的、向前的、不斷發展的；在傳統的電影敘事中，不管採取倒敘也罷，插敘也罷，多線索推進也罷，故事的時間還是非常容易就能被還原出來。故事的空間也從來都是連續的、延展的，一般都要和人物的活動關聯在一起。自所謂「經典的連貫性」以後，電影敘事對時間和空間提出的挑戰，可謂幾無顧忌、花樣繁多。在李顯傑所著的《電影敘事學：理論和實例》中，總結了六種敘事結構的模式，除了傳統的「因果式線性結構」（以《玫瑰的名字》為例）之外，另外的五種分別是：「回環式套層結構」（以《羅生門》為例）、「綴合式團塊結構」（以《城南

64　〔美〕大衛・波德維爾：《好萊塢的敘事方法》（南京市：南京大學出版社，2009年），頁79-80。

舊事》為例）、「交織式對比結構」（以《海灘》為例）、「夢幻式複調結構」（以《野草莓》為例）。[65]這五種帶有探索性的敘事結構，多少反映了電影在敘事上新的觀念變革和新的形態湧現，當然也不夠全面。尤其是一九九○年代以來，這個趨勢更是一發而不可收，各種令人匪夷所思的探索，成為電影在藝術上最令人關注的方面之一。

以下，就是幾種較新的電影敘事方式：

（一）組合段敘事

這種敘事方式往往特別明確地為整個電影敘事分段：有時是以人物為標誌，有時是以事件為標誌，有時則是以事物為標誌，比如《低俗小說》（臺譯：《黑色追緝令》）、《煙》、《暴雨將至》、《巫山雲雨》等都屬於組合段敘事的方式。組合段敘事不同於近年來特別流行的，由不同導演負責拍攝一個小故事，共同組成一部影片的短片集錦，而是幾個組合段共同完成一個故事講述。華裔導演王穎的《煙》是以人物來分段的，分別是保羅的故事、拉辛的故事、露比的故事、塞洛斯的故事、奧吉的故事。這五個人物的段落並不是互相孤立和隔絕的，而是圍繞著香菸而糾纏在一起，最終又在塞洛斯那裡聚合在一起。這是一種非常奇特的結構，是一種滾雪球式的結構，一個人物引出另一個人物，繼而再引出新的人物。這五個人物的段落，其背景、性質和形態顯然被有意拉開了距離，由此引向了社會的不同層面，得以對現實生活表現出相當的概括力。當然，影片還不僅僅如此，在五個敘事段落中，還疊加著幾個講出來的故事：一是保羅講的關於秤煙的重量的故事，一個是保羅講的滑雪場上兒子發現父親屍體的故事，一個是保羅講的用手稿捲菸抽的故事；一個是保羅講的他太太被殺的故事，

65 李顯傑：《電影敘事學：理論和實例》目錄第5章（北京市：中國電影出版社，2000年）。

一個是拉辛姑媽講的拉辛父親的故事，一個是露比講的女兒的故事，一個是奧吉講的黑人小孩的故事。影片中容納了太多的故事，這些故事可分為兩層：一層是影片所講述的五個人物的故事，一層是影片中的人物所講述的其他故事。

　　組合段敘事中更為奇巧的影片是《暴雨將至》。這部影片包括了三個相對獨立又互相關聯的敘事段落。第一段「話語」講述的是柯瑞神父和阿爾巴尼亞少女桑密拉的故事；第二段「臉孔」講述安太太和亞歷山大・柯克的故事；第三段「照片」講述的是柯克和漢娜的故事。三個段落各自成篇，有頭有尾，但人物和事件卻又互相滲透，始終纏繞在一起，並最終拼湊起一個包含著三個敘事段落的完整故事。值得注意的是，三個敘事段落雖然各自成篇，但從形態上看卻又有不少共同點：其一，它們都是一個由重逢和偶遇所構成的故事；其二，它們都包含著一個為情而死的結局，而且竟然都死在自己人手裡，因而讓人覺得違背常理，不可思議，覺得這樣的世界肯定是不正常，肯定要出事了；其三，它們又都讓主人公去面臨一個選擇的難題。其四，三個故事又最終組合成一個關於攝影家柯克回到自己故鄉，見證了兩個民族之間的仇恨，並死於自己親人手中的悲劇故事。它表明戰爭在這個國家已經不可避免，就像一場暴雨將至的各種徵兆。

　　組合段敘事不同於「經典的連貫性」之處，就在於它不是為故事分段，而是為講述故事的方式分段。組合段敘事所打破的，正是故事本身的連貫性。被分段講述的人物或圍繞人物展開的事件，瓦解了故事情節始終集中和不斷強化的規律，帶有一種離散的，成網狀結構的形態。在分段敘事中，故事情節的連貫性通常被中斷了，而各種藕斷絲連的關聯仍會直接或間接地呈現。一方面，敘事段落各自都有其相對的獨立性；另一方面，各個敘事段落又共同組成一個完整的故事。這個故事不像在「經典的連貫性」中被講述的那樣集中、統一、清晰和強烈，而且有時甚至不比各個敘事段落所呈現和所表達的那麼重

要。近來，組合段敘事又發展出更複雜的形態，像墨西哥導演阿加多・岡薩雷斯・伊納里多的《巴別塔》（臺譯：《火線交錯》）和德國導演法提赫・阿金的《天堂邊緣》那樣，其實也是由不同的人物及其生活面組合而成，但影片卻不再為敘事明確進行分段，而是採用直接的切換來連接，其間只有一些時間的節點形成人物之間的關聯，而觀眾只能憑藉自身的經驗去解讀。「經典連貫性」在影片中被更充分地瓦解，而敘事則幾乎變成一座迷宮。

（二）選擇性敘事

這種敘事方式所挑戰的是「經典連貫性」中一直秉持的因果必然性，即故事的講述嚴格按照因果必然性的邏輯來推進，從初始的原因一步步導向最終的結局。可能性敘事卻把必然性的因果邏輯替換成或然性的條件設置。這個條件往往出現在事件的某個關鍵時刻；而條件不同，事件的進程與結果則完全受其支配。在這種情況下，條件便成為情節推進的初始動因，其後則仍舊按照因果的必然性邏輯向前發展。可能性敘事最早出現在基也斯洛夫斯基的影片《盲打誤撞》中。這部影片講述青年韋德克接到了父親突然故去的噩耗前往華沙。關鍵的就是他出發去趕火車的那個時刻。第一種可能是他趕上了火車，認識了一位共產黨官員，並最終成為一名黨的積極分子。第二種可能是他沒趕上火車，因為和車站工作人員發生衝突被關進了收容所。在那裡，他認識了一位反政府的神父，並因此皈依了天主教，參與教會的地下活動。第三種可能是他沒趕上火車，卻打消了去華沙的念頭，然後上學、畢業、就職，和一位女同學結婚。《盲打誤撞》的選擇性敘事既帶有基也斯洛夫斯基一貫的宿命論思想，體現了人無法把握自身命運的悲觀態度，也對生活中充滿各種偶然性，而不全然是被必然性所主宰的現實真實給予了觀照。正如基氏對影片所作的解釋那樣：「它所敘述的是那些會干預我們命運、把我們往這個方向或那個方向

推的力量。」[66]選擇性敘事造成了電影敘事不斷回到某個時間節點的結構方式。或者趕上火車或者沒趕上火車,敘事總是回到被看作初始動因的趕火車的那個時刻。於是就造成了這種情況:選擇性敘事實際上是有幾種可能的初始動因所導致的必然性敘事。對每一種可能而言,其後的敘事都是必然的、具有因果連續性的敘事;在一種可能的敘事發展到結局之後,影片又重回那個時間的節點,開始另一種可能的敘事。這就構成了選擇性敘事中中斷與連續相統一的一種形態。這種形態後來在《滑動門》(臺譯:《雙面情人》)、《羅拉快跑》等影片中被模仿,成為電影敘事探索的一個方向。《羅拉快跑》的導演湯姆·蒂克威就強調這部影片始終圍繞著一個問題,即「我們的生活存在著怎樣的可能性?」[67]選擇性敘事的另一種形態不是體現在過程中而是體現在結局上。為結局設計不同的可能,曾經在八、九十年代為一些前衛的導演所痴迷。例如楊延晉的《小街》就有三個不同的結局,而「現在的《蝴蝶效應》(2004)已能在不下五種對等結局之間來回纏繞。」[68]

(三)逆時間敘事

　　在大衛·波德維爾的《好萊塢的敘事方法》中,這種敘事方式被稱之為「逆序結構」,即指那些不是以順時間而是以逆時間來講述的故事。很明顯,它與「經典的連貫性」中保持時間的線性發展這個基本規範是完全違背的。大衛·波德維爾把克里斯托芬·諾蘭的《記憶碎片》(臺譯:《記憶拼圖》)作為典型來加以討論。在影片中,主人

66　〔波〕Danusia Stok編:《奇士勞斯基論奇士勞斯基》(臺北市:遠流出版事業公司,1995年),頁174。

67　轉引自〔美〕英格堡·梅傑·奧西基:〈羅拉(能)得到她想要的一切(嗎?):《快跑,羅拉,快跑》中的時間與欲望〉,《世界電影》2004年第2期,頁44。

68　〔美〕大衛·波德維爾:《好萊塢的敘事方法》(南京市:南京大學出版社,2009年),頁110。

公謝爾貝患有順行性健忘症成了這種敘事最終可行的一個條件。他努力在回憶自己如何謀殺了一個男人，並因為記憶的不斷恢復而追述到謀殺之前的行動，以及更早前的行動——這是逆時間敘事的一條線索；而為了使情節更加複雜，影片又敘述了主人公在汽車旅館裡陷入苦思冥想和不斷的電話交談的場面，這部分則是順時間敘事的另一條線索。這就形成了從當下往過去逆時間敘事和從當下往未來順時間敘事這兩條線索交錯展開的結構方式。《記憶碎片》的敘事方式所以能被接受，源於主人公患有順行性健忘症這一特定的條件。為了讓觀眾明確判斷是逆時間的還是順時間的，諾蘭必須一方面不斷提醒主人公的健忘症，另一方面運用各種手法來標示兩條線索不同的推移進程（一個向前一個向後）。逆時間敘事畢竟是與傳統敘事有較大差異的一種敘事方式。為此，採用這種敘事方式在一開始往往必須提供某個特定的條件。和《記憶碎片》裡的健忘症相似，在《回到未來》中，布朗博士發明的時間機器同樣也是影片採用逆時間敘事的一個特定條件。隨著逆時間敘事的探索益發為觀眾接受，後來更多的好萊塢影片已不再滿足於條件的設置，而直接以「幾天前」、「幾小時前」之類的字幕來提示影片將開始逆時間敘事的段落。這種敘事方式常常被用來交代事件的起因、人物關係的建構或相關聯的敘事要素。逆時間敘事在《時時刻刻》這部影片中又有了新的嘗試。影片在三個時代（一九二一、一九五一、二〇〇一）的三個女人之間隨意切換，時間在這裡不僅不是順序的，更不是連續的，而是有時逆序、有時順序，有時跳躍的。這種跳躍在影片中所以不產生觀影的困難，主要在於不同時代的生活場景有著顯著的區別。實際上，這部影片也可以看作是組合段敘事的一種變體。到了《燃燒的平原》（這是《愛情是狗娘》和《巴別塔》的編劇吉勒莫-阿里加的導演處女作），逆時間的敘事又向前發展了一步，不僅影片不再提供逆序結構的特定條件，而且連逆時間敘事的字幕交代也省略了。影片只是一步步地向過去追述，直到它認為

應該結束為止。伴隨著解讀的迷惑，是最終的恍然大悟帶來的被導演所戲弄，以及純粹在玩弄技巧的感覺。

（四）分割畫面敘事

在「經典的連貫性」那裡，空間的統一與連續是由單一鏡頭畫面在銀幕上的充盈呈現為基礎的。一個鏡頭拍攝下來的畫面，必定占據銀幕的整個面積而不可能與另一個鏡頭的畫面分享。分割畫面其實在早期電影的技術特效，比如遮片技術、錯覺術和拼湊畫面技術那裡就開始嘗試了。在鮑特的《一個美國消防員的生活》中，就曾出現在主畫面裡的錯視畫，後來，很多電話交談的畫面，也經常採用分割畫面來展現交談的雙方。[69]近年來，分割畫面敘事不斷得到更多的運用，尤其是在需要從不同視角來觀察對象，或者不同敘事線索需要同時展現之時。在《枕邊書》、《綠巨人》、《羅拉快跑》等影片中，都在某些局部或段落中採用了分割畫面敘事。最典型的當屬《時間密碼》，它對分割畫面敘事的探索幾乎發展到某種極致。影片自始至終都把銀幕平均分割為四個畫面，每個畫面各自講述一組人物以及相關的事件，而這四個畫面各自都由一個始終連續的長鏡頭拍攝下來。這四個畫面的連續長鏡頭從同一個時間節點開始向前發展，其間沒有任何剪切，鏡頭一氣呵成。為了讓觀眾注意四個畫面空間的共時敘述，影片有意安排了三次偶發的地震。在地震發生時，四個畫面空間同時的抖動以及人物同時的驚恐反應，表明四個畫面空間的敘事時間是完全相同的。這就意味著，敘事的時間既等同於故事的時間，也等同於放映的時間。此外，由於四個分割畫面中的人物不時會穿插於其他的畫面空間，也提示著不同畫面空間中的人物之間建立的複雜關係，並最終明白這是一個劇組內部的生活寫照。

69　〔法〕亞歷山大・圖爾斯基：〈分割畫面——一種畫面形式的時代性〉，《世界電影》
　　2009年第4期，頁185。

　　在「經典的連貫性」中，觀眾與畫面之間的堅固聯繫，是由一個銀幕畫面相等於一個鏡頭這種觀念為基礎的。而在分割畫面敘事中，「統一而連貫的『經典』電影空間出現了裂痕，觀眾對長期以來被視為電影基本元的鏡頭開始產生全新的理解和體驗。觀眾和鏡頭的關係發生轉變，意味著觀眾對敘述的立場和反應也發生改變。」[70]《時間密碼》的分割畫面敘事不像其他影片，只是在某些局部或段落中因為複雜敘事的需要才採取的方式，而是把分割畫面敘事貫徹到整部影片。其實，分割畫面敘事只是把過去平行蒙太奇將不同的敘事線索按先後順序組接，改變成按共時的分割畫面來組接而已。觀眾的注意力不可能同時和平均地分配到四個畫面空間，而只能選擇性地注意某個畫面空間，或某兩個畫面空間之間的關係。而影片為了配合觀眾的這種選擇，也有意通過不同畫面空間聲音的消長來引導注意。在某個特定的局部或段落，也許這樣做是有加強的效果，但整部影片都採取分割畫面敘事，只是徒然增加了讀解的難度，而由此帶來的更多局限（例如時間的限制）卻隨之暴露無疑。

　　電影在敘事上挑戰「經典的連貫性」的各種嘗試，以無限的可能性展現在藝術家面前。當然，其中也有一些雖然已經有了樣本，卻因為各種原因而未能被更多的人繼續在實踐中進一步探索。像美國五十年代的《日落大道》（比利・威爾德）以一個死去的人的主觀視點來講述整個故事、《俄羅斯方舟》（亞歷山大・索科羅夫）採用一個連續長鏡頭來完成全片、《印度之歌》（馬格麗特・杜拉斯）讓畫面與聲音各自承擔一條敘事線索等等，都成了敘事在藝術上的「獨孤求敗」。不管怎樣，那些令人眼花繚亂的敘事探索，仍是當今電影在藝術上最富有創新激情，也最為成果豐碩的部分。儘管有一些痴迷於此的導演有時不免把手段當成了目的，把敘事的探索當成了炫技式的招搖，但

70　〔美〕黛博拉・圖多爾：〈蛙眼：數碼處理工藝帶來的電影空間問題〉，《世界電影》2010年第2期，頁16。

誠如大衛・波德維爾所說的：「我要討論的新手段並未對這一體系構成全面挑戰，只是修訂了它。新的風格絕不是以碎片化和不連續的名義來否決傳統的連貫性，實際上只是對業已確立的技巧的一種強化。強化的連貫性是被放大被提升到更高強調層面的傳統的連貫性。它是當今美國大眾電影的主導風格。」[71]新穎的敘事探索儘管五花八門，卻可以看到一個共同的趨勢，這就是以各種碎片化和不連續的名義來挑戰傳統的連貫性。電影敘事發展出更多的中斷與連續的關係形式，之所以被電影的藝術本身所鼓勵、所容忍，就在於它畢竟只是講述故事的一種手段。不管電影敘事發展出多少新的風格、方式和技巧，它最終還是服務於故事的，而故事則必須以一種連貫性來展現。這既是電影敘事的基礎，也是它的目的。

四　重新定義電影敘事

「強化的連貫性」是以「經典的連貫性」為基礎的，是它的一種豐富和提升。電影的敘事已經複雜到這樣的程度，以致某些影片儼然是在構築藝術的迷宮，把與觀眾為敵當作賞心樂事。那種孤芳自賞、那種炫技心態，確實有可能是在把電影推向絕路。然而，電影敘事在藝術上的探索仍然並未就此止步。在媒介融合的時代，借助消費文化的推動，電影從完全不同的方面獲得了新的啟發，爆發了又一輪的創新激情。可以說，這一輪的敘事探索帶有與前此的各種「強化的連貫性」遠不相同的特徵和意義。以交互性為新的觀念與準則，電影敘事開始超越扮演故事講述的角色地位。除此之外，它還把更多的心思花在如何誘使觀眾主動介入其中，動用自己的選擇權力，並因此對敘事的走向、進程、結果及最終要實現的傳播目的施加影響。

71 〔美〕大衛・波德維爾：《好萊塢的敘事方法》（南京市：南京大學出版社，2009年），頁147。

　　在媒介研究學者看來，「交互性意味著對於一系列預置選項的持續選擇。」而在「通常情況下，大眾傳媒在這一方面提供了十分有限的交互性：它包括選擇收音機頻道，翻看報紙的體育版，提前閱讀偵探小說的最後一頁。」[72]作為傳統媒介的電影，即便是在「強化的連貫性」出現之後，它所提供的「預置選項」同樣是十分有限的，觀眾仍然只能被動地接受電影的安排，把從日漸複雜的敘事結構中讀解出所要講述的故事當作目的。當電子遊戲、DVD、網路等互動式媒介逐一出現且日益流行，開始占據消費文化的前沿之後，電影就不斷受到其所帶來的各種衝擊。更有甚者，電影敘事已經不是簡單地移植新媒介的形態、方式、手段和技巧，而是從觀念上發生了革命性的變革。

　　當美國的馬莎・金德提出「選項式敘事」這個新的概念之時，她一方面把它歸之於各種數位媒體（尤其是電子遊戲）的出現，另一方面又把源頭追溯到布努艾爾，認為他是這種敘事方式的始作俑者。

> 　　選項式敘事是這樣一種敘事方式，它的結構加以展示或主題化的，是以故事核心為基礎，以敘述語言為關鍵的選擇和結合的雙向過程：從一系列選項和範式中選擇特殊資料（人物，形象，聲音，事件），然後結合起來產生一個特殊的故事。[73]

　　在馬莎・金德看來，所謂「雙向過程」包含兩個方面：選擇當然是觀眾的選擇，而可能性則由影片所提供。她把布努艾爾的大部分影片，以及《去年在馬里昂巴德》、《低俗小說》、《駭客帝國》（臺譯：

72　〔丹麥〕克勞斯・布魯恩・延森：《媒介融合：網絡傳播、大眾傳播和人際傳播的三重維度》（上海市：復旦大學出版社，2012年），頁59。延森認為交互性有三種維度，這裡討論的只是其中的第一種。

73　〔美〕馬莎・金德：〈熱點，化身和永遠的敘事領域〉，《世界電影》2004年第2期，頁8。

《駭客任務》)、《羅拉快跑》、《時間代碼》等帶有實驗性和創新性的影片都歸入「選項式敘事」的範圍，但這些影片的敘事方式其實又大相逕庭。這就在一方面把選擇的概念擴大化，另一方面又把這種敘事的特徵和形態模糊了，以至於似乎是把所有不符合「經典連貫性」的敘事都歸入「選項式敘事」的範圍了。這就像她所說的：「這些敘事方式顯示了這種特別選擇帶來的隨意性，以及進行其他結合創作另類故事的可能性。」[74]從這裡可以看出馬莎·金德的基本思路，她的觀念是建立在和「經典的連貫性」那種以線性因果的必然性邏輯相比較的基礎上的。

除此之外，引起強烈關注的數位媒體是 DVD。現在的 DVD 產品除了影片本身之外，通常在播放前還會彈出多個對話框，這其中包括導演、攝影師等人的評論音軌、影片拍攝的幕後花絮、被刪節的鏡頭片段甚至不同的影片版本。這些對話框同樣成為擺在觀眾面前的諸多選項，它為電影的觀看提供了另一種方式。美國的電影家勞拉·穆爾維在中國的一次電影學術會議上發言時就曾指出——

> DVD 播放器所擁有的「快進」、「定格」、「回看」等檢索功能，不僅為老電影提供了一種新的「非線性」的觀看形式，也對傳統影像敘事的時間流程提出了挑戰，使敘事與時間之間的裂痕得以放大。[75]

攝影機和放映機將連卷膠片通過片門的電影工藝，造就了電影的時間觀念和觀賞行為。DVD 卻是以一種數據庫的形式來組織所有與

74　〔美〕馬莎·金德：〈熱點，化身和永遠的敘事領域〉，《世界電影》2004年第2期，
　　頁8。

75　轉引自石川：〈反思與重構：跨文化視域中的中國電影與亞洲電影〉，《當代電影》
　　2005年第5期，頁23-24。

影片有關的各種信息。這就在無形中拓展了觀眾對影片本身了解的廣度與深度，與此同時，電影 DVD 所記述的，就不再僅僅是影片所包含的故事，還有與影片故事相關的各種資料與信息。在 DVD 產品中，電影敘事的概念已經和傳統的概念大相逕庭，而「非線性」的觀看形式也帶給觀眾不同於過去的觀賞體驗。

　　另一個電影研究者奧夫恰斯基著重討論的是網路。他的分析對象集中在二〇〇一年推出的網路電影「寶馬電影」系列及其網站。這個電影系列及其網站成了廣告、娛樂與資訊的複雜結合體，並與受眾之間建立起複雜的交互關係。電影介面列出了五部電影和兩部幕後紀實片。一旦選擇其中一部電影，就會跳出帶有這部電影的多種信息的網頁。屏幕介面上有這部電影的圖片、梗概、時長，以及繫好安全帶的安全信息。每部電影都聲明為「家長指導級」（PG），同時給出設定為這個級別的理由。在另外一個介面，用戶可以選擇三十秒的宣傳片花或者整部影片。在屏幕的右邊區域，出現了另外一些選擇菜單以及電影的宣傳圖片。用戶可以進入導演的網頁，可以看到顯示電影演職員表的短的滾動條，點擊一系列的外景照片，下載牆紙放到他們的桌面上，或者進入與電影相關的幕後故事。他們也可以一邊聽導演的評論一邊看電影。除此之外，在每一個幕後故事裡都有一個網站地址或者電影號碼，觀眾通過它們可以進一步了解整個系列電影。比如，觀眾了解到幕後故事的人物之一將會在二〇〇一年八月二十三日出現在曼哈頓的麥迪遜大街和第二十三大街的街角，還有在電影中出現的一輛變癟的汽車被停在街角以供有興趣的觀眾觀看和觸摸。這更是把觀影活動進一步發展到與電影「泛文本」的更親密接觸。[76]奧夫恰斯基還討論了低成本電影《女巫布萊爾》（臺譯：《厄夜叢林》），它同樣成功地將網站和電影結合在一起，而成為一個非常有創意的市場策略。

76 參見〔美〕金伯利・奧夫恰斯基：〈網絡與當代娛樂：重新思考電影文本〉，《世界電影》2008年第4期，頁184-187。

網站不僅提供影片本身，還提供影片中不能獲取的各種素材，其中包含了三個「失蹤了的」電影拍攝者的個人簡歷和孩提時代的家庭照片、日記摘選、調查過程的新聞報導以及小鎮那些神祕事件的歷史等。而作為好萊塢第一部專門為網路發行而製作的影片《量子計劃》，雖然雄心勃勃，卻暴露了利用網站作為電影的另一個平臺時所面臨的大量問題而歸於失敗。

在奧夫恰斯基看來，電影在新媒體的影響下越來越看重與觀眾交互性的協商關係。在這些新的播放平臺上，電影所講述的已經遠遠超出故事的範圍，它還包括與電影有關的各種資訊；電影的功能也遠遠超出了藝術的欣賞，它還包括了廣告、消費、信息傳達等；電影的製作更遠遠超出了影片的拍攝，它還包括了資訊的製作、網站的建立，甚至延伸到現實生活中各種與觀眾的互動形式。在這種情況下，就必須重新去思考電影文本的角色了。

> 這不只是一種後現代敘事策略，更是一種新的媒介文本，它吸收了對抗性娛樂遊戲的觀念，試圖在混亂的消費文化當中融合多種媒介形式，增強吸引力。這也是一種電影製作過程，在當代的娛樂環境當中，比以前更習慣和文本直接互動的觀眾不斷增加，這個過程提高了觀眾不同的參與程度。[77]

在 DVD 產品、網路電影這些新的媒介文本中，電影敘事不再停留在講述一個故事，而是把包括影片在內的更多資訊組建成一個龐大的數據庫。這個數據庫從理論上講可以發展至無限——這也正是「無限電影」這一概念的由來。

77 參見〔美〕金伯利・奧夫恰斯基：〈網絡與當代娛樂：重新思考電影文本〉，《世界電影》2008年第4期，頁177。

第四章
基本範疇：中斷與連續

　　電影是一種藝術，這一點已經不可能有什麼懷疑了。藝術就有其藝術的形態特徵，並因此和其他藝術相區別。對欣賞者來說，接受一部影片既需要調動眼睛和耳朵，也需要調動身體；感知器官和身體對藝術的參與有其規律可循。對電影的發展來說，它又一再仰仗技術的進步，並從技術出發展開藝術的探索和美學的研究。對電影的藝術和美學來說，從單鏡頭到蒙太奇，再從蒙太奇到長鏡頭，再從長鏡頭到影像，整個進程體現了從粗放到精緻、從表面到深入、從實踐到認識的逐步深化。最後，對電影的構成來說，從單一鏡頭到鏡頭組接（蒙太奇），從鏡頭組接（蒙太奇）到場景構成，從場景構成再到為敘事分段，這種持續建構的特徵同樣體現在它的歷史發展中。

　　當電影藝術的特徵與規律，從不同的方面、角度，以不同的方式開始若隱若現之時，它也就導致一種可能，即如何把電影的這些不同樣貌在美學上嘗試著給予總結。有美學家認為：「作為一門相對獨立的人文學科，美學又有自己相對獨立的致思範圍，有區別於哲學和其他人文學科的相對獨立的範疇系統。這類範疇很多，又大致可分兩種：一種是從美學學科所要研究的一些基本的帶有總體性的問題中提煉出來的重要範疇，如藝術、美、形式、情感、趣味、和諧、遊戲、審美教育等；另一種則屬於更具體層面的對象，主要是關涉藝術表現形態的象徵、再現、表現與呈現、古典與浪漫、喜劇與喜劇性、醜與荒誕等範疇。」[1]一般美學是如此，電影美學大致也是如此。在電影

[1] 朱立元主編：《西方美學範疇史》第1卷（太原市：山西教育出版社，2006年），頁31。

美學中，不管是蒙太奇美學、長鏡頭美學、影像美學，甚至還有新近流行的數位美學，都屬於更具體層面的對象，關涉藝術表現的形式；而那些從基本的帶有總體性的問題中提煉出來的重要範疇，對電影美學來說顯然具有更加重要的意義。

第一節　歷史的和邏輯的

當代電影呈現出令人眼花繚亂的藝術樣態，不僅對觀眾，甚至對電影人來說都是始料之所未及。當《暴雨將至》、《羅拉快跑》、《低俗小說》、《時間密碼》、《本傑明・巴頓奇事》等探索電影撲面而來時，相比起早期電影的《工廠大門》、《園丁澆水》一類的單一鏡頭敘事，電影的發展完全可以用匪夷所思來描述。更有甚者，數位技術正在給電影施加未可限量的影響，進一步把它帶向一個廣闊和未知的藝術世界。數位技術本身還在迅猛發展，誰也無法意料未來的電影會變成什麼模樣。在電影史上，新技術的介入都帶有偶然性，正是透過偶然的新技術，電影才為自己在藝術及其美學上的必然發展開闢道路。它構成電影發展（既從實踐到實踐，又從實踐到理論）一個不斷上升的臺階。從單一到多元、從簡單到複雜、從低級到高級、從粗疏到精緻，電影的發展符合所有事物發展的一般規律。這其中，既包含構成要素的關係建構，也包含構成層次的轉換生成。於是，電影的發展才和其他事物的發展一樣——所有歷史的東西都變成了邏輯的東西。

一　電影：在發展中建構

最早的電影是通過一個連續的鏡頭來完成的（如《火車到站》、《園丁澆水》等）。當梅里愛因為偶然的「卡片」事故而發現停機再拍的技巧之後，對鏡頭的連續性加以中斷的操作就開始了。因為可以

人為地隨意中斷拍攝的進程，梅里愛和後繼者開始專注於對拍攝的對象與內容作出主觀選擇與處理的可能性。電影由此扭轉了自誕生以來一直秉持的街頭實錄的觀念，繼而為大踏步走進藝術殿堂打開了一扇大門。

停機再拍最早被用在以「若干非連續鏡頭」觀察同一個場景上，[2]只是在後來才被用在敘事上。用兩個以上的鏡頭來敘事，鏡頭與鏡頭之間已經無法保持有如一個鏡頭敘事那樣絕對的連續性。也就是說，從一個鏡頭切換到另一個鏡頭，勢必在敘事的連續性中包含著某種程度或方式的中斷。這個探索方向直指整個敘事蒙太奇的發展時期。此後一部電影才逐步從區分鏡頭、區分場景、再到區分段落，建構起敘事電影的基本形態。不管是分鏡頭、分場景、還是分段落，內部的區分都意味著敘事在不同層次上都出現了中斷的問題，意味著對不同長度和不同性質的連續性必須作出中斷的處理。一個包含衝突情節的故事、一組既定的人物關係、時空的相對封閉與統一，這大致就是戲劇式電影一再秉持的藝術觀念。這時候，電影所解決的只是如何來講述一個有頭有尾的故事，至於藝術上更豐富複雜的方式、手段與技巧，卻仍未達到充分開掘的程度。

自蘇聯的表現蒙太奇開始，電影的注意力不再放在如何講述故事，而更著眼於如何在敘事的同時實現表情達意。採用蒙太奇不再只是努力把故事講得精彩，而是通過敘事來表現人物的性格和精神面貌，以製造強烈的內心衝擊，甚至不惜中斷敘事的連續性去實現這個目標──愛森斯坦的理性蒙太奇就是如此。

　　愛森斯坦的蒙太奇原則仿效了史詩的形式。他所著力表現的往往是運動的「連接點」和意志的「爆發點」。任何人物或任何

─────────────

2　參見第三章第二節第二點「層次的轉換與生成」中戈德羅的觀點。

事件都不具有連續的統一性，而只是呈現最富象徵意義的重大
時刻。構成他影片連續性的只是相互衝突的系列鏡頭，以及激
烈而多樣的情感撞擊。愛森斯坦以這些衝突和撞擊的總和構築
史詩的氣魄。[3]

　　在愛森斯坦那裡，處理鏡頭如何剪切不再只是完成一般的敘事，
而是去開掘敘事進程中的某些「連接點」和「爆發點」，以期產生更
強烈、更震撼的藝術效果。這正如他宣稱的：「我可以讓十秒鐘內發
生的事情在銀幕上持續一二〇秒鐘。」[4]可見，表現蒙太奇最重要的
藝術探索，就是蒙太奇功能的進一步開發──在敘事的基礎上如何提
升它的藝術表現力，把表情達意的任務通過敘事結合進去。這就迫使
藝術家們在鏡頭的選擇和組接上更加用心和細心，也使得表現蒙太奇
比早期著眼於敘事的蒙太奇更加精妙和功能強大。

　　一般的電影史都把蘇聯的表現蒙太奇視為與此前的敘事蒙太奇一
道，屬於同一個歷史發展的階段，但從另一個意義上說，表現蒙太奇
所追求的，與敘事蒙太奇卻已大相逕庭。在此之前，電影由於自身的
幼稚，主要是從小說和戲劇那裡去獲得藝術的借鑒。不管是講述故事
的技巧還是人物關係的建構，不管是場景的集中還是時空的統一，電
影受傳統的敘事藝術（包括小說和戲劇）影響甚鉅。就敘事而言，電
影無非是把運用文字的表達或運用人物來表演，換成了運用鏡頭的組
接來呈現。然而，自蘇聯的表現蒙太奇之後，通過鏡頭的組接來表情
達意這種方式，才真正屬於電影自身的藝術創造。這是在小說或戲劇

3　楊遠嬰：〈愛森斯坦及其蒙太奇學說的理論模態──經典電影理論學習筆記〉，張
　　衛、蒲震元、周湧主編：《當代電影美學文選》（北京市：北京廣播學院出版社，
　　2000年），頁72-73。

4　轉引自〔法〕埃德加‧莫蘭：《電影或想像的人──社會人類學評論》（桂林市：廣
　　西師範大學出版社，2012年），頁63。

中不可能存在的技巧，這也是電影在藝術上開始獲得自己獨立品格的標誌。從表現蒙太奇開始，電影在藝術上發生了一次重大的轉向。

　　表現蒙太奇探索的是鏡頭與鏡頭之間的組接規則，長鏡頭探索的則是單個鏡頭的藝術問題。在早期電影那裡，把人物活動攝入鏡頭就是它的全部目的。在這種情況下，單個鏡頭同樣只是完成生活場景的實錄而已。當巴贊開始關注景深鏡頭和連續攝影之後，單個鏡頭在他眼裡開始變成一個藝術的空間。景深鏡頭把單個鏡頭劃分為前景、中景與後景的不同空間層次來加以充分利用和建構起相應的關係。「以前靠蒙太奇製造戲劇性效果，現在完全靠演員在選定不變的場景中的走位來取得。」[5]蒙太奇是靠畫面後景的模糊來製造單個鏡頭的信息單一，以建立不同鏡頭之間的明確關係。在那種情況下，演員只須對著鏡頭說話或作出各種表情與動作就可以了。景深鏡頭開掘了鏡頭內部的縱深空間，演員除了以往習慣的藝術施展之外，還要學會通過走位來製造更強烈的戲劇效果。也因此，巴贊才把景深鏡頭看作是「場面調度手法上至關重要的一項收穫；是電影語言發展史上具有辯證意義的一大進步。」[6]另一方面，連續攝影在藝術上同樣產生了新的效果，就在於它和鏡頭運動更為密切的結合。鏡頭不再一味固定，與運動的結合形成畫面空間更為豐富與複雜的變化及組合，這就為場面調度提供了更加廣闊的藝術可能性。可以說，現代電影各種奇巧和充滿想像力的場面調度，就是在主張景深鏡頭和連續攝影的這個時期才奠定基礎的。這是電影在藝術上又一次重大的注意力轉移。

　　發掘場面調度的藝術表現力，很自然地把注意力轉向鏡頭內部。於是，構成鏡頭的各種要素在被設計、被調動和被藝術利用的同時，

5　〔法〕安德烈・巴贊：〈電影語言的演進〉，《電影是什麼？》（北京市：中國電影出版社，1987年），頁75。

6　〔法〕安德烈・巴贊：〈電影語言的演進〉，《電影是什麼？》（北京市：中國電影出版社，1987年），頁77。

也得以被更精細入微地把握。在電影導演看來，影像與聲音已經不再只是敘事的載體，它們還可以更多地被用在藝術效果的強化上。導演除了通過影像與聲音來傳達敘事內容和塑造形象之外，還要進一步思考如何通過造型化、符號化、奇觀化，讓它們的藝術功能更充分地發掘出來。不管是哪一種「化」，在這裡都是演變的含義。從敘事的功能演變到製造效果的功能，這使得影像與聲音在現代電影中處於更加舉足輕重的地位。諸如畫面構圖、攝影機的運動、照明、美工設計、蒙太奇剪輯、音響與音樂的處理等，都成了導演極具用心之處，都被更多地用在如何強化影像與聲音的效果，而不僅僅限於完成故事講述的任務。

早期電影的發展，循著從單一鏡頭走向鏡頭組接的方向，再從分鏡頭、分場景到分段落，解決的是電影如何完成日漸複雜的敘事問題。它的基礎是一個故事，電影的本事就是盡可能把它流暢地、饒有興趣地呈現出來。其後，蘇聯的表現蒙太奇扭轉了這個方向，主觀表現的欲望比講述故事的欲望更加突顯。藝術家發現只要充分去發掘，電影的藝術空間還有足夠的大，能被自己用來表達創作意圖的可能還有足夠的多。於是，這一輪的藝術探索便回過頭去，開始從鏡頭組接的藝術表現，進一步深入到單個鏡頭，再從單個鏡頭深入到鏡頭內部的構成要素——影像。隨著探索的深入，作為電影的藝術變得越來越精緻和細微，電影的拍攝與製作也隨之越來越需要足夠的用心。這是對電影作為一種藝術不斷開掘的過程，是電影在藝術上逐漸深化、強化和一體化的過程，也是電影在藝術上不斷進步的過程。

自電影走上藝術發展的道路，它在一開始有如一塊剛成型的粗坯，尚未經過精心的鍛造和打磨，所能完成的任務也就是單一場景的敘事而已。隨著技術的不斷演進和探索的不斷展開，各構成的層次、方面和元素逐漸生成，彼此之間不斷碰撞、衝突、滲透、融合，建立起越來越密切，也越來越協調統一的關係。從固定到運動、從黑白到

彩色、從無聲到有聲、從實拍到虛擬，更多的技術被引入，更多的藝
術也隨之被開發出來。電影藝術的方式、手段和技巧，就是在這個複
雜系統的持續建構中產生的，有些甚至就是這些複雜關係的產物。比
如把敘事與鏡頭組接聯繫起來產生敘事蒙太奇，把運動與長鏡頭聯繫
起來產生多構圖長鏡頭，把美工設計與影像聯繫起來產生造型性影
像，把景深鏡頭與連續拍攝聯繫起來產生場面的內部調度，把影像與
聲音聯繫起來產生聲畫對位，如此等等。今天的電影，已經不再只能
呈現「火車進站」或「園丁澆水」之類的簡單場景了，各種奇巧的敘
事、複雜的結構、含蓄的意指、震撼的場面，不斷把電影推向藝術的
高峰。就藝術本身而言，現在的電影不僅不再是文學或戲劇的附庸，
而且形成了屬於自己的藝術體系，電影藝術表現的水平不斷提升，能
力也益發高超。

二　從藝術理論到美學

　　一方面，電影在發展過程中不斷使藝術的空間得到開發，另一方
面被開發的各種方式、手段與技巧也把它作為藝術的整個系統建構起
來。從一開始，電影人在實踐的同時，就不斷進行著經驗的總結。一
九○七年，梅里愛就發表過〈電影放映機的視覺〉這篇重要文章，與
此同時，他還把影片分為兩類：一類旨在表現複合主題或日常生活場
面；另一類是「被加工改造的景象」。[7]被義大利電影史家基多・阿里
斯泰戈稱為「電影理論真正的先驅者」的里喬托・卡努杜發表的〈第
七藝術宣言〉和〈第七藝術的美學〉，則第一次正式將電影劃入藝術
的範圍。[8]他著眼於把電影與戲劇相比較，並認為它填平了「時間藝

7 　轉引自〔法〕埃德加・莫蘭：《電影或想像的人——社會人類學評論》（桂林市：廣
　　西師範大學出版社，2010年），頁56、61。
8 　〔義〕基多・阿里斯泰戈：《電影理論史》（北京市：中國電影出版社，1992年），
　　頁71。

術」和「空間藝術」之間的那道鴻溝。其後，匈牙利的巴拉茲・貝拉開始全面、深入地探討電影所包含的諸多藝術問題。他不再只是表層的、零碎的、感性的談論電影，而是試圖加以理論化和體系化，明顯具有一種學術建構的雄心和氣魄。然而書中所討論的問題，諸如攝影機、特寫、剪輯、鏡頭、聲音、對白、音樂、風格等，基本沒有離開電影的藝術實踐，是實踐的歸納與總結，還談不上已經把電影理論抽象到美學的層次。

　　嚴格區分電影藝術理論與電影美學，至今還是一個沒有得到完全解決的問題。電影美學作為一種藝術美學而不是一般美學，也許和電影藝術理論之間的界限，本來就是相對的、模糊的和互滲的。在法國學者看來，「既然電影可以接納多種多樣的研究方法，所以就不可能僅有一種電影理論。相反，應有與各種研究方法相對應的各種電影理論。這些研究方法之一就屬於美學。」[9]這就是說，電影美學是採用美學方法來研究電影理論的一門理論。然而，這樣來認識電影美學還是不夠的，因為這不僅僅是研究方法的不同而已；也不僅僅因為研究方法不同，所以電影美學和電影藝術理論就沒有什麼關係。於是就有了相關聯的另一個結論：「電影美學依附於一般美學，這是涉及藝術整體的哲學學科。」[10]這就意味著，美學既然是作為藝術的哲學存在，電影美學也同樣是電影藝術理論進一步抽象概括的產物。電影藝術理論與電影美學，如果真有必要區分為兩個不同的研究領域，那麼，其最大的差異表現在各自所確立的研究對象上。這裡，可以從一般美學那裡得到一些啟發。李澤厚曾認為：「今天的所謂美學實際上是美的哲學、審美心理學和藝術社會學三者的某種形式的結合。」[11]

9 〔法〕雅克・奧蒙等著：《現代電影美學》（北京市：中國電影出版社，2010年），頁6。

10 〔法〕雅克・奧蒙等著：《現代電影美學》（北京市：中國電影出版社，2010年），頁6。

11 轉引自吳世常主編：《美學資料集》（鄭州市：河南人民出版社，1983年），頁57。

美的哲學是關於美的本體、本原的學問，也就是美之所以為美的根本
之所在，是對美的構成及形態特徵的界定，審美心理學和藝術社會學
則分別研究兩種關係：其一，和審美主體的關係；其二，和社會生活
的關係。具體到電影這個領域，電影美學同樣也有自己的本體、本原
的問題，從某種意義上說，也就是內部構成和形態特徵的問題；與此
同時，它還有其他的關係問題——如創作者、受眾與社會生活等需要
研究。電影美學所涉及的，一般是電影藝術理論中更重大、更根本、
也更範圍廣闊的問題。電影美學不會去研究電影在藝術上的各種方
式、手段與技巧。而恰恰是這些方面，才是電影的藝術理論需要去面
對和解決的。

　　以蒙太奇理論為例，通常所提及的蒙太奇，實際上有三種不同的
含義：其一，作為剪輯術的蒙太奇——這是技術層次的蒙太奇；其
二，作為表現技巧的蒙太奇——這是藝術層次的蒙太奇；其三，作為
構成法則的蒙太奇——這是美學層次的蒙太奇。作為構成法則的蒙太
奇，認為電影在不同的構成層次（鏡頭、場景、段落等）上都存在著
蒙太奇的形態特徵。這是電影在構成上的基本特徵，具有本體、本位
的意義。然而，更多的討論在面對蘇聯的蒙太奇學派時，大都把愛森
斯坦的理性蒙太奇和普多夫金的抒情蒙太奇作為蒙太奇美學的問題。
不管是理性的還是抒情的，這裡的蒙太奇都是在探討鏡頭與鏡頭如何
通過組接去表情達意，明顯屬於具體的藝術技巧。真正具有美學層次
的蒙太奇，當然不可能只關注鏡頭的組接，因為這是電影藝術表現的
問題；蒙太奇真正具有美學品格的，是它作為一種構成法則的屬性特
徵。即便是把理性蒙太奇和抒情蒙太奇進一步概括為表現主義美學，
也是在強調電影和創作主體的關係這個側面。表現主義美學把電影視
作一種強調主觀表現的藝術本體，它側重於創作主體的作用，而不是
社會生活或者電影受眾。

　　無庸置疑，巴贊的理論也同樣包含著藝術理論和美學的兩個層

次，卻也時常在研究和討論中被混淆在一起。巴贊從美國的敘事電影、義大利新現實主義和法國新浪潮的電影實踐中，總結出景深鏡頭和連續攝影這兩種不同的藝術手段。這是之前的電影藝術理論所忽視的——這裡主要是針對蘇聯蒙太奇學派對鏡頭的隨意剪切（中斷）而言。在這個基礎上，巴贊才提出了紀實主義的美學主張——這又是他反思蘇聯的表現主義美學所得出的結論。不難發現，從理性蒙太奇和抒情蒙太奇到表現主義美學，從景深鏡頭和連續攝影到紀實主義美學，電影美學都從電影藝術的發展中去獲取寶貴的理論資源，同時也是相應的電影藝術理論在提升到電影的本體、本原來思考時，進一步抽象概括的結果。

　　當然，研究對象的不同，最終會體現在各自所形成的概念上。一般而言，藝術理論所形成的概念相對更貼近於實踐，而美學所形成的概念則往往更顯示出範疇的形態。在電影中，藝術理論討論的問題，實際上是圍繞一批藝術的概念展開的，比如鏡頭、景別、蒙太奇、連續攝影、構圖、場面調度、造型、表演、音響和音樂等。對電影藝術來說，它們明顯具有局部或細部的描述性。電影美學雖然與電影藝術理論互相交叉，但它所提出的問題，就顯得更有整體性和本原性，所形成的概念也更具抽象性和概括性，比如時間、空間、表現、再現、影像、聲音等，它們關乎電影整體上和本體上的形態與特徵，因此也就不是作為一般的藝術概念，而是作為美學範疇存在。

　　在電影美學中，免不了還會討論到影像、鏡頭、蒙太奇，但不應該把它們作為具體的藝術表現手段，而是作為電影的構成元素或構成層次來看待。在電影美學中，同樣也免不了會討論到理性蒙太奇和抒情蒙太奇、景深鏡頭和連續攝影，但同樣不應該著眼於如何進行鏡頭組接和場面調度，而是用來論證電影的表現主義或紀實主義的美學觀念。有學者把匈牙利的巴拉茲·貝拉稱為「電影理論史上第一位全面探討電影理論的馬克思主義者」，但他的最後一部著作《電影文化》卻

在中國被譯作《電影美學》。[12]也許從篇幅上看，巴拉茲似乎更多地在討論電影的技術與藝術，如攝影機操作、特寫、景深、環境渲染、聲音、對白、分鏡頭、剪接、蒙太奇等，但他看得更深刻和更長遠的，卻是「我們不僅親眼看到了一種新藝術的發展，而且看到了一種新的感受能力、一種新的理解能力和一種新的文化在群眾中的發展」，[13]──這種文化就是巴拉茲首次提出的「視覺文化」。由此看來，巴拉茲的《電影美學》（中譯本）是基本和電影美學無關的一本電影理論著作。在電影理論史上真正具有美學意義的理論探討，應該是從蘇聯的蒙太奇學派那裡才開始起步的。此前，儘管明斯特伯格、卡努杜、德呂克等人，都不同程度的涉及到電影本體、本原的一些問題，但基本上都是零碎的、表面的或局限於某個角度、某個方面的。只有蘇聯蒙太奇學派才把電影從實踐到藝術理論，再到美學，逐步加以提升，形成系統的理論觀點和鮮明的美學主張。不管作為藝術理論，還是作為美學主張，它的探索方向和立論基礎都是鏡頭組接關係。這種在事物的一個「點」上著迷的特徵正是人類認識史上所有發展進步的原初動力。它所付出的代價就是相應的另一面，即主動放棄或不自覺忽視了觀照事物的其他方面。在這裡，優勢合乎邏輯地包含了它的局限性，進而為後繼者預留進一步拓展的空間。於是，才又有巴贊把目光從鏡頭關係轉向了單個鏡頭，開始對電影在另一個「點」上的著迷。而當影像美學又把目光從單個鏡頭進一步深入到鏡頭內部的構成元素，對影像和聲音持續發生興趣之時，這又一個「點」上的著迷同樣開闢了新的藝術領域。

12 該書在俄譯本中被譯作《電影藝術》、英譯本中被譯作《電影理論》、中譯本和義大利文譯本均譯作《電影美學》，參見李恆基、楊遠嬰主編：《外國電影理論文選》（上海市：上海文藝出版社，1995年），頁25-27。

13 〔匈〕巴拉茲‧貝拉：《電影美學》（北京市：中國電影出版社，1982年第2版），頁19。

可以說，蒙太奇美學是鏡頭關係的美學，長鏡頭美學是單個鏡頭的美學，影像美學是鏡頭內部元素的美學。從實踐到理論，再到美學，電影的探索一直行進在上升的階梯上。而從蒙太奇美學到長鏡頭美學，再到影像美學，每一個電影美學的發展階段，都是對電影這個認識對象在某一個「點」上的著迷，意味著對電影這個對象某個方面的認識深入。不難發現，這個階梯既是上升的，更是螺旋的。從探索鏡頭關係到單個鏡頭，再到鏡頭內部的藝術表現力，歷代的探索者都試圖把在局部形成的認識提升到整體美學的高度，試圖讓人們相信，電影的本體、本位就是蒙太奇，或長鏡頭，或影像。這反過來也表明，這些在電影美學史上至關重要的學說或主張，都明顯帶有局部理論的特徵。它們既是片面的，不完整的，在某種程度上甚至可以說還是互補的。也許，電影在美學上的真正奧祕，就隱藏在包括蒙太奇、長鏡頭和影像這些不同層次的構成規律中。

三　歷史的和邏輯的

不難發現，電影發展在今天，不僅在敘事上能夠講述越來越複雜的故事，而且把鏡頭關係（蒙太奇）、單個鏡頭（場面調度）以及鏡頭內部（影像與聲音）的藝術可能性都給予了充分的發掘。從歷史發展來看，它們是分階段被提出的藝術任務；從藝術系統來看，它們又共同參與了電影的持續建構。

歷史與邏輯的統一，是哲學辯證法的基本思想，這個思想始於黑格爾。黑格爾在創立以「絕對理念」為核心的哲學體系時就主張，哲學體系在歷史發展中有其次序，而觀念的邏輯在推演過程中也有其次序。後來，這個思想被廣泛運用於認識論領域，並逐漸成為一種思想方法。關於這一點，恩格斯有一段著名的論述——

因此，唯一可用的是邏輯的研究方法。但是，實際上，這個方
法無非就是歷史的研究方法，不過擺脫了歷史的形式以及起擾
亂作用的偶然性而已。歷史從什麼開始，思維進程也應從什麼
開始，而思維進程的進一步的發展不過是歷史過程在抽象的、
理論上前後一貫的形式上的反映；這種反映是修正過的，但是
它是依照著現實的歷史過程本身的法則修正過的，這時，就可
以在每一個要素完全成熟而具有古典形式（Klassizit.t）的發
展點上來觀察這個要素。[14]

　　在認識事物的過程中，思維是有其規律的。它把歷史的方法與邏
輯的方法統一在一起。對事物的認識要歷史地看待，而對事物的認識
又最終會形成邏輯的結論。歷史是客觀的、實在的、發展的、充滿偶
然性的；而邏輯是主觀的、認識的、結構的、具有必然性的。思維既
要從事物的歷史發展過程來考察，但其發展演變的歷史，最終又經過
人的思維活動，把它積澱為理論上可推演的邏輯體系，而且這兩個方
面往往還是相統一的。

　　一粒種子從埋在土裡的胚芽開始生長，逐漸發育出根系、樹幹、
枝椏和葉片，最終變成一棵參天大樹。而人類所認識的大樹，正是由
根系、樹幹、枝椏和葉片等部分來組成的──這就是對大樹的邏輯分
析。人類社會，從游牧社會、農業社會、工業社會發展到後工業社
會，一直在歷史中不斷演變。然而，不同歷史階段的社會形態並沒有
被逐一取而代之，而是把前者包容和積澱下來，使構成形態更加豐
富，社會組織更加成熟。直到今天，現代社會正是由畜牧部門、農業
部門、工業部門和各種後工業的部門來組成。對社會而言，它既是在

14 恩格斯：〈論馬克思的（政治經濟學批判）〉1859年8月6日，《政治經濟學批判》（北
　京市：人民出版社，1959年），頁169-170。

歷史過程中發展的，又把在不同階段發育成熟的形態演變成自身的組成部分——這同樣是把歷史和邏輯統一在一起。媒介研究也有類似的情況。從文字、廣播、電影、電視、網路一直到手機，幾乎每種新媒介誕生之時，都有人斷言舊媒介會因為新媒介的出現而壽終正寢。然而，歷史的發展恰好相反，在新媒介出現之後，舊媒介不僅沒有消失，而且被一再結合進去，從而把自己變成媒介環境的一個組成部分。整部人類的認識史，也同樣體現出類似的特徵。中國著名的哲學家朱德生，把認識史上浩如煙海的歷史文獻加以整理，將人類認識的發展區分為四個階段：其一，以研究認識對象為主的古代認識論；其二，以研究認識主體為主的近代早期認識論；其三，以研究對象與主體統一為主的德國古典哲學認識論；其四，以實踐為基礎解決主、客體統一問題的馬克思主義認識論。[15]在這裡，朱德生所採用的，也是歷史和邏輯相統一的研究方法。從宏觀的角度來看，人類的認識，是基於實踐的需要而先從認識客體開始的；繼而意識到不滿足，反過來對認識主體發生了興趣；其後又發現，認識的形成既離不開客體，也離不開主體；最終得出的結論是，認識的主客體關係只能在人類的實踐中獲得真正的統一。而在今天看來，主客體統一於實踐仍然不可能是問題的終結，有時統一於實踐，有時統一於認識，有時甚至統一於審美——這同樣包含著歷史的和邏輯的這一組辯證關係。

　　作為一種思想方法，認識事物既要以歷史的方法去考察，又要以邏輯的方法來分析。從根本上說，認識從來就不可能一步到位，而只能逐步展開、逐步深入、逐步精微。這是由主體的思維局限和客體的發展局限所決定的。一方面，主體不可能在一開始思維水平就很高；另一方面，客體也不可能在一開始發展就達到成熟。主體只能從自身

15 參見朱德生、張尚仁：《認識論史話》目錄及序言（南京市：江蘇人民出版社，1982年），頁4-9。

的水平出發，其認識都是帶有局限性的；而客體要麼只能提供尚不成熟的形態，要麼儘管成熟了但主體卻因為自身的局限只能選擇客體的某個方面、某個層次和某個部分來考察。不管在什麼情況下，認識的客體都呈現為自身發展的特定狀態，而認識的主體則必須把對它的認識形成為邏輯的表述。更進一步，把認識作為一個認識的對象來看，那麼，規律仍然是同樣的：認識在它的歷史發展中都有其特定的階段，這些階段的理論成果，最終又作為組成的部分在理論體系中被邏輯地加以建構。

　　現代電影是在引入了戲劇的觀念與程式之後才形成自己的藝術雛型的。一開始，戲劇的敘事美學基本被搬到電影中來，三集中的原則，開端、發展、高潮、結局的模式，支配了敘事電影早期的發展。其後，電影在不同的技術背景和藝術觀念的支持下，其實踐的探索表現出不同的興趣和注意的側重。蒙太奇理論關注鏡頭關係、長鏡頭理論關注單個鏡頭、影像理論關注鏡頭內部的構成元素。電影理論在不同的歷史發展階段各有其興趣的選擇和重點的深入。選擇同時也意味著捨棄。在關注鏡頭關係的時候，單個鏡頭的藝術運用不僅不可能同樣受到重視，甚至還是它的對立面。比如蒙太奇往往只能讓單個鏡頭背景模糊，使信息盡可能單一，以便鏡頭與鏡頭之間得以建立明確無誤的關係。而在長鏡頭理論中，景深鏡頭和連續攝影，重點探討的是時間與空間的充分利用，場面調度的藝術功能。在這種情況下，影像和聲音作為藝術手段的功能開發自然也就被疏忽了。時至今日，電影整個的藝術系統，已經不可能由某個階段的藝術主張來代表，而是把電影在其藝術發展中所有的理論成果都盡可能吸收進來，以便充分地加以邏輯建構。在這裡，歷史的東西最終都將演變成邏輯的東西。對電影美學而言，蒙太奇美學是表現主義的美學、長鏡頭美學是紀實主義的美學，影像美學所主張的造型化、符號化和奇觀化，已經不再偏向某一個極端。它既可以利用鏡頭關係，又可以充分發掘單個鏡頭的

表現力；既有表現的功能，也有紀實的功能。根據藝術的需要，它可以在某些時候側重表現，在某些時候側重紀實。影像美學吸收了蒙太奇美學和長鏡頭美學的部分觀念，並把它統一在自己身上。這更是歷史和邏輯相統一的又一個例證。

第二節　中斷與連續的統一

電影在歷史中發展，也在歷史中建構。這裡的建構，不僅指電影的形態、類型與風格，也指藝術的方式、手段與技巧。當然，所謂建構最終指向的是電影的整個藝術系統——除了藝術實踐之外，還有藝術理論與美學這兩個更抽象的層次。在數位技術大量被運用的今天，電影的藝術理論面臨諸多的新問題、新現象和新趨勢。相對於藝術理論，電影美學研究更顯其複雜與艱難。這不僅因為美學研究是藝術理論進一步的抽象概括，從時間上看往往是滯後的，還因為它至今仍未達到真正的系統化、條理性和內部自洽。對電影美學而言，理論的空白還是存在的，邊界的條件還是不清晰的，而用以描述電影基本特徵和普遍規律的範疇體系更談不上真正建立。

一　術語、概念、範疇

一個人說「我們一塊去看電影吧」——在這個日常用語中，「電影」指的是一種娛樂活動，是這種娛樂活動的名稱。誰都知道，一個嬰兒學說話，就是從掌握事物的名稱開始的。嬰兒從自己身邊最具體、最有用和最簡單的事物如「媽媽」、「蘋果」、「小凳子」等名稱開始學起；隨著詞彙量的增多和對對象與關係理解的加深和拓展，嬰兒才逐漸學會說話。名稱和它所指稱的事物之間有一一對應關係。在交流過程中，因為事物有了名稱，人就不必像嬰兒那樣，用手指著事物

對象來表達想法；也不必像古代斯奇提亞人那樣，用一隻鳥、一隻老鼠、一隻青蛙、五枝箭才給波斯大流士王寫成了那封著名的「實物信」。事物的名稱在語言學中構成相當一部分的「詞彙」，在各個專門領域，它又被稱為「術語」。作為日常用語的「名稱」和專門領域中的「術語」，還是存在一些區別的。比如「電影」在日常用語中是指一種娛樂活動，在專門領域中它則被用來指稱一種產業、一種媒介、一種藝術或一種文化。把電影當作產業，人們會去討論資本、市場、檔期、廣告；把電影當作媒介，討論的問題就變成信息、傳播、輿論和公共領域；把電影當作藝術，諸如影像、聲音、蒙太奇、場面調度又成了熱議的話題；把電影當作文化，進入視野的又變成全球化、後現代、性別、階級、民族等等。術語也是一種名稱，一個詞彙，它同樣是插在對象事物（包括關係）上的一枚標籤，區別在於它更專門化，含義更明確，也更有利於專業交流。有了這些在專門領域中使用的專門術語，不管是展開思維，還是人和人之間的各種互動，才都變得更加便捷、也更有成效。它的好處就是在思考或交流時，可以約定性地不必涉及對象事物的全部內涵與外延，而只需通過指涉它的簡潔的術語來進行。

　　當然，在思考或交流之時，弄清楚這些名稱或術語的真正含義還是非常重要和有用的。名稱或術語是事物的標籤，標籤當然不能亂插，而需要插在所對應的對象事物之上。之所以對名稱或術語要有明確的界定，原因就在於只有界定明確了，思維或表達才不至於出現混亂，造成障礙或產生問題。有些嬰兒見到什麼女性都喊「媽媽」，歷史上還有「指鹿為馬」的典故，生活中也有「雞同鴨講」的俗語，都是攪亂思維與表達的例子。這就意味著，對認識而言，單單掌握名稱或術語還是不夠的，這特別是在教學、研究、論辯和學術交流上表現得更加突出和強烈。思維務必明晰、分類不能交叉、認識追求深刻、論證講究邏輯，所有這一切，就不是簡單的名稱或術語所能解決的。

在這種情況下，概念就在名稱或術語的基礎上有了用武之地。

說白了，概念就是名稱或術語進一步思維加工的結果。為了克服每時每刻都要指著實物說話的局限，才有了名稱或術語；為了克服交流中「指鹿為馬」或「雞同鴨講」的困惑，又必須對名稱或術語的含義加以明確的界定。即以美學為例，保羅・蓋耶曾指出：「眾所周知，美學作為一門公認的、通行的、哲學學術實踐範圍內的學科，於一七三五年獲得了它的名稱。這一年，在其博士論文《關於詩的哲學默想錄》中，二十一歲的亞歷山大・鮑姆加通引進這一術語來指稱『一門關於事物是如何通過感官被認知的科學』（1735，§§cxv-cxvi）。」[16]前面所說的「美學」，就是這門學科的名稱（亦即術語），後面所指稱的「一門關於事物是如何通過感官被認知的科學」，就是對「美學」這個名稱（亦即術語）的含義界定。在這種情況下，術語就被當作概念來使用。鮑姆加通在提出「美學」這個術語之時，還對它作為概念加以界定：美學是一門科學——這首先把它歸於科學這個類別；美學又不是一般的科學或其他的科學，它專門研究「事物是如何通過感官被認知的」——這又把它從一般的科學或其他的科學中區分出來。於是，「美學」這個概念指的是什麼，就一目了然了。

然而，因為概念都有具體的指稱對象，對於認識而言它仍然顯得不夠。一旦涉及事物更根本、更抽象、更宏觀的問題，思維就不可能僅限於某個具體對象，而是指向一個更大的整體或類別，就要作出比較、分析、概括和推理。比如早期思想家喜歡思考世界是由什麼組成的，所指的並不是某個具體的對象事物，而是各種事物包含的基本元素，是它們共同具有的普遍特徵。這就不是用一般的術語來指稱某個對象事物，或用一般的概念來完成某種意指所能完成的，這時候就需

16 參見〔美〕彼得・基維主編：《美學指南》（南京市：南京大學出版社，2008年），頁13。

要更抽象的思維了。中國人提出的金、木、水、火、土，西方人提出
的土、水、空氣和火，彼此大同小異，但都不是指四種或五種具體的
事物，而是指四種或五種基本的物質構成元素──這已經深入到事物
的內部構成和事物的普遍聯繫之中了。它們已不再是一般的概念，而
是比一般用來指稱具體事物的概念更加抽象、更加概括的概念──這
就是所謂的範疇。

　　「範疇」在希臘文中為 κατηγορια，指概念被用於對所有存在的
最廣義的分類。在中國，範疇一詞，顧名思義，「範」是指範圍，
「疇」的本意是指田地。田地總是分成一塊一塊的，所以範疇也是指
某個範圍之內的分類系統。古《尚書》中第一次出現了「洪範九
疇」，意思是整個世界從大的範圍來看可分為九類。當人類開始為事
物進行分類時，已經不再是對某個具體事物有了認識，而且還對這個
事物所歸屬的類別和所呈現的共同特徵有了進一步的把握。「存在」
不是指一種具體事物，而是指所有事物的共同特徵；「美」也不是指
一種具體事物，而是指一類事物的共同特徵。所以，「存在」和
「美」就不是一般的概念，而是更為抽象的普遍概念亦即範疇。作為
人類理性思維的邏輯形式，範疇也和概念一樣，屬於思維的成果，體
現出抽象的形態。在哲學家們看來，事物的性質、關係和類別，都不
可能由感官直接去把握，而是人在認識的基礎上抽象概括的結果。所
以，範疇也是一種概念的形態，卻又和一般的概念不同，它具有更高
的抽象性和更廣的概括性。它不像一般的概念那樣只反映對象事物的
性質和關係，而是揭示其在更大範圍的分類系統中，具有的本質屬性
和普遍聯繫。比如，鮑姆加通把美學看作是「一門關於事物是如何通
過感官去認知的科學」，但為什麼能通過感官去認知呢？──這就不
是單靠概念能解釋的了。在美學中，感官認知相對而言就只是一種現
象的概括，而為什麼可以通過感官去認知，則需要更充分的辨析和更
具體的解釋。為一個事物對象界定其概念，這算得上一種思維加工，

但充分辨析和具體解釋它，卻是一個論證的過程，由此便形成理論的形態。這就像波蘭的美學家瓦迪斯瓦夫‧塔塔爾凱維奇所說的：「界說與理論的差別，可由阿奎那所提出的兩個命題明白地例示出來：『那使人觀而生快者』是一界說，而『美包含在光輝與適當的比例之中則是一種理論。前者旨在教我們如何去認識美，而後者則旨在教我們如何去解釋它。」[17]同樣的，說「事物如何通過感官去認知的」是美學，這就是一種「界說」（亦即「概念」），說為什麼通過感官可以認知，則試圖去加以解釋，這就變成了一種理論。前者回答是什麼的問題，後者回答為什麼的問題；前者比較表面、具體、現象，後者比較深入、抽象、本質。對於美學而言，感官認知就屬於一般的概念，而美和審美則成了基本範疇。這兩個概念明顯要比感官認知更反映美的本質屬性和普遍聯繫。由此看來，範疇是比一般的概念更為抽象和概括的思維成果。有論者認為：「所以，『範疇』高於『概念』。一個『範疇』往往含攝著屬於這個範疇的若干『概念』，從而構成一個具有內在有機聯繫的『概念』系統。『範疇』是反映屬性和關係方面最大的概念，它下面包容了許多從屬的『小』概念。」[18]當然，這只是相對而言的。那麼，是不是所有包容了許多從屬的「小」概念的概念，就一定是範疇呢？所謂的「小」，本身又如何來鑒定呢？也因此，認知語言學家則把人類的範疇化心理過程看作是具有等級性的，於是就形成一個層級的系統。所謂範疇化就是對事物進行判斷或歸類，它是人類認知的根本方式之一，甚至可以說，人類的認知就是從範疇化起步的。首先是概念的範疇化，這就是把概念歸入某個更高層級的分類系統。其次，範疇本身又是可分的，「即基本層次範疇及位

17 〔波〕瓦迪斯瓦夫‧塔塔爾凱維奇：《西方六大美學觀念史》（上海市：上海譯文出版社，2006年），頁130。
18 朱立元、何林軍在〈範疇新論〉一文中引述涂光社的觀點，見《河北學刊》2004年第6期，頁16-17。

於其上抽象程度更高的上位範疇和為其所屬的下位範疇。」[19]

　　概念與範疇同樣既是思維的成果，又是思維的工具。從概念到範疇、從下位範疇、基本層次範疇到上位範疇，這個概念的層級系統是歷代思想者留下的成果，反映了人類認識逐步發展和深入的過程。而掌握這個概念的層級系統，對於思想者來說又有利於他們廓清事物、引導思維、提升理性水平。思維的過程，究其實就是思維在概念與範疇之中運動，以揭示內在的必然的聯繫。比如「實踐是檢驗真理的唯一標準」這個觀點，其中的實踐、真理和標準就是三個概念（或範疇），而整個思維過程就是在這三個概念（或範疇）之間的運動，所形成的觀點則揭示了實踐和真理之間具有檢驗和被檢驗的關係，而且前者是後者的唯一標準。

　　近現代以來，西方哲學和美學領域所提出的範疇往往是成對出現的。這主要和辯證思想中的對立統一觀念有關。有學者認為──

> 　　黑格爾運用對立統一的觀點，揭示和分析了自然、社會與人的認識、思維領域的矛盾，並對以往的許多哲學概念和範疇，如一般和個別、普遍與特殊、有與無、有限與無限、本質與現象、內容與形式、可能性與現實性、知性與理性、同一與差別、抽象與具體、理論與實踐、偶然性與必然性、必然與自由等，都做了新的辯證的解釋。[20]

　　美學的情況似乎也是如此──

　　也就是說，反思活動是以已有的邏輯範疇體系對審美活動的全

19 參見李其維：〈「認知革命」與「第二代認知科學」芻議〉，《心理學報》2008年第12期，頁1317。

20 孫偉平：〈哲學轉向與哲學範疇的變遷〉，《求索》2004年第1期，頁129。

過程及各環節進行切分，這種切分具有西方邏輯體系的二元性
與三段式。二元性是指對整個審美活動乃至活動的各個方面，
都以一分為二的思維方式進行切割，主體—客體、內容—形
式、本質—現象、原因—結果、能指—所指、時間—空間、可
能—現實、感性—理性，等等。所謂三段式是說，事物被切割
之後，在邏輯上總是經歷正、反、合這樣一個過程達到統一。
這樣一種二元性與三段論的分析方式，是西方思想中進行認知
的一般模式。美學也是在這種模式中產生的。[21]

　　對立與統一，本身也是一對範疇，只不過是更高層次的上位範
疇。它對哲學的整個範疇體系明顯具有一種統攝作用。

二　電影的美學範疇

　　中國擁有自己久遠的美學傳統，也擁有相當豐富的美學範疇，如
形與神、情與理、虛與實、文與道、言與意、意與境、體與性等。這
些在其他藝術領域中被廣泛討論的美學範疇，也大量出現在電影批
評、電影藝術理論（包括美學）的學術文獻中。在思考電影所呈現的
美學問題、美學現象和美學趨勢之時，藝術家和理論家常常自覺或不
自覺地運用中國的美學範疇來作為邏輯工具。這些思考儘管都是零碎
的、表面的和純演繹的，但對中國電影形成自己的民族風格和民族傳
統，還是起到了促進作用。時至今日，中國電影美學仍然談不上建構
起自己獨特的理論體系，這表現在除了「影戲」這個概念之外，似乎
沒能再提出其他屬於中國電影自己的美學範疇。電影美學在中國，主
要還是受西方和前蘇聯的影響更多一些，也更大一些。電影美學頻繁

21 朱立元、劉旭光、寇鵬程：〈從中西比較看西方美學範疇的特質〉，《廈門大學學
　　報》2005年第1期，頁45。

使用的概念和範疇，如鏡頭、運動、影像、聲音、蒙太奇、敘事、表現主義、紀實主義等，幾乎都來自於西方和前蘇聯。這恰恰反映出電影作為外來藝術，以及整個世界電影在實踐和理論兩個方面的發展歷程。即便如此，標榜為電影美學的諸多著作，至今仍然大量涉及電影具體的藝術問題，仍然未能與電影藝術理論劃清界限。如由法國學者雅克・奧蒙等人主編的《現代電影美學》，就包括了景深技巧、鏡頭的概念與分類等這些過於具體的藝術問題。[22]這正是當前電影美學研究的一個現狀，當然也是一個隱憂。究其原因，電影藝術理論討論方式、手段和技巧，與電影美學討論更抽象的理論問題，儘管處於不同的理論層次，卻往往共用同一個概念。比如蒙太奇既在技術上指一種剪輯技巧，又在藝術上指一種表達方式，更在美學中指一種構成法則；聲音既在藝術中分為人聲、音響和音樂來討論藝術的運用，又在美學中被視為電影的基本構成元素。概念本身雖然是同一個，但在不同的理論層次上，概念所涉及的卻是不同的現象和問題。電影美學研究中暴露出的思想不深刻、辨析不清晰、抽象程度不高等問題，和未能建構起自身的範疇體系有著直接的關係。不管是把電影美學稱之為電影哲學，還是稱之為藝術的超理論，它都意味著：電影美學的研究對象仍然是電影的藝術，但它對藝術規律的探索勢必會更加抽象和概括，並且最終又是以範疇的形態來體現的。

到目前為止，相對成熟、取得共識、並被頻繁討論的電影美學範疇著實不多。如果以對立統一的觀念稍加整理，成對出現的範疇有：

靜止與運動——它用以描述電影的形態特徵；時間與空間——它用以描述電影的存在形式；影像與聲音——它用以描述電影的基本元素；紀實與表現——它用以描述電影的藝術觀念。

22 〔法〕雅克・奧蒙等著：《現代電影美學》（北京市：中國電影出版社，2010年），頁18、26-27。

　　這些美學範疇都不涉及藝術具體的方式、手段與技巧，而是對電影的整體構成和基本規律的抽象概括。它們分別涉及電影本體的一個側面，當然還算不上已經十分全面。比如電影是如何構成的，它的構成根據什麼樣的規律，就未能在基本範疇中得到充分反映。對電影美學來講，蒙太奇本應該是一個重要的範疇，然而儘管它早已被在美學上普遍展開討論，但以這個概念作為範疇的描述能力其實還是相當有限的。這表現在：其一，蒙太奇不僅作為構成法則而且作為剪輯技術和藝術技巧，長期以來一直是被混用的；其二，蒙太奇是從建築學（和攝影學）那裡引入電影的，在建築學（和攝影學）那裡，它更多的是指一種風格樣式，而不是指本體的描述。這就使得它在電影理論中更像是一種比喻，而且對它的界定一直是含混的，達不到對電影本體的精準概括；其三，蒙太奇也不像電影的其他範疇那樣，可以和另一個範疇構成一種對立統一的關係。表面看來，蒙太奇美學和長鏡頭美學是相對立的，但卻不知道如何將二者相統一；更何況這裡所指的其實是兩種理論觀點，而不是作為一對基本範疇來形成共同的抽象描述。一直以來，所謂的蒙太奇美學，其實是特指蘇聯的表現蒙太奇這個部分，它在美學上的主張就是表現主義——這才是藝術的蒙太奇上升到美學層次所得到的成果。然而，蒙太奇的表現主義美學，描述的是電影在主客體關係中更強調主體的一種美學觀念，它實際上未能反映蒙太奇作為一種構成法則的特徵。蒙太奇這個概念在電影美學中既長期存在，又無比尷尬。一方面，它似乎努力要去反映電影獨特的構成規律；另一方面，它似乎又不是成熟的範疇形態。即便從蒙太奇目前在電影美學中的尷尬處境，也不難發現電影美學本身存在的問題。到目前為止，這個學科的理論不成熟、體系不健全、解釋能力薄弱都是顯而易見的。

　　當然，更大的問題還表現在：伴隨著數位技術的大量運用，它所開拓的電影藝術空間是如此之大，以致還很難預料會把電影的未來帶

向何方。毫無疑問，這是電影在歷史發展中面臨的一個新的轉折時期。從學科史的角度看，往往一個學科的轉向都會帶來理論的更新以及概念與範疇的變遷甚至體系的重建。即以哲學為例，從最早的本體論轉向認識論、再轉向語言學（結構主義）、進而轉向價值論，每個歷史階段的發展都伴隨著概念與範疇的演變。在本體論階段，基本範疇包括客觀與主觀、物質與精神、唯心與唯物等；在認識論階段，則有客體與主體、存在與思維、實踐與認識等；在語言學（結構主義）階段，又有陳述與命題、意義與指稱、能指與所指等；在價值論階段，又變成事實與價值、存在與意義、認知與評價、選擇與創造等。電影美學其實也是這樣，不同的歷史階段都出現過學科的轉向以及概念與範疇的變遷。在蒙太奇階段，基本概念就是鏡頭、蒙太奇、表現主義等；在長鏡頭階段，基本概念又變成景深鏡頭、連續攝影、紀實主義等；在影像階段，基本概念又轉向影像、符號、語言等。

　　膠片技術與數位技術，這對電影而言屬於根本不同的技術背景。當電影從固定到運動、從黑白到彩色、從無聲到有聲，技術的進步全都建立在膠片技術的基礎之上，都離不開攝影機與膠片的相互作用。而從膠片技術發展到數位技術，卻完全改變了電影以攝影機為工具、以膠片為物質材料的作用方式。虛擬攝影機、數位成像，電影的工具與物質材料都體現在相同的電腦上。電腦既具有工具的特徵，也具有物質材料的特徵，施與受都由同一個對象來完成。這有點類似人的身體鍛鍊，施加影響和接受影響的都是自己的身體。如果從一切藝術都始於特定的工具與物質材料的相互作用這個基本界定出發，就不難意識到電影正處在一個嶄新的發展階段。在電影中，數位技術的運用從無到有、從簡單到繁複、從低水平到高水平，明顯可見的是，它正在進入膠片技術的傳統領地，在衝突中互相協調與融合，而且越來越顯示出比之膠片技術更大的優勢和更強的替代能力，甚至導致電影本體的某些根本性改變。所有這一切，都需要從理論上重新思考和概括，需要有新的概念與範疇提出。

三　中斷與連續：一對基本範疇

　　最早出現在電影中的職業身分應該是攝影師。盧米埃爾就培訓過許多攝影師，然後把他們派到世界各地去拍片。當時的攝影師還身兼放映師，既負責拍片也負責放映。在梅里愛發明了「停機再拍」之後，攝影師又要自己剪輯影片，說他同時是剪輯師當然也不為過。梅里愛在指導各種「魔術特技」的拍攝之時，不可避免地又要擔當起導演的職責。當電影蓋起攝影棚，引進戲劇的表現形式和美學觀念，專業的編劇、美工和演員等也隨之出現了。而一旦從無聲變成有聲，錄音師、音響師、作曲家、歌唱家，一系列與聲音的技術與藝術相關的人才又陸續進入電影的行列。職業的分工日益精細，意味著電影內部構成的不斷分化。當電影需要越來越多的專門人才，其內部在不斷分化的同時也在不斷重新建構，電影的技術與藝術由此才一步步走向成熟。

　　在一個時期，電影曾被看作一種綜合藝術。這裡所謂的「綜合」，是指電影把其他藝術（包括文學）作為自身的成分融匯於其中。劇作的部分主要來自於文學、導演和表演是直接從戲劇搬用的、攝影從一開始就是自照相術演變而來、美工與繪畫有天然的聯繫、電影音樂更和音樂藝術一樣，把曲式、旋律、節奏、伴音等作為自己的構成元素……然而，當電影把如此之多的藝術綜合在一起時，電影作為一種新的藝術又在哪裡呢？前蘇聯的著名導演塔可夫斯基在思考這個問題時，一針見血地指出──

　　　　我首先要排除一個眾所周知的看法，那就是電影基本上是一種「綜合藝術」。這個看法我認為是錯的，因為那暗示了電影乃奠基於相關藝術形式的特質，而沒有專屬於自己的特性；那等

於是否定了電影是一種藝術。[23]

那麼，電影除了由其他藝術那裡綜合來的那些特質之外，是否有專屬於自己的特性呢？在電影的諸多藝術成分中，唯獨有一種是根本不可能從其他藝術那裡去移植、去吸收、去接受影響的，這就是剪輯。包括文學在內的各種藝術，都找不到剪輯這種手段。因為剪輯的前提是首先要用攝影機在膠片（而不是其他物質材料）上獲得兩個以上的鏡頭，然後再用化學膠水把它們黏連在一起。除了照相（攝影藝術），其他藝術都不是用膠片作為物質材料的；而照相（攝影藝術）即便也使用膠片，但卻只能一張一張地拍攝，不像電影那樣，是把不同的鏡頭按一定的先後順序連接起來。剪輯是屬於電影自己的技術，自然也有屬於自己的藝術問題。說白了，只有電影才運用膠片拍攝連續鏡頭，也只有電影才需要對兩個以上的鏡頭加以重新剪輯。嚴格說來，拍攝只是電影獲取藝術素材的工作罷了，它得到的，只是一個個雜亂無章的鏡頭──甚至同一個內容需要拍攝多個鏡頭，以便在後期剪輯中供其使用。只有在剪輯中，這些鏡頭素材才被進一步的選擇、處理和組織，在此基礎上最終把它合成一部電影。著名導演普多夫金曾一針見血地指出：「『拍攝電影』這種說法是完全不正確的，應該把這種說法從電影術語中取消。電影不是拍攝成的，而是剪輯成的，是由它的素材即一段一段的膠片剪輯成的。」[24]而斯坦利·庫布里克也強調過類似的觀點：「如果我想輕描淡寫的話，我也許會說，在剪輯之前的每一件事，只不過是為剪輯做準備。」[25]美國學者曼諾維奇更

23　〔蘇〕安德烈·塔可夫斯基：《雕刻時光》（北京市：人民文學出版社，2003年），頁124。

24　〔蘇〕B·普多夫金：《論電影的編劇、導演和演員》（北京市：中國電影出版社，1980年），頁10。

25　轉引自〔美〕文森特·洛布魯托：〈「不可見」或「可見」剪輯：剪輯風格與策略的發展〉，《世界電影》2009年第6期，頁17。

以「數據庫電影」為題來說明這個問題。他認為，電影的前期拍攝事實上不過是為後期製作準備了種種鏡頭（數據），影片的定型是在後期製作階段才完成的。剪輯者利用這些數據建構電影敘事，也就是在一切可能的電影的概念空間中創造出一種獨一無二的流軌。他把蘇聯的維爾托夫視為這方面的代表人物。在維爾托夫的影片《帶攝影機的人》中，有一個關鍵鏡頭重複了若干次：畫面上是一個編輯室，有不少用於保存和組織鏡頭材料的架子，上面標著「機器」、「俱樂部」、「城市的運動」、「體操」、「一個魔術師」等。這分明就是被攝影機鏡頭記錄下來的數據庫。[26]可以這麼說：決定電影成其為電影的，其實不是攝影，而是剪輯。這就不免令人思索：在電影所體現的所有藝術元素中，既然剪輯是唯獨電影才有的，那麼電影作為藝術的根本奧祕，是否正隱藏於其中呢？

剪輯，顧名思義，剪就是剪切、中斷；輯就是輯合、連接。它指的是兩個以上不相連續的鏡頭片段，因為敘事或表現的需要被重新連接在一起。立足於敘事的剪輯從一開始就基於「視覺節約」（當然也是時間節約）的原則。一個動作或行為，沒有必要用連續的鏡頭一次性地加以展現，而可以選擇事件或動作中具有標誌性的幾個片段把它們攝入鏡頭，再通過剪輯來重現這個事件或動作。在經典好萊塢時期，最常見的剪輯就是「連戲剪輯」。「連戲剪接是不完全表現全部而能保留事件的連貫性。連戲的剪接，簡言之，即盡量在連接兩個鏡頭時，使動作維持連續性。」[27]所謂「不完全表現全部」，意味著不是把事件或動作的全過程連續地攝入鏡頭，反倒是有意地打斷它；而剪接的目的，就是要在被打斷的情況下仍能體現出事件或動作的連續性。一旦鏡頭的剪輯不能維持這種連續性，事件或動作的過程就會極度跳

26 參見黃鳴奮：《西方數碼藝術理論史》第5冊《數碼現實的藝術淵源》（北京市：學林出版社，2011年），頁1462。

27 〔美〕Louis Giannetti：《認識電影》（臺北市：遠流出版事業公司，1992年），頁121。

躍或改變，過度破壞這種連續性的「跳切」[28]剪輯在當時是不被允許的。不難發現，「連戲剪接」所秉持的，正是電影敘事不同於文學敘事或戲劇敘事的地方，這就是鏡頭連接中中斷與連續的統一性。當然，這種統一性，不僅體現在鏡頭層面上。在場景的層面、段落的層面，電影同樣通過剪輯的技巧來體現敘事的中斷與連續。比如淡出淡入、劃出劃入、圈出圈入等，都被運用於場景或段落的劃分。在這裡，前一個場景（或段落）所呈現的敘事內容都出現了明顯的中斷，但場景（或段落）之間又在敘事的進程中保持了某種連續性。「連戲」是經典好萊塢時期在剪輯上的基本原則，不管鏡頭與鏡頭之間如何中斷，剪輯都必須做到揭示出和呈現出敘事的連續性。即便前後兩個鏡頭出現了明顯的斷裂，剪輯都承擔著為其建立連續性的任務。英國學者馬克・卡曾斯就討論過「正反打」鏡頭中「視線吻合」的問題。[29]本來「正反打」鏡頭是不太可能從鏡頭上去見出連續性的，但利用兩個人視線的吻合，仍然有可能建立起連續性來。

　　當數位技術日益廣泛地被運用於電影，電影剪輯也受到史無前例的衝擊。分割畫面技術大量被採用（如《時間密碼》等），銀幕空間被分割為兩個、三個或四個畫面空間，分別承擔不同的敘事線索。這些原本要在鏡頭的前後連接中展現的敘事線索，被數碼技術處理在同一個鏡頭畫面中。被分割的多個畫面空間，彼此之間是不相連續（中斷）的，但所展現的幾個敘事線索之間卻是整個電影敘事的構成部分，整體性也是連續性的一種表現形式。美國的電影學者黛博拉・圖

28 「在經典好萊塢電影時期，跳切──由於去掉一個連續鏡頭的某個部分，或者把兩個在動作或連貫性上不相匹配的鏡頭連接在一起而導致的一種動作的極度跳躍或改變──經常發生在連貫性出錯的時候。」參見〔美〕文森特・洛布魯托：〈「不可見」或「可見」剪輯：剪輯風格與策略的發展〉，《世界電影》2009年第6期，頁17。「跳切」剪輯一直到法國新浪潮電影時期，才被戈達爾創造並在電影中被廣泛接受。

29 〔英〕馬克・卡曾斯：《電影的故事》（北京市：新星出版社，2009年），頁54。

多爾在討論《綠巨人》中科學家給青蛙服用「納（奈）米藥物」的一場戲時就曾分析道：

> 許多從不同人物視角拍攝的鏡頭組合成了多個平面。在玻璃殼裡的青蛙、各種各樣的監視器、三位正在進行實驗的科學家的臉，幾個獨立的畫面合成在一起。一個科學家在前景，另一個科學家在背景，通過數碼技術合成起來。觀眾看前景和背景的視角是不一致的。這些合成的畫面無法從一個連續性的視角去觀看。因此同樣是打破連續性剪輯的規則，這種合成鏡頭和人物被合成到多個平面上形成的長鏡頭是不一樣的，後者依然是能構建起一個統一的觀影站位的。……這樣，影片的剪輯就把觀眾放在了一個什麼也不是但又什麼都是的位置上。[30]

在影片中，攝影機先從不同的視角拍下三個科學家的臉的鏡頭，再運用數碼技術把他們合成在同一個鏡頭中。三個科學家的臉因為視角不同，在畫面的空間上肯定是不連續的，但數碼合成技術又使它們在同一個鏡頭中形成了連續──中斷之中的連續。數碼技術甚至還神奇到這種程度，一個演員已經去世，卻可以依靠電腦動畫完成對臉的複製，從電影或錄像資料中獲得模型，再將他可辨識的臉「貼」到一個活著的替身身上，由此完成數碼製作的所謂「遺腹表演」，比如馬龍・白蘭度在去世兩年後的《超人歸來》（臺譯：《超人再起》）中竟然飾演了超人的父親，就是一例。[31]演員和他的替身之間當然是不可能具有連續性的，但數碼合成照樣可以把他們之間的不連續完全抹

30　〔美〕黛博拉・圖多爾：〈蛙眼：數碼處理工藝帶來的電影空間問題〉，《世界電影》2010年第2期，頁21。

31　〔澳〕麗莎・伯德：〈不再是他們自己？──構建數碼製作的遺腹「表演」〉，《電影藝術》2013年第1期，頁119。

去，進而合二為一。在數碼技術盛行的今天，電影的剪輯已不再僅僅指兩個鏡頭之間的前後接續，更是指多個鏡頭在同一個畫面中的並行連接。但不管是怎樣的剪輯處理，它都體現出共同的操作特徵——鏡頭的中斷與連續的統一性。

從觀念上看，剪輯和蒙太奇之間確實存在著明顯的相似性和緊密聯繫。一方面，蒙太奇本身就具有作為技術——蒙太奇剪輯的含義；另一方面，剪輯對兩個鏡頭組接所做的各種操作，也明顯具有蒙太奇的特徵與功能。巴拉茲‧貝拉就曾說：「我不喜歡『剪輯』這兩個字，我認為法文的說法『蒙太奇』倒更切合原意也更能表達原意，因為『蒙太奇』的原意是『裝配』，而剪輯實際上也就是這樣一回事。」[32]確實的，蒙太奇這個術語在技術層面上所指稱的，就是剪輯。當然，它並不僅限於鏡頭剪輯的層次，還進一步體現在藝術表現和美學構成上。蒙太奇原意所指的「裝配」，其實就是一個中斷與連續的構成法則。在電影美學史上，愛森斯坦、普多夫金、巴贊、米特里等人，都曾根據不同角度、涉及不同方面、採用不同方式討論過電影在敘事、蒙太奇、運動、時空等方面涉及到的中斷與連續相統一的問題。法國理論家讓-路易‧博里更進一步把這個問題與主體聯繫在一起加以解釋。他認為——

> 連續性是主體的屬性。它以主體為必要條件，同時又為主體界定位置。它以「形式上的」連續性的兩個互為補充的方面出現於電影中。這種形式上的連續性又是通過一個抹殺了差異的系統的電影化空間的敘事連續性建立起來的。[33]

32　〔匈〕巴拉茲‧貝拉：《電影美學》（北京市：中國電影出版社，1982年），頁103。

33　〔法〕讓-路易‧博德里：〈基本電影機器的意識形態效果〉，李恆基、楊遠嬰主編：《外國電影理論文選》（上海市：上海文藝出版社，1995年），頁193。

　　當電影以中斷與連續相統一的形式表達對世界和自我的認識時，它所反映的，其實正是人感知經驗的普遍性。從語言文字的組成、點彩派繪畫、刺繡模板、蛋形電子寵物[34]、書法作品直至一個客廳的布置（包括沙發、電視、桌子、茶几等）等，現實生活到處都在給主體的感知提供事物整體構成的中斷與連續相統一的各種經驗。在電影中，不管鏡頭之間、場景之間、段落之間如何中斷，觀眾的感知經驗都在支持他們把這些因為中斷而破碎的信息加以梳理，轉換為一個經過處理和加工的關於世界或者自我的連續統一體。這就是說，不管蒙太奇如何造成鏡頭與鏡頭之間的中斷，但主體的存在始終是處於連續性之中的，主體的經驗是建立在連續性觀念之上的。中斷鏡頭之間的重新連接，總是或多或少、或明或暗、或直接或間接地體現出整體的連續性。因為主體本身具有連續性的經驗，甚至鏡頭與鏡頭之間不存在連續性，他也會努力尋找和建立起這種連續性來。這就像愛森斯坦曾指出的——

　　　　在這種情況下，每一蒙太奇片段就不再是某種互不相關的東
　　　　西，而是貫穿所有片段統一的總主題的局部圖像。這樣的局部
　　　　細節按一定蒙太奇結構對列起來，就能在人們感受中引發、喚
　　　　起那個既產生了每一個別細節，又把它們聯結成一個整體的那
　　　　個總的東西，也就是概括性形象，使作者和觀眾從中獲得對主
　　　　題的體驗。[35]

　　不管是藝術家還是觀眾，他們通過電影進行交流的，肯定不是一

34 參見〔法〕洛朗・朱利耶：《合成的影像：從技術到美學》（北京市：中國電影出版社，2008年），頁3。

35 〔蘇〕C・M・愛森斯坦：《蒙太奇論》（北京市：中國電影出版社，2001年），頁267-268。

些零碎的、散亂的、彼此互不相關的信息。不管是主題、人物、情節、結構，直至聲音與影像的關係，都被作為整體的存在來施與和收受。無數的經驗告訴人們，一個整體的對象，勢必在外部顯現和內部結構上都表現為有組織的系統，因而也是具有連續性的整體。於是反過來，所謂整體的、總的、聯結的，也都在施與和收受兩端被視作是連續性的一個表徵。

　　蒙太奇被從建築學和攝影學中引入電影，這是基於概念生成最普遍的聯想法則，免不了帶有比喻的性質。作為電影的構成法則，蒙太奇的真正含義，其實就是中斷與連續的統一性。所謂中斷，是和跳躍、截取、分切、隔離、省略等含義相關的；而所謂連續，又是和統一、完整、關聯、結合、建構等含義相關的。中斷與連續這一對範疇，明顯擺脫了描述具體藝術現象的低思維水平，它有別於鏡頭、剪輯、構圖、場面調度、色彩、景深等屬於電影藝術的低層次概念，具有更加抽象和概括的特點。這一組關係充分體現在電影的形態、特徵與表現方式等不同的層次與方面，是對電影的構成規律與整體特徵的有力概括。它們在電影美學中有理由不是作為一般概念，而是作為一對基本範疇存在。電影美學理論缺少用來描述其構成法則的範疇，毫無疑問顯得不夠恰當和完美。作為一對基本範疇，中斷與連續意味著它們是缺一不可的，是互相關聯與轉化的，是在矛盾中獲得統一的。在電影中，沒有絕對的中斷，也沒有絕對的連續；區別只在於顯性和隱性，單一和多元、隔絕與互滲。在蒙太奇美學中，中斷是顯性的，連續是隱性的；在長鏡頭美學中，連續是顯性的，而中斷是隱性的。作為電影美學史上的兩個基本派別，它們分別代表著中斷與連續這一對範疇的兩個側面，是美學觀念在發展中震盪的一種表現，也體現出二者之間在理論上明顯的互補性。

下篇
關係範疇

第五章
時間和空間

　　時間與空間是世間萬物的存在形式。「存在就是處在」[1]，就是以處在一定的時間和空間作為存在的形式。藝術當然也有自己的時空形式。繪畫是空間的藝術、詩歌是時間的藝術，這種說法最早來自德國著名美學家萊辛在《拉奧孔》中闡明的觀點。萊辛指出——

> 既然繪畫用來摹仿的媒介符號和詩所用的確實完全不同，這就是說，繪畫用空間中的形體和顏色而詩卻用在時間中發出的聲音；既然符號無可爭辯地應該和符號所代表的事物互相協調，那麼，在空間中並列的符號就只宜於表現那些全體或部分本來也是在空間中並列的事物，而在時間中先後承繼的符號也就只宜於表現那些全體或部分本來也是在時間中先後承繼的事物。[2]

　　當然，說繪畫是空間的藝術，並不意味著繪畫不在時間中存在；繪畫只能截取形象在某個時間的凝定狀態，這種瞬間的凝定就是繪畫的時間形式。說詩歌是時間的藝術，也並不意味著詩歌不在空間中存在；詩歌形象只能存在於想像之中，而想像的空間就是詩歌的空間形式。

　　電影也有自己的時空形式。長期以來，電影存在於怎樣的時間和空間，這個問題一直被各種觀點的偏見所遮蔽、也被各種思想的混亂

1　〔法〕莫里斯・梅洛-龐蒂：《知覺現象學》（北京市：商務印書館，2005年），頁292。
2　〔德〕萊辛：《拉奧孔》（北京市：人民文學出版社，1979年），頁82。

所困擾。在這裡，有必要先指出：電影這個名稱具有多重含義；它可以指一種產業、一種文化、一種媒介或一種藝術。被如此指稱的電影，只表明它的某種性質，以及所對應的不同專門領域。也因此，電影在那裡都不是一種有形之物的存在，自然也不會有時間和空間的問題。既存在時空問題又存在討論意義的，是當電影專門用來指稱故事影片[3]之時。當電影作為故事影片存在，電影的時間和空間才不僅是一個問題，而且是極其重要的美學問題。

第一節　電影的時空觀

電影美學上討論時間和空間由來已久，而且往往會論及故事時空、現實時空、敘事時空、蒙太奇時空、長鏡頭時空等一系列相關的概念。這些概念既互相區隔又互相聯繫。那麼，究竟是這些概念共同構成美學抽象意義上的時空問題呢，抑或這些概念形成的只是一個關係領域呢？——而電影的時間和空間指什麼，顯然有必要首先在思想上加以澄清。

一　敘事的時空

法國的敘事學家熱拉爾・熱奈特在其敘事學論著中，曾援引著名電影符號學家麥茨討論敘事時間的一段話：

> 敘事是一組有兩個時間的序列……：被講述的事情的時間和敘事的時間（「所指」時間和「能指」時間）。這種雙重性不僅使一切時間畸變成為可能，挑出敘事中的這些畸變是不足為奇的

3　記錄影片當然也有時空問題，但不在討論之列。

（主人公三年的生活用小說的兩句或電影「反覆」蒙太奇的幾
個鏡頭來概括等等）；更為根本的是，它要求我們確認敘事的
功能之一是把一種時間兌現為另一種時間。[4]

　　麥茨所討論的，就是通常所說的故事時間和敘事時間。他認為故
事時間是「所指」時間，敘事時間是「能指」時間；而敘事的功能之
一就是把敘事的「能指」時間兌現為故事的「所指」時間。在麥茨看
來，電影（即指故事影片）中真正存在的，是敘事時間而不是故事時
間；故事時間是敘事時間「所指」的時間，故事時間只能通過敘事時
間才得以兌現，而且只能在觀眾那裡兌現。一個典型的例證就表現
在：電影中的平行蒙太奇和交叉蒙太奇，把共時的故事線索作出了歷
時的敘事安排。敘事的時間在這裡是有先有後的，但被觀眾加以兌現
的故事時間卻是同一個時間中平行或交叉發展的。由此推之，故事的
空間和故事的時間一樣，也是不存在電影裡的，也是由存在電影裡的
敘事空間來加以兌現的。當電影中前一個鏡頭表現飛機在北京起飛，
後一個鏡頭表現飛機在上海降落，這裡指的是敘事的空間。而故事的
空間當然不只是包括北京的機場和上海的機場這兩個空間，觀眾會把
它兌現成從北京前往上海的整個行程所飛越的空間，這才是所謂故事
的空間。

　　從電影誕生之日起，電影的時空與現實的時空就開始分離了。最
早的連卷膠片尺數都很短，盧米埃爾早期的影片大約長五十英尺左
右，「一次只能放映一分鐘」[5]。也就是說，攝影師把一卷長五十英尺
的膠片連續拍完，最多也只能放映一分鐘而已。攝影機的性能與膠片
的洗印技術在那時還很粗糙和很稚嫩；要想獲得清晰的畫面，被攝體

────────────

4　〔法〕熱拉爾・熱奈特：《敘事話語　新敘事話語》（北京市：中國社會科學出版社，
　　1990年），頁12。

5　〔法〕喬治・薩杜爾：《世界電影史》（北京市：中國電影出版社，1982年），頁22。

就不能距離太遠，這自然又導致畫面空間範圍的極大限制。技術水平決定了表現力水平，電影不得不把現實的連續性時空作出必要的切割——既截取一段有限的時間，又截取一幅有限的空間。《火車進站》只能展現火車進站那個短暫的時間，也只能展現火車站臺那個狹小的空間；《園丁澆水》只能展現澆水那個短暫的時間，也只能展現花園那個狹小的空間。這與人在現實中的時空經驗有很大不同：人在現實中的空間感知具有寬廣的視野，當然不只有火車站臺或花園那麼小；而且在那裡也是願意看多久就可以看多久，遠遠超過一分鐘的膠片放映時間。因為攝影機和膠片的局限，電影時空根本無法達到現實時空的那種連續性，但在單鏡頭的畫面內部，敘事內容還是在時間和空間的連續中被組織起來，而不可能在畫面內部被進一步截取和阻斷。在單鏡頭畫面中，敘事的時空是在內部保持著連續性的。敘事的進程既不能離開時間的連續，也不能沒有空間的連續；時間總是某個空間中的時間，空間也總是某個時間內的空間。時間和空間在鏡頭內部互相融合、互相匹配和互相顯示，只有這樣，人物才有可能建立關係和展開活動。這就意味著，僅有連續性並不是鏡頭內部時空的基本特徵，從某種意義上說，統一性比連續性更需要現實經驗的支持。「我們必須接受的觀念是：時間不能完全脫離和獨立於空間，而必須和空間結合在一起形成所謂的空間—時間的客體。」[6]當然，也正是時間和空間所共同體現的連續性，才使得彼此的統一有了可能。如果在鏡頭內部，時間可以時斷時續、空間可以跳來跳去，那時空的統一也是難以實現的。電影正是在鏡頭這個基本層面上，保持了和觀眾的現實經驗相同一的時空感知，也是觀眾得以看懂電影並最終接受電影的原因。

　　在梅里愛發明「停機再拍」之後，鏡頭與鏡頭之間開始出現連接

6　〔英〕斯蒂芬・霍金：《時間簡史》（長沙市：湖南科學技術出版社，1994年），頁31。

的問題；時間和空間的連續性就被迫中斷了。表面看來，這是與觀眾現實的時空經驗相違背的，它之所以還是被觀眾所接受，就在於鏡頭之間的時間和空間在被迫中斷的同時，電影敘事的連續性卻被保持下來了。美學家愛因海姆曾為此作過一個有說服力的解釋：

> 在實際生活中，每個人都是在連續不斷的空間和時間中經驗事物的（包括單一的事物和一系列的事物）。例如說，我看見兩個人在一間房裡談話。我站在離他們十五英尺的地方。我能改變我同他們之間的距離，但是這種改變不是突然進行的。我不能突然站到離他們五英尺的地方；我必須走過中間這段空間。我能離開這間房，但我不能突然就到了街上。我必須經由房門走出這間房，再下臺階，然後才能走到街上。在時間上也是這樣。我不能突然看到這兩個人在十分鐘以後所做的事情。必須先等這十分鐘完整無缺地成為過去。實際生活裡的時間和空間不會突然跳躍。時間和空間是連續不斷的。
>
> 在電影裡就不同了。被拍攝的一段時間可以在任何一點上中斷。連在一起的兩個場面可能發生在完全不同的時間裡。空間的連續性也可以用同樣方式加以截斷。片刻以前，我可能站在離房子一百碼的地方。忽然間我就正站在它前面。我可能前不久還在悉尼，但轉眼之間卻到了波士頓。我只要把兩段膠片連在一起就行了。當然，在實際工作中，這種自由通常要受到一定的限制，因為影片的主旨是敘述某種情節，所以在安排各個場面時必須考慮時間與空間上的某種邏輯的統一性。在時間方面尤其必須遵守某些確定的規則。[7]

7 〔德〕魯道夫・愛因海姆：〈電影（修正稿）〉，見李恆基、楊遠嬰主編：《外國電影理論文選》（上海市：上海文藝出版社，1995年），頁216。

　　在這裡，愛因海姆還是把現實時空作為電影時空的參照系，也是它的前提和基礎。而電影之所以敢於在時間和空間上加以有意的截取和阻斷，則是因為電影總是要敘述某種情節的；而情節在邏輯上的統一性仍然符合現實的經驗。這種邏輯的統一性，主要是指因果的必然性、關係的合理性和衝突的完整性。從一個事件導出另一個事件，為一組人物建構有意味、有組織的關係，保證衝突能從開端、發展、高潮走向結局的全過程──這是任何一部戲劇式電影的基本規範。人物的活動和命運遭遇都有它的時間流程，事件的發生和因果推進都依託於一定的空間來展開，這種敘事的整體性決定了它是一個封閉的系統，並通過一定的時間延續和空間展開來加以建構。在這種情況下，儘管敘事的時間和空間不可能像一個單鏡頭內部那樣始終保持連續性，但根據觀眾的現實經驗，情節的邏輯統一性還是賦予敘事時空一種整體性、統一性和潛在的連續性。所謂的潛在，是潛在於觀眾的感知、理解和想像之中。一個扣動手槍扳機的鏡頭和一個人猝然倒下的鏡頭連接在一起，當然在時間和空間上都是不連續的，但根據現實的經驗，觀眾卻可以明白兩個鏡頭之間存在著子彈飛行和擊中身體的連續過程。顯然，鏡頭之間在因果邏輯上的統一性潛在地支持著電影的敘事和時空感知。只不過子彈飛行的速度太快，以至人的視覺無法跟隨，所以中間過程的時空省略並不太成為一個問題。如果兩個鏡頭換成前一個鏡頭表現人躍出高樓，後一個鏡頭表現人跌落在地；或者前一個鏡頭表現飛機在某地起飛，後一個鏡頭表現飛機在另地降落，這裡的時空省略就不再和運動速度的快慢有關了，而是敘事有意的節約（不管出於什麼動機）。兩個在連續性上被中斷的鏡頭，卻由觀眾在感知、理解和想像中把中斷的部分重新補足了。對於電影的敘事來講，這種有意的時空中斷來自於節約的原則；對於觀眾來講，它卻誘發了他們想像的補充──這果真是一件兩全其美的事情。

　　電影美學上討論蒙太奇時空和長鏡頭時空，主要圍繞著兩種不同

的敘事方式所建構的時空形式來展開。這兩種時空形式同樣是相對於現實時空而言的。蒙太奇時空往往表現為對現實時空的截取和阻斷，繼而通過鏡頭之間的重新連接形成一種敘事的時空連續性。在平行蒙太奇和交叉蒙太奇中，兩條敘事線索的共時發展，只能通過歷時性的片段鏡頭交叉剪接來體現。在這裡，敘事的時間大大超過了現實的時間，而敘事的空間則會形成在不同的場景空間中躍遷的感知體驗。蒙太奇時空對於現實時空的超越，才使得它有可能朝著表現主義美學的方向發展。長鏡頭時空則通過連續攝影和景深鏡頭盡可能保持時空的連續性感知。時間和空間在連續中保持著統一，這是被現實時空的感知經驗所支持的。人物活動和事件進程只能在時空的連續和統一中展開，在這種情況下，敘事時空努力實現著對現實時空的模仿，這也正是長鏡頭時空必然會走向紀實主義美學的原因。

　　不難明白，電影時空是指一部影片如何來組織起敘事的時間和空間。也只有在敘事中而不是在故事中，電影才可能根據藝術的需要來設計和處置特定的時空結構。故事的時空是在觀眾那裡，通過電影中的敘事時空加以兌現的；那已經不屬於電影本身，而是觀眾思維加工的結果。真正屬於電影的時空只能是敘事的時空；而且也只有敘事的時空，才是電影（故事影片）真正的存在形式。電影不同於繪畫和詩歌之處，就在於電影既有視覺藝術的特點，又有敘事藝術的特點。作為視覺藝術，它的空間性更為重要和突出；作為敘事藝術，它的時間性更為重要和突出。把時間與空間統一在敘事之中，而不是像繪畫與詩歌，需要分別對時間和空間作出各自的特別限制──這就是電影獨有的時空存在形式。敘事時空貫穿於整部故事影片，把它完全容納於自身，反過來也讓自身成為包括人物、情節等要素在內的整部電影的存在形式。影片的故事時空是在觀眾那裡被兌現的，現實時空也是在觀眾那裡才被作為經驗基礎的。在討論電影的時空問題時，之所以要涉及故事時空與現實時空，主要還是起一種參照和比較的作用；這種

可比性有可能促進對敘事時空在認識上的深化。而蒙太奇時空和長鏡頭時空，則形成電影敘事時空的兩種基本形式。前者著眼於對故事時空的改變，後者則著眼於對故事時空的遵從；前者超越於現實時空，後者又模仿著現實時空。

二　維度：電影時空的測度

　　維度是學術研究中常見的概念，但在不同學科中意義又有所區別。在數學中，維度也叫維數，它是指研究對象各種參考數據的數量。在物理學中，往往會把研究對象置於獨立的時空座標，並以一定的維度來加以描述。在哲學中，維度也是刻劃事物存在的界定條件，因為事物一般存在於時空之中，所以維度也自然成為時空不同性質與特徵的測度。由此看來，維度作為一種指標性的存在，它並不全然涉及數量的問題，而更多的是指一種看待事物的方式，是一個從不同角度、方位或層次上界定、判斷、說明和評價事物的標識。

　　電影的敘事時空是敘事逐步呈現的。它不是從一開始就設定了有怎樣的時間和空間，然後再把一定的敘事內容裝進去。當電影開始敘事之時，觀眾不可能知道故事會延續多長時間，也不可能知道故事會在多大空間中展開。伴隨著電影敘事從鏡頭演進到場景，從場景演進到段落，觀眾得以了解各個鏡頭、場景和段落的時空形式；直至整部影片結束，他才有可能把敘事的整個時空完全建構起來。很明顯，電影的敘事時空是區分為不同層次的。敘事時間既指整個情節所處的時間，情節展開的全過程，更指某一場戲、某一個鏡頭的時間延續，敘事空間既指整個情節所處的空間，情節展開中涉及的城市、鄉村或山野，更指某一場戲、某一個鏡頭所處的具體場所。比如《霸王別姬》，敘事時間從一九二四年開始，其後貫穿了中國整個的現當代歷史。但在不同的敘事段落，它又分為民國時期、抗日時期、一九四九

年以後和「文化大革命」幾個不同的時代。而具體到某一場戲，比如段小樓奪過戲班班主手裡的菸管，把它捅進程蝶衣的嘴巴，則又有一段明確的時間延續。《霸王別姬》的敘事空間基本圍繞著北京來展開。但在不同的敘事段落，空間的設定又分別是民國時代的戲班、抗戰時期的戲樓和一九四九年以後的劇院。而具體到某一場戲，比如「文革」後兩個人重新搬演《霸王別姬》，程蝶衣最終拔劍自刎，則又被安排在排練的場館空間裡展開。對於理解電影的敘事來說，這些不同的時空層次都有其意義：涉及整部影片的時間和空間，有助於理解時代背景和社會環境；涉及某個段落的時間和空間，有助於理解敘事的進展、人物的命運；涉及某個場景的時間和空間，則有助於理解敘事的具體內容、人物的性格和關係的展開。電影的敘事可區分為幾個不同的層次，敘事的時空也同樣有幾個不同的層次。在鏡頭這個層次，時間和空間在其內部是保持著連續性的。而只有在鏡頭的層次之上，在連續性一再被中斷之後，電影的敘事才形成了自己時空建構的獨特形式。

　　在敘事中，觀眾對時間和空間的感知是一個伴隨的過程。而敘事時空所提供的各種維度、線索、標記，也是時斷時續、時明時暗、時強時弱的。比如，借助字幕或畫外音來突顯就是比較常見的（例如「幾天前」、「春日。下午」、「一九七六年的北京」等等）。更多時候，時空的刻劃卻往往具有模糊的、大概的和隱含的特徵。究其實，作為敘事的存在形式，時間和空間在電影中只是有助於把握和深入理解敘事而已；要麼精確刻劃，要麼模糊交代，其實都視敘事的需要而定。在敘事的過程中，電影既不失時機，又恰如其分地提供各種時空的線索，它們分別提示出時間和空間的不同維度，以便讓觀眾結合自身的時空經驗來合理地加以理解、詮釋和推導。

　　關於時間的維度，大衛・波德維爾在《電影敘事》一書中主要討論了故事中的時間關係，認為「這樣的過程涉及到時間的三個面向：

事件的順序、頻率和長度。」[8]波德維爾把故事的時間限定在事件這個層次上。事件按照什麼順序來展開、事件的重複出現頻率是多少、事件的長度如何把握，這當然和時間的感知有很大關係，也構成時間的三個維度。然而，觀眾在敘事中感知時間的存在，卻是一種復合的經驗。讓‧米特里在《蒙太奇形式概論》中舉到《十月》中的吊橋片段的處理：一個被打死的姑娘頭枕在正被吊起的橋面上。愛森斯坦用四個鏡頭重複吊橋從零點升至二十釐米左右，再用四個鏡頭重複從二十釐米升至五十多釐米。「正如維克多‧史克洛夫斯基指出的那樣：『愛森斯坦把時間拉得那麼長，似乎橋永遠也吊不起來。』」[9]在這裡，時間的感知不是通過事件的重複，而是通過鏡頭的重複來標識的。由此可知，電影的敘事時間不僅體現在事件的層次，在敘事的各個層次上，時間都有順序、頻率和長度的問題。

　　順序指的是時間的方向性：[10]從過去、現在到未來，人物的動作、活動、衝突和命運等，都按照時間不可逆的方向在向前發展。

　　頻率指的是時間的節奏感：鏡頭的運動、剪接、敘事的速度都會影響到對時間節奏的感知。

　　長度指的是時間的跨度：在鏡頭、場景、段落直到整個情節，敘事都會經歷一個時間的過程，都有從起始到終了的時間跨越。

　　時間的維度在敘事中並不是都要清晰刻劃的。有時候，這個維度被加以突出；有時候，另一個維度被特別標識出來；有時候，又可能是幾個維度共同用來描述敘事的時間。在「最後一分鐘營救」中，時間的方向性和節奏感都是最需要強調的，至於時間的跨度是多少，影

8　David Bordwell：《電影敘事──劇情片中的敘述活動》（臺北市：遠流出版事業公司，1999年），頁176。

9　〔法〕讓‧米特里：〈蒙太奇形式概論〉，李恆基、楊遠嬰主編：《外國電影理論文選》（上海市：上海文藝出版社，1995年），頁326。

10　〔英〕斯蒂芬‧霍金在《時間簡史》（長沙市：湖南科學技術出版社，1994年）中把它稱為「時間箭頭」，頁133。

片往往沒有明確交代，甚至往往是被誇大的，而觀眾也不一定有興趣去特別注意。《十月》中的吊橋段落，時間的節奏感很強烈，時間的方向性和跨度又不太清晰了。在解除定時炸彈的場面中，時間跨度往往用秒為單位來計算，甚至直接出現電子錶的讀秒；與此同時，方向性和節奏感也同時被刻劃出來。而一部影片的敘事時間，則可能是有確定的時間跨度的，也可能是沒有確定的時間跨度的。

關於空間的維度，梅洛-龐蒂的一個觀點頗富於啟發性。他說：「空間不是物體得以排列的（實在或邏輯）環境，而是物體的位置得以成為可能的方式。也就是說，我們不應該把空間想像為充滿所有物體的一個蒼穹，或把空間抽象地設想為物體共有的一種特性，而是應該把空間構想為連接物體的普遍能力。」[11]梅洛-龐蒂關注知覺在認知中的作用，所以空間的感知是和空間中物體的感知聯繫在一起的。也就是說，空間並不是虛無的，只要是空間，它就被一些連接在一起的物體所充滿。同樣在電影中，既不存在抽象的敘事空間，也不存在空無一物的敘事空間。對電影敘事空間的感知，正是由觀眾對空間中物體之間的連接和關係建構來實現的。觀眾的「看」很自然地把自己的身體結合進去，並由此確立了空間的原點。這個空間原點就是空間建構的前提，觀眾以之去感知空間中的物體（比如大小、遠近等），也以之去建構空間的模樣。在這種情況下，敘事的空間自然就包括了方向、位置和關係這幾個維度。

方向指的是空間建立起的透視效果：不管是從攝影機的鏡頭還是從觀眾身體的空間原點出發，空間中存在的各個物體，都會呈一種輻射狀的排列，空間就有了寬度和縱深，構成通常所說的視野和視線。

位置指的是空間中物體所處的不同方位：物體各自都占有空間中的一個位置，空間的維度刻劃出上下、左右、前後、內外等不同的位

11 〔法〕莫里斯·梅洛-龐蒂：《知覺現象學》（北京市：商務印書館，2005年），頁310-311。

置。攝影機通常會利用構圖、運動、角度等方式來標識物體的位置，顯示出在敘事中的不同作用。

關係指的是空間中各物體所建立的關係：不管是從一個空間遷移到另一個空間，還是同一個空間中從一個物體引向另一個物體，空間的關係都是依照內容與意義的表現來建構的，都是具有結構性的存在。

同樣的，空間的各個維度在敘事中也不是都必須清晰刻劃的，這主要根據敘事的不同需要來分別處置。比如，道具通常都在空間中占有一個位置，但陳設道具和戲用道具在空間中與其他物體建立的關係就不一樣。如果畫面空間缺少相應的縱深，方向性也不會顯示得過於強烈。反過來，《公民凱恩》中凱恩的母親和銀行家簽定合約的那個經典段落，卻具有空間明顯的縱深感，並建立起前景、中景和後景之間有意義的空間關係。空間位置的不確定在電影敘事中也是常見的。知道是在北方但不知道在北方哪裡，知道是在北京但不知道在北京的哪個街區，知道是在屋內但不知道整座房子有怎樣的空間格局，如此等等。

借助於時空的各個維度，電影才有可能把時空具體地刻劃出來，並參與到敘事之中。經過長期的藝術實踐，電影形成了和不斷發展出刻劃時空的各種方式、手段和技巧。比如用字幕直接標明時間或空間、用鏡頭的疊印來表現時間的流逝、用鏡頭的重複來延長時間、用劃出劃入來完成時間和空間的躍遷、用景深鏡頭來延伸縱深空間、用攝影機的運動來引導對空間的注意力轉移……在觀影中不斷積累經驗，觀眾對電影敘事中刻劃時空的各個維度，以及各種方式、手段和技巧都已稔熟於心。什麼時候該注意哪個時空的維度，什麼時候時空的標識是理解敘事的重要線索，都是在經驗的不斷積累中去提升的能力。

三　聲音的時空

　　聲音是一種波的形式，它通過物體的振動來使空氣產生疏密程度不同的變化，這就形成了聲波。振動是有時間過程的，所以聲音才具有時間的特性；振動又是通過空氣來傳播的，所以聲音又具有空間的特性。聲音的時空特性使聲音成了電影用以刻劃時空的一種新手段。理論上把聲音看作電影的一個維度。在聲音沒有出現之前，電影的存在是由四個維度來刻劃的。高、寬加上縱深是三個維度，它形成畫面的立體圖像。靜止的畫面再加上時間這個維度，便產生了運動。聲音的出現使電影又增加了一個維度。一開始，聲音在電影中只被作為現實還原、增強電影真實感的手段，畫面上出現火車就加入火車的聲音，畫面上出現對話就加入對話的聲音，如此等等。聲畫同步的問題在技術上得到解決之後，聲音除了在時間上要與聲源保持同步，空間同步的問題也隨之提出來了。

> 音量和回音程度可以用來判斷說話者距離攝影機距離的遠近，特寫需要很大的聲音和很少的回音，而長焦鏡頭則需要很低的聲音和更大的回音來表明聲源和攝影機間的較遠距離……[12]

　　受聲音物理特性的限制，聲畫的空間同步要比時間同步來得更複雜，當然也顯示出更豐富的藝術可能性。聲音在時間中的延續只存在長或短的自然過程，聲音占有多長的時間，它也就只能刻劃多長的時間。除此之外，聲音的延續除了體現出時間的方向、節奏和長度之外，經常會利用某種特定聲音和某個特定時間的聯繫來實現藝術的表達。在日本影片《生死戀》中，大宮在戀人夏子不幸去世後又來到網

12　〔澳〕理查德·麥特白：《好萊塢電影──1891年以來的美國電影工業發展史》（北京市：華夏出版社，2005年），頁224。

球場。雨幕中的網球場空蕩蕩的，這時畫外響起夏子清亮的笑聲和說話聲。這些笑聲和說話聲，是大宮在網球俱樂部第一次見到夏子時所聽到的聲音。於是，這些聲音便刻劃出第一次相見的那個特定時間，並和夏子去世後空蕩蕩的網球場建立起關係，表現了大宮對不幸逝世的夏子的懷念之情。

相比較而言，聲音在空間上卻表現更多的要素和更豐富的特徵：音量的大小、回音的程度、聲源的方位、多聲部的交織、聲音的複雜移動、傳播方式、節奏起伏以及在封閉性空間的混響特徵，都是極富於空間感的，反過來也就成了聲音刻劃空間的手段。空間的距離感、運動感、立體感的表達，聲音有時會比畫面顯得更加有力和更能調動觀眾的想像。巴拉茲‧貝拉曾認為：「確實使人感到奇怪的事是，聲音在我們心目中不會產生空間形象，並且幾乎決定不了距離和方向，可是聲音比視覺現象具有更多的空間的特性。」[13]在現實生活中，絕大部分的外界刺激是通過人的視覺傳人的，視覺對人的空間感知具有決定性的作用。除非是在黑暗中，視覺不再起作用，否則人並不太利用聲音來產生空間印象，獲得對空間的感知。而在電影中，影院的黑暗無形中提高了耳朵的靈敏度，尤其是在有了多聲道的、降噪的音響系統之後，聲音給觀眾的感知帶來的刺激又在很大程度上被放大，這就使聲音對電影空間的刻劃能力極大地得到提高。

聲音的出現和恰當運用，改變了只憑畫面空間作為電影空間形式的局限。作為一個新的維度，聲音把畫面空間開拓到畫面之外，這也許是聲音的最初利用所始料不及的。它帶來一種新的電影空間觀念，因為電影的時間和空間主要是服務於敘事的，這就有助於大大提高電影的敘事能力。好萊塢影片《野鷹》（臺譯：《黑鷹計畫》）講的是尚格云頓扮演的男主角被派往地中海前線，搜索一架墜毀戰機上的導航

13 〔匈〕巴拉茲‧貝拉：《可見的人──電影精神》（北京市：中國電影出版社，2000年），頁236。

系統。一開始，他與幾個軍人從客機上下來，而畫外是兩個人用對講機在對話的聲音。幾個軍人從機場乘車到達指揮部，雖然畫面一直變換，但畫外那個用對講機對話的聲音卻一直延續著。在這個對話的聲音剛出現時，觀眾會不由自主地把它和畫面上的機場空間聯繫起來，以為是這架客機帶出來的聲音。隨著畫面切到馬路、指揮所大門外，也隨著畫外的聲音在對話中傳遞出的信息，觀眾開始明白這和畫面沒有什麼關係，而是兩架戰鬥機上的飛行員在對話，明白聲音是在描述另一個空間裡發生的事情。最後，尚格云頓扮演的男主角與其他軍人進入指揮部，來到指揮官的房間。大家握手互致問候之後，便圍在桌上的一個對講設備前側耳傾聽。這時候觀眾才終於明白：原來從一開始延續下來的對講機裡的對話聲音，就是從這個設備中傳出來的。在這個相當長的片頭中，畫面和聲音所刻劃的是兩個完全不同的空間，它們各自獨立發展，一直到指揮部的那個對講設備出現之時，畫面和聲音的兩個空間才合二為一了。實際上，戰機墜毀這個敘事的時空，在影片開頭是完全通過聲音來表現的。在這個過程中，觀眾對聲音的認知既需要分辨，也需要想像力來配合。聲音刻劃時空的功能甚至發展到一個極端，這是法國女作家瑪格麗特‧杜拉編劇的《印度之歌》。整部影片從頭到尾，畫面講述的是一個領事夫人的故事，聲音講述的是一個印度女人的故事。兩個時空互不關聯，互不交叉。領事夫人的故事沒有聲音，印度女人的故事沒有畫面，就這樣平行發展，直至結束。

在時空的刻劃中，聲音和畫面建立起既合作又對抗，既協商又競爭的關係。聲音和畫面相同步，共同表現一個敘事的時空，這是最基本、也是最常見的一種形式。當然，聲音表現一個時間、畫面表現另一個時間；或者聲音表現一個空間，畫面表現另一個空間的情況也是多見的。除此之外，利用聲音的拉長來延長畫面的時間，利用聲音的傳播來拓展畫面的空間，也都有其不同的藝術效果。《美國往事》（臺

譯：《四海兄弟》）開頭的畫面是一次聚會，畫外卻響起一陣被拉長的電話鈴聲。聚會上熱鬧、歡快的氣氛，因為持續不斷的電話鈴聲而帶給觀眾一種不祥的預感。在《桂河大橋》裡，當英軍俘虜在和日軍官兵討論造橋方案時，齋藤因為有求於英軍的幫助，不得已命令給英軍俘虜開飯。畫面依舊是討論造橋方案的現場，站在門口的日本大兵把開飯的命令傳了出去。畫外響起的是日本大兵傳話的聲音，一個接一個逐漸遠去。這個表現日本軍隊對英軍俘虜屈服的命令傳遞，布滿俘虜營的空間，給雙方凝神相對的畫面一種新的解釋。畫面上是日本占領軍武力的優勢，但聲音卻是英軍俘虜精神的優勢。當然，為了特定的敘事效果，在時空表達上有時候為了畫面而抹去聲音，或為了聲音而抹去畫面，這種情況雖然不多，但也是可以有效利用的。比較常見的是畫面上兩個人在吵架，吵著吵著，吵架的聲音卻被抹去了，於是只剩下畫面上兩個人怒目而對，嘴巴亂動，結果卻產生某種滑稽的效果。

第二節　被操縱的電影時空

　　傳統的電影時空觀具有明顯的封閉性。電影在引入戲劇的觀念與美學之後，也遵循了戲劇對現實生活概括和提煉的藝術原則。活動環境相應集中，人物性格有內在邏輯，人物關係圍繞衝突展開，情節發展從開端、發展、高潮走向結局。在這種情況下，電影時空與之相適應、相匹配，也就具有完整、連續和統一的特點。它越是作為一個相對獨立和完整的整體出現，便越是呈現為一種封閉的結構。一方面，封閉的敘事時空明顯是為戲劇化服務的，這就必然帶有某種假定性；另一方面，封閉的敘事時空也不利於觀眾更充分的介入，因為電影時空畢竟不同於現實時空，並不只有物理的性質。

一　時空感知：作為主體經驗

　　電影時空與現實時空的一個重要區別，就表現在它是敘事的。也就是說，創造這樣一個時空的目的，不是為了別的，而是為了電影的敘事。敘事總是離不開人和人的活動，因為只有人才會思考時空的問題；也只有對人的生存來說，時空的問題才具有意義。這種和人的主體建立關係的時空觀念，正是法國哲學家梅洛-龐蒂一再強調的。他說：「因此，時間不是我能把它記錄下來的一種實在過程，一種實際連續。時間產生於我與物體的關係。」[14]他還說：「事實上，身體的空間性不是如同外部物體的空間性或『空間感覺』的空間性那樣的一種位置的空間性，而是一種處境的空間性。」[15]處境無疑是對人而言的，是與人的身體建立關係的。梅洛-龐蒂不像一般的哲學家，只限於討論哲學抽象意義上的時空觀念，他把時空問題放在人的知覺中來考察，因此才特別強調身體與現實時空之間的關係。電影的敘事同樣是離不開人（也包括擬人化的動物）的，不存在一個和人的活動無關的抽象的電影時空。人的活動、衝突、追求和命運，是電影歷久永新的題材。也因此，敘事時空才始終和人緊密聯繫在一起，成為人在電影中的存在形式。這個時空是人在其中活動的時空，也是被感知、被體驗、被利用的時空。人的所有活動，都是通過身體去進行，並經歷一定的時間和空間的。在電影中，人的身體和時空之間的互動關係正是敘事的本質。

　　電影的敘事離不開人在一定時空中的活動，這個時空當然也因為觀眾的關注而進入他們經驗的範圍。當觀眾與電影中的人物、情節、環境等基本的敘事要素建立起密切而穩定的關係時，他也就自然地認

14　〔法〕莫里斯・梅洛-龐蒂：《知覺現象學》（北京市：商務印書館，2005年），頁471。
15　〔法〕莫里斯・梅洛-龐蒂：《知覺現象學》（北京市：商務印書館，2005年），頁137-138。

同於電影的敘事時空。這就像觀眾在現實生活中，也通過自己與周圍
的人和事物建立關係來感知時間和空間那樣。電影敘事除了呈現出人
物活動的時空之外，因為隱含著一個觀眾的視角，當然也就隱含著觀
眾身體的空間原點和時間節點。觀眾不是站在電影之外去感知電影的
時間和空間，而是把自己想像成處在電影敘事的時空之中，從一個隱
藏身體的空間原點來建立電影的空間，也從一個隱藏身體的時間節點
來建立電影的時間。[16]當詹姆斯・邦德在○○七電影中從這個城市飛
到那個城市，從這個國家飛到那個國家時，觀眾似乎是一直緊跟在他
的身邊，並由此建立起邦德展開間諜活動的敘事空間。這個空間當然
不可能是有如地圖一樣客觀的空間，而是觀眾以隱藏的身體為視點，
所看到的邦德行經的那些街道、橋樑、車站和賓館等建構起來的。當
《回到未來》中的高中生馬蒂跟著布朗博士乘著時間機器在一九八五
年和一九五五年之間飛來飛去時，觀眾也是似乎緊跟在他們身邊不時
出發的。這個時間當然也不是如鐘錶那樣客觀的時間，而是由敘事中
特定的事件、環境與人物關係刻劃出來的。因為觀眾身體的隱藏參
與，電影的時空感知才是由觀眾在現實中的時空經驗來保證和支持
的。現實的時空具有物理的性質，當它和人的存在相結合，被人從特
定的空間原點和時間節點所感知，它也是連續的、統一的、完整的。
正是這種連續、統一和完整，才保證在電影敘事中，人物在一定的時
間和空間中活動，不會因為頻繁地被截取和被阻斷，或者因為技術的
運用發生各種時空的畸變而在觀眾的感知上出現問題。

　　對於電影敘事時空的建構來說，觀眾的主體經驗具有決定性的作
用。這種經驗既包括觀眾在現實中的時空經驗，也包括他們涉身參與
電影的敘事時空，與人物、情節、環境等敘事要素的結合方式。在平
行蒙太奇和交叉蒙太奇中，敘事時間當然不可能被理解為歷時性的鏡

16 參見本書第一章第二節。

頭組接，而只能被感知為共時性的情節推進。這就是電影本身的敘事時空給觀眾提供的經驗之一。正是有主體經驗的強大支持，電影在敘事中才敢於對時空的截取和畸變作出各種有意安排和巧妙設計。

在電影的發展中，製造奇觀一直就是和敘述故事相對和並列，卻同樣強大的另一個傳統。自梅里愛之後，這個傳統至今仍是觀眾樂此不疲地走進電影院的原因之一。儘管不是所有的奇觀都是由時空的畸變製造出來的，但採用時空畸變的形式來製造奇觀，早已是電影技術最受看重和最熱衷於探索的重要方面。奇觀的製造甚至產生一個近年來被熱炒的概念──「吸引力」。在美國學者湯姆・甘寧看來，「吸引力」電影曾經構成早期電影的一個描述，他甚至為此提交了一篇題為〈早期電影的非連貫性風格〉的論文。儘管在後來他認為「非連貫性」是一個負面詞彙，但實際上「非連貫性」仍然指出了「吸引力段落」在整個敘事電影中存在的某種時空特徵。在電影中，「吸引力」段落被看作是在製造奇觀，它與電影中的敘事段落具有不同的特徵，而且各有其審美價值。湯姆・甘寧把「吸引力」看作是與敘事類似的驅動力：

> 這種驅動是朝向展覽與顯示（display），而不是創造一個虛擬的世界；這是一個朝向時間上略做停頓的趨勢，而不是延伸某種發展；各階段不那麼關注人物「心理」或者說鋪陳角色動機；而是一個注重直接並強化對觀眾的表現與影響，不惜損失敘述、表述連貫流暢的創建；正是這些特徵，連同「吸引力」的力量，也就是緊扣並抓住注意力的能力（通常是表現為異國情調，不同尋常，出人意料，新奇變化），這些特質一起定義了吸引力。[17]

17 〔美〕湯姆・甘寧：〈吸引力：它們是如何形成的〉，《電影藝術》2011年第4期，頁75。

　　電影的奇觀製造產生了吸引力，吸引力在敘事電影中被作為一個特定的段落而具有存在的價值。它往往表現為敘事時間的略作停頓，以犧牲敘述的連貫與流暢為代價，以展覽和顯示為表現形式，來緊扣和抓住觀眾的注意力。魔術特技、雜耍、奇觀、吸引力，這幾個概念共同展現的是電影敘事的一個早期傳統。在電影中，吸引力段落並不是敘事的對立面，而是敘事的補充和盡情發揮。從根本上說，這種吸引力仍然是著眼於敘事的，是為整體的敘事服務的。「這樣一來，就不應該把吸引力簡單地看作是一種反敘事的形式，我曾經提議把它們看成是觀眾涉身參與（involvement）的不同形態，實際上，屬於一種表達，這種表達可以和其他涉入和參與的方式一起，以一種複雜變化的方式彼此發生作用，共同推動電影的表現。」[18]吸引力段落要在敘事中起作用，需要觀眾的涉身參與。所謂涉身參與，當然就是涉身於電影的敘事時空，就是把自己的身體意識投射到電影的敘事時空之中。正是在這種情況下，觀眾才會把自己的時空經驗加以調動，並以之去感知電影時空——這是時空畸變、奇觀敘事和吸引力段落的心理根據。

二　心理的時空

　　從攝影機開機那一刻起，電影就命定地和技術結合為一體了。技術當然是被人所運用的技術，人運用技術是為了提高實踐活動的水平和效率。也因此，技術（包括電影技術）的運用必定會表現出對現實世界和實踐對象的一種介入、影響和改變。技術（尤其是新技術）在電影中還能玩出什麼新的花樣，這是歷代電影人為之迷醉和瘋狂的事情。他們操縱手裡的工具，炫耀技術的能力，除了做不到的，沒有不

18　〔美〕湯姆・甘寧：〈吸引力：它們是如何形成的〉，《電影藝術》2011年第4期，頁75。

敢做的。寫實主義從來就只是一部分人的風格與追求，而不是電影藝術的鐵律。電影中重要的技術創新，儘管指向的是對現實的還原，但技術所提供的可能卻遠不止於此，它所帶來的甚至是另一種衝動——「除了還原現實，我們還能做些什麼？」

　　在電影中，存在於現實時空中的被攝體，變成存在於電影時空中的敘事體，從根本上說都是電影技術發揮作用的結果。電影技術首先是對電影時空加以特定的塑造，其後才可能把它作為敘事體的存在形式。要拍攝一個鏡頭，一方面要對被攝體布光，另一方面要通過鏡頭的控制來確定速度、光圈等多項技術指標。就攝影機而言，除了標準鏡頭之外，長焦鏡頭對電影的縱深空間往往加以壓縮，廣角鏡頭則對電影的縱深空間有意拉伸，而且使前景的景物發生線性畸變。除了正常的拍攝速度之外，升格鏡頭導致畫面運動感知的放慢，降格鏡頭導致畫面運動感知的加快，時間在這裡也發生了畸變。從鏡頭剪輯的角度看，長鏡頭保證了與時間的同步，蒙太奇則以組接鏡頭的長或短而形成不同的時間節奏……攝影機的鏡頭性能、拍攝技術和剪輯技術，從一開始就存在著改變現實時空的各種可能性，繼而才被電影加以運用。它們不僅沒有因為違背現實的真實而被觀眾所排斥，而且電影技術所產生的特定效果，反倒滿足了觀眾涉身參與的需要。比如美國影片《畢業生》的結尾，男主人公急於去阻止自己的女朋友與別人即將舉行的婚禮。影片用一個長焦距鏡頭拍攝他沿著大街從縱深處迎面跑來。由於長焦距鏡頭導致縱深空間被壓縮，那快速奔跑的動作和他穿越縱深空間的不明顯構成了一種矛盾，導致觀眾對運動的感知鈍化，看上去就像人物在原地快跑，與他焦急的心態恰好相反，從而獲得極好的喜劇效果。比如張藝謀的《英雄》，無名和長空的打鬥使用了升格鏡頭。導演刻意放慢了畫面的運動感知，那些長劍切斷雨滴、人物的頭髮被風吹散、絲綢的服裝和門簾被風吹起，兩個女人的打鬥擺脫地心引力，俠士如蜻蜓一般掠過湖面留下點點漣漪……這些被有意放

慢的畫面把凶殘的武鬥化為一幅國畫的美感，也形成了一種抒情的表
達。除了攝影機之外，鏡頭的剪輯也是可資利用的另一種手段。誠如
西方學者史蒂芬・科恩所說的：「談到技術影響生活的步伐，早期的
電影最大化提高了公眾對於不同速度感的意識。」[19]這裡的速度感，
其實就是時間感的一種表現形式。「分剪插接」的剪輯技巧，是電影
用來延長時間最一般的用法。而加速蒙太奇產生的則是另一種相反的
效果，在表現「最後一分鐘」營救的交叉蒙太奇中，一無例外地運用
逐漸縮短的鏡頭的交叉切換來加快時間的節奏。

　　電影對現實時空實施的各種畸變，為什麼會被觀眾一再地接受下
來，這是一個有趣的問題。從根本上說，正是因為電影時空具有明顯
的主體特徵。一方面，是導演以自己的藝術動機去參與電影時空的塑
造；另一方面，是觀眾的涉身參與產生了與電影時空的結合方式。它
既然是通過一定的電影技術來建構和表現的，這些技術就必然是被導
演所選擇的；它當然要符合藝術家的藝術追求以及滿足觀眾的審美需
求。這就意味著，電影的敘事時空是在與主體的結合中生成的，它自
然也就不可能是現實的時空，而是一種心理的時空。在法國哲學家柏
格森看來，真正的時間是我們意識生命的特有形式，他把它稱之為
「綿延」。綿延是柏格森哲學中一個重要的概念，他試圖以之來取代
一般意義上的時間概念。柏格森認為，在意識中，時間不是線性的，
不是有箭頭的，而是綿延的。比如人的記憶，雖然時間已成過去，但
在意識中它卻仍然存在，人還可以通過回憶一再地回到過去的時間。
比如理想，雖然時間還沒有到來，但在意識中它同樣仍然存在，人還
可以通過想像和預測讓意識飛向未來。在電影中，完全出於主觀的意
願，藝術家可以自主地操縱敘事的時間，以便讓它的呈現符合敘事的
需要。俄羅斯的女學者維多利亞・奇斯佳科娃在對電影的研究中，就

19 轉引自〔美〕維維安・索布切克：〈直擊要害——技術、本質、創造和慢動作的吸
　　引力〉，《電影藝術》2011年第4期，頁79。

非常讚賞柏格森關於時間綿延的觀點。她認為：

> ……可以說，不僅僅是我們的過去，包括現在及某種意義上的將來對我們而言都具有這種「內心的意識影片」的形式。大家都知道「高速攝影」（慢動作）的效果：當我們在等待十分重大的事情發生時，時間似乎放慢了腳步，讓我們的等待變得特別漫長。相反，當我們要誤點的時候就能感受到慢速攝影的效果——此時時間簡直在飛逝。這些效果與鐘錶時間無關；而恰是作為意識存在的綿延在展現其存在狀態質的多樣性。相應的，不僅是過去，現在也表現為一種「影片」，借助眾多大家熟悉的電影手法在我們眼前「現場」播映。最後還有將來，它只能以「想像」的形式發生，同樣不缺少電影的表現方式。當我們在想像什麼時，我們要麼將想像的對象「移近」自己，「放下來」一會兒，對它進行一番更為細緻入微的觀察，要麼「揀選」時間長短不一的情景，隨意對它們進行剪輯。還是具備景、鏡頭的交替，特定的節奏。
>
> 電影特有的視覺形式實際上為我們的意識所習見和熟悉：電影是「內心世界現象」（即綿延這一「心理過程存在」）的存在形式的視覺化。換言之，電影與其他建構時間的方式根本上的區別在於；電影關注的對象不是機械累加的時分，而是綿延。[20]

　　用綿延來描述電影的時間，以區別於現實中那種通過鐘錶刻劃的客觀的時間，確實有其合理之處。它體現了電影時間所具有的心理特點。這並不只是柏格森作為哲學家通過抽象思辨得出的結論。心理學家明斯特伯格在討論「閃回」時，早就意識到電影時間所具有的心理

20 〔俄〕維多利亞·奇斯佳科娃：〈電影的死亡——數字電影與電影形式的問題〉，《世界電影》2008年第5期，頁183。

特點：

> 簡言之，它可以像我們的想像力一樣運轉。它具有我們的思維
> 的靈活性，它不受外界事件的物理需要的制約，而是受制於思
> 想聯想的心理法則。在我們的思想裡，過去和將來是和現在交
> 織在一起的。影戲服從於心理的法則而不是外部世界的法則。[21]

　　作為電影藝術家，前蘇聯的塔爾科夫斯基也曾在〈記錄下來的時間〉一文中指出：

> 我所關注的時間，並不是一個哲學概念，而是人對時間的一種
> 內心的心理上的量度……我所感興趣的是每個人對時間的可能
> 感受。人的主觀含義上的、主觀感受中的時間。[22]

　　在電影中，敘事時空所發生的各種畸變，都可以從心理和意識的角度獲得合理的解釋。一方面，電影時空的畸變反映著觀影時主觀的心理；另一方面，影片中人物的心理，常常也通過時空畸變的方式來加以暗示或表現。在許多回憶、做夢、醉酒、吸毒和幻覺的鏡頭中，採用慢動作成為最常見的處理方式。「閃回」讓敘事的時空產生跳躍，其實也正是一種心理時空的外化。在荷蘭影片《安東尼亞家族》的結尾，童年時代的莎拉看到那些死去的人一個個出現在自己家的院子裡，這是她的幻覺。在希區柯克的影片《眩暈》（臺譯：《迷魂記》）中，犯懼高症的主人公司各迪從教堂的鐘樓往下看，那個空間

21 〔德〕于果‧明斯特伯格：〈電影心理學〉，李恆基、楊遠嬰主編：《外國電影理論文選》（上海市：上海文藝出版社，1995年），頁16。

22 轉引自〔俄〕C‧菲利波夫著，章杉譯：〈塔爾柯夫斯基的理論與實踐〉，《世界電影》2004年第4期。

的距離同樣是被鏡頭誇大的。在西班牙影片《戀愛大過天》中，男主人公雨果在聽說母親與女性朋友外出旅遊時，走到自己原先的房間，推開門望進去。此時影像的光線變成溫暖的黃色，牆上的照片等一一展現。在主人公雨果的注視下，這裡變成他少年時代的房間；而跟隨鏡頭的搖移，少年時代的雨果出現在站在門口的成人雨果的眼中。過去時的雨果正坐在桌子前學習，現在時的雨果望著過去時的自己。就在這時，母親從門外進來，她完全沒有看到站在門口的現在時的雨果，徑直走向過去時的雨果，關切地詢問並給予愛的擁抱，然後才退出房間。現在時的雨果注視著過去時的自己和母親的親情場面，這種時間的重疊把現實與回憶組織在同一個畫面中，更明顯具有心理時空的特徵。在《盜夢空間》（臺譯：《全面啟動》）中，夢境被區分為層層遞進的空間，甚至把現實中的夢境空間加以進一步的畸變……在表現精神分裂、失憶症、幻想狂、性變態等敘事內容時，利用時空畸變來作為主觀感知的呈現方式也十分常見。在《記憶碎片》中，敘事時間就不再遵循線性發展，而是採取逆時的結構，隨著主人公記憶的逐步恢復而向過往的時間不斷遠溯。在科幻片、鬼片和神魔片中，為了與現實世界鮮明區隔，敘事時空往往也運用畸變的方式，以製造特定的環境和氛圍。在《成為馬爾科維奇》（臺譯：《變腦》）中，主人公戈爾偶然進入公司的文件櫃後面的一扇門，便穿越時空進入了著名演員約翰·馬爾科維奇的大腦，發現自己不僅能控制馬爾科維奇的目光，而且窺探到了他的隱私。在這裡，戈爾整個人進入馬爾科維奇的大腦，其身體空間和大腦空間之間是不相匹配的，然而，所謂時空隧道的限定條件還是讓觀眾寬容地接受了這個匪夷所思的敘事空間。影片《本傑明·巴頓軼事》在敘事時空的處理上則更為誇張，整部影片表現的是主人公本傑明·巴頓從老年逐漸變年輕的逆時間生長過程。這些在人的現實存在中不可能獲得的時空經驗，紛紛在電影中出現，這只能有一個解釋：電影的時空不僅反映著人的心理時空，而且反映

著人在心理上的各種需求，它們往往借助時空畸變的形式來加以表現。現實的時空決定現實的生存，現實生存中的種種不滿足，當然不可能在現實的時空得到化解。在這種情況下，電影的時空畸變正是在為獲得這些內心的滿足提供了各種不同的形式。

維多利亞・奇斯佳科娃認為：

> 或者可以這麼說，整個影視文化是如下的事實在視覺上的體現，即時間是可以操縱的，我們可以與它「互動」；時間可以「停止」，「撤銷」，可以「從旁觀察」，可以二度「進入」……此外，不存在對所有客體而言一致的時間。[23]

當然，不僅電影的時間如此，電影的空間也如此。電影對敘事時空的種種操縱，目的只有一個，就是滿足敘事的需要和觀眾審美的需要。一旦電影時空是可以人為操縱的，這就在無形中賦予導演過大的權力，藝術家的探索開始顯得無所節制。在電影《愛情是狗娘》、《21克》（臺譯：《靈魂的重量》）、《巴別塔》、《暴雨將至》、《燃燒的平原》等影片中，時間和空間被更零碎地切割、撕裂、混搭和亂接。新的電影時空形式似乎又開始了對觀眾新一輪的感知培訓；除了少數專業的研究者，一般觀眾實際上尚未完全做好接受這一類電影時空的經驗準備。在一篇分析《21克》影片文本的文章中，作者採用敘事位和敘事序作為縱橫兩個座標來分析影片被撕裂的敘事時間，認為：「《21克》從鏡頭到場景、到事件、到故事段落的敘事都體現了導演的強暴性，他粗魯地利用講述者的權力恣意破壞故事時間，這種破壞的方式是現代敘事學鼻祖熱拉爾・熱奈特在其論著中未曾提及的。」[24]

23 〔俄〕維多利亞・奇斯佳科娃：〈電影的死亡——數字電影與電影形式的問題〉，《世界電影》2008年第5期，頁181。

24 黎煜：〈撕裂時間——論《21克》的後現代敘事策略〉，《世界電影》2007年第2期，頁97。

三　符號化的時空

　　電影敘事的整個時空建構，伴隨著敘事能力的逐步提升，也益發在生成與轉換中實現著有機統一。從單鏡頭畫面時空，到蒙太奇時空，再到場景時空和段落時空，敘事能力的提升是和時空結構的走向複雜化相應相稱的。為了保證敘事在能力上的提升，敘事的時間和空間都不得不採取一種節約的原則。在九十分鐘左右的放映時間裡，敘事的內容益發豐富、敘事的方式就更要屬行節約。在這種情況下，敘事時空不得不表現為一種持續加大的間斷性。敘事的時間不斷被分截，敘事的空間也不斷被阻斷。除了單鏡頭畫面保持內部的時空連續之外，從蒙太奇、場景到段落，各個疊加其上的敘事層次，都不再可能始終保持時空的連續性。[25]

　　電影敘事採取跳躍式發展的形式，敘事的時空也自然具有一種不斷躍遷的特徵。這種明顯有悖於人的現實感知，卻又被人所接受的時空經驗，經過了電影語言和敘事方式一個長期培訓的過程。一開始，單鏡頭的敘事時空保持著內部的連續性，這與觀眾的現實感知還是基本一致的。然而當格里菲斯第一次在電影中採用大特寫鏡頭，觀眾卻把它看作是一個「被割斷的」大頭在朝他們微笑，並大起恐慌。[26]一旦觀眾理解到，這是電影要他們去更近地看一張臉時，便開始把自己的隱藏身體想像性地移入電影的時空之中，他們對特寫鏡頭就再也不會難以接受了。平行蒙太奇和交叉蒙太奇，作為敘事的兩條線索，彼此在空間上是不連續的；時間本來應該是共時的，卻只能以先後的歷時連接來加以呈現。在這裡，空間和時間同樣明顯背離了現實的經驗。電影語言的演進不得不再次與觀眾協商，並取得他們的進一步諒解。在現實中，人不可能同時處於兩個空間；在電影中，觀眾的隱藏

25 個別的實驗性作品如《俄羅斯方舟》、《時間密碼》除外。

26 〔匈〕貝拉・巴拉茲：《電影美學》（北京市：中國電影出版社，1982年），頁20。

身體產生了視角的帶入，他似乎只是悄悄站在一旁，默默注視著敘事
的進程。這種只是旁觀而非直接參與的體驗特徵，早就在文學和戲劇
那裡接受過訓練了。而所謂「花開兩朵、各表一枝」，恰恰說明了敘
事內容有其內部構成，這也正是兩條敘事線索在時空的交叉中分敘的
心理根據。不管是空間的跳躍，還是時間的先後，觀眾對敘事的把
握，還是著眼於整體，而並不對局部的時空畸變過分計較。也就是
說，平行或交叉的兩條敘事線索，是被觀眾看作是整個電影敘事的兩
個部分。在觀眾的觀念裡，不管敘事的時間和空間採取怎樣的畸變處
理，整部電影的敘事還是具有連續性、整體性和統一性的。於是，表
面上是敘事的局限，其實卻是它的優勢；因為它讓觀眾有可能擺脫現
實時空對身體的束縛，無形中拓展了時空感知的範圍與力度。在段落
的層次上，敘事發展出順敘、倒敘、插敘等多種傳統的形式，當然還
有一些帶有實驗性的新形式。因為戲劇式電影的因果邏輯，情節按照
開端、發展、高潮和結局來組織，順敘被認為是在敘事的時間與空間
上最具有連續性的。當電影不是借助人物的回憶或敘述，而是直接採
用「閃回」或「跳接」來插入新的敘事段落時，觀眾在一開始同樣有
一個適應的過程。不管電影對敘事段落如何加以分隔、截取、跳躍和
插接，戲劇式電影在敘事上仍然以它的連續性、整體性和統一性獲得
觀眾時空感知經驗的支持。觀眾正是以這種經驗創造性地參與了對電
影敘事時空的自主建構，從而把時空的中斷與連續加以統一。

　　德國二十世紀最重要的哲學家之一、西方符號學哲學的重要代
表、與愛因斯坦、羅素、杜威等人齊名的恩斯特・卡西爾認為：「空
間和時間的經驗有著各種根本不同的類型。空間和時間經驗的所有各
種形式並不都是在同一水平上的，它們按某種順序被排列成較低和較
高的層次。」[27]卡西爾把時空經驗分為有機體的、知覺的、行動的、

27　〔德〕恩斯特・卡西爾：《人論》（上海市：上海譯文出版社，1985年），頁54。

符號的等多個不同的層次。在卡西爾看來，人與其說是「理性的動物」，不如說是「符號的動物」，而只有符號的時空才是人類世界與動物世界的分界線。符號時空具有抽象性，它建立在人類整個知識體系和生活經驗（如宗教、歷史、語言、藝術、科學等）的基礎上。宗教（包括神話）一般都會建立一個在天上的時空秩序：玉皇大帝端坐天庭既管理諸神，也不時派神仙下凡，天上與人間分隔成兩個不同的時空；古希臘神話中的奧林匹斯有十二主神，分管天空、海洋、農林、智慧、法律、保護婦女等等，則把神仙的世界與人間的世界一一對應起來。在科學領域，符號化的時空觀念更是來自不同學科：宇宙學假說認為有一個在不斷膨脹的空間和不可逆的時間；代數學以獨立的座標來標示時空，時間被設成 X 軸，空間被設成 Y 軸；幾何學、拓樸學也有各自的幾何空間和拓樸空間的問題；愛因斯坦的相對論則提出「四維時空」、「彎曲空間」和運動物體存在「時間膨脹效應」等涉及時空的理論；數碼技術誕生之後，新的賽博空間也隨之被展開討論。在歷史學中，時空的問題又有不同的表述：時間往往與朝代的更替相關聯，空間又與帝國的版圖伸縮相關聯。語言學的時空問題涉及語言的地理分布、語言的演變、語言的遷徙（如語言「飛地」）。在藝術上，文學、繪畫、雕刻、音樂、戲劇、舞蹈、電影等不同的類別，更是建立起各自不同的時空形式……這些知識與經驗構成人類龐大的符號世界，也因此形成了人類符號化的時空經驗。

　　人類的時空經驗並不只有知覺的和行動的層次，還有更高級的符號的層次。一方面，當觀眾以隱藏身體的形式進入電影，他有可能調動起知覺的、行動的時空經驗去回應電影的敘事；另一方面，更為抽象、更有符號意味的時空經驗也在潛在地影響著對敘事的梳理和重新組織。人的生存是以身體為經驗中心的，人也從身體出發來確定空間的原點和時間的節點，這是從知覺和行動的時空感知出發的經驗。除此之外，人還有精神生活，還會運用符號來思考和表達。「先天下之

憂而憂，後天下之樂而樂」，這裡的「天下」當然不可能是知覺與行動的空間觀念，而只能屬於符號化的空間；「時間就是生命」，這裡的時間當然也不可能是知覺與行動的時間，而只能屬於符號化的時間。當代的人們，既關注歷史也關注未來，既關注個人生活也關注整個世界。這裡的時間和空間，也明顯擺脫了個人知覺與行動的時空，成為自身經驗的組成部分。在個人知覺與行動的時空中，不一定會有同性戀者、愛滋病患者和殘疾人，但這並不妨礙自己去關注社會上的這些弱勢群體，這裡的社會同樣來自符號化的空間觀念。在個人知覺與行動的時空中，有特定的生活環境，但也不妨礙自己去關注整個世界環境的未來發展，這裡的環境未來也不是從身體出發的時空經驗，而來自符號的時空經驗。

當電影敘事違背了觀眾知覺的或行動的時空經驗之時，那屬於更高層級的符號時空的經驗仍然會潛在地發揮作用，甚至以符號的時空經驗去影響知覺與行動的時空經驗。從史前到未來，從上天到入地，電影的敘事已經遠遠超越人的知覺與行動的時空經驗。七仙女下凡會董永（《天仙配》）、少年與外星人建立友誼（《E.T.》）、幾個人相約地心探險（《地心遊記》，臺譯：《地心冒險》）、蝙蝠俠在空中飛行懲惡揚善（《蝙蝠俠》）……在馬其頓青年導演米爾齊·曼徹夫斯基導演的影片《暴雨將至》中，敘事的時空被分為三個段落。如果遵循時間的先後順序，第一個故事應該是「臉孔」、其後才是第二個故事「照片」和第三個故事「話語」。但在影片中，敘事的順序卻不遵循故事時間的先後順序，導演故意把第三個故事「話語」放在了第一個故事，其後的順序變成第二個故事「臉孔」和第三個故事「照片」。當敘事的順序被導演作出如此大的主觀調動之後，它產生了一種效果：在第一個故事中被射殺的桑密拉，又在影片的結尾重新奔向修道院，敘事的結構變成了一個圓圈，重新回到了故事的起點。在這種情況下，時間好像停滯了，好像不再繼續前進，而是拐了一個大彎，重新回到桑密

拉奔向修道院的那個開頭。而桑密拉的未來命運就不再是死亡，而變成一個未知數，一個新的可能。一方面，曼徹夫斯基強烈地感覺到戰爭在自己的祖國已一觸即發；另一方面，他又強烈地渴望不要走向那個悲慘的前景。導演用自己審美之手扼住了時間。這種通過敘事結構的有意調動來操縱敘事時間的做法，明顯帶有符號的意義。電影空間的符號化則典型地表現在一系列被稱為「鐵屋」的電影中。從較早的《家》、《北京人》，到第五代的《菊豆》、《大紅燈籠高高掛》、《炮打雙燈》等，戲劇的規定情境都被設定在大家族、大宅院之中，人物總是圍繞著這個被限制的空間，並與之發生強烈的衝突。這個發生在「鐵屋」中的衝突，隱喻著一個落後的社會環境，成為追求自由和愛情的人們努力要掙脫的人生束縛。很明顯，「鐵屋」電影的敘事空間也顯示出它的符號性。它同樣不僅是知覺和行動的空間，而是帶有象徵意義的符號化空間。在西方，類似《飛越瘋人院》、《第二十二條軍規》、《安東尼亞家族》、《放牛班的春天》、《巧克力情人》等影片，其中的醫院、軍艦、農場、學校，也都不只是知覺與行動的空間，基本上都構成對社會環境的一種影射，也顯示出不盡相同的符號意義。

　　電影之所以敢於挑戰知覺與行動的時空經驗，一方面是電影語言和敘事方式的演進，在觀眾那裡實現著逐步的培訓；另一方面是觀眾對敘事時空的感知，還受到自身符號化時空經驗的強大支持。在電影敘事中，除了人物關係與衝突所處的具體時空之外，情節與內容也會涉及政治的、歷史的、社會的、文化的等各方面的知識與問題，自然也會包含不盡相同的符號化的時空經驗，進而影響對影片的接受。符號的時空對人來說是更重要和更具有決定性，卻往往被電影時空的美學探究所疏忽。藝術是人類的自我表達，它屬於精神的範疇。也因此，藝術中的時空經驗才更多地顯現出符號化的特徵。電影的敘事時空之所以敢於挑戰現實的時空，敢於對現實時空作出各種匪夷所思的畸變處理，關鍵就在於它不只是基於還原的目的，而是基於表達的需

要。在這種情況下，電影敘事在發展中所表現出來的各種時空形式，才益發具有人為操縱的特點。

第三節　技術更新和超驗時空

　　從電影發展的整個歷史來看，電影技術一直沿著現實還原的道路不斷經歷革新與進步。一開始，這也許就是新技術的既定目標；但作為系統的一個構成層次，它仍有自身的發展邏輯需要遵循。這好像就是一種強迫意志——以演繹的方式向前推進，努力去占領更為廣大的對象空間，直至改變現狀的全部可能得到充分實現。在電影中，藝術家從來就不滿足於和停留在把現實還原給觀眾去看；他們總是一直在追問：新的技術還能讓自己做些什麼，還能讓藝術得到哪些改變與提升。就今天的數位技術而言，現實的還原幾達可以亂真的地步，但運用的極限仍遠遠沒有到來。數位技術製造的奇觀影像似真如幻的特點，表明它總是一體兩面的——首先立足於提供真實的感知，在獲得觀眾的回應之後才把所製造的奇觀加以呈現。各種細節、影像和運動的真實還原不再是目的，而變成讓觀眾憑感知經驗去回應奇觀影像的誘導手段。電影再一次重複了先前對觀眾反覆的和逐步的培訓：一旦觀眾因為有感知經驗的支持而自願進入電影夢幻的世界，數位技術對現實真實的超越就不再是無法接受的，反倒是他們期待和準備投入激情的。

一　從「子彈時間」說起

　　一九九九年，沃卓斯基兄弟的《駭客帝國》成功推出。這部探討未來世界中人機關係的影片儘管意義頗大，但真正使它成為一部經典，引發後繼者模仿、觀眾持續興趣和理論界大討論的，卻是片中的

幾場戲：一場是身穿黑色緊身皮外套的女主人公特里妮蒂在旅館的房間裡和警察搏鬥。特里妮蒂展開雙臂，凌空躍起，變成一種失重狀態停在半空中；與此同時，鏡頭繞著她作一百八十度環攝，之後她才伸出一腳踢飛了警察。緊接著，警察朝她開槍，特里妮蒂又再次躍起，在半空中取一種對抗地心引力的、和地面平行的橫立姿勢。特里妮蒂竟然以這種姿勢沿著房間的牆面跑動，以躲避射來的子彈。另一場戲則是發生在樓頂平臺的槍戰場面。一開始，是主人公尼奧向特工布朗開槍。布朗兩腳分開直立，下身不動，上身採取各種姿勢閃躲飛來的子彈。這些姿勢以虛化的影像疊合在一起，看上去像是因為空間被壓縮而時間被加速才使動作變快了。繼而，特工布朗也向尼奧開槍，子彈模擬穿破空氣的屏障，以緩慢的速度射來。尼奧為躲避子彈，同樣反抗地心引力，仰面往後倒下，卻凝定在一個不可能的曲腿半躺的姿勢。此時，鏡頭再次圍繞著他作三百六十度的高角度環攝，直至一顆子彈擦破了他的肩頭。這一場戲，為《駭客帝國》贏得了「子彈時間」的美名，並在後來被一再模仿，最終變成了一個熟套。

　　《駭客帝國》中的「子彈時間」場面由三家特技製作公司共同完成，主要採用了「全息靜動攝影控制技術」[28]。負責鏡頭拍攝的澳大利亞的 Animal Logic 在攝影棚裡搭建了一個綠色帷幕作為背景，按照計算機規劃好的位置總共擺放了一二二臺 Canon135的靜物照相機。它們在電腦中按照設想的軌跡排放在三維空間，以可變的高度圍成一圈，形成一個陣列，並將快門控制集中起來，朝內對準一個綠色帷幕前的替身演員。在起始的位置上，還放置了一臺高速攝影機，調整攝影機的拍攝速度來和相機的位置進行匹配。演員由鋼絲繩吊起來，就在綠色帷幕前表演，然後分析演員動作，製作出演員的計算機模型。動作發生之時，每一臺照相機在非常接近的時間裡相繼觸發快門，於

28　參見郝冰、張競：〈數字技術「層」概念下的影像時空重構〉，《當代電影》2007年第4期，頁137。

是獲得從相應拍攝位置上生成的影像，形成同一個陣列中不同角度的
一組畫格。它們以相關的卻不盡相同的數據被傳送到電腦的運動控制
系統，再運用數位合成技術把畫格連接起來。在電腦上，這些畫格之
間還可以通過加減幀數的辦法來調節運動的速度，以使動作顯得更加
流暢。然後，再採用攝影機拍攝獲得真實的樓頂平臺的場景，把結果
同樣傳送到計算機裡，用圖像識別程序重新建模，通過進一步渲染加
以生成。最後，演員在綠色帷幕前的表演與真實拍攝的場景在電腦上
重新被合成，並根據需要加以修飾和校正，最終才有了「子彈時間」
令人瞠目結舌的奇觀效果產生。[29]

　　「子彈時間」給觀眾帶來一種奇妙的感知體驗。這一場發生在樓
頂的槍戰，之所以會產生不同於電影中一般槍戰場面的奇觀效果，主
要在於它對敘事時空採取了多方面的特殊處理。當尼奧向特工布朗開
槍時，觀眾只看見尼奧扣動扳機的畫面和聽見槍聲響起──這基本上
就是電影通常表現子彈出膛的時間感知。緊接著出現了特工布朗的畫
面，他兩腳直立，通過上身的動作來閃躲射來的子彈；那些經電腦處
理的疊化影像，給人的感覺是時間加速了。當然，最新奇、也最令人
吃驚的還是特工布朗射擊後的時間感知：彈頭及其飛行軌跡清晰可
見，彈頭後面留下了穿破空氣屏障的一串串由大至小的圓圈。在現實
中，因為速度太快，彈頭的飛行是肉眼無法捕捉的。彈頭及其飛行軌
跡被如此精妙刻劃與形象展現，勢必同時帶來時間放慢的感覺。然
而，這個場面的非凡意義不僅限於如此；它和運用升格鏡頭拍攝的慢
動作場面仍有本質的不同。除了「子彈時間」之外，尼奧仰面往後倒
下的動作，更在仰面曲腿平身半躺之時保持了姿勢的相對固定。根據
生活經驗，一個後仰倒下的動作因為地球引力，是不可能一直保持住

29 根據〔美〕鮑勃‧雷哈克：〈形式的遷移：作為縮微類型的子彈時間〉一文（參見
　《世界電影》2011年第2期，頁24）、朱梁：〈數字技術對好萊塢電影視覺效果的影
　響〉一文（參見《北京電影學院學報》2005年第5期，頁18-19）綜合整理。

這個姿勢的。於是就產生了一種效果：似乎在尼奧仰身而倒卻又未及完全倒下的瞬間，時間停止了、動作凝固了（奇妙的是，手臂仍在揮動，大衣仍在飄飛）。而幾乎就在同一個時間，鏡頭又圍繞著尼奧進行三百六十度的環攝，鏡頭的運動又呈現出另一種速度不同的時間過程。當尼奧開槍之時，時間處於正常的感知範圍；在特工布朗那裡，時間加速了；在尼奧仰面倒下之時，時間似乎完全停止了；在子彈那裡，時間放慢了；而在鏡頭環攝之時，運動又表現為另一種時間的畸變。這個槍戰的場面，居然採用了五種不同的時間狀態。場面的時間被從內部進一步拆分開來，分別體現在不同的敘事階段、針對不同的影像畫面或採取不同的表現方式之中。

　　不過，令人驚嘆的還不只是這些。特工布朗的閃躲，每一個姿勢都意味著瞬間裡所採取的一個空間動作；一組這樣的姿勢互相疊印，就變成空間的很多「層」被壓縮在一起。而到了尼奧閃躲子彈的畫面，鏡頭在他仰面往後倒下的動作凝定之時，開始圍繞著他在半空中作有起伏的三百六十度環攝。這兩種不同的時間速度互滲與交織，更建構起一個遠不同於現實感知的空間形態。在現實經驗中，時間和空間永遠是連續的、整體的、統一的。在這個樓頂平臺上，一方面，尼奧倒下的姿勢基本被凝定，根據經驗，整個空間勢必也跟著被凝定——這就像傳統的定格鏡頭產生的效果那樣；而另一方面，鏡頭三百六十度的環攝卻刻劃出一個在運動中大幅度起伏變化的空間，這個空間不僅沒有像尼奧的姿勢那樣被凝定，而且那種運動方式和空間感知反倒賦予尼奧凝定的姿勢一種不可思議的動感。這個段落的奇觀性顯然不只是提供了「子彈時間」，而是整個敘事時空的連續性、整體性和統一性被一再撕裂又重新縫合，傳統電影的時空觀念在這裡受到了有力的挑戰。

　　按照鮑勃・雷哈克的看法，「子彈時間」的特技效果其實早已存在，二十世紀的八十、九十年代就出現在很多藝術家的作品中。「它

的名稱也五花八門，比如時間分割、時間軌跡、邁布里奇效果、多機位攝影（multicam）、虛擬攝影機運動、時間暫停、凝固時刻效果以及死時間。」[30]《駭客帝國》的突破不只是採用了「子彈時間」，而是在採用「子彈時間」的同時，對電影整個敘事時空更複雜、更靈活、也更奇妙的處理、刻劃、重組與呈現。不僅不同鏡頭的電影時空可以不同；在同一個鏡頭中，電影建構的時空也可以不連續、不統一、不具有整體感。而更加耐人尋味的則是，這樣被重新縫合的電影時空不僅沒有遭到觀眾的排斥，而且竟然被欣然接受下來——這就意味著，觀眾在新媒體藝術與新的電影技術一再訓練之下，已經建立起遠不同於以往的電影時空觀念。

二　數位化的電影時空

美國著名的媒體研究專家馬克・波斯特把以電腦為代表的時代稱為「第二媒介時代」。他認為電腦把人的生存分為兩個不同的空間：一邊是牛頓式的物理空間，另一邊則是電腦式的賽博空間。人們頻繁地、無障礙地穿梭於這兩個空間，於是邊界逐漸模糊，差異正在消失。長時間地優游於賽博空間，人在物理空間中的感知經驗既不可挽回地遭遇衝擊，也不可避免地接受了影響。「……在賽博空間中，身體與精神的關係、主體與機器以及新的時空適用域的關係已經改變……」[31]另一個媒體研究專家威廉・Ｊ・米切爾更為形象地把電腦化的空間稱為「軟體建築」；這些「軟體建築」都在創造互動環境，並把需要的人引入其中的虛擬領地。比如電腦上的文字處理器、繪圖

30　〔美〕鮑勃・雷哈克：〈形式的邊移：作為縮微類型的子彈時間〉，《世界電影》2011年第2期，頁24-25。

31　〔美〕馬克・波斯特：《信息方式——後結構主義與社會語境》中文版前言（北京市：商務印書館，2000年），頁2。

平臺或三維模型空間，比如操作系統提供的「桌面」、「文件夾」、超級卡片系統中的「卡片」以及電子郵件系統中的「信箱」、「公告牌」等。因為都具有容納各種信息的功能，它們很容易就被看作具有空間的形態；因為處理信息有不同的速度，它們也很容易被看作具有時間的形態。在電腦中，時空被分離、被伸縮、被重組。數位技術提供了重新處理和生成時間與空間的能力。「電腦化空間中的軟體可以是一維的場所，如由屏幕顯示的文字；可以是二維的場所，如放到『桌面』顯示器上的物體；還可以是三維的虛擬房間、儲藏室、圖書館、畫廊、博物館或自然風景；甚至可以是抽象的數據結構中的一個多維場所。」[32]面對由多種維度建構起來的不同空間，人們隨意進出，而且不存在不同維度的空間之間的技術障礙和感知障礙。當一個人長時間徜徉在如此複雜多變的賽博空間裡，怎麼可能保留原先在物理時空中早已習慣的具身認知和情境認知呢？

　　數位技術在電影中的運用，表明電影同樣被帶進了「第二媒介時代」，數位技術也成為電影自膠片技術以來的第二座里程碑。在「第二媒介時代」，數位化的生存不僅讓人們適應了賽博的時空，被賽博時空造就的那些新經驗，也反過來促進對電影新的時空表達的接受和回應。在影片《英國水手》中，導演索德伯格要在人行道、咖啡館和女主人公的公寓三個地點來表現一長段說明性的對白。起初考慮的是在三個地點共同完成這段對白，後來又考慮在三個地點分別完成這段對白，經過再三權衡，他最終採取的方式卻是：對話一點都不中斷，但對話的畫面卻在那三個地點之間來回切換。一次對話的不中斷意味著時間的連續，根據現實經驗，保持時間連續的對話，根本不可能在三個被分割的空間中跳來跳去的進行。「雖然這種做法按照現實生活

32 〔美〕威廉·J·米切爾：《比特之城──空間、場所、信息高速公路》（北京市：生活·讀書·新知三聯書店，1999年），頁22。

的情況或者劇本邏輯性來說根本講不通，但是觀眾似乎絲毫不感到困惑。當代的觀眾已經習慣了音樂錄像裡紊亂的畫面，也習慣了用遙控器快速轉換電視頻道。」[33]電子技術是如此，數位技術更是如此。電腦遊戲、網路、DVD 等，進一步對觀眾在不同維度的數字時空中頻繁進出的感知經驗反覆加以訓練——這是在「第二媒介時代」每天都在發生的事情。

　　在電影中，數位技術和膠片技術相比，它的最大優勢表現在對影像的基本控制單元，已經由膠片時代的畫格進一步進化到數字時代的像素。在膠片時代，一段膠片可以在剪輯時分切到畫格，但一個畫格卻不可再分。在數位時代，每個畫格卻可以被再次劃分為由許多行和列組成的集合，行與列交叉形成的每個點即是所謂的像素。通過數位化的轉換，每個像素分別依照其亮度、色度和飽和度，採用三組數字來加以描述。這就實現了從畫格影像到數字的轉換，以及由此再逐步實現對圖形的儲存、修飾、改變和從無到有的創造。畫格上的影像，根據物理空間的感知經驗而被辨識為人、動物或物體，它們依照一定的存在形態被組織成一個整體。經過數位化處理，它們卻變成像素的組合，像素之間的關係卻是離散的，不同的只有數字的表達。像素技術讓電影可以自如地在電腦上處理任何一個圖形。當膠片上的影像變成像素的一連串數據的讀取，對影像的分解與重組能力便在無形中得到大幅度的提高，在理論上甚至可以達到無限；數位技術也由此打開了電影創造時空的一扇新的大門。

　　數位技術也給 3D 立體電影帶來了根本性的變革。卡梅隆在《阿凡達》中採用了一種他參與設計的拍攝系統——「佩斯合成」，即帶有兩個高清數字攝像鏡頭的攝影機。這種攝影機使 3D 電影畫面由過

33　〔美〕讓-皮埃爾·格恩斯：〈拍攝的空間〉，《世界電影》2010年第3期，頁9。

去的兩個層面增加到四個層面，因而更具有空間的層次感。[34]這其中，最具有奇觀性的當然還是對電影空間的突破，它衝開了銀幕畫框平面的限制，把可利用的空間外凸到銀幕畫框的平面之前。於是，在觀眾看來，原本在座席和銀幕之間留出的那部分影院空間，就被電影中外凸的前景空間全部填滿，進而重建起前景空間與電影原來的平面空間和縱深空間之間的連續性。因為這種連續性，座席和銀幕之間的那部分影院空間已經不復存在，產生的結果就是把座席上的觀眾一道納入了電影空間之中。原本那種坐在影院的座席上「看」銀幕的電影空間觀念，就被完全置身於電影空間之內的觀念所取代。西方學者埃爾澤賽爾運用「吞噬」（engulfment）這個詞來表現數位技術帶來的這種全新的空間感知。以往在電影中，觀眾所採取的是一個「旁觀」的位置，然後通過意識的投射進入電影的空間。經數位處理的鏡頭空間不再滿足於這個「旁觀」的位置，它乾脆讓觀眾被這樣的空間「吞噬」了，把他們納入到空間之中了。「吞噬『表明影像具有一種非觀看的、以身體為本的可變性，這種可變性也許會對觀眾的主體立場進行修正』。」[35]由此，觀眾獲得了一個電影空間內新的站位和視點，不再像過去那樣端坐於座席，再把意識投射到電影銀幕；他們似乎就處於電影的空間之內，無形中增強了具身認知和情境認知的體驗。也因此，他們才會如臨其境一般，被迎面射來的弓箭或馳來的馬車嚇得膽戰心驚、失魂落魄。然而，這個電影空間之內的站位和視點，直接導致銀幕畫框的幾近於消失；原本通過畫面影像的處理去刻劃的畫外空間，此時也因為這個站位和視點不再可能。為此，3D立體電影才盡量不讓處在畫框邊緣的人物向前突出，也避免被攝的人物有部分處於

34　參見〔美〕戴夫・凱爾：〈3D懸疑──從《非洲歷險記》到《阿凡達》〉，《世界電影》2010年第3期，頁18及註釋。

35　參見〔美〕黛博拉・圖多爾：〈蛙眼：數碼處理工藝帶來的電影空間問題〉，《世界電影》2010年第2期，頁19。

畫框之外。[36]即便是在《阿凡達》中，也不是所有的鏡頭都充分利用前景空間的。似乎只是在那些表現浮游的生物和懸浮的山巒時，這種效果才特別明顯。而那些表現地球人和外星人關係的畫面，因為不太容易或者不太需要表現空間的立體感，就經常會把空間重新縮回去，又恢復到傳統電影那種主要由平面空間和縱深空間構成的空間形態。

> 畫面客體具有空間可變性，意味著這些客體並不會呈現為一個由獨立畫面空間組成的線性序列，而是形成一個嵌套的、重疊的、變異的空間，這個空間可以像一個物體一樣被伸展、壓縮，塞到其他空間裡去；同時也意味著它們本身內部包含著其他的敘事空間。[37]

　　數位合成技術同樣給電影的時空形態帶來了新的可能。所謂合成，即是把原本兩個以上鏡頭中的影像，通過數位技術進行縫合，讓它們形成一個新的鏡頭。有學者把這些被重新縫合的不同鏡頭稱之為「層」：「達到這種效果是因為在層與層之間使用了合成軟體中的變形工具，這些變形工具有基於關鍵幀插值的變形技術、完善的自由變形技術以及形狀過渡變形技術等。」[38]在「子彈時間」的段落中，特工布朗對子彈的閃躲，上身的不同動作經過虛化處理被疊印在一起，其實就是不同瞬間的空間姿態以「層」的形式重新合成的。在《泰坦尼克號》中，傑克為露絲作畫，一個鏡頭朝露絲臉部緩慢推近成特寫；與此同時，露絲原本十分年輕的面容，卻出現了越來越密布的皺紋，

36　參見屠明非：〈技術與文化：數字媒體時代的電影藝術〉嘉賓點評，《當代電影》2010年第7期，頁87。

37　參見〔美〕戴夫·凱爾：〈3D懸疑──從《非洲歷險記》到《阿凡達》〉，《世界電影》2010年第3期，頁18及註釋。

38　郝冰、張競：〈數字技術「層」概念下的影像時空重構〉，《當代電影》2007年第4期，頁137。

在幾秒鐘之內由一個姑娘變成一個老太太。這同樣也可以理解為，露絲在幾十年跨度間的兩個空間影像，以數位變形技術把它們轉化為「層」的形式，極為流暢地加以合成。除了分「層」，數位技術還具備對鏡頭重新分「塊」的處理方式。一個鏡頭被分割為幾個小的鏡頭畫框，每個小的鏡頭畫框占據整個鏡頭的一定空間，結果是一個鏡頭被分割為幾大「塊」重新組合在一起。這典型的表現在《時間密碼》、《綠巨人》等影片之中。不管是分「層」還是分「塊」，數位合成技術都是針對傳統的鏡頭，也致力於去改變傳統的時空觀念的。也就是說，不同鏡頭中的影像，經過分「層」或分「塊」的重新合成之後，同樣會形成過去在攝影機一次連續拍攝之後那種單一鏡頭的形態；然而這個所謂的單一鏡頭，其實已經在時空形式上被完全改變，進而和傳統的鏡頭時空始終保持的連續性、整體性和統一性大異其趣。

三　中斷與連續：超驗的時空

因為數位技術，電影操控時空的能力得到極大提高，也根本改變了電影時空的存在形式與美學觀念。在傳統的電影時空中，鏡頭是基本單位。鏡頭因為有類似於現實時空的連續性而和人的感知經驗相對應甚至相同構──這是電影時空得以獲得觀眾認同的基礎與前提。而在鏡頭之上，不管是場景、段落還是作為整體的電影敘事，電影時空都須經過不同形式的中斷與連續的關係建構。數位技術給電影時空帶來的革命性變革，首先是針對鏡頭的，也是基於鏡頭的。一旦數位化使電影影像的基本控制單元，從畫格進一步深入到像素；電影處理鏡頭時空的能力，不再受到膠片本身物理性質的制約，可以更自由、更靈活、更生動地創造性運用，也足以使影像更具有奇觀性和衝擊力。

數位時代的電影一方面保留著攝影機以鏡頭為基本單位的表現形式，另一方面鏡頭已不再是指一段連續拍攝的膠片，而是一種數位的

模擬。表面上看，它仍保留著鏡頭的外觀——有類似的「起幅」和「落幅」，有鏡頭之間的組接，有運動、影像、場景等各個要素的連續感，究其實，它卻有可能是數位技術通過分「層」或分「塊」的處理，把不同的影像重新縫合的結果。這其中，有的是兩個不同影像在空間的虛擬連續、有的是多個影像的套層結構、有的是一個鏡頭被分割為多個畫面，甚至有的出現鏡頭內部時間與空間的不再統一……在李安的《綠巨人》中，開頭是妻子向戴維說自己懷孕了，這時夫妻倆處於同一個鏡頭畫面中。奇怪的是，從他們的目光無法對視來看，明顯缺乏一個連續性的視角。也就是說，這是由不同方位的兩個鏡頭拍下的影像再重新縫合在一起的，而且明顯是有意為之——因為要讓目光重新連接，對數位技術而言並不困難。一個原本應該在空間上具有連續性的鏡頭，卻出現了空間不連續的問題。在這裡，觀眾意識投射的站位和視點都出現了問題；就好像觀眾不是站在畫面空間之外的某個單一視角看到的場景，而是就站在場景之中，同時看到處於不同方位上的夫妻倆。在維霍文導演的《賤女孩》（臺譯：《辣妹過招》）中有個鏡頭更加古怪：主人公家的起居室突然離開她的整座房屋，沿著家鄉的街道向前滑行。一方面，起居室不可能與整座房屋的空間結構相分離；另一方面，起居室也不可能出現在街道上，更不可能像汽車一樣，通過滑行穿越街道的空間。在這裡，觀眾也不再是站在一旁看到這個場景，因為他們在現實中不可能看到這樣的場景。這個場景更像是觀眾自己做了一場夢，在夢中觀眾跟隨在這個脫離了整座房屋的起居室後面，沿著街道向前滑行。數位技術完全改變了鏡頭空間的連續性感知，各種空間不連續的形態都一無例外地超越了觀眾在現實中的感知經驗。當然，更重要的是作為存在方式的電影空間被改變，又隨即破壞了電影的其他傳統規範，比如連續性視角、比如觀眾的站位、比如電影和觀眾之間建立的關係模式。

　　不僅數位化的電影空間是如此，數位化的電影時間也是如此。在

《綠巨人》中，當綠巨人與坦克大戰之後，一個鏡頭中出現了三個畫框，畫框內的空間彼此是不連續的，綠巨人卻以一個具有連續感的飛行動作穿越這三個不連續的畫框空間（表現在身體的不同局部同時出現在不同的畫框空間裡）。動作的連續意味著時間的連續，但動作的連續本來所要求的空間連續卻沒有同時具備，反過來空間的不連續又使觀眾對時間的連續頓生疑竇──這又形成一種奇特的時空關係。在索庫洛夫的《俄羅斯方舟》中，整部影片由一個連續的長鏡頭拍攝而成，以表現彼得大帝的輝煌時代作為背景。但是，影片中卻有三處把敘事直接延伸到革命後的那個時代：一個場景是主人公居斯蒂納走進了列寧格勒圍城時期的一個房間；一個場景是居斯蒂納走進今日聖彼得堡愛爾米塔什博物館的義大利天光小廳，並同兩位聖彼得堡退休人員就丁托列托的《施洗約翰的降生》展開一番討論；第三個場景則是把博物館歷史上三個不同時代的人物──他們都是博物館的館長──一塊拉進了革命後的時代。在影片中，鏡頭一直是連續的，連續的鏡頭從來都是存在於連續的時間之中的，但人物與歷史場景卻體現為時間的不連續。「這種以時間錯位方式表現現代情景的段落彷彿是影片中的一些休止和中斷，突出了觀眾與愛爾米塔什所經歷事件之間的距離感。」[39]

　　數位技術從根本上摧毀了電影傳統的時空形式。這首先表現在，作為最基本的構成單位，鏡頭已經無法保持膠片時代的那種時空連續性。更多的嘗試都在指向它，挑戰它所依託的現實時空的感知經驗。那些經數位化處理的鏡頭時空，既不再基於攝影機的連續性視角，也不再遵循時間與空間各自的連續性，甚至把原本的時空統一性也棄之不顧。這樣的鏡頭時空，從技術角度上看，是只有數位技術才可望做到的；從觀念角度上看，它又從根本上改變了以現實的時空經驗為基

39 〔美〕德拉甘·庫君季奇：〈「以後」以後：亞歷山大·索庫洛夫的方舟情結〉，《世界電影》2006年第3期，頁16。

礎的感知方式與認同方式。電影時空在鏡頭內部更隨意、更自由、也更精微地被撕裂、被改變和被重組。由此產生的結果便是，鏡頭時空的關係建構，有了更複雜、更豐富，甚至更匪夷所思的形式。經過層次的持續轉換，在鏡頭之上，場景、段落和整部影片的時空結構，同樣體現出各種花樣的翻新。在《泰坦尼克號》、《阿凡達》、《盜夢空間》、《時間密碼》、《綠巨人》、《俄羅斯方舟》等影片中，鏡頭時空的中斷與連續，與其他結構層次上時空的中斷與連續，形成更加統一的形式規範。在這種情況下，電影越來越不像是現實生活的一種確證，而是一場夢幻——這也正是為什麼數位技術被大量地運用於製作科幻大片、魔幻大片、歷史大片和戰爭大片的原因。黛博拉·圖多爾曾指出：

> 這股把數碼電影拖離寫實主義軌道的力量，說明這些技術「會對支配繪畫藝術長達四個世紀、從一開始就統治著電影的傳統畫面空間造成破壞」。統一而連貫的「經典」電影空間出現了裂痕，觀眾對長期以來被視為電影基本元的鏡頭開始產生全新的理解和體驗。觀眾和鏡頭的關係發生轉變，意味著觀眾對敘述的立場和反應也發生改變。[40]

對觀眾來講，數位化的電影時空當然是超越於現實的時空經驗的。經過新媒體以及受新媒體影響的數位電影的一再訓練，觀眾早已不再滿足於從電影中去尋找現實的確證，他們更期待的只是滿足自己夢幻般的視覺欲望，這恰好和數位技術表現影像奇觀的優勢有了更明確的呼應和更完美的結合。數位式的超驗時空不僅是花裡胡哨的炫技，它更嘗試著去建立一種電影與觀眾的新型關係。這種更具有表現

40 〔美〕黛博拉·圖多爾：〈蛙眼：數碼處理工藝帶來的電影空間問題〉，《世界電影》2010年第2期，頁16。

主義美學特徵的發展趨勢，在奇觀大片中越演越烈；不同的只是，它不像蒙太奇時期那樣去追求理性與抒情，而在一系列奇觀大片中指向意志的層面。

第六章
靜止和運動

　　從技術上看，電影有著漫長的發展前史。在西方，最早可以追溯到一八二九年普拉多介紹的一種被他稱為「幻視鏡」的儀器。[1]其後，又經過一系列技術的革新和創造，第一個「活動影像攝影機」才在一八九四年底由盧米埃爾兄弟製作完成。從誕生的那一天起，電影就是以表現活動影像閃亮登場的。當無數的人湧入遊樂場所，為《火車到站》尖聲驚叫、為《水澆園丁》開懷大笑時，他們被電影吸引的，正是前所未有的活動影像。活動影像被看作是電影區別於其他藝術的一個基本特徵和主要表現手段。它讓電影得以呈現直觀的、在時空中連續展開的動態畫面。基於這個特徵，電影才和通過凝定的瞬間來表現靜態形象的繪畫、雕塑和攝影相區別。

　　在電影史上，法國盧米埃爾兄弟公司的放映操作員尤金‧普洛米奧（Eugene Promio）被認為是移動鏡頭的創始人。「一八九六年，普洛米奧首次通過放在狹長的小船上的三角架和攝影機再現了威尼斯的動態景觀。」[2]從那以後，移動攝影的技術不斷更新，創造出越來越豐富的形式，動態景觀也就成了和活動影像並駕齊驅的另一種動態畫面。

　　活動影像是指影像本身具有活動的特點，比如人、動物或運動物體（汽車、電梯、起重機等）；動態景觀則是指構成景觀的物體本身並不具有活動的特點（如山脈、房屋、桌椅等），卻因為移動攝影演

1　〔蘇〕戈爾陀夫斯基：《電影技術導論》（北京市：中國電影出版社，1959年），頁21。

2　〔美〕克莉絲汀‧湯普森、大衛‧波德維爾：《世界電影史》（北京市：北京大學出版社，2004年），頁6。

變成動態的畫面。電影的優勢鮮明地表現在活動影像和動態景觀這兩個方面。電影中的運動，其實就是由這兩種形式所呈現的動態畫面構成的。

第一節　運動與主體經驗

自亞里斯多德以降，運動一直是哲學家和科學家經久討論的話題。在現當代，如柏格森、德勒茲和梅洛-龐蒂等人，也都把運動視為和感知、意識、時間空間等問題緊密相關的一個存在範疇。德勒茲甚至還寫過一本專門的著作《電影1：運動─影像》，以哲學的態度和方法來思考電影中的運動。當然，把電影視作一個哲學的對象，還是和把電影視作一個藝術與美學的對象很不相同的。德勒茲那些充滿思辨色彩的討論，其實和運動在電影中如何被藝術地運用仍然相距甚遠。在客觀世界，除了人和動物，以及各種活動器械和交通工具之外，星球也在運動、病毒也在運動、聲波與光波也在運動。這些運動都無法被主體感知，而只能通過科學儀器去觀察或測量。電影中的運動卻只能是被眼睛看到的、銀幕畫面上的活動影像和動態景觀。銀幕是布質的，自身並不會運動，銀幕上也沒有什麼客觀的物體在運動（偶爾附著其上的小飛蟲除外）；電影的運動不是有什麼東西處於運動狀態，而是放映機把光投射於銀幕，導致銀幕上光影和色彩發生了持續變化，是這些變化成了活動影像和動態景觀的呈現方式──在電影中存在的，無非只是運動的幻覺而已。

一　對運動的感知

從一開始，電影的運動就建立在工藝技術的基礎之上。在路易·盧米埃爾發表的一篇討論「活動影片機」的論文中，他指出：「在相

當的照明條件下，眼睛網膜的存留印象約為八十分之一秒，所以，為
了使眼睛獲得不間斷的印象，每秒鐘在銀幕上顯現十五到十六張畫面
已感足夠。每一畫面交替時，便隔有三分之一乘以十六分之一等於四
十八分之一秒時間的黑暗，這時鏡頭已被裝在歪輪上可轉動的遮光器
所掩蓋。在此以後每一畫面繼續保持三分之二乘以十六分之一等於二
十四分之一秒鐘的靜止。」[3]這個膠片上靜止與運動的連續轉換被稱
為「間歇運動」，它是全部電影工藝的基礎。其後，被膠片的「間歇
運動」連續放映出來的靜態畫面，才通過眼睛的「視覺暫留」，被感
知為活動影像或動態景觀。不少電影理論家如明斯特伯格、斯坦利‧
梭羅門、大衛‧波德維爾等人都一再討論過膠片的這個工藝基礎，並
把它和連續頻閃觀測現象、光學幻覺、似動體驗等聯繫起來考察，揭
示了電影中靜止和運動的對立統一與人的生理結構之間存在著的對應
關係和協同關係。

　　在電影中，運動從根本上說是一種幻覺，這種幻覺生成於電影特
定的工藝，以及人的生理心理功能。運動在電影中並不真正存在，並
不真正存在的運動卻被感知為存在著，這就是電影運動的矛盾統一，
也就是電影運動作為一種幻覺的本質。澳大利亞學者格雷戈里‧柯里
主張把幻覺區分為認知幻覺和感性幻覺。在他看來，認知幻覺是由錯
誤的認知產生的幻覺，比如沙漠中明明沒有綠洲，卻看到那兒有一塊
綠洲；感性幻覺則是由歪曲的感知產生的幻覺，比如事物明明不是這
種模樣，卻被感知為這種模樣。[4]他的討論儘管有過於繁瑣和不清晰
之嫌，但對電影運動而言，區分這兩種幻覺如何共同起作用還是有價

3　轉引自〔蘇〕戈爾陀夫斯基：《電影技術導論》（北京市：中國電影出版社，1959
　　年），頁31。
4　參見〔澳〕格雷戈里‧柯里：〈電影、現實與幻覺〉，大衛‧鮑德韋爾、諾埃爾‧卡
　　羅爾主編：《後理論：重建電影研究》（北京市：中國社會科學出版社，2000年），
　　頁462-463。

值的。從銀幕畫面來看，它真正存在的只是光影和色彩（色彩也是一種光波的形態），但卻被感知為不同的影像──這就是認知的幻覺；而這些影像在膠片上明明是靜止的，卻被感知為是運動的──這就是感性的幻覺。作為基礎的膠片工藝，與作為主體的生理與心理，就是在這兩種幻覺的疊加中得到統一的。

活動影像是由攝影機（早期一般處於靜止狀態）對鏡頭前活動的人物或物體進行拍攝，進而使畫面上的影像呈現為活動的；動態景觀則是由攝影機針對現實場景（早期一般也處於靜止狀態）採用動態拍攝，進而使原本是靜態的景觀被感知為動態的。表面上看，這是完全不同的兩種呈現形態，卻被視作電影運動的兩種基本形式──那麼，它們如何在運動的幻覺中進一步獲得統一呢？

認知心理學家首先把它們歸結為眼睛的功能，認為眼睛對運動的感知表現為網膜像的運動。「網膜像的運動既可由物體運動引起，也可由眼動引起。」[5]也就是說，運動的感知其實取決於網膜像。在視網膜上形成的影像如果出現了運動的狀態，它就會被感知為運動。而網膜像出現運動狀態，既可以由外部的物體運動導致，也可以由眼睛的運動導致。在這裡，眼睛的運動在網膜像上的呈現，有如攝影機的運動在網膜像上的呈現，都是一種相對於客觀對象的「主動」運動。

> 每隻眼睛都由六條肌肉支配運動。……眼睛處於連續不斷的運動中，它們以不同的方式運動著。當眼睛來回運動尋找一個物體時，眼動是和用眼睛跟蹤一個運動著的物體時完全不同的。當眼睛搜尋時，眼動表現為一系列快速、細小的跳動。而當眼睛追蹤時，眼動是平緩的。這種跳動稱為眼跳（Saccades）（借用一個古老的法文單詞，其意為「船隻急速開動」）。除了

5　〔美〕M・W・艾森克、M・T・基恩：《認知心理學》（上海市：華東師範大學出版社，2009年），頁150。

這兩種主要的運動外，還有一種連續的、頻率很高的細小運動，叫震顫（tremor）。[6]

這就是說，所謂的眼動，其實是指眼睛來回尋找一個物體時的運動。之所以需要特別區分，就在於它和跟蹤運動物體的那種眼動有著不同的形態特徵。這個看法對認識電影中的運動無疑是有啟發性的。一方面，活動影像是呈現人體或物體本身的運動，作為外部刺激，它當然會導致網膜像的運動──它屬於那種跟蹤運動物體的眼動；另一方面，攝影機又是模仿眼睛的，所以動態景觀當然也會導致網膜像的運動──它則屬於那種來回搜尋物體的眼動。活動影像和動態景觀都勢必帶來網膜像的運動，網膜像的運動通過神經傳導抵達大腦，這就是兩種完全不同的呈現形態被同樣感知為電影運動的心理根據。

關於運動，梅洛-龐蒂說過一句很思辨的話：「即便運動不能用位置的移動或變化來定義，但運動仍然是位置的移動或變化。」[7]一方面，位置的移動或變化是運動的一個重要特徵與標誌；另一方面，位置的移動或變化又不可能從根本上定義運動。運動只能是一種特定的移動或變化，它由自身的一些特性所規定。要正確地認識運動，就意味著要進一步去界定運動所導致的移動或變化究竟有什麼特別的性質──即便只是關於運動的幻覺，它也仍然需要一個認知的判斷；這是以主體運動感知的全部經驗為基礎的。

當然，最顯著的特性就表現在這種移動或變化的連續性上。這裡的連續性包括兩個方面：其一，經驗告訴我們，在現實中，只要是運動的物體，一無例外都會採取一定的運動姿勢，而姿勢的變化具有明顯的連續性。人或動物的動作姿勢是毋庸置疑的了，即便是像汽車、

6　〔俄〕R・L・格列高里：《視覺心理學》（北京市：北京師範大學出版社，1986年），頁48。

7　〔法〕莫里斯・梅洛-龐蒂：《知覺現象學》（北京市：商務印書館，2005年），頁310。

電梯、起重機這些活動器械或交通工具，也同樣存在運動姿勢的連續性變化。人在運動中會連續性地揮動雙臂、動物在運動中會連續性地撒開四條腿、汽車在運動中會有車輪的連續性滾動、電梯在運動中也會有連續的升降、起重機在運動中鐵臂也會連續地劃過空間，如此等等。「如果我們不是通過走馬盤，而是在真實街道上看一匹真的奔馬，我們就會看到它的整個肢體時刻都處在一個新的前進位置。它的腿經歷所有的運動階段；這種連續狀態就是我們感知到的運動本身。」[8] 像愛森斯坦在《戰艦波將金號》中那三個石獅子的連續鏡頭，雖然按照臥倒和站起的次序排列，但經驗告訴我們，石獅子不是一個動體，石獅子姿勢的三個鏡頭也缺少動作的連續性，所以也就不可能被感知為一種運動。其二，與此相聯繫，連續性還體現在位置的移動或變化上。不管採取怎樣的運動方式，運動總是會在時空中發生位置的連續性變化。也就是說，位置在時空中的移動或變化也必須是具有連續性的。梅洛-龐蒂舉過一個例子來說明這一點：「如果我把手錶放在房間的桌子上，如果手錶突然不見了，片刻之後又重新出現在隔壁房間的桌子上，我不會說發生過運動。」[9] 這裡的判斷包含著不同的層次：其一，手錶不是一種動體，它不會自行運動；其二，即便手錶要運動，它也不會突然消失和在另一個空間重新出現。既然運動要保持動作姿勢的連續性，運動在時間和空間中展開，位置的移動或變化也勢必要保持連續性。

　　在電影中，只有物體出現姿勢和位置（而不是構成它的光影或色彩）的連續性變化才會形成運動的感知。光影由明亮轉昏暗、色彩在暖色與冷色之間轉換，光點之間同樣存在著位置的移動或變化，但卻不可能用它來界定電影的運動。當然，位置的變化既可以由影像的活

8　〔德〕于果・明斯特伯格：〈電影心理學〉，李恆基、楊遠嬰主編：《外國電影理論文選》（北京市：中國電影出版社，1995年），頁8。

9　〔法〕莫里斯・梅洛-龐蒂：《知覺現象學》（北京市：商務印書館，2005年），頁313。

動造成，也可以由攝影機的運動造成，甚至可以由鏡頭的剪輯造成。[10]
即便攝影機處於固定狀態，電影的空間被框定而不可能發生任何變
化，但人或物體的運動仍會產生位置的連續性變化。比如近景鏡頭中
人舉槍瞄準的動作、畫面上小汽車緩緩停在路邊、縱深鏡頭中人物越
走越遠、一隻小鳥在樹叢之間跳來跳去……這些畫面，空間雖然沒有
變化，但被攝體在空間的位置以及它與整個環境之間的關係仍然發生
了連續性變化──這同樣是動態畫面常見的一種形式。

二　主體感知與經驗加工

　　「網膜像」運動是電影運動在生理層面上的前提和基礎。只有當
眼睛的視網像出現了運動，它才有可能被大腦神經進一步加工，產生
認知幻覺和感性幻覺。這就意味著，對電影運動的感知不僅僅取決於
「網膜像」的運動，它還需要更多的主體經驗來提供支持。這些經驗
都是主體在實際生活中，通過對動體的觀察和對自身運動的體驗逐步
積累的。比如特寫鏡頭中，一個人不易察覺地眨了眨眼睛；從網膜像
來看，位置的移動或變化肯定是存在的，但一般不會把它感知為電影
的運動。比如，用固定鏡頭拍攝一棵直立的大樹，樹葉卻被微風吹
動；從網膜像來看，位置的移動或變化肯定是存在的，但一般也不會
把它感知為電影的運動。要明白是不是電影的運動，除了位置的移動
或變化之外，還必須有其他條件喚起主體提取相關經驗來參與感知和
判斷。比如，身體姿勢，運動中的人或動物必然表現出一定的運動姿
勢；即便畫面呈現的是在跑步機上跑步，人體並沒有在空間上移動位
置，也仍然會被感知為運動。比如速度，一個子彈射擊的鏡頭接一個
胸口中彈的鏡頭，儘管兩個鏡頭都可能是完全靜態的畫面，在觀眾那

10 剪輯造成運動的效果較為特殊，需要一定的條件，在這裡不展開討論。

裡仍會產生子彈運動的感知。比如效果，運動會產生相應的效果，這些效果也能反過來形成運動的判斷。在《魂斷藍橋》中，女主人公梅藍到火車站送別戀人陸寧，畫面上是梅藍的臉孔，臉孔上有節奏地閃過車窗映射出的燈光，觀眾很容易就意識到火車已經開動了。

明斯特伯格正確地指出：「現在我們發現運動也是感知的，但眼睛卻沒有接受到真正運動的印象。它僅是運動的暗示，而運動的概念在很大程度上是我們自己的反應的產品。」[11]即便從銀幕是二維的和布質的這些特徵出發，電影中也不可能有什麼實在的運動；它只不過是主體的一種感知體驗，是一種運動的幻覺。沒有實在的運動卻被主體感知為運動，這就是電影運動的一個本質。主體的感知本身就是複雜的心理過程，它從網膜像的運動開始，在傳導到大腦的過程中經過持續的神經加工，最終形成一個關於銀幕畫面的認知判斷。首先，這個判斷必定是對畫面整體特徵的判斷。也就是說，並非畫面上有一點運動的徵象或變化的因素，它就會是運動的畫面——運動取決於畫面整體的動感。其次，這個判斷也必定是綜合的判斷。它取決於主體對運動多方面的感知經驗；有時需要這些經驗的共同起作用，有時也許只需要一種經驗甚至只是一點暗示。最後，這個判斷也必定是豐富多樣的判斷。電影的運動雖然由活動影像和動態景觀這兩種基本的形態來表徵，但活動影像和動態景觀卻不是分別呈現的，而是結合在一起共同構成銀幕的動態畫面。這種結合具有複雜的形式，所產生的效果也隨之豐富多樣，基本的情況則有下面的三種：

其一，攝影機靜止不動而影像在活動。攝影機靜止不動製造了一個既定的景框空間，它由各種處於靜態的景物所構成。在這種情況下，影像局限在這個靜態的、封閉的環境中展開活動，其動作會更加觸目，動作與環境之間的關係也更受注意。

11 〔德〕于果・明斯特伯格：〈電影心理學〉，李恆基、楊遠嬰主編：《外國電影理論文選》（北京市：中國電影出版社，1995年），頁11。

其二，影像靜止不動而攝影機在運動。不管攝影機如何運動，它通常是針對靜態的影像（人、動物或其他物體）去展開，電影畫面也勢必呈現為動態的景觀。環境空間在攝影機運動的引導下，發生與所採取的運動方式相關聯的各種變化。畫面上不斷引入新的因素，進而建立起和整個環境空間以及靜態影像之間的新關係。

其三，影像和攝影機都處於活動或運動的狀態。這是電影的運動感知最為強烈，其結合方式也最為豐富多樣的情況。一方面，因為器械、設備和技術的改進，影像呈現為各種令人匪夷所思的運動形式──比如「維亞」技術讓武俠在半空中飛來飛去、利用數位技術製造出「超人」、外星生物、史前動物的超級運動等。另一方面，攝影機運動產生的各種動態景觀，不僅模仿眼睛，也模仿身體，甚至還模仿身體與各種運動器械、交通工具的結合而出現更多的變化和更眩目的效果。比如把攝影機掛在航空模型上穿越拱門俯拍攻城的士兵、比如表現武打、汽車追逐、飛機在空中纏鬥的動態攝影、比如由虛擬攝影機製造穿越時間或進入人腦的虛幻景觀。

電影的運動在技術層面上有賴於膠片的「間歇運動」，在生理層面上有賴於以網膜像運動為基礎的神經加工，在心理層面上則有賴於主體的感知經驗和複雜的心理認同過程。銀幕畫面是二維平面空間，實在的物體運動不可能產生──運動不過是一種「光學幻覺」、一種感知體驗。明斯特伯格認為：「對運動的感知是一個獨立的經驗，不能簡單地把它歸結為看到一系列不同的位置。在這系列視覺印象上還要加上意識的特定內容。」[12]只有加上了意識的特定內容，電影的運動才不只是純客觀的效果，而是主體感知與經驗持續加工的結果──這才是電影中運動的真正含義，體現出運動作為電影的一個美學特性，並得以和其他空間藝術如繪畫、雕塑和攝影相區別。

12 〔德〕于果・明斯特伯格：〈電影心理學〉，李恆基、楊遠嬰主編：《外國電影理論文選》（北京市：中國電影出版社，1995年），頁9。

當然，影像和攝影機的結合還有一種方式，這就是二者都保持靜止不動。在這種情況下，電影就不是運動的，而是靜止的——靜態畫面呈現的是電影的另一種基本形態。

三　靜止和運動

在電影中，運動毫無疑問包含著位置的移動和變化。然而，當位置的移動或變化越來越細微、越來越緩慢、越來越不易察覺之時，鏡頭畫面也會越來越模糊了運動的感知。比如，特寫鏡頭中，嘴角泛起一絲不易察覺的笑意；廣袤的沙漠中，遠遠的有駝隊在緩緩跋涉；平靜的湖水中，風吹起一片微瀾……諸如此類的鏡頭不能說不存在位置的移動或變化，但在觀眾的感知中，卻更容易把它們看作靜態的畫面。這是因為，攝影機的鏡頭是固定不動的，而位置的變化儘管存在，卻因為過於微小而容易被忽視或忽略。西文著名的實驗影片《波長》，則屬於另一種相反的情況。在大約四十五分鐘的片長中，除了三次出現短暫的人物活動之外，大部分鏡頭畫面上都只有一個空蕩蕩的房間。攝影機始終固定對準房間的三面牆連續拍攝，以一種幾乎難以察覺的緩慢速度向前推近。在相對較短的時間裡，畫面幾乎看不出有什麼變化，在感知中處於靜止的狀態。只是到四十五分鐘完全過去了，伴隨著鏡頭的前推，畫面中最終只剩下正對面牆壁上一幅描繪海浪的油畫，觀眾才明白攝影機確實是運動了。從整部影片來看，攝影機無疑是一刻不停地連續向前推去的，照理說，攝影機的運動肯定會帶來動態的景觀，但由於鏡頭的固定和緩慢的運動速度，甚至達到了肉眼難以察覺運動的程度；而房間裡除了窗戶、牆上裝飾畫、桌椅和櫥櫃這些處於靜態的物體之外，大部分時間都沒有活動的影像存在。在這種情況下，就很難想像觀眾有可能產生運動的感知了。這就意味著，當位置的移動或變化越來越細微、緩慢和不易察覺，以至發展到

其極限，結果就是移動和變化完全停止下來了。一般而言，運動的停止就是所謂的靜止。

　　在西方，特別把靜止和運動作為電影的一組重要關係來展開討論的，是美國的電影理論家斯坦利·梭羅門。他的著作《電影的觀念》開篇第一章就是「電影的動和靜」。在指出電影是騙人的，它讓我們看到的運動只是一種光學幻覺之後，斯坦利·梭羅門意識到電影的這種兩重性有著理論上的重要意義。就運動的這一面來看，他強調了「運動不僅是可以敘述的，而且還意味著敘事是電影這種特定藝術形式的基本表現方式。」也就是說，正因為電影有了運動，電影才有可能敘事。斯坦利·梭羅門的深刻之處還表現在對靜止的這一面也給予了足夠的重視。他認為：

> 在另一方面，電影的機械性質（即電影是由印在膠片上的靜止照片組成的）意味著電影同靜物攝影這樣的「無運動」藝術也有關係。一般的電影創作者看來大都忽視這種關係，但是處理好這種關係仍然是電影藝術家必須經常注意的任務。這個任務要求電影創作者注意繪畫和攝影這些不按直線發展揭示其含義的藝術形式的美學要求。[13]

　　他所指的是繪畫和攝影通常更重視對畫面各部分的合理安排，包括控制明暗度，和諧地安排平面和立體等。斯坦利·梭羅門從藝術的角度來探討靜止和運動之間的關係。也就是說，不要因為電影是運動的，就忽視電影也需要處理靜態畫面的各種藝術問題。就單個鏡頭而言，純粹的靜態畫面不僅是存在的，甚至還表現為多種形式。比如場

13 參見〔美〕斯坦利·梭羅門：《電影的觀念》（北京市：中國電影出版社，1983年），頁4-6。

景空鏡頭，不僅鏡頭固定，畫面空間的景物也都處於固定不動的狀態；比如定格鏡頭，運動畫面突然在某一格重複了相當數量的相同畫面，看上去似乎是突然靜止了；比如大部分的特寫鏡頭，固定的攝影機拍攝處於靜態的一張臉或一隻手……處理這些靜態畫面，毫無疑問同樣是電影藝術的任務。繪畫、雕塑與攝影諸多的藝術準則，比如構圖的平衡、和諧、美感和對注意力的引導，仍然在影響著電影對靜態畫面的處理；仍然需要通過形狀、面積、線條、色彩、質感、動感等要素的合理配置，來建立畫面的注意中心，形成畫面的美感。

　　當然，即便是運動畫面，也不意味著不需要考慮和靜止的關係。不管這種運動是由活動影像還是由動態景觀造成，理論上講，它仍然可以看成是由一系列瞬間的靜態畫面流暢轉換的結果——這就是電影動態構圖所依據的藝術觀念。比如在運動鏡頭中，往往要為人物下面的動作保留一定的空間位置，通過構圖的不均衡來製造強烈的動感就是常見的方式；或者反過來，留出構圖中的某個空間位置，以便讓人物從畫外進入，也有類似的效果。大衛·波德維爾在分析香港影片《大殺手》中的一段時曾這樣描述：

　　……一些暴徒闖進男主人公的房間。男主人公躲在房頂監視著他們。一個低角度鏡頭展示他跳下來（圖14.6），而當他在畫面下端消失之後，他落入那群暴徒的一個遠景鏡頭中（圖14.7）。畫面中央早已經給他預留了空間，當他雙腳一著地，他又再次躍起（估計是因為用了一張小彈床），並且先以頭部插入從一個窗口穿出去，那個窗口在畫面的背景中早已可見（圖14.8）。然後鏡頭切換到一個新的角度，展示他穿窗而出（圖14.9）翻個筋斗越過走廊，落在了庭院之中，準備面對更多暴徒，畫面中的那個位置又是早已騰空，等待他前來占據（圖14.10）。整場戲中，場面調度和剪接充分配合，達到以最

為清晰的方式呈現每次跳躍和落地的目的。[14]

　　為動作預留空間的位置，正是靜態畫面與動態畫面流暢轉換的一種常見技巧。再比如，推鏡頭通常是電影引導注意力的手段。當景物的因素逐漸被排除，鏡頭最終推至人物的臉部時，為了更清晰地展現臉部特徵或神情變化，靜態的畫面維持一段時間也是必不可少的。還有另一種情況同樣常見：前一個鏡頭是飛機在雲層中穿行，後一個鏡頭是人物端坐在機艙的座位上。孤立地看，後一個鏡頭明顯是完全靜態的，但因為有前一個鏡頭的存在，它仍然會產生動態的效果，仍然會被感知為是坐在飛機上飛行。更為普遍的是前一個鏡頭表現開槍射擊，後一個鏡頭表現胸口中彈；兩個鏡頭有可能都是靜態的，但組合在一起同樣也會產生子彈飛行的動態印象。「沒有必要再進一步詳細去證明，外觀運動絕不是影像滯留的結果，而運動的印象無疑也不僅僅是對運動的連續階段的感知。在這些情況下，運動不是真正從外觀看到的，而是由我們的思維活動強加到靜止的畫面上去的。」[15]明斯特伯格的這段話是用來解釋運動的「光學幻覺」的，但用來解釋電影中靜態畫面如何產生動態的效果，也同樣適用。

　　針對電影中的運動，吉爾·德勒茲的研究顯得更具有哲學思辨的色彩。在討論電影的運動時，德勒茲的一個基本觀點是，運動是通過連續的時間來顯現的，因此具有不可化約的特點，運動不可能在每個瞬間加以切分。「您不能以空間的各個位置及時間的每一瞬間（固定『切面』〔coupes immobiles〕）來重組（se recompose）運動……因為唯有把對所有運動而言均勻同一的（即機械性、同質性、普同性及空

14 〔美〕大衛·波德維爾：《電影詩學》（桂林市：廣西師範大學出版社，2010年），頁446。

15 〔德〕于果·明斯特伯格：〈電影心理學〉，李恆基、楊遠嬰主編：《外國電影理論文選》（北京市：中國電影出版社，1995年），頁11。

間化分隔的）時間以及一種接續（succession）的抽象理念，接合到每一位置及每一瞬間上才得以完成這種重組。但如此一來，你就會以這兩種方式而錯失掉運動：一方面，您將徒勞無功地不斷逼近兩個瞬間或兩個位置，而運動總還是超出您的掌心之外又在兩者區間（intervalle）內發生，另一方面，您徒然地一再瓜分時間，可是運動還是會在某個具體的時延（durée)，於是乎每一運動都有著其專屬的質性化時延（durée qualitative）。」[16]德勒茲的觀點是，即便你一再瓜分時間，甚至切到二分之一秒、四分之一秒、八分之一秒……運動也仍然有其時延，仍然不能說運動停止了。也許就理論而言，情況確實如此，但在哲學上的真理並不意味著在藝術上也是真理。德勒茲所站的正是一個哲學的立場，他在思考電影的運動時，就忽視或忘記了那不是一個客觀的運動，而純屬於主體的感知。這種主體感知恰恰建立在膠片的間歇運動和眼睛的視覺暫留之間的同構關係和匹配關係之上。觀眾把電影畫面感知為運動的或者靜止的，主要取決於一種整體的和綜合的判斷，而且被前後鏡頭的敘事內容和情感情緒的體驗所影響。在電影中，運動和靜止的不同感知，其中的界線一直就是模糊的，而且具有互相參照和轉換的充分可能性。

　　電影史上對運動感知的積極探索，最早集中在歐洲先鋒派電影中。早期的電影先鋒派熱衷於將線條、幾何圖形和器具這些原本不可能產生運動的對象事物，通過排列、組合以及鏡頭的剪輯來產生動態的造型效果。《對角線交響樂》把各種螺旋形和梳齒形的線條交錯組合，在不同鏡頭的剪接中產生線條跳動的動態畫面；《第二十一號節奏》通過黑、灰、白的正方形和長方形的靜態排列，再利用鏡頭剪接同樣呈現為跳動的圖形；「《機器的舞蹈》拍的是各種造型的物體，諸

16　〔法〕Giles Deleuze著，黃建宏譯：《電影1：運動—影像》（臺北市：遠流出版事業公司，2003年），頁25-26。

如機器零件、小道具、金屬球、陳列品、氣槍、木馬，更多是機器齒輪、軸心和零件等。他們按形狀相似或節奏相同而湊合在一起，狂跳亂舞，令人眼花繚亂。」[17]線條、幾何圖形和器具，這些東西都不可能由自身產生運動，但在電影中，這些靜態鏡頭的合理組接，仍然使畫面上的被攝體產生位置的變化，雖然在連續性上不盡完善，但跳動也還是構成了一種動態的效果。當然，利用剪輯來製造兩個靜態畫面之間的動態效果理應有特殊的條件，它們必須能夠形成一種連續性感知，如果姿態和動作變化的幅度太大，相連接的畫面跳躍過大，效果也就做不到明顯──就像愛森斯坦的那三隻獅子。

　　靜止和運動無疑是電影的兩種基本存在形態。它們既互相區別，又互相結合；既互相顯現，又互相轉換。當然，在這個方面德勒茲的另一個觀點又是對的，他說：

> 純視聽影像、固定鏡頭和剪輯一切界定並包含著運動的超越。但它們不能準確地抑制角色或攝影機的運動。它們只能讓運動不必在一個感知─運動影像中被感知，而是在另一個影像類型中被捕捉與被思考。[18]

　　在德勒茲看來，純視聽影像、固定鏡頭和剪輯一切，儘管其本身都不屬於運動，但卻有可能用來界定運動，並超越於運動──因為在電影中，運動和靜止本來就是互相顯現的。對運動的感知不一定來自活動影像或動態景觀，觀眾的注意力也不一定總是被動態的物體所吸引，動感的形成也不一定和物體自身的運動速度有關，甚至往往是在運動與靜止的互相比較中才顯示出特定的效果。「有時，動作不必

17　羅慧生：《世界電影美學思潮史綱》（太原市：山西人民出版社，1985年），頁48。

18　〔法〕吉爾・德勒茲：《電影2：時間─影像》（長沙市：湖南美術出版社，2004年），頁33-34。

大，其動感更大。例如，以特寫拍攝眼淚流過面頰就比用大遠景拍傘兵降落還有動感。」[19]在小津安二郎的《公司職員生活》中，「當一張小報紙隨風舞動，馬上引起了我們的注意，因為那是畫面中惟一在動的東西。」[20]靜止和運動的不同狀態也有其相對性，比如畫面上是坐在火車車廂裡的人物，他眺望窗外凝神沉思，這樣的畫面明顯是更富於靜態的；然而如果同樣是這個人物，他的座椅下面卻放著一顆炸彈，這時畫面的微微晃動和火車的隆隆聲響就會傳遞出強烈的動感。在大量歷史題材的戰爭片中，大戰前的鏡頭總是這樣的：士兵整齊列隊歸然不動，無數的軍旗在風中飄飛、獵獵作響。畫面中一些影像處於靜態，另一些影像則處於動態。整個畫面從整體上看是更趨向於靜態的，但風中的軍旗卻仍讓人感受到內在緊張的動感。判斷這樣的畫面是動態或靜態的，其實已經沒有太大意義，關鍵的是這種動靜的結合所產生的複雜內心體驗更傳達出戰場緊張的動感。

　　靜止和運動之間的對比、轉換、銜接和共同製造情緒節奏與審美效果，這是電影藝術必須解決的重要問題。在討論香港武俠電影的動作場面時，大衛・波德維爾甚至把規律描述為「停頓／爆發／停頓式樣」：

> 打中一拳，稍作停頓；拳頭落空，伸出的手臂也會靜止片刻，可能僅僅幾分之一秒。主角躍起和落地，也會在位置上短暫地停頓。……這一手法產生出一種追逐與打鬥的物理學：在靜止中爆發短暫而猛烈的動作，到能量中止時就停止，蓄勢靜待下一動作。還有一個類似的策略也支配著打鬥或追逐的整體場景——近乎完全靜止的時刻與流暢急速的突發活動交替地出

19　〔美〕Louis Giannetti：《認識電影》（臺北市：遠流出版事業公司，1992年），頁88。

20　〔美〕大衛・波德維爾、克莉絲汀・湯普森：《電影藝術——形式與風格》（北京市：北京大學出版社，2003年），頁177。

現。[21]

　　除了鏡頭的層面之外，大衛・波德維爾認為剪輯也是一個方面。

> 剪接可用各種各樣的方式來給停頓／爆發／停頓式樣打上標
> 記：快速的動作可在一個鏡頭末尾開始，繼續跨過其後一個或
> 多個鏡頭，並在最後一個鏡頭中停頓下來。或者可以將停頓／
> 爆發／停頓式樣限制在一個鏡頭內，而一系列的鏡頭又可以讓
> 多個動作彼此對照。[22]

　　很明顯，電影中表現的運動，和現實中的運動還是有所區別的。
電影中的運動不像現實中的運動那樣，始終維持動作姿態在時空中的
連續性，有時候，為了強調某種效果或實現某種表意，電影會有意讓
靜止與運動之間形成互相的參照、顯現和增強，形成靜止和運動之間
中斷與連續相統一的關係。即便是從電影的工藝基礎來看，運動都不
是一個獨立的範疇，而是與靜止共同來完成對電影形態特徵的概括描
述。長期以來，電影研究只熱衷於對運動喋喋不休，真正深化對運動
的認識，不可能完全離開對靜止形態的觀照。電影中的運動之所以重
要，其實不僅僅反映在形式的規範上，不僅僅是因為電影以之和繪
畫、雕塑和攝影相區別；關鍵還在於，它是從根本上影響觀眾接受電
影的基本藝術手段。它決定了電影運動不可能繞開靜止的問題單獨去
考察和研究——動靜互現、動靜對比、動靜轉換、動靜結合，這才是
電影中必須恰當處理的一組關係。而從基礎工藝的水平一直到鏡頭內

21　〔美〕大衛・波德維爾：《電影詩學》（桂林市：廣西師範大學出版社，2010年），
　　頁448。
22　〔美〕大衛・波德維爾：《電影詩學》（桂林市：廣西師範大學出版社，2010年），
　　頁453。

部、鏡頭關係、剪輯、節奏控制等藝術的不同層次，靜止和運動這組
關係都頑強地表現出來，從根本上決定了電影的存在形態，也就完全
有理由被當作電影美學的一對基本範疇。

第二節　運動：中斷與連續

在電影中，運動不可能作為一個獨立的美學範疇，只有和靜止建
立起關係，才可望共同完成對電影形態特徵的概括描述。早期電影那
種一看到活動影像就欣喜若狂的情形，只是因為它前所未有，表明了
它作為視覺遊戲而尚不是藝術形式的胚胎特徵。即便如此，膠片工藝
技術的本質，還是內在地包含了靜止和運動之間的關係轉換。相對於
靜止而言，運動在電影中的呈現會更明顯一些、頻度會更大一些，效
果也會更強烈一些。但不管怎樣，運動離不開靜止的結果，必定使運
動受到這個對立面的影響和制約，這也正是電影中的運動不可能等同
於現實中運動的原因之所在。

一　表現性放大

大衛・波德維爾在討論香港武打電影的動作場面時，提出一個
「表現性放大」的觀點。他把這個提法拆分開來，用重點號的不同標
示來分析其中相關聯又相區別的兩層含義。

第一層是「表現性」：「我將這種趨向稱為表現性放大，是因為它
超越好萊塢導演僅僅傳遞一個動作的印象這一意圖，相反，電影製作
者們努力賦予該動作以肉體或情緒的特質。我們可能會說，這樣做的
目的在於明確地描述每場追逐或打鬥的特徵。一個給定的段落會生動
地放大力量、優雅、復仇的狂怒、窘境或毅力，或者所有這些特質的
某種組合。」這裡的意思是說，動作不僅僅是動作，還具有把某種肉

體或情緒的特質表現出來的表現性。

第二層是「放大」:「我將這種趨向稱為表現性放大,還因為那些情感特質並不是簡潔地呈現出來,而是經過電影化處理放大的。因此演員可能要通過誇張姿勢來強調表現性特質——就像《方世玉》的例子中李連杰的做法。表現性特質或者也可用集體表演方式加以放大,即在多名演員中姿勢的相互交流與協調。」[23]這裡的意思是說,動作中被賦予的肉體或情緒的特質,不只是表現出來而已,還須經過電影化的處理把它有意放大。

在電影中,除了武打片的動作場面,其實很多動態場面都具有「表現性放大」的特徵。用特別逼近的特寫鏡頭拍攝眼淚流過面頰來強調其動感、用肩扛機的晃動效果來再現奔跑的真切體驗、用大搖臂在空中的大幅調度來展示戰爭場面的恢宏氣勢⋯⋯這些處理方式本來就具有對動態畫面加以「表現性放大」的功能。而升格降格鏡頭、鏡頭剪輯的「分剪插接」、「最後一分鐘營救」的交叉蒙太奇,更是為了讓肉體或情緒的特質得到表現而有意將效果放大到某種極致。本來,一次爆炸只能有一聲轟響,一個氣浪掀起的畫面,但通過「分剪插接」卻變成接二連三,產生的動態效果自然無可比擬。本來,營救也並不一定要等到最後一分鐘,但採取交叉剪接到最後一分鐘才完成救援,同樣有利於把緊張情緒推升至頂點。動態場面的「表現性放大」當然是不可能以運動的真實感知來衡量的,也經不起感知經驗推敲的。問題就在於,這不是電影強加的,而是觀眾自身的感知滿足和欲望滿足給電影提出的要求。觀眾似乎並不特別在意它真實與否,似乎他們和電影之間早已訂立了某種默契,他們也才對運動感知的真實性判斷採取相對寬容的態度。

正是有觀眾的姑息和慫恿,電影才在動態場面「表現性放大」的

23　〔美〕大衛・波德維爾:《電影詩學》(桂林市:廣西師範大學出版社,2010年),頁452。

道路上越走越遠。時至今日，它益發沒有了節制，各種匪夷所思的處理都旨在強化運動場面的奇觀性。在《英雄》中，一滴雨珠墜落的瞬間，可以由長劍擊碎。在《搏擊俱樂部》（臺譯：《鬥陣俱樂部》）中，一個動作鏡頭可以從跟拍主人公體內細胞的運動開始，繼而讓它在身體內部的各種組織間穿行，最後鑽過皮膚的一個毛孔才把鏡頭拉出體外，重新融入搏擊的場面之中。在《盜夢空間》中，做夢這種純粹精神性的活動被表現為具有不同的空間層次；這本來已經夠荒唐的了，影片更把夢境空間的層層轉換以畫面翻轉的動感形式來加以喻示。在《阿凡達》中，主人公薩利用基因組合的機器變成納美部族的阿凡達；基因組合的過程難以直接呈現，它變成一個由飛速變幻的五彩線條構成的假定性畫面。《英雄》和《搏擊俱樂部》中的「表現式放大」採用誇張的方式來表現原有的動態場面，《盜夢空間》和《阿凡達》則把原本不具備動態特徵的事物對象以動態的形式呈現出來。躺在床上做夢的人應該是靜態的，但夢境空間通過畫面翻轉的喻示卻是動態的；基因組合的過程從機器和躺身其中的薩利來看也是靜態的，但飛速變幻的五彩線條卻是動態的。當靜態的事物也被作出了動態的表現性處理，此時效果的放大已經更多地具有變形的意味。

變形是所有藝術的古老話題，也被視作一種普遍法則。變形總是針對某種對象或事物的變形。一方面，它要有基於對象事物的真實特質；另一方面，它又往往會採取「表現性放大」的處理方式。當表現性放大背離了對象事物的真實感知，變形就產生了。歌德早就說過：「藝術家對於自然有雙重關係：他既是自然的主宰，又是自然的奴隸。他是自然的奴隸，因為他必須用人世的材料來工作，才能使人了解；他也是自然的主宰，因為他使這些人世的材料服從他較高的意旨，為這較高的意旨服務。」[24]「表現性放大」正是基於藝術的較高

24 伍蠡甫：《西方文論選》上卷（上海市：上海譯文出版社，1988年），頁474。

意旨，是為這較高意旨服務的。在數位技術的支持下，電影中那些靜態的對象或事物，通過「表現性放大」的處理轉換為動態畫面正是藝術辯證法的又一個體現。

　　《綠巨人》中有一場戲：在實驗室，布魯斯側身而坐，眼望畫外右側的將軍女兒貝蒂‧羅斯。突然一臺電腦的顯示器從畫外右側緩緩移入，朝布魯斯越逼越近。很快的，顯示器的移入帶出坐在顯示器前的貝蒂‧羅斯，她也出現在畫內的右側。奇怪的是，布魯斯此時仍保持著原來的姿勢，視線仍朝向對準畫外右側的那個方向，並沒有隨貝蒂‧羅斯的移入而落到她的身上。電腦顯示器連同面對著它的貝蒂‧羅斯，以靜止的狀態逐漸向布魯斯移近，直至完全遮住了他的半張臉。緊接著布魯斯注視的畫面漸漸淡出，鏡頭一拉，原來電腦顯示器正放在貝蒂的桌上。此時貝蒂‧羅斯轉過臉來，變成了貝蒂反觀在前景處的側面的布魯斯，布魯斯說了一句話：「好的，讓弗雷德接受伽瑪射線。」

　　經驗告訴我們，電腦顯示器本身是不會動的，它的移入本來只能通過攝影機的運動來實現。然而，攝影機的運動必定要帶來畫面空間的變化，在這裡又絲毫未能看到。更不可思議的是，當電腦顯示器和貝蒂‧羅斯一道進入畫面之後，它們並沒有和布魯斯原先的那部分形成畫面空間的連續性──這可以從畫面左右兩部分中間有一條不規則的模糊邊界看出來。另一方面，電腦顯示器最終遮住了布魯斯的臉，也不是它本身在運動，而是和包含著貝蒂‧羅斯的那部分畫面一道移入的。這就不難判斷，原來這是由布魯斯注視畫外的貝蒂‧羅斯和貝蒂‧羅斯注視著面前的顯示器這兩個鏡頭，通過數位技術重新合成的。原來的兩個畫面，都是採用固定鏡頭拍攝下來的靜態畫面。本來，兩個靜態畫面的重新合成，不可能出現畫面空間結構的動態變化；真正發生變化的只是後一個靜態畫面部分移入了第一個靜態畫面。這種移入從畫面上看明顯是動態的，觀眾的網膜像肯定是出現運

動的。然而，這既不是由活動的影像造成，也不是由攝影機的運動造成，而是由數位技術以動態的方式合成。兩個靜態畫面經合成轉化為一個動態畫面，這在膠片的時代是不可想像的，而數位技術卻輕易實現了這種新型的電影運動。

　　數位合成製造出電影運動的新形態，反映出電影中靜止和運動的一種新型關係。美國學者斯圖爾特在《加框時代：走向後膠卷電影》（2007年）一書中指出，數碼化使得電影擺脫了對於賽璐珞材料的序列框架的依賴性，推動了電影由「框時代」向「加框時代」轉變，亦即圖像的逐框時間性載運（機械的）讓位給框內的時間性變化（電子的）。[25]在膠片時代，電影是通過一個個畫格（「框」）的有序排列來製作成的；在數位時代，畫格（「框」）有了從內部進一步處理的可能。兩個鏡頭畫面的重新合成，意味著在原來的畫格（框）中又加了另一個畫格（框）。通過數位技術，畫面影像可以被修飾、被改變、被重新合成，甚至產生不同影像之間新型的空間關係。而當這種新型的空間關係被在動態過程中加以建構，一種新的電影運動也就應運而生了。這是膠片時代的電影從未有過的電影運動，這也是電影中運動和靜止所建立起來的一種新型關係。既然，兩個靜止畫面可以通過數位技術重新合成一個運動鏡頭，那也就不難預測，將來的數位技術完全可以把兩個或多個運動畫面合成為一個運動鏡頭，兩個或多個分別是靜止的和運動的畫面也可以合成為一個運動鏡頭。

　　在吉爾・德勒茲看來，電影中的運動從來就是跟影像聯繫在一起的，運動是影像處於一種狀態的描述，所以他才用「運動—影像」作為一個組合概念來展開討論。他甚至說：「運動—影像有兩面，一面是客體，它可以變化這個客體相對位置，另一面涉及整體，表現其絕

25　參見黃鳴奮：《西方數碼藝術理論史》第5冊《數碼現實的藝術淵源》（北京市：學
　　林出版社，2011年），頁1456。

對變化。位置屬於空間範疇，而變化的整體屬於時間範疇。」[26]這句話的意思是說，在電影中，運動只能是客體的運動，因為是客體才可望占據空間的位置並變化相對的位置；運動又只能是整體的運動，而不可能是一部分運動、另一部分不運動──而作為整體，運動表現的是它絕對的變化。在德勒茲的時代，他不可能想像有如《綠巨人》中的電腦顯示器移入畫面和《阿凡達》中通過飛速變幻的五彩線條表現基因組合過程的那種運動。作為客體，電腦顯示器和基因組合機器都不屬於「運動─影像」以作為整體，電腦顯示器相對於坐著的貝蒂‧羅斯也未表現出位置的絕對變化；基因組合的那些五彩線條，其關係更是離散的、變化的、也是無規則的。儘管在歐洲的先鋒派電影那裡，通過線條和幾何圖形來製作動態影像早就是一種形式的實驗，但它們所表現的只不過是它們自身，這和《阿凡達》中通過非現實的動態線條來表現一種不可見的基因組合過程畢竟不可同日而語。把不可見的事物呈現為可見的線條運動，這完全越出了德勒茲對「運動─影像」的討論範圍。而在《綠巨人》中，電腦顯示器移入畫面的運動又屬於一種情況，它既不是活動的影像造成，也不是攝影機的運動造成（因為兩個畫面空間都處於靜止狀態）。表面上看，電腦顯示器當然應該是一種客體，又當然是一個整體；然而，如果因此把電腦顯示器判斷為一種運動的影像，又明顯有悖於關於運動的感知經驗──這就像梅洛-龐蒂所說的手錶那樣，電腦顯示器也不會自行運動。

　　嚴格說來，電腦顯示器的移入畫面不能稱之為傳統意義上的電影運動，因為它既不是活動的影像，又不是動態的景觀（由攝影機的運動造成）。它只是兩個靜態畫面通過數位技術進行了動態的合成。這種合成完全是虛擬的，它表現為第一個畫面的靜止不動和第二個畫面的動態移入，也就是形成一部分靜止和另一部分運動的動態效果。這

26 〔法〕吉爾‧德勒茲：《電影2：時間─影像》（長沙市：湖南美術出版社，2004年），頁54。

種動態效果至今尚且不知道如何來定義。如果僅為了區別於傳統意義
上的電影運動，那麼可以把它稱之為電影的虛擬運動。之所以判斷為
虛擬的，就因為這種運動不存在時間和空間的連續性。伴隨著數位技
術的開發和運用，電影中的虛擬運動肯定會越來越多，也越來越花樣
翻新。像一個人的面孔在瞬間由年輕變成蒼老、模擬毒素和子彈在肉
體的組織中穿行、將一把劍橫著一劈兩層……這些虛擬運動勢必會從
根本上動搖電影運動的傳統觀念，也勢必會對靜止和運動的關係建構
提供更豐富的可能。

　　靜止和運動的關係處理甚至影響到了電影的藝術類型和審美風
格。在武俠片、戰爭片和警匪片中，因為有更多的動作場面，就勢必
會頻繁地出現運動鏡頭；而生活片、愛情片、倫理片中，運動鏡頭就
相對會更少一些，有些導演甚至更願意採用固定鏡頭拍攝，讓觀眾產
生靜觀事態變化的感覺。日本的小津安二郎就喜歡採用室內景、固定
拍攝和長鏡頭，再加上冗長的對話、較少人物的活動，這就使得電影
長時間處於相對靜止的狀態，一種日本人特有的生活方式躍然於銀幕
之上。《認識電影》一書的作者把布烈松、小津安二郎、德萊葉這些
導演稱為「微限主義者」：「因為他們電影的動感極其壓抑限制。當所
有畫面均是靜態時，最微小的動作也會產生重大的意義。這種靜態也
可有象徵意義：缺乏動感可象徵精神或心理的癱瘓，安東尼奧尼的作
品就不乏此例。」[27]反過來，像法國新浪潮的主將戈達爾，為了反映
戰後法國青年的精神狀態，往往在運動中敘事，以「跳接」的剪輯技
巧來產生不安定的內心體驗。

27　〔美〕Louis Giannetti：《認識電影》（臺北市：遠流出版事業公司，1992年），頁97。

二　形態的轉換

早在一九一六年，明斯特伯格就在他所著的《電影：一次心理學研究》中，把電影的運動和人的高級思維活動聯繫起來考察。他指出：

> 我們的運動印象不僅僅是看到連續階段的結果，而且包含一個更高級的思維活動，連續視覺印象僅是這種思維活動中的某些因素，這一說法本身也不是真正的解釋。因為它並沒有使我們解決那個高級中心過程的本性是什麼的問題。但是對我們來說，明白運動連續性的印象是來源於一個複雜的思維活動過程，而這個過程把各種面聚焦成一個更高級活動的統一體也就足夠了。經由許多試驗證明的一個事實再清楚不過地說明這一情況，即我們儘管明確意識到運動的某些重要的階段並不存在，卻根本不會妨礙這種運動感。相反，在某些情況下，當我們意識到運動的不同階段之間有中斷時，我們會更加充分地認識到這種由內心活動所產生的外觀上的運動。[28]

在這裡，明斯特伯格有兩個基本的意思：其一，在電影中，運動的感知是由動作的連續性和時空的連續性來表徵的。然而，這種連續性並不是始終維持著的（除非是在一個連續的長鏡頭中），而是在不同階段存在連續性的中斷（表現為蒙太奇剪接）。二，被不時中斷的運動連續性，卻不會妨礙觀眾對運動的連續感知，這是經由了主體複雜的思維活動過程。這裡包括了感知經驗、想像和思維等多個方面的大腦加工。從運動的連續性來看，中斷確實是存在的；中斷的目的首先是為了跳過那些不甚重要、不甚醒目、不甚好看的運動狀態或運動

28 〔德〕于果・明斯特伯格：〈電影心理學〉，李恆基、楊遠嬰主編：《外國電影理論文選》（北京市：中國電影出版社，1985年），頁11。

階段——這裡體現的還是視覺節約的原則。其次，中斷的目的還在於效果的強化，在於「表現性放大」。一般來講，在運動的連續性中斷之後，如果沒有把中斷之後的運動連續性接續上去，那麼連續性的中斷只能表明運動的結束。只有兩個表現運動連續性的鏡頭在中斷之後重新連接，與運動有關的敘事內容和過程才可望獲得運動的連續性感知。中斷與連續的統一，這是電影運動的基本形態，它通過主體一種更高級、也更複雜的思維活動，得以把它感知為一種運動。電影中的運動既然存在著中斷與連續的統一，它就和現實中的運動有了明顯的區別，從根本上說，它不是真正的運動，而是主體對運動的感知。也就是說，即便從電影畫面看來並不存在真正的運動，但只要主體產生運動的感知，他就會把它看作是一種電影的運動。把運動的連續性通過中斷與連續的轉換、銜接和共同起作用，產生主體對運動的感知，這是電影處理運動的基本策略。

　　實際上，運動的中斷與連續早已成為各種藝術中普遍存在和必須恰當處理的問題。繪畫、雕塑和攝影，捕捉的是形象在瞬間的空間形態，相當多的情況就是連續運動發展到某個臨近高峰的瞬間（藝術理論家王朝聞稱之為「不到頂點」）才有意加以中斷，以截取的方式來突顯形象的造型特徵。這是其優勢，當然也是其局限。西方繪畫中的「運動畫派」曾經試圖突破這個局限，但看起來並不成功。音樂中常見的休止符，也是在演奏或演唱的連續進程中作出中斷的處理，以形成停頓，產生蓄力、提醒和製造音樂節奏的目的。當然合奏中不同樂器之間演奏的連續與中斷，合唱中不同聲部之間演唱的連續與中斷，從形式上看就是進入和退出，從效果上看就是起伏和變化，這也早就成為一個必須專門解決的藝術問題。中國戲劇講究舞臺「亮相」，是指戲曲的一種動作程式：人物在上下場，以及一段動作（舞蹈或武打）完畢之後會有一個短促的停頓，採用一種靜止的姿勢，以顯示出其形象特徵、性格或精神的某種狀態……不同的藝術面對運動中的中

斷與連續，都採取了與自身形式相適應，也有利於藝術表達的處理。

　　電影因為產生於膠片的「間歇運動」，在時間和空間的存在上有更大的自由度，它在處理運動的中斷與連續這一組關係時，也明顯具有更充分的可能性和更豐富的表現力。攝影機的運動，往往會適當延長起幅和落幅的靜態畫面，目的是留出足夠的時間讓觀眾更具體、更深入地去感知運動開始之前和結束之後的狀態。這是電影處理運動的中斷和連續的一種形式。作為剪輯技巧，定格鏡頭採用定格印片的方法，使某一格畫面特別延伸到所需要的長度；從效果上看，便是影像活動的連續性在瞬間發生了中斷，突然變成靜止的狀態。定格鏡頭往往使激烈動作的應接不暇在瞬間變得清晰可辨，也可能以這個尚未結束的動作中斷去暗示動作的結束，甚至被用來有意延長觀眾沉浸式的感受（例如刺中仇敵或久別重逢的戀人相擁在一起）。另一種剪輯技巧「分剪插接」同樣明顯在利用運動的連續與中斷來製造效果。對構成「分剪插接」的諸多鏡頭而言，它們往往針對同一個活動影像，卻非各自完成一個完整的運動，而是把這些鏡頭按比例分割成數段，再通過交替組接的辦法重新輯合。就單個鏡頭而言，運動的連續性很快就被中斷了；就整體效果而言，畫面的快速變幻和節奏的愈加緊湊往往強化了運動感知的力度。「閃回」當然也應該屬於運動的連續與中斷所表現出來的一種形態。在《夜間守門人》中，女主人公在戰後重逢納粹時期的德國軍醫，當她在房間裡來回彷徨時，畫面一再被中斷，「閃回」到當時被困在公園的旋轉飛輪上遭受虐待的情景。從現在式插入過去式，再從過去式插入現在式，運動在兩個時間中一再實現著連續與中斷的關係轉換，反映出女主人公內心的動搖與焦灼。

　　「跳接」，更是電影利用運動的連續性中斷所產生的特殊效果。它因為法國新浪潮主將戈達爾在創作中的運用而為電影廣泛接受。按照英國學者馬克·卡曾斯的看法，「跳接」在默片時代末期，蘇聯導演亞歷山大·杜甫仁科就在他的影片《兵工廠》中使用了。片中一個

工廠老闆發現他的工人正在罷工，此後對準老闆逐漸推近的特寫鏡頭總共用了九次跳接。「跳接」屬於一種無技巧剪輯。在傳統的連貫性敘事中，電影剪輯與之相配合有兩個基本原則：其一，是鏡頭的連貫性；鏡頭與鏡頭之間按照敘事、動作或對話的連貫性來建立邏輯關係。不管這種連續性如何中斷，它最終要保證觀眾能獲得敘事、運動或對話的連續性感知。其二，是運動的軸線原則；這主要來自於時空連續性的傳統規範。為了保證這種連續性，不同鏡頭中的活動影像必須在畫面上朝同一個方向運動，如果方向改變，則要有所交代或採用過渡鏡頭。從第一部影片《精疲力竭》開始，戈達爾就無視電影剪輯的這兩個基本原則，同時以自己獨創的方式向傳統發起了挑戰。街道上的同一輛公共汽車，會在前後兩個鏡頭中朝相反的方向行駛。既然是通過了剪輯，鏡頭之間的時空連續性肯定是被中斷了，如今運動的方向完全相反，又導致運動的連續性也跟著中斷，這自然很難能在觀眾那裡產生汽車行駛的連續性感知。戈達爾也一點都不遵循動作的連續性。比如主人公米歇爾殺死一名警察逃進城裡，第一個鏡頭是汽車停車，還未等米歇爾開門下車，第二個鏡頭已經接上──米歇爾正打開公用電話亭進去。電話沒打通他剛推開電話亭的門，鏡頭又被切斷，在第三個鏡頭中，米歇爾已經在街頭買了一份報紙。米歇爾剛低頭看了幾眼，第四個鏡頭又插進去了，這時的他反倒是從旅館裡走出來，在門口詢問女友的去向。剛交談兩句，第五個鏡頭接踵而至，米歇爾正趴在旅館的櫃臺前偷取房間的鑰匙。他身子還未站直，鏡頭再次又被打斷，米歇爾已經潛入女友的房間，正從浴室裡洗完澡走出來……這些鏡頭的時長都只有短短幾秒，每個鏡頭都展現一個不同的時空和場景，都和上一個鏡頭沒有直接的連貫的關係，而且各自展現米歇爾一個新的行為──分別是下車、打電話、買報紙、問女友、偷鑰匙、洗澡。傳統的連貫性剪輯，往往需要由幾個在動作上具有連續性的鏡頭，才可望完成人物一個活動的呈現。而《精疲力竭》只用一

個動作鏡頭來呈現一個活動，這自然很難做到完整。由於連續性的中斷沒有節制，往往只選擇有代表性和概括力的某個動作，而不顧及動作的連續性，大幅度地加以切割和捨棄——這就產生了影像活動和敘事內容上一種跳脫的體驗。在過去，這種「跳」是剪輯之大忌，而在戈達爾這裡，卻分明是有意要去挑戰觀眾早已培養起來的運動感知。當代表兩個不同活動的短促動作直接連接起來，連續性的中斷就不再能保持運動的連續性感知。戈達爾通過「跳切」製造了一種急促的敘事節奏以及不安定的情緒體驗——這恰恰是主人公殺死一名警察後的精神狀態，導演利用反常規的剪輯技巧把這種精神狀態準確地傳達給了觀眾。從電影美學這方面來看，「跳接」不僅僅是一種新的剪輯技巧，其背後是運動的中斷與連續的統一性問題，顯示出電影美學觀念上的進步。

不難發現，運動的中斷與連續和鏡頭的中斷與連續、敘事的中斷與連續、時空的中斷與連續，彼此之間存在著關聯和影響。它們都是中斷與連續這一對描述電影構成的範疇在不同層次和不同方面的有力表徵。運動本來就是在鏡頭畫面中呈現出來的，運動也需要在一定的時空中展開，運動同樣是電影敘事的重要手段和表現形式。既然存在著關聯和影響，也就意味著電影的運動不可能始終保持傳統的規範，它也會伴隨著敘事觀念、時空觀念和鏡頭觀念的變化而帶來更多的變化。

三　重組時空

不管是活動影像還是動態景觀，運動的感知都來自於動態的畫面，亦或由鏡頭連接產生的生理心理效果。這個完全取決於觀眾、由觀眾作出的感知判斷，建立在現實經驗的基礎上。然而，電影從來就不是被動地迎合觀眾的經驗，而是通過藝術的創造，對觀眾的運動感

知持續地加以訓練。類似升格降格鏡頭、長焦鏡頭弱化縱深空間的運動感知、變焦鏡頭對推拉鏡頭的模擬……這些鏡頭特技幾乎都在挑戰觀眾的感知經驗，產生不同於現實感知的各種電影運動的獨特形態。

　　在吉爾・德勒茲看來，連續性和不連續性在電影中從沒有形成對立，而是不斷開拓和重建彼此的關係。「因此，在視覺影像中，在聽覺影像中，在聽覺和視覺影像之間，間隙無處不在，這不意味著不連續性戰勝了連續性，相反地，電影的分節或斷裂總是在培植連續性的力量。」「只要整體是時間的間接表現，連續性就會以合理點的形式和根據可公度的關係對不連續性做出妥協（愛森斯坦在黃金分割中發現了其數學理論）。但是，當一切成為穿越間隙的外在的力量時，那麼，它就是時間的直接呈現，或是根據無序時間的關係與非理性點的連貫相妥協的連續性。」[29]德勒茲的意思是：電影一直在不斷探索分節或斷裂的新形式和可能性，由於有時間的觀念在提供支持，那些新的不連續仍然在繼續培植重新獲得連續性的力量。類似戈達爾在《精疲力竭》中採取的那種「跳接」剪輯，雖然運動的斷裂擴展了，顯得更不連續了，但敘事從整體上仍然顯示出主人公米歇爾從下車、打電話、買報紙、問女友、偷鑰匙直至洗澡這一系列活動的連續性，仍然在整體上符合時間的間接表現。針對這些不連續，敘事和運動都做出了妥協。

　　不難發現，電影的發展歷史隱藏著一條看不見的線索，這就是伴隨著技術的革新與藝術的進步，運動的連續性不斷遭遇中斷，各種不連續的處置越來越大膽，甚至越來越肆無忌憚。電影對不連續性不斷作出探索，進而通過不連續去培植新的連續性。相應的，觀眾對電影中的不連續性也不斷作出妥協，進而再通過新的不連續去對新的連續

29 〔法〕吉爾・德勒茲：《電影2：時間—影像》（長沙市：湖南美術出版社，2004年），頁287-288。

性加以適應。這種互動關係持續地在電影的發展中展開，本身就是推動電影藝術不斷向前發展的內在動力。

　　早期的電影運動是在單鏡頭內部時空的連續和統一中實現的（如《火車進站》、《園丁澆水》等），緊接著「停機再拍」導致運動的連續性第一次中斷，其後蒙太奇剪輯、各種鏡頭特技把探索運動的中斷與連續一步步引向深化，建立起二者之間的複雜關係。即便是在戈達爾大量運用「跳接」之後，鏡頭與鏡頭之間的斷裂加大了，運動越來越不連續了，但在單個鏡頭內部，時空的連續和統一這個最基本的規範仍然得到堅持，因為這是產生運動感知的經驗基礎。由此可知，這個時期探索運動的連續性中斷，主要還是集中在鏡頭之間的關係上；首先著眼於時間的中斷，其次才因為時間的中斷帶來空間的中斷。嚴格說來，在時間保持連續性的同時，運動在空間中一般是不可能發生中斷的──即便是多構圖的長鏡頭，空間也是在運動中才發生連續性的變換，而不是中斷。然而，尚未發生並不意味著不可能，實際上，對空間不連續的種種實驗，也一直在持續地展開著。

　　電影運動在時間上存在形形色色的不連續，本質上都是一種切割，把一段時間從運動的連續性中挖出和剔除，通過前後鏡頭的不連續來製造新的連續。電影運動在空間上也可能存在形形色色的不連續，但本質上就不是切割，而是撕裂，把空間中的一部分影像（或景觀）從運動的連續性中隔離出來，造成一部分影像（或景觀）運動而另一部分影像（或景觀）不運動這種中斷與連續的特殊形態。比如變焦鏡頭會模擬攝影機的推拉運動，如果把人物置於鏡頭的焦點，再通過變動焦距，往往會導致人物靜止不動，而整個縱深空間卻被拉近或推遠。這就像人物的影像被變焦鏡頭隔離出來，而與同一個空間中的其他影像失去了運動在空間的連續性。阿倫‧雷乃的《去年在馬里昂巴德》並沒有採用什麼鏡頭特技，但同樣出現運動在空間中一再地被撕裂。為了表現女主人公心智的迷失，導演採取了一種獨特的場面調

度：當攝影機在富於巴洛克風格的城堡酒店裡緩緩穿行時，不時出現的人物或圍坐或相對，卻保持著雕塑般的身體姿勢，既沒有交談、沒有對視、更沒有感情交流。攝影機確實是在連續的空間裡運動的，但人物的靜止姿勢卻給出另一種效果的暗示。根據生活經驗，人不可能在時空的連續和統一中保持這種完全靜止的狀態。靜止不動的人物和攝影機的無目的游弋建立起特殊的關係──就好像人物被從運動的連續空間裡隔離出來，變成雕塑一般的靜止狀態，由此產生了如夢如幻的藝術效果。

　　數位技術誕生之後，電影處理影像的水平，從畫格演進到像素，由此獲得了表現運動的更大自由。畫面空間各像素的分解和重組有了充分的可能，運動在空間中的中斷與連續也出現了更複雜豐富的形式。在《綠巨人》中，布魯斯注視畫外右側的靜止鏡頭和電腦顯示器帶出的貝蒂・羅斯移入畫內的動態鏡頭，在空間上就明顯是在中斷後重組的。綠巨人在空中飛行，連續的動作卻穿過三個互相隔離的小畫框，這又是另一種運動的連續與空間的不連續相結合的情況。在武俠片、科幻片中，還經常運用一種數位化的立方體轉動特效。它可以營造出一種天眼式的視角，利用數位技術將連續動作在某個瞬間加以中斷，同時讓攝影機圍繞在周邊攝取鏡頭，從不同角度去觀察動作的姿態，繼而再讓中斷的動作重新在運動中連續下去。這種特技大量被運用在《駭客帝國》（沃卓斯基兄弟導演）這一類的影片中。「沃卓斯基兄弟並不想從分解動作中顯現出真正發生了什麼事，只想讓時間停止，在其中施展優雅的飛行功夫。」[30]像「子彈時間」鏡頭，主人公尼奧仰面往後倒下的動作突然中斷，而攝影機從半空中繞著他作三百六十度環攝，就屬於這種情況。攝影機的運動在經歷時間，尼奧倒下的運動卻突然處於靜止狀態。從整個畫面的空間來看，尼奧也同樣是

30　〔英〕馬克・卡曾斯：《電影故事》（北京市：新星出版社，2009年），頁424。

被從運動的空間連續性中隔離出來，造成一種鏡頭內部時間和空間既不連續又不統一的奇特效果。當然，相反的情況也是有的，這就是原本不可能連續的運動，卻通過數位技術重組了時空連續的新型關係。在討論《綠巨人》中的數位技術運用時，美國學者黛博拉・圖多爾就分析過實驗室裡的一個蛙眼鏡頭。當布魯斯與貝蒂・羅斯在走廊上對話之後，切入了一隻實驗用的青蛙的眼睛特寫。繼而，鏡頭開始從蛙眼很快拉出，畫面上呈現出一隻趴著的青蛙。此時畫面在這裡稍作停頓，瞬間又繼續後拉，把整個封閉的實驗室展現出來。然後，又稍作停頓，鏡頭又再次後拉，居然穿破了實驗室的牆壁，變成從外部去觀察靜靜趴在實驗室裡的青蛙。傳統的攝影機拉鏡頭是受到拍攝空間限制的。攝影機不可能穿透牆壁以連續的運動拉出實驗室之外。要表現類似的效果，攝影機只有在實驗室內外分別拍攝兩個鏡頭才可望做到。數位技術模擬的後拉式運動，卻突破了空間的限制，把原本不可能連續的空間通過運動重新建立起連續性。

　　在數位技術的支持下，電影處理影像的水平深入到像素的層次。表現運動的更大自由也帶來了重組時空的更大自由。在鏡頭內部，時間和空間原本必須得到保證的連續性，一再地經歷切割和撕裂，繼而又被創造性地重新組合，獲得有別於現實經驗的連續與統一。這正在成為數位技術背景下探索電影運動的一個新方向。

第七章
影像和聲音

　　影像和聲音作為電影美學的一對基本範疇，著眼於對電影構成元素的概括描述。傳統電影把鏡頭作為敘事的基本單位，鏡頭則通過影像和聲音來完成一次表達。任何一個鏡頭，都不可能離開影像和聲音而存在。今天的電影，其風格、樣式、類型，以及各種方式、手段與技巧可謂不可勝數，從基本構成上看，除了影像和聲音，仍然沒有其他要素參與進來。一些電影城或購物中心，會放映純粹嘗鮮式的影片，在嗅覺和觸覺的感知上弄出新奇的花樣，至今仍屬於製造噱頭的性質，還難登藝術的大雅之堂。即便數位技術製造出各種匪夷所思的景觀，為了迎合觀眾的觀影習慣，也仍保留膠片攝影的外觀、鏡頭剪輯的法則。數位技術的優勢表現在虛擬和合成，它借以虛擬和合成的，仍然是影像和聲音；只有通過影像和聲音，數位技術才可望為電影藝術所用。

　　法國當代著名思想家埃德加・莫蘭非常正確地指出：「實際上，吸引觀眾的並非是工人出廠和火車進站（他們只需去工廠和車站便能看到這些），而是關於火車和工人的影像。他們之所以湧向『印第安沙龍』電影院，並不是為了觀看現實，而是要目睹現實的影像。」[1] 觀眾在現實中本來就可以看到各式各樣的事件和現象，但這些事件和現象以影像的形式出現，這是前所未有的，本身就是一種奇觀、一件有趣的事情。電影的影像還能提供諸如沙皇加冕、北京義和團起義這些遠距離發生的，歐美觀眾在日常生活中不可能看到的事件。至於梅

1　〔法〕埃德加・莫蘭：《電影或想像的人──社會人類學評論》（桂林市：廣西師範大學出版社，2012年），頁23。

里愛的《貴婦人的失蹤》和《月球旅行記》，這些借助電影特技製造的奇觀影像，就更足以讓當時的觀眾感到目瞪口呆了——這當然更不是為了觀看現實，甚至也不是為了目睹現實的影像。

第一節　影像的知識考古

　　影像的問題最早並不是自電影產生的。長期以來，它就處於哲學、心理學、語言學、人類學、美學、電影學等眾多人文與社會學科的交叉領域。哲學家德膜克利特、貝克萊、休謨、胡塞爾、薩特、梅洛-龐蒂、德勒茲，心理學家拉康，語言學家艾柯、羅蘭·巴特，美學家愛因漢姆、潘諾夫斯基、文化學家鮑德里亞，電影理論家愛森斯坦、巴贊、米特里一直到當代的卡羅爾和波德維爾等，都在各自的研究中涉及到和影像相關的理論問題。在電影誕生之前，對影像的思考和討論在西方早已形成認識史上不絕如縷的一條線索。從古希臘的樸素唯物主義、近代英國的經驗主義、一直到現當代法國的存在主義和德國的現象學，一旦研究涉及認識的形成，影像的問題就隨之翩然而至，以一副美妙而又朦朧的面目去誘惑思想家的關注和思考。影像的問題甚至不局限於認識領域和藝術領域，它在測繪學、醫學、宇宙學等自然學科那裡也是繞不過去的一道認識之坎，更具有不盡相同的表述、功能和問題空間。米歇爾·福柯說得一點不錯：「……某種概念的歷史並不總是，也不全是這個觀念的逐步完善的歷史以及它的合理性不斷增加、它的抽象性漸進的歷史，而是這個概念的多種多樣的構成和有效範圍的歷史，這個概念的逐漸演變成為使用規律的歷史。」[2]明顯的是：一方面，電影中的影像問題和哲學、心理學、文化學、藝術學以及相關自然科學中的影像問題具有相關性；另一方面，電影中

2　〔法〕米歇爾·福柯：《知識考古學》（北京市：生活·讀書·新知三聯書店，1998年），頁3。

的影像又有自己獨有的特徵、問題和關係結構。

一　電影影像的雙重屬性

　　法國存在主義哲學家薩特在二十世紀三十年代撰寫的《影像論》，是一本專門討論影像問題的哲學著作。在這本篇幅不大的著作中，薩特大致梳理了歐洲有代表性的幾個哲學家笛卡爾、萊布尼茨、休謨、柏格森、胡塞爾等人對影像的討論，也結合自己的看法作出了評述。在薩特看來，以往思想家們所犯的形而上學錯誤，就表現在未能把影像和所對應的實物區別開來。影像和實物的不同就表現在，實物是作為物理的存在，而影像則是作為意識的存在。他舉例說：比如，我對著桌子上的這張白紙看，看到了它的形狀、顏色和位置。這時的白紙當然是作為物理的存在。當我轉過頭面對牆壁，原來的白紙已不在面前，但我仍意識到它在我後面的桌子上，仍以原來的形狀、顏色和位置在那裡存在。當然，在我意識中的身後桌子上的這張白紙，就不是作為物理的存在，而是作為意識的存在。「總之，它事實上不存在，而是作為影像而存在的。」[3]薩特認為影像不是一個物，而是以它的形狀、顏色、位置等向我的顯現，這種顯現就是影像。薩特的這個例子，確實把實物和影像作出了明確的區分；白紙作為實物存在於桌子上，但背對著白紙的人意識到它在桌子上的存在，當然是作為意識的存在。在薩特看來，這意識中的白紙就是作為影像存在的。白紙的影像相對於白紙的實物而言，確實不是物理的，而是意識的，是在意識中存在的。

　　埃德加・莫蘭明顯是同意薩特這個看法的。他甚至把薩特對影像的一個界定加以補充，表述為：「心理影像的根本特性表現為客體以

3　〔法〕薩特：《影像論》（北京市：中國人民大學出版社，1986年），頁2。

某種方式從自身存在中缺席和在自身缺席中存在。」[4]那種背過身去意識到的桌上白紙，確實是桌上白紙的缺席存在，是意識中的存在。而在意識中存在的影像，本身就是一種心理的影像。薩特關於桌上的白紙和意識中的白紙影像，其實就是心理學上一再討論的視覺感知和心理表象的問題。在認知心理學看來，視覺感知和心理表象之間具有功能的等價性，視覺感知是對實物的感知，心理表象則是脫離了實物之後在意識裡保留著它的影像。「其邏輯很簡單：如果局部皮層血流量（rCBF）的測量顯示，我們看一個物體和想像一個物體的時候，分別激活了相同的大腦區域，那麼功能等價性理論就得到了支持（雖然還是不能完全確定，因為一個區域可以負有一個以上的功能）。」[5]功能等價性理論揭示了視覺感知和心理表象之間的關係。也就是說，這不是二者的完全同一，而只是在主體的認知活動中表現出功能上的等價。視覺感知離不開作為實物存在的白紙，心理表象則可以離開作為實物存在的白紙，並把它轉換成白紙的影像而在意識中存在。在這裡，哲學家的思辨與心理學家的實驗最終達成了一致。薩特關於影像是一種意識的存在這個觀點，明顯受到胡塞爾的影響。他接受了胡塞爾意向性的概念，認為意向性就是一切意識的本質結構。而正是意向性，把意識和意識的對象區別開來；意識的對象（即那些物理的存在）不管怎樣都是在意識之外的。薩特在闡述意向性的概念時指出：「毫無疑問，雖然有意識的許多內容，但這些內容並不是意識的對象：意向性就是通過這些內容指向對象，對象本身就是意識的關聯詞，但並不屬於意識。」[6]像是意識的存在，但影像又通過意向性指向意識的對象，即類似被視覺感知的那張桌上的白紙那樣一種物理的

4　〔法〕埃德加・莫蘭：《電影或想像的人——社會人類學評論》（桂林市：廣西師範大學出版社，2012年），頁31。

5　〔美〕羅伯特・L・索爾所、M・金伯利・麥克林、奧托・H・麥克林：《認知心理學》（上海市：上海人民出版社，2008年），頁269。

6　〔法〕薩特：《影像論》（北京市：中國人民大學出版社，1986年），頁118。

存在。無疑的，薩特的觀點觸及了影像的一個本質。

然而，薩特所討論的影像，和電影中的影像其實並不是一回事。

電影的影像不是薩特所說的那種只在意識中存在的影像。當觀眾通過銀幕看見呈現於其上的影像時，它就像桌上的那張白紙，直接就是被視覺感知的對象——儘管它並不是實物，但卻是能代表實物，並能直接被感知的影像。在認識過程中，影像是作為意識存在的；但在電影中，影像卻作為感知的對象存在，是一個物理的存在。電影通過放映機，把經過感光的膠片投射於銀幕，以光影的形式形成活動的影像。不僅生成影像的整個過程是物理的，最後呈現的光影畫面也是物理的。也就是說，電影中的影像不像薩特所說的那種影像，是背對白紙而意識到白紙的存在，是一種純粹在意識中存在的影像。電影影像和遙感測繪、超聲波醫學、顯微攝影等所獲得的影像具有相似的特徵——它都體現在某種物理的實體——一即膠片（也包括銀幕）之上，可以直接被感知而不僅在意識中存在。電影的影像一方面是某種實物的影像——把某種實物拍攝成膠片裡的影像；另一方面本身又是顯現於某種實物（即銀幕）之上，而不是如薩特所說的只在意識之中。一塊有光影顯現的銀幕仍然是實物，這些光影正是在觀眾的視覺感知中（而不是在意識中）才被看作是影像的。

這就意味著，電影的影像具有雙重性。作為影像，它首先是某種實物的影像；其次，這種實物的影像又繼續以實物的形式被觀眾的視覺感知為影像。在它作為某種實物的影像時，實物便是埃德加‧莫蘭所謂的「缺席的存在」；在它繼續以實物的形式被感知為影像時，這裡的影像就是指電影的影像。而觀眾對電影影像的接受，其過程卻是相反的：觀眾首先接受的是以實物的形式被感知的電影影像，其次才通過它去想像和電影影像具有功能等價性的現實中的實物。電影影像的這種雙重性，不像薩特所討論的白紙影像，是只有在背身面牆之時才在意識中存在的。電影影像在被視覺感知的同時，也在意識中被把

握，進面激發記憶、想像、思想、情感等一系列複雜的內心活動。明確電影影像的這種雙重性，具有非同小可的理論意義。很明顯，哲學家和心理學家思考影像問題的邏輯理路，是把影像作為認識的一個中間環節來看待的，它最終的指向是拋棄影像，轉向更高層級的思維加工。電影的影像最根本的不同，就表現在它本身既是手段又是目的。影像在視覺感知中的存在和在意識中的存在是緊密結合在一起的，而且意識的持續加工最終又是反過來影響視覺感知的。

羅蘭·巴特曾認為，根據古詞源學，影像（image）一詞應併入「摹仿」（imitari）這個詞根。由此涉及到影像符號學最重要的核心問題，即類似性（analogique）再現。

> 因此，從兩方面來看，類似性（analogique）都是一種值得商榷的感覺：一些人認為，與語言相比，影像是一個極為初級的系統；另一些人則認為，意義無法窮盡影像難以言表的豐富內容。[7]

在這篇題為〈影像的修辭〉的文章中，羅蘭·巴特以廣告影像作為討論的對象。廣告影像和電影影像在類似性再現這個問題上具有共同的特徵。以影像來代替實物的類似性再現，確實面臨著他所說的這種困惑。所謂一些人這樣認為而另一些人那樣認為，其實正是分別著眼於影像的雙重屬性中不同的兩個層面。在視覺感知的水平上，影像當然是個極為初級的系統；但是在意識加工的水平上，當影像在感知的同時也在意識中存在，它所能激發的一系列內心活動，又反過來影響了視覺的感知，甚至導致無法窮盡影像難以言表的豐富內容。也就是說，電影的影像首先必須是提供給視覺感知的，這時候它當然只處

7　〔法〕羅蘭·巴特：〈影像的修辭〉，《電影藝術》2012年第2期，頁94。

於極為初級的水平；與此同時，相當多的電影影像還同時提供給意識
去進一步加工，以表達難以窮盡的豐富內容。

這就引出了一個饒有興趣的問題：在電影中，影像的這種雙重屬
性是如何呈現出來的呢？比如還是以桌上的白紙為例：開始，是一個
搖鏡頭，在展現房間的全貌時，除了櫥櫃、沙發、桌子之外，還有桌
上的一張白紙。這時候的白紙就是一個僅供視覺感知的影像，屬於極
為初級的系統。此後，一個鏡頭朝桌上的白紙很快推近，白紙的影像
在畫面上越變越大，不僅看到白紙，還看到白紙上的幾個字──「親
愛的──」。緊接著，鏡頭繼續朝桌邊搖去，畫面上又出現一個陷坐
在沙發中的男人，男人的手裡拿著一把槍，愁苦的眼神徑直望向那張
白紙。當男人、白紙、手槍等幾個不同的影像被鏡頭關聯在一起時，
白紙就不再只是一般視覺感知的對象，而是能夠讓意識進一步加工的
對象。它讓人不由得猜想，似乎這個男人在自殺前準備給所愛的人寫
一封遺書。這時候的白紙就不僅是白紙，而是顯示出男人徘徊於生死
之間的一個影像──白紙在這裡就具有了結束生命、告別愛人等多重
意義。在電影中，大量的影像是作為初級系統，只提供給視覺感知
的，它是支撐整個敘事系統的基本成分。除此之外，仍有相當一部分
影像是讓意識進一步去加工的，是有其意義的，甚至這種意義是窮盡
影像難以言表的豐富內容的。

電影影像的這種雙重性，之所以和薩特對影像的界定完全不同，
就在於它是一種人工的產物，是藝術家的形象表達。影像在電影中的
存在不是自在的，而是經過藝術家的選擇、處理和組織的；其目的本
來就不只提供給觀眾的視覺去感知，還進一步提供給觀眾去思考其意
義甚至蘊含無法窮盡的豐富內容。電影影像既作為實物存在，又作為
意識存在；既是視覺感知的對象，又是意識持續加工的對象──最
終，它也才因此成為審美的對象。

二　影像：從特徵到功能

　　在德勒茲看來，影像是畫面的構成元素，而畫面又是鏡頭的構成單位。[8]電影的影像就是這樣進入電影的整體構成之中；與此同時，它勢必反過來也要接受電影藝術的形式規範。在電影中，如果影像一直處於視覺感知的初級水平，觀眾既會感到不知所措，也會產生理解的困難。幸好影像是處於電影這個經過充分組織建構的系統之中，它遠沒有純粹存在於意識中的影像那麼自由。即便是處在極為初級的水平，影像仍會在動感、角度、位置和空間關係等方面受到鏡頭與畫面的約束和規定，以特定的呈現方式讓觀眾的視覺所感知。這種特定的呈現方式，正是電影影像所以是電影影像的原因之所在。

　　法國雅克・奧蒙等學者合著的《現代電影美學》特別強調指出：「影片影像的這兩個物質特性——它的二維性和邊框的局限性——屬於我們把握影片再現形式時必然涉及的基本特徵。」[9]二維的影像被限制在二維的銀幕邊框之中，而二維的銀幕邊框又生成三維的電影空間。影像是二維的，這表明影像所呈現的並非被再現物的整體，而只是它面對鏡頭的那個二維的平面。

　　　　展現在電影影像中的事物也並非它的全貌。影像展現的只是事
　　　　物的一個方面，但是，它總是使人聯想到某種概貌。映現在影
　　　　像上的事物絕不僅僅是一種再現，它可以超越既定的內容，但
　　　　是它始終是以這個內容為出發點。[10]

8　參見〔法〕吉爾・德勒茲：〈電影與空間：畫面〉，陳永國主編：《視覺文化研究讀本》（北京市：北京大學出版社，2009年），頁2。

9　〔法〕雅克・奧蒙等著：《現代電影美學》（北京市：中國電影出版社，2010年），頁9。

10　〔法〕讓・米特里：〈影像作為符號〉，李恆基、楊遠嬰主編：《外國電影理論文選》（上海市：上海文藝出版社，1995年），頁295。

　　由於攝影機的角度限制，被攝的實物在進入鏡頭之時，只能呈現面對攝影機的那一面。然而，觀眾是有感知經驗的，他會根據被攝實物的整體概貌去看待它的影像，會把影像當作實物的整體來把握。比如在一個小學生的正面影像上看到他的一條肩帶，觀眾並不只是把它當作肩帶來感知，而會進一步意識到他背後有個書包；看到樹幹旁伸出一把手槍，觀眾也不只是把它看作一把手槍，而會進一步推測樹後躲藏著一個舉槍的人。影像是二維平面的，影像的意識卻是整體的概貌，這是電影影像存在和發揮藝術功能的基礎。

　　把二維的影像轉化為整體的概貌，這是電影影像在意識中被加工的一個例證。這種轉化是在觀眾的意識中完成的，而不是由電影影像本身提供的。從這個意義上看，米特里的一個觀點就有可商榷的餘地。他認為：「影像在各個方面都形似於被攝原物。它不是藝術家的造物，可以說，這是實物通過折光和透鏡的作用映在膠片上的自體復現。複製在膠片上的物象是嚴格等同的摹本。」[11]不僅是「自體復現」，甚至還是「嚴格等同的摹本」，這無形中就把觀眾對電影影像的意識加工排除在外了。羅蘭・巴特在〈影像的修辭〉中也有類似的看法。他分析廣告除了語言的信息、圖像符號的信息之外，還會剩下一些信息材料。

　　　　而這第三種信息的所指是由這個場景中實物所構成的，其能指也是這些被拍攝的實物，因為很顯然在類似性再現中，能指之物與所指之物之間的關係不是「任意的」（就像在語言中那樣），也就沒有必要在這個物體的心理影像空間中借助第三方術語了。能指與所指之間的關係是同語反覆（tautologique）

11 〔法〕讓・米特里：〈影像作為符號〉，李恆基、楊遠嬰主編：《外國電影理論文選》（上海市：上海文藝出版社，1995年），頁299。

的，這規定了這第三種信息的特徵。[12]

　　樹幹旁邊的手槍是能指，樹幹背後躲藏的人是所指，能指與所指怎麼可能是「同語反覆」呢？不管是「自體復現」，還是「同語反覆」，在討論影像和它的被攝原物的關係時，都疏忽了電影藝術形式給予影像的限制。電影影像是二維的，被攝原物卻是三維的，這就從邏輯的起點上決定了二者之間不可能「嚴格等同」。更何況，電影影像還必須經過觀眾在意識中的持續加工，把二維的影像轉換成三維的整體，進而不斷將它關聯到更大的整體之中。從最初級的視覺感知開始，電影影像就受到觀眾意識的加工（從二維到三維）；當意識的加工持續地展開，它也就一步步地從作為實物的存在演變成作為意識的存在，並因為在意識中益發複雜的存在，反過來影響視覺感知的水平和效果——從視覺感知走向視覺審美。

　　顯然，影像在意識中的加工一直是持續展開的。即便把二維的影像加工為三維的整體，它也仍然不是孤立的存在，而是在畫面中與其他影像建立關係、在鏡頭的連接中展現活動、在敘事的過程中關聯起豐富內容。在這方面，米特里的看法又是深刻的。他認為：

　　　　電影影像的最奧妙的特性之一就是動人地反映出事物的整體性（被感知到的事物的獨特的和得到基本展示的方面）與它所要求的由相似體暗示的無數「潛在特性」之間的永恆矛盾。在其他任何地方，本質與表現，具體與抽象，內在與超驗之間的雙重性都沒有如此明顯，它們在影像這一形式整體中互補、互映和互證。[13]

12　〔法〕羅蘭・巴特：〈影像的修辭〉，《電影藝術》2012年第2期，頁95。

13　〔法〕讓・米特里：〈影像作為符號〉，李恆基、楊遠嬰主編：《外國電影理論文選》（上海市：上海文藝出版社，1995年），頁302。

正因為影像有它的「潛在特性」，它才可能被電影所利用，成為一種藝術的表現手段。二維的影像被感知為三維的整體，三維的整體又成為電影藝術系統的構成元素。它的「潛在特性」，是在這個嚴整的系統中才被發掘、被定位和發揮藝術功能的。這取決於這個系統本身，以及影像在系統中建立的特定關係。在《霸王別姬》中，段小樓用來捅進程蝶衣嘴巴的那根菸管，和《冰山上的來客》中楊排長手裡的那根菸管，孤立地看都是菸管，但被表現出來的「潛在特性」卻有天壤之別。前者是一種性的符號，後者卻被用來表現人物沉穩的性格。影像的「潛在特性」轉化為藝術功能，必須經過複雜的藝術加工，這正是電影影像具有雙重屬性的一個明證。

二維的畫框對電影影像的存在施加了限制。然而，意識的持續加工卻最終會突破這種限制。當德勒茲把「包含著影像中一切因素的相對封閉的系統」稱作畫面時，曾對這種封閉的相對性展開了充分的討論；這其中，就專門提出了「場外」的問題。在德勒茲看來：「『場外』指既看不見又不明白、但卻完全在場的東西。」它指畫面兩個看似矛盾的特徵：一是像畫框那樣，「把一個系統與其環境分離開來」；一是「延伸到與它交流的一個更大的同質布景中來。」[14]這樣看來，所謂封閉的相對性即是指：畫框本身既框定了畫面影像，就意味著它與環境相分離──這是封閉的特徵；但畫框中的影像又需要一個可與之交流的更大背景才可能顯示其美學品格──這又是封閉只能是相對的特徵。當畫框限定了畫面，影像被畫框所封閉，鏡頭內部的充分發掘就成了藝術的要點。與此同時，影像被畫框所限制的形式，又會誘發觀眾在意識中的持續加工，讓影像突破畫框的限制，進一步關聯到一個更大的「同質布景」之中。電影中常見的不均衡構圖，往往會為視線、動作或新影像的進入畫面留出相應的空間位置，這被當作是激

14 〔法〕吉爾·德勒茲：〈電影與空間：畫面〉，陳永國主編：《視覺文化研究讀本》（北京市：北京大學出版社，2009年），頁269。

發觀眾去意識「場外」存在的一種手段。當然,所謂的「場外」並不僅僅指某個場景之外,那個更大的「同質布景」其實是可以一再延伸的。即以《戰艦波將金號》中的夾鼻眼鏡為例,那個夾鼻眼鏡掛在鋼纜繩頂端晃來晃去的特寫鏡頭,確實是畫框的限制,確實把畫面與環境相分離了。然而,夾鼻眼鏡卻一再拓展到它的「場外」:這包括了沙皇軍隊的軍醫斯米爾諾夫被扔下海裡,也包括反抗沙皇統治這個更大的「同質布景」。

　　觀眾把握電影的影像,並不只是視覺感知中那個銀幕的二維平面,也不是那個邊框的有限性;原因就在於在視覺感知的基礎上,觀眾還在意識中進一步展開對影像的持續加工。這種加工立足於突破電影影像所遭遇的形式上限制,並在意識中去關聯不斷拓展的經驗內容。米特里曾以「膠片上的花束」為例來說明這個問題:

　　　　當然,如果我在考察電影影像時,並不考慮放映效果,也就是說,如果我們從眾多的電影影像中抽出單獨一幅影像進行研究,那麼,「膠片上的花束」自身就是一個新物。雖然它與真正的實物相似,它仍然是虛的。這只是復現在一卷膠片上的圖像。但是,隨之還有一定數量的按照被記錄下來的運動而不斷變化的圖像。如果沒有任何人搖晃這束花,我們就可以設想有一陣強勁的氣流把它吹動……[15]

　　根據經驗,花束的搖晃必定受到外力的影響,即便沒有外力,觀眾也會設想一陣強勁氣流的存在。對花束的影像在意識中的這種加工,早已成為觀影的一個常識;這是觀眾的生活經驗以及觀影經驗在起作用。然而,電影中的影像呈現和觀眾對影像的把握和意識的持續

15　〔法〕吉爾·德勒茲:〈電影與空間:畫面〉,陳永國主編:《視覺文化研究讀本》（北京市:北京大學出版社,2009年）,頁299。

加工，卻存在著難以克服的矛盾。電影不可能以足夠的時間長度去等
待觀眾對影像的充分把握，這往往只有在特寫鏡頭或長鏡頭中才可望
做到。甚至，在其他鏡頭特別是運動鏡頭中，電影所提供的影像往往
不只一個，而且往往處於活動與變化之中。在不斷變化的鏡頭畫面
中，觀眾把握影像的能力和在意識中持續加工的能力遭遇到無法擺脫
的瓶頸，顯示出極大的弱勢。正因為這樣，疏忽畫面內容或未能看清
畫面內容的情況，才會在觀影時經常發生。很明顯，並不是任何一種
影像都適宜在電影中存在的，影像要真正成為電影的基本構成元素，
本身需要具備一定的條件。也就是說，影像的「潛在特性」要期待觀
眾給予揭示，就必須有效提供對觀眾注意力的引導和意識控制的指
向。心理學家早就指出：「意識的選擇性和注意容量的局限性——這
是討論同一個問題的相互補充的方式。」[16]一方面，它在畫面上的呈
現不能過於雜亂，另一方面則必須經過精心的組織和合理的安排。表
面上看，電影影像在形式的限制中變得不自由了，但這種不自由相對
於它原本可以存在的各種「潛在特性」來說，卻是一個優勢而不是局
限。影像所失去的自由，恰恰是某種「潛在特性」被發掘出來並加以
明確定位，真正得以施展其藝術功能的必備條件，也是電影影像能產
生意義的原因之所在。

三　錨固影像的意義

　　電影影像的雙重屬性體現為一種分層的結構。作為視覺感知的初
級系統，影像的屬性就是它本身的呈現。作為意義蘊涵的高級系統，
它是疊加在視覺感知的初級系統之上的。在電影中，畫面上的一張白
紙，那就是白紙本身的呈現。而白紙所具有的結束生命、告別愛人的

16 轉引自〔蘇〕B・M・維里契科夫斯基：《現代認知心理學》（上海市：社會科學文
　　獻出版社，1988年），頁132-133。

意義，是在所呈現的白紙之上進一步生成的。在這裡，白紙作為它本身的呈現，是其後的意義蘊涵不可或缺的基礎。如果把白紙換成一杯咖啡或者一本書，這個意義也就不可能蘊涵於其中。羅蘭・巴特在〈影像的修辭〉中進一步討論了影像多義性的問題。他認為所有影像的意義蘊涵都不是單一的，而是多義的，這種多義性被稱為在能指的下面隱含著一個「浮動的所指鏈」（即所謂「潛在的特性」）。因為影像的所指具有這種浮動的特點，才容易造成對其意義蘊涵的誤讀、曲解或過度詮釋。愛森斯坦在《十月》中曾用一隻開屏的機械孔雀來比喻臨時政府總理克倫斯基的愛炫耀。他在後來的反省中也認為自己「在這部影片中濫用了蒙太奇聯想」。[17]這正是因為一隻孔雀的孤立影像仍然處於浮動的所指鏈，仍然包含著不同的「潛在特性」，其意義就未能得到確定的表達。

　　八十年代中期，幾個來華講學的美國電影家觀看了一部北京電影學院的學生實習作品《我們正年輕》。這是關於一個女技術員來到鋼鐵廠一個青工班組的故事。這個女技術員的出現在男工人中間引發了一場愛情的爭奪戰。最後，一個青年工人同女技術員結合了，而另一個青年工人卻成了情場的失敗者。最後一個場面，這個不成功的求婚者離開那對新婚夫婦的洞房走到外面，點燃了一支香菸。畫面上，前景一片昏暗，身後的鋼鐵廠鋼花四濺，火光衝天。他深吸一口香菸，菸頭發出亮光，在黑暗中一閃一閃。美國電影家都十分欣賞這個結尾，甚至去問一位參與影片製作的學生，他們怎麼拍成了這樣一個有力而包含著性暗示的形象。然而，美國電影家們卻遇到了一堵「牆」。那個學生坦率地表示，他根本不知道影片中是怎樣表達性象徵和性壓抑的。美國電影家們這才意識到，顯然在中國還沒有形成討論影片這一層次的批評方法的詞彙。「更重要的是中國沒有對文學或

17　〔蘇〕C・M・愛森斯坦：〈蒙太奇〉，見《蒙太奇論》（北京市：中國電影出版社，2001年），頁237。

電影本文進行精神分析學讀解的文化傳統——而幾乎沒有一個美國人不明白，切入火車進入隧道所指的是什麼。」[18]在這個結尾，影片的製作者也許只是想通過抽菸來表現青年工人的精神苦悶，這是著眼於抽菸這種行為最直接的功能的。而美國的電影家看到的則是菸頭的火光在一閃一閃，並把它看作是一種性的象徵。作為視覺感知的影像，香菸就是香菸；作為意義蘊涵的影像，香菸就不僅僅是香菸了。同樣是香菸這個影像，著眼於抽菸的行為和著眼於菸頭的火光仍然是兩個不同的感知角度。兩個角度所顯現的影像意義當然也會有所不同甚至有很大差距。

　　進一步，羅蘭・巴特才把影像所指意義的明確和固定稱之為「錨固功能」。「錨固是一種控制，它面對具象的投射力，對信息的使用負有責任。」[19]也就是說，影像的意義可以通過一定的技術把它錨固下來，不讓它在所指鏈上隨意浮動。這其中，語言就是能起這種錨固作用的手段之一。因為語言本身是可以傳遞確定意義的。通過語言，影像原本不斷浮動的所指意義，就會因為語言的確定性進而產生影像意義的確定性。在捷克影片《科利亞》中，捷克的老男人路卡不得不接受一個前蘇聯的男孩科利亞。當他把科利亞帶到自己的家，科利亞看到路卡房間裡的蘇聯國旗後，他先說「наш（我們的）」，繼而又說「красный（漂亮的）」。在俄語中「красный」有兩個解釋，一是指紅色，二是指漂亮。捷克人路卡是懂得一點俄語的，又從內心裡敵視蘇聯，所以他偏偏把科利亞所說的「漂亮」翻譯成「紅色」，然後說蘇聯國旗就跟你的紅色內褲差不多，這就在無形中產生了褻瀆的意義。如果鏡頭中只是出現一面蘇聯國旗，這個影像就只能作為視覺感知的初級系統存在，它仍然處於浮動的所指鏈上。在路卡和科利亞關於蘇聯國旗是紅色的對話中，這個影像要表達褻瀆的意義就因為路卡的解

18　〔美〕尼・布朗等：〈世界近在咫尺〉，《世界電影》1986年第1期，頁236。
19　〔法〕羅蘭・巴特：〈影像的修辭〉，《電影藝術》2012年第2期，頁97。

釋被錨固下來了。

　　當然，要把影像的意義加以錨固，語言只是其中可選擇的一種手段；在影像和影像之間建立關係，則可以成為另一種手段。這種關係一般必須是單一的、明確的，可以在彼此之間產生聯想的。像中國五、六十年代的電影，在英雄犧牲之後接一棵屹立的青松，以表達萬古長青的意義，就是最常見的一種意義錨固。這裡的條件是：英雄的影像和青松的影像必須在畫面上盡可能單一，盡可能把其他影像排除在外；兩個影像還必須在前後的兩個鏡頭中相接續，而不能在其中穿插其他鏡頭。這兩個條件，其目的都是為了在兩個影像之間建立真正的關聯。本來，青松的影像也會顯示出浮動的所指鏈，當青松的影像被英雄犧牲的影像關聯在一起時，青松的意義才可能因為英雄犧牲的影像而被錨固下來。當然，對外國的觀眾來說，讀解青松的這種意義明顯會比較困難。不管是民族文化的傳統，還是觀影的經驗，外國觀眾都缺少關於用青松來表達萬古長青這個意義的經驗積累。《冰山上的來客》中，一班長在站崗時碰到暴風雪壯烈犧牲，電影接進去一個雪山崩塌的影像，以表達楊排長內心受到的極大衝擊。同樣針對英雄的犧牲，青松的影像和雪山崩塌的影像，其錨固的意義又是明顯不同的。雪山崩塌不可能產生萬古長青的意義，而青松屹立也不可能產生內心衝擊的意義。

　　　　電影不是約定俗成的語言（約定俗成的和抽象化的符號產物）。
　　　　影像不僅不像詞彙那樣是「自在」的符號，而且，它也不是任
　　　　何事物的符號。如上所述，單獨的影像可以展示事物，但並不
　　　　表示任何其他意義。只有通過與其有關的事實整體，影像才能
　　　　具有特定的意義和「表意能力」。它由此獲得獨特的意義，而
　　　　反過來又會賦予整體（它是其中的一部分）以新的意義。[20]

20　〔法〕讓‧米特里：〈影像作為符號〉，李恆基、楊遠嬰主編：《外國電影理論文選》
　　（北京市：中國電影出版社，1985年），頁286。

　　當電影試圖通過某個影像表達意義時，通常都會採用一定的方式、手段或技巧來引導注意、揭示聯繫、激發思考、抒發感情。有時候，有意把影像推成特寫，把觀眾的注意力集中到特定的影像身上，讓觀眾看得更清晰、更細緻、體驗得深入。在《蘇州河》中，當牡丹意識到被所愛的人馬達欺騙，一個鏡頭推近牡丹的臉部，長時間維持著。牡丹的神情從訝異、震驚到激憤，清晰地表現出態度的變化。有時候，採用搖移鏡頭把一個影像和另一個影像加以關聯，以提醒觀眾注意二者之間的聯繫，從中也能揭示某種意義。美國影片《本能》（臺譯：《第六感追緝令》）結束在警探尼克和殺人凶手女作家凱瑟琳做愛的場面，隨後鏡頭緩慢下移，男女主人公逐漸從畫面上消失，最後在光潔的地板上出現了那把一再出現的鑿冰刀。鑿冰刀的影像帶出了仇恨的意義，暗示了這一場歡愛凶險的結局。有時候，則採用延長鏡頭的時間，用一種多少顯得強迫的方式來引起觀眾的注意。德勒茲在討論小津安二郎影片中的靜物時曾指出一種「綿延性」，一個花瓶的畫面可以持續十秒鐘，延長的時間同樣使花瓶獲得比其他影像更多的關注，進而印入觀眾的腦海。[21]有時候，某個影像也會在影片中一再重複出現，重複本身也是一種強調，是引導注意的手段，暗示其具有不同於其他影像的更重要的地位和作用。《閃閃的紅星》中一再出現五角紅星的影像，就使得五角紅星的影像從其他影像中突顯出來，傳達了潘冬子嚮往革命的意義。影像的重複甚至有可能出現在不同的影片中，基也斯洛夫斯基的「三色」系列，三部影片的主人公都看到一個老太婆吃力地把空酒瓶塞進垃圾桶，進而通過人物的不同態度揭示出人道關懷的意義。一個影像以怎樣的形式出現，採取怎樣的一些活動，又與別的影像建立怎樣的關係，這在任何一部電影中都是一個選擇、處理和持續建構的過程。電影影像在二維邊框和三維空間的限

21 〔法〕吉爾・德勒茲：《電影2：時間─影像》（長沙市：湖南美術出版社，2004年），頁26。

制中，最大限度地確立合理的匹配關係和組織形式。這是影像表意的
方式，也是影像作為電影構成元素的存在方式。

四　作為電影美學問題的影像

　　影像的問題從視覺感知的初級水平，進而發展到藝術表達的水
平，最後歸結到電影美學的水平——這反映了認識逐步深化的過程。
在電影中，影像不只是提供給視覺感知的，也不只是作為藝術表達的
手段的，更是在電影整個系統中作為基本的構成元素的。這使得影像
具有一種決定電影之所以成為電影的崇高地位和美學功能。

　　法國的讓・米特里在他百科全書式的鉅作《電影美學與心理學》
中，比較系統地討論了影像的美學問題。從一般的影像、影像作為符
號到影像的結構，都作出了具體的論述。首先，他認為鏡頭是影片的
單位，而構成鏡頭的攝影單元就是畫格，亦即單個的攝影影像。這是
第一次從理論上確定了影像在電影結構中的重要地位，把電影的構成
單元從鏡頭的層次進一步推進到影像的層次。米特里指出影像是盡可
能非個性化的復現體，通過被感知的影像可以去感知現實。然而，他
並不像巴贊那樣把影像的真實性提升到基本美學品格的高度。他認
為，攝影影像畢竟要經過一定的處理，並反映一定的視點，所以它必
然也包含明顯的主觀性。「簡言之，這個影像既可以具有審美屬性，
亦可有一定的意向性。」[22]可見對攝影的影像而言，真實性並不特別
地被米特里所倚重。正是從意向性出發，米特里更深入地探討了影像
作為符號的功能。在他看來，影像的符號首先要區分其語言學意義和
心理學意義，反對用語言學意義來替代心理學意義。影像符號的心理
學意義不是表示再現物本身的意義（語言學的意義），「而當影像具有

22 〔法〕讓・米特里：〈影像的美學與心理學（三篇）〉，《世界電影》1988年第3期，
　　頁5。

表意功能時，它所表示的意義並不等於他所展示的事物，雖然它是利用它所展示的事物進行表意。」[23]這裡所說的心理學意義，其實就把電影影像的創造和意識的進一步加工聯繫了起來。其次，他又認為影像的符號功能並不是由單個影像實現的，而是由影像之間的關係實現的──這是米特里區分影像的語言學意義和心理學意義之後得出的邏輯結論，也是影像符號的研究中最具有實踐價值的觀點。最後，米特里還討論了影像的結構問題。他把鏡頭、視角、運動、蒙太奇等問題，都看作是影像的結構形態，主要從影像創造的角度來討論，這無異於把影像的問題置於整個電影美學的核心地位。

德勒茲的《電影1：運動─影像》和《電影2：時間─影像》這兩本著作，更是緊緊圍繞電影影像這個核心概念，結合大量的影片實例來討論它與時間、空間、運動、聲音等範疇之間的關係。德勒茲對電影影像的討論，比米特里具有更自覺和更顯著的美學意味。德勒茲曾提出：「我們將把一個確定的封閉系統，包括影像中一切因素的相對封閉的系統──背景、人物、道具──稱為畫面。畫面就是由許多部分即成分構成的一個布景，這些成分本身又構成了次布景。它可以分解。這些部分本身顯然都在影像之中。[24]同樣是對鏡頭加以分解，米特里把畫格（畫面）作為鏡頭的單元，而畫面又等同於單個的攝影影像。德勒茲明顯更推進一步，他把畫面繼續再分解為影像，於是影像成了電影最基本的構成單元。德勒茲同樣不像巴贊那樣關心影像的本體論意義，他從義大利新現實主義淡化戲劇性、關注社會現實那裡，發現了電影影像的一個重大變化。「構成新影像的，是純視聽情境，它取代衰落的感知─運動情境。」「因此，情境不直接在動作中延

23 〔法〕讓・米特里：〈影像的美學與心理學（三篇）〉，《世界電影》1988年第3期，頁15。

24 〔法〕吉爾・德勒茲：〈電影與空間：畫面〉，陳永國主編：《視覺文化研究讀本》（北京市：北京大學出版社，2009年），頁266。

伸：它也不再是現實主義作品中的那種感知─運動模式，它首先是視
覺和聽覺的，充滿著意義，此後，動作才在這種情境中形成，利用或
面對它的成分。」[25]在傳統現實主義那裡，影像是敘事的一個承擔
者，敘事必須在動作中展現，所以傳統的影像就必然是處於「感知─
運動情境」的。到了新現實主義時期（當然還包括緊隨其後的新浪潮
電影），影像開始具備敘事之外的自身價值。影像不再依靠在動作中
的延伸，而是純視聽的呈現。德勒茲觀察到電影影像在形態特徵上的
這種變化，顯然是很深刻的，而且具有美學上的充分意義。電影影像
從造型化、符號化，發展到後來的奇觀化，正是從敘事的「感知─運
動情境」擺脫出來，在純視聽情境中去發掘和拓展影像獨特的藝術功
能。在這種情況下，一種新的影像美學得以誕生：電影影像不再只是
作為電影的構成元素，附庸於敘事，一味去完成敘事的任務；它在敘
事之外找到了自己的落腳之處，確認了自己具有不同於敘事的另一種
藝術功能。基於此，電影也從過去單一的敘事美學，發展到另一種新
的美學形態──影像美學。

　　當代著名的電影理論家勞拉‧穆爾維更關注新技術給電影影像美
學帶來的影響。她從 DVD 這種新型的存儲方式和傳播方式中，看到
數位技術帶來了不同於膠片電影的根本性變化。她認為，膠片電影是
服從於剪輯速率的，它似乎總是將時間不斷前推並形成了敘述。而
DVD 所仰仗的數位技術，卻可以將此「前推」運動停滯化，一種延
宕的美學遂在舊媒體和新媒體的辯證關係中浮現。

　　　　首先，影像本身被「凍結」或服從於重複或返回的邏輯，亦即
　　　　延宕；但緊接著，延宕了的影像又可將觀眾帶回到電影的過

25　〔法〕吉爾‧德勒茲：《電影2：時間─影像》（長沙市：湖南美術出版社，2004
　　年），頁4-6。

去，或更寬泛地說，帶回到對時間問題的關注，包括時間的流逝與時間究竟是如何被表述或保存的。[26]

　　勞拉・穆爾維注意到數位技術把膠片技術所決定的那種將時間「前推」的呈現方式全然改變了。電影可以前推，也可以回溯，也可以暫時停滯。影像不再服從於剪輯的速率和敘事方向的唯一性，觀眾把握影像也不再遵循既定的法則。他們可以在暫時的停滯中細細品味，可以在回放中更深入的觀察，甚至可以對特別喜歡的某些鏡頭或場景一遍遍地沉浸於其中……影像被數位技術改造成可以在時間的鏈條上延宕，這就在無形中強化了影像與觀眾之間的互動，觀眾對影像的感知和影像意義的把握不再被電影「一次過」的傳播形式所局限。

第二節　聲音：造型的美學

　　從技術史的角度看，聲音的出現要比電影誕生遲了好幾十年，但似乎不太有人去細究，這裡所說的電影聲音究竟指什麼？──是膠片旁邊的一道磁跡？是擴音設備發出的聲音？還是放映場所響起的聲音？……早期電影就有用留聲機現場伴奏的情況，這難道不是最早的擴音設備嗎？──然而那時候還被視為無聲電影的時期；在一部表現電影發明的西方影片中，有這麼一場戲：當銀幕上出現開槍射擊的場面時，一個觀眾突然從座位上站起來，舉槍朝半空中扣動了扳機──現場的觀眾都被這突如其來的槍聲嚇了一大跳。這聲槍響，幾乎是和開槍射擊的畫面相同步的。那麼，這和有聲電影中最典型的同步聲有什麼區別嗎？這和利用聲音來增強戲劇性效果又有什麼區別嗎？
　　於是，一個問題產生了：到底什麼是電影的聲音？

26　〔英〕勞拉・穆爾維：〈百年電影回眸：流逝的時光與電影的晚近風格〉，《當代電影》2005年第5期，頁5。

一　什麼是電影聲音？

　　電影史上一般所說的有聲電影，是自美國華納兄弟公司一九二七年推出的《爵士歌王》開始的。這部表現愛唱歌的年輕人成長的影片，大部分片段都只有管弦配樂，其中有四場戲則出現了當時的歌舞明星阿爾‧喬森唱歌的聲音，甚至還有了簡短的對話（如「你還沒有聽到其他的呢」）。到一九二八年，才出現了第一部「百分之百講話」的影片《紐約之光》。[27]自此，電影開創了一個嶄新的時代——有聲電影的時代。

　　在分辨無聲電影和有聲電影這個問題上，澳大利亞學者理查德‧麥特白說過一句耐人尋味的話：「如果說有過無聲電影這樣的事物，那麼無聲影院則從未存在過，因為影院從來都是有聲的。」[28]理查德‧麥特白進一步列舉了無聲電影時期「有聲影院」的多種形式：包括演員站在銀幕後面同步朗誦銀幕上的臺詞、一些敘述者站在銀幕邊上對影片加以評論和解釋、甚至還有觀眾參與評論或者其他與銀幕情節互動的情況。在日本，無聲電影時期出現過為電影作解說的專門職業——「辯士」。「辯士」們通常站在銀幕旁邊，在講解影片內容之同時，也把自己的感受加入其中，有的還加上各種演講的技巧和表演的成分。出了名的「辯士」可以成為和影片中的演員相似的明星地位，成就票房的另一種號召力。到日本有了國產影片之後，「辯士」的作用從敘事解釋轉向了對白。「直到二十世紀二十年代，很多歌舞伎電影都利用多個弁士，排列在銀幕的旁邊，提供所有人物的聲音。在某

27　〔美〕克莉絲汀‧湯普森、大衛‧波德維爾：《世界電影史》（北京市：北京大學出版社，2004年），頁160-161。

28　〔澳〕理查德‧麥特白：《好萊塢電影——1891年以來的美國電影工業發展史》（北京市：華夏出版社，2005年），頁218。

些情況下，這些朗誦者實際上就是在電影中表演的演員。」[29]顯然，後來有聲電影中的配音也是像這樣，致力於講究人物口形和聲音的相互配合的。香港電影誕生之初，同樣出現了所謂的「解畫員」和「講畫員」，尤其是放映宗教影片時，牧師也會充當類似的工作。[30]中國大陸在放映電影時配備解說也開始得很早，甚至觀眾也樂於用自己的聲音來配合電影的敘事。導演王為一曾這樣回憶：

> 影片中這位蒙面大俠騎了摩托車出場時，就有觀眾自動地用口技為他配上摩托聲，也有人配上喇叭聲的，技巧都相當高。假若大俠騎馬奔馳，觀眾即配上馬蹄聲，或遠或近，配得很真切，假若群馬追逐，則觀眾座中響起一片馬蹄聲，此起彼伏，沸沸揚揚，十分熱鬧。[31]

　　電影史上的有聲電影，從工藝的角度看，是指電影膠片旁邊有一道可以轉換成聲音，並且和畫面空間中出現的聲源相同步的磁跡。所謂的「同步聲」，就是相對於銀幕畫面而言的，是能與畫面空間的聲源保持同步、一致的聲音。[32]在無聲電影時期，影院裡發出的各種人聲、音響和音樂，都無法做到完全和畫面空間的聲源嚴格同步；類似舉真槍射擊來還原槍聲的做法，也只能偶一為之。非同步的「影院聲音」是一種退而求其次的做法──既然技術無法做到完全同步，那麼偶爾的同步或者雖然不同步卻仍能大致還原與回應畫面，還是比完全

29　〔美〕大衛・波德維爾：《電影詩學》（桂林市：廣西師範大學出版社，2010年），頁388。

30　參見余慕雲：《香港電影史話》第1卷（香港：香港次生文化公司，1996年），頁26-28。

31　王為一：《難忘的歲月：王為一自傳》（北京市：中國電影出版社，2006年），頁1-2。

32　參見編輯委員會編：《電影藝術詞典》（北京市：中國電影出版社，1986年），頁516。

的無聲電影更受觀眾的歡迎。其實在電影誕生之前，發明家們就開始
了同步聲的嘗試。

> 一八七七年，陀尼斯哥爾普利用愛迪生的留聲機，和戈爾涅爾
> 活動視盤結合起來，使記錄在留聲機上的聲音符合於映現出的
> 影像。一八八九年，愛迪生使他的活動視鏡和留聲機同步化起
> 來，於是在一八八九年十月六日出現世界上第一部有聲影
> 片……[33]

只是因為技術的粗糙和缺乏擴音設備，同步聲才沒能在一開始就
真正運用於電影。在走過了不少彎路、嘗試了不同的技術路線之後，
一直到一九二七年的《爵士歌王》，才以四首歌曲和少量對話第一次
實現嘴唇動作和所發出的聲音之間的同步性。

同步聲運用感光的原理或電磁轉換的原理，把聲音記錄在膠片
上。在放映電影時，伴隨著膠片上畫面影像的逐格推進，聲音也逐格
被轉換和加以呈現，由此形成畫面和聲音之間的真正同步。可以肯定
的一點是：銀幕是布質的，布質的銀幕不會發出聲音；聲音不是由布
質銀幕所呈現的影像自行發出來的。否則的話，如果銀幕上沒有火車
的影像，觀眾也就不會聽到火車的聲音；而事實則是：即便銀幕上沒
有樂隊演奏的畫面，卻仍然可以聽到演奏的音樂。早期的有聲電影，
都是在銀幕後面放置用於擴音的揚聲器，才使得聲音聽上去彷彿是從
銀幕上發出來的；從根本上說，這是利用了人的錯覺。除了時間的同
步之外，這裡還存在著光影和聲音在傳播上的同向。究其實，銀幕上
的影像畫面和銀幕後面傳出的聲音，從一開始就來自不同的傳播通
道；從器材設備的角度看，一是借助放映機，一是借助揚聲器。即便

33 〔蘇〕戈爾陀夫斯基：《電影技術導論》（北京市：中國電影出版社，1959年），頁33。

是在有聲電影時期，電影的聲音也不是指膠片上的那道磁跡（因為磁跡是無聲的），更不是指銀幕上的影像發出的聲音（因為它通過銀幕後面的揚聲器），而是指在電影放映場所傳播的聲音。在當代的電影院，多聲道環繞立體聲把音箱置於影院的不同方位（而不只是在銀幕後面），電影聲音更明白無誤地是指在影院空間裡傳播的聲音。這和無聲電影時期放映場所發出的各種聲音（不管是解說、現場演奏音樂還是各種音響的模擬），其實性質是完全一樣的，區別只在於發出聲音的形式不同、水平不同而已。應該說，這才是對電影聲音最準確的一種認知。

　　從非同步聲到同步聲，是電影聲音技術的一大進步。在無聲電影時期，放映場所發出的聲音從一開始就是配合銀幕畫面的。只不過因為技術與設備的局限，這種配合才帶有簡略的、粗糙的、笨拙的、滯後的特點。明明模仿得不好，卻還是寧願有這樣的模仿，這是試圖彌合觀影經驗與現實經驗之間矛盾的反映。在現實中，看見汽車會聽到汽車的聲音、看見下雨會聽到下雨的聲音、看見有人說話會聽到說話的聲音。在無聲電影時期，銀幕畫面卻存在一個顯而易見的缺陷──看見某種影像卻聽不見影像所發出的聲音。這種心理的不滿足，是放映場所樂此不疲地嘗試各種聲畫配合的內在根據。在美國的瑪麗・安・多恩看來，無聲意味著「死寂」，「聲音本身通常被認為給畫面添加了生氣。而且，聲音所賦予的生命被看作是一種自然的、沒有編碼的流動。」[34]所謂「生氣」，正是指一種現實生活的氣息，一種自然和人生都生機勃發的狀態。對當時的觀眾來說，聲音的同步還原既然做不到，在放映場所製造聲畫配合的各種差強人意的做法仍然是給畫面添加生氣的一種樂趣。為了得到有限的滿足，觀眾學會了容忍；而聲

34　〔美〕瑪麗・安・多恩：〈聲音剪輯與混錄的意識形態及實踐〉，《電影藝術》2010年第1期，頁108。

畫的配合雖然不盡理想，畢竟有助於增強對敘事的理解、影像的真實感，以及情感情緒的深入體驗。就此而言，無聲時期和有聲時期的影院聲音，儘管技術水平有根本的差距，但都基於同一個目的：這就是追求聲音與畫面之間的互相配合，以便增強心理的認同，有助於充分調動自身的經驗，反過來增強觀影的效果。

有聲電影的同步聲，使對白與口形相一致，音響與發聲影像相一致，音樂與情感情緒反應相一致。當聲音終於跟上影像活動和鏡頭剪輯的速度，無形中大大提高了聲音參與電影的水平和能力。因為有了對白，人物性格的刻劃變得更豐富、也更細緻了；內容不再採用字幕來交代，無形中擴大了敘事的容量；聲畫做到了同步，真實的感知也得到了加強；音樂和劇情有了更密切的配合，其抒情性和節奏控制，對觀影的體驗和情感情緒的積極回應更產生了強烈的影響。

二　聲音的質感

就技術而言，有聲電影超越無聲電影之處，主要在於聲畫的同步。它使觀眾的觀影經驗與現實經驗之間的差距大大縮小，反過來觀眾調動現實經驗去回應電影的水平也大大提高。其結果是，技術改進原本作為一種手段，卻在此後變成了目的。不管是觀影實踐還是藝術觀念，聲音對畫面的同步配合被理解為一種從屬的關係，一種被動還原以增強影像真實感的既定功能。巴贊早就說過：「的確，有聲電影為電影語言的某些美學原則敲了喪鐘，但是，這只限於使電影最明顯地背離其現實主義使命的美學原則。」[35]反過來就是說，聲畫的同步，使電影更向現實主義的方向邁出了堅實的一步。然而，當電影實現了聲畫同步之後，聲畫之間與真實感知有關的其他問題，並沒有相

35 〔法〕安德烈・巴贊：《電影是什麼》（北京市：中國電影出版社，1987年），頁81。

應地也得到解決。美國學者瑪麗・安・多恩就指出：「聽到演員開口說話的驚訝，體驗到詞語和影像同步的魔力，一度掩蓋了空間位置的破碎，也掩蓋了觀眾接受影像時的分裂感受。」[36]銀幕畫面上，人物或物體發出的聲音可能來自不同的空間方位，但揚聲器卻無法還原有時是極為複雜的空間方位；甚至在早期，所有的聲音都只能是從銀幕後面發出來的。聲畫同步解決的只是聲音和影像在發聲時間上的一致，卻沒能同時解決聲音和影像在發聲方位上的一致，更不可能同時解決聲音和影像在發聲性質上的一致。當銀幕畫面上有人開槍，觀眾隨之在放映場所真的開了一槍；這種聲畫同質的模擬，只限於某個觀眾真的有槍，以及相同的類型與聲響特徵。如果宏大的戰爭場面，難道有可能把大炮、機槍、步槍、手槍、手榴彈等等，都搬到放映場所裡來嗎？至於火車的聲音、下雨的聲音、星際航行的聲音等，就更是做不到在放映場所進行聲畫同質的模擬了。傑恩斯・拉斯崔就指出：「任何做影片後期錄音的人都會告訴你有其他很多方式可以仿造出真實的槍聲。關鍵是觀眾或聽眾有能力辨別聲源。出現這種情況時，聲音與畫面是否同步可能比錄音效果是否精確更為重要：震破窗戶紙的雷聲和椰子殼爆裂的聲音……證明聲源的準確性並非電影聲音的特性，而是一種綜合的效果。」[37]同步聲對電影現實主義的貢獻，僅限於時間同步這一點。而同步聲卻仍然既不同向又不同質，恰好表明真實並不是電影聲音的最高法則。相反的，一種綜合的效果比聲音的真實要來得更為重要，聲音有它影響效果的獨特功能。

　　對電影來說，觀眾有求於攝影影像，絕不僅僅是真實感，而是用來呈現這種真實性更具體、也更豐富的質感。質感通常是指事物外表

36　〔美〕瑪麗・安・多恩：〈聲音剪輯與混錄的意識形態及實踐〉，《電影藝術》2010年第1期，頁109。

37　轉引自〔澳〕理查德・麥特白：《好萊塢電影──1891年以來的美國電影工業發展史》（北京市：華夏出版社，2005年），頁213。

所呈現的材質或屬性，它往往是人的感知可以把握的更具體的要素。比如電影中的汽車，不只是它的外觀像現實中的汽車，它還呈現為不盡相同的各種質感——噴漆是灰暗還是鋥亮、馬達是轟鳴還是低啞、玻璃是乾淨還是骯髒；比如表現下雨，也不只是看起來像現實中的下雨，它同樣有更具體的質感——雨滴是直落還是斜飛、雨幕是稀疏還是綿密、雨聲是嘩嘩還是沙沙；比如人物影像也不只是一眼看上去像是個人，也還有那個人特定的各種質感——皮膚是粗糙還是細膩、眼睛是明澈還是暗淡、聲音是沙啞還是清亮……在電影中，每個特定的影像和畫面，都會呈現出特定的一些質感；聲音就是影像和畫面具有質感的一個重要表徵。觀眾並不滿足於指認某種影像是什麼和某個畫面是怎樣的，他們還渴望把握影像和畫面更具體的質感，以便讓自己更能沉浸於其中。

　　質感讓真實的感知有了「抓手」，可以讓感覺更貼近、印象更強烈，進而體驗更為深長的意味。對觀眾來說，看電影不是為了讓他們去判斷這個是真的，那個也是真的，真實感只是他們獲得觀影感受的一個基礎性條件。更重要的還在於，電影能否讓他們被影像和畫面呈現出來的各種質感所包圍、所吸引而真正融入其中，真正有一種親臨現場的體驗，以使自己的現實經驗被充分調動，使情感情緒被充分激發。隨著技術的進步和觀眾審美要求的提高，電影提供影像和畫面的質感，已經變得比提供一般的真實感具有更大的意義，或者反過來說，只有提供那些更具體的質感，效果才可能更強烈。於是才產生了美國學者艾米莉·虞所指出的一個現象：

　　　　當我在電視新聞中看到噴氣式客機撞進世界貿易中心的時候，對我而言，它看起來幾乎就和假的一樣，或者確切地，聽起來很假。因為，我們已經習慣了電影中的聲音效果。它應該伴隨著巨大的爆炸聲和殘骸倒塌的巨響。所以，當這個事件發生在

電視上的時候，這些聲音應該比生活中的聲音更大。因此，當我在看這則新聞的時候，它就顯得不是那麼的真實了。[38]

　　艾米莉·虞所以會產生這種不真實的感覺，原因是「我們已經習慣了電影中的聲音效果」，這反過來印證了聲音在電影中存在的一個事實：為影像和畫面提供某種聲音的質感，表面上是基於真實感的，實質上是基於現場感的，根本上則是基於銀幕效果的。只有這樣來看待電影的聲音，才不難解釋，為什麼電影要為許多不存在聲音或聽不到聲音的影像和畫面提供虛擬的聲音，目的就是為了讓它顯得更有質感，進而有利於現場感的營造和取得更好的銀幕效果──比如拳頭擊中身體的聲音、螞蟻爬行的聲音、時間機器發出的聲音等，都概莫能外。學者約翰·貝爾騰指出：「混音不再被看作是生活中聲音的錄製，而是構造一種與電影視覺效果匹配的聲音……視覺效果的重要性大於攝錄中的現實場景，聲音的建造過程現在成為電影畫面現實主義追求的最後一步。」[39]

　　今天的聲音技術，已經進入多聲道環繞立體聲的時代。電影不同的聲軌被分別置放在影院中不同位置的揚聲器中加以傳送，一般包括了左、中、右、左環繞、右環繞，再加上一個次低音的聲道。「這個多維的聲音配置方式允許效果和音樂被放置在一定的位置上，以避免聲音掩蔽或者聲音抵銷的發生，並培養了影迷們新的沉浸式觀影感受。」[40]如果說，過去的單聲道是把揚聲器放置在銀幕後面，以便讓聲音聽起來像是銀幕上的影像所發出的，那麼，今天的電影聲音已經

38　〔美〕艾米莉·虞〈電影中的聲音──我們到底聽到了什麼〉，《世界電影》2004年第3期，頁158。

39　轉引自〔澳〕理查德·麥特白：《好萊塢電影──1891年以來的美國電影工業發展史》（北京市：華夏出版社，2005年），頁213-214。

40　〔美〕威廉·惠亭頓：《聲音設計和科幻電影》（北京市：中國電影出版社，2010年），頁2。

不再有如此單一的、機械的空間配置。聲音本身也具備了比之影像一點都不遜色的豐富的質感。這裡既包括音色、音量、音高、音調等基本屬性，也呈現為方位、速度、距離、過程等和影像相匹配的特徵，更受空間制約形成特定的傳播方式和混響效果。這樣的電影聲音充盈在整個影院的空間，讓觀眾被籠罩於其中，沉浸於其中，無形中增強了身臨其境的感覺。從這個意義上看，電影聲音在今天已經變成真正的影院聲音，它可以來自影院空間的不同位置，而不再只是銀幕「發出」的聲音。在這種情況下，影像和聲音的關係不是更密切而是更疏離了。英國的研究者簡盧卡・塞基正確地指出：

> 這樣的發展，其結果之一，是多聲道聲音在放映廳中從許多不同的方向被傳送。前杜比經典聲音（Pre-Dolby 'Classicai' Sound）無法避免地是一維的，其絕大部分源自於銀幕中心。這種對聲軌潛力的限制，是為了不打擾觀眾對電影的接受。觀眾清楚地知道什麼會發生，在哪裡發生。當代好萊塢電影聲音則是多方位的。因此，電影製作者現在能夠挑戰受眾對聲音範圍、力度、聲源和聲音的假設。像瑪麗・安・多恩這樣的理論家認為，新的聲音技術發展了這種機制「隱藏」自身的能力。相反，我認為，多方向聲音的出現，至少在物理上，已經把聲音的再現從銀幕上轉移到了放映燈的任何一點，因而改變了觀眾在一個既定環境中的位置。換言之，如果習慣了接受一艘太空船能在銀幕正面地駛向我們，那麼，就能憑藉更大跳躍的想像，去接受它從影院門廊的某一處，飛過我們的頭頂，進入放映廳。[41]

41　〔英〕簡盧卡・塞基：〈黑暗中的呼喊：後經典電影聲音的功能〉，《北京電影學院學報》2008年第1期，頁11。

太空船正面駛向觀眾，太空船的聲音卻不是同樣由正面而來，反倒是從影院的某一處飛過頭頂，再充盈於整個空間。這時候，儘管聲音與畫面同步的特徵並沒有改變，但影像的運動和聲音的傳播卻存在著方向的不一致。聲音在這裡不再被用來增強影像的真實感，卻照樣被用來增強電影的現場感和銀幕的效果。聲音一旦具有更豐富的質感，它的獨立性無疑是增強了，不再緊緊依附於影像和畫面了。這個發展趨勢顯然帶有深刻的啟示：電影聲音不是從屬於影像和畫面的，不是僅僅為了影像的真實感知而存在的，它有自己獨立的藝術功能和美學品格。「畫面故事的結局不再是銀幕的優勢了。我們完全忘我地沉浸在聲音的世界裡，而且感覺到自己居然能生活在故事的空間中。」[42]為了能夠實現這種沉浸，對觀眾來說，真實不真實又有什麼關係呢？

三　從製作到設計

有聲電影的誕生，為電影增添了一個新的維度，讓電影的藝術表現力得以大幅度提升。從一開始，聲音就是採用錄製的方式。

> 電影錄音的過程實際上就是把我們所聽到的各種聲音通過傳聲設備轉變成電能，再把電能轉變為光能或磁能記錄在有畫面的感光膠片上，然後再在電影院裡把保存在膠片上的光能或磁能還原成電能，最終還原成我們人耳能聽到的各種聲音的過程。[43]

42 〔美〕艾米莉・虞〈電影中的聲音──我們到底聽到了什麼〉，《世界電影》2004年第3期，頁160。

43 姚國強、張岳等著：《電影聲音藝術與錄音技術：歷史、創作與理論》（北京市：中國電影出版社，2011年），頁2。

　　不管是同期錄音還是後期配音，聲音的錄製都建立在還音的觀念之上。也就是說，聲音錄製的目的，主要還是著眼於還原影像和畫面的聲音。影像活動或畫面場景本來應該發出怎樣的聲音，製作部門就要盡量把這些聲音還原出來。聲音的還原從來就沒有強求必須是真實的還原，它更注重的是現場感，是氣氛和效果。也因此，擬音很早就成為聲音製作的一種常見方式。擬音不同於採音，它不是通過採集現實中真實的聲音來為影像和畫面的聲音還原提供支持，而是借助各種聲音素材，通過一系列特殊手段的處理來加以模擬，從而製造出所需要的聲音效果。不管是採音還是擬音，聲音製作都是以還原為特徵，以錄製作為聲音的製作方式的。

　　在一九三〇年第三屆的奧斯卡金像獎中，只有「最佳錄音」獎，一九五八年改成「最佳聲音」獎，一九六三年開始出現「最佳聲音」和「最佳音響效果」兩個獎項，七十年代以後又增設了音響效果剪輯的「特殊貢獻獎」，一九八五年奧斯卡獎對聲音製作的獎勵分為「最佳聲音」和「最佳音響效果剪輯」兩種，到二〇〇三年的第七十三屆，則清楚劃分為「最佳聲音剪輯」和「最佳聲音混錄」。[44]從奧斯卡評獎中聲音獎項的分化，不難看出聲音製作的分工在走向精細，聲音藝術的功能也在分化中得到豐富與發展。聲音製作已經不僅關係到採集和錄製的諸多環節，還涉及到聲音的剪輯、聲音的合成等等。近年來，電影聲音的製作水平在繼續提高，功能性的開發遠未停止。在美國的威廉・惠亭頓看來，其中的標誌性發展體現在一種新的聲音結構——「聲音蒙太奇」上面，這是沃爾特・穆遲在喬治・盧卡斯的第一部科幻電影《THX1138》中開始嘗試的。沃爾特・穆遲使用對位的剪輯和廣泛的混錄技術，針對聲音景別、帶速調整、音頻濾波和聲畫比喻進行了各種聲音實驗，創造了獨特的聲音蒙太奇。此後，他又在

44 參見王珏：〈電影聲音設計的概念及方法〉，《當代電影》2010年第3期，頁110。

科波拉導演的《對話》和《現代啟示錄》中繼續嘗試他所創造的聲音蒙太奇。

> 通過在電影《對話》和《現代啟示錄》中的聲音蒙太奇的使用，穆遲和新生代的電影製作者們重新定位了聲音在電影過程中的地位，使它超越一門手藝的層次。電影聲音成為聲音藝術，它促進了一種電影表演、自我映射的方式，甚至是主觀性上的變化。[45]

鏡頭蒙太奇的誕生，曾標誌著電影從街頭實錄轉向藝術表現邁出了重要的一步。電影聲音一開始所秉持的那種錄製式的還原，確實還帶有純技術手藝的特徵。只是在剪輯和合成中，聲音才開始探索它在藝術表現上的功能。如果說，鏡頭的蒙太奇主要體現在鏡頭與鏡頭之間的關係處理，那麼聲音的蒙太奇同樣體現在聲音與聲音之間的關係處理。這些關係既包括鏡頭內部各種聲音之間的關係處理，也包括鏡頭之間各種聲音的關係處理。對電影來說，影像的表達取決於單個鏡頭的苦心經營，也取決於鏡頭之間的關係建構。同樣的，聲音的表達也不能或缺這兩個方面。自此便可以說，電影影像的表達有多複雜，電影聲音的表達也就有多複雜；而且是各有各的複雜，聲音表達的複雜性和影像表達的複雜性完全不可同日而語。

當多聲道環繞立體聲出現之後，不僅聲音的錄製無形中變得複雜了，聲音製作者更需要審慎考慮和精心安排如何在扇形的影院空間中製造整個的聲音效果。聲音的不同頻率、聲源的不同方位、不同聲音的聲道安排、聲音運動的軌跡、聲音的影院效果等等，都是聲音製作者要面對和妥善解決的問題。

45 〔美〕威廉・惠亭頓：《聲音設計與科幻電影》（北京市：中國電影出版社，2010年），頁18。

最最重要的發展，當然是多聲道錄製技術的出現。用一個比喻也許有助於我們理解這種變化的實用性。讓我們設想一個僅有一道門的影院，它為二十個人的同時出入而設計。如果超過二十個人同時出入，就將是一片混亂。這類似於一九七〇年代之前的情形·那時單聲道聲音占據主導地位，因而只有一條通道或「門」。立體聲技術的出現，好比是為同一間放映廳增開了許多新門，因而有助於消除舊有的限制。使得那些製作電影的人可以使用更多的軌道。結果。許許多多不同軌道的使用，就意味著電影製作者必須處理一種日漸複雜的、日漸多層次的「聲音建築」，這種建築需要細緻的計劃、協調與控制。[46]

在這種情況下，不僅錄音師的技能明顯不夠用了，通常聲音的剪輯和合成所涉及的那些工作，也無法實現對電影聲音的全局掌控和整體駕馭。

在這種情況下，聲音設計的理念應運而生。「聲音設計這個詞最早源自沃爾特·默奇（Walter Murch）在《現代啟示錄》（*Apocalypse Now*, 1979）中的聲音創作，為了強調所設計的聲音為這部影片做出的突出貢獻，導演弗朗西斯·科波拉（Francis Coppola）在片尾字幕中首次使用了『聲音設計師』(Sound Designer)這個稱謂。」[47]當然，實現聲音設計的理念還有賴於聲音技術的不斷進步。

代表了這一技術水平的是數位音頻工作站的出現。數位音頻工作站能夠勝任通過各種仿真軟體採樣、量化、編碼聲音信息的工作；方便模擬多種錄音外圍和處理設備；它利用功能強大的

46 〔英〕簡盧卡·塞基：〈黑暗中的呼喊：後經典電影聲音的功能〉，《北京電影學院學報》2008年第1期，頁10。

47 王珏：〈聲音設計的概念及方法〉，《當代電影》2010年第3期，頁110。

混音軟體和音頻工作站的處理能力模擬專業的效果設備和混音
設備，完成對聲音的錄製、非線性編輯和效果處理。同時，它
還提供超越昂貴的專業效果設備的混音、和聲、滑音、回聲和
變調等實時效果，進行不受時間線性的影響的非線性錄製，可
以分別對單軌實施音量、聲道平衡、速率和頻率的單個節點微
調、合成製作等等。[48]

　　沃爾特・穆遲最初構想聲音設計這個術語時，主要是用來描繪將
聲音「掛」在劇院環境中的方式；也就是說，聲音設計要解決的只是
影院的扇形空間中對各聲道的聲音配置和組織。其後，它也被廣義地
用在表現特殊聲音效果的設計，最後更被提升到全局掌控和整體駕馭
的水平，負責整個聲軌或者聲軌的概念性框架設計。[49]聲音設計完全
改變了經典好萊塢時期聲音製作的觀念。那時的電影聲音通常會借助
電影公司裡可重複使用的各種聲音資料，去分別解決各個影像和畫面
的聲音還原問題。如今，聲音設計師卻是在面對一部獨一無二的影
片。他在確定聲音的整體概念性框架時，會涉及這部影片獨特的聲音
元素、聲音結構、聲音風格、聲音所要達到的整體效果。為此，他必
須為這部影片建立一套獨一無二的聲音資料庫，與此同時，通過與導
演和各個職能部門的協調與互動，來提出聲音的總體構思以及最終的
解決方案。這就像聲音設計師伯特在《星球大戰》（臺譯：《星際大
戰》）中所做的那樣：「伯特有意用他的聲音設計突出電影的主題（好
和壞的、人和機器的），象徵物（雷射槍、太空船和傳媒的設備）和
敘事的原型（好兒子和邪惡的父親），提供更新層次的意義。在這些

48 梁國偉、李松林：〈影視聲音技術數字化的美學意義〉，《當代電影》2004年第1期，
　　頁120。
49 參見〔美〕威廉・惠亭頓：《聲音設計與科幻電影》（北京市：中國電影出版社，
　　2010年），頁86。

情況下，聲音並不是簡單地遵從敘事的模式，而是推動了文本或者敘事的情感波動。」[50]

四　造型的美學

從聲音錄製到聲音設計，是電影聲音觀念的一次進步，也是聲音美學的一次進步。

在聲音錄製的觀念之上，建立起聲音的真實美學。這種美學從技術上看具有相當宏闊的背景——就像巴贊所指出的：「……支配電影發明的神話就是實現隱隱約約地左右著從照相術到留聲機的發明、左右著出現於十九世紀的一切機械復現現實的技術的神話。這是完整的寫實主義的神話，這是再現世紀原貌的神話……」[51]聲音的真實美學不僅有現實經驗的支持，更有技術史甚至人類文明史的支持。工業時代的技術發明，以機械複製為其特徵，顯示出藝術（包括電影）走向寫實主義的內在邏輯和發展趨勢。

這樣看來，電影聲音的出現，變成是實現巴贊所謂的完整寫實主義神話這根鏈條上的一個環節。在這種觀念支配下，電影的聲音才在很長一段時間裡被當作影像的附屬物，當作增強影像真實感的一種表現手段。瑪麗·安·多恩認為：「聲音是加入到影像中的某物，但從屬於影像——悖謬之處在於，它以一種『無聲的』支持而見效。」[52]恰恰因為無聲電影中的影像是沒有聲音的，所以聲音的出現才被看作是影像的附屬物。究其實，聲音並不是加入到影像中的某物，而是和影

50 參見〔美〕威廉·惠亭頓：《聲音設計與科幻電影》（北京市：中國電影出版社，2010年），頁96。

51 〔法〕安德烈·巴贊：〈「完整電影」的神話〉，《電影是什麼？》（北京市：中國電影出版社，1987年），頁21。

52 〔美〕瑪麗·安·多恩：〈聲音剪輯與混錄的意識形態及實踐〉，《電影藝術》2010年第1期，頁107。

像共同來模擬現實中的某物。不是銀幕上的火車影像先模擬了現實中的火車，聲音再加入進來，去進一步模擬火車的影像。火車的影像和火車的聲音共同實現的，是對現實中火車的模擬。嚴格說來，電影的影像是現實中某物的影像；同樣的，電影的聲音其實也是現實中某物的聲音。影像和聲音都是對現實中某物的複製再現。就此而言，聲音和影像在電影中的地位應該是平等的，沒有誰從屬於誰的問題；它們在複製再現上的功能也應該是相同的，沒有誰比誰更高明的問題。之所以會產生聲音從屬於影像，而不是從屬於現實中某物的觀念，完全在於無聲電影的技術背景，在於影像在先而聲音在後的電影史發展進程。這個認識上的錯覺帶來的後果，便是在很長的時間裡更保守地去看待聲音在電影中的地位，限制了聲音去拓展自己的藝術空間，也延緩了聲音去建立和影像之間更豐富多樣的關係。

> 簡單說來，激活聲音應用的議程，是它應該滿足這樣一個必須的要求：為了配合影像，不能引起不必要的關注。甚至，當我們著眼於音樂片這個明顯最有潛力進行聲音革新的領域，我們也能找到更多對聲音保守使用的證據。[53]

　　人的聽覺比其他感覺具有更強的感受性。感受性不只是感覺閾限的問題，還有對生理心理產生影響的問題。聽覺不像視覺，視覺對外部刺激的感知是視覺性的，聽覺對外部刺激的感知卻不完全是聽覺性的。聽到火車的聲音浮現火車的影像，聽到某人的聲音浮現某人的影像，然而聽到一首樂曲就沒有什麼可明確對應的影像浮現出來了；即便激發了想像，也只能是模糊的、雜亂的、假定性的。班固《漢書・藝文志》認為：「《書》曰：『詩言志，歌詠言』。故哀樂之心感，而歌

53　〔英〕簡盧卡・塞基：〈黑暗中的呼喊：後經典電影聲音的功能〉，《北京電影學院學報》2008年第1期，頁9-10。

詠之聲發。」[54]黑格爾也說：「所以適宜於音樂表現的只有完全無對象
的（無形的）內心生活，即單純的抽象的主體性。這就是我們的完全
空洞的『我』，沒有內容的自我。所以音樂的基本任務不在於反映出
客觀事物而在於反映出最內在的自我，按照它的最深刻的主體性和觀
念性的靈魂進行自運動的性質和方式。」[55]音樂本來就是一種心聲的
表達。除了有聲源的音樂，電影中不管哪一種配樂，都是不可能從屬
於影像的。聲音為電影增加一個維度而不是為影像增加一個維度。配
樂也罷、畫外音也罷、內心獨白也罷，聲音的這些形式，都不是著眼
於影像的真實感，而是給電影提供了豐富的表現力，是增強了電影的
藝術效果。

　　從聲音錄製到聲音設計，更是觀念上的一次飛躍。聲音錄製的觀
念是被動還原的觀念，而聲音設計的觀念則是主動造型的觀念。在聲
音錄製的時期，電影的造型設計是由攝影師和美工師來完成的；那時
的聲音是附屬於影像的，所以造型的問題似乎和聲音沒有多大關係，
而是通過光影、色彩、構圖、運動、蒙太奇剪輯等去加以實現。一開
始，影像也經歷過從現實還原到造型表現的演變過程。從聲音錄製發
展到聲音設計，同樣是聲音製作的一次鳳凰涅槃。聲音也由此從真實
還原發展到造型強化的水平，聲音不僅為自己爭得了和影像類似的藝
術地位，而且更融入了電影整個造型系統。在經歷這個過程之後，聲
音不再附屬於影像、只限於為影像提供更鮮活的質感，以增強影像的
真實性了。它可以坦然地和影像站在一起，作為電影的基本構成因
素，為共同完成藝術表達的任務而並駕齊驅。從表現手段發展到形式
規範，這是聲音在電影中地位提升和功能躍遷的明證。

　　從這個意義上說，聲音的美學不是真實的美學，而是造型的美
學。聲音不是為影像的真實性增光添彩的，而是為展現自身的藝術魅

54　見顏師古註：《漢書》第6冊（北京市：中華書局，1962年），頁1708。

55　〔德〕黑格爾：《美學》第3卷上（北京市：商務印書館，1979年），頁369。

力而不斷向前發展的。聲音也不是結構的美學，而是功能的美學。聲音不是因為某種頻率、某種音色，才讓自身成為美的顯現，而是在聲音和畫面關係的充分展開中，在建立起配合敘事的視聽效果之後，它才成為電影之美的真正組成部分。

第三節　合成：中斷與連續的統一

　　一般認為，聲音為電影增加了一個維度。維度通常被看作是對事物存在的一種量度。也就是說，電影是怎樣的一種存在，是由它的各個維度來衡量和測度的。這種量度不是來自外部的既定標準，而是動態地在內部生成。電影在發展中不斷生成自身、展開自身；與此同時，那些生成和展開的方面，又反過來標識電影新的維度，進而使電影的存在更充分地被量度。這些維度自然不可能各自生成，它們對電影的量度也不可能各自完成。借助彼此關係的建立和互相參照，不同的維度才逐步成為統一的描述體系。高和寬構成二維的平面，加上縱深建立三維的空間，時間的維度給電影帶來了運動，而聲音的加入又大大拓展了電影的畫外空間。聲音既在空間中傳播，又在時間中延伸；聲音刻劃時空的方式和影像刻劃時空的方式有所不同。時至今日，電影的世界已經不單是影像的世界，而是由影像和聲音共同構成的世界。從這個意義上說，影像和聲音的關係是平等的，不存在誰從屬於誰的問題。伴隨著藝術的探索向未知的領域不斷拓展，影像和聲音之間的互相滲透、互相轉換、互相協調、互相建構，才發展出日益豐富和複雜的關係形式。

一　聲畫關係和敘事性

　　那種認為聲音從屬於影像的觀點，其實是基於同步聲技術的；聲

音講究和影像的同步，一開始就著眼於對影像的配合。這種觀點很直觀，既有感性經驗的支持，也有各方面的事實提供印證。從技術發展的歷史看，電影確實是先有了影像隨後才有聲音的；從製作的程序看，也確實是先要拍攝影像畫面才可能進一步實現聲音的配合；從觀影的實踐看，根據光波和聲波不同的傳播速度，影像也比聲音更先到達主體的感知。聲音從屬於影像的看法，邏輯地引申出聲音和影像關係不平等的各種偏頗結論——比如「聽不見的音樂才是最好的音樂」。

　　在這裡，認識的偏頗來自於對二者關係的孤立考察。作為電影整個系統的兩個基本構成元素，影像和聲音建立怎樣的關係，最終不是由它們本身決定的，而是由它們所處的那個更大的藝術系統決定的。一旦它們被納入了這個系統，系統給予的規範就不僅是不可避免的，而且正是它們所以這樣存在以及所以建立這樣關係的根本原因；甚至可以說，電影與外部建立的諸多關係，也會把自己的影響施加於其上。從電影和創作的關係看，不管是劇作構思的階段，還是導演實施的階段，藝術家都不是先考慮影像創造繼而再考慮聲音表達的；影像和聲音是整個形象創造的有機組成部分。即便是在劇本中，人物的對話和環境音響的交代，基本上也是和動作、場景的記述一道完成的。不可能先記述人物在哪裡做什麼，然後才進一步設計人物說什麼怎麼說。在拍攝中採用同期錄音，影像由攝影機攝入膠片，聲音由錄音機轉錄於磁帶，不同的機器設備各自完成自己的任務，也不存在誰從屬於誰的問題。從電影和現實的關係看，電影中的影像反映的是現實中某物的形象，電影中的聲音反映的是現實中某物的聲音。影像和聲音都著眼於對現實中某物的模仿，而不是電影的影像先模仿了現實中的某物，電影的聲音再進一步去模仿電影中的影像。愛森斯坦曾經用一個例子來說明這個問題。在一九〇五年革命紀念委員會（一九二五年）上討論為《戰艦波將金號》配樂的時候，已故的薩巴涅耶夫堅決

反對為這部影片選配（或譜寫）音樂。他說：「我們能用什麼聲音來說明……蛆蟲呢！這根本不是音樂應該做的事情！」在愛森斯坦看來，薩巴涅耶夫的錯誤主要在於混淆了「圖像」和「形象」這兩個不同的概念。「……在已有圖像的情況下，我們要轉換成聲音的恰恰是『形象』，而不是『圖像』，伴隨『圖像』的只能是擬音。」「其實蛆蟲本身並不是決定性的東西，連腐爛的肉也如此，它們本身除了作為一個歷史現實的生活細節之外，主要地還是一個個別的形象，借以在觀眾心中喚起沙皇統治下人民群眾遭受社會壓迫的感覺！而這才是作曲家應該去表現的崇高主題。」[56]也就是說，電影配樂不同於擬音，不是為每一種圖像去配樂，而是著眼於如何通過聲音的形象去反映現實。這就足以證明，聲音是不可能從屬於影像（如蛆蟲）的，聲音運用的目的是和影像一道來創造藝術的整體效果。

　　從電影敘事的角度看，聲音和影像的關係就更不可能是一種從屬關係了。在無聲電影時期，影像幾乎是唯一的敘事因素，人物的活動、矛盾的衝突、場景的呈現，全部是由影像來承擔的，對話和內心獨白只有借助簡短的字幕才可望交代出來。同步聲技術的運用，最突出地表現在影片中大量對話的出現。這些對話並不只是表現人物會開口說話，而是反過來，對話本身就是電影中更具體、更充分展現出來的敘事內容。這一點從影院空間裡擴音設備的配置也可以看出來。

　　　　事實上，人聲往往是電影聲軌中最需要被嚴格處理的元素之
　　　　一。人聲在錄音處理中，需要特定的傳聲器來提升聲音的質
　　　　量，保證人聲的逼真度和可懂度，人聲的混錄也同樣的重要。
　　　　隨著多通道環繞聲的出現，人聲主要被設定在中央揚聲器中，

56　〔蘇〕C・M・愛森斯坦：《蒙太奇論》（北京市：中國電影出版社，2001年），頁237。

　　於是在戲劇表現空間中它也更具優勢。傳聲器的擺放是聲音構
建和編碼過程中的關鍵部分。在錄製畫外音時，近距離拾音位
置通過突出低頻響應和親近感來提供一種「權威性」。[57]

　　把表現人聲的揚聲器擺放在中間的位置，目的不是別的，正是讓
它在戲劇表現的空間中更具優勢，保證對話所承擔的那些敘事內容比
其他聲音更易於被觀眾所接受。

　　美國的學者瑪麗・安・多恩曾這樣寫道：「在整個製作過程對白
是唯一一種歸屬於影像的聲音——它和影像一起剪輯，在剪輯時，聲
畫同步被認為是一種中性的技術，在剪輯機和套片機上實現。」[58]這
個看法一方面否定了全部聲音都從屬於影像的觀點，另一方面還是認
為其中只有對白是從屬於影像的。從對口形的角度看，事實似乎是這
樣的；畫面上人物如何張嘴，聲音就跟著如何去配合。這個經驗是如
此直觀，以至可以不假思索地得出結論。然而，就像常識往往帶有欺
騙性那樣，對口形的事實也反過來掩蓋了對白的另一個實質——在對
白畫面中，人物存在的價值就在於他們在說話，說話就是敘事的主要
內容。這時候，其實不是聲音從屬於影像，而是影像從屬於聲音。聲
音所承擔的敘事任務，遠遠大於影像所承擔的敘事任務。觀眾特別注
意的，通常不是人物在如何說話，而是人物究竟說了些什麼，了解說
話內容是他們了解敘事內容的主要途徑。於是，影像變成是去協助聲
音完成它所承擔的敘事任務，影像只不過是聲音完成敘事任務不得不
借助的一個「道具」而已。甚至有時候，畫面上不出現對話的人物，
畫外仍然可以通過對白來表現敘事的內容。觀眾了解這部分敘事內

57　〔美〕威廉・惠亭頓：《聲音設計與科幻電影》（北京市：中國電影出版社，2010
　　年），頁159。

58　〔美〕瑪麗・安・多恩：〈聲音剪輯與混錄的意識形態及實踐〉，《電影藝術》2010
　　年第1期，頁109。

容，可以完全不需要借助影像，而只通過聲音就可以實現。在這種情況下──

> 攝影被認為是伴隨對白、解釋對白的圖像，正如多年以前影片就曾經被當作是戲劇性插圖來說明字幕一樣。這些早期的有聲片首先就是交代故事情節，接著用人物來述說和評論它。百老匯的一些舞臺劇就是這樣照搬過來，幾乎沒有絲毫改變。劇作家、演員和場景的設計師也都全套照搬，讓攝影機和麥克風來記錄那些話劇。[59]

同步聲技術給電影帶來的，並不只是影像會同步發出聲音；更因為這樣，大量的對話、旁白和獨白開始承擔原本由影像或字幕承擔的敘事任務，這才導致各種舞臺劇（包括話劇）被引入電影，發展出戲劇式情節的敘事模式。時至今日，聲音更是不斷衝破同步聲依附於影像的舊藩籬，發展出自身獨具的敘事能力。在影片《人生》中，被迫出嫁的巧珍頭披紅布坐在洞房裡，畫外卻傳來婚禮的鼓樂之聲。這些聲音刻劃出洞房外面的另一番情景，表現了她的夫家大肆慶賀的熱鬧氣氛，與巧珍呆坐不動的影像形成了一種對位的關係。在這裡，聲音不僅具有獨立的敘事能力，絲毫不借助於影像和從屬於影像；而且聲音的敘事方式更能激發觀眾想像性的介入，甚至能以自己的方式參與建立和影像的諸多蘊涵關係。

理查德・麥特白在討論音樂片《蛋黃向上》時有一個觀點，認為包括音樂在內的所有聲音都具有敘事性：

> 非敘事性的聲音都是無聲源的，比如渲染情緒的音樂──儘管

59　〔美〕斯坦利・梭羅門：《電影的觀念》（北京市：中國電影出版社，1991年），頁467。

一些音樂來自畫外的交響樂團。影片中那些居於突出地位的聲音首先是用來完成對故事的敘述，比如影片主人公突然放聲高歌，並有樂隊進行伴奏，或者是他們突然發現自己被推到了舞臺中央，這樣又為例行的歌舞場面提供了理由。[60]

實際上，並不只是在音樂片中，在一般的故事片中，包括對話、旁白和獨白，以及大量的環境音響，都具有很強的敘事性，甚至聲音獨自承擔影像所不能承擔的敘事內容，在電影中也越來越普遍。然而，麥特白把渲染情緒的音樂視為非敘事性的聲音則仍有可商榷之處。表面上看，音樂確實具有很強的渲染情緒的功能，反過來音樂直接用於敘事也確實有很大難度，但渲染情緒本身難道和敘事沒有一點關係嗎？難道情緒的渲染從根本上說不是為了強化敘事的效果嗎？電影史上曾經有一個時期，電影音樂還基本保留著獨立的音樂作品的某些特徵。它以連續不斷的時間過程和嚴謹的曲式結構來呈現，通常被稱之為「背景音樂」。稍後的發展是音樂更多地服務於劇情內容，結果是使電影音樂逐漸向歌劇音樂的方向演化，普遍採用古典歌劇的結構形式。作曲家有選擇地針對敘事內容來設計某個貫穿性的主題，針對不同的人物或景物來塑造相應的音樂形象。只要敘事內容發展到某個關鍵，音樂的主題或主題的發展就出現；只要特定的人物或景物進入畫面，用來刻劃的音樂形象也跟著相伴相隨。如威廉·惠亭頓所言：

在傳統的好萊塢電影中能夠發現芭蕾、歌劇和音樂劇的足跡。作曲家理查德·瓦格納的作品有極高的影響力。……瓦格納在音樂劇院中的貢獻是重新建構了與敘事相關的音樂結構。特別是他的「引導動機」或者音樂主題的使用，建立了一個音樂和

戲劇的統一體。比如，音樂片段的重複使用成為總的作曲的方
式，形成了音樂的結構，達到了音樂的平衡。另外，音樂片段
與特殊的角色相關聯通過敘述者提供給觀眾從生理和心理上追
蹤角色的依據。對於作曲家來說，這種方式是情感性的（傳遞
給觀眾如何感受），也是功能性的（提供一種敘述的闡釋或者
評論）。[61]

　　音樂包含著情感性和功能性，情感性用於傳遞感受，功能性則用
於提供一種敘述的闡釋或者評論，這本來就不矛盾。音樂通過情緒渲
染來刻劃人物特定的動機、情緒和精神狀態，這不僅是電影的一個敘
事內容，有時甚至是更重要的敘事內容，是影像畫面難以表現的敘事
內容。在美國影片《洛奇》（臺譯：《洛基》）中，有不同的兩個段落
出現洛奇晨練的類似場面：都是早晨，都是從門口出發，都經過同一
條街道，都跑向同一個有臺階的空曠場地。孤立地看，兩個段落的畫
面影像呈現了相似的敘事內容——晨練；不同的是：前一個場面是洛
奇剛開始決定參加與世界冠軍的拳擊比賽，卻又心中無底的時候；後
一個場面則是找到了教練，對自己的未來充滿信心的時候。這個表現
人物精神狀態的敘事內容，就很難通過晨練的畫面影像得到充分表現
了。在這種情況下，影片運用了兩段性質不同、節奏不同、配器也不
同的音樂來作出有表現力的對比。前一個場面採用鋼琴，音樂的節奏
緩慢，傳達出情緒的低沉；後一個場面則採用電聲樂器，演奏熱烈明
快的現代樂曲，傳達出一種亢奮的精神狀態。兩段渲染不同情緒的音
樂，配合著洛奇跑步的相似畫面，刻劃出比跑步更多也更重要的敘事
內容，這就是洛奇精神狀態發生了根本的改變。按照麥特白的觀點，
這種由音樂來表現的精神狀態屬於情緒的渲染，所以應該是非敘事性

61 〔美〕威廉・惠亭頓：《聲音設計與科幻電影》（北京市：中國電影出版社，2010
　　年），頁36。

的。他顯然忘記了一點，在這裡被渲染的情緒仍然是主人公洛奇的情
緒，洛奇的情緒發生了根本的改變，難道不是電影敘事特別需要強調
的內容嗎？難道電影的敘事只涉及人物的行動、矛盾和關係發展，而
和情緒或精神狀態沒有任何關係嗎？在這個問題上，美國的瑪麗‧
安‧多恩的一個觀點是對的：「如果視覺意識形態要求觀眾把影像理
解為現實的一種真實再現，聽覺意識形態則要求同時存在一種需要主
體去領悟的不同的真實和不同的現實秩序。『情緒』或『氣氛』之類
的詞語出現在聲音技師的話語裡的頻率，證明了另外一種真實的重要
性。」[62]

二　聲音與畫面的博弈

聲音技術的不斷革新與進步，日益改變著聲音從屬於影像的不平
等地位。數位環繞立體聲，把揚聲器放置在影院裡的不同空間位置，
建構起變化多端的聲音環境。這時候，影像是在眼前的銀幕上活動
的，聲音卻是在整個影院的空間裡迴盪的。當影像處在銀幕畫面的下
方，聲音卻可能來自影院空間的上方；當影像從畫面縱深處飛來，聲
音卻可能會從腦後響起……影像和聲音不再來自同一個感知角度，這
一點並不是無關緊要的。影像的呈現方式決定了視覺感知有正向面對
的接受姿態，聲音的呈現方式卻決定了聽覺感知具備全方位的特點。
呈現在銀幕上的影像讓觀眾保持一個從外部觀看的角度，聲音的全方
位籠罩卻讓觀眾產生置身其中的現場體驗。聲音越是環繞立體聲的，
便越是擺脫有聲電影早期從銀幕上伴隨影像發出聲音的那種感覺。在
奇觀大片裡，那種沉浸式的現場體驗，更多的已經不是由影像提供而
是由聲音提供。英國學者簡盧卡‧塞基認為：

62 〔美〕瑪麗‧安‧多恩：〈聲音剪輯與混錄的意識形態及實踐〉，《電影藝術》2010
　　年第1期，頁108。

　　　　因此，與經典好萊塢電影中的聲音不同。當代電影聲音的重要
　　　　性，不僅在於它的表面含義，而且在於它的分量、力度、細
　　　　節、方向。此外，當代聲軌的複雜性也改變了聲音與影像的關
　　　　係。它不再滿足於僅僅作為聽覺背景，而是獲得了作為一種興
　　　　趣和試驗場域的地位，有了自己的特權。[63]

　　聲音不再僅僅為畫面影像提供聽覺背景，而爭得了自己在電影中
的特權，這是聲音技術不斷發展，質感不斷豐富的情況下實現的。它
顯示出一個明顯的趨勢，聲音正在頑強地和影像相分離，聲音的獨立
性得到進一步加強，敘事能力也隨之進一步提高。在有聲電影的歷史
上，聲音在敘事和表情達意的領域不斷攻城掠地，影像則無奈地收縮
自己的勢力範圍，把原本專屬的各種特權拱手讓出。在犬牙交錯的狀
態中，與權力版圖的伸縮同時而來的，還有和平共處的雙贏局面出
現。時至今日，影像不得不承認聲音的存在，以及和這種存在相匹配
的美學地位，進而發展出二者之間各種複雜的、相得益彰的關係。它
們各自保有某些表現的特權領域，也時常處於競爭和互相褫奪的狀
態，而各種聯手出擊，尋求功能最大化的探索更是開拓出廣闊的藝術
空間。

　　影像對聲音作出退讓，源於在敘事和藝術的一些方面，聲音有比
起影像更獨特和更強大的表現力。早期較為典型的一次退讓，體現在
蒙太奇對節奏的創造上。在無聲電影時期，節奏的創造更多依賴鏡頭
的剪輯；較長的鏡頭連接形成緩慢的節奏、較短的鏡頭連接形成急促
的節奏。聲音出現之後，說話有緩急、音樂有快慢、音響特定的效果
（比如腳步聲、鑼鼓聲、汽車聲等）更有很強的節奏感。這就使得聲
音在創造節奏這個方面有了更多的用武之地。愛森斯坦就指出：

63　〔英〕簡盧卡・塞基：〈黑暗中的呼喊：後經典電影聲音的功能〉，《北京電影學院
　　學報》2008年第1期，頁12。

確實，在「蒙太奇電影」的優秀範例中由蒙太奇來承擔的那種
節奏上的，即形象概括的作用，在這裡從蒙太奇上轉移給了聲
音，轉交給了作曲家和他的聲音元素。在這裡，導演未能用蒙
太奇恰當地創造出造型圖像，這個「過失」卻因為他們無意中
吻合了有聲電影的本性而得到了補償。因為，有聲電影的本性
容許而且在很大程度上要求概括不但超出鏡頭範圍轉入蒙太
奇，而且超出蒙太奇範圍而轉入聲音。[64]

　　旁白的出現，更是聲音發揮自身敘事能力的一個有力例證。無聲
電影時期是完全不可能採用旁白來敘述故事的。旁白為電影敘事增添
了一個特定角度以及相應的更多內容。在敘事學看來，敘事角度對敘
事不是可有可無的，其影響也是多方面的，最顯著的當然是情節的組
織方式。尤其是當敘述者作為故事中的一個人物，情節的展開取決於
他所參與和所見證的那些場面之時，內容的取捨更有賴於特定的敘述
人角度。旁白甚至還影響到觀眾和電影建立的關係形式，不同身分的
旁白會產生不同的距離感。美國的韋恩‧布斯在討論《小說修辭學》
時就認為：「不論敘述者和第三人稱的反映者是作為代理人還是作為
受難者被牽涉到行動中去，他們之間的區別，非常倚重於將他們與作
家、讀者和故事中其他人物分隔開的距離的程度和方式。」[65]電影的
旁白當然不可能是第三人稱的，但其產生的距離同樣會因為身分的不
同而有所不同。有的旁白是由旁觀者承擔的，有的旁白則是由參與者
承擔的，有的旁白也可以由完全不相干的人來承擔。這些不同的旁白
導致觀眾和電影之間的心理距離產生相應的變化，當然也進一步影響
了他們對電影的介入程度。一個成年人的旁白講述一個童年時代的成
長故事或家族故事，這是相當多的影片所採取的敘述方式，比如中國

64　〔蘇〕C‧M‧愛森斯坦：《蒙太奇論》（北京市：中國電影出版社，2001年），頁138。
65　〔美〕韋恩‧布斯：《小說修辭學》，（南寧市：廣西人民出版社，1987年），頁163。

影片《草房子》、俄羅斯影片《竊賊》、荷蘭影片《安東尼亞的方式》、德國影片《無處為家》、墨西哥影片《巧克力情人》等。這些影片的旁白都帶有敘述人特有的立場、角度和情感色彩，它也成為感染觀眾的有力手段。主人公們對個人成長和家族歷史的追述、感悟和反省，都關聯著影片敘事所要傳達的那個核心內容。當大段的旁白成為敘事的重心，所講述的內容成了敘事的主體，影像也不得不在聲音面前伏首稱臣。在這種情況下，影像是配合聲音的；為了填滿大段旁白所耗去的時間，影像總是無奈地、過於奢侈地被堆砌在畫面上，甚至有意不讓觀眾通過影像去尋找敘事的脈絡，以便把注意力引向旁白所交代的內容。影像對敘事的表達此時根本不值一提，它所起的作用只是為旁白提供一種畫面的鋪墊而已。正如斯韋爾曼所說的，畫外音（不同程度地）「顛倒了正常的聲音／畫面的主次性，它成了一個『高調的聲音』──一個來自更高級理解範疇的聲音，這個聲音彷彿站在了敘事的『巔峰』」。[66]

　　在電影中，影像反過來從屬於聲音的情況其實是多種多樣的。比如在配有插曲的段落，真正完整和連續的只有插入的歌曲，而影像畫面則是零碎的、斷裂的、缺少連續性的。當歌曲在畫外響起來時，敘事也跟著停頓了下來。這往往是電影敘事進入一段抒情的時間，而歌曲也隨之表現出獨立的功能，影像不得不退居次要的要位。這種謙卑的後撤姿態在基也斯洛夫斯基的《藍色》（臺譯：《藍色情挑》）中發展到一個極端。這部影片有幾次創造性地運用了原本在鏡頭剪輯中常見的淡出淡入技巧。比如有一場戲：當奧利華告知朱莉，她丈夫的情人是個律師，繼而問「你打算怎麼辦」時，緊接著切入朱莉的臉部特寫，畫面隨之漸漸淡出，剩下一片黑暗。與此同時，音樂突然如爆炸一般轟響，再漸漸拉長，漸漸悠遠。等到鏡頭再次淡入時，畫面上還

66　〔美〕轉引自威廉・惠亭頓：《聲音設計與科幻電影》（北京市：中國電影出版社，2010年），頁163。

是朱莉的臉部特寫，朱莉還是接上了前面奧利華的問話，她表示要去找丈夫的情人。在這裡，淡出淡入已經不是用來切換時空，時空在這裡既暫時地中斷了，又繼而獲得連續。而在淡出與淡入之間被延長的一段黑幕，則成了音樂的領地——這明顯是影像對聲音的一種退讓。為了讓聽覺更吸引觀眾的注意，為了讓聽覺的感知更集中因而也更強烈，影像不得不暫時退出畫面。這種著眼於表現人物情緒受到衝擊的用法，不是像通常那樣採用人物的表情來表現，而是採用音樂來表現——就好像時間突然停止了，人物的情緒反應借助畫面的黑暗，通過音樂的突然炸響讓觀眾更強烈地去體驗朱莉所遭遇的內心衝擊。聲音比起畫面更為情緒化的優勢，正是它在電影敘事上獨具魅力之所在。

當聲音承擔起敘事的主要任務，影像也隨之游離於敘事之外獲得更大的剪輯自由度。這是電影在聲音出現之後形成的一種新的敘事方式。有時聲音從屬於影像，有時影像從屬於聲音，有時又由聲音和影像來共同完成敘事的任務。數位環繞立體聲的出現，使得影像和聲音的關係日趨複雜和豐富，它們共同完成敘事的能力也進一步得到提高。由於調節聲相位置可以把聲音傳播到整個影院空間的各個角落，而且聲音可以在不同聲道之間平滑過渡，這就使觀眾的感知從原本的銀幕空間擴展到整個影院空間。即便影像在銀幕畫面上消失了，但影像的聲音仍可以在影院空間裡迴盪，影像作為敘事的要素照樣存在於觀眾的聲音感知中，照樣可以通過聽覺去對銀幕上消失的影像保持持續的注意。環繞立體聲和傳統立體聲不同，傳統立體聲的聲道通常是分別配置的，不同的聲道刻劃出聲音的不同方位，而環繞立體聲卻可以在不同聲道間流暢而自由地切換，平滑地從一個聲道轉入另一個聲道，進而刻劃出聲音運動的軌跡，使聲音具備和影像幾乎同樣的強烈動感。美國影片《雷霆壯志》就利用數位環繞聲技術使環繞廣場的車聲通過「左、中、右、右繞、左繞、左」的環形順序傳遞，在影院四壁繞了一圈，讓觀眾身臨其境地體驗到汽車繞著自己身體環行三百六

十度的感覺。[67]在這種情況下，即便汽車在畫面上消失了，汽車的聲音繞著影院空間環行的感覺卻仍然保留在觀眾的幻覺之中。在環繞立體聲的時代，聲音除了和影像實現時間的同步之外，還實現了對影像在空間上的模擬，這裡包括了方位、關係、混響甚至運動軌跡。聲音的質感越來越豐富，它對影像的替代能力也越來越高明。時至今日，電影中不僅有同步聲，而且有非同步聲；不僅有聲畫的合一，也有聲畫的對位；不僅有聲音獨立的敘事方式，也有聲音與影像相結合所開拓出來的更豐富的敘事能力。聲音技術的進步最終帶來電影藝術的進步，也給電影美學提供了新的觀察角度和思考深度。

三　關係的建構

　　合成可以說是電影製作極為重要的一道工序。合成既包括聲音的混錄，也包括聲音與畫面的關係建構。聲音可以分為人聲、音響和音樂，本身的混錄就已經夠複雜了。人聲可以是一個也可以是多個甚至無數個；音響可以是一種也可以是很多種；音樂同樣可以是一種樂器、一個人唱歌，也可以是多種樂器的合奏或一批人的合唱。因為電影有了聲音，無聲也成了一種聲音的手段。聲音的暫時退出不僅可以用來表現特定的敘事內容（比如俄羅斯影片《去看看》中主人公因飛機轟炸而導致暫時性失聰），而且可以和影像畫面建立特定的關係。伴隨藝術探索的持續展開，聲音和影像畫面之間發展出極為複雜和豐富的關係形式。這些不同的聲音類型和聲音形式，與畫面影像的關係總是表現為動態的、展開的、持續建構的。

　　所謂動態，意味著影像和聲音的關係不可能保持穩定和始終如一。在進退之間、俯仰之間、向背之間、隱顯之間，形成了彼此關係

67 〔美〕凱文‧馬克斯：〈數字聲音對電影敘事的影響〉，《北京電影學院學報》2008 年第1期，頁2。

的種種不同形態。不管影像和聲音的關係如何變化，作為構成層次最低的基本要素，它們都必須接受電影在整體上的基本規範。對影像畫面來講，蒙太奇也罷、長鏡頭也罷，無非是鏡頭之間中斷與連續的不同形式。對聲音來講，時而人聲進入、時而音樂響起、時而人聲退出而音響又出現、時而音樂消失而人聲又加入、時而人聲、音響和音樂共同組成一個聲音的世界……電影聲音表現出如此複雜的關係構成，保持聲音的連續性，自然要比保持影像畫面的連續性更為困難、也有更多選擇。從聲音技術上看，由於聲音是附著於膠片上的一道磁跡，所以在兩段膠片的黏接處，勢必會有一處短短的重疊，它會導致聲音還放時產生尖銳的噪聲。「接頭消音」（biooping）的技術就是為了解決這個問題。「這些技術的意識形態目的與連續性剪輯的目的一樣——所追求的效果就是使潛在的斷裂變得平滑，保持流暢。」[68]從一開始，聲音就比影像畫面顯示出更強的連續性。因為聲音不像影像那麼直觀，觀眾對聲音需要一個辨別和感知的連續過程。如果聲音過於嘈雜或者過於短促，表現力自然會受到莫大的影響。在真實還原這種觀念的支配下，早期的聲音更講究和畫面的配合，畫面上有什麼發聲的影像，聲音就竭力加以配合。這樣做的結果必然是更多無意義的聲音充斥於畫面，反倒影響了畫面的感知和對敘事的理解。於是——

　　……總體上來說，讓聲音與每個鏡頭的畫面相匹配，逐漸讓位於盡量增加對話的可理解性和保持音量的相對連續性的原則。如果音色的變化太複雜，觀眾會將注意力放到攝像機機位的移動上。為了使聲音保持相對的連續性，畫面不得不在品質方面做出某些犧牲。如果聲音空間的變化對於觀眾來說是在可以接受的範圍內，那麼聲音會隨著畫面走，而如果觀眾的注意力已

68　〔美〕瑪麗・安・多恩：〈聲音剪輯與混錄的意識形態及實踐〉，《電影藝術》2010年第1期，頁108。

經被聲音或畫面本身吸引住，那麼，聲音與畫面在空間中的同步實際上犧牲了好萊塢最重要的敘事原則——敘事的透明性。[69]

在電影中，不是所有有聲源的影像都一無例外地必須配上聲音，而是在其中選擇為數不多的、更有表現力的聲音，並讓它保持相對的連續性，這是同步聲技術出現之後藝術上一個明顯的進步。聲音的有意選擇、相對集中和保持連續，有利於和影像畫面的配合。而一旦聲音進一步去參與電影的敘事和表現，對連續性甚至會提出更高的要求。一種連續的聲音可以包含多個中斷的鏡頭，反過來一個連續的鏡頭卻很難包含多種中斷的聲音。在斯坦利・梭羅門的那個時代——

> 電影中的語言觀念是通過視覺形式傳達給我們的。視覺部分現在基本上是不連貫的，它分成一系列的鏡頭，讓我們分別看到整個環境的不同部分；而聽覺部分基本上是延續的，它是一系列的句子，有連貫的思想。我們聽到各個鏡頭中的聲音，而且對話通常超越一個鏡頭，因此我們在看幾個相連的鏡頭時會聽到連成一氣的對話。[70]

在這方面，音樂進入電影的過程同樣頗為耐人尋味。在無聲電影時期，電影放映採取現場伴奏的形式，那時的音樂本身具有明顯的獨立性和連續性，一般都選擇名家名曲來演奏。電影有了聲音之後，音樂開始借助歌劇的音樂結構和美學觀念，雖然不再是持續不斷的，而是配合主題和影像的，但仍有相對的完整性。而越是晚近的電影，音

69 轉引自〔澳〕理查德・麥特白：《好萊塢電影——1891年以來的美國電影工業發展史》（北京市：華夏出版社，2005年），頁225。

70 〔美〕斯坦利・梭羅門：《電影的觀念》（北京市：中國電影出版社，1983年），頁197。

樂越是密切了和影像畫面之間的關係，本身的獨立性也越是讓位於和影像畫面的協同與配合。《藍色》中那幾個淡出淡入的段落，黑暗的畫面突然配上音樂的炸響，又很快消失，那全然是為了在心理上「嚇人一跳」，而不再仰仗旋律、節奏、曲式等這些要素本應具有的音樂功能。音樂不僅更融入其他的聲音形式（人聲和音響），而且更進一步融入和影像畫面的關係之中。

> 音樂並不是一條持續不斷的旋律線，而是始終不斷在割裂和集中聲音結構，它不時地滑入滑出畫面，並且圍繞在其他聲音元素周圍，特別是圍繞在根據重要性來接替音樂和效果的對白。這種利用主題動機的策略成為傳統好萊塢電影音樂製作的標準方式。[71]

　　影像和聲音的關係建構，從根本上講是服務於敘事，並最終服務於表情達意的，於是中斷與連續也在合成的基礎上獲得了統一。有時候，影像畫面不得不中斷，但聲音的處理卻可以加以補救，以獲得新的連續性──對白的段落往往就屬於這種情況。在場景與場景之間不可避免會出現的畫面中斷，電影甚至會採用「前延聲」或「後延聲」這種不太真實的連續來解決不同場景之間的平滑過渡。多聲道立體聲為不同聲音的進入與退出提供了更充分的可能。在同一個鏡頭中，有聲源的影像對聲音的還放採取了更主動的選擇、處理和組織，影像和聲音之間中斷與連續的關係，有了更有機心的設置、更靈活的組織和更豐富的表現。因為聲音的表現力被進一步提高，聲音遠比過去顯得更具連續性，很多原本是由影像畫面承擔的敘事任務，現在都交給了聲音去完成。

71 〔美〕威廉・惠亭頓：《聲音設計與科幻電影》（北京市：中國電影出版社，2010年），頁37。

　　數位環繞聲更有突破性的在於直接改變畫面敘事的策略，比如在電影剪輯領域已經出現了一些新現象；一部電影的平均鏡頭數量在不斷地遞增，結構性在弱化（一百八十度規則和「大景別—小景別」的建構規則都被嚴重打破，取而代之的是一些快速的、閃爍的鏡頭。沒有嚴格的結構順序）。比如《駭客帝國》（*The Matrix*, 1999）中幾乎沒有在每場戲中確立一個主鏡頭，多數鏡頭時長不超過兩秒鐘。這些現象都是在數位環繞聲出現以來所產生的，它預示著這一新技術在聲音和畫面上同時對電影（敘事）產生了影響。[72]

72 〔美〕凱文・馬克斯：〈數字聲音對電影敘事的影響〉，《北京電影學院學報》2008年第1期，頁2。

第八章
再現與表現

在電影美學史上，蒙太奇是表現主義的，長鏡頭是紀實主義（再現主義）的，這早已不是什麼秘密。電影是再現的藝術或表現的藝術，一直以來是各執一詞、各有所秉。最終大家都意識到：與其堅持某一個極端的觀點，不如讓位給承認彼此關係的存在這個後撤一步的認識。對再現和表現來說，沒有哪一方可以一勞永逸地取消另一方而獨立存在；毋寧說，它們之間具有明顯的互補性。電影在美學上的真正奧祕，不是一種非此即彼的獨斷，而是在博弈中互相顯現、互相滲透、互相推動；它們始終在藝術活動中相伴相隨，並對其進程和結果施加強大的影響。當藝術家對藝術有不同的追求，體現出不同的觀念，就會在具體的創作傾向上，以及更抽象的美學理想上體現出差異，形成各自的堅持。有的主張再現、有的主張表現，這更多涉及風格選擇的問題。在美學層面上，再現與表現這一對範疇所反映的，正是電影審美追求的兩種傾向。

第一節　電影：媒介的本性

電影美學是對電影藝術的高度抽象和概括總結。然而，這並不意味著電影藝術只和美學相關，因為它也會受到電影其他屬性的影響和制約。電影當然是一種藝術，但它還是一種文化、一種產業、一種意識形態、一種媒介。這諸多屬性彼此交織和共同顯現，電影的藝術才始終無法擺脫政治和意識形態的箝制，它也不得不時常在商業資本面前俯首稱臣，甚至一個時代的文化，也往往會對推進藝術的發展起引

領作用。除此之外，電影還是一種媒介，媒介的本性對電影的藝術與美學來說同樣不是可有可無的；甚至可以說，再現與表現的問題之所以爭論不休，恰恰因為忽視了電影還是一種媒介。

一　技術進步的方向

任何一種藝術都來自工具與物質材料的相互作用。在所有藝術中，電影在工藝技術的層面是最現代、也是最複雜的。電影在技術上的探索，一直著眼於對人的視聽感知的積極配合，因為電影總是要借助視聽感官才可望被感知和被接受。人在現實感知中可以做到的，電影技術就努力地要去做到；甚至人在現實感知中不能做到的，電影技術更是努力地要去做到。從固定到運動、從黑白到彩色、從無聲到有聲、從實拍到虛擬，每一次工藝技術的重大進步，都循著一個確定的方向，這就是不斷提高電影還原再現的能力，以便呈現出一個可以提供給人同樣去感知，並在感知中去體驗、去認識和去把握的世界。克拉考爾的「物質現實的復原」、巴贊的「完整電影的神話」，其實說的都是這麼回事。「因此，支配電影發明的神話就是實現隱隱約約地左右著從照相術到留聲機的發明、左右著出現於十九世紀的一切機械復現現實的技術的神話。」[1]巴贊的紀實主義美學所以在理論上具有似乎無可辯駁的力量，就在於他把電影放在整個工業社會的背景下，放在機械複製技術的背景下。他說的是一個所有人都堅信的技術發展的事實——這既是社會進步的事實，也是電影進步的事實。「巴贊關於電影的現實性的定義的根據是這樣一種信念，即：電影攝影機由於能夠直接記錄周圍世界這一極簡單的事實而有力地見證著造物的神奇。

1　〔法〕安德烈・巴贊：〈完整電影的神話〉，見《電影是什麼？》（北京市：中國電影出版社，1987年），頁21。

電影攝影機的使命就在於精確地記錄，因為它是科學的成果。」[2]關於影像對現實世界的再現性關係，除了巴贊和克拉考爾，還出現過各種類似的概念描述：比如「功能等價性」（認知心理學）、「類似性再現」（羅蘭・巴特）、「索引性」（斯蒂芬・普林斯）、「透明性」（肯德爾・瓦爾頓）、「自體復現」（讓・米特里）等。從工藝技術的角度看，他們都基於和巴贊同樣的機械複製觀念。

值得注意的是，要考察電影複製的現實是否是真實的，其實有兩個相關聯的、不可或缺的環節：其一，被它所複製的被攝物是不是真實的；其二，複製的結果是不是能保證這種真實。巴贊從攝影機的複製技術出發，從中得出所謂「影像與被攝物同一」的觀點，他考慮得更多的是第二個環節。也就是說，電影的複製技術保證了影像可以把被攝物加以真實的復現。至於被攝影機複製的被攝物是否真實，在巴贊看來似乎可以不證自明——因為它們都是客觀的，而客觀的難道可能會不真實嗎？然而，恰恰是在第一個環節，存在著真實性的諸多陷阱：比如電影中的一個老人，可能是年輕人化妝成的；電影中的一朵玫瑰花，可能是紙做的；電影中一個人中彈流血了，只不過是從衣服破洞中流出了紅顏料；電影中一輛汽車掉下懸崖，有時候只是模型製作達成的效果；電影中的一個房間，很多是在攝影棚裡搭建起來的三面牆而已；電影中某個朝代的宮殿，只能在影視基地按一定比例仿造……被攝物的真實性問題，並不是電影製作的鐵律，不是違背它就會被提起公訴，製片人就會被踢出電影圈。這只不過是著眼於效果的製造，一旦它能帶給觀眾真實的感知，被攝物真實或不真實，其實是不重要的。甚至可以說，電影製作的整個造型部門，包括服裝、道具、化妝、置景、搭景、煙火、效果等，其實都是建立在客觀卻不一定真實的基礎上的。喬治・薩杜爾曾舉例說，有一天人們看到色彩技

2　〔英〕彼得・馬修斯：〈探究現實——安德烈・巴贊在昨天和今天〉，《世界電影》2006年第6期，頁5。

術顧問娜塔莉・卡爾繆斯夫人讓人在光天化日之下，把樹木和草地塗
成生酸模的那種綠色，據說是為了取得更「自然」的色彩。這種做法
是和當時採用的印染法彩色膠片的特性有很大關係。毫無疑問，被重
新塗過的那些顯得「更自然」的樹木和草地都是客觀的，但當然也都
是不真實的。「其實，在自詡什麼更現實主義之前，先承認染印法的
化學顏料只是對現實的一種解釋，恐怕更為合適。」[3]所有通過造型
手段去修飾、改造、美化的被攝物，全都屬於「物質的現實」，被攝
入鏡頭之後都成「物質現實的復原」，然而它們並不意味著在保證現
實的客觀之同時還能保證現實的真實。

> ……正如阿蘭・布塔爾（1995年）所說，希望攝影術通過整理
> 可見之物而達到「穩住世界」的目的是一種幻想。當攝影僅記
> 錄了斷面（profilmique，處在鏡頭前的東西）的時候，背景的
> 判讀做了餘下的事情；柯里斯琴・斯帕林供認他所拍攝的尼斯
> 湖水怪的負片是一個模型的負片，大 W・尤金・史密斯在按
> 下快門之前親自參與了重組行動，而他如今幾乎承認，羅伯
> 特・卡帕鏡頭下被子彈擊中的那個西班牙共和軍是假裝倒下的
> （雅克・克勞森引用的例子，1995年）。埃德加・羅斯基斯在
> 《電影的謊言》（1997年）中說：指望模擬影像是無可辯駁的
> 證據的那些人是「幻想者，是廣義上的宗教徒」。模擬影像與
> 它的數字同行一樣是可以弄虛作假的。[4]

這也就是為什麼，如果電影造型的水平不高、能力不強，很容易
就會讓觀眾發現「穿幫」一類的破綻。從機械複製的技術邏輯地反推

3　〔法〕貝爾納・米耶：〈技術與美學〉，《當代電影》1987年第2期，頁65。

4　〔法〕洛朗・朱利耶：《合成的影像：從技術到美學》（北京市：中國電影出版社，
　　2008年），頁69。

出影像的客觀性，再從影像的客觀性邏輯地反推出影像的真實性，這
是人基於現實的感知經驗早已獲得的常識——然而常識早已被證明往
往是靠不住的。

　　至於作為巴贊立論基礎的第二個環節，即攝影機機械複製的本
性，就足夠保證「影像與被攝物同一」了嗎？——這同樣也是很可懷
疑的。梅里愛採用的那些「魔術特技」，如果因為它們都基於複製的
技術，所以是客觀的；因為是客觀的，所以是真實的，那就未免太天
真了。梅里愛可以把自己的頭顱用打氣筒吹大，以至讓它爆炸；當然
沒有人會相信，他真的讓自己的頭顱爆炸了。這些影像都有一個基於
客觀世界的被攝物，這個被攝物肯定是客觀存在的，否則它就不會被
攝影機攝入鏡頭；但客觀的並不同時意味著就是真實的，它們只是看
上去像真實的而已。一個原本在客觀世界中的存在物，至少在攝入鏡
頭之後變成了膠片上的存在物。客觀的存在物是自然的，膠片上的存
在物是技術的；膠片的片基最早是硝酸纖維酯製造的，其後被醋酸安
全片基所取代。客觀的存在物被複製在化學材料製造的片基上，怎麼
有可能是「嚴格等同的摹本」呢？讓・鮑德里亞在討論照片時，有一
個觀點很有說服力：

　　　　照片的強度取決於它把現實事物否定到什麼程度，並且可以做
　　　　出什麼樣的新場面這一點。把某個對象變換成照片，就是從它
　　　　上面逐一剝下所有特性——重量、立體感、氣味、縱深、時
　　　　間、連續性，當然還有意義。以這樣的剝下實際存在的特性為
　　　　代價，影像自身獲得了一種誘惑的力量，成為了純粹地以對象
　　　　為意志的媒介，並且穿透事物的更為狡猾的誘惑形態將其展
　　　　示。[5]

5　〔法〕讓・波德里亞：〈消失的技法〉，陳永國主編：《視覺文化研究讀本》（桂林
　　市：廣西師範大學出版社，2003年），頁77。

　　鮑德里亞的深刻之處，表現在他看到的不是「影像與被攝物同一」，而是影像對被攝物的否定。真正讓人產生「同一」印象的，其實只是影像與被攝物的外觀，而被攝物的許多特性，卻在複製的過程中被逐一剝下了。換一句話說，被攝物的許多特性只有被逐一剝下，它才有可能被複製在化學材料的片基上。在這種情況下，難道還有可能保證「影像和被攝物同一」嗎？不過，鮑德里亞的觀點仍然顯得不夠徹底：照片即便剝下了現實事物的所有特性，即便在外觀上相「同一」了，但這種「同一」仍然只局限於被攝物面對鏡頭的那個部分，至於它的側面和背面，它照樣只能無奈地剝下。

　　電影攝影同樣經歷著一個剝下對象諸多特性的過程，只不過沒有照片剝下的那麼多罷了——比如時間、連續性在一定程度上就被保留下來了。伴隨著技術的不斷進步，電影能保留現實事物的特性也就越多，影像的真實性也就隨之增強。比如立體電影保留了立體感、多維電影可能還會保留對氣味和觸感的模仿等等。即便如此，電影影像的外觀仍然只能保留被攝物面對鏡頭的那一面，所謂的真實只剩下面對鏡頭那一面的真實，實在已經大打折扣了。更何況，在機械複製的背景下，膠片的性能、攝影機的控制，也會在很大程度上影響著「影像和被攝物同一」的效果。首先，當被攝物所反射的光進入攝影機鏡頭之時，鏡頭上的各個控制按鈕就開始起作用。光圈、速度、濾色鏡、焦距等，都在對還原的真實性作出不同程度的相應改變；甚至一旦拍攝的角度和距離稍加變動，或者從俯拍到仰拍，或者從遠景到特寫，外觀上的「影像與被攝物同一」就可能保不住了。更何況從黑白膠片發展到彩色膠片，真實還原的程度就有根本的不同。「現代膠片感光層上的感光物質，一般都採用易於感光的溴化鹽。這種感光層稱為未增感的感光層，它的感光性能只在紫外線到藍色的波長範圍之內。在乳劑中加入增感劑之後，便能獲得易感的攝影藥膜，大大地增加了它

對光線的感色範圍。」[6]電影影像會把被攝物的色彩還原到怎樣的程度，居然還要受到感光膠片性能的制約，這更是給所謂的「影像和被攝物同一」當頭一棒！

「事實上，研究技術變革的歷史學家一定要永遠牢記：一件產品或新工藝的引進可能會有它的發明者和最初的使用者非其所願的或始料不及的用途和後果。」[7]在一開始，電影的工藝技術確實是基於機械複製的，然而掌握機器與設備的畢竟是人，人運用機器與設備的目的不是預設好的，而是一個「本質力量對象化」的漫長過程。著名的媒介理論家，被譽為「數位時代的麥克盧漢」的保羅・萊文森有個重要觀點，他認為一切技術都是思想的物質體現，是人的理念的外化；技術進步都是朝著人性化的方向在不斷發展。他認為：

> 一般地說，人感知的形象是動態的，是有顏色與之同步的，我們看見的是彩色而不是黑白，是三維而不是二維。最初的照片是靜態、無色、平面的；它這些不足後來都一個個、有條不紊地得到了糾正。那是偶然的嗎？在有機體的鑄造作坊裡，進行著漫長的自然選擇，產生了合乎人性的感知方式，這些感知方式效率很高──因此，對信息傳播效率的追求，無論它疊壓在商業、藝術、科學的動機之下也好，抑或它沒有附加的動機也好，都非常合乎邏輯地（儘管可能是無意識地）走向了合乎人性的動機。[8]

保羅・萊文森關於技術人性化的觀點，合理解釋了技術在媒介中

6　〔蘇〕戈爾陀夫斯基：《電影技術導論》（北京市：中國電影出版社，1959年），頁85。

7　〔美〕羅伯特・艾倫、道格拉斯・戈梅里：《電影史：理論與實踐》（北京市：中國電影出版社，2004年），頁182。

8　〔美〕保羅・萊文森：《思想無羈》（南京市：南京大學出版社，2003年），頁177。

的演進歷史。他認為技術本身的變遷，是它越來越像人的變化。技術是為人服務的，它同時也把人的心智外化了。然而，因為人的心智不可能是完美的，它一定會滲透到所發明的技術中，使任何一項技術在一開始都顯得不完美。在這種情況下，新技術的誕生就表現出一種對舊技術的「補救性」；任何新技術都可以被看成是「補救性」的技術，而技術進步就是以「補救性」的方式在向前發展。在電影中，從固定到運動、從黑白到彩色、從無聲到有聲、從實拍到虛擬，同樣明顯地看出這種技術「補救」的特徵。人的心智在實踐中不斷追求完美，人也把這種追求完美的努力不斷在技術革新中去實施對舊技術的「補救」。一個技術的不斷「補救」會走向哪裡，這是不可預測的，它不是簡單的自戀，不可能僅僅滿足於初始的動機。

> 因此，無論信息加工技術的外在目標是自戀式地追求自我延伸的樂趣，還是盡量高效地完成既定的功能議程，結果都是複製有機體千百萬年積累的一種信息加工模式。這是與環境互動的古老方式，在生物的生命和人的生命進化中發揮了作用的方式。[9]

技術是人與環境互動的結果，人在實踐活動中既不斷發明新的技術，也不斷以「補救性」的方式推進技術的革新與進步。也因此，一項技術不可能有預設的目標，而是提示了一個探索的方向。技術的運用從來就是一個充分演繹的過程。一個新技術的誕生總是不斷觸發各種創新的激情，經過不斷的試錯和探索，去最大限度地開發它的功能，提高完成任務的效率。保羅‧萊文森就舉例說，發明動態攝影的初始動機，本來是要科學了解運動及運動感知的性質，後來的發展卻

9　〔美〕保羅‧萊文森：《思想無羈》（南京市：南京大學出版社，2003年），頁235。

使電影主要是用來發揮娛樂功能，他認為這實在是歪打正著。

對電影來說，技術的每一次重大革新，一開始總是著眼於機械複製的。然而，沒有一項技術會永遠停步於此，如果技術滿足於現實的還原，那也就沒有電影藝術的誕生和發展。當梅里愛把電影從街頭實錄引進攝影棚，他在棚裡展開了許多實驗，創造了快動作、慢動作、多次曝光、疊印、淡出、淡入等電影特技，利用電影來變魔術，製造出種種現實中難得一見的魔術效果。因為一次「卡片」事故而發明停機再拍之後，再現現實的觀念更是被藝術表現的觀念所取代，各種蒙太奇的藝術技巧也在這個基礎上一一被開發出來。保羅‧萊文森關於技術人性化的觀點，有力地證明了技術的進步永遠不止步於初始的動機，永遠是基於人性和人的發展需要的。實踐目標、提高效率、人的本質力量對象化，技術的進步既然是人心智的外化，它必定是沿著人性滿足的方向在發展。在這種情況下，機械複製的技術當然不可能滿足於真實的再現，這種技術也才最終有可能發展為一種新的精神產品──電影，進而闊步邁進藝術的殿堂。

二　想像的能指

機械複製的技術本性，不可能邏輯地引申出電影作為再現藝術的美學規範，但難道電影因此就可以把真實的訴求棄之敝屣嗎？事實上，任何一個觀影者都可以憑自身的經驗肯定地回答，真實的感知對電影來說實在太重要了。沒有一個真實的感知作為全部審美判斷的基礎，觀影過程也不可能形成肯定性的審美態度，並由此引發心理生理的進一步回應。這就帶出了一個值得細究明察的問題：電影究竟需要一種怎樣的真實？真實在電影中究竟具有怎樣的一種意義？

電影中的真實不是一個科學測量的問題，當然也沒有人會在觀影中隨身攜帶各種儀器和設備，去對影像的各方面參數加以嚴格的測

定，以便和被攝物進行比對進而形成一個關於真實的結論。電影中的真實說到底不過是一種感知的判斷，換句話說，它只是一種真實感而非真實本身。真實性問題並不是基於客觀的印證，不是採取和客觀真實一一對應的辦法，而是基於主觀的經驗判斷。真實的感知建立在觀眾全部經驗和知識（包括電影本身的）的基礎上，是由他們基於自己的經驗和知識對電影作出的評判。說電影是否是真實的，其實是說電影是否可以給人真實的感知和感受。很明顯，這二者之間有著根本的區別。所謂真實不真實，其實是相對於客觀世界而言的。電影是藝術的世界而不是客觀的世界，電影中的世界是否真實，本來應該以客觀的世界為標準，但誰也不可能隨時把客觀世界拿來和電影世界放在一起比對，而只能借助自身在客觀世界中積累的經驗和知識去作出主觀的評判。這種評判明顯帶有主觀性；它說的就不是電影本身，而是電影帶來的一種效果——即真實感。這種真實感是綜合的、疊加的、成系統的。它基本可分為三個層面：微觀的層面包括人物的五官、體態、服飾、聲音，場景的空間、器物、裝飾、質料；中觀的層面包括行為邏輯、人物衝突、敘事情節、關係結構；宏觀的層面包括社會背景、時代氛圍、民族傳統、地域特色等……所有這一切，都存在著真實感知和感受的問題。這一切的真實還原遠遠超越了機械複製的觀念，不可能由攝影機和膠片的性能來決定，而是受到藝術反映生活這個根本規律的制約。這是一個關於電影真實感的複雜系統，觀眾通過提取自身的經驗和知識，去對視聽信息作出處理和加工，並最終在審美中形成一個感知基礎上的理性判斷。在一般情況下，微觀層面上偶爾的和少量的失真在觀眾那裡容易被忽視，也傾向於被包容；中觀層面上的失真相比之下就會被更嚴格的挑剔，它不僅要求表面的真實，還有邏輯性和統一性等與客觀現實的相符合；而一旦宏觀層面也存在失真的情況，那就很難不被詬病了，那就可能完全失去和觀眾交流的基礎了。電影中的真實感問題，檢驗的標準完全是在觀眾那裡；他們

的判斷不是也不可能是純客觀的，甚至因為每個人的經驗和知識存在差異，其判斷也不可能完全一致。當然，經驗和知識同樣是一個極為複雜的系統，它既包括來自客觀世界的部分，也包括影響到主觀世界的部分——比如關於欲望、情感、理想、精神等，這些建立在現實經驗之上的內心經驗，同樣是觀眾判斷電影真實與否的重要依據。

　　法國的電影理論家克里斯蒂安·麥茨曾這樣來討論電影的真實：

> 只有電影能夠將真正的藝術帶向廣泛的觀眾層面，只有電影能夠說出許多人心裡想說的話（而不只是少數人的溝通），理由很簡單，因為電影能夠提供給群眾幾近真實的東西，而喚起其情感的共鳴。這個現象和「現實印象」的作用有關，當然有其美學上的意義，但主要還是心理學上的，因為這種「信其為真」（crédibilité）的情感作用不只發生在寫實的影片上面，一些奇特神怪的影片亦然。幻覺的藝術只有在能說服人的情況下才能夠成立（否則只有淪為荒誕不經），電影中不真實的成分在觀眾面前發生時，也只有經過具體化使其看來像是真的才會具有力量，這跟一些扭曲的插圖所造成的心靈印象不能同日而語。[10]

　　麥茨特別強調了真實在心理學上的意義，也是它作為一種感知判斷的意義。所謂的真實感，就是他所說的「信其為真」，它可以發生在寫實的影片，也可以發生在奇特神怪的影片中——只要能夠同樣產生「信其為真」的效果就行了。

　　作為電影符號學家，麥茨的學說建立在語言學和精神分析學的基礎上。他把語言學和精神分析學的知識加以重組，開拓出電影學研究

10 〔法〕克里斯蒂安·麥茨：《電影的意義》（南京市：江蘇教育出版社，2005年），頁5。

的一個新領域。精神分析學是他在內容分析上的主要思想工具，語言學則是他在形式分析上的主要思想工具。他的代表作《想像的能指》，恰好表明了知識的這兩個來源以及重組後建立起來的理論體系。他用「想像」來解剖電影中的各種精神分析現象，又用能指來描述電影的符號系統。也因此，麥茨才把電影看作「能指的精神分析」。他反對巴拉茲、馬爾羅、莫林、米特里以及其他許多人不把電影看成一種特殊語言，而只看作一種複製手段的觀點，認為「其實正是當電影遇到了敘事問題以後，電影才在經歷了連續的摸索之後產生了一套特殊的意指方法。」[11]在他看來，這一套特殊的意指方法包括直接意指與間接的含蓄意指。直接意指，「由在形象中被複製的圖景的或在聲帶中被複製的聲音的直接（即知覺）意義來表示。」至於含蓄意指，「其所指是文學的或電影的『風格』、『樣式』（史詩，西部片等）、『象徵』（哲學的、人道的、意識形態的等等），或『詩意氣氛』；而其能指是整個直接意指的符號學材料，不論是被意指的還是意指著的。」[12]

在麥茨看來，含蓄意指由符號的兩個層次構成：其一，它的能指是整個直接意指的符號學材料；也就是說，直接意指的所指變成了含蓄意指的能指；其二，含蓄意指作為能指也有它的所指，即「風格」、「樣式」、「象徵」、「詩意氣氛」等。這其中，直接意指具有複製的特性，不管是影像還是聲音，它們都只是對客觀存在物的複製，都只是一種符號而已；它們的意義不在其本身，而是指向那種客觀的存在物。在電影中，看到一個蘋果並不可能即時拿來啃咬、看見銀幕上的明星也不可能撲上去真的和他握手擁抱、看見畫面上火車迎面馳

11　〔法〕克里斯丁・麥茨：〈電影符號學中的幾個問題〉，克里斯丁・麥茨等著：《電影與方法・符號學文選》（北京市：生活・讀書・新知三聯書店，2002年），頁7。

12　〔法〕克里斯丁・麥茨：〈電影符號學中的幾個問題〉，克里斯丁・麥茨等著：《電影與方法・符號學文選》（北京市：生活・讀書・新知三聯書店，2002年），頁9。

來，可能會被驚嚇但不可能真的被碾壓。作為符號，影像和聲音都只是某種客觀存在物的顯現而不是它本身，觀眾有興趣判斷的當然也不是它本身，而是這種顯現能否真實對應那個客觀存在物。只有從它本身關聯起它所意指的那個對象、內容、問題時，才可能產生判斷其真實或不真實的需要。電影中明朝的人穿唐朝的衣服、南方的婚嫁用北方的轎子、苗族的民俗被移用到傣族的生活，如此等等，都不是電影中的影像不真實，而是影像所意指的那種生活不真實；甚至如果不具備相關的經驗和知識，僅憑影像還根本無法判斷究竟真實不真實。在麥茨看來，直接意指具有複製的特性，複製是對現實的一種反映，但卻是低水平的反映。當直接意指被當作含蓄意指的符號學材料，形成了「風格」、「樣式」、「象徵」、「詩意氛圍」等之後，電影就不僅是一種複製式的現實反映，更是表現性的現實反映。

美國學者斯蒂芬·普林斯指出：

> 一個感知真實的影像就是與觀眾對於三維空間的視覺經驗之間有結構性對應的影像。感知真實的影像對應於經驗，是因為電影製作者們正是為此而將它們製作出來。這樣的影像展示出一種誘因的成套的等級制度，將光線、色彩、紋理、運動和聲音的展示都以與觀眾對於日常生活中同種現象的理解相符的方式組織了起來，接受現實主義。於是就在電影影像和觀眾之間指定了一種關聯性，並且它能夠涵蓋不真實的影像，以及那些指涉真實的影像。正因為如此，不真實的影像可能在指涉上是虛構的，然而在感知中是真實的。[13]

　　普林斯所指出的，不是影像和客觀世界的結構對應，而是影像和

13　〔美〕斯蒂芬·普林斯：〈真實的謊言：知覺現實主義、數碼影像與電影理論〉，見
　　吳瓊主編：《凝視的快感》（北京市：中國人民大學出版社，2005年），頁224-225。

視覺經驗之間的結構性對應，這一點很重要。他所採用的「指涉」明
顯是個關聯性的概念；攝影技術的本質是複製，複製本身就決定了一
種指涉的關係。問題在於，這種指涉並不是真的指向客觀存在的某
物，因為它們不可能全都存在於觀影的現場，隨時供觀眾去一一比
對。指涉真正有可能指向的，只是觀眾相關的經驗和知識。電影的影
像和聲音是跟觀眾的經驗和知識去比對的，而不是跟所指涉的客觀存
在物比對的。在這種情況下，真實的判斷並不取決於所指涉的那個客
觀對象，而取決於觀眾的經驗和知識，它具有明顯的主觀性。只有這
樣才能夠解釋，類似神鬼、外星人這樣一些在指涉上是虛構的不真實
影像，為什麼仍然能夠產生真實的感知——因為他們早就存在於觀眾
的經驗和知識中了——說到底，電影的真實指的是一種感知的真實，
而不是一種客觀的真實。

　　普遍認為，數位技術的引入對巴贊的紀實主義（再現主義）美學
是一個毀滅性的打擊，因為它完全改變了膠片技術機械複製的本性。
數位影像不僅可以虛擬，而且可以隨意合成，根本不需要鏡頭前的被
攝物作為複製的樣本——這就把再現美學的整個基礎推翻了。有學者
認為：

　　　　如果說傳統特效的特點是「以假亂真」——以模型製作和特技
　　　　攝影為主要手段，在銀幕上呈現和鏡頭前不同的影像。那麼，
　　　　數字特效的不同就在於「無中生有」——借由強大的 CG 技術，
　　　　把現實中不存在客體的純粹影像創造出來，「真實」地呈現於
　　　　銀幕之上。然而，這種「真實」已經不再是巴贊的「再現客觀
　　　　世界原貌」的真實，而是鮑德里亞的超真實（hyperreality）。[14]

14 宋錦軒：〈從零到一還是從一到零〉，《當代電影》2010年第7期，頁88。

　　「以假亂真」也罷、「無中生有」也罷，表面上很不相同，其實
都著眼於提供一種真實感。即便是「無中生有」，那也不是胡亂生成
的，而是有尺度、有標準的，同樣必須符合人關於真實感知的相關經
驗和知識。甚至可以說，數位技術比模型製作更有優勢的地方，就在
於它能提供更高程度的真實感。像外星人、恐龍、魔鬼等影像，在膠
片時代就通過各種傳統特技製作出來了，數位技術所帶來的，只是更
具體、更逼真、更生動的感知效果。

　　在麥茨看來，電影作為能指系統，還包括了間接的含蓄意指，其
所指是「風格」、「樣式」、「象徵」、「詩意氣氛」這些涉及整體的規
範。它建立在整個直接意指的符號學材料之上，是由那些複製的圖景
和聲音間接的、進一步轉換生成的──這正是藝術加工的整個複雜過
程。直接意指所要求的那種指涉的真實、感知的真實，是在這個過程
中逐步被轉換、被改變、被超越的。在「風格」、「樣式」、「象徵」、
「詩意氣氛」這些方面，沒有人會傻到去追究真實再現的問題，因為
這正是藝術家發揮創造性的領域、藝術表現的領域。含蓄意指的全部
可能性都必須以整個直接意指的符號學材料為基礎，這就意味著，它
也必須以提供真實感為基礎。那些可以產生真實感的影像和聲音，才
被藝術家用來創造「風格」、「樣式」、「象徵」和「詩意氣氛」。在好
萊塢，卓別林用大禮帽、文明棍、仁丹胡、八字步、用誇張的表情和
動作創造了屬於他自己的喜劇；他的誇張和變形不僅沒有被批評為不
真實，甚至形成了獨特的風格。在中國，藝術家用武士、竹林、客
棧、拼殺場面創造了武俠片；武俠的形象、空中的飛翔、水中的行走
同樣沒有被質疑為不真實，而且是中國電影最典型的一種類型。當
《藍色》中的朱莉在丈夫和孩子去世後，取下房間裡的藍色吊墜毅然
離開時，這種藍色被用來象徵自由；儘管這種象徵是極其主觀的，但
並沒有因為主觀而顯得不真實；反倒讓影片具有了更深刻的立意。在
愛森斯坦的《戰艦波將金號》中，敖德薩階梯上請願的百姓和鎮壓的

沙皇軍隊構成一種上下的緊張關係，在鏡頭的剪輯中創造了革命的詩意；這種詩意則不僅真實而且極為感人……含蓄意指以直接意指為基礎，但含蓄意指又勢必要超越直接意指。含蓄意指追求藝術的表現、直接意指要求真實的再現。電影中再現和表現這一對關係的機理，其實就深藏在它符號的能指系統之中。

三　可交流性

從某種意義上說，電影的媒介本性是它最基本、最核心的本性。如果電影不是作為一種媒介，不是被用來傳遞信息，不是可以被觀眾所接受，那麼它也就不可能同時具備文化的本性、藝術的本性、商業的本性和意識形態的本性。媒介，可以望文生義地拆分為媒與介兩個部分：媒的本意是指在兩種不同的事或物之間建立聯繫，比如媒人、媒體、媒染等；介的意思則是指在二者之間建立聯繫所借助的介質，如電波、光波、聲波等。介質是用於聯繫的介質，聯繫是存在著介質的聯繫。電影這種媒介，就是通過光波和聲波這兩種介質，才在影片和觀眾之間建立起聯繫的。

馬歇爾・麥克盧漢是最強調電影媒介本性的媒體理論家。麥克盧漢一向把媒介看作是人的延伸。在他看來，不管是報紙、廣播、電視、還是電話、電報、唱機、照片、漫畫，甚至包括貨幣、時鐘、武器等等，都具有媒介的特性。它們都借助特定的工藝與技術，由光波、電波、聲波或其他物質形式充當介質，通過在傳受之間建立聯繫，延伸了人的感知範圍、提升了人的感知能力。他認為：「作家和製片人的職責，就是將讀者或觀眾從一個世界即他自己的世界，遷移到另一個世界中去，即印刷和膠片造成的世界中。」[15]在電影中，光

15 〔加〕馬歇爾・麥克盧漢：《理解媒介》（北京市：商務印書館，2000年），頁351。

波和聲波借助電影的工藝技術製造出影像和聲音，就變成可以傳遞的介質，進而被觀眾的視聽所感知，反過來也就把他們引入電影的世界。借此，人的感知範圍和感知能力大大超過了人自身的存在局限。他們可以通過電影看見一個所處身的日常環境中看不到的世界，甚至完全是夢幻的世界。顯然，如果沒有光波和聲波這兩種介質，電影的工藝技術就不可能進一步把它們轉換成影像和聲音，也就不可能被觀眾的視聽所感知、所接受。正是在這個意義上，麥克盧漢才跟麥茨一樣，主張把媒介看作一種語言：

> 假如語言是人們創造和使用的大眾傳媒的話，那就可以說，任何一種新媒介就是某種意義上的語言，就是集體經驗的編碼；這種集體經驗是通過新的工作習慣和無所不包的集體意識獲得的。[16]

　　麥克盧漢把電影看作一種媒介，是因為藝術家和觀眾之間具有共同的集體經驗及其符號的編碼，由此才形成語言不可或缺的約定性。這種約定性使電影在傳受之間建立起交流的基礎，才有可能利用光波和聲波作為介質來傳遞審美的信息。麥克盧漢強調集體經驗及其符號編碼的觀點，對理解電影作為媒介有極其重大的意義。在電影中，當觀眾看到火車迎面開來會不由自主地躲閃、聽到槍聲會嚇一大跳、知道座位底下有炸彈就會替人物著急、當久別重逢的戀人相擁在一起又會跟著流淚……這都是因為觀眾有和電影故事相同的集體經驗來作為交流的基礎。在現實生活中，觀眾已經積累了相當豐富的生活經驗，它們為觀眾在觀影中該作出怎樣的反應提供了支持和準備。相當多的影像和聲音，所以採取真實還原的方式，就是要利用觀眾來自於現實

16 〔加〕埃里克・麥克盧漢、弗蘭克・秦格龍編：《麥克盧漢精粹》（南京市：南京大學出版社，2000年），頁408。

生活的各種集體經驗。除此之外，共同的集體經驗還包括了觀影經驗
這個部分。也就是說，電影語言還有它自己的運用規則和表現形式，
這不是無師自通的，而是需要訓練和逐步積累的。看到英雄犧牲的鏡
頭接上青松的鏡頭，觀眾會明白是生命永存的意思；菸灰缸裡一堆菸
頭，觀眾也會明白人物處在焦慮或痛苦之中；在靜寂的山路上，鏡頭
朝人的身後慢慢推去，觀眾會意識到危險正在悄悄逼近；甚至當影片
插曲的歌聲響起，觀眾也知道一個抒情的段落開始了……這都表明，
傳受雙方的集體經驗，還包括了電影語言本身，即對影像和聲音所採
取的符號編碼方式。對這部分經驗的積累，在觀眾那裡存在著年齡、
知識、文化和專業水平等各方面的差異。而越是體現為含蓄意指的方
面，它對電影語言掌握程度的要求就越高；只有那些完全來自現實生
活的直接意指，才是不分彼此幾乎所有的人都可以看懂的。

　　在討論電影的真實性、現實主義這一類相關的問題時，斯蒂芬·
普林斯有個重要觀點同樣是來自電影的媒介本性。他建議採用一種基
於交流性的電影表現模式，來取代基於索引性的電影現實主義理論。
他認為只有這樣，才能讓電影理論中的緊張得以解決。

　　　　這樣的模式會使得照相式影像與計算機產生的影像能夠被我們
　　　　所談論，同時也使得我們能夠來談論那些讓電影能夠製造看起
　　　　來時而真實、時而不真實的影像的方法。要使探討深入下去，
　　　　必須指出的，首先是基於交流性的模型意指如何，其次是數碼
　　　　影像怎樣適合其中。[17]

　　在普林斯看來，對影像和聲音來說，重要的不是作為技術複製的
產物，不是因為它們可以複製，才可以進行藝術傳達的。影像和聲音

17 〔美〕斯蒂芬·普林斯：〈真實的謊言：知覺現實主義、數碼影像與電影理論〉，見
　　吳瓊主編：《凝視的快感》（北京市：中國人民大學出版社，2005年），頁222。

更是媒介交流的產物（通過介質）。電影需要影像和聲音，是因為它們可以輕易地被用於交流；即便是並非複製的數碼影像，只要它建立在共同的集體經驗之上，也同樣可以進行編碼，最終實現交流的目的。只是在可交流這個意義上，影像和聲音才有在電影這種媒介中存在的價值，藝術表達的任務也才有可能完成。在這裡，技術複製只是製作影像和聲音的手段，技術複製的目的則是為了生產可交流的影像和聲音。至於搭載在傳遞介質之上的是怎樣的信息，則必須由藝術家通過對符號的編碼去創造。藝術家正是借助觀眾可以感知和接受的那些影像和聲音，才把審美的信息搭載上去的。

　　從電影作為媒介的本性出發，可以重新思考技術複製、真實還原、藝術再現、現實主義這一系列相關的理論問題。電影機械複製的技術本性，目的不是為了真實還原，而是通過真實還原去生產聯繫的介質；這種介質必須符合可交流這個媒介的本性。只要是可交流的影像和聲音，都是可以作為電影的介質來使用的。這其中，一部分因為來自現實世界，是基於真實的還原才成為可交流的；它們在藝術家和觀眾之間體現為共同的現實生活的集體經驗。而另一部分，則來自主觀世界，是基於共同的欲望、幻想、追求、甚至刺激等，由此才成為可交流的，它們所體現的則是共同的精神生活的集體經驗。只有在可交流這個前提下，才不難解釋，除了那些基於真實還原的影像和聲音之外，為什麼那些不真實的影像和聲音，也仍然可以作為介質來傳遞電影的信息，為什麼那些在現實中根本無法複製的外星生物、神魔鬼魂、史前動物、機器人、透明人、地下世界、星際飛船、末日景象等，不僅不會讓人產生不真實的感知，而且仍可以在傳受之間實現預想的那些交流。

　　在這個意義上，所謂「物質現實的復原」作為電影美學的那個根基就不復存在了。一方面，電影的複製技術不可能完全保證這種複製是絕對真實的，甚至在複製的過程中就潛藏著改變和超越的許多可能

性；另一方面，複製也不是電影作為媒介的目的，而是它生產介質的手段，只是為了讓電影符合可交流這個基本的媒介本性。

> 巴贊沒有宣稱電影有可能完全發展到對現實沒有任何人為區別的複製，而是通過同期聲或景深攝影等技術發展，使觀看者得到「在影像敘事的邏輯範圍和技術限制內創造的現實完美幻象」。站在這樣的立場，巴贊與其他電影評論家產生了分歧，他們認為彩色和同期聲實際上把電影作為一門區別於其他現實的內在藝術力量抽離了出來，從而妨礙了電影藝術的發展。巴贊認為這種完美的現實幻象的追求與永遠不能實現之間形成了矛盾，這種矛盾就是電影獨特的美學。「感覺」他認為，「是各種元素相互作用、衝突的複合體。」他以立體電影為例，說：「三維的立體電影創造出了一個極其有效的存在於真實空間中的物體，這些物體好像被銀幕甩出直奔觀眾而來，但實際上，這些物體卻僅僅像幽靈一樣無法觸及。」「比起只有黑白兩色的平面電影，這種只能看見而無法觸及的隱含著內在矛盾的東西給人的印象甚至更不真實。」他認為，借助這樣的內在矛盾，電影美學上的可能性得到更大的拓展，但他同時也不得不承認，技術的進步同時也會對現實主義造成更多的干擾。[18]

不可否認，電影技術發展的歷史確實是不斷提升真實還原水平的歷史。從靜止到運動、從黑白到彩色、從無聲到有聲、從二維到三維乃至多維，通過對觀眾視聽感知的訓練，電影逐步增強了觀眾的真實感，它在傳受之間搭載信息的能力也在不斷提高。電影所以需要真實，完全是基於它的媒介本性；電影所需要的真實，目的也只是讓觀

18 〔澳〕理查德‧麥特白：《好萊塢電影——1891年以來的美國電影工業發展史》（北京市：華夏出版社，2005年），頁212。

眾產生真實的感知，甚至本身就體現為這種感知。真實根本不可能成為電影在美學上的最終目的，而只是體現其媒介本性的一種手段，甚至還不能說是唯一的手段。更重要的是，藝術家希望利用這些手段，要去實現與觀眾的交流——表情達意才是他們的根本目標。

第二節　漲落與震盪

電影的媒介本性為再現和表現這一對美學範疇提供了新的思考角度。基於交流的目的和可交流的前提，再現和表現在對立中終於站在同一個出發點上。說到底，它們對電影而言都不具有本體的意義。也就是說，不管是再現還是表現，都沒有成為電影本體的資格。許多時候，那些似乎不可調和的爭論和激辯，都源自把再現和表現視作電影的目的而不是手段。電影從來就不是純粹為了再現或者純粹為了表現的。不管是再現生活還是表現自我，都必須服務於傳播審美的信息。為了這種信息的交流，於是才有時選擇再現，有時選擇表現，有時又必須有二者的協同與融合，有時又只有製造對立才可能顯示其強度和實現其征服。一旦從藝術的層面上升到美學的層面，不管是主張再現還是主張表現，都不可能是電影美學的終極解決。而從歷史的角度看，再現美學和表現美學都出現在美學思想發展的特定階段，而且是已經被超越的階段。從美學理論的角度看，再現和表現這一對美學範疇，也不過是對創作觀念和藝術傾向的抽象概括。

一　數位時代的再現和表現

數位技術從一開始就對電影的真實性提出了嚴峻的挑戰。從機械式的膠片技術發展到數位式的電腦技術，電影處理影像的水平，也隨之從畫格進一步精確到像素。這不僅使電影能更隨意、更自如地處理

影像和重新合成影像，甚至能在電腦中創造現實中從未有過的全新的虛擬影像。在這種情況下，攝影影像和數位影像之間的區別被突顯出來，而影像的真實性問題也進一步受到質疑。然而，如果只是區別，如果彼此之間不存在任何共同的特徵，那麼攝影影像和數位影像又如何在今天成為電影影像共同的表現形式呢？又如何能夠採用合成的辦法把它們統一在畫面之中呢？當它們在合成之時，為什麼又不會在畫面中強烈地顯示出區別，而一般觀眾實際上也不太在乎這種區別呢？

　　谷時宇認為，數位的 CGL 技術把電影引入一個它自身不可能達到的境界——仿真創真的視像高階。他甚至把「仿真」分為三級，而「創真與仿真的最大區別在於不必選擇特定原型物摹擬，創作者憑藉電子筆自行造出現實中不存在的物像。」[19] 既然現實中不存在，而是被藝術家創造出來的，卻又把它判斷為一種真實，那麼，真實在這裡又是怎樣一種含義呢？很明顯，這裡所說的當然不可能是客觀的真實，而是一種感知的真實。不管是「仿真」還是「創真」，數位影像仍然像攝影影像那樣，必須為電影提供一種被觀眾認可和接受的真實感知。從這個意義上說，數位影像和攝影影像顯示出來的就不是區別和對立，而是聯繫和同一性。這就像斯蒂芬·普林斯所言：

> 在此處發展出的基於對應性關係而對電影表現進行的探究中，感知真實，有效三維暗示的精確複製，不僅僅成為數碼創造環境與實拍環境之間的黏合劑，也成為電影獨特的變形功能所存在的基礎。感知真實提供了使數碼影像能夠被特效藝術家們變成現實的基礎，也提供了使其被觀眾了解、評價和闡釋的基礎。[20]

19 谷時宇：〈視像藝術的本體特性與載體演進〉，見張衛、蒲震元、周湧主編：《當代電影美學文選》（北京市：北京廣播學院出版社，2000年），頁210。

20 〔美〕斯蒂芬·普林斯：〈真實的謊言：知覺現實主義、數碼影像與電影理論〉，見吳瓊主編：《凝視的快感》（北京市：中國人民大學出版社，2005年），頁231。

　　把感知真實和指涉真實區別開來，這是影像美學在近年來的一大進步。感知真實可以有現實的指涉，但也可以沒有現實的指涉──只要它能提供給感知一種真實的判斷就可以了。這個區分在美學上所以意義重大，就在於明確了電影影像和它的現實指涉物之間的聯繫是或然性的。即便指涉物並沒有在現實中真實的存在，只要在感知上能形成真實的判斷，它就可以獲得經驗的認同。也因為感知真實不等於指涉真實，或者換句話說，感知真實有可能來自指涉的不真實，這才為電影影像的誇張、變形和虛擬呈現留下廣大的空間。米特里早就意識到：「我們採用的手段愈能貼近現實，它也就愈能偏離現實，愈能提供更廣泛和更豐富的變形元素。」[21]為什麼越能貼近現實，就越能偏離現實呢？這是因為，感知真實本來就是以全部現實經驗為基礎的。技術一旦越能貼近現實，電影為觀眾提供的真實感知就越強烈。在感知真實的迷惑之下，經驗的認同會帶來一種正面的、肯定的、接受的態度。於是，那些儘管指涉不真實，卻仍能導致感知真實的奇觀化影像和非現實場面，也就可以趁虛而入，一步步把觀眾引向幻覺的世界。不管是外星人、史前動物、機器人、還是魔界中人，儘管不存在現實的指涉物，但他（它）們都有和現實中的人（或動物）類似的外形、動作、語言甚至感情；不管是星際空間、侏羅紀時代、未來世界、還是神魔宇宙，儘管在現實中也無法找到真實的指涉，但它們也都和客觀的現實相類似，有時間和空間、有因果性、有組織秩序。在現實主義影片中，感知的真實與現實的真實是統一的；而在科幻、魔幻等影片中，感知的真實卻帶來了幻覺的真實。

　　數位技術同樣印證著米特里這個關於電影真實性的辯證思想。數位影像在近年來的進步表現在兩個方面：一方面，數位技術使電影在視聽感知上比膠片技術有更加逼真的再現；另一方面，數位技術又使

21　〔法〕讓・米特里：〈影像的美學與心理學（三篇）〉，《世界電影》1988年第3期，頁5。

電影在幻覺製造上比膠片技術有更加奇觀的表現。德國的托馬斯‧埃爾薩瑟很有意思地認為：「我的觀點好像是數位化時代的電影大致會依然故我。是這樣，電影會依然故我，同時它又會全然不同。」[22]需要細究的是，數位化時代的電影在哪些方面依然故我，又為什麼必須或肯定是依然故我的？而在哪些方面又全然不同，又為什麼必須或肯定是全然不同的？首先，數位化時代的電影在提供真實感知這一點上，無疑是與膠片時代的電影沒有什麼區別的，是依然故我的。其次，從電影語言的角度看，數位影像即便是完全虛擬的，它也仍然採用攝影影像的那些基本形式規範——比如景別、運動、焦距、角度、視點、蒙太奇組接、敘事輯等，這才保證了觀眾可以利用原先的觀影經驗，實現同樣的可交流。而新技術從來就在不斷探索新的運用領域，這就是數位化時代的電影之所以必須或肯定是全然不同的原因。至少在目前，數位技術仍集中在如何發掘和使用變形元素這個方面，而不是對現實的真實再現。不管是探索的方向、施展的魔力、還是製造的效果，都以奇觀影像作為追求的目標。

　　由於對影像的處理水平已經從畫格演進到像素，數位技術一方面可以通過修飾畫面帶來更準確和更精細的真實感知，另一方面又可以通過各種變形手段做到更加偏離於現實的真實。沒有看到數位技術同時具備了似乎完全相反，卻在根本上具有統一性的這兩個方面，顯然會無視膠片技術和數位技術存在著的繼承性，而片面強調了它們之間的區別。實際上，並不是在數位技術的背景下，電影影像才既對真實感知提出要求，又能提供各種偏離現實的變形元素的。不管是幻覺的世界、夢中的場面、象徵的表達，甚至像《去年在馬里昂巴德》那樣似夢非夢的非現實場景，都早在膠片技術的時代就有了形式多樣的探索。這就意味著，數位技術仍然沿著膠片技術的這兩個方向繼續向前

22 〔德〕托馬斯‧埃爾薩瑟：〈數字電影：傳送、事件、時間〉，《電影藝術》2010年第1期，頁99。

發展，並表現出相對於膠片技術的更大優勢和更充分的可能性。不難發現，再現和表現在美學上的奧祕，恰恰隱藏於技術發展的這兩個基本方向上。

美國的加布里埃爾‧F‧吉拉特指出：

> 史蒂芬‧普林斯認為，只要我們忽略影像對參照對象的指示性要求，採取「電影表現以一致為基礎的模式」，舊製作實踐的這一根本性轉變是可以超越的。也就是說，儘管影像缺乏原型，儘管有參照原型（照相性的）和無參照原型（數字—電影合成的）影像常常混在一起，或是在畫面之中，或是在一組鏡頭中並存，觀眾仍能聯想並接受這種影像，彷彿它們是所描繪的現實主義的真實的攝影影像。無論是否擁有參照原型，電影影像都不會妨礙觀眾接受其真實性。換言之，對普林斯來說，無論電影是否通過技術的使用而高度風格化，觀眾的興趣不再是它如何表現其真實性，而是「將特定影片呈現出來的虛構現實與我們自己的三維世界（視覺可信性）的視覺及社會座標連接起來的聯結種類。這種關注無需將參照原型恢復為現實主義的基礎。」[23]

在這裡，吉拉特強調的正是數位影像相對於攝影影像的繼承性，以及根本上的一致性。它們之間確實存在著區別，這種區別也確實體現在真實和虛擬上，但這一點並沒有表面看上去那麼重要。事實上觀眾對真實性的興趣並不大，他們更重視電影是否能聯想到自己的生活經驗——包括屬於精神生活的各種經驗，並由此引發生理心理不同層次的積極反應。不管是攝影影像還是數位影像，其實技術所承擔的工

23　〔美〕加布里埃爾‧F‧吉拉特：〈數字化時代的現實主義與現實主義表徵〉，《世界電影》2011年第1期，頁5-6。

作並沒有什麼兩樣，這就是完成影像捕獲的整個工序。攝影影像採取
的捕獲技術是基於鏡頭前的呈現——不管是真實的還是虛擬的（比如
模型製作、搭景、威亞技術等），而數位影像採取的捕獲技術則來自
電腦的製作——同樣也不管是真實的還是虛擬的。兩種不同的捕獲技
術，得到的都是同一個結果，這就是創造出能提供真實感知的電影
影像。

二　藝術的真實

電影除了是一種媒介之外，在這基礎上，它還是一種藝術；或者
更準確地說，它就是一種藝術的媒介。藝術的媒介不同於新聞的媒
介，就在於它是審美的，其目的不只是傳遞信息，更是通過傳遞信息
去交流情感。在電影理論史上第一部有分量的著作《電影：一次心理
學研究》中，明斯特伯格早就指出：

> 描繪情感必定是電影的中心目的……對我們來說，電影中的人
> 物更甚於戲劇中的人物之處，在於他們首先是情感體驗的主
> 體。他們的愉快和痛苦，希望和恐懼；他們的愛情和憎恨，感
> 激和妒忌；以及他們的同情和惡念都賦予一齣戲以含義和價
> 值。[24]

通過電影，藝術家所扮演的正是精神導師的角色。他們把自己在
現實生活中的喜悅、痛苦、激動、悲傷，做成了一份心靈雞湯奉獻給
觀眾，使他們情感的壓抑得以渲洩，波動得以平復。如果說，再現和
表現的問題是基於媒介的可交流性的話，那麼，它們要實現的交流從

24　〔德〕于果・明斯特伯格：〈電影心理學〉，李恆基、楊遠嬰主編：《外國電影理論
　　文選》（上海市：上海文藝出版社，1995年），頁20。

根本上說主要的還是情感。不管是再現還是表現，都服務於情感交流的目的。顯然，情感都是人的情感，是人所潛在、所流露、所表達的情感，所以情感當然也只能是主觀的情感。

當麥克盧漢把電影這種媒介視為集體經驗的編碼之時，所謂經驗，並不只限於感知的經驗。因為獲取這些感知經驗的人並不是複印機，不是只把感知的刺激複製到大腦中儲存。人還具有對各種感知經驗進行持續加工的能力。除了感知經驗，人的幻覺、想像、欲望、追求、情感、意志等各方面的內心經驗，甚至還包括各種藝術的經驗在內，也同樣具有集體性，原因就在於藝術家和觀眾之間擁有共同的現實處境、內心需求和反應模式。這些集體經驗經過藝術家的加工，把它們處理成情感表達的方式。他們利用這些集體經驗，借助影像和聲音來加以編碼，才創造出可用於交流的電影──而情感的交流便是在這些交流中基於中心的位置。

把表達情感看作是電影的目的，再現和表現也就成了實現這個目的的兩種基本方式。或者通過再現現實去交流情感，或者通過表現自我去交流情感，選擇的方式儘管不同，但目的都是為了實現這樣的交流。情感既然都是主觀的，那麼作為表達情感的兩種方式，再現和表現同樣也具有主觀性。巴贊在〈電影語言的演進〉這篇經典論文中，曾這麼說：「我把從一九二〇到一九四〇年間的電影分為兩大對立的傾向：一派導演相信畫面，另一派導演相信真實。」[25]相信真實比較好理解，相信畫面在巴贊看來，是泛指被攝事物再現於銀幕時一切新增添的東西。它基本上可以歸納為兩類：一類是畫面的造型，一類是蒙太奇的手段。「無論是畫面的造型內容，還是各種蒙太奇手法，它們都是幫助電影用各種方法詮釋再現的事件，並強加給觀眾。」[26]在巴贊看來，畫面造型和蒙太奇手法都是著眼於表現的，只不過被用在

25　〔法〕安德烈・巴贊：《電影是什麼？》（北京市：中國電影出版社，1987年），頁64。
26　〔法〕安德烈・巴贊：《電影是什麼？》（北京市：中國電影出版社，1987年），頁66。

幫助電影去詮釋再現的事件而已。美國學者加布里埃爾‧F‧吉拉特在評論巴贊的這個觀點時認為——

> 儘管這兩種方法之間存在如此根本的差異，但鑒於兩者都是對現實的主觀表現，所以任何一方都不能聲稱比另一方更加真實。實際上，電影影像無非是對現實的一種自我的、人性化的描述，並依據所採取的方法，變成兩種現實觀，從兩種相反的主觀立場中折射出來。[27]

　　兩種現實觀其實就是兩種關於現實的觀念，它們當然是主觀的，因為它們是從兩種相反的主觀立場中折射出來的。

　　對表現自我的方式來說，把它稱為主觀的很容易理解，而對於再現現實的方式來說，把它同樣稱為主觀的就需要一番辨析了。巴贊的紀實美學主張採用非職業演員、自然光效、連續攝影、景深鏡頭等藝術觀念。這都是為了讓影像更具有真實感，都是基於真實再現的原則。也許是出於對義大利新現實主義的偏愛，巴贊在討論這些表現方式時，明顯強調的是真實再現的一面，卻有意無意忽視了它們的運用仍必須符合藝術表達的需要。非職業演員無非是非職業而已，他們沒有職業演員那種舞臺化的表演程式，顯得更加生活化；但他們在鏡頭前仍然是在表演，而且是在導演的指導和調度之下進行的表演。採用自然光效也確實是為了讓光效更加真實，避免種種修飾的痕跡；但自然光效同樣必須符合劇情的要求，只不過把製造戲劇光效變成對自然光的選擇，甚至不得不為此漫長地去等待它的出現。連續攝影本來就是避免蒙太奇隨意切換的那種主觀性的，但這並不意味著它就沒有任何主觀性。毋寧說，它不過是用一種主觀性去代替另一種主觀性罷

27　〔美〕加布里埃爾‧F‧吉拉特：〈數字化時代的現實主義與現實主義表徵〉，《世界電影》2011年第1期，頁7。

了——因為選擇怎樣的拍攝對象和怎樣的拍攝方式，仍然被置於導演和攝影師的控制之下，仍然有一個藝術表現的目的在支配著他們的選擇。景深鏡頭一直被巴贊視為電影語言發展史上具有辯證意義的一大進步，認為這種拍法既尊重戲劇空間的連續性，也符合時間的延續性，也因此畫面的結構就更具真實性。但實際上，把人物安排在不同的景深層次，進而建立起彼此之間的關係，這比起蒙太奇的短鏡頭更需要導演的主觀設計，以符合所要達到的藝術效果。當巴贊提出紀實美學的各種藝術主張時，他並沒有忘記真實性其實只是增強電影藝術性的一種手段而不是真正的目的。

> 因此，銀幕形象——它的造型結構和在時間中的組合——具有更豐富的手段反映現實，內在地修飾現實，因為它是以更大的真實性為依據的。[28]

巴贊所說的那種「更大的真實性」，其實就是指現實生活中更具有內在本質意義的真實性。它以銀幕形象豐富的造型手段去反映和修飾。反映是真實的反映，修飾的目的則為了表現，不管是反映還是修飾，都以「更大的真實性」為依據。這種更大的真實性不可能只憑感知，而必須通過主觀的認識才得以把握。

關於電影的真實性問題，中國導演賈樟柯曾說：「波蘭導演基耶斯洛夫斯基曾有一段話讓我深感觸動，他在拍攝了大量記錄片之後突然說：在我看來，攝影機越接近現實越有可能接近虛假。」[29]和米特里所謂的「偏離現實」略有不同，獲得賈樟柯肯定的基也斯洛夫斯基關於電影真實性的觀點，顯得更加觸及根本，也更加深刻。他不是強

28 〔法〕安德烈‧巴贊：《電影是什麼？》（北京市：中國電影出版社，1987年），頁82。

29 賈樟柯：《賈想》（北京市：北京大學出版社，2009年），頁99。

調那些藝術的變形元素，而是把它看作藝術表現的根本問題。攝影機接近現實的目的不是為了得到表面的真實，而是為了對現實本身有真實的反映。這是另一種真實，但卻是更本質的真實，藝術的真實。他的意思是：因為過分追求表面的真實，本質的真實反倒可能被淹沒其中；觀眾被那些眼花繚亂的表面真實所迷惑、所擾亂、所引領，而藝術所要揭示的本質真實，並非毫無保留、也毫不困難地體現在表面的真實之中。它們往往需要經過藝術家的選擇、處理（包括變形的處理）和組織，才可望獲得強烈和充分的表現。巴贊所主張的那些紀實手段，永遠只能是手段，而藝術家運用這些手段，根本不可能停留在表面的真實這個水平上。藝術家所追求的，還是通過這些表面的真實去揭示本質的真實。所謂本質，不是指純客觀的事物性質，而表現為人對客觀事物的主觀認識。也因此，本質從來就不是表面的、固定的和唯一的，也不可能僅僅由視聽感知就可以直接把握的。電影通過銀幕形象所提供的，是那些通過有意識的選擇、處理和組織的感知真實，它們的標準就是必須符合藝術的動機，並最終能給觀眾提供思想、激發情感和高揚意志。如果攝影機一味只接近表面的真實，那結果便是，真正有價值的本質真實反倒可能被表面的真實所掩蓋，難以得到真正的呈現。在這種情況下，攝影機越接近現實，當然就可能越接近虛假。

　　從生活的真實到藝術的真實，這在藝術美學中早已是個老問題，也是一個早已解決的問題。時至今日，沒有誰會再去質疑那些對生活真實的超越，進而認為它不符合客觀現實，不是現實主義。再現和表現、真實和虛構、客觀和主觀，這三組關係互相關聯，卻不能互相等同。它們涉及不同的理論層次和問題角度。再現有可能是基於虛構的再現，表現也有可能是基於真實的表現；再現既有客觀性也有主觀性，表現同樣既有客觀性也有主觀性。加布里埃爾・F・吉拉特認為：

無論有無參考原型，影像都不是現實本身的真實再現。它們是介於它們所表現的現實和觀眾之間的媒介。作為媒介，它們並不傳授對現實的認知，而是誘發情感──關切、讚賞、嫌惡等。正如奧爾特加告訴我們的那樣，正是這些情感拉近或拉遠觀眾與所表現的現實之間的距離。然而，儘管電影影像具有人為性，但對巴贊而言──與普林斯無參照原型的現實主義相反──有參照原型的電影影像的指示性是「對自然造物予以補充，而不是提供替代品」。而這是巴贊現象學話語的基礎。也就是說，另一方面，客觀現實──讓我們稱之為基本現實──與人面對面的現實，並不廢除或排除主觀性。主觀的或補充的現實與基本現實相輔相成。電影製作者的主觀性與現實相互作用，從而用他們自己的觀點給現實增加深度。另一方面，如果主觀現實聲稱是基本的、與人面對面的現實，就像在之前提到的一些影片──《終結者》、《阿甘正傳》、《侏羅紀公園》──或更近一些的影片，如《尼斯湖水怪》（2007）、《金羅盤》（2007）和《奇幻精靈事件簿》（2008），就不會給客觀的、先驗的現實留下位置。主觀現實成為現實的替代品，並取而代之。[30]

　　吉拉特把再現和表現、真實和虛構、客觀和主觀這三組關係結合在一起討論，以電影作為媒介和電影基於情感作為基礎，他想要解決的，正是如何看待電影真實性的問題。

三　緊張系統

　　盧米埃爾的電影是強調再現的，梅里愛的電影是強調表現的；格

30 〔美〕：加布里埃爾・F・吉拉特：〈數字化時代的現實主義與現實主義表徵〉，《世界電影》2011年第1期，頁21。

里菲斯的電影是強調再現的，愛森斯坦的電影是強調表現的；義大利新現實主義是強調再現的，法國新浪潮是強調表現的；巴贊的紀實美學是強調再現的，蘇聯的蒙太奇美學是強調表現的……在電影史上，一些藝術家強調再現而另一些藝術家強調表現，一個歷史階段強調再現而另一個歷史階段強調表現，一個美學流派強調再現而另一個美學流派強調表現，這種鮮明的對立和彼此的輪替一直延續到今天，揭示出電影發展的某種規律性。基於電影的媒介特性和藝術特性，再現與表現這一組關係明顯居於從屬的地位。也因此，它們之間的衝突恰恰是它們之間建立關係的一種形式。它們永遠處於相持和博弈的狀態，進而成為電影藝術發展和演變的內在動力。

　　文學與藝術屬於社會的意識形態，屬於人類的精神產品。因為是精神的產品，它們自然具有物質的形態；因為是精神的產品，它們也自然具有精神的品質。物質的形態和精神的品質，二者構成文學藝術共同的特徵；也恰恰是這樣的特徵，決定了再現與表現在電影中的關係模式。這種關係不是既定的、僵死的，而是不斷波動、拉鋸、交替和反撥，體現出一種力的形式。從物理學的角度看，力被看作是一個矢量，力是有方向的。當物體內部的某種力來自對外部作用的反應，這種力又被稱為應力。在電影中，再現和表現既不可能須臾分開，又不可能最終融和，而不斷變動的根源並不在它們本身，而在它們所承受的外部作用。這種外部的影響作用包括客觀環境和主觀意識這兩個基本的方面。主觀意識儘管是對客觀環境的反映，但卻是能動的反映。這兩個方面對電影施加的影響一方面是持續的，另一方面又是不可等量齊觀的。每當其中的一個方面居於強勢的地位，產生更大的影響，反映在電影中，便是再現或表現作為對外部作用的一種應力，也隨之出現方向和力度的變化。在這種情況下，與這種應力相關、受這種應力影響的那些藝術的要素、方式、手段和技巧，也得到更充分的運用、更有力的強調、更持續的探索。一旦某種應力向相反的方向發

生位置的移動，再現和表現之間的關係也逐漸趨於緊張，於是產生自外部的應力就帶來了內部的張力。

把緊張作為一種心理現象展開研究的，是美籍德裔的心理學家庫爾特・勒溫，他屬於格式塔心理學派又在後來超越了這個學派。因為曾擁有物理學和數學的學習背景，勒溫在進入心理學領域後就開始了他的知識重組。借助物理學的場論和數學的拓樸圖形，勒溫提出了研究人及其行為的一個心理學體系。他認為行為可表示為人和環境的函數，行為是隨人和環境的變化而變化的。當然，勒溫的獨特之處在於，他並不把環境視為純客觀的環境，而稱為心理環境，是對心理造成某種狀態，進而對行為有所影響的環境，即他所命名的「準環境」。在這樣的環境中，人的行為表現為一個動力學的過程──勒溫把它稱之為「緊張」。

> 要詳述緊張的性質，便須討論向量的問題。我們於此擬僅述其通性。緊張乃區域的一種狀態。嚴格地說，我們只能決定緊張的差異；緊張的一種差異可產生變化而趨向於緊張的平衡。所以緊張為一個區域與另一區域相比較的一種狀態，與區域的疆界上的某種勢力有關。
>
> 各種實驗的研究已足證明環境的某種性質，尤其是一種目的存在，或移動的趨勢與人之緊張狀態有關。實行了一種移動，或達到了一種目的即意味著緊張的解除。實驗便足證明這種變化雖在某種範圍之內涉及整個的人，但不同的需求可或滿足而或否，各有其或多或少的獨立性。因此，我們可以用人的不同部分區域的狀態配合於這些需求。比如，我們可以說人以內有許多不同的系統，其緊張的程度的變化可各有相對的獨立性。[31]

31 〔美〕庫爾特・勒溫：《拓樸心理學原理》（北京市：商務印書館，2003年），頁176。

　　勒溫把心理的緊張和力的向量、和移動的趨勢相聯繫，它涉及目
的和需求的滿足。當一個人有了某種需求時，隨即便產生一種心理的
緊張，而只有當這個需求得到滿足，作為向量的力通過移動來緩和，
心理的緊張才可望解除。受物理學場論的影響，勒溫把心理的緊張視
作一個系統。之所以稱為系統，就因為它表現為一個有限場內相互關
聯的力量。這些力量往往具有不同的方向，一旦方向相反的力彼此走
得太遠，它們之間就會形成緊張的關係。因為人的需求是多方面的，
於是人的不同部分區域的狀態也就不可能完全一致。這就導致許多不
同的系統，其緊張程度會有所變化，各有其相對的獨立性。「緊張系
統即在一有限場內相互關聯的力量的系統，這個場可以概念化為沿著
某一方向移動的基地。」[32]當系統處於緊張的狀態，就勢必會引發一
種沿著某一方向移動的力量，一直到這種緊張的關係逐漸解除。

　　和其他文學藝術的形式相同，電影也是為人提供審美需求的，為
滿足人在某個方面的心理緊張的。在觀影的過程中，人們會表現得那
麼專注、那麼興奮、那麼投入，本身就是一種心理緊張的表現。不同
的電影提供給人不同的審美滿足，也解除不同的心理緊張。因為目的
有所不同，電影當然也不可能完全一樣。為了實現不同的目的，電影
當然也需要調整自己的狀態，以自身的變化去適應人審美需求上的變
化。言情片滿足人們愛情的幻想、英雄片滿足人們意志的實現、恐怖
片滿足人們歷險的衝動、喜劇片滿足人們找樂的狂歡……這就像人的
心理會處於緊張狀態，變成一個緊張系統那樣，電影也會因為這種適
應性的變動，也使自己成為緊張的系統。再現和表現，就像勒溫所討
論的，正是電影這個有限場內相互關聯的力量，而且恰恰表現為不同
的方向；一個指向現實生活，一個指向創作主體。再現和表現之間的
相互關聯，以及在滿足審美需求時出現各自勢力的範圍、強度和形式

32　〔美〕G・墨菲、J・柯瓦奇：《近代心理學歷史導引》（北京市：商務印書館，1982
　　年），頁362。

的變化，這才構成了一個緊張的系統。當然，某個方面的發展從來沒有真正被推向極端，果真如此，二者之間的關係勢必會崩裂，系統隨之走向瓦解，那麼電影也就不存在了。

　　電影中再現和表現的關係，在歷史發展中不斷有規律地演變，卻始終無法做到非此即彼、你死我活，這是因為它們表現為有限場內相互關聯的力量。這種對立中的統一，廣泛出現在自然、社會和神經活動的諸多領域。比如科學家對海裡的生物種群就有這樣的發現：兩個魚種，一種是食魚的魚群，一種是被其吞食的魚群。一開始，只有較少的食魚魚群，被吞食的魚群仍能大量繁殖。繁殖一多，食魚魚群有豐盛的食物，於是也隨之能更快繁殖；當食魚魚群大量繁殖了，又使被吞食的魚群數量進一步減少。被吞食的魚群減少了，食魚的魚群得不到豐盛的食物，數量也跟著減少。於是，類似的循環往復又重新開始。[33]提出協同學理論的 H・哈肯把這種有節奏的波動稱為漲落。他把穩定與漲落看作是描述系統演化的重要概念。在系統科學看來，系統的存在本質上是一個動態過程，這是由其內部和外部聯繫的複雜性及其相互作用決定的。而作為遠離平衡態的自組織系統，它的活力就表現在能夠通過與周圍環境的交換與互動，不斷自我調節。這時候，穩定和平衡就不是鐵板一塊，也不是固定不變，而是時常處於漲落和震盪的狀態。漲落表現為對平均值的偏離，震盪則被用來描述反覆的變化。這就像人的身體一樣，溫度升高就會通過出汗來降溫、汗出太多又通過喝水來補充水分、水分太多又會導致排尿，如此等等。自組織系統的自我調節功能，是一個普遍現象。電影中的再現和表現，在電影的發展中、在美學的觀念中、在藝術的傾向中，都存在著彼此關係的漲落和震盪。其實，這正是電影系統通過自我調節去動態地適應環境變化、促進系統演化的明證。這種漲落和震盪的現象，作為一個

33 參見〔德〕H・哈肯《協同學──自然成功的奧祕》（上海市：上海科學普及出版
　　社，1988年），頁76。

規律，刻劃了二者之間關係的本質。無論是主張再現還是主張表現，充其量都只是一種強調，而不是試圖完全拋棄另一方來獲得一勞永逸的解決。與此同時，漲落和震盪的存在，也說明二者之間的關係勢必存在著某種變化的系列，而不是只有非此即彼的兩種選擇。

　　羅慧生根據電影的現象逼真度與本質深度的不同對比關係，把現實主義電影的審美方式分為紀實性審美方式、寫實性審美方式和表現性審美方式，並認為紀實性反映方式要求盡可能少損害現象的逼真性，寫實性反映方式要求較多地損害現象的逼真性，表現性反映方式卻容許大「劑量」地損害現象的逼真性。[34]現象逼真度屬於再現的問題，本質深度則屬於表現的問題。羅慧生把強調再現的電影細分為三種審美方式，表明他意識到其中再現和表現這一組關係存在著不同的結合方式，是電影這個系統出現漲落與震盪的不同情況。當然，羅慧生只是就現實主義電影的審美方式而言的，至於大量的非現實主義的審美方式，似乎並沒有進入他的視野。像法國先鋒派、德國表現主義，以及《去年在馬里昂巴德》、《印度之歌》、《辛巴德》這樣一些非現實主義的電影，它們所反映的再現和表現之間的關係，當然遠不同於現實主義電影。與此同時，這些非現實主義的電影，也同樣會存在再現與表現之間不盡相同的關係樣式，也同樣可區分為有著相應差別的審美方式。這些審美方式連同羅慧生所描述的現實主義電影的審美方式，共同組成一個描述再現和表現關係演變的系列，反映著電影這個系統內部的漲落與震盪，也反映著電影發展演化的規律性。

34 羅慧生：〈再現性與表現性的現代綜合〉，張衛、蒲震元、周湧主編：《當代電影美學文選》（北京市：北京廣播學院出版社，2000年），頁144-145。

第九章
結語

　　世紀之交，中國電影曾非常慘烈地跌入低谷。那時，不管是主管部門、製作部門、創作部門、甚至包括評論界和學術界，都在絞盡腦汁地思考這個問題，不得不對電影的商業性傾注巨大的熱情，把它視為重振電影的最後一根稻草，中國電影正在和高尚的藝術漸行漸遠。八、九十年代那些每每帶來驚喜的優秀影片，曾經被老百姓如數家珍一般，看作是中國電影在新時期掀起的又一個高潮。可如今，第四代導演與電影已告別多年；第五代導演正在為自己尚存的價值左衝右突，卻仍找不到方向、看不到曙光；第六代導演不得不擔起中國電影的重擔，至今還在藝術和商業之間左右為難；更年輕的新生代導演，則處在為爭得話語權而必須放手一搏的境地……

　　對中國電影而言，起死回生的帷幕確實是拉開了。商業幫助了藝術，與此同時也羞辱了藝術。當藝術在商業面前放低了身段，為盈利讓出了地盤，電影美學的用武之處又在哪裡呢？

　　另一個思考背景則顯現在數位技術的那個方面。數位技術在電影中越來越廣泛的運用，已經催生了和奇觀影像相關的各種類型電影——比如科幻片、魔幻片、武俠片、災難片、探險片等。在那裡，不管是時間和空間、影像和聲音、還有運動、敘事、鏡頭技巧等，都因為技術進步極大改變著原有的面貌。新的方式、手段和技巧源源不斷地被開發、被檢驗、被完善，藝術的探索正呈現出一個無比廣大的空間。在這個基礎上，零散的、初步的、試探性的美學概念也在漸次展開。直到今天，數位技術會把電影帶向何方，電影美學又會因此發生哪些改變，仍然是在可預測的範圍之外的。

一　數位時代的電影美學

　　從本體的意義上看，電影橫跨兩個分類系統：首先，它屬於媒介的系統，它和報紙、廣播、電視、網路、手機等一樣，都是在傳播信息這個方面具備社會的功能；其次，它又屬於藝術的系統，它和文學、美術、雕刻、音樂、舞蹈等一樣，都是為人們參與藝術審美的活動創造條件，提供可能。電影首先是一種媒介，其次才是一種藝術，或者應該說，它就是一種藝術的媒介，以此和其他的新聞媒介、互動媒介相區別。媒介是一種傳播平臺，是載體；而藝術是一種形態，是所載之信息的特性。就技術的層面而言，不管是膠片技術還是數位技術，它們都是基於媒介的而不是基於藝術的。技術的改進首先是對媒介的效率和功能產生影響，其後才可能影響到藝術的層面。

　　今天，當我們重提電影美學之時，必須強調的是，它不再是傳統意義上的電影美學，而是數位時代的電影美學。一方面，數位技術為電影藝術提供了更加廣闊的前景，也因此帶來前所未有的一些美學新問題、新現象、新趨勢；另一方面，如何對它們加以切實的研究、精準的概括，由此去重建電影美學的理論體系，這才是更為重要的學術任務。麥克盧漢曾指出：「任何媒介或結構都存在博爾丁（Kenneth Boulding）所謂的『斷裂界限（break boundaries），即一個系統在此突變為另一個系統的界限，或者說，系統在動態過程中經過這點後就不再逆轉』。」[1]數位技術給電影帶來的，正是一種突變，它從根本上改變了膠片攝影那個工藝技術的基礎。數位技術不僅大量被運用，而且正在部分甚至全部地取代膠片技術。時至今日，電影這個媒介系統已經不可能再發生逆轉，重新回到膠片技術的那個時代，而是通過數位技術正在發生系統的突變——這是電影的現狀，也是電影的現實。

1　〔加〕馬歇爾‧麥克盧漢：《理解媒介》（北京市：商務印書館，2000年），頁70。

　　任何事物的發展都是一種展開的形式，是歷史與邏輯相統一的形式。當一個新的發展階段開始之時，事物那些舊的特徵與功能，在新的系統建構起來之後有的被剔除、有的被改變、有的被吸收、有的被提升，最終被新的系統納入其中，成為它的有機組成部分。那些在過去被視為普遍規律的特徵，在新的系統中往往成了部分甚至只是特例。比如，當電影從固定到運動，固定攝影在諸多的運動方式中就成了特殊的形式；當電影從無聲到有聲，無聲也隨之成為聲音的特殊手段；當電影從黑白到彩色，黑白在彩色片中也為製造特殊畫面效果而不時被重新運用……到了數位時代，儘管從實拍又發展到虛擬，但至少藍屏技術還是要借助實拍，其後才可能在電腦上重新合成。更重要的是，即便是全數位電影，膠片時代形成的敘事模式和電影語言，還是基本被保留了下來。因為數位技術仍然是基於電影媒介的可交流性的，如果電影不能保持和觀眾共用同一種敘事模式和電影語言，這樣的交流也不可能實現。這就意味著，數位技術不是帶來一種全新的美學，與傳統的電影美學沒有任何關係，而是改變了舊的美學體系，進而去完成理論的重建。

　　相對於膠片技術，數位技術的優勢表現在處理影像的水平，從原來的鏡頭畫面進一步精確到像素。這一次技術的更新所以意義重大，就在於它是基於工藝水平的而不是那些局部的和操作性的技術。如果說，任何藝術都來自特定的工具和物質材料的相互作用，那麼，數位技術的運用卻把工具和物質材料統一於一身。這種改變是前所未有的、深入肌理的、帶有根本性的改變，它也才勢必會廣泛影響到電影整個系統的各個層次與方面，重塑了電影的面貌。由此，數位技術才被看作是膠片技術之後又一個發展的里程碑，代表著電影一個全新時代的到來。不管數位技術對電影的改變大到怎樣的程度，今天的電影仍然是電影，而不是變成與電影不同的另一種媒介藝術。

　　從存在方式來看，今天的電影仍然只能在時間和空間中存在，既

沒有新的維度出現，也沒有被轉換到其他維度中；不同的只是時間和空間的樣貌和關係出現了更多的變化。從構成元素來看，今天的電影也仍然只有影像和聲音這兩種，既沒有新的元素加入進來，也沒有哪一種被排除出去；不同的只是影像和聲音的存在及所建立的關係比過去遠為豐富和複雜。從呈現的方式來看，今天的電影也仍然只有靜止和運動這兩種形態，儘管更為多樣和靈活，至今也沒有出現第三種新的形態。從藝術觀念來看，今天的電影仍然只能在再現和表現這兩種傾向中或堅持或徘徊，卻不能既不要再現也不要表現，但兩個極端之間卻出現了更多的選擇可能。從構成方式來看，今天的電影仍然延續了過去那種中斷與連續的統一性，仍然在這二者的關係建構中展開自身；所不同的是，它不再停留於鏡頭畫面的水平，而進一步演進到像素的水平。對膠片電影而言，鏡頭是可以中斷之後再加以連續的，鏡頭是敘事的基本單位；鏡頭內部一旦再實施中斷，它就只能變成兩個鏡頭。也就是說，鏡頭相對於電影而言具有不可再分的特點。在數位技術的支持下，不僅鏡頭是可以再分的，而且畫面和影像也是可以再分的。通過在像素的水平上重新處理，產生了中斷與連續這一組關係互相參照、過渡、轉換、生成的無限可能性。膠片作為物質材料的原有局限，被數位技術所超越。技術處理提高到像素的水平，一部電影的構成也擺脫了鏡頭的束縛。也因此，時間和空間、影像和聲音、靜止和運動、再現和表現等相關的藝術問題，都可以在像素的水平而不是鏡頭的水平上重新處理，電影的面貌便發生了翻天覆地的變化。

　　在數位技術的背景下，中斷與連續仍然屬於電影美學的一對基本範疇。它既建立在整個電影歷史發展的邏輯上，也因為數位技術的進步而增添了新的內涵，具備更加豐富多樣的形態。它甚至產生一種美學認識上的統攝作用，深刻地影響了其他的一些美學範疇，改變了原有的面貌。當然，電影的美學範疇並不只有這幾個，這裡還包括了技術和藝術、身體和意識、生理和心理等等；而不同的美學範疇之間的

關係，更遠遠談不上被梳理清楚，並採用理論的模型把它建構起來。這樣的美學體系必定是基於技術基礎的，也必定是對藝術經驗的概括與總結。它既是一個描述系統，又是一個思考框架。一旦經驗與知識在美學層面上被如此建構，它反過來也就成了分析、理解、評判這個經驗對象──亦即電影的一般性預設，為把握這個經驗對象提供理論武器。

二　質疑「互動性」

數位技術首先影響到的，不是作為藝術的電影，而是作為媒介的電影。因為技術的更新，電影作為媒介的屬性發生了根本性的變化。數位技術既是製作的技術，也是存儲和傳送的技術。作為製作技術，電影正在從動漫、遊戲、網路等不同的新媒體和新藝術那裡接受各方面的影響，把能適合自身、充實自身和提升自身的觀念、形態、方式、手段和技巧相繼移植過來。作為存儲和傳送技術，電影更是發展出 DVD 電影、網路電影、手機電影、微電影，甚至網站電影等前所未有的新媒介或複合媒介。因為數位技術，電影的媒介本性正在更大的程度上起主導作用；相比之下，藝術的本性則處在受排擠、受壓制、受支配的地位。時至今日，數位技術還處在被炒作的階段，電影製作公司竭力探索又大肆宣揚的，還是如何運用數位技術製造出奇觀效果，而不是如何提升電影的精神高度和藝術水平。

作為媒介的電影，近年來最受關注的問題就是互動性的問題。互動原本是指人在社會活動中，心理交感和行為交往的過程。互動就是互相的施動與受動，是人與人之間建立關係的一種方式。其實早在膠片電影的時代，互動性問題就提出來了。當電影開始強烈意識到觀眾的存在，互動的問題就成了向觀眾伸出的一根橄欖枝。對觀眾來說，互動的含義在當時並不是觀眾如何施動於電影，因為電影已經製作好

了，放映出來了，觀眾要進一步施動於其上，其實根本做不到。只不過電影通過更縝密的構思和更巧妙的處理，努力為觀眾在心理上主動、積極地回應電影提供了可能性。再後來，互動的觀念又繼續向觀眾方面進一步傾斜。一些影片嘗試展示幾種可能的情節方案或故事結局，給觀眾提供他們各自希望選擇和希望看到的那一種。從主動回應到主動選擇，這被看作是電影朝互動性邁出的關鍵一步。當然，這些可能的選擇仍是由電影提供的，即便觀眾是主動的選擇，也只能在規定的可能性中選擇；電影沒有提供的可能性，觀眾當然也無從加以選擇——哪怕是他們自己想到的方案。進入數位時代，電影互動性的探索又掀開了新的一頁。電子計算機不同於膠片的信息交互方式，為電子遊戲與電影的結合提供了條件。由此，一種新的電影形態「引擎電影」（Machinima)被催生出來。「引擎電影」利用遊戲引擎創作純粹用於觀賞的影片，用 3D 軟體進行角色建模，然後將人物模型導入遊戲引擎中，再通過撰寫劇本，把單純的遊戲場面變成有情節內容的影像敘事。」[2]實際上，「引擎電影」提供的不是一部影片，而是一個音像素材庫。觀眾可以根據自己的意願，通過對音像素材的選擇來構想故事的框架、一步步推進其過程和結局。「引擎電影」把主動的選擇權和控制權更充分地下放給了觀眾，觀眾變成既是電影的創作者，又是電影的觀賞者；他製造媒介交流的信息，又獨自享用自己製造的信息。這已經明顯在歪曲電影作為媒介的屬性和功能。然而，這種互動性向觀眾的傾斜，似乎仍沒有結束的意思。有學者甚至提出所謂「主動式媒介（Active Media）」的新概念框架。

　　　　主動式媒體框架建立在識別技術和人工智能技術的基礎之上。
　　　　通過一個隱藏的智能前端自動感應觀者的存在以及他們在觀看

2　參見汪代明：〈引擎電影，電子遊戲與電影的融合〉，《電影藝術》，2007年第3期，頁124。

時的反應，從而主動地與觀者互動。這個前端對於參與者來說應是完全透明和不被發現的。它在感應使用者的反應時會啟動一個用來識別信號特徵的應用程序介面（API），比如說人的臉部影像、語言信號，或是手勢和肢體語言，都可以成為智能系統用來分析的信息，從而判定觀者此時此刻的興趣點，情緒變化，想看什麼或是不想看什麼，然後在沒有任何人為操作的情況下，自動提供與觀者興趣相關的媒體內容。[3]

　　看樣子，這種「主動式媒介」才真的是把選擇的權力全部下放給了觀眾；電影以每個觀眾的馬首是膽，觀眾不同，提供的影片就勢必完全不同──當然，這樣的電影就再也不可能讓幾百上千的觀眾坐在電影院裡一同欣賞了。而這個設計的初衷意想不到的是，一旦電影作為媒介發展到這種狀態，電影已經完全失去了主動性，完全變成觀眾施動於其上的對象，那麼所謂的「互動」難道還有可能存在嗎？──偏離了互動的本意，實際上也就走向了互動的反面。

　　另一種由數位技術開發的電影互動性則是「無限電影」的形態。這是由《女巫布萊爾》的電影網站和寶馬汽車的電影網站提出來的又一個新的概念框架。這兩個電影網站和一般的電影網站不同，它們並不是為某部影片的推廣起到聚攏人氣的作用，而是一種全新的電影媒介。以《女巫布萊爾》為例，它的網站包含了三個「失蹤了的」電影拍攝者的個人簡歷、孩提時代的家庭照片、日記摘選、調查過程的新聞報導以及讓馬里州伯基茨維爾小鎮感到苦惱的神祕事件的歷史。寶馬電影網站在這方面甚至走得更遠。它的電影界面列出五部電影和兩部幕後紀實片。一旦選擇其中一部電影，又會跳出帶有這部電影的多種信息的網頁，包括圖片、梗概、時長，也包括導演和演職員表、一

3　王貞子、劉志強：〈技術演進中的媒體敘事發展〉，《電影藝術》2005年第3期，頁12。

系列外景照片和幕後故事。這些幕後故事甚至會延伸到現實生活。比如，觀眾通過網站還可以了解到，幕後故事的人物之一會在二○○一年八月二十三日出現在曼哈頓的麥迪遜大街和第二十三大街的街角，而一輛在電影《埋伏》中變癟的汽車會停在街角供有興趣的觀眾觀看和觸摸，如此等等。當然，少不了的還有汽車的網頁，電影中出現的寶馬汽車，在那裡得到了更加全面的介紹。這樣的網站不是為某部影片做廣告的，而是為那些不滿足於電影故事本身，還對它的各方面資訊感興趣的觀眾準備的。在這樣的網站中，看電影已經不再是唯一的互動交流內容，藝術欣賞反倒變成這個超量數據庫的功能中很小的部分。除此之外，還有圍繞著它不斷擴展和深化的各種資訊，需要靠觀眾的點擊選擇才能加以傳送。每打開一個交互式的主頁，都會跳出更多的交互式網頁，它在理論上甚至可以達到無限——這也就是所謂「無限電影」的由來。在這種「無限電影」中，電影已不再是一部影片，而是圍繞著它的一個龐大數據庫；藝術在其中變得微乎其乎，而海量的信息更會讓人有沒頂的感覺。[4]這種所謂的「無限電影」因為片面誇大了電影的媒介本性，反過來把電影的藝術本性逼到了死角。藝術欣賞變得可有可無，看電影也不再是一種文化的儀式，海量的資訊只會讓人感到麻木——對這樣一種發展趨勢，難道不應該引起反思和提高警惕嗎？

三　電影美學的未來

其實，對所謂的「互動性敘事」早有學者提出了質疑。德國學者托馬斯・埃爾薩瑟就認為：

4　有關「無限電影」，可參見〔美〕金伯利・奧夫恰斯基：〈網絡與當代娛樂：重新思考電影文本角色〉，《世界電影》2008年4期，頁177-189。

一個普遍認可的觀點是不存在互動敘事這類東西。其理由一部分是術語方面的：一般的敘事互動性，嚴格說，是指高度可選擇性。目標是編排一個多選項結構，這些選項來自一份預先安排好的菜單，它們引向不同路徑，路徑之間有某些結點。當所有這些被小心或巧妙地設計好之後，它們會造成某種自動回應的幻覺；就像人們所說的「創造一個更好的老鼠夾子。」但是，即便菜單可以無限延伸（並且，從結點上出現的選項也會相應翻倍增加），也會出現另一個可能更嚴重的困難。這個困難與故事的「敘述人稱」有關：誰給誰講什麼，或換個說法，誰為觀眾控制敘述過程中信息和推論之間的關係，組織敘述的層次和角度，換言之，即便電影在音響和影像上完全數位化，也不會使電影互動起來，因為互動意味著觀者可以主動干預敘事進程或接管敘述者的功能。[5]

　　埃爾薩瑟的看法仍然只限於互動給電影敘事帶來的困難，究其實仍然基於電影的媒介本性和藝術本性之間的矛盾。當然，互動性帶來的問題遠不止於此，它的後果要更加嚴重。

　　技術是人發明的，但技術的發展往往有自己的邏輯。數位技術在攻城掠地的同時，也加快了媒介融合的速度。電影這種媒介在和電子遊戲、手機和網路等互動媒介的融合中，益發讓互動性的觀念受到鼓動，益發表現出向觀眾的傾斜。在這裡，媒介融合的發展似乎秉承了一個基本觀念，這就是賦予受眾更大和更多的選擇權力才是正確的方向。在這種情況下，電影的媒介屬性被大大強化；而藝術的邊界隨之不斷萎縮，效應不斷遞減。當藝術一步步被互動性蠶食、被觀眾的選擇權力褫奪時，在一些所謂的新概念框架中，藝術已所剩無幾了。電

5　〔德〕托馬斯・埃爾薩瑟：〈數字電影：傳送、事件、時間〉，《電影藝術》2010年第1期，頁104。

影只不過是一堆設計程序和海量的數據庫。當電影完全被電腦所吞沒，也就意味著藝術家和觀眾也都被電腦所吞沒。藝術家不再是藝術品的創作者，不再是從事一種創造性的精神勞動，不是他們一種精神性的表達。他們只能淪落為海量數據的提供商。在過去，藝術家在創作過程中要作出各種選擇，決定很多藝術上的問題，現在什麼都交給觀眾了，藝術家什麼都選擇不了，也決定不了了。什麼也無從選擇和無從決定，藝術家在這樣的電影中也就沒有容身之處了。從一開始，藝術家都是被當作社會菁英，當作人類靈魂的工程師看待的。藝術家的社會價值，就在於他們有高尚的精神、前衛的意識和超強的藝術水平。也因此，他們才有資格引領一個時代的文化走向和審美風尚。當藝術家不再為一個社會所需要，這樣的社會難道還有可能繼續向前發展嗎？當電影不再有藝術家存在的價值，那電影本身的價值難道還有可能存在嗎？

　　當觀眾權力的增長達到某種極限，結果便是「人人都可以成為藝術家」[6]。觀眾一方面既是觀眾，另一方面又成了藝術家；互動性變成是觀眾與他自己相互動，這就同樣使事物走向了它的反面。因為電影必須由每一個觀眾自行在音像數據庫中去生成，生成的過程既是創作的過程又是欣賞的過程。這種把互動性無限放大的電影，至少有三點讓人不得不保持高度警惕：其一，當每個觀眾必須自行生成供自己觀看的電影，電影就變成私人的產品而不是公共的產品；看電影也就變成是個人的行為而不是集體的儀式。在這種情形下，電影不僅在藝術家和觀眾之間不再是可交流的，在觀眾與觀眾之間也不再是可交流的。這豈不是說，電影作為媒介的屬性其實也消失殆盡了嗎？電影失去了最根本的媒介屬性，那自然也不可能作為媒介的公共領域存在，那麼，它還能對社會發揮重要的組織功能嗎？其二，當人人都可以成

6　汪代明：〈引擎電影，電子遊戲與電影的融合〉，《電影藝術》2007年第3期，頁124。

為藝術家，電影對每個觀眾而言就是他自身本質力量的對象化，他所創作的電影不可能超越他本人的精神文化水平和藝術水平。人人成了藝術家，人人也都成了他自己的靈魂工程師，人人都在玩拔著自己的頭髮離開地球的遊戲，不斷重複自己的結果就是永遠停滯不前。那種每天都在重複自己的娛樂，有可能一直維持甚至不斷得到發展嗎？當每個人都如此這般地生存，人類還如何去奢望社會的進步和精神文明的不斷提高呢？其三，當人人都可以成為藝術家，在數位技術的支持下，從某種意義上人人也都可以成為建築師、醫生、記者、教師、公務員等等。這就從根本上抹殺了差別，也取消了社會分工。社會日益精細的分工，是人類個體充分發展的需要，也是社會不斷進步的標誌。分工取消了，差別消失了，每個人都和所有的人一模一樣，這樣的人豈不是變成機器了，難道這就是人類社會未來的前景嗎？

　　也許，把電影改造成數據庫的方向可以視作一種新的媒介功能，也不妨讓它成為一部分人的業餘愛好，但萬萬不可的是，把它視作電影發展的方向。在當代，人人都可以玩遊戲，或人人都可以從處理音像數據中獲得新的樂趣，但卻不能因此取代電影作為藝術的本質屬性。審美從來就是藝術的審美，而不能等同於遊戲或處理數據庫的快感。數位技術不管會把電影帶到哪裡，電影都只能是藝術家創造的藝術，是作為審美活動的藝術，作為人類精神文化的藝術。在物質過分充盈的當今時代，精神的需求只會更強烈、也對人的自我完善更重要。審美活動既是一種娛樂，又不僅僅是一種娛樂，它有提升整個人類精神文化水平的非凡意義。

　　而事實也是，數位技術在電影中日益廣泛的運用，正在給電影開闢新的藝術探索的空間，也引發新一輪的電影美學的思考。關注這個新趨勢、探索這個方面的新進展，這才是今天的電影研究所面臨的任務！

後記

　　在福州，徒步爬鼓山可以看到一個好景致，這就是沿山路拾級而上有許多摩崖石刻。印象特別深的是，在登到半山開始感到力有未逮之時，便會看到一塊石碑，上面刻著「欲罷不能」四個字──真的由衷感到題字的古人說到心裡去了。繼續勉為其難地往上走，不久又可看到另一塊石碑，刻的卻是「宜勉力」──這似乎又是在為堅持爬山的人暗暗鼓勁。

　　其實人一輩子不也是在爬山嗎──追求各自的目標，耗費心力和體力，為的不是生活就是事業。爬山有個很有象徵意味的圖景：不管你怎麼爬，頭的上面總是別人的腳，腳的下面總是別人的頭；除非登頂，否則再怎麼撲騰也就是這個結果。然而，攀爬的過程不時都會給你「欲罷不能」的體驗和「宜勉力」的點醒，這才是彌足珍貴的精神歷程。「欲罷不能」多少帶著點無奈和動搖；而「宜勉力」又總是在激勵登山的人調動起精神和肉體的更大能量。我想起詩人華茲華斯說過的一句話：「人的心靈能在不使用猛烈刺激物的情況下趨於振奮；不了解這一點的人，不了解人與人之間智愚之分即決定於這種能力高低的人，對於人的心靈的美和尊嚴，必然只有很模糊的概念。」

　　在寫作這本書的過程中，我又一次想到鼓山上的那兩塊石碑，再一次體驗到意志的努力有相同之處──既苦惱於「欲罷不能」，又時時鞭策自己「宜勉力」。

　　一九九三年，我在《文藝研究》第五期上發表了一篇論文：〈中斷與連續──電影美學的基本範疇〉。那是我第一篇有關電影的學術論文，還是關於美學的。當初確實是花了一點時間，想先從最抽象概

括的理論層次，把電影的特徵與規律哪怕稍稍搞清楚一點，自己才有
信心進入這個新的研究領域。這之後，二十年的時間過去，我越來越
遠離了文學，也越來越貼近於電影；而有關中斷與連續這一組關係，
零碎的思考和零星的積累也始終沒有停止過。二○一○年，我以原先
那篇論文的題目申報了教育部的研究課題，課題的獲批讓我下決心中
止可能是沒有盡頭的那些準備工作，我知道也沒有太多時間讓自己繼
續拖延下去了。

　　在攀登電影美學這座學術峰巒的路途中，我看到身前身後站立著
那麼多讓我敬仰、讓我心懷感激的身影。從古今中外的學者那裡，我
如饑似渴地吸取學術營養，把他們的皇皇鉅著或隻言片語占為己有；
沒有他們，很難想像自己能哪怕只是踏上一小步！我更想感激的還有
另一群人，他們是諸多外國電影美學和電影理論的辛勤譯者。這輩
子，我最為遺憾的是不懂英語。在我受教育的那個年代，在中國只有
俄語可學；及至上了大學，那時已是你方唱罷我登場，英語取代俄語
成了時髦的語言工具。自己也曾暗下決心要學一點英語，終因年齡漸
大、記性太差，到底沒能堅持下去。我做學術研究從一開始就是跛腳
的，至今我能做的就是選擇各種英語的中譯本來閱讀。不管翻譯好或
壞、對或錯，都只能把它奉為經典，時時當作大前提來充分演繹，或
者當作理論資源去展開討論。偶爾表示一點質疑，試圖提出一點辯
駁，心裡總是免不了發虛——天知道原意是不是真的就是這樣呢？然
而，除此之外我實在別無依傍，這些外國名著名篇的中譯本，仍然是
我做電影研究最重要、最基本的學術文獻。僅憑這一些，就膽大妄為
地做起了電影美學的研究——我只能作好思想準備，讓自己預先站到
「被告席」上去，勇敢而又誠心地去承受來自各方面的責問、反駁和
批評。不管怎樣，書稿的完成終於讓我鬆了一口氣。我意識到自己正
攀爬在電影美學這座高峰的半路上。於「欲罷不能」之時，我總能看
到先行者在高處向我頻頻招手，也總能意識到後來者在激勵我「宜勉

力」。這時候也才明白，所謂的學術傳承是怎麼一回事。

　　說到學術傳承，我還要感謝一個人，這就是我的老師、著名文藝理論家孫紹振先生。我留校任教，孫先生就是我的指導老師。四十年神交，亦師亦友，我一直跟著他學做研究。記得指導老師剛分配下來，我去找他開書目，他半開玩笑地說：「讀什麼書？有空來跟我聊聊天就行了！」他的意思是說，過來聊天能學到的東西，怕要比從書中學到的多得多。在後來，先生半開玩笑的「聊天」說，一再被我所印證，我也就成了先生家的常客。在海闊天空的神聊中，從人格到精神、從知識到智慧、從歷史到現實、從中外到古今，我們之間從來都有聊不完的話題，我也從各個方面深受先生的影響。我一生最感慶幸的一件事，就是在走上學術道路之時遇到了先生。

　　當然，助教進修的書目後來還是開出來了，那絕大部分是關於哲學、美學和文藝理論的，孫先生一再告誡我那裡面才有大學問。我想，自己有點膽量選擇電影美學來嘗試做些研究，其實是在他指導下讀書打下的一點基礎。孫先生對我後來選擇電影研究也有直接的影響。印象很深的是八十年代初，南斯拉夫進口影片《瓦爾特保衛塞拉熱窩》在中國熱映。應福建師大學生的要求，孫先生為此開了一次講座。一個講座講一部影片，這在我看來有點不可思議──有那麼多好講的嗎？沒想到講座開頭的半小時，竟然被孫先生用來解讀影片的片名了。我無法想像，一部影片的片名居然也能講半小時，而且旁徵博引、嬉笑怒罵、信手拈來、盡是珠璣！從這裡，我才意識到對文藝研究來說，文本細讀是一門多麼重要的功夫；它需要知識，也需要方法和技巧。孫先生對我轉而研究電影，從一開始就是鼓勵的。他總說，廟小王八多，文學的領地太小，人又太多，還是跑出去做做別的。當時中文系有一個教授說，顏純鈞好像基礎還不錯，可惜搞電影去了。孫先生馬上反駁道，有什麼可惜的，普天之下到處都是學問！他就是這麼一個人，自己也從不秉持皓首窮經的古訓。作為國內著名的文藝

理論家和批評家，他從來不高高在上，以挖一口「深井」來提升自己的價值。這些年來，他還研究幽默學、炮轟四六級英語、聲討高考作文、甚至到七十多歲才開始從事中學語文教學改革的研究，編寫中學語文教材。最近的成果是在去年，居然應一位古典文學教授之約，合作出版一部研究歷代詩評的古文論著作；甚至因為接連發表的古典文學研究論文，竟被古典文學的學術研討會請去做嘉賓。連古典文學他照樣信馬由韁，這更是讓我自愧不如。孫先生個性中有不安分的一面，對所有未知的領域都保有強烈的興趣，打一槍換換地方；換個地方把槍往地上一戳，這個領域就又成他的了。先生每做一件事都樂在其中，自我感覺良好，從不管別人怎麼看，居然又都能在國內引起或大或小的轟動。對於孫先生，我一直是既慶幸又羞愧；慶幸的是我能跟著他學做研究，羞愧的是我始終很難望其項背。

最後，我還要感謝中國電影出版社原中編室主任劉仰寧、現任主任李春妹、編輯李靜。在我一腳踏入電影研究的領域之後，是她們為我幾本書的出版耗費心力、提供支持。

從技術、藝術到美學，勾劃出電影理論發展的一個輪廓。對電影技術我屬於門外漢，前些年基本圍繞著電影藝術做一點研究，私心裡，我把這本美學的書看作是自己一個小小的理論總結。說它是小小的，意思就不是最後的。電影研究做了二十幾年，看樣子是「欲罷不能」了，而我還須激勵自己「宜勉力」。

顏純鈞

二〇一三年八月二十八日於福州寓所

作者簡介

顏純鈞

　　福建師範大學傳播學院教授、博士生導師。一九七五年畢業於福建師範大學中文系，留校任教。一九八七年評為副教授，一九九六年評為正教授，二〇〇一年評為博士生導師。二〇〇四年負責組建傳播學院，任首任院長及戲劇影視學一級學科博士點帶頭人，二〇〇七年卸任。二〇一七年退休，即被返聘至今。

本書簡介

　　本書為國內少有之電影美學著作，由中國電影出版社二〇一三年出版。除序論之外，含「總論　電影美學再出發」，主要討論電影美學的幾個基本理論問題；「上篇　中斷與連續」，主要討論本書提出的一對新的美學理論範疇；「下篇　關係範疇」，主要討論「中斷與連續」這個新範疇與電影美學其他傳統範疇之間的關係。本次出版繁體字版，內容基本沒有變化，除了簡體字和繁體字的轉換之外，也涉及譯名、用語習慣等方面的調整和統一，以方便閱讀。

福建師範大學文學院百年學術論叢·第六輯　1702F04

中斷與連續——電影美學的一對基本範疇

作　　者　顏純鈞

總 策 畫　鄭家建　李建華

發 行 人　林慶彰

總 經 理　梁錦興

總 編 輯　張晏瑞

編 輯 所　萬卷樓圖書股份有限公司

　　　　　臺北市羅斯福路二段 41 號 6 樓之 3

　　　　　電話 (02)23216565

　　　　　傳真 (02)23218698

發　　行　萬卷樓圖書股份有限公司

　　　　　臺北市羅斯福路二段 41 號 6 樓之 3

　　　　　電話 (02)23216565

　　　　　傳真 (02)23218698

　　　　　電郵 SERVICE@WANJUAN.COM.TW

香港經銷　香港聯合書刊物流有限公司

　　　　　電話 (852)21502100

　　　　　傳真 (852)23560735

ISBN 978-986-478-392-2

2020 年 6 月初版

定價：新臺幣 720 元

如何購買本書：

1. 劃撥購書，請透過以下郵政劃撥帳號：

　　帳號：15624015

　　戶名：萬卷樓圖書股份有限公司

2. 轉帳購書，請透過以下帳戶

　　合作金庫銀行 古亭分行

　　戶名：萬卷樓圖書股份有限公司

　　帳號：0877717092596

3. 網路購書，請透過萬卷樓網站

　　網址 WWW.WANJUAN.COM.TW

大量購書，請直接聯繫我們，將有專人為
您服務。客服：(02)23216565 分機 610

如有缺頁、破損或裝訂錯誤，請寄回更換

版權所有·翻印必究

Copyright©2021 by WanJuanLou Books CO., Ltd.

All Rights Reserved　　　　　**Printed in Taiwan**

國家圖書館出版品預行編目資料

中斷與連續：電影美學的一對基本範疇 / 顏
純鈞著. -- 初版. -- 臺北市 ：萬卷樓, 2020.06
　　面 ；　公分. -- (福建師範大學文學院百年學
術論叢. 第六輯 ；1702F04)
ISBN 978-986-478-392-2(平裝). --
1.電影美學

　　　　　987.01　　　109015579